陈旭光 苏涛 主编

电影课·下
经典外国片导读

图书在版编目（CIP）数据

电影课·下：经典外国片导读/陈旭光，苏涛主编． —北京：北京大学出版社，2014.7

（培文·电影）

ISBN 978-7-301-23887-5

Ⅰ.①电… Ⅱ.①陈… ②苏… Ⅲ.①电影评论－世界 Ⅳ.① J905.1

中国版本图书馆CIP数据核字（2014）第020560号

书　　　名：	电影课·下：经典外国片导读
著作责任者：	陈旭光　苏　涛　主编
责 任 编 辑：	姜　贞
标 准 书 号：	ISBN 978-7-301-23887-5/J · 0562
出 版 发 行：	北京大学出版社
地　　　址：	北京市海淀区成府路205号　100871
网　　　址：	http：//www.pup.cn　新浪官方微博：@北京大学出版社　@培文图书
电 子 信 箱：	zpup@pup.cn
电　　　话：	邮购部 62752015　发行部 62750672　编辑部 62752032　出版部 62754962
印 刷 者：	三河市国新印装有限公司
经 销 者：	新华书店
	650毫米×980毫米　16开本　31印张　538千字
	2014年7月第1版　2019年9月第3次印刷
定　　　价：	62.00元

未经许可，不得以任何方式复制或抄袭本书之部分或全部内容。
版权所有，侵权必究
举报电话：010-62752024　电子信箱：fd@pup.pku.edu.cn

目录 contents

导论：读解电影 001

《卡里加利博士的小屋》：疯狂社会与"威权"崇拜 014

《战舰波将金号》：蒙太奇的觉醒 023

《大都会》：科幻外衣、政治影射与基督教救赎 033

《公民凯恩》：好莱坞现代电影的"处女作" 043

《卡萨布兰卡》：意识形态焦虑与西部神话 052

《偷自行车的人》：平凡人的生活 061

《罗生门》：阴阳两界，复调人生 069

《乡村牧师的日记》：布列松的"电影书写" 080

《东京物语》："礼"的恪守与和谐之美 089

《雨月物语》：东方传奇中的时代主题 099

《野草莓》：影像对哲思开放的可能性 108

《四百击》：个人与僵化价值秩序的碰撞 119

《雁南飞》：硝烟中的蔷薇 127

《广岛之恋》：记忆的维度与创伤的寓言 136

《精神病患者》：惊悚的精神分析电影 145

《青春残酷物语》："日本的新浪潮"与青春的影像呓语 154

《八部半》：戏如人生的梦幻隐喻 162

《红色沙漠》：内心风景的外化绽现	172
《2001：太空漫游》：宇宙启示录	182
《魂断威尼斯》：艺术与生命的挽歌	192
《教父》：科波拉的美国梦想与家族情怀	200
《资产阶级的审慎魅力》：梦境与现实的荒诞与反讽	210
《出租车司机》：孤独者的自我救赎	219
《铁皮鼓》：民族的荒诞叙事	227
《陆上行舟》：着魔的银幕	235
《乡愁》：咫尺时光中的孤独分量	244
《德州巴黎》：寻找的旅程	255
《再见，孩子们》：儿童视角下的战争阴影	265
《天堂电影院》：电影与人生	275
《薇洛妮卡的双重生命》：神秘主义的生命追问	284
《辛德勒的名单》：平凡的救赎	294
《赤裸裸》：身体的隐喻与赤裸的真实	303
《天生杀人狂》：风格与暴力的辩证关系	312
《低俗小说》：独立电影的一种范式	321
《这个杀手不太冷》：爱在罪恶都市里的影像表达	331

《烈日灼人》：大时代的温暖伤痕	339
《暴雨将至》：圆型叙事与后殖民话语	349
《阿甘正传》："傻瓜"的美国史诗	358
《破浪》：反叛者的宣言	367
《花火》：亦正亦邪的暴力书写	377
《樱桃的滋味》：追问死亡的旅行	386
《罗拉快跑》：命运的狂奔	395
《永恒与一天》：文化迷思与镜头之美	406
《两杆大烟枪》：红茶掩映下的爵士摇滚	415
《关于我母亲的一切》：走出男性身份缺失的文化焦虑	423
《地下》：一个民族的笑泪与狂想	432
《大象》：生命中不能承受之轻	441
《贫民窟的百万富翁》：贫民窟里的童话	449
《入殓师》：小人物的生死物语	458
《阿凡达》：电影3D新纪元	468

附录：外国电影精品编年	478
后记	483

导论
读解电影

一、电影史与心灵史

电影与人类一起走过了20世纪的盛衰沉浮与悲欢离合，走到了21世纪，它风采依旧。

作为"第七艺术"，电影艺术是20世纪后来居上、最具现代性的新兴艺术门类；作为巨大的文化工业，电影是机器的产物，它既是现代化的大众传播媒介，更是有着巨大影响力的文化复制性的工业；而作为一门如实再现人类生存活动与文明进程的综合性艺术，它是大众的梦幻和欲望的表达方式，是人类通过镜像方式确认自己、发现自己的独特方式，它折射了或反映着特定国家、民族、阶层的某种主观的意识形态。现代电影艺术不再是消极的人类回忆或思考的载体，而是以强大的影响力和权威的叙事话语重构着民众的记忆，参与着人类从古希腊时起就锲而不舍的"认识你自己"的艰难探索历程。从某种角度说，一部电影艺术史，也就是一个民族的文化形象史和心灵成长史。

无疑，色彩斑斓的银幕世界与现实人生世界构成了一种平行的、共生互现的、镜像式的或隐喻、寓言式的想象关系。从某些叙事的缝隙、错位的结构、自相矛盾的表述出发，我们不但能认识到电影所"再现"的那个时代或社会的表象，更能从中读出饶有意味的潜话语，发现隐藏在电影形象背后的"不在者"和"不在的结构"。

电影无疑是今天我们日常生活中现实的一部分，是与我们当下的生存密切相关的一种范围广阔而繁复的社会文化现象——一种如法国著名电影理论家克里斯蒂安·麦茨所赞许的"总体社会事实"，"一种涉及许多方面的整体"。不仅如此，电影还是一门有着特殊的魔力的新兴艺术样式，它在当今的社会文化中独占

鳌头，匈牙利电影理论家贝拉·巴拉兹称之为"具有最大影响力的现代艺术"，"我们世纪最富有群众性的艺术"。与所有艺术一样，电影不仅寄托、表现人类的情感生活，甚至也"制造"着人类的情感生活。电影所表现的世界，有时比现实世界更具魅力和诱惑力。电影影响着我们的思维方式、情感方式和生活方式，具有文化想象和"国族认同"的强大功能。缺了电影，今天的人类生活就会是不完整的、无法想象的。

时至今日，电影艺术的魅力依然让人称奇。当年法国著名哲学家狄德罗在论及戏剧艺术时曾感慨戏剧"只能表现一个场面"，"然而在现实中，各个场面总是同时发生的"，因而，他设想能有一种突破舞台剧的局限、时空不受限制的、"同时表现几个场面"的艺术。电影或许就是实现了狄德罗的梦想的艺术。它可以把不止一个场面同时表现出来，可以把发生在同一时间之内却在空间上相差十万八千里的事，连接或穿插在一起——电影艺术，这是"人们的梦"，是一种梦的方式，它能使时间绵延、停顿甚或倒退，而空间更是可以随意扩大或压缩，上下几千年、纵横数万里，影视艺术可以不断地产生新的时间和空间，也许它正应验了中国古代文论家刘勰那个古老的关于文学的理想或者说梦想："观古今于须臾，抚四海于一瞬。"

从媒介的角度看，著名传播学家麦克卢汉认为所有媒介都是"人体的延伸"："传播媒介决定并限制了人类进行联系与活动的规模和形式。"影视无疑正是人类的一次具有决定性意义的大延伸。正如巴拉兹在《可见的人》中写道："电影将在我们的文化领域里开辟一个新的方向。每天晚上有成千上万的人坐在电影院里，不需要看许多文字说明，纯粹通过视觉来体验事件、性格、感情、情绪，甚至思想。因为文字不足以说明画面的精神内容，它只是还不很完美的艺术形式的一种过渡性工具。人类早就学会了手势、动作和面部表情这一丰富多彩的语言。这并不是一种代替说话的符号语（就像聋哑人所用的那种语言），而是一种可见的直接表达肉体内部的心灵的工具。于是人又重新变得可见了。"

总而言之，电影影像文化已经上升为现代社会占主导地位的文化形态之一。在今天，电影既是一门完全可以与文学、音乐、美术、戏剧等相并列的艺术样式，以影视为核心，还形成了一个包括摄影、动画艺术、计算机艺术等在高科技基础上崛起的艺术新形式或新型文化形态——影像文化或视觉文化——不但全方位地冲击着旧有的艺术观念，改变了原有的艺术格局和生态，它还超越艺术的领域而渗透或覆盖了整个社会生活和文化，广泛而深刻地影响到人们的生活方式、

语言方式、思维逻辑等。确如美国文化理论家贝尔所断言："当代文化正变成一种影像文化，而不是一种印刷（或书写）文化。"[1]正是影视艺术，使得人类在文字语言的基础上，又获具了一种全新的"语言"——动态的、具有三维立体感和逼真视听效果的视听语言，一种全新的思维——蒙太奇思维。这是原始思维在现代的复苏，是被理性社会长期压抑之后由单面人重新走向"完整"、全面的人。因为这种思维以感性、完整性、超越时空性的形象思维为其特征，而不是线性逻辑思维。麦克卢汉就曾激烈地抨击过印刷媒介强加给人的线性思维方式的局限性，充分肯定了电子媒介或影像传播媒介所引发的革命性意义。

马克思曾经指出："艺术对象创造出懂得艺术和能够欣赏美的大众——任何其他产品也都是这样。因此，生产不仅为主体生产对象，而且也为对象生产主体。"[2]影视艺术显然就是这样一门生产了新的艺术创造主体和鉴赏主体的现代艺术，它呼唤并要求着新的懂得影视艺术语言和审美规律的观众的产生和介入。正如马克思说过的，"如果你愿意欣赏艺术，你就必须是一个有艺术修养的人"，而"对于没有音乐感的耳朵来说，最美的音乐也毫无意义"[3]。

从这个角度我们甚至不妨说，不会欣赏电影就不能算是真正的现代人。

二、电影是什么？

从1895年的诞生至今，电影并非一开始就为人们接纳为艺术。电影在一开始被视如马戏团的杂耍，是不入流的。在此后的很长一段时间内，电影总是被看做"视觉消遣品"。而且，人们对电影的根本属性的认知似乎正在走着一条之字形的道路。

这其中的原因自然颇为复杂，除了观念上的问题之外，与电影本身不无艰难的走向成熟的历程相关，与它跟科学技术的密切关系，它的独特的工业化生产流程和商品属性等都有一定的关系。更为重要的是，一门艺术的成熟总是要经历漫长的时间和艰难的历程，而相较之其他艺术的源远流长，影视艺术的历史只有短

[1] [美]丹尼尔·贝尔：《资本主义文化矛盾》，赵一凡等译，生活·读书·新知三联书店，1992年，第156页。
[2] [德]马克思：《政治经济学批判·导言》，《马克思恩格斯选集》（第2卷），中共中央马克思恩格斯列宁斯大林著作编译局，人民出版社，1972年，第95页。
[3] [德]马克思：《马克思恩格斯全集》（第42卷），中共中央马克思恩格斯列宁斯大林著作编译局，人民出版社，1979年，第125页。

短的百年路程。

关于电影，历来有不少理论家曾作过描述和界定。这里略举几例。

法国电影理论家马塞尔·马尔丹曾从几个方面描述过电影："一项企业，也是一门艺术"，"一门艺术，也是一种语言"，"一种语言，也是一种存在"。[1]的确，任何事物，从不同的角度看，会得出不同的看法和结论。作为一个复杂的文化现象，一个"总体文化现实"，电影也是如此。从上述马尔丹的论述推而广之，我们还可以说，从商品消费和市场流通的角度看，电影是一种具有极大的经济效益的商品；从生产流程的特点看，影视既是一种以导演的个体创造为主的集体的艺术创造，又是一种巨大的文化工业，是一种规格化的大工业生产（还是一种创意文化产业）；还可以从大众传播学的角度，把电影看做一种大众传播交流媒介、一种政治与宣传工具、一种意识形态国家机器等。

当然，在这里，我们要把电影定位在艺术上，或者说主要从艺术和艺术学的角度来研究电影。因此，建构一门电影艺术学，才有源自电影自身的充足的本体论依据。平心而论，电影成为艺术已有公认。正如马塞尔·马尔丹在当年指出，"在卢米埃尔兄弟的发明出现了四分之三世纪以后，再也没有人道貌岸然地对电影是否是艺术表示怀疑了。"

毫无疑义，只有到了电影可以自如地以自己特有的艺术语言来表现繁复的社会生活和复杂精微的人的精神世界的时候，电影才真正无愧于艺术的命名。阿斯特吕克从电影成为"一种语言"的角度，谈及他对电影作为艺术的理解："电影正在变成一种和先前存在的一切艺术（其中特别是绘画和小说）完全一样的表现手法。电影从市集演出节目、类似文明杂剧或记录时代风物的工具，逐渐变成——能让艺术家用来像今天的论文和小说那样精确无误地表达自己的思想（哪怕多么抽象）和愿望的一种语言（也就是说一种形式）。这就是为什么我称这个新的时代为摄影机是自来水笔式的时代。这种电影画面含有精确的意义，也就是说，它正在逐渐摆脱视觉形象、为画面而画面、直接叙事、表现具体景象等旧规的束缚，以至于这种方法成为一种像文字那样灵活而巧妙的写作手段。"[2]

在这里，如果我们不去追究完全把电影"语言"比之于文字语言在学理上存在的漏洞，而主要从电影艺术的成熟需要其自身艺术手段、话语特征、思维方式

[1] [法]马塞尔·马尔丹：《电影语言》，何振淦译，中国电影出版社，1992年，第2、3、4页。
[2] [法]亚·阿斯特吕克：《摄影机—自来水笔，新先锋派的诞生》，刘云舟译，《世界电影》1987年第6期。

等艺术语言的成熟和系统化为依托的话，是完全可以的。现在，越来越多的人又把电影界定为文化工业或娱乐产业。

总之，电影是一门艺术，但又是一门前所未有的新艺术，它不仅改变了人类艺术的格局、系统，而且丰富乃至在相当程度上重塑了人类的审美经验。而另一方面，它甚至不是原先某些艺术门类的简单的相加或综合，正如著名德国电影理论家克拉考尔曾指出的那样，"所谓'电影是一种跟其他传统艺术并无二致的艺术'这一得到普遍承认的信念或主张，其实是不可能成立的"。因而，"如果电影确是一门艺术的话，我们也肯定不应当把它跟其他各门已有定论的艺术混为一谈"[1]。它无疑扩大了原本就不应该封闭的艺术的概念范畴，增大了艺术大家族，而且颇不乏后来居上的气势，同样，它也对与它之前的艺术实践相对应的艺术理论体系造成了巨大的冲击。

三、电影的读解或批评

麦茨在《电影语言》中把一般的电影研究分为三个部分：电影理论、电影史和电影批评。[2]因而，电影批评也是电影学或电影研究的重要组成部分，而且是与电影史、电影理论交融在一起的。正如韦勒克、沃伦在论述文学研究中"文学理论""文学批评""文学史"的体系分类之后指出："文学理论不包括文学批评或文学史，文学批评中没有文学理论和文学史，或者文学史里欠缺文学理论与文学批评，这些都是难以想象的。显然，文学理论如果不植根于具体文学作品的研究是不可能的。文学的准则、范畴和技巧都不能'凭空'产生。可是，反过来说，没有一套课题、一系列概念、一些可资参考的论点和一些抽象的概括，文学批评和文学史的编写也是无法进行的。"[3]因此，我们的电影研究应该兼顾电影理论、电影批评和电影史。在电影史的概要叙述中，吸收电影批评的新成果，融汇并探讨电影理论的学理性和学科体系性。归根到底，电影批评和电影理论的历史也是电影史的有机组成。

[1] [德]齐格弗里德·克拉考尔：《电影的本性——物质现实的复原》，邵牧君译，中国电影出版社，1981年，第50页。
[2] 参见[法]麦兹：《电影语言：电影符号学导论》，刘森尧译，远流出版公司，1996年，第104—106页。
[3] [美]勒内·韦勒克、奥斯汀·沃伦：《文学理论》，刘象愚等译，生活·读书·新知三联书店，1984年，第32页。

1. 电影读解的角度

从广义上说，批评也属于鉴赏，批评要以鉴赏和接受为基础，但批评是鉴赏的深入和学理化。鉴赏是人人都可以进行的，但进行电影批评，无疑需要一定的专业知识，应该对基本的电影理论、电影语言的独特性以及中外电影发展历史有一定的了解。最初的感受必须是真切的，应该是有感而发的，但理性的思考和分析却应该能按照电影的独特规律和要求来进行，甚至要使用一些专业化的理论和术语。

鉴于电影作为一种文化现象和一门新兴的有赖科技进步的现代艺术或准工业生产的复杂性，切入对电影的思考和批评的角度无疑非常之多，让我们先来看一个从美国文论家亚伯拉姆斯的"艺术四要素"图式改造而来的电影艺术的四要素图式：

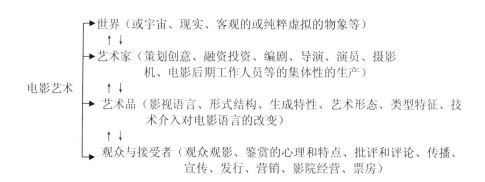

德吕克指出："我们是目睹一种不寻常的艺术，也许是唯一的现代艺术诞生的见证人，因为它同时既是技术的产物，又是人类精神的产物。"事实上，无论电影有何等之多的新东西，具有何等之重的科技含量，它还是属人的。从艺术的角度来看，它也还是符合艺术的四要素原理的。也就是说，它还是离不开世界（银幕或屏幕世界所映现的世界和物象）、创造主体（包括编剧、导演、演员等在内的创作和制作集体）、形式文本（电影的艺术语言方式、结构、叙事、类型等形式因素）、艺术接受（观众的接受）这样四个环节或阶段。

根据这一图式，我们对电影的批评至少可以从如下几个角度切入来进行。

(1) 世界或现实的维度

从这一角度切入的电影批评一般是社会文化系统批评。19世纪法国文学批评家丹纳在《艺术哲学》中提出了决定文艺的"三要素"说，这"三要素"即种

族、环境和时代。他指出,"要了解一件艺术品、一个艺术家、一群艺术家,必须正确地设想它们所属的时代的精神和风俗概况,这是艺术品最后的解释,也是决定一切的基本原因"[1]。所以,从这一角度切入对电影的批评主要是把电影作品看做是对社会文化社会意识形态的一种反映或再现。

这可以称作道德化的批评,就是以现实社会的道德准则来衡量电影所传达或承载的道德价值观念。当然,电影艺术世界的道德不完全等同于现实世界。有时候,电影艺术世界遵循自己的道德法则。而道德也有新旧道德之分。有时候,反现存道德的电影反倒代表了一种离经叛道的新道德。从这一维度也可以是意识形态批评,这表现为对电影的社会生产机制的批评,而过于狭隘的意识形态批评则难免陷入单纯政治批评的泥沼。如毛泽东对电影《武训传》的批评。

文化批评也可大致归入这一维度。一般说来,文化批评或文化研究有广义和狭义两种含义。广义的文化批评系指对与市场经济、大工业化生产方式紧密联系的,包括文化理论本身、大众消费文化、大众传播媒介等在内的种种文化现象的研究。狭义的文化批评则指把电影置于广阔的文化语境之下来考察研究。

电影文化批评,既是将种种电影文本置于多元文化背景中,用各种有效的文化批评方法进行多角度的阐释,也是力图把电影看做一种开放性的(不再拘限于纯影像文本),与市场经济、工业生产方式,与社会意识形态的再生产密切相关的大众文化现象(不仅仅拘执于纯艺术电影)而进行文化研究和文化批评。

(2)创造主体的维度:编导演系统

从这一角度,可以对电影作品生产的各个环节——编、导、演、摄、美、录、剪辑进行批评研究。

编剧研究:可以侧重于对影片的结构、叙事方式、主题、人物设计、对话独白等偏重文学性的内容进行研究,甚至可以比较分析从小说原著到剧本到电影的过程,研究这种影像化的成败得失。

导演研究:《电影的元素》一书曾经归纳过构成导演风格几种要素,如题材的选择、剧本结构、画面(构图、照明和摄影机的移动)、演员表演、剪辑(速度、节拍、节奏)、辅助元素的运用(音乐、音响效果、光学效果)。[2]无疑,从这些角度切入,最后又都可以归结到以导演为中心的整体影片创作、影片风格或

[1] [法]丹纳:《艺术哲学》,傅雷译,人民文学出版社,1963年,第10—11页。
[2] [美]李·R.波布克:《电影的元素》,伍菡卿译,中国的电影出版社,1986年,第161页。

导演风格。另外，也可以对导演进行创作心理学的研究，研究影片与导演的生平、个人经历和童年记忆的关系等。

表演研究：可以研究电影中演员或明星的"二度创造"、其比较直观和形象化的表演风格、明星形象的文化象征意义等，还可以研究表演风格与影片风格或导演风格的是否一致，等等。

（3）语言与形式：影片本体系统

从这一维度进行的是一种注重电影影像和语言本体的，侧重形式的本文研究。所谓本文研究，就是视影片为表意的表述体，进而分析研究这一表述体的内在的系统构成和表意方式。具体而言，我们可以研究影片的语言特点，如画面造型、运动、镜头语言、剪辑风格，叙事或抒情的节奏、视点、角度、表意的方式、叙述的语法等内容。这可以通过对镜头的细读式的分析来进行，还可以借用电影叙事学的方法，抽取归纳影片的叙事结构，寻找叙事的矛盾和缝隙，进而解构颠覆影片的表面化的主题立意。

也可以进行类型研究。总结出类型电影一些基本的要素、基本叙事结构。如美国西部片要素从不外乎大致的时代背景，地点在西部，大多表现正义与邪恶的公平较量，总有维护正义、智勇双全的警长或牛仔和邪恶的强盗，以及符号性极强的酒吧、峡谷、荒原、小镇、街道等。也可以进行"反类型"或"非类型"的研究。

还可以通过设置若干两两相对冲突性范畴进行研究，如类型片的基本结构，就被认为是一种比较简单的"二元对立"，总是把某一文化价值与另外一些文化价值对立起来。

（4）心理接受：观众系统

从这一角度，可以研究观众的窥视心理，研究电影对观众心理的自觉或不自觉的投合。研究观影过程中影片对观众的"询唤"及过程，也可进行原型心理研究或进行个体精神分析，进而研究电影中所表达的大众文化心理。因为正如路易斯·贾内梯认为的那样，"大众文化使我们最不受阻挡地看到原型和神话，而精英文化则往往把原型和神话掩盖在复杂的细节表面之下"。

当然，从任何一个角度切入的研究，都会以牺牲其他角度的丰富性为代价。所以，我们实际在批评的实践中，应该是多种角度的融会贯通。

这几个艺术批评的角度实际上也奠定了几种主要的艺术批评形态或模式：社会—历史批评（包括伦理批评）、心理批评（包括传记批评）、文本—形式批

评、接受批评等。不难发现，这几个批评形态或模式大体对应于艺术"四要素"即世界、艺术家、艺术作品、接受者。

2. 电影解读的几条原则

（1）知史论事

在中国古代文学批评中，有一条重要的原则——"知人论事"，即通过了解作家的生平和创作经历去解读其作品的独特含义。这里，我们不妨对这一原则进行改造，用"知史论事"作为解读电影的一个原则。在我们对一部电影进行分析解读之前，需要对电影史的脉络有一个大致的了解。例如，知晓某一电影流派在电影史上的位置和意义，了解某一类型或题材影片的发展历史，或对某位导演的创作经历有一个整体的认识。如果不能将影片纳入电影史的视野中，面对浩繁的影片，我们便无从判定这部影片的意义或价值。这就犹如在一条河流上航行时，我们需要以航标作为参照，了解河流的流向和全貌。因此，面对电影史上的经典作品，我们应该心存敬畏，即便这些影片在今日看来不无简陋和粗糙。同样，面对今日眼花缭乱的特技和数码技术所营造的视觉奇观，我们也不能盲目推崇，更不能因此抛弃那些影像斑驳但依然触动人心的经典作品。

（2）理论的意义

事实上，电影研究的三个方面即电影史、电影理论和电影批评是一个密不可分的整体。电影批评活动的展开，除了要具备电影史的视野之外，对电影理论的了解和掌握也是必不可少的。按照美国电影理论家波德维尔的表述，理论可以为批评家提供较为可信的语义场域、特定的图式或启发方式，以及修辞的来源。[1]

电影理论发展初期的中心议题是电影艺术的特性，或曰为围绕电影是否是一门独立的艺术所作展开的论辩，如爱因汉姆的《电影作为艺术》、巴赞的《电影是什么》、克拉考尔的《电影的本性》等。进入20世纪60、70年代之后，在借鉴心理学、符号学等学科的基础上，电影理论开始关注电影与人/社会之间的关系，如电影符号学、精神分析理论、意识形态批评、女性主义理论等，即所谓的"宏大理论"。"宏大理论"为我们解读电影提供了一个具有批判性的武器，但是它的弊端也日渐显现：首先是先在地运用某种理论框架来解释电影的意义，从而

[1] David Bordwell, *Making Meaning: Inference and Rhetoric in the Interpretation of Cinema*, Harvard University Press, 1989, p250.

忽略了影片整体的丰富性；其次是注重理论的推演，从而忽略了影片的形式与风格。因此，"宏大理论"遭到很多学者的批评，并日渐式微。

以大卫·波德维尔为代表的很多理论家和批评家主张，应该摒弃"宏大理论"，而代之以"中间层面"的理论。不同于由"主体—位置"理论与"文化主义"构成的宏大理论，"中间层面"的研究"既有经验方面的重要性，又有理论方面的重要性。可以说，它与'宏大理论'的众多阐释者不同，既是经验主义的，同时又不排除理论性"[1]。波德维尔的主张可以视作对"宏大理论"的一种纠偏或矫正，他倡导一种"电影诗学"（poetics of cinema），力图使对影片的解读回归到影像本体上来，分析"剪辑、视点、以角色为中心的因果关系、长镜头、银幕内外的空间对比、场景、交叉剪辑以及画外声音"[2]等要素，并以此来解读影片的意义。这对我们颇有借鉴意义。

我们认为，尽管"宏大理论"有诸多不足之处，例如先验地以某种理论框架来解释影片的意义，容易造成过度阐释，但"宏大理论"仍不失为我们解读电影的一种手段。当然，前提是对"宏大理论"的运用要做到恰当而有针对性，避免令对影片的解读成为一种脱离影片文本的、抽象的理论推演。

（3）三个维度：艺术、文化、产业

我们认为，对影片的解读和观照，要有三个基本的层面，即艺术为本，文化为辅，产业次之。首先，电影是一门独立的艺术，有其自身鲜明而独特的属性，我们对影片分析，必须建立在对电影艺术的形式充分了解的基础上，如对镜头、画面、叙事、剪辑等艺术手段的解读。其次，将电影作为一种文化，一种能够反映某一特定时期里社会和人的思想意识的"镜子"，这需要我们从宏观的角度审视电影所折射的文化症候。再次，将电影当做一门工业，考察电影的制作流程、销售渠道、传播效果及其对影片的影响。当然，由于本书选取的影片特点各异，有的影片在艺术探索上值得大书特书，有的在反映或批判现实、反思文化上反响强烈，有的则在产业化运作上给我们留下启示性，因此对每部影片的切入视角便不尽相同。

[1] [美]大卫·鲍德威尔、诺埃尔·卡罗尔编：《后理论：重建电影研究》，麦永雄、柏敬泽等译，中国社会科学出版社，2000年，第38页。注：大卫·鲍德韦尔，今通译为大卫·波德维尔。
[2] David Bordwell, *Making Meaning: Inference and Rhetoric in the Interpretation of Cinema*, Harvard University Press, 1989, p273.

四、选片原则及体例

北京大学影视编导专业自2001年设立以来,一直开设《影片导读》《影片分析》两门专业课程。这两门课程是同学进入专业学习的必经渠道,均需要对大量经典的、重要的影片的精读、细读或泛读。

根据这两门课程的需要而编撰的这套影片分析教材《电影课·上:经典华语片导读》和《电影课·下:经典外国片导读》,以一部影片文本为单位,以导读的形式对每部影片进行深入的分析,力图为读者厘清电影史的发展脉络,旨在提供电影研究的入门导引,为下一步的世界电影史和中国电影史的深入学习打下坚固、牢实的基础。

本书的选片范围涵盖中国之外美国、欧洲以及亚洲各国的电影作品,按照世界电影的发展脉络,遴选了50部在世界电影史上产生过重要影响的影片,尤其重点观照了重要的电影艺术流派及电影运动,如德国表现主义电影、苏联蒙太奇学派、经典好莱坞电影、意大利新现实主义电影、法国新浪潮电影、新德国电影、新好莱坞电影等。从中选取有代表性的作品,以期达到"以片带史"、窥豹一斑的电影史参照效果。在上述的传统电影大国之外,还分别挑选了北欧(瑞典、丹麦)、南欧(希腊)、东欧(波兰、前南斯拉夫、马其顿)、亚洲(伊朗、日本)等地区的影片,试图在有限的篇幅内呈现世界电影发展的多元化特征和多姿多彩的面貌。

选片的主要标准是影片的艺术性、原创性和影响力,尤其是那些思想性和艺术性较强的、对电影的艺术形式做出重要探索的,并且具有一定代表性的作品(如《公民凯恩》《罗生门》《野草莓》《薇洛妮卡的双重生命》《暴雨将至》等),同时也将技术、产业的因素纳入选片视野(如《阿凡达》)。

在所选影片的年代上,本书尽量做到早期电影与当代电影的平衡,不仅挑选那些经过历史长河检验的经典影片(如《战舰波将金号》《公民凯恩》等),也有意识地选择一些近年来产生较大影响的新作(如《贫民窟的百万富翁》《入殓师》等),这些新作虽然尚未经过时间的检验,但编者相信这些影片将会在世界电影史上留下自己的名字。

编者兼顾不同题材、不同类型,既有最常见的文艺片,也有科幻片(如《2001:太空漫游》)、黑帮片(如《教父》)、惊悚片(如《精神病患者》)等,力争为读者呈现世界电影的发展历程和丰富多彩的面貌。此外,除了那些具

有探索性的或"阳春白雪"式的经典作品之外,编者还有意识地选择几部通俗电影,如《低俗小说》《两杆大烟枪》等,虽然这类影片可能在思想性、艺术性方面并非尽善尽美,但是其巨大的影响力(尤其对中国电影),足以令本书将其纳入选择视野。在世界电影百余年来的发展史上,杰出的导演层出不穷。面对他们的个人作品序列,本书的原则是选取最具代表性的作品,使读者通过一部影片认识导演的创作风格或概貌。

在影片的解读上,本书对影片的分析有别于一般电影鉴赏词典的介绍性或鉴赏性文字,不求面面俱到的广度,而要有一定的深度,即以专业的视野审视影片文本。总体而言,本书对影片的分析以艺术及美学阐释为主,即通过文本细读分析影片的影像、叙事乃至某些符号、细节。在此基础上,也要有对文化背景的宏观把握,努力把握形式背后的深层意识形态内涵和民族文化精神特点,讨论影片所折射的特定"社会—文化"语境中的"集体无意识",如影片的意识形态、家国想象、性别表达、身体呈现等,力求艺术分析的可靠性、细致性与表述的生动活泼、浅显易懂相结合。

在批评方法上,编者主张针对不同的影片文本采取灵活、多元的批评方法,尤其是提倡有机地(绝非机械套用)运用文化批评和文化分析,如神话原型批评、精神分析学、电影叙述学、意识形态批评、电影符号学、后现代与后殖民理论等批评方法。每篇文章基本上是一篇相对独立的小论文,既要有学术视野,又不追求过于艰涩,整本书则具有较为清晰的历史线索和相对完整的整体感。

本书在体例上有如下几个特点:一是设置了"延伸阅读"环节,将正文未曾论及或无法深入展开的问题(尤其是理论问题)列举出来,并进行简要的梳理、分析,此环节注重学术性和前沿性,旨在为有兴趣做进一步研究的读者提供参考或引导。同时,本书还设置了"进一步观摩"及"进一步阅读"两个版块:"进一步观摩"列举与正文分析的影片相关的其他重要影片,可能是同一导演的其他重要作品,亦可能是同一时期、同一类型或风格较为接近的其他影片。在"进一步阅读"版块,列出了与所讨论的影片相关的重要著作或文章,并用三两句话对所推荐书目进行简短的介绍,方便读者对影片的深入理解。最后,在每篇文章的末尾,还设置了"思考题",所提的问题不局限于影片本身,也有可能是由这部影片延伸出来的其他相关问题,可以是电影史的、电影理论的,或者是电影产业的,力求涵盖面广,帮助读者打开思路、开阔视野。

本书可作为高等院校影视专业高年级本科生及电影学专业研究生的教材,

或可作为中文、新闻等其他相关专业学生的选修课教材。本丛书面向广大电影爱好者，除可作为电影专业的辅助教材之外，具有中级文化水平以上的大中学生及社会各阶层知识青年和知识群体，亦可将本书作为了解电影艺术和电影研究的入门读物。

限于编者及作者的学术背景、认识水平及评判眼光，本书的编写难免存在疏漏和不足之处，我们衷心地希望得到专家、读者的批评和建议。

<div style="text-align:right">

陈旭光　苏　涛

2013年7月1日于北京大学

</div>

《卡里加利博士的小屋》
疯狂社会与"威权"崇拜

片名：《卡里加利博士的小屋》（*The Cabinet of Dr. Caligari*）
　　　德国 Decla-Bioscop AG 制作1920年出品，黑白，无声，71分钟
编剧：卡尔·梅育、汉斯·杰诺惟兹
导演：罗伯特·威恩
主演：沃纳·克劳斯、康拉德·韦特、弗里德里克·费赫尔

影片解读 >>>

　　1919年第一次世界大战结束，德国以战败者的身份面对着国内的众多危机。国内的经济动乱和满目疮痍、国外世界地位的改变，使得德国民众内心遭受着前所未有的重创。国家亟待重新复兴的同时，民众的内心世界也渴望着一次的救赎。与此同时，表现主义在文学、艺术等各个领域开始勃兴，特别是表现主义绘画在欧洲形成了巨大的影响力，展开了自己的主导篇章。在这样的环境下，一部表现战后德国人内心世界与权力机制关系，不仅代表了德国表现主义电影集大成之作，也在后世形成重要影响的《卡里加利博士的小屋》诞生了。

　　尽管电影作品和原剧本有着极大的不同之处，导演删除了原作者对人心、人性方面的众多表达，却丝毫未能动摇这部电影在电影史上的重要价值。这部电影开创的主题在德国甚至全世界范围内以变奏的形式一再重述。

一、叙事线索与主题：套层结构和内容变奏

尽管影片原编剧在创作影片时所持有的态度是对"威权"的抗议，"在故事中，正如杰诺惟兹所说，他和卡尔·梅育半是有意地指责了国家威权征召全国上下发动战争的无限权力"[1]，但在实际作品之中，这层"指责"被大幅度淡化，并转化为一种削弱评价色彩的表现，对于整个战后德国社会的疯狂、混乱和矛盾的强有力的表现。

1. 院长的"镜中之我"：卡里加利博士

套层结构是悬疑片的惯用套路，《卡里加利博士的小屋》亦不例外，正是这一套层结构使得罗伯特·威恩的版本更能清晰地展现战后德国人内心世界特质。当费赫尔饰演的弗朗西斯以夸张的表演拉开整个故事的序幕，观众经由弗朗西斯的讲述进入整个故事的第二层结构之中。在这一部分里，卡里加利博士第一次出场便奠定了其恐怖、阴险的个人特点。夸张的妆容使得卡里加利博士的脸部呈现出一种素描画的效果，脚紧贴地面快速小步移动的行走方式，给这个故事的主角增添了鬼魅的色彩（见下页图）。黑色长袍将整个身躯包裹在一起，若有所思的微笑更增加了其神秘、危险色彩。之后故事以谋杀案为内容展开，观众追随弗朗西斯发现卡里加利博士和舍扎尔的罪恶。

在卡里加利博士踏入疯人院的时刻，故事展开了第三层结构，卡里加利博士并非真正的卡里加利，而是疯人院院长。这时，卡里加利博士成为一个能指符号，象征了绝对的"威权"（对梦游者舍扎尔的绝对控制）和原作者梅育、杰诺惟兹所指责的罪恶（无理由的疯狂谋杀）。如果说故事第二层结构是在以类型片的方式，表述一个侦探片的故事，那么在第三层结构里，导演不仅给出了第二层结构的侦探片一个看似合理的答案，而且将整个故事转化为一个关于自我认同的个人表达。院长在对卡里加利博士研究课题——梦游者的沉迷细读中，产生了对卡里加利博士本身的认同感，进而将卡里加利博士作为理想自我的"镜中像"。"'凝视'不同于一般意义上的'观看'，当我们不只是'观看'，而是在'凝

[1] [德] 齐格弗里德·克拉考尔：《从卡里加利博士到希特勒——德国电影心理史》，黎静译，上海人民出版社，2008年，第63页。

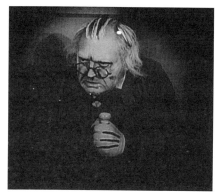
卡里加利博士夸张的妆容

卡里加利博士的疯狂

视'的时候我们同时携带并投射着自己的欲望。"[1]尽管影片并未用镜头语言展现人与人之间的凝视，但院长执迷地研读卡里加利博士著作的状态同样可以表述为一种"凝视"，人和想象体之间"凝视"。因此，与其说院长在这次凝视中被卡里加利博士所展示出的控制"威权"诱惑了，不如说，他在凝视中于对方身上看到了自己的欲望。

并非卡里加利博士的威权特质诱惑院长走向犯罪，而是激发了院长的犯罪和混乱秩序的冲动。在不遗余力地找到了舍扎尔，这个成为卡里加利博士的必要媒介后，院长终于得以触摸理想自我。当画面展现出院长在夜晚小路上，疯狂地在各个角落看到"你会成为卡里加利"的文字字样时，这种"认同"以院长的疯狂确认下来。之后院长便以卡里加利博士的身份进行疯狂的反社会活动，看似在不断实践这一理想自我，但最终，由于舍扎尔的死亡，院长不得不被迫远离理想自我，被弗朗西斯和其他医生以束身衣捆绑在房间之中。尽管在第二、三层叙事结构中，一切的罪恶都是院长以卡里加利博士的名义犯下，院长在这一过程中拥有绝对的权威和控制力，但就强行断裂院长和其理想自我——卡里加利博士认同关系这一情节来说，弗朗西斯则从潜在转为明确的权力控制者。院长的控制权来自罪恶和恐惧威胁，弗朗西斯的控制权则来自其高扬的正义之名，这在叙事结构再次转回第一层结构中得到全面的展开。

[1] 戴锦华：《电影批评》，北京大学出版社，2004年，第157页。

2. 弗朗西斯对"威权"的潜在渴求

如果影片在第三层次上戛然而止，那么其批判国家"威权"的力度虽不及原作，但也能较为明确地表达出批判思想和批判对象。影片结尾处，故事重回第一层叙事结构，内容却被进行了大反转。影片开始时所营造出的对弗朗西斯论述的真实性的确认被质疑，无从判别是弗朗西斯还是院长才是整部电影中的清醒者，因为弗朗西斯在这一全新的第一层叙事结构中被指认为疯狂。"人们不禁要问谁是真正的病人？谁究竟失去了理智？这种没有答案的处理，恰恰是作品的独具匠心之处，它是创作者对当时的社会真理与谬误、理性与非理性之间界限不清的状态的表现。"[1]

结尾的困惑同时解开了弗朗西斯这一人物的自我认同过程。若如院长所说，他是一个神经错乱者，那么他所讲述的故事，也即第二、三层结构便成为他对"威权"渴望的形象化表达。他所渴望的"威权"更具威胁性，因为这种控制权是在正义战胜邪恶、回归"正常"秩序的前提下获得。弗朗西斯以一个救世主形象出现在第二、三层结构之中，他要为阿兰复仇，要帮心爱的简找到杀害其父亲的真凶，要将犯罪者绳之以法。他不惧危难，不辞辛劳，也正是他最终以找到死去的梦游者这一方式逼迫院长认罪，并将其定义为疯狂，使得社会秩序回归，从而获得"英雄"之名。在这里英雄和救世主的形象成为弗朗西斯的理想自我，就在他最终占据理想自我之能指时，新的第一层结构的回归将弗朗西斯隔离在其欲望能指、理想自我之外。他幻想的故事，便在弗朗西斯瞪大双眼、满脸兴奋地凝视下，更加清晰地展现为一次对理想自我的欲望观看。"津津有味地看着这个我曾经也是这样的片中人物，这个我以为我曾经就是这样的人物，这个我本来可能会变成这样的人物，这个我不再是这样的人物，这个可能我从来都不是，然而我很想在其中认出我自己的人物。"[2]疯狂之人所建立的所谓的秩序自然只能象征更加混乱的动荡。如果弗朗西斯并非疯狂者，那么院长的再次夺权，将正常人定义为疯狂的行为，则将影片再次带入混乱之中。此时，院长对弗朗西斯理智的剥夺，如同指使梦游者舍扎尔进行谋杀犯罪一样，使院长彻底获得了"威权"，成为真正的卡里加利博士。

[1] 郑亚玲、胡滨：《外国电影史》，中国广播电视出版社，1995年，第62页。
[2] [法]雅克奥蒙、米歇尔马利：《当代电影分析》，吴珮慈译，江苏教育出版社，2005年，第235页。

3. 反抗与反抗下的臣服："威权"的获胜

有意思的是，不论影片中到底谁真谁假，结尾处院长确实战胜了弗朗西斯，成为"威权"的绝对控制者：掌握着对弗朗西斯治愈或是毁灭的控制权。穿着紧身衣的弗朗西斯瞪大双眼，祈求，甚至渴望地而非恐惧地看向院长，则生动表现了弗朗西斯的臣服。这便和原作品极大地拉开了距离，影片非但没有展开对"威权"的控诉，反而以弗朗西斯，这个曾经的挑衅者和重构秩序者心甘情愿地臣服于恐怖"威权"作为结尾，几乎成为原作品的对立版本。

但是，这一"臣服"却比原作品更贴合德国民众战后的矛盾心理。"通过将卡里加利的威权获胜的现实与同一威权被推翻的幻觉结合起来，影片反映了德国人生活的双重面貌。对威权主义习性的反抗显然发生在拒绝反抗的表面之下，没有比这更好的符号结构了。"[1]正如整个故事中，弗朗西斯的行为所展现的一样，他渴望推翻"威权"，重整秩序，却在内心之中渴望成为一个可以定义别人为罪犯的"威权"所有者，失败之后又心甘情愿地臣服在"威权"之下。可见，此时的德国人对于"威权"的渴望之深：哪怕是抵抗的行为，也有着拒绝力量的内在冲动。特别是，在第二、三层叙事结构之中，观众可以看到院长以卡里加利博士的形象进行犯罪时，并没有运用任何强迫的手段，所有的民众都是自愿走进他的帐篷，走入他设下的游戏。阿兰在面对梦游者舍扎尔时，不顾弗朗西斯的劝说，如同着魔一般参与了卡里加利博士的游戏，询问舍扎尔自己可以活多久。

导演以这样的情节设置，表述出"威权"如恶魔般极大的号召力和民众对这一号召的自觉响应。这种自愿又一次印证了民众如同弗朗西斯一样心甘情愿地臣服在"威权"之下。有趣的是，之后纳粹德国希特勒的号召策略如出一辙，他们并不依靠暴力和威逼，而是像卡里加利博士一样运用诱使自觉参与的号召（如希特勒极具号召力的演讲等），便轻而易举地便获得了民众的信任和支持。影片结尾不论弗朗西斯究竟疯狂与否，院长究竟是否就是恐怖的卡里加利博士，混乱感都由然而发。战后的德国人尽管渴望秩序和稳定，但其对这一欲望主体不断追求的行为（如弗朗西斯）只能一次又一次地印证欲望主体的匮乏。

如果说一部影片的表述并不能全面、有力地呈现整个德国民众的共同心理，那么之后一系列同样风格的影片则成为这一论断的有力支撑。"正如那些重要的

[1] [德]齐格弗里德·克拉考尔：《从卡里加利博士到希特勒——德国电影心理史》，黎静译，上海人民出版社，2008年，第65—66页。

战后影片所表明的，为了心理调整拼死挣扎的结果就是全面巩固了旧日的威权主义倾向。也就是说，步入稳定时期的大众基本上是崇尚威权的。"[1]这也是为何克拉考尔可以在其重要著作中，将这部影片作为德国纳粹主义上台的前奏进行表述的主要原因。卡里加利博士也不再单纯是一个虚构的人物形象，而成为一个重要的欲望能指，象征着无数人渴求的"威权"。正因此，影片无法表述自我建构后的救赎：打破旧有，重构社会。这部影片预示了纳粹德国的出现、混乱秩序的延伸及最终崩溃，战争的爆发已然初见端倪。

二、表现主义绘画的影响

表现主义绘画是这部影片得以获得形式、内容同一感的重要保障。"表现主义画家们以一种超现实的扭曲形式创造了影片模糊的'出了问题'的幻觉世界。"[2] 背景中强烈的线条感使整体画面呈现出一种二维环境，进而削弱了立体感，使其具有明确的幻觉特质，这便和影片所暗示的可能的精神混乱产生了共鸣；大幅度的同方向倾斜令影片更具一种即将滑出画面的不稳定状况，又与影片所重点表现的心理混乱状态不谋而合。

尽管影片大部分都以坚硬的线条、尖锐的角作为背景的重要构成，但简的房间却一反常态地出现了对称的圆弧线条，以象征女性的柔和、无力（见下页图）。就像夜晚，简在房间中睡觉，尽管位于前景，但巨大的背景下，简整个人竟将要隐没在床和白色的被单之间。这种女性的柔弱感无需表演，便从布景中渗透出来。而花园里用以表示画的弧线，则以一种繁复的形态同时暗示了心灵的纠缠和头脑的混乱。直到简面对将被谋杀的危险，简的房间布景中，在弯曲的曲线下端出现了尖角，以象征潜在的危险（见下页图）。在所有表现权力机构的画面里，布景再次一反常态，不再运用易产生滑落感的同方向倾斜的线条，转而使用有向上延伸感如同哥特式教堂尖顶的、向上汇聚的倾斜线条，给"威权"增强了力量感。可以说，整个绘画风格极为协调地融合在叙事发展过程之中，甚至影片画面中的光线和阴影也均由绘画来完成，表现主义绘画在电影表达中有着不可或

[1] [德] 齐格弗里德·克拉考尔：《从卡里加利博士到希特勒——德国电影心理史》，黎静译，上海人民出版社，2008年，第137页。
[2] 郑亚玲、胡滨：《外国电影史》，中国广播电视出版社，1995年，第63页。

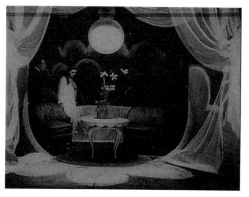
女性角色房间中的圆弧线条

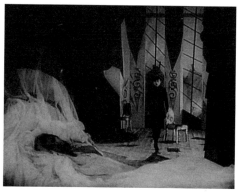
简遇害的房间中象征女性的圆弧线条和象征危险的尖角

缺的重要作用。

但表现主义绘画并未喧宾夺主,其所营造出的主体二维环境,并没有影响电影追求三维立体幻觉的本质,导演运用场面调度,克服了固定机位的限制,调和了背景二维空间和三维立体幻觉之间的冲突。从影片开始,弗朗西斯和同伴讲述故事时,简从画面深处缓缓以S形的路线走来,便将画面空间的纵向延伸表现出来。"《卡里加利博士》中的人物不是简单的横向运动,而是出现了奇特的纵深运动(比如,影片开始的游戏场和夜间追逐凶手的段落的处理等),使人物与布景相互作用,造成了一种立体效果。"[1] 此时,影片的混乱感和矛盾感在画面背景中被大幅提高:二维的布景和三维幻觉之间的矛盾,二维的布景本身带来的固定感和线条滑动趋势感之间的矛盾。这样,影片便从形式和内容上达到了完整的统一。尽管后来表现主义绘画也以主要布景的形式出现在其他影片之中,却无论如何无法到达《卡里加利博士的小屋》这样协调的程度。

《卡里加利博士的小屋》的迷人色彩不仅在于其复杂的叙事结构和开放性的结尾,更在于它通过复杂的叙事如此深切地表现出战后德国民众内心世界的复杂多样性;同时又与当时的主流艺术形态——表现主义,获得了恰到好处的共鸣。不论是研究影片本身,或者战后德国民众心理,甚至如克拉考尔一样从一部影片延伸到纳粹德国的兴起,这部电影都意义重大。

[1] 郑亚玲、胡滨:《外国电影史》,中国广播电视出版社,1995年,第64页。

延伸阅读 >>>

 时隔多年,《卡里加利博士的小屋》式的叙事结构再一次得到召唤,2010年马丁·斯科塞斯导演了《紧闭岛》,讲述了一个类似的疯狂的故事,同样将结尾设置为开放性的,无从明辨真与假的结局。但美国版的重述,已经完全脱离了《卡里加利博士的小屋》中独特的对一战后德国民众心理的深刻描绘,而成为美国式的核心家庭议题的载体。因此,在影片中以调味料的状态存在的爱情,在马丁·斯科塞斯的演绎中被提到了重要位置。以爱情、亲情维系的核心家庭的破裂,取代对"威权"的渴求而成为疯狂的主要动力。但是,从《卡里加利博士的小屋》中得以保留的个人认同和心理构建却在这部电影中得到了放大。警官泰迪奉命到禁闭岛调查凶杀案,竟意外地发现,整个故事竟是众人为配合自己的治疗而演的戏,而自己竟然是凶案的凶手。重返梦魇,这是弗洛伊德开创的精神分析学在治愈心灵创伤时最为重要的方式。影片在这里明确地表明了和弗洛伊德《梦的解析》的联系,特别是影片中安排了一个长相颇有弗洛伊德特点的医生。

 该片结尾和《卡里加利博士的小屋》一样,将英雄泰迪指认为疯狂——当中自然也有权力、控制与被控制的关系,更为重要的是,这部美国电影的美国特质展现在无论泰迪疯狂与否,他最终都获得了救赎,而不像《卡里加利博士的小屋》一样昭示着没有救赎的混乱轮回。可以说,泰迪自愿走向死亡,他以一种故意昭示他仍然沉迷在幻想世界中的方式,诱使他人结束他的生命。他选择"堂堂正正的死去"。死亡成为他走出禁闭岛,获得救赎的方式。当泰迪以当我们观看《卡里加利博士的小屋》时,我们可以发现,虽称为小屋,但影片从始至终并没有强调过影片主体故事发生的空间是被孤立开的,也即作为恐怖片的这部电影并没有用隔绝空间这样的方式来提供恐惧感。但美国的恐怖片却大多愿意将恐怖故事发生的空间设定在孤立、与世隔绝的空间之内。以这种与世隔绝先在地提供恐惧感。《禁闭岛》便如大多美国恐怖片一样,开篇便将故事设置为泰迪走入与世隔绝的禁闭岛为起点。这就为《禁闭岛》这部电影与母题(如果我们可以将《卡里加里博士的小屋》这部在其前面出现的作品作为母题)之间拉开差距。

 两部电影仍有很多可对比之处,这一些不同点揭示了美国电影和德国电影,甚至和欧洲电影之间的差异性和各自特质。美国还拍过一部和《卡里加利博士的小屋》同名的作品,可见这一题材影响之大。

进一步观摩：

《大都会》(1927)、《疲倦的死》(1921)、《卡里加利博士的小屋》(2005)、《禁闭岛》(2010)

进一步阅读：

1. 关于本部影片及其后的表现主义影片对德国社会心理的表述，见[德] 齐格弗里德·克拉考尔：《从卡里加利博士到希特勒——德国电影心理史》，黎静译，上海人民出版社，2008。

2. 关于德国表现主义电影的视听语言风格分析，见郑亚玲、胡滨合著的《外国电影史》（中国广播电视出版社，1995）的相关章节。

思考题>>>

1. 《卡里加利博士的小屋》原作剧本与影片的区别，从叙事策略的角度进行分析。
2. 德国恐怖片与美国恐怖片、中国恐怖片之间的区别。
3. 美国同名翻拍片与本片的异同之处，翻拍片如何创新。

（周翠）

《战舰波将金号》
蒙太奇的觉醒

片名：《战舰波将金号》（*The Battleship Potemkin*）
　　　Goskino电影公司1925年出品，黑白，无声，75分钟
编剧：尼娜·阿卡疆诺娃、谢尔盖·爱森斯坦
导演：谢尔盖·爱森斯坦
摄影：爱德华·基塞
作曲：埃德蒙·梅瑟、尼考拉·克鲁克
主演：亚历山大·安东诺夫、拉德米尔·巴斯基、格里高利·亚历山大诺夫

影片解读>>>

在20世纪20年代的苏联，受到列宁关于"在一切艺术中，电影是最重要的艺术"[1]的指示的鼓舞，以库里肖夫、爱森斯坦、普多夫金、维尔托夫为代表的一批电影工作者对电影语言进行了积极的理论思考和实践探寻。他们虽然没有形成统一的艺术宗旨，但因都着重于对蒙太奇效应的探究，史称其为苏联蒙太奇学派。

导演爱森斯坦于1925年拍摄的《战舰波将金号》是苏联蒙太奇学派的代表作。影片为纪念1905年俄国革命二十周年所拍摄，一经推出便轰动影坛，更有评论将称其可以与《伊利亚特》和《尼伯龙根之歌》相媲美。[2]片中爱森斯坦大量实践了他的蒙太奇理论、激情理论，使影片气势恢宏生动感人。《战舰波将金号》共分五幕，描述了敖德萨港口居民支持战舰波将金号船员革命的历史事件。

[1] 转引自俞虹：《爱森斯坦蒙太奇美学管窥》，《文艺研究》1981年4期。
[2] [德]尼克劳斯·施罗德：《50经典电影》，戴雪松、亦旭文译，上海人民出版社，2005年，第33页。

通过蒙太奇语言，犀利地揭露了沙皇政府对人民的压迫，赞扬了无产阶级革命。其中"水兵砸菜盘""敖德萨阶梯"等段落因为富有感染力的美学表现和对电影语言的创新，成为电影史上的经典段落。

虽然强烈的意识形态性使影片在苏联境外被禁止上映，却丝毫没有妨碍《战舰波将金号》成为经典。各国电影资料馆争相收藏，甚至德国法西斯的喉舌、宣传部长戈培尔在观影后都对影片表达钦佩，督促德国电影界拍摄一部类似的影片。二战后，伴随着影片解禁，《战舰波将金号》更是一扫各大排行榜，被标榜为"史上最伟大的影片"之一。

一、革命！意识形态先行

1917年的十月革命创建了俄罗斯苏维联邦埃社会主义共和国，沉浸在革命胜利中的人们对于社会建设充满了热情。将自己置身于共产主义建设的熔炉中成为了人们的理想。从红军退役后的爱森斯坦首先投入到了戏剧领域中，导演了《每个聪明人的单纯性》《格鲁莫夫的日记》等戏剧；并在此时发表了重要论文《杂耍蒙太奇》（又译为吸引力蒙太奇），文中提出"把随意挑选的、独立的（而且是离开既定的结构和情节性场面起作用的）感染手段（杂耍）自由组合起来，但是具有明确的目的性，即达到一定的最终主题效果，这就是杂耍蒙太奇"[1]的观念。

爱森斯坦在《杂耍蒙太奇》一文中就提到"无产阶级文化协会的戏剧纲领不是要'利用过去的宝贵遗产'或'发明新的戏剧形式'，而是要废除剧院机构本身，代之以一个提高群众认识生活能力的示范中心"[2]。艺术存在的目的是要去教化群众，普及共产主义思想。而镜头与镜头叠加形成的蒙太奇对于爱森斯坦来说，就如同偏旁部首组成的汉字（爱森斯坦曾学习日语，并在论文中大量引证中文日文的例子），是其表达思想的语言。意识形态先行成为其创作原则，这种较为极端的电影观念与四十年后的意识形态批评形成了十分有趣的呼应。

具体到影片《战舰波将金号》中，爱森斯坦并没有设置传统意义上的主角，剧情冲突也不是在几位角色中展开的。投身于无产阶级革命中的爱森斯坦所要表

[1] [俄]C.M.爱森斯坦：《蒙太奇论》，富澜译，中国电影出版社，2003年，第448页。
[2] 同上书，第444页。

现的并不是个别人物的命运，而是个体汇集而成的整体，是推进历史向前的人民群众。"一切在于人———一切为了人！"这是爱森斯坦的著作《蒙太奇论》的开篇第一句话，表明了人民对于他的重要性。在影片《战舰波将金号》中他成功地塑造了两个出色的群众角色——战舰波将金号船员和敖德萨城镇居民。在拍摄中，他甚至尽力避免职业演员，大量采用业余演员进行表演，一万多名参演的敖德萨市民在影片中成为真正的主人翁。在表现人民群众时，爱森斯坦很精妙地在群体和肖像中进行游走。具有典型特征的母亲、婴儿、老妇及瓦库林楚克都给观众留下了深刻印象，同时有别于好莱坞的戏剧化形象塑造，爱森斯坦所塑造的角色并不会让人产生强烈的移情作用，而是超越了形象本身，表现其背后所代表的广大人民。这种个体和群体之间的辩证关系在影片中多次出现，展现人民群众的力量成为导演的主旨。

另一方面，对人民进行冷酷无情的镇压的沙皇军队、谎称吃腐肉无害的船医及半路出现的随船神父，则构成了压迫人民群众的反面势力。船医以知识分子的身份出现来确定食物安全，却与船长沆瀣一气，无视船员的基本要求。船员起义后他也被扔下了船，而在缆绳上摇摇欲坠的眼镜则如风雨飘摇中的罗曼诺夫王朝。神父的出现在片中多少有些突兀，但这在爱森斯坦看来并无大碍——表达观点才是第一位的。实际上，从彼得大帝开始东正教在俄罗斯就没有了牧首，教会掌握在官僚手中，成为统治阶级的工具。拉斯普京对尼古拉斯二世皇室的控制，更是被惨遭一战之苦的俄罗斯人民深恶痛绝。这位在即将枪决船员时出来呼喊

聚集在瓦库林楚克身旁的群众，正印证了"One for All，All for One"的理念。

"上帝啊！快让这群叛乱分子醒悟吧！"的神父正是东正教的代言人。他被击倒后佯装昏死，更体现了宗教在革命中的投机倒把——事实上，1917年二月革命后，东正教迅速地组成了委员会，以复兴教会、免于沙皇式的干预。直到十月革命后，列宁才正式将教会从国家中分离出来。

总体来说，爱森斯坦在其一切创作中都倾尽全力地表达了对沙俄政府的痛斥、对无产阶级的赞扬，以及对革命的肯定。这种情感以其影片激情四射的感染力触动了每一位观众。

二、激情！结构的有机组成

对于爱森斯坦来说，"激情"是人脱离常态转入另一个向度，并不断地转入新质的状态。在他看来，激情并不是影片本身所具有的特性，而是影片使观众产生激情状态的特性。产生激情的方式既可以通过演员夸张的表演，也可以通过影片结构表现。《战舰波将金号》强大的感染力就得益于导演对于激情的独特把握，具体而言就是在有机的影片结构中打破平静的节奏。

对于有机性，爱森斯坦援引恩格斯的定义："……有机体当然是……高度的统一……"[1]通过对不同元素的结构性整合，使影片具有高度的有机性。首先，他选择了最为经典的悲剧结构——五幕悲剧，并且严格按照五幕悲剧的要求对事实进行选择排列：第三幕开始影片进入敖德萨港口，以有别于第二幕；第五幕驶向大海，与第一幕滞留船舰相区别。在每一幕前打出独立标题以强化结构，这种戏剧化安排与爱森斯坦曾经在戏院的导演工作不无关系。其次，从第二幕开始，每一幕都在中心部分发生了一次转变：第二幕中蒙着帆布枪决一转成为瓦库林楚克演讲起义；第三幕中哀悼瓦库林楚克一转成为群众义愤填膺；第四幕中群众纷纷支援战舰一转成为在敖德萨阶梯的大屠杀；第五幕中不安的等待舰队一转成为炮口下胜利脱出。这种精巧的安排一方面巩固了影片的结构性，另一方面每次转化都是在矛盾发生到极致时转变成为截然相反的一面，这也反映了爱森斯坦的唯物辩证法观。最后，在每一幕之间，穿插着不同的相似元素，最为典型的是蒙着帆布的枪决中慢慢放下枪杆的刽子手和前来迎击波将金号的战舰慢慢地放下炮筒。迎击战舰联系到了持枪的水手，而水手又联系到了瓦库林楚克，这种逐一对

[1] [俄]C.M.爱森斯坦：《并非冷漠的大自然》，富澜译，中国电影出版社，2003年，12页。

应的多对一、一对多的关系不断地展现无产阶级革命中群众的主体意识和强大的实力。整部影片就是被导演逐一精心的设计嵌入到一个相互联系、关系稳健的结构中的。

但是，在爱森斯坦看来，一个自成规律的结构本身，只是达成了一个普遍的有机性，或者说是低层次的有机性。为了达到更为广泛的美学追求，他努力将影片赋予更为普遍的有机性，也就是说，他想要将影片的结构与自然界的结构相同，以此达到更高的统一性。对于自然界的不断探寻使他找到了一个数学模式——黄金分割比。这个在雕塑、绘画中经常出现的比例被爱森斯坦认为"在比例的领域中，'有机的'只是黄金分割的比例"[1]。该比例约等于0.618，近似于2：3。于是，在影片《战舰波将金号》中他将情绪的最低点——瓦库林楚克送往敖德萨阶梯和情绪的最高点——波将金号上升起红旗这一情节被分别放置在第三段的开头和结尾，位于全片的两个黄金分割点上。爱森斯坦希望以此来达到结构上的高度统一，亦高度的有机性。

激情和有机性的高度统一一直是爱森斯坦的追求，有机性要求的是结构高度统一，而激情则要求在此基础上产生强烈对比。爱森斯坦认为，要达到激情的程度，第一种是选择脱离常态的现象进行描写，第二种是将现象彼此间处理成一个像另一个的力度，第三种是通过节奏变换的运动产生。其中第一、二种是建立在有机性结构之上的，而第三种则需要有机性结构内部的运动，在实际操作中这三种手法往往是综合使用的。比如，义愤填膺的群众在瓦库林楚克前聚集这场戏中，一开始镜头运动是缓慢的，镜头内群众的表情是低沉的，运动是深沉的，群众摘下帽子的运动方向是向下的，眼神也是向下的。随着情绪的不断积累，镜头的间隔逐渐缩短，伴随着老夫人向上的一个眼神，一个群众领袖开始振臂向上开始演讲，之后的镜头中开始了越来越多的向上运动，群众挥拳向上，这之后镜头的节奏与之前大不相同，快速的运动、快速的剪辑，群众的热情似乎要溢出银幕。这种激情一直延伸到段落最后——一面红色的旗帜向上升起，从而达到了激情的最高点。从这个段落可以看到：首先具有脱离性的画面，如激愤的演讲和拳头；其次具有内在的力度，从握拳到挥拳；最后通过结构内部运动——剪辑节奏的改变共同营造了激情效果。

[1] [俄]C.M.爱森斯坦：《并非冷漠的大自然》，富澜译，中国电影出版社，2003年，23页。

义愤填膺的群众在瓦库林楚克前聚集

三、碰撞！蒙太奇的艺术

《战舰波将金号》中最为著名的段落莫过于敖德萨阶梯中的沙皇军队大屠杀。在这六分十五秒的段落中，爱森斯坦采用了移动摄影、主观镜头、特写等多种手法，且因为出色的蒙太奇技法被广为称赞。

从发现库里肖夫效应之后，人们已经意识到电影的意义不单单局限在镜头内，而是由镜头之间的关系所决定。但是，关于组接的规律则有不同说法，这当中比较知名的分别是普多夫金的"联系说"——两个镜头相似的运动产生出一个新鲜的意义，以及爱森斯坦的"碰撞说"——两个镜头产生冲突进而产生出一个新的意义。关于二者的差异，爱森斯坦曾经给出过回应，"至于连接，在我的碰撞中只是一种可能的——局部的情况"[1]。他通过物理学中球与球碰撞的模型指出，普多夫金的"联系说"只是"两个小球在同一方向上进行符合均匀器测量度的均衡运动"，将普多夫金的理论纳入到了他自己的"碰撞说"中。

屠杀一段中，从第一个镜头开始爱森斯坦就在持续着他猛烈的撞击。屠杀的段落是从一个黑底白字的字幕版开始，这个字幕上写着"突然"，接下来是女学

[1] [俄]C.M.爱森斯坦：《在单镜头画面之外》，俞虹译，见杨远婴主编：《电影理论读本》，世界图书出版公司，2012年，第91页。

生尖叫的一组画面。这组画面实际上是导演筛选了具有动态的几个画面拼贴而成的，这样一组惊恐的表情配合纯黑的画面，造成了足够强大的冲击，使得剧情转入残酷的大屠杀。之后伴随一个跌倒前一晃而过的主观镜头，逃跑中混乱的节奏被淋漓尽致地表现开来。

随后，在母亲与儿童的段落中，画面依次是：带着孩子跑、开枪、孩子倒地、继续前行、孩子喊叫、继续前行并转身、近景转身、孩子喊叫并倒下、母亲喊叫、孩子被人群淹没（此时演员都避免了践踏孩子）、特写母亲喊叫、一群人跑过阶梯（画面中无孩子）、一只脚走进孩子、孩子被踩踏手、特写母亲喊叫、母亲喊叫并走近、一群人跑过阶梯（画面中无孩子）、一群人跑过阶梯并有人倒下（画面中无孩子）、一只迈过孩子的脚并且踢开孩子、孩子被踢开后一个女人踩过孩子、特写母亲喊叫、人群跑过阶梯（画面中无孩子）、众人中母亲走来、孩子满头是血、奔跑的众人、母亲抱起孩子。26个镜头中，真正有踩踏孩子的镜头只有两个：孩子的手被一只皮鞋踩踏，女人的高跟鞋踩过孩子的肚子。再仔细对镜头分析可以看出，第一个镜头中男人的脚的受力点其实在孩子手掌前的台阶，第二个镜头的女子两只脚则都未受力，应该是被架起来拍摄的。但是，配合以前后拥挤走过的人群、几只脚越过孩子、孩子翻滚的动势、诸多人群跑过孩子的镜头，以及快速的剪辑和母亲惊恐的面容，观众无不认为这是一个在拥挤的人

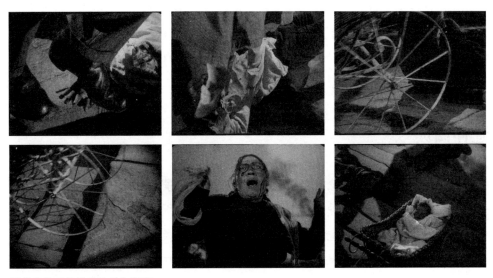

最著名的"敖德萨阶梯"段落

群中被践踏至重伤的悲惨事件。

更为突出的蒙太奇应用在于婴儿车一段。伴随一张"哥萨克人"的字幕版，屠杀进入更加疯狂的阶段。历史上，以骁勇善战著称的哥萨克人一直被沙皇收买充当重要的武力，哥萨克人同时意味着沙皇将强力的士兵投向对人民的镇压。在女教士身边的人被齐射倒地后，推着婴儿车的女子出现了。一个婴儿的面孔和女子惊恐的眼神就足以表达出女子对婴儿车的保护之心。紧接女子中弹后的表情画面后的镜头并不是中弹部位流血（如同一般人对事物的感知逻辑一样），而是婴儿车轮子快要滚下楼梯的特写。从这个特写出现起，婴儿车是否会滚下台阶便成了一个悬念，随后这一特写一直穿插于女人倒地的过程中，将这个悬念一直烘托下去，直到女人倒地将婴儿车推到。这时，在轮子滚下台阶和婴儿车随台阶下滑的两个镜头中插入了五个女教士惊恐的画面，更加渲染了婴儿车下滑的紧张情绪。伴随着儿童车不断下滑，女教士和另一位男子惊恐关切的表情分切其中。此时在屠杀中下落的婴儿车已经脱离了本身的含义，成为孱弱的人民在面对暴力时的无助。段落最后以婴儿车的倾覆、哥萨克骑兵凶狠挥刀、女教士血流成河结束，表现了在面对暴力时人民群众的无力和沙皇的丑恶嘴脸。

面对屠杀，波将金号用炮火回应了敌人的暴行。伴随着轰炸，爱森斯坦插入了一个睡狮雕像、一个蹲着的狮子雕像、一个站着的狮子雕像，三幅画面连续播放似乎没有生命的石头也活了一般地站了起来。从沉睡到站起，人民的力量此时和这些石头狮子一样，觉醒了，而这力量也是狮子。这组经典的蒙太奇被誉为爱森斯坦理性蒙太奇的代表作。理性蒙太奇是爱森斯坦对自己杂耍蒙太奇理论的发展，旨在通过感性形势下直接抵达抽象理念的蒙太奇。以此种蒙太奇为理论基础，爱森斯坦甚至请缨将卡尔·马克思的《资本论》拍摄为一部电影。

延伸阅读>>>

爱森斯坦的蒙太奇理论是复杂的，这与其时代背景不无关系——当时并没有一套完整的叙事理论和成熟的蒙太奇规则。如今众人所熟知的平行蒙太奇、交叉蒙太奇等叙事蒙太奇当时也正处于探索阶段。对于爱森斯坦来说，电影并不只是简单的叙事手段，表达思想才是电影最为强大的生命力。

杂耍蒙太奇（The Montage of Attractions，又译为吸引力蒙太奇），是爱森

斯坦以剧院表演为经验所提出的第一种蒙太奇理论,通过相互独立的意象并置从而产生新的含义。

反射蒙太奇是法国电影理论家让·米特里对爱森斯坦拍摄《战舰波将金号》时所采用的蒙太奇理论的总结,是在运用象征时不再脱离原来的内容。这就是对局限在符合逻辑的进程内的、可以理解的、富有意义的事物进行组合的蒙太奇。[1]

理性蒙太奇是爱森斯坦在无声电影末期提出的一套蒙太奇分类。他区分出了五类层次分明的蒙太奇,分别是韵律蒙太奇、节奏蒙太奇、调性蒙太奇、和声蒙太奇、理性蒙太奇。五个层次依次递进,低层次的蒙太奇是高层次的形式基础。

爱森斯坦对于蒙太奇的理性思考使其前瞻性的使用了色彩和声音元素在影片中。比如《战舰波将金》中红旗升起就被爱森斯坦作为镜头内部的杂耍蒙太奇所使用。影片在德国上映时他更是与配乐埃德蒙·梅瑟进行了短暂交流,努力使声音形象与视觉形象融合统一,对此爱森斯坦自豪地称《战舰波将金号》"脱离了'有音乐伴奏的无声片'……成为有声片"[2]。

进一步观摩:

《罢工》(1925)、《十月》(1928)、《伊凡雷帝》(1944)、《墨西哥万岁》(1979)、《母亲》(1926)、《持摄影机的人》(1929)

进一步阅读:

1. 关于《战舰波将金号》的结构分析及其他作品论述,参见[俄]C.M.爱森斯坦:《并非冷漠的大自然》,富澜译,中国电影出版社,2003。

2. 详细的爱森斯坦蒙太奇理论,参见[俄]C.M.爱森斯坦:《蒙太奇论》富澜译,中国电影出版社,2003。

3. 对于爱森斯坦蒙太奇理论的批评,参见[英]保·赛道:《爱森斯坦的美学:一点不同的意见》,周师铭译、瀚波校,《电影艺术译丛》1980年2期。

4. 关于爱森斯坦生平,参见俞虹:《追求·探索·创新——爱森斯坦的伟大一生》,《世界电影》1983年4期。

[1] [法]让·米特里:《蒙太奇形式概论》,崔君衍译,《世界电影》1983年1期。
[2] [俄]C.M.爱森斯坦:《并非冷漠的大自然》,富澜译,中国电影出版社,2003年,43页。

思考题 >>>

1. 对"敖德萨阶梯"段落进行拉片，分析爱森斯坦是如何通过蒙太奇进行叙事、表意的。

2. "The Montage of Attractions"的两个译名，即"杂耍蒙太奇"和"吸引力蒙太奇"哪一个更为准确？为什么？

3. 爱森斯坦一方面摒弃了职业演员的表演，另一方面以强大的蒙太奇技巧夺取了影片的主体性。对此，该如何理解电影的真实性？

（高原）

《大都会》
科幻外衣、政治影射与基督教救赎

片名：《大都会》(*Metropolis*)
　　　德国乌发电影公司1927年出品，无声，黑白
编剧：特娅·冯·哈堡
导演：弗里茨·朗
摄影：卡尔·弗罗伊德
配乐：吉奥吉·莫罗德
主演：布里吉特·赫尔姆、阿弗莱德·阿贝尔、古斯塔夫·佛力施

影片解读 >>>

"大都会"是一个极具现代性的词语。英文"Metropolis"（德文"Metropole"）的词源为希腊语，指对外派出殖民者的、相对"殖民地"而言的"母城"。在工业革命之后的语境里，"Metropolis"逐渐演变为指代巨大的城市，但并非指代单纯的"大"（big）和"城市"（city），更多保留了其词源中的政治色彩。"Metropolis"所对应的"大都市"，具有经济、政治和文化上的强势地位，存在着跨国家、跨民族、跨种族的人群构成的复杂性，并且无法消除潜在的资源分配不均以及压迫的现实。[1]这部拍摄于20世纪20年代的电影，使用了这样一个具有深度内涵的词语作为片名，一定程度上昭示了创作者的野心。这部影片不是一个发生在美好城市的动人故事，而是一番基于人类文明创举之上的、有关社会、政治乃至人类未来的畅想和思考。

[1] 参考英文维基百科http://en.wikipedia.org/wiki/Metropolis。

一、人类未来的影像思考

人类的未来是什么样？这个问题在今天看来似乎已是老生常谈，无数科幻小说和电影一次次展示着人们对未来世界的设计和想象。然而，人类对于自身未来的想象，其动因远远不止好奇心那么简单。"未来就像一个我们无法逾越的边界或视野在起作用，但我们可以把自己的希望与担忧投射到未来中。"[1]当人类迈进现代社会，机器进入日常生活，巨大的改变不断发生，一部分怀抱忧虑的人们开始希望，在那个越来越难以历史为参照进行推断的未来，那些困扰着当下人类的永恒问题会发展成什么样，又是否能够得到完美的解决。19世纪初，诗人雪莱的妻子玛丽·雪莱小说的《弗兰肯斯坦》的问世标志着科幻文学的诞生；19世纪后半叶，法国的凡尔纳创作了举世闻名的《地心历险记》《海底两万里》等。不久之后，电影这个蒸汽工业时代机械科技高度发展的产物于1895年诞生。它在一方面难以置信地实现了活动影像的完整记录和重现，另一方面也赋予人类一支新型画笔，对未来的想象和忧虑得以借助这一最新发明的、带有前所未有的科技含量的介质——胶片——展现出来。

德国电影《大都会》便是艺术家对人类未来的一次影像思考。它成片时间之早、主题之深刻、影像之宏大，无不令后世电影人赞叹。影片首先构筑了一个2026年的未来城市，这里高楼林立、机器轰鸣、交通繁忙，却秩序井然：地面有车辆和人群，地面之上有穿楼而过的高速公路和铁路，空中有飞机在楼宇间穿梭。这幅景象令观众不禁赞叹：是这部电影的想象力更强大到预言了人类真实的未来，还是人们受启发于这部电影才构筑出当今大城市的纵向发展的建筑风格和运输系统。在这伟大的未来城市中，资本家和工人分居地上和地下，泾渭分明，秩序井然。然而，这宏伟的景观并不能遮掩严重的社会矛盾：工人们像牲口一样被驱赶和奴役，在恶劣的地下环境中终日操作机器，疲惫不堪；而资本家的儿子们在奢华的空中乐园里奔跑嬉闹，追逐美人，打发精力过剩的青春时光。

故事开始于玛丽娅带着一群穷苦孩子出现在"儿子俱乐部"的门口，身为城市主人弗雷德森之子的弗雷德忽然明白，有一群本质与他并无不同的"兄弟"正经历着与他天壤之别的生活。好奇心及对神秘女子玛丽娅的爱慕使他第一次到工厂。观众也随他进入了电影史上铭刻最深的场景之一：未来大都会的血汗工厂。

[1] [英]阿雷恩·鲍尔德温等：《文化研究导论》，陶东风译，高等教育出版社，2004年，第219页。

"儿子俱乐部" vs 血汗工厂

工厂空间由规整的几何形状构成。四方的墙壁、三角的立柱、圆形的仪表、螺旋形的活塞、六角的螺栓,从画面造型中物体的形状到摄影机选取的干净对称的构图,一切分毫不乱。这里不仅没有如"儿子俱乐部"一般赞美生命的古典风格人体雕像,没有流动的喷泉,没有重重叠叠的奇花异草,甚至连唯一的生物——工人们也重复着节奏一致的机械动作,仿佛他们已经被浇筑在同一部巨大的机器之中,成为一个活动的部件。如果说这部电影具备某种"反乌托邦"性质,它对于工厂和工人的表现便最能够体现人类对未来社会美好属性的怀疑。这种怀疑不仅体现在工人辛苦的劳作和社会不平等上,更重要的是,导演有意无意地在片中展现出未来一部分人退化为机器的集体无意识。

片中的工人不是一个具有多元特征的天然聚合的人群,而是同一个"半人"[1]:他们重复自己的工作,有情绪但容易被控制或煽动(玛丽娅的地下组织说明了这一点),缺乏思考和认知自我的能力(暴动中表现出的一致的理智丧失),是介于"人"和"机器"之间的中间物。正如本片开始和结尾的字幕中强调的,相对于资本家的"大脑",工人的表征是"巧手",亦即由神经中枢控制的活动的肢体,而这些神经中枢之间是无差别的:从影片的叙事可以看出,这些"巧手"只被同一个大脑、一个统一的模糊意识所指挥。影片中工人机械化的肢体动作,暴动之后所有人面临的问题同为自己孩子的安全,暴怒的人们异口同声地要求处死玛丽娅,以及最终众怒的平息、问题的迅速和解,无不指向"半人"的特性——他们似乎具有意识,但是这种意识的发出者与身体呈剥离状态。"集

[1] 身体的一部分被电子或机械装置取代的人,或称生化人,赛博(Cyborg),与电影《云图》中的女机器人、《太空堡垒卡拉迪加》中的克隆人等类似。参考[英]阿雷恩·鲍尔德温等的《文化研究导论》(陶东风泽,高等教育出版社,2004)第221页的《赛博宣言》,以及维基百科。

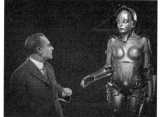

机器人玛丽娅的诞生

体无意识"在这部电影中走到了如此极端的、具有未来感的境地。这也是本片虽最终指向了大团圆的结局，却仍旧被认为在影像上具有反乌托邦开拓者意义的重要原因。

本片另一为人津津乐道的段落是机器人玛丽娅的诞生。这一片段为后来无数的科幻电影提供了灵感。工人的精神领袖、真人玛丽娅平躺在接满电路的平台上，被金属圈捆住，被玻璃罩罩住，头上连接着电极。电源接通，玛丽娅的生命被注入机器之中，而玛丽娅昏死在平台上。数不胜数的其他科幻影视作品中不断重复展示着此类装置，传达科技伟大的同时，展现着人类灵魂被夺取的恐惧。片中机器人的身体结构也堪称一次经典的创造：机器人覆盖着金属外壳，关节处由轴承连接，面部具有五官但线条僵硬，运动缓慢而机械……这些设计不仅用影像完成了一次人类对于机器人的出色想象，而且直到今天这种想象亦然占据着主流，我们可以在《星球大战》的3-PO、《变形金刚》中的汽车人、《钢铁侠》中的钢铁战甲中一次次窥见《大都会》中这一机器人"原型机"的影子。至于机器人被上下运动的光环围绕，并叠化为玛丽娅的镜头，则是导演运用了异常复杂的多次曝光创作的、超越了同期其他影片的视觉奇观。诚然，这一切发生在汽车刚刚可以正常行驶的20世纪20年代，给当时和当下的观众带来的更是一种难以置信的错愕。

《大都会》丰沛的影像想象力为整个世界的科幻文化提供了源源不断的素材原型；其创造性的技术使用激励了电影创作者拓展思路；其宏大的场景、具有表现力的构图也为德国表现主义电影画上了完美的句号。正因为如此，这部影片能够在拍摄完成后的九十余年里，和《一个国家的诞生》《公民凯恩》等影片一起不断地被纳入影史最为重要、影响力最为巨大的电影名单之中，并无愧于"最伟大的电影之一"的荣誉。

二、科幻电影与宗教救赎

《大都会》在影像上的成就有目共睹，而它在主题上反映出来的问题同样值得重视。事实上，《大都会》并不是最早出现的科幻电影。早在1902年，法国导演梅里爱取材于凡尔纳小说《月球旅行记》拍摄而成的短片，已经向人们展现了科幻题材电影的最初面貌。然而，不同于《月球旅行记》的"猎奇"路数，《大都会》对日后科幻电影的发展起到的作用是决定性的：它尝试利用一个设定在未来时空内的故事，来揭示当下人类发展中存在的问题，并给出自己的解决方案。这一精神内核正是《大都会》之于科幻文化的真正价值所在。

如果说科幻文化讨论的是科学技术的发展和人类之间的关系，那么它的核心问题的起点之一是人造人的出现。《大都会》中的机器人Hel（以博士和弗雷德共同的爱慕对象为模板制造的机器人）与玛丽娅接通、变为假玛丽娅的过程，无疑是一次人造人的诞生。假玛丽娅不仅拥有逼真的人的外形，更重要的是拥有这具外壳所带来的人的生物特性（美、性的诱惑）和社会身份（玛丽娅、工人们的精神领袖）。人的生物特性使得她迅速成为上层社会的欲望的象征、男性争夺的目标，而人的社会身份导致了下层人民的暴乱和灾难（水淹地下城）。这些行为的后果虽然具有严重的破坏性，但实际上假玛丽娅的所作所为并没有超出正常人类的能力范畴。为什么影片使用人造的机器人，而非一个长相酷似玛丽娅的自然人来完成这一任务呢？一个合理的解释是，创作者需要服务于他拟定的主题："手和脑的调停者是心"。作为人的玛丽娅具有同情心，她关爱底层群体，也爱着弗雷德；但机器玛丽娅只会听从命令到处破坏，她的行为不会因为其带来的灾难后果而受到任何情绪上的影响。抹除了情感因素，人造人便能够称职地担任起破坏者的角色而不带有道德困惑。影片一再强调"心"的重要作用，即是强调人造人与自然人最重要的区别在于情感体验。影片中的机器人第一次亮相，身后有一个巨大的倒五角星图案。如果按照五角星指代人类（其形状最接近站立的人）推断，倒立的五角星无疑指代人类的反面。可以认为，创作者在影片中流露出将人和机器置于价值对立面的取向。

对比之后科幻电影对人造人或人工智能自身意识的探讨，《大都会》的目的显然不在于探讨科技与人的关系，其出发点更多带有政治意味。导演弗里茨·朗声称，纳粹党宣传部长戈培尔在希特勒上台之后立刻将他找去，告诉他多年以前

他们第一次看到《大都会》时希特勒就希望朗能够为纳粹拍片。[1]弗里茨·朗的导演风格和技巧显然是吸引希特勒的原因之一，但是他在影片中传达出的对于社会的态度也无疑具有某种政治上的特性。《大都会》将社会主体区分为两种政治力量：统治者（弗雷德森）和劳动阶级（工人）。那些介于两者之间的社会构成被大大地简化。在办公室工作的文职人员被简化为机械的脑力劳动者，他们记录数字，观察表盘，听从统治者的每一个指示，并且随时有沦为地下的工人的危险（如约瑟夫）。两种力量之间的矛盾因为破坏者（发明家罗德王和机器人玛丽娅）的出现而激化，那么影片的主角——两个以沟通两种力量为己任的"调停者"，来自上层社会的弗雷德和工人阶层的玛丽娅便能够以拯救者的身份出现，建构一个"脑—心—手"的理想社会结构。

在克拉考尔的论述中，形成这种社会结构恰恰是纳粹政府的需要。戈培尔"向心发出了呼吁，为的是进行集权主义宣传"，他曾在1934年纽伦堡纳粹党代会上宣称："基于枪炮获得权力固然好，然而，赢得一个民族的心并留住它却更为美妙，更令人满足。"[2]如果说"心"代表着情感与精神，那么无论《大都会》还是戈培尔，宣扬的都是用情感协调矛盾、团结民众。但是，与戈培尔不同的是，弗里茨·朗对于"心"的理解，更明确地带有基督教层面的救赎含义。首先，影片多次出现与宗教相关的影像。开篇不久的工厂事故发生后，弗雷德看到工厂的机器变成了"Moloch"，即闪族文化中需要用儿童献祭的火神（炎魔），吞噬着工人的生命。创作者将男主人公对于恐惧的感受阐释为一幅宗教异端的生动画面。接着，玛丽娅的形象也超越了"精神领袖"，而更类似基督教中的圣母。她所倡导的爱、忍耐、情感与和平，同她出现在地下集会时的场景设置一样，明确地将基督教带入影片的核心。同样，假玛丽娅在上层社会制造混乱时，男主角被噩梦缠绕：僧侣指着《圣经》的一段，称"这女人……拥有所有的罪孽"，七宗罪雕塑活了，居于正中的死神挥斧砍向自己。而这一切罪孽的解决方式则是男主角的救赎：他先是抛弃统治者的身份，下到地面与工人们一起工作生活；再是挺身而出，与作恶者罗德王搏斗并取得胜利，解救了玛丽娅；最终他既取得了"手"的信任，又说服了高傲的"脑"，二者紧握的双手表明，弗雷德用

[1] 参见[德]齐格弗里德·克拉考尔：《从卡里加利博士到希特勒——德国电影心理史》，黎静泽，上海人民出版社，2008年，第165页。
[2] 同上书，第164页。

影片中的宗教呈现

自己的"心（情感）"完成了救赎。

分析到这里，《大都会》的故事体现出一种复杂性：它出发于马克思主义式的对社会矛盾的观察和思考，继而求证于科技高度发展的未来世界；最终解决的方案则是带有浪漫主义色彩的基督教救赎。很难得知，这种解决方案在多大程度上受到本片的女性编剧、弗里茨·朗的妻子特娅·冯·哈堡的影响，但毫无疑问，创作者给出的是一个并不现实的解决方案，甚至是一个虚伪的解决方案。作者传达出一种价值取向，即只要有"心"（情感）的在场，一切问题都终将烟消云散。而克拉考尔认为，从影片的结尾来看，"整个构图说明实业家认可心的地位是为了要控制它；他没有交出权力，而是希望将权力延伸到还没有被并吞的领域中去——集体意识的领域，弗雷德的反叛导致了集权主义权威的建立，他却以为这是一次胜利"[1]。而这种对矛盾的宗教化、情感化解决在当时的德国并非首例，1926年茂瑙的《浮士德》也在结尾打出大大的"爱"（Liebe）的字样。如果用社会心理学的方式阅读，可以在一定程度上掌握一战到二战之间的德国民族的精神走向，正如《从卡里加利到希特勒——德国电影心理史》一书所做的那样。

总体而言，《大都会》对于社会矛盾预想的处理走上了宗教式的精神层面的妥协，不能不说多少令人遗憾，但本片在影史上地位说明了另一个事实：对于艺术而言，更看重的是抛出的问题，而非解决的方案。

三、不可磨灭的德国早期电影

主流电影史公认的电影出现的标志是1895年12月卢米埃尔兄弟在巴黎一

[1] [德]齐格弗里德·克拉考尔：《从卡里加利到希特勒——德国电影心理史》，黎静译，上海人民出版社，2008年，第164—165页。

家咖啡馆里公开放映自己拍摄的《火车进站》《工厂大门》《水浇园丁》等影片。然而，在整个19世纪，不仅在法国，美国、英国、德国等国家都有人研制胶片摄影机和放映机。在德国，电影不仅出现的时间早（1985年11月德国的马克斯和埃米尔·斯克拉达诺夫斯基兄弟就曾在柏林的"冬日花园"杂耍场进行过电影放映[1]），而且德国的早期电影水平之高、艺术风格之独特，在当时便获得了整个世界的关注和热爱。

德国电影首屈一指的贡献是表现主义的电影手法。从1920年的《卡里加利博士》到1927年的《大都会》，德国的表现主义从极度抽象、扭曲变形的"图画"式视觉呈现转变为高度简洁、几何对称、场面宏大的视觉风格，看似发生了巨大的变化，但是如果将其置于整个世界电影的历史中，它们毫无疑问属于同一个重要的流脉，被命名为"德国表现主义电影运动"。大卫·波德维尔认为，表现主义电影最具特色的代表并非扭曲的图形、夸张的服装、对比强烈的灯光，而由它们综合构成的一种特殊的场面调度：强调单镜头之平面构图。"风格化的平面能够使得不同的元素在场面调度中协调一致起来"，"布景起着几乎如同一个有生命力的元素般的功能，而且演员的身体也成为了一个视觉元素"。[2]从这个角度来说，《大都会》的表现主义风格丝毫不逊于《卡里加利博士的小屋》，它极度平面化的构图和调度在一定程度上突破了使用表现主义绘画风格的布景所能达到的极限——因为以电影的艺术特性本应更擅长表现大场面中带有深度的运动，而弗里茨·朗在本片中表现出破坏深度运动、通过技术手段将它们处理为平面化图像的倾向。

1927年1月《大都会》的上映标志着德国表现主义电影运动的终结。本片预算严重超支，造成了乌发电影公司的财政困难。"此后，虽然弗里茨·朗与其他一些德国导演，还在他们的作品中使用表现主义手法，但表现主义电影作为运动则已结束。"[3]然而，在美国，表现主义电影的独特使当时的评论界青眼相加，"它们对'有鉴赏力的'和'理解能力强'的观众最具吸引力"，"人们把德国导

[1] 参考滕国强：《德国电影艺术探源》，《当代电影》1994年第1期；郑再新：《德国电影百年回顾（上）》，《电影艺术》1995年第5期。
[2] [美]克里斯汀·汤普森、大卫·波德维尔：《世界电影史》，陈旭光、何一薇译，北京大学出版社，2004年，第77—79页。
[3] 同上书，第85页。

本片宏大场面的平面化处理

演当做艺术家来谈论……好莱坞便没有几个导演享此殊荣"[1]。好莱坞从20年代开始，不断动员德国创作者到美国发展，刘别谦、茂瑙、弗里茨·朗等德国导演先后来到美国，开拓了一片新的艺术疆土。

延伸阅读>>>

老电影的发掘和保护一直以来是电影界的重要话题。一方面，人们意识到旧胶片的脆弱和保护难度等严肃的问题，另一方面，在不停寻找的过程中，那些"失而复得"的影像总是能够激荡人们的情感，召唤由衷的喜悦。《大都会》就是胶片发掘和修复的一个典型案例。

《大都会》上映于1927年初，由于国内反映平平，好莱坞的派拉蒙公司从德国乌发电影公司买断影片版权，重新剪辑并公映，而《大都会》的德国版本未得到很好保护，这就使得其原貌与长期流传的美版电影区别甚巨。2001年，德国茂瑙基金会以当时能够搜集到的所有影像素材，依据史学家的考据，"整旧如旧"地制作了一版修复版《大都会》（118分钟）。这个版本极力还原了德国版本的故事情节，画质精美，配合字幕说明缺失部分，并重新配乐，被联合国教科文组织选定为世界文献遗产。戏剧性的是，2008年，阿根廷宣称找到了一段德国版《大都会》的16毫米拷贝，发现了大量原以为遗失的片段。德国方面重启修复工作，将遗失片段补充进来，最终形成150分钟的终极修复版，并于2010年第

[1] [美]罗伯特·C.艾伦，道格拉斯·戈梅里：《电影史：理论与实践》，李迅译，世界图书出版公司，2010年，第117—118页。

60届柏林国际电影节公开放映。尽管仍有约30分钟的影像因为严重损毁而不能重现，但《大都会》的历程让电影人们有理由相信，这种对于胶片的搜索还会继续。电影不死，胶片长存。[1]

进一步观摩：

《玩家马布斯博士》（1922）、《M就是凶手》（1931）、《马布斯博士的遗嘱》（1933）、《银翼杀手》（1982）、《第五元素》（1997）

进一步阅读：

1. 对德国早期电影的进一步了解可以参照大卫·波德维尔的《世界电影史》第五章（[美]克里斯汀·汤普森、大卫·波德维尔著，陈旭光、何一薇译，北京大学出版社，2004）。

2. 科幻电影及其文化分析可以参考《文化研究导论》第五章（[英]阿雷恩·鲍尔德温等著，陶东风译，高等教育出版社，2004）。

思考题 >>>

1. 试总结表现主义风格在《大都会》中的体现。
2. 《大都会》是如何阐述人和机器的关系的？在后来的电影中能够找到哪些与之对应的内容？

（刘胜眉）

[1] 《大都会》修复工作的信息，参见以下文章：Mtime时光网的新闻报道；《老电影进入"修复期"》，《文汇报》2011年6月25日；《修复老电影是对文明的保护》，《大众电影》2012年第2期。

《公民凯恩》
好莱坞现代电影的"处女作"

片名：《公民凯恩》(Citizen Kane)
　　　美国雷电华电影公司1941年出品，黑白，119分钟
编剧：赫尔曼·曼切维兹／奥逊·威尔斯
导演：奥逊·威尔斯
摄影：雷格·托兰
剪接：罗伯特·怀斯
主演：约瑟夫·科顿、多萝西·康明戈尔、奥逊·威尔斯
奖项：1989年美国国家电影保护局"国家影片登记"奖；第十四届美国奥斯卡金像奖最佳编剧；1941年国家评论协会奖（美）最佳影片；1941纽约影评人协会最佳影片

影片解读>>>

　　20世纪40年代，美国电影产业从中东部较发达地区转向西部，无数对电影专利公司垄断不满的小电影公司在这片曾经的荒凉之地上开垦、培养新的电影土壤，以数十年的努力换来了一座更大的电影乐园：好莱坞。这批"垦荒者"中，奥逊·威尔斯以其被评论界公认为最伟大的、美国国家电影保护局指定为典藏作品的处女作《公民凯恩》而被人铭记。虽然影片在上映之初受到报业大亨的抵制[1]而叫好不叫座，在奥斯卡金像奖上获得八项提名却只得到最佳剧本奖。这部"深深浸透着欧洲传统特别是德国表现主义和法国诗意现实主义"[2]的影片却打破传统电影叙事模式，开创了具有现代性的"纯电影时代"——它总结了之前有

[1]　《公民凯恩》影射了当时美国报界托拉斯巨头威廉·赫斯特，因此，使其大为光火，赫斯特不仅下令抵制影片的发行，并且还禁止在他报系控制下的各家报纸上出现威尔斯的名字。
[2]　约翰·罗素·泰勒语，转引自袁群：《〈公民凯恩〉电影的美学评介》，《电影文学》2011年第15期。

声片的全部技巧，也指明了电影未来发展的方向。《公民凯恩》的问世宣告了电影的独立，使人们突然感到"电影长大成人了"，成为传统电影向现代电影转变的历史转折点，具有现代电影里程碑的意义。

一、现代性的叙事结构

现代电影与传统电影的分野主要是在形式层次上，包括叙事结构、表现技巧和表达方式三个主要元素。[1]《公民凯恩》在结构上的复杂与创新可以说是完全颠覆了传统电影叙事方式——通常电影中的引导性叙事都会采用全知全能的上帝视角，观众可以顺畅地了解所有人物的动作、状态、台词，甚至可以通过画外音了解他们的想法，故事尽在掌握。

《公民凯恩》首先在开头让濒死凯恩说出"玫瑰花蕾"的谜语，给人"这是一部解密死者故事的悬疑类型片"的错觉；之后立刻改变方向，用一段片中片完整地、纵向地介绍了凯恩的一生，使观众对他的生平再无疑问；紧接着报社记者又重新以"解开玫瑰花蕾之谜"为名去走访凯恩的五个故人，影片的第三层结构出现——用多个第一人称外部视角、多个他者的眼睛来展示凯恩的生活细节，展现不同人眼中真实的凯恩。由于采用了外部视角，叙述过程中呈现的是他者眼中所见，且凯恩在片头便已死亡，主角自身的内心活动便无法直接展现。这无疑拉开了观众与他的距离，不像传统电影中观众与主角在心理上"同呼吸共命运"，而是相对客观地了解、评判凯恩的生活。这种多角度、多侧面以及轮回式、开放性、套层式的叙事结构，打破了传统的线性叙事结构，打破时间和空间的局限。多层结构既全面完整地展现了凯恩的一生，也对体现凯恩性格命运的关键情节进行了深入的刻画，扩大了电影的叙事深度和广度。由此，现代派电影才呼之欲出。虽然这种非线性叙事技巧并非《公民凯恩》首创，却是首先将这种"叠床架屋"的现代派叙事手法发挥到极致的[2]。

在这部由纪录短片和五段闪回来完成凯恩人物建构的影片中，六个叙事段落的受访者分别叙述了凯恩不同阶段的生活经历，并从主观出发给出了对凯恩的评判：撒切尔了解他的童年和青年时代早期，认为他是一个"流氓"；伯恩斯坦了

[1] [美]奥逊·威尔斯：《审判——奥逊·威尔斯电影剧本选集·序》，周传基等译，中国电影出版社1987，第6页。
[2] 连文光：《现代电影的范式——经典名片〈公民凯恩〉论析》，《嘉应大学学报》，2005年第2期。

解他开创事业的过程，认为他是个"理想主义者"；里兰了解他的私人生活和性格的逐渐演变，认为他是个"没有信念的人"；苏珊了解他的中老年，认为他是个"自私冷酷的暴君"；雷恩了解他的晚年，认为他最后是非常孤独的。通过每个人主观的描述，观众面前的凯恩充满矛盾和争议。有意思的是，五段闪回之间时间跳跃且存在重复交叉，却具有极强的叙事逻辑，观众可以很容易地将受访者们的回忆碎片拼凑起来，明确感受到凯恩生命变化发展的轨迹，自动生成凯恩完整、立体、丰厚、复杂的形象——当然，片头一段长达6分钟的纪录短片也在帮助观众纵向理顺凯恩一生故事的方面发挥了不可小觑的作用。

的确，片中多重叙述人的布局"使叙述具有一种'虚虚实实'的张力，一种发散的不确定的叙述指向，从而造成意义理解上的多义性与不确定性"[1]。但是，这也可能给影片造成一些失误性的"视角越界"[2]。仔细地观看影片会发现，一些讲述人的故事发生时他们并不在场。安德烈·戈德罗在《什么是电影叙事学》中质疑过此事，比如里兰讲述凯恩与妻子艾米丽的婚姻生活也完全属于视角越界的结果——在这组凯恩与妻子独处的蒙太奇镜头中，里兰显然并不在场，无法看到。正如《公民凯恩》电影海报中表述的，多角度多声部的叙述凯恩的一生是本片真正的"悬疑"之处，观众会在不同的讲述中寻找"究竟哪个才是真正的凯恩？"的答案。但是，外部视角存在着弱点：展现人物内心状态、与人独处时的表现成了一个棘手却不得不解决的问题，在这种情况下导演只能通过视角的越界来让里兰去讲述他无法"看到"的事情了。

在剧作结构之外，以复现式蒙太奇来大段缩减现实时间的剪辑方式，也成为《公民凯恩》在叙事上精心设计的大胆创举。通过相似布景的叠化、相似音响的连接，威尔斯往往可以将相隔几年的场景连接在一起。常被提到的例子是对凯恩与前妻婚姻情况的展现。另一个通过蒙太奇精缩时间的精妙之处在影片的40：15-40：39处，导演用如下方式表现了凯恩事业的飞速发展：事业刚刚起步的凯恩在橱窗外看《纪实报》二十年凑齐的资深编辑照片，表示羡慕——镜头推进为特写，展现照片呆照——照片里的人物活动起来，伴随着凯恩的画外音"六年前我看到了一张世界上最强大的新闻界人士的照片，我感到自己像个孩子看着

[1] 李最杰：《影叙事学：理论与实践》，中国电影出版社，2000年，第291页。
[2] 热奈特将视角越界称为"赘叙"(paralepsis)，即提供的信息量比所采用的视角模式原则上许可的要多。它既可以表现为在外视角模式中，同时某个人物的内心活动或者观察自己不在场的某个场景。转引自申丹：《叙述学与小说文体学研究》（第三版），北京大学出版社，2007年。

 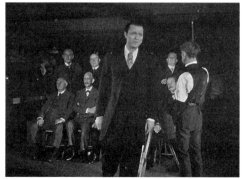

相同场景表现六年时间已过去

橱窗里的糖果,六年后我得到了所想要的所有糖果","变老"的凯恩缓缓走进画面,场景变成了拍摄照片的摄影棚。

二、现代性的电影语言

《公民凯恩》开创了美国电影浮夸的视觉效果时代,这是对无形风格的传统理想的一次进攻。[1]观众观影时固然被跌宕起伏、悬念迭出的情节吸引,却也很难忽略片中的视听语言。大量的长镜头、景深镜头、大仰角镜头、电影特效、声画蒙太奇营造出了电影极强的风格。注重"形式即内容",正是现代艺术的关键变革。

正如现代电影理论奠基人的巴赞所言:"奥逊·威尔斯的全部创新都是基于对景深镜头的系统运用。这一革新的重要意义不在于革新本身,而在于它的影响,这种综合性的语言要比传统的分解性剪辑更真实也更富于理性。"[2]的确,层次分明的景深镜头使《公民凯恩》的表达丰富而简练,含蓄而强烈。被无数电影教科书反复提及的经典段落,童年的凯恩被母亲送给银行家的,前景中的母亲与银行家、中间的父亲、窗外雪地里的凯恩置于同一画面中,通过声音的不同增添空间的真实感与层次感,而如此结构的景深空间表达的内涵是家庭成员之间复杂的关系与情感。另一个典型镜头是苏珊自杀的片段:前景是药瓶,中景是卧于

[1] [美]路易斯·贾内梯:《认识电影》,胡晓辉、冯韵文等译,中国电影出版社,1997年,第308页。
[2] [法]安德烈·巴赞:《奥逊·威尔斯评论》,陈梅泽,中国电影出版社,1986年,第73页。

景深镜头表意

病榻的苏珊，后景是伏在苏珊身上的凯恩——后景中凯恩占的空间竟然比前景的药瓶还大。这一空间布局清晰地告知观众：使苏珊衰弱的是毒药，迫使苏珊自杀的真正原因却是凯恩的压迫。在描绘凯恩老年的场面中，景深镜头使用的方法更加独特：摄影机往往离得很远，使凯恩看上去遥远而高大，即使凯恩离摄像机不远，深焦距镜头也使他的一切保持一定的距离。

虽然威尔斯谦虚地说自己用景深镜头的原因是"观众可以用自己的眼睛选择希望在一个镜头中看到的东西，我不想强加于人"[1]。但正如巴赞所说，这些精心设计的景深镜头段落是把蒙太奇融入造型手段中，景深镜头使观众与影像的关系更加贴近，它要求观众更加积极地参与思考。这些景深镜头的灵活使用，使电影发展的历史向前迈出了一大步。

威尔斯的仰拍镜头走位奠定了整个影片的基调，特别是用来强调主人公的刚愎自用、令人畏惧的权力。因为一些场面的仰拍角度过大，"剧组不得不在布景的地板上开一个缺口来安放摄影机、加上使画面变形的广角镜。这种仰拍镜头把凯恩塑造得顶天立地的高大，能够粉碎任何挡道的东西"[2]。这些大仰角镜头比传统仰角镜头更能形象地塑造人物，比如苏珊离去时，威尔斯仰拍凯恩时融入了房间内的天花板。影片中仰角镜头更多地出现在表现凯恩政治、事业、爱情失败时，这无疑传达给观众一种讯息，即凯恩是一个仰角镜头之下的失败的巨人，他外表强大，但内心极其落寞。

[1] [美]路易斯·贾内梯：《认识电影》，胡晓辉、冯韵文等译，中国电影出版社，1997年，第309页。
[2] 同上书，第322页。

大亨俯瞰麦迪逊广场时使用叠印效果

如果今天为电影《公民凯恩》写一段广告词,"鸿篇巨制"之类的字眼大概是少不了的。但是,这部看起来无比恢弘的电影实际拍摄的费用只有不到70万美元,这在当年并没有超过电影制作的平均值。用不宽裕的预算做出伟大的电影,雷电华电影公司的特效部门功不可没。"公司备受重视的特殊效果部门共有35个人,大部分都参加了电影的摄制工作,影片的80%以上需要某种特殊效果,如微缩摄影、合成摄影、叠印、二次曝光和多次曝光。"[1]令人印象深刻的凯恩演讲时的镜头——大亨在俯瞰麦迪逊广场花园的阳台上、凯恩在对下面的一大群听众发表演说,其实是用光学印片机把三个分别拍摄的形象结合在一个画面上。阳台的框架掩盖了这两部分的分界线,听众席部分把现场表演(舞台)和一幅遮片绘画(观众席)结合在一起,阳台的布景由两面墙构成。当然,要让画面具有真实感,只有叠化的二维画面是不够的——蒙太奇和声效共同构成了整个"真实"空间。剪辑师罗伯特·怀斯将凯恩发表演说的全景镜头直接切换成他的亲属朋友在听众中听他演说的近景,这些孤立的实拍片段与整个听众席的镜头交叉切换,再配上人群狂热的叫喊声和欢呼声,观众会自发地将整个场景在脑中"完型"。

《公民凯恩》曾得到过这样的评价:"它也许是美国有史以来最好的影片,也可能是德国有史以来最好的电影——威尔斯深深浸透着欧洲传统特别是德国表现主义和法国诗意现实主义。"[2]事实上,要使景深、仰角、特效镜头在画面呈现上更具特点,灯光的运用起着关键作用。在都柏林参演过多部舞台剧的威尔斯

[1] [美]路易斯·贾内梯《认识电影》,胡晓辉、冯韵文等译,中国电影出版社,1997年,第322页。
[2] 约翰·罗素·泰勒语,转引自袁群:《〈公民凯恩〉电影的美学评介》,《电影文学》2011年第15期。

设计的灯光很有些德国表现主义电影的特点。为了使人物形象更鲜明，用光方面也配合了人物年龄、性格的变化。在凯恩意气风发的青年时期，导演多以高调光配合摄影机充满活力的运动；到了中年时期，凯恩性格慢慢变得刚愎自用，用光多自下而上且亮度较暗，配合大量的仰角镜头，仿佛暗示凯恩人格的堕落；到孤单的晚年，凯恩只身一人待在昏暗的大厅里，摄影机运动几乎凝滞，周围都是黑暗冰冷的建筑和雕塑，鲜明地表现了凯恩的扭曲和悲凉。

三、现代性的复杂主题

《公民凯恩》中最大的悬念是"玫瑰花蕾"之谜，但是直到记者采访结束，仍然没有找到凯恩临终时所说的"玫瑰花蕾"的真实含义。在结尾，影片非常巧妙运用全知视角，使观众看到了记者没有求索到的答案：凯恩童年时的雪橇被当做杂物扔在火里焚烧，火焰舔去了雪橇上的灰尘，露出了"玫瑰花蕾"的字样。原来，"玫瑰花蕾"来自这个曾被小凯恩用来攻击撒切尔的玩具。对于这样的剧作设计，威尔斯自述成是"廉价的弗洛伊德学说"，一种适用于童年期天真无知的象征。弗洛伊德的学说广泛流行于40年代的美国电影界，尤其是关于儿童青春期前期生活决定其后来性格的观点。[1]

从主题上讲，《公民凯恩》是非常复杂的，"像威尔斯的其他大多数影片一样，《公民凯恩》完全可以用《权力的气焰》这个片名"[2]。他特别欣赏与古典悲剧和史诗有关的传统主题：一位社会知名人士由于傲慢和骄横而垮台。威尔斯声称："我所扮演过的所有角色都是不同类型的浮士德。"《公民凯恩》不是进行表面上的谴责，而是为清白的丧失而悲叹"世界上几乎所有的严肃的故事都包含着死亡和失败的故事"，"但在这些故事中，失去的天堂多于失败。对我来说，失去的天堂是西方文化的中心主题"[3]。

"玫瑰花蕾"便被很多批评家看做是"失去的天堂"的象征。这个童年的玩具在他被迫离开母亲的那天被雪掩埋，暗示了凯恩一生的悲剧之源，凯恩的一生都在追求，同时也在失去：为了财富失去了母亲的爱，为了办报失去了第一任

[1] [美]路易斯·贾内梯《认识电影》，胡晓辉、冯韵文等译，中国电影出版社，1997年，第331页。
[2] 同上。
[3] 同上书，第328页。

妻子的爱，为了权力失去了朋友的友谊，为了欲望失去了第二任妻子苏珊……母爱、婚姻、友情、爱情纷纷离开了凯恩。"人物真相只有当一个人在压力之下作出选择时才能得到揭示——压力越大，揭示越深，该选择便越真实地表达了人物的本性。"[1]"玫瑰花蕾"正是象征着凯恩失落的爱，也是人生意义所在。凯恩这个"得到了一切又失去了一切的人"，在孤独离开人世的那一刻，深切地感受到了这一点。

延伸阅读>>>

20世纪70年代，麦茨发表了的经典论文《现代电影与叙事性》，提出"现代电影是一种无拘无束的东西、流向不定的作品，它在一定程度上排除了传统影片所不可或缺的叙事性。这就是'突破叙事性'的大话题"[2]。这里的传统电影，麦茨所指应该是《公民凯恩》之前经典好莱坞时期以故事情节为核心的电影叙事；而"现代电影"则是指有意与好莱坞经典叙事成规进行对抗和偏离的各种先锋、实验电影思潮，如后来兴起的意大利新现实主义、法国的新浪潮。麦茨将现代电影的特性描述为："已经超越或抛开、或突破某种东西，但是，所谓某种东西的具体所指（观赏性、故事性、戏剧化、'句法'、是单义性表意、是'剧作家的支配作用'等）。"[3]

为了使影片紧张刺激，经典好莱坞非常强调电影叙事性，他们通常要为所叙之事找到一个不断向前推进的动力，布雷蒙将之概括为"可能性（欲望、需要等）—采取行动—行动结果"[4]的序列。《公民凯恩》虽然从一定程度上打破了这种叙事线索，但其主题和故事拼接的叙事性仍然较强。现代电影中对基于故事情节的布雷蒙式的功能序列真正构成挑战的，是以法国新浪潮为代表的电影叙事实验。它们是在对正统电影（戈达尔称之为"好莱坞—莫斯科电影"）叙事的反叛中产生，致力于探索"非叙事性"的可能性，从而不断拓展电影叙事的边界。

[1] [美]罗伯特·麦基：《故事——材质、结构、风格和银幕剧作原理》，中国电影出版社，2001年第118页。
[2] [法]克里斯蒂安·麦茨：《现代电影与叙事性》，李恒基、王尉泽，《世界电影》1986年第2期。
[3] 同上。
[4] [法]克洛德·布雷蒙，《叙事可能之逻辑》，见张寅德编选：《叙述学研究》，中国社会科学出版社，1989年，第69页。

进一步观摩：

《审判》(1962)、《历劫佳人》(1998)、《呼啸山庄》(1939)、《黄金时代》(1946)、《精疲力尽》(1960)

进一步阅读：

1. [法]克里斯蒂安·麦茨：《现代电影与叙事性（上）》，李恒基、王蔚泽，《世界电影》1986年第2期。

2. [法]克洛德·布雷蒙：《叙事可能之逻辑》，张寅德编选：《叙述学研究》，中国社会科学出版社，1989。

3. [美]格·托兰：《〈公民凯恩〉中的真实性》，朱角译，《世界电影》1984年第3期。

思考题 >>>

1. 《公民凯恩》怎样用摄影技巧兼顾了电影的戏剧性与真实性？
2. 《公民凯恩》中，声音是如何参与了蒙太奇表意的？
3. 观摩几部当代好莱坞电影，指出其中的现代性叙事特征。

（王思泓）

《卡萨布兰卡》
意识形态焦虑与西部神话

片名：《卡萨布兰卡》（*Casablanca*）
　　　　华纳兄弟电影公司1942年出品，黑白，102分钟
编剧：朱利叶斯·爱普斯顿、飞利浦·爱普生顿、霍华德·科克
导演：迈克尔·柯蒂斯
摄影：亚瑟·爱德森
剪辑：欧文·马克思
原创音乐：马克思·斯坦纳
主演：亨弗莱·鲍嘉、英格丽·褒曼、克劳德·雷恩斯
奖项：第十六届美国奥斯卡金像奖最佳影片、最佳导演、最佳剧本

影片解读>>>

　　1998年，美国电影学会在电影诞生一百周年之际，从四百部提名的影片中，评选出"百年百部最伟大的美国电影"。《卡萨布兰卡》位列榜单第二。[1] 它超越了《教父》《乱世佳人》《阿拉伯的劳伦斯》《2001：太空漫游》等闪耀在影史上的伟大之作。时光跨越七十年，它依然是影史经典。从广阔的二战背景到普通人的爱情传奇，电影将战争形势依托在小人物的爱情命运上，深刻地反映了美国及美国人民面对世界大战所表现出来的潜在焦虑与不知所措，而横亘在这一艰难选择面前的不仅是战争形势，更是文化、历史、传统与意识形态上的激烈碰撞。影片的伟大之处不是在于具象化的呈现冲突，而是在影片的结尾提供了一个想象性的解决方式，并且这种解决方式符合了历史潮流、主流价

[1] 参见http://www.afi.com/100years/movies.aspx。

值及美国精神。

一、小人物命运与宏大的战争

1941年12月7日清晨，日军偷袭珍珠港。日军的这次偷袭迫使美国从犹豫观望的中立中清醒过来，参加了第二次世界大战。当时的战争形势对同盟国来说异常严峻：法国于1940年6月沦陷；苏联面临失败的可能；英国遭到空袭，船只受到潜艇的攻击；欧洲大部分地区被德国占领……美国此刻卷入对抗轴心国的战争，能否得到美国民众无条件的支持，还是未知数。

恰恰在日军偷袭珍珠港的第二天，舞台剧剧本《人人都光顾里克酒吧》被送到了华纳兄弟电影公司。《卡萨布兰卡》正是根据这个剧本改编而成，影片原定于1943年6月上映，但是为了配合当时的战争形势与民众的心理，改为1942年11月上映。同德国表现主义电影的代表作《卡里加利博士的小屋》与法西斯崛起的关系一样，这部电影在很大程度反映了民众对战争的自觉，并在此基础上做了最大程度的战争动员。通过将国际形势个人化的处理，《卡萨布兰卡》实质上是一个经典的好莱坞西部英雄的故事，是一架完美地缝合了意识形态的机器，治愈了美国民众卷入二战的潜在焦虑。

影片伊始，里克一直力图避免卷入政治，将实用主义凌驾于理想主义之上，他不会屈服于当时在卡萨布兰卡拥有实际力量的德国人，但也拒绝无谓地使自己暴露在被抓捕的危险之下。他拒绝讨论战争，拒绝获悉地下组织活动情况，不关心任何人，"只关心自己关心的事"……表面上，里克对政治形势漠不关心，但随着往事浮出水面，影片揭示出里克并不是看起来那样愤世嫉俗和冷酷无情。他曾在西班牙和埃塞俄比亚参与反抗墨索里尼的活动，他拒绝德国银行家进入酒吧内部的赌场，他的政治主张随着情节进展不断加深。随着情节的发展，电影抛出了一个核心的艰难选择：里克是否要帮助拉兹洛——一个从集中营中逃出的地下反抗运动领袖。问题恰恰在于只有里克可以提供帮助。

如果来自美国的里克代表了美国，那么来自捷克的拉兹洛则代表欧洲的反法西斯抵抗势力。里克是否提供帮助反映的正是美国是否应该做出参战决策。只有美国加入战争同盟，才能真正扭转战争局势。维克多·拉兹洛是一个捷克人，他的国家已经沦陷。他纯洁高尚，希望团结一切可以团结的力量，向全世界揭露纳粹德国的真相，他不畏惧死亡，不为纳粹的淫威屈服。而他同样愿意为了伊尔莎

的安全和幸福而牺牲自己。他身上存在的英雄主义是一切反抗势力的代表。拉兹洛是影片中非常有价值的重要元素，他坚定地选择了政治立场，为了正义与和平勇敢的战斗。实质上，他在另一个角度象征着德国的衰败。雷诺是法国维希政权的警察署长，影片的前半部分他更像是德国的仆人，在是非问题上没有领悟能力和行动力，只是服从德国人，服从的理由仅仅是担心德国人怀疑他是一个抵抗分子。他下令逮捕了尤佳特，并且关闭了里克酒吧。当时的维希政府也是如此，担心被德国人推翻，在与德国法律不相冲突的区域有限地行使主权。

影片中，里克提供帮助的最大阻力是他对伊尔莎深切刻骨的爱。在大战前，伊尔莎曾经是里克的女友，但是她现在成了拉兹洛的妻子。一开始，她的出现激发了里克自私的天性。里克进退维谷。他依然深爱伊尔莎，但如果帮助拉兹洛逃离，他将不可能和伊尔莎再续前缘，而伊尔莎又是拉兹洛的精神支柱。拉兹洛的魅力及拉兹洛对伊尔莎的爱，最终推进了里克对拉兹洛代表的反抗事业的认同，促成了里克的转变，里克意识到他存在的意义是爱着伊尔莎而牺牲自己。最后里克站在了拉兹洛一边，他选择了同盟国的立场，转而支持了法国。

影片结尾，里克将通行证给了伊尔莎和拉兹洛，以便他们能够继续战斗并取得最终的胜利。虽然法国承认战败并向德国投降，但是地下的抵抗运动一直如火如荼。最终雷诺警长被里克无私的行为所打动，改变了立场。两人决定奔赴布拉查韦尔，成为自由战士。这印证了美国政府的某些信念和方针，感化了很多前任的维希官员。里克和雷诺的友谊象征了美国与法国的同盟，以及法国抵抗运动团体与所有痛恨纳粹的人们结成了统一战线。

电影通过人物形象、人物关系、情节走向及大量精妙的台词，展示了美国的国家形象、美国做出参战决策的矛盾挣扎，以及最终的政治转变。电影的故事背景设置在日本袭击珍珠港及美国卷入二战之前，描述了生存在卡萨布兰卡的各个政治势力的面貌，有德国少校、维希政府的警长雷诺、还有反抗阻止领袖拉兹洛、各个国家的难民……角色都是虚构的，却象征了二战中的不同势力及这些势力此消彼长的地位与作用。宏大的历史背景通过一个个小人物传递出来：身处世界大战当中，一个人很难置身事外，一个国家更是如此。

二、意识形态焦虑与西部神话

实质上，《卡萨布兰卡》揭示的是深植美国民众心中的直觉性焦虑：美国这

个没有负担、独立自治的国家能否在其他国家引发的世界大战中幸存下来。影片《卡萨布兰卡》为这种困境提出了想象性的解决方案，里克帮助了拉兹洛，意味着孤独的英雄满足了团体的需要；同时，里克避免了同伊尔莎长期的纠缠不清，保留了自我的独立性。这其实是美国电影长盛不衰的西部片叙事程式。漂泊不定的英雄来到小镇，被说服来保卫当地居民免受歹徒的抢劫和迫害。英雄从不遵从当地的法律法规，而用自己的一套规则除恶扬善。战斗结束之后，小镇秩序再度恢复了，英雄却离开了女主人公的怀抱，再次踏上征程，消失在地平线上。对美国观众说来，这种典型的情节提供了解决个人与集体之间矛盾的理想方案。因为它意味着这两种可能性可以同时存在，即捍卫集体和社会利益的事业并不影响个人的独立。

拉兹洛与里克分别代表了美国意识形态中的两种来源。拉兹洛是典型的英雄，拥有源自旧世界传统的优雅举止与教养，而里克则代表了对欧洲文化天生不屑的西部牛仔精神。扮演拉兹洛的演员亲切友好的眼睛、轮廓分明的罗马式鼻子和坚硬的下颌骨，彰显了坚毅果敢和平易近人；而鲍嘉扮演的里克则正好相反，传统概念上的英俊和他似乎没有任何关系，他愤世嫉俗甚至有些冷漠，他的核心魅力在于其独立和自由。这也正是美国精神的实质。

正如经典西部片中的英雄人物一样，里克有着神秘的过去。对于里克为什么不能回到美国，影片并没有给出一个确凿的答案。雷诺警长："到底是什么让你来到卡萨布兰卡？"里克："我的健康，我来卡萨布兰卡是为了水。"雷诺："什么水？这里是沙漠！"里克："我被骗了。"里克拒绝提供合理的动机反映出美国文化中否认过去而看重对当下掌控的倾向。美国文化鼓励的是不断地更新和再生。里克在卡萨布兰卡的新生掩盖了他从前的失望和痛苦。和菲茨杰拉德的盖茨比一样，里克不断寻找着过去，同时又要抹去过去。坚持着自我与历史之间模糊暧昧的联系。里克不仅是西部故事的原型，而且代表着美国自身。

拉兹洛领导了一个集体性的反抗组织，积极地参与政治活动，为人民群众的解放而奋斗。伊尔莎认为拉兹洛的性格是"知识、思想和理想主义"。但是，里克更像是一个西部片中的英雄，喜欢独来独往。里克在一个腐败丛生的社会中谨守自己的公平准则，按照自己的原则办事，独断，但为他人总是考虑得细致入微。他像很多西部片中劫富济贫的英雄，如杰西·詹姆斯、《荒野大镖客》中的乔……他雇佣难民在酒吧中工作，他帮助一对受困的年轻夫妇赢钱。而拉兹洛却将自身安全寄托在法律原则上。他警告德国少校斯塔瑟："你休想在这里阻挠

我！这里仍然是没被占领的法国国土！"在卡萨布兰卡，正是因为法律的形同虚设及秩序的混乱最后保护了拉兹洛。这与众多西部片如出一辙。卡萨布兰卡中的反派像西部片中的反派一样可以随意操纵法律为己谋利。里克没有诉诸法律，而是按照自己一贯的作风，凭借一己之力，用自己的价值标准和是非观念来代替腐朽的制度行驶正义。

影片中，拉兹洛结婚了并且乐于处于婚姻中，而里克还"坐在飞往女人与家的飞机上"。里克经营着酒吧——一个习惯上被看成是家庭对立面的地方，男人们不回家多半是来这种地方。影片开始后不久的一场戏也反映了里克对传统家庭生活和女人的态度：一个男人对女人感兴趣很大程度上是因为性的愉悦，而不是家庭温暖的吸引力。扬尼："你昨晚去哪了？"里克："时间太久，我不记得了。"扬尼："今晚能不能见到你？"里克："我从来不做那么久的计划。"传统的家庭价值观让扬尼得出了一个结论："爱上你，我真是一个傻瓜。"

虽然里克和拉兹洛代表了美国文化的两个来源，但是《卡萨布兰卡》则明显地将价值评价的天平向里克倾斜。拉兹洛作为影片中道德的核心，他代表了传统崇尚的一切，珍视婚姻、拥有坚定的政治信仰、集体主义、个人牺牲……然而，正是因为拉兹洛过于完美的形象降低了他的魅力。对比里克因情伤醉酒的一幕，拉兹洛的自我约束反而让他对伊尔莎的爱不如里克的激烈。观众更乐意接受里克的阴暗和冷硬，因为他恪守自己的生活原则，在强硬的外表下掩藏着旧日伤痕和破碎梦想，却保持着自我的独立与自由。正如雷诺警长说的那样："我若是女人，一定会爱上这样的男子。"

三、视觉风格：意识形态缝合机制

很多人认为在视听语言上，《卡萨布兰卡》是标准的好莱坞制片厂流水线上的产品。但是，该片的艺术价值除了体现在对意识形态和潜在心理焦虑的表达上，还在于表达方式的出众。影片开篇用升降镜头建制了故事的整体环境，不寻常的摄影机角度与镜头之间进行了复杂的组合。大量运用的主观镜头让摄影机成为角色的眼睛，对比强烈的用光形成了浓重的阴影。这种风格并不是纯视觉的，而是强调了人物与环境的关系。这种环境定义了人物陷入此种环境的命运。这种陷入最终导致了分裂的主人公在进退维谷的情形下做出道德上的选择。

在《卡萨布兰卡》中，除了两三个场景之外，其余的部分均在里克酒吧里拍

摄影机特写签名

摄。咖啡馆是里克本人的象征——笨重的门、看门人和没有窗户的墙，这表明他在自己周围筑起了一道隔离的壁垒。这一反映自我的建筑物代表了影片所宣扬的自我。《卡萨布兰卡》能够获得奥斯卡奖，部分归因于迈克尔·柯蒂斯采用了一些新颖的方式来调度摄影机和人物。他用特写，视点镜头，创造性地将人物的动机在镜头中表达，这些镜头凝视着鲍嘉和褒曼，从而创造了经典。

柯蒂斯用特写镜头将主角里克介绍给了观众。在第一场里克酒吧的戏中，镜头首先展示了赌博，以及人们为了离开卡萨布兰卡而展开的各种地下交易。一个雇员将一张纸片递给了一个坐着的男子。摄影机用特写拍摄了男子的签名"OK，里克"。没有用任何对白，简洁地交代了该男子是谁，神秘的主人公是谁，并强调了里克的性格，毫不犹豫、独断和坚毅。

另一场戏中，德国少校斯塔瑟和一干手下进入里克酒吧，摄影机从左摇到右，跟随着人物。当镜头移动到右侧的时候，里克入画，他当时正坐在一张桌子前，随后摄影机定住，关注着里克的反映。在这个镜头中，摄影机整合了两个人物、两个动作，并且关注了人物的反应。这是一种很有效率的拍摄方式，并在当代电影中得到了普遍的应用。

影片中，主要人物互相认识发生在影片开始30分钟之后，这组镜头段落实现了将政治事件转变成浪漫爱情故事的功能。在雷诺警长介绍之后，里克、伊尔莎、拉兹洛和雷诺四人坐在了一张桌子跟前。拉兹洛的传奇性和重要性，在此之前已经做足了铺垫，比如通过雷诺、里克、德国少校和一个挪威的逃亡分子伯格

的台词，拉兹洛的政治活动让世界人民都得到了鼓舞和震撼。如果不考虑其他信息，电影从这里开始，那么，普通观众一定会以为拉兹洛是整个影片的主人公。但是，导演通过这场戏中对三人关系的拍摄，强调了里克和伊尔莎的爱情才是影片主线，而里克是绝对的主角。导演一直将拉兹洛置于画框的边缘位置，而且拒绝给拉兹洛特写，让他几乎总是与其他角色一同处于画框中：

镜头1，三人的中近景，伊尔莎坐在了里克和拉兹洛的中间，象征着这个女人将最终让两个男人团结起来。镜头2，虽然给了拉兹洛一个正面中近景，但是镜头3将伊尔莎与里克同处于一个画面中，暗示了伊尔莎和里克的内心联系，以及伊尔莎对里克的钟爱。镜头4，当拉兹洛一直处于画面右侧边缘位置的时候，伊尔莎和警长雷诺的视线却望向里克所处的左边的画外空间，即使里克没有出现在画面上，他依然是这场戏人物的视觉中心。镜头5-8，用了两个单独的正反打镜头，让伊尔莎和里克与其他人分离，强调他们在彼此内心世界的位置。镜头9-10与镜头4一样是全景。但是，镜头10-11是里克和伊尔莎相互凝视的镜头，伴着拉兹洛和警长雷诺的画外对话。这与当时好莱坞的拍摄传统相背离。按照拍摄惯例，摄影机应当对准正在说话的人。这一反常的拍摄方式更加强调了伊尔莎与里克的过去。这场戏是《卡萨布兰卡》最经典的一场。整部影片都充满了类似的风格化的元素，导演通过各种各样的方式强调里克和伊尔莎的爱情，而削弱观众对拉兹洛代表的政治形式的关注。这也是本片的意识形态无缝地缝合进影片叙事的秘密。

《卡萨布兰卡》就是这样一部经典的电影，对它的解读与分析七十年来从未停止，国际关系、社会文化、国家心理等角度，不一而足。这部影片确实在各个研究领域成为经典案例，它将整个美国之于战争的关系放置在小人物里克的命运上，将宏大、抽象的政治背景通过个人化的处理，让每一个观众极大的认同，感受到了战争的迫切与自己的责任。但是，这并不能完全解释，为何在和平时期《卡萨布兰卡》依然备受推崇。《卡萨布兰卡》在叙事形式上采用了美国传统的西部故事原型，充分表达了美国独立而自由的精神——美国人一直坚守的最宝贵的东西。影片中创造性的拍摄手法，细致入微地隐藏了政治倾向，将观众的注意力集中在了人物的爱情上。因此，它既是一部战争动员的政治电影，也是一部感人肺腑的爱情传奇。

延伸阅读>>>

本片的摄影师亚瑟·爱德森最开始从事的是图片摄影,由于对演员静态神态的一流捕捉,1911年开始在美国克莱尔电影公司从事电影摄影。后来,爱德森被提拔为主要的摄影师,被指派给女演员克拉拉·金波尔·扬担当摄影。整个20年代,爱德森摄制了一系列电影史上的重要影片,如道格拉斯·费尔班克斯的《罗宾汉》《巴格达大盗》,以及开创性运用定格动画等特效形式拍摄的电影《遗失的世界》。在《古老的亚利桑那》这部最早的室外拍摄的有声电影中,他向好莱坞制片人们证明了,对话场景也可以在室外拍摄。这部史诗般的作品,展现了爱德森的摄影功力,他最大程度地利用了宽银幕的画框空间,敏感纤细地展现了美国西部的广袤和风情,其中涉及了很多前所未有的高难度大场面,如射杀水牛、印第安人的袭击,还有穿越河流之举。《古老的亚利桑那》为第一部70毫米宽银幕电影《大追踪》的诞生做了准备。另一部采用写实风格拍摄的史诗作品《西线无战事》让他获得了奥斯卡最佳摄影奖。30年代早期,他与电影导演詹姆斯·怀勒一起,拍摄了怀勒的第一个恐怖三部曲,《科学怪人》《鬼屋魅影》和《隐身人》。他将德国表现主义的摄影风格融入美国制片厂时代的写实主义,奠定了美国恐怖片摄影风格的基石。

在20世纪30、40年代,爱德森为华纳兄弟电影公司拍摄了一系列标准化的摄影棚电影,并且运用他独一无二的略低于视线的镜头和强有力的镜头角度,拍摄了黑色电影的代表作《马耳他之鹰》。影片低调的摄影尤其值得注意,既突出了40年代侦探片中的黑色风格,又让光源来源显得十分自然。《马耳他之鹰》让黑色电影成为美国电影的一种风格类型。后来,爱德森还拍摄了《卡萨布兰卡》《混世魔王》《三个陌生人》等优秀的电影作品。

进一步观摩:

《马耳他之鹰》(1941)、《科学怪人》(1931)、《胜利之歌》(1942)

进一步阅读:

1. *Casablanca*: *Behind the Scene* by Harlan Lebo, published by Fireside Books (Oct, 1992).

2. *Casablanca：Script and Legend* by Howard Koch, published by Overlook Press (June, 2005)。

3. *The Casablanca Companion：the Movie Classic and Its Place in History* by Richard E. Osborne, published by Riebel-Roque Publishing Company (Nov, 1997)。

思考题>>>

1. 比较导演迈克尔·柯蒂斯的两部作品《卡萨布兰卡》和《胜利之歌》在主题表达与视听语言方面的不同。

2. 分析《卡萨布兰卡》与《马耳他之鹰》在人物形象与视听风格上的关系，以及与美国社会状况之间的联系。

（施鸽）

《偷自行车的人》
平凡人的生活

片名：《偷自行车的人》（*Bicycle Thieves*）
　　意大利 Produzioni De Sica 公司1948年出品，黑白，90分钟
编剧：柴伐蒂尼、德·西卡
导演：德·西卡
主演：郎培尔托·马齐奥拉尼
　　　恩佐·斯泰奥拉
奖项：第二十二届美国奥斯卡金像奖最佳外语片；1949年好莱坞外国记者协会最佳外国影
　　　片金球奖；第三届英国电影学院最佳影片

影片解读 >>>

　　法西斯政权统治意大利的年代，"白色电话片"（一种以豪华生活环境为背景、专事描写资产阶级生活方式的意大利影片，因富有的家庭使用白色电话机而得名）、"书法片"（专门研究技巧，远离现实，对形式的精细要求犹如对待书法一样）和疯狂宣传法西斯主义、为法西斯军队歌功颂德的"宣传片"充斥着意大利影坛。这种情形不但使意大利人民对于本国的电影越来越丧失热情，也令具有社会责任感的电影从业者愤愤不平。二战以意大利所在的法西斯集团战败而终结。战争结束后的意大利满目疮痍，民不聊生，失业率居高不下。战争期间粉饰太平的电影谎言令人民厌烦，意大利的电影工作者继承了电影史上的写实主义传统、突破了以好莱坞为代表的传统戏剧化电影美学观，以《偷自行车的人》《罗马，不设防的城市》《大地在波动》等影片为代表的意大利新现实主义电影运动应运而生。它的主要特点是，用平实的摄影技巧，还原真实场景中的平凡人物。

一、柴伐蒂尼与剧作

与意大利新现实主义电影紧密相连的是编剧柴伐蒂尼。柴伐蒂尼1902年9月20日生于卢扎拉，20年代末从事新闻工作并进行文学创作，1935年开始写电影剧本，由他编剧拍成影片的《我可付一百万》《云中四步曲》等为新现实主义电影的产生奠定了基础。从40年代开始，他与德·西卡长期合作，拍摄了一系列影片，如《孩子们注视我们》《擦鞋童》《偷自行车的人》《温别尔托·D》《屋顶》《乔恰拉》《70年的薄伽丘》等。由德·桑蒂斯导演的新现实主义名片《罗马11时》也是他编剧的。他还发表过许多文章阐述了新现实主义电影的理论和观点，成为这一流派的代表人物。

柴伐蒂尼偶然在报纸的上发现了一则失业工人偷自行车的新闻，就将这则看起来平淡无奇的新闻丰富成一个剧本。这也验证了意大利新现实主义电影的口号"还我普通人"。柴伐蒂尼没有在电影剧本中设置复杂的情节，《偷自行车的人》整部影片看起来更像一段流动的生活。观众跟随着片中父子的视线，穿过意大利破败的街巷，"参观"了罗马城的警察局、自由市场、教堂、剧院、贫民窟、富人区、妓院。在安东为了生存不得不铤而走险偷车未遂之后，失主也宽容了他。柴伐蒂尼的剧本充满了善良的小人物，即使是偷自己自行车的"小偷"，身边也有一群支持他的亲友，当然，这个"小偷"究竟是不是安东要找的人也存在疑问。这些善的小人物也折射出作者自身的人道主义情怀。

《偷自行车的人》的剧本中虽然没有刻意构建的戏剧情节，但是柴伐蒂尼也能在"生活流"中提取出足够的故事性。比如穷人愿意用仅有的钱去向"通神"

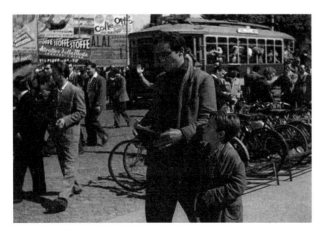

父子：我的自行车在哪里

的女人卜问未来，安东起初并不相信，但后来在自行车丢失寻觅无果后，他也走进了那个让他半信半疑的女人的房间；再如安东在广场上偶遇偷自己自行车的人，却因为要寻找小偷而跟着一个老人进了教堂，以及在跟丢老人之后因为愤怒打了儿子出气，后又因为看到落水的不是儿子而长舒一口气……这些平淡的桥段让整个故事一波三折，虽然不是扣人心弦，但也足以让观众的情绪跟随安东父子的遭遇起伏。

柴伐蒂尼没有留给观众封闭的结尾。尽管没有被抓进警察局，做错事的安东也得到了儿子的理解，父子携手走向未知的明天，但影片始终没有给出一个答案——生活怎样才能继续。或许支撑安东与家人活下去的力量就是亲人与朋友间的真情，这个物质极度贫乏的世界中仅存的依靠。

二、德·西卡的技巧

德·西卡的技巧就是尽力不让观众感受到技巧。同样是长镜头，德·西卡摒除了奥逊·威尔斯（美国导演，代表作《公民凯恩》）那般的风格化的景深镜头。他忠实地记录着安东父子的足迹，仿佛一个跟拍的"记者"，力图还原现实生活本身。观众可以通过导演的镜头观察到意大利破败的生存环境——影片开头里奇等待工作及将得到工作的好消息告诉妻子时的场景；看到除却生存窘困的中年人之外，儿童也在乞讨着基本的生活——里奇被教授如何贴海报时，有一个拉手风琴的男孩和拽着路人要钱的男孩同时入镜；里奇追逐偷车人的几个镜头交代了罗马城的风貌，电车、小汽车、建筑、街道、桥洞；父子俩追踪老人进入教堂，穷人拥簇在狭小的空间里等待教堂的施舍，以及为了食物，他们必须首先完成的祷告。这个桥段同时是多义性的，里奇一面是被生活压迫的人，而他所追踪的对象是一个看起来更加贫穷无助的老人，在教堂里，里奇成了扰乱秩序"闯入者"……当警察和布鲁诺经过"上帝"面前时，他们甚至不忘在胸前划十字来传递敬意，观众们对导演的幽默会心一笑。

德·西卡"把摄影机扛到大街上"（新现实主义电影口号），冲破好莱坞商业电影为代表的摄影棚生产方式的束缚，几乎所有场景都采用实景拍摄和自然光效。从清晨，里奇在晨光中开始一天的工作，观众可以通过罗马街道的光线判断出大概的时间进程；在乘坐垃圾车到达市场途中遭遇大雨，雨停后父子二人发现小偷的踪迹，这个时候的场景分明有一种被雨水浸润后的痕迹。整个罗马城的阴

晴晦明、朝夕变化尽收眼底。采用真实的自然光源，忠实还原生活质感，战争摧毁了好莱坞式的摄影棚拍摄条件，也为意大利电影开启了新的美学样态——纪实美学——虽是不得已之举，但也说明电影艺术需要多样发展，人民需要真实的生活记录。

在剪辑时，德·西卡同样没有采用蒙太奇学派常用的"冲突""对比"手段，只是自然流畅地将记录生活的"片段"连接在一起，从一个场景过渡到另一个场景。"纵观全片，仅有的一段蒙太奇快速切换出现在影片高潮场合，当安东迫不得已决定去偷车时，他紧张惶惑地在街边踱来踱去，几次迈步上前又退缩回来，镜头组接一反此前较缓慢的节奏，转为快速剪辑，同时配上节奏激烈的音乐，以此烘托主人公内心的矛盾与挣扎，音画对位丝丝入扣。"[1]无论是固定镜头、慢移动镜头和慢摇拍镜头，还是不动神色的流畅衔接，德·西卡时常让观众忘记是在观看一部故事片，而是在观看一部意大利风情纪录片。他的技巧真正达到了"水中着盐"的境界，品味时生动有趣，拆解时不着痕迹。

德·西卡精心制作的视觉效果突出了里奇的无望挣扎。当铺里成山的床单仿佛暗示了曾经有过的无数个里奇的命运——把床单抵押在此企图改变命运，但最后命运丝毫未有改变。里奇笨拙地贴着海报，把这位性感的女性搞得"皱皱巴巴"，似乎是两个完全不能沟通的阶层在双方"工作"的时刻找到了联系……警察局里无数的卷宗则是无数个像里奇丢自行车般的无头案。露天市场里的自行车看起来都十分相似，大概都是做着失物又被卖回给失主的买卖。餐馆里布鲁诺和一个富家小孩在进食中的目光交流暗示他们之间不能跨越的阶级差别。占卜师家里总是挤满了对生活无望却又寄希望于神灵的人们，可笑的是，神灵的话总是有些许"一语中的"的玄妙，不能不说这位看起来没有特异功能的老妇人总能准确地揣摩到"顾客"们的心事，用含糊其辞的答复使人们自掏腰包。

德·西卡全部选用了非职业演员出演主角安东·里奇和布鲁诺，他们因为独特的走路姿势和面部表情而幸运当选。为了实践新现实主义电影的精神，德·西卡甚至拒绝了好莱坞制片人以巨额投资换取大明星出演主角的机会。安东的扮演者就是一位失业者，他在生活中也同样经历着温饱的考验，也为一份微薄的工作焦头烂额，在出演完安东后，他又一次"失业"了。正是演员这种对生活的深刻

[1] 李亦中：《中外影视精品赏析》，北京大学出版社，2009年，第15页。

体验，才使安东这个角色显得真实、自然，这种本色出演也弥补了选用业余演员带来的不足。虽然大多数观众听不懂意大利语，但是德·西卡还是让剧中角色使用了方言。这也是意大利新现实主义电影的一大特色，只是这种特色对于意大利国外观众来说难以领会。

三、真实与非真实

无论是《偷自行车的人》还是德·西卡的其他作品，都不存在业余成分，单单里奇自行车被偷那一场戏，德·西卡就租用了6架摄影机从不同的角度进行拍摄，"而且他的电影中往往隐藏着不容置疑的暗示，它们应当首先当做艺术作品——现实的错觉假象——而不只是意大利社会的影子。以里奇自行车被偷前的场景为例，经过艺术设计可谓昭然若揭，他在张贴丽塔·海华丝的电影海报，这里导演就在向细心的观众指出，这是一场电影而非现实"[1]。

尽管是一个真实的故事——故事原型真实、场景真实、表演真实，但我们还是能从中《偷自行车的人》中找出许多非真实的因素，这些因素是非逻辑的，甚至是宿命、荒诞的。知道偷里奇自行车的人下落的老头一出教堂便毫无缘由的消失无踪，而里奇抓住的小偷是否就是他要找的"小偷"呢？也不尽然，因为里奇自己都说他没有看到小偷的脸。占卜师的角色令所有人心存疑虑，连里奇都在影

[1] [美]彼得·邦达内拉：《意大利电影——从新现实主义到现在》，王之光译，商务印书馆，2011年，第52页。

父子相依为命

片开始说：两个孩子的母亲到底能预测到什么呢？但是，占卜师的确猜中了里奇的命运，先是预测他能找到工作，又对里奇说自行车的下落"要么马上找到，要么就永远找不到"，并且里奇一出占卜师的家门就遇到了偷自己自行车的小偷。由此看来，这部真实反映意大利战后现实的电影似乎在剧作上并不能经得住推敲，因为找不到所有细节的合理解释。是否可以说，找不到解释也是真实生活的一部分呢？大家所认为的真实生活是不是也充满了不能解释的事件和瞬间？甚至于，找到的解释在其他人看来也是无法接受的，只能生活在相对真实的空间里。

里奇陷入的似乎是一个循环。自行车的循环，里奇把自行车倚靠在各式各样的建筑物旁，然后他的自行车被偷走了，之后他又企图偷走一辆倚靠在建筑物旁的自行车；时间的循环，"电影中故事发生的时间是从周五到周日，这个时间循环与意大利文化产生了强烈的共鸣，不仅反讽地指出耶稣基督的死和复活，也影射但丁下到地狱，经过炼狱，最后到达天堂获得救赎的过程"[1]。"整部作品中最荒诞、宿命的循环是关于里奇自己的：这个丢了自行车的男人最终自己也变成了偷车贼，还是个失败的偷车贼！但是这个着重悲剧主义的次要情节和另外一个更复杂的情节结合在一起：在里奇渐变为偷车贼的过程中，剧中父子之间的关系由儿子对父亲的依赖最终转化为父亲对儿子的依赖。"[2]

饰演里奇的演员是一位在生活中遭遇失业的工人，而饰演布鲁诺的小演员则是导演偶然在路边看热闹的人群中遇到，并且只让小演员走了几步便敲定了由

[1] [美]彼得·邦达内拉：《意大利电影——从新现实主义到现在》，王之光译，商务印书馆，2011年，第55页。
[2] 同上

他饰演。成人与儿童在步伐上的差别在影片中营造出了令人惊喜的效果。在寻找自行车的过程中,里奇的步伐是急促的,儿子布鲁诺只能追随在父亲身后,努力追赶他的脚步,即使是父子二人并肩前行,儿子也需要两步并作一步。与儿童相比,成人的步伐是稳健的,里奇只顾着前行,却没有看到儿子在雨中摔倒。儿子只能追随在父亲身后,像一个"跟屁虫",附属地位一眼便知。正是这样的关系,却在父亲偷车当众被捉之后产生了逆转。儿子从一个事事需要追随的从属者变成了给予父亲理解、同情的施与者。父亲的尊严在穷困的生活中彻底被摧毁,儿子却在目睹着父亲一幕幕无计可施的场景里一夜成长,步伐也似乎愈加坚定和稳重。

延伸阅读>>>

《偷自行车的人》是意大利新现实主义电影运动中一个灿烂的组成部分。1945年,意大利著名导演罗西里尼的影片《罗马,不设防的城市》的诞生,标志着意大利新现实主义电影运动的开始,以后又相继出现了罗西里尼导演的《游击队》、维斯康蒂的《大地在波动》、德·西卡的《擦鞋童》《偷自行车的人》和《温别尔托·D》等一系列优秀影片。

以意大利新现实主义电影而言,它主要强调一下几个方面:一是影像真实,创作者意图在银幕上呈现"未经加工的物质现实的复原"般的真实。事实上,随着影视艺术研究实践的进行,电影理论家逐渐意识到,任何在银幕上呈现的影像不可能完全不经过加工,只是这种加工后的结果是否与客观真实无限接近。二是时空真实,镜头可以完整地记录一个延续的时间段内发生某事件过程,意大利新现实主义电影追求让观众自主地获得影像内完整的信息,坚持让一个动作或一个场面得到完全、统一的展现,尽量减少任意使用"蒙太奇"对影像意义表达产生的干涉。三是情节真实,即是剧情的发展,需要体现出现实真身具备的起因和逻辑,而不是依靠捏造戏剧性冲突来推动情节,制造无数巧合来使故事离奇。《偷自行车的人》则可以说是忠实地呈现了新现实主义的三大原则。

意大利新现实主义电影在实践过程中也的确暴露出剧情缺乏提炼、概括,将电影的纪实性局限于人的外部动作而不注重表现人的内心世界及轻视表演技巧等问题。于是,由于政治、经济、社会种种客观原因和运动自身的局限,意大利新

现实主义电影运动在20世纪50年代初期开始走向衰落。

意大利新现实主义电影运动同时体现出的是一种不同于好莱坞戏剧化美学的美学形态，这便是电影纪实美学。法国电影理论家安德烈·巴赞和德国电影理论家齐格弗里德·克拉考尔在总结了前人创作实践的基础上，系统论述了以"照相本体论"和"物质现实复原论"为核心的纪实美学，对世界各国的电影创作产生了深远影响。

进一步观摩：

《罗马，不设防的城市》（1945）、《游击队》（1946）、《大地在波动》（1948）、《擦鞋童》（1946）、《温别尔托·D》（1952）、《艰辛的米》（1949）、《橄榄树下无和平》（1950）、《罗马11时》（1952）

进一步阅读：

对纪实美学的相关阐释，可参考法国电影理论家安德烈·巴赞的《电影是什么？》（中国电影出版社，1987）和德国电影学家齐格弗里德·克拉考尔《电影的本性——物质现实的复原》（中国电影出版社，1982）中的相关章节。

思考题>>>

1. 《偷自行车的人》这部电影有几个主要空间？分别在哪里拍摄？
2. 《偷自行车的人》的结局应该如何解读？
3. 如何评价《偷自行车的人》中的里奇由受害者变成一名偷车贼的转变过程？

（郭星儿）

《罗生门》
阴阳两界，复调人生

片名：《罗生门》（Rashomon）
　　　日本大映公司京都制片厂1951年出品，黑白，88分钟
编剧：黑泽明、桥本忍
导演：黑泽明
摄影：宫川一夫
主演：三船敏郎、千秋实、京町子、森雅之、志村乔
奖项：第十六届威尼斯国际电影节金狮奖

影片解读 >>>

　　黑泽明是无可争议的20世纪最伟大的导演之一，从影50年，拍摄30部电影，其中大部分作品成为电影艺术史上的经典作品。他的出现，不仅成就了日本电影的荣耀与辉煌，更成就了东亚文化在世界主流传媒的地位与价值。而拍摄于1950年的《罗生门》则是第一部为黑泽明赢得国际声誉的电影作品。他是第一个获得威尼斯目标电影节金狮奖的日本导演，这部作品也是第一部闯入欧洲电影节的日本电影，被誉为"有史以来最有价值的10部影片"之一。

　　这部电影以其独特多层的复调叙事方式、隐喻的和现代的影像表达和直指人性的深刻哲理批判，征服了日本观众和欧洲评委，并随着时间的推移历久弥新，一次又一次地在电影史的建构中对其他导演、作品产生巨大的影响，是一部真正的具有普泛意义、兼具古典与现代双重艺术价值的大师作品。

一、多层与复调：叙事结构

在《陀思妥耶夫斯基诗学问题》一书中，巴赫金谈到"复调"叙事是"各种独立的不相混合的声音与意识之多样性、各种有充分价值的声音之正的复调……通过把具体意识体现为完整的人所具有的活生生的声音"[1]。尽管巴赫金的"复调"叙事是以小说艺术研究为对象，但是针对故事性和叙述性极强的电影艺术来说也十分适用。在电影史上，典型的"复调"叙事并不十分多见，大多是以普通的"单线叙事"和"史诗叙事"为主。《罗生门》在其中脱颖而出，成为经典的"复调"叙事作品。

《罗生门》是根据日本著名作家芥川龙之介的两部作品《竹林中》和《罗生门》整合在一起，经过编剧桥本忍的改编而成的。芥川的作品往往将人物放在极端的环境中，让人性得到更加充分的暴露和凸显；他所针对的主题更多的是人性的根本，而非民族和传统。在电影中，芥川的《罗生门》的故事成为一个最简单的外壳，主体部分则是《竹林中》，罗生门作为一个建筑成为一种对人性的盘剥拷问的象征。

罗生门下的三人：樵夫、行脚僧、雇工

故事的主体是由大盗多襄丸、武士妻子、武士鬼魂和樵夫分别讲述的同一案件的四个版本（即小说《竹林中》的部分），在这个讲述之上是发生在罗生门之下的樵夫、行脚僧、雇工对前述故事的讲述（即小说《罗生门》的部分改编），而他们三个之间发生的故事是被电影导演所讲述的。在这个如"竹笋"一般层层开启、顺次展开的结构中，叙事本身形成了一个讲述与被讲述的互文：被讲述的主体事件（四个版本）——被讲述的讲述（案件审理过程）——真正的讲述（罗

[1] 复调（polyphony），本是音乐术语，是指以两个、三个或四个在艺术上有同等意义的各自独立的曲调堆叠协调而成的乐曲。见[俄]米哈伊尔·巴赫金：《陀思妥耶夫斯基诗学问题》，刘虎译，中央编译出版社，2010年。

生门下的三人讲述）。从而形成了多个层次的复调叙事，多重声音在多个层次且相互对照的讲述中进行，让这个复调的叙事得到了立体化呈现，并且变得更加具有现代主义特征。四个故事、四种声音、四重音调，支撑起整个的黑泽明所思考的人性世界。它们相互独立、相互作用，又相互牵连，形成了一支如同具有和声效果的巨型交响乐。

第一个故事是多襄丸的故事版本。这个故事带着明显的盗贼英雄主义气息和想象浪漫主义的温柔色彩。从多襄丸的视角出发，看待这个"美丽——欲望——罪恶——烈日——谋杀"的事件，从影像出发，不断地混淆着记忆与叙述之间的逻辑关系。第二个故事是女人的叙述，视角转换，个人与事件的关系发生了巨大的变化，故事的逻辑也变成了"寂寞骑马——被凌辱——被抛弃——被放逐"的被动故事。尽管故事主要探讨的是记忆与叙述，但是叙述的基调不再是浪漫主义，而是带有道德归守的"被动"式，成为"复调"叙事结构中的另一声音。第三个故事是鬼魂的讲述，即从丈夫的视角出发，故事的叙事视角又发生了变化，成为一个"日常生活——意外凌辱——罪恶的妻子——正义而有底线的自我"的故事，基调也转为带着日本传统男人尊严的故事。在这一重声音中，樵夫始终被作为远景映衬在镜头中，便自然地衔接了"被讲述的讲述"（三人讲述），让这个"复调"的多层次叙事自然而然地展开来，进入了第四重声音——樵夫的视角。故事发生了巨大的变化，完全颠覆了前面任何人的正面因子——浪漫主义、"被动"式和道德尊严，彻底拉开了武士和大盗的最后一块遮羞布——他们都变成了只会欺负女人的懦夫，至此，一切的价值都已经被解构殆尽了，没有英雄，没有美人，也没有男人的自我救赎。此情此景似乎在向观众阐释着莎士比亚的一句话："人生就如同一个白痴所讲的故事，充满了浮华和躁动，但却没有任何意义。"[1]

在电影三重的讲述与被讲述的叙事中，主体事件的"复调"位于"竹笋"的最核心的"内部"，即"被讲述的主题事件"；在第三层次即罗生门下的副线故事，则相对于"被讲述的主体事件"而作为"外部"存在。这个"外部"依旧是"复调"的，而不是"单调"（homophonic）叙事的。因为复调"不是把其他已是客观的吸收进自身的某种单一整体，而是一些相互作用的整体，其中无论哪一

[1] [美]莎士比亚：《麦克白》，《莎士比亚全集》（第8卷），朱生豪译，人民文学出版社，1991年，第386—387页。

个都绝不会成为另一个的客体；这种相互作用不会为旁观者提供支持以使他能按照通常的独白形式把整个事件客体化，因而就把旁观者变成了参与者"[1]。这些旁观者在"外部"的第三重叙事当中也是以"主体"的形式进行着复调的讲述，尤其是雇工时不时插入的评论，不停地打断和解构着樵夫、行脚僧二人的讲述，从而形成一个复调结构的副线故事。而主线故事中的旁观者和参与者在三重叙事中不断出入和重叠，并以"外部"的矛盾发展推进着"内部"复调叙事的不断演进，让"内部"和讲述的"外部"平行且穿插，构成了三重回忆与三重现实，形成了一个多声部共振的复调系统。

"复调"的主旨，不在于展开故事情节、性格命运，而在于展现那些拥有各自世界、有着同等价值、具有平等地位的各种不同的独立意识。[2]《罗生门》的叙事系统看似是一个简单重复的方式推进思考，但事实上它是一个以人物为发声主体的多声部、立体结构的相对复杂的叙事系统，并在其中以风格化的影像来不断地诠释和强调这个复调系统的现代性和隐喻性。

二、隐喻性与现代性：视听语言

《罗生门》对于电影语言的探索更是开创了一种全新的运动拍摄理念和光影模式，不仅在于经典的"林间穿梭"运动镜头和正对太阳的镜头对电影技术、电影表现手段具有的重大意义，而且在不同的运动和固定镜头的穿插间形成了极强的隐喻，并在蒙太奇的对接中实现了隐喻的哲理升华，让这部电影对于人性的叩问具有高于一般电影的终极价值，使其历久弥新，时至今日仍然充满了诠释的空间。

罗生门本是平安时代京都外城的城门。平安末年，战争、地震、暴风、火灾、饥荒、瘟疫，年复一年，人生如蝼蚁般轻贱。无主的尸体被抛弃在此处，因此，罗生门又被看做是沟通阴阳两界的生死之门。在电影两分钟的开场里，黑泽明使用了11个特写和近景的固定镜头来分别表现着罗生门的各个细部——匾额、门柱、台阶、屋檐、房顶，并一面打出字幕，一面延长着这11个镜头的时间，使本应简短清晰的近景和特写镜头显得冗长而刺眼，从而使罗生门在滂沱大雨之中

[1] [俄]米哈伊尔·巴赫金《陀思妥耶夫斯基诗学问题》，刘虎译，中央编译出版社，2010年。
[2] 赵一凡、张中载、李德恩主编：《西方文论关键词》，外语教学与研究出版社，2006年。

高大巍峨腐朽破败的罗生门全景

以一个全景展现出了它的真容：高大巍峨又腐朽破败，并获致了电影的开场。不仅如此，在这11个镜头的斜角构图中，不断使用较为极端的大仰拍和大俯拍的景别，并以夸张的方式进行着画面的比例切割，没有遵从黄金分割的原则。比如表现罗生门前台阶的第3个镜头，画面上方是灰暗不明的天空，下方是被雨水冲刷的台阶，台阶占据了画面的七成，将天空的部分过分挤压，并以大仰拍表现出了台阶的威严高大，凸显着紧张的气氛，似乎暗喻着飞升的艰难和堕落的轻易。

这部电影中，常常被电影人所津津乐道的是樵夫穿过树林的镜头，因为这一段落在技巧上彰显了黑泽明天才般的创造力。樵夫扛着斧头走在迂迂回回的林中，伴随着镜头的摇移，摄像机穿过树林、越过山坡、飞过枝叶间，从远景、全景、中景、近景以及大俯拍、大仰拍等角度不断变化着的各个机位来全面表现樵夫的动作和环境。这个由若干运动镜头组成的桥段给人留下了深刻的印象：摄影机顺畅自然地越过那些原本很难构成流畅运动的地形，闪烁的烈日和快速拍打在镜头上的枝叶不断地预示着危险的到来，并配以紧张而有力道的日本民族音乐。在行走的最后，一个林间的空地上，观众得到了答案。这里与《神曲》的开头部分形成了一个奇妙的偶合——诗人独自在茂林中行走，遇到了狼、狮子、豹；而樵夫遇到的是帽子、团扇和一具尸体。樵夫不是诗人，他不能穿越天上地下，不具有完美的品格，所以他遇到的也是人世间最普泛的问题：欲望、情感和暴力。

面对太阳正面拍摄的镜头也成为《罗生门》经典之一，不仅在于他对电影用光的挑战，更在于太阳与阳光给影片带来的巨大的隐喻含义。日本电影评论家佐藤忠男曾在书中谈到，在《罗生门》中"太阳的光线被假借为一种电影语言被超

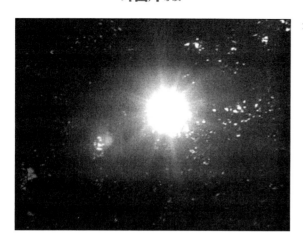

影片对太阳镜头正面拍摄

乎想象的加以运用，可能这是过去日本电影中所表现的流动美的最光辉的范例。面对着太阳犯罪，面对着太阳达到从犯罪中获得的愉悦的极致"[1]。罪行与阳光是完全对立的、不和谐的意象，却在这里被黑泽明的蒙太奇放置在一起，从而形成了强烈的视觉冲突，造就了一种表达隐喻的极端方式。在影片中，对太阳光的运用多样而巧妙，烈日作为一个形象，是以正面、侧面和反面三种方式来推动电影的发展。此时，太阳已经不再作为环境的部分出现，而是成为电影所塑造的重要形象，一个观看且照亮人世间所发生的一切的一只眼睛、一个法庭，代表的是人类所欺瞒的真相。

对太阳的中景正面拍摄，即电影中多次出现的对太阳的表现，如樵夫走过时，太阳在林叶间的闪耀，以及发生着罪恶的空地上方炯炯的烈日。不仅仅具有文化的指称，同时更是一次镜头上的革新，是电影史上第一次创造性地将太阳正面拍摄进入镜头内，并在此后的世界电影创作中多次使用。在进行太阳这个形象的刻画时，黑泽明不仅使用干净利落而直面罪恶的正面书写，还使用了多个侧面来表现太阳的光线与事件、判断、哲思的关系。比如太阳光在懒懒地躺在树下的多襄丸的身体上不断流动，让强盗的身体显得壮硕有力，更具阳刚之味；当女人放弃挣扎之时，黑泽明将插入地下刀子晃动进行了特写，清晰地表现了刀面对光线的反射，那是一种明亮刺眼的流动光线，表达着强盗得手的行动和女人的复杂情感心态；还有室外的公堂，异常明亮和平面的太阳光线均匀地铺在整个的画面

[1] [日]佐藤忠男：《黑泽明的世界》，李克世、崇连译，中国电影出版社，1983年。

之中，用极端的暴露来呈现人类内心黑暗的隐匿。对太阳光线的反面呈现，即对阴影的书写，也是黑泽明表现太阳的一种方式。在罪恶发生的空地上，被绑缚的女人丈夫的阴影、树林的阴影、多襄丸身体的阴影以及公堂上女巫的阴影，都以中近景的景别让其成为画面中不得不注意到的重要部分，让太阳光线从另一个角度来深入画面，渗透进入叙事的空间。三种方式不断诠释，让太阳成为一个重要的隐喻形象，成为电影推动叙事的重要因素。

女人的匕首在电影中也是一个重要的隐喻，这个小小的物件不断地推进和改变着电影的叙事方向和矛盾核心。匕首最初的出现是作为一个反抗的力量，女人用来捍卫自己的身体、情感和道德准则。但是，当被极具男性特征的多襄丸拥抱和亲吻之时，女性的意志就被身体密码的打开而疏离，道德和情感也被身体所驱逐。此时，导演给予曾经作为反抗的象征的匕首特写，它坠落，然后在固定的特写镜中刺入地下。坠落代表了女人情欲的迅速攀升，而刺入则代表了两人的罪恶和武士的尊严之伤。

除了上述三个最为典型的隐喻性镜头段落，黑泽明在这部电影中不落闲笔，让每一个镜头都充满隐喻，留下诸多潜意识可供读解与挖掘。比如在第一个故事中，多襄丸睡觉时的一个中景镜头，他在林中百无聊赖，靠在树干上，阳光从树叶的缝隙间星星点点地在他具有雄性特质的身体上不断流落，前景支起的强健大腿象征着蓬勃的欲望，并且预示着未来所发生的与性相关的一切。

《罗生门》镜头简短干练，从不拖沓，用影像塑造导演对时间和空间的哲学思考。而城门和衙门都被风格化呈现，如同现代舞台布景，光线强烈和平面，以白色作为主色调来表现虚空，具有一定程度上的现代主义特征。这部作品的移动镜与一个摇镜头之间不断地衔接和变化，让行动具有连贯和流动的属性，加深了时间对这种行动的意义。"这点它与其他的现代艺术很相似，明显缺少一个表面的意义，但是却能让人恢复观看形式和色彩的能力（在绘画中），或者让我们恢复孩子般的原初触觉（在雕塑中）——看到石头就是石头，木头就是木头——单纯的检视人类的行动，而不受情节的干扰，不受表面显示的困惑。"[1]

黑泽明曾在回忆《罗生门》的文章中说道："我喜欢无声电影，而且我自己也经常拍无声电影。它们一般都比有声电影美很多很多。或许它们不得不如此。不管怎么说，我想恢复一些这种美。我思考了这个问题，我想我可以用这个方

[1] [美]唐纳德·里奇：《黑泽明的电影》，万传法译，海南出版社，2010年。

法：现代艺术的技巧之一就是简练，这样，我就必须尽量使这部电影简练。"[1]因为喜爱无声电影，所以每一个镜头的表达都是阐释和隐喻。

三、哲思与批判：文化意义

"这部电影最吸引人的地方之一就是特别难以判定它讲的究竟是什么。"[2]《罗生门》将传统电影情节本身的意义和价值完全解构，让"情节"本身与"情节"所展示的内容一起作为诠释导演思想精神的重要元素。从这部电影横空出世起，评论家们就在努力找寻和破解它所带来的密码与意义，无论是"真实"还是"真相"，无论是"客观真理"还是"道德与罪恶"，它超越了时代、地域和国族的深入思考。

首先是"真实"与"真相"之间的关系。复调和真相本身就是一组二元对立。电影的主题貌似一个谋杀事件，却无法如一切谋杀事件那样能够探寻出一个唯一的真相。这首交响曲的每一个声部都有自己的叙事、自己的诉求和自己的指涉：每一个讲述者都在有意地凸显一些环节，贬抑一些环节，忽略一些环节。它们各自导向的价值和道德在相互牵扯，缠绕纠结。在这个意义上讲，四种叙事都是真实的，但真相却不能简单地被认为是某一叙事，因此四种叙事又都不是真相本身，这就显示为人的记忆与自我认知之间的差距。正如拉康所说，人的一生都在意识形态的镜像回廊中不断指认自我，而又如心理学所言人对自我的认知往往会影响到人们对记忆的选择，甚至是重塑。当这种选择和重塑变为一种极端，就成为人们心里最为认可和相信的那个真实——同样的例子可见希区柯克的《精神病患者》，他相信了那个意念中的母亲的真实性——这个真实并不一定就是所追寻的真相。

但是，《罗生门》给观众的思考是，人们真的需要去追寻那个所谓具有确定性的、唯一性的真相吗？还是真相本身就如同烈日一般，对人性来说是更加残酷和无法接受？所以，黑泽明在结尾处点出一笔，在那个衔接生死、贯通善恶的罗生门下，樵夫怀抱着婴儿在雨中虽可怜却坚定地向前走去。真相的重要性本不在

[1] 《黑泽明对〈罗生门〉的回忆》，见[法]马克思·泰西埃：《日本电影导论》，谢阶明译，江苏教育出版社，2007年。
[2] [美]唐纳德·里奇：《黑泽明的电影》，万传法译，海南出版社，2010年。

樵夫怀抱着婴儿在雨中蹒跚

于真相本身,而在于人是否能从中知晓生和善的希望。

其次,这部影片所显现出来的对"客观真理"的探讨和思考。在原小说《竹林中》里,不同的故事版本是存在的,但是不存在罗生门下的"外部"叙事,在小说中,芥川龙之介"关注的是真理,而真理往往会超出日本的实用主义道德,因为真切地关注日本道德,所以就向它们质疑。"[1]小说展示了芥川龙之介通过日本传统道德的故事呈现,对"真理"本身的一种形而上思考,即客观世界本身是否存在既定的、唯一的、绝对客观、放之四海而皆准的真理。在电影中,黑泽明将三个故事变为四个故事,套上了小说《罗生门》的部分故事,并让两个故事中的人物在整个电影间有效穿插,形成了更为复杂的言说形式,从而将这种思考进一步复杂化。芥川表达的是客观真理本身的意义,而黑泽明则展现了客观真理与世界之间关系的复杂性,并打开了这种复杂性相关的通道,使这种思考从点到面展开来,建构了人类社会和世界本性的立体形式来表现和阐释客观真理这一命题。

第三是不断讲述的故事本身所显现的道德与罪恶及女性的命题。从当事人的三个阐释中可以看出,人对身份的自我认同进入一种符号化的认知,而这种自我认知是建立在日本传统道德的镜像范围以内的:大盗对自己的英雄主义立场的认知、武士对自己士可杀不可辱的立场的认知、女人对自己受害者的立场的认知。所以,在行动上表现为欺人和自欺,因为有一些行动和选择被自我所封闭,而限

[1] [美]唐纳德·里奇:《黑泽明的电影》,万传法译,海南出版社,2010年。

女性的自我认知与社会规则

定了一些向自我敞开的行动和选择的范畴，就形成了对同一事件的完全不同的表述。这三种立场的成立，事实上是一种社会传统和意识形态对人的规训。但是，最有趣的就在于，集中立场的并列阐述，就在不同处让观众看到了规训中所存在的反抗。黑泽明在几个故事看似矛盾的结合体中，表现了作为道德准则和日本传统武士精神出现的意识形态对人的权力规训，以及人自身对这种权力规训的深层矛盾。

《罗生门》的现代性表现在它超越了历史的语境，能够在任何的时间和空间中呈现出不同的韵味，它的多义性和复杂性更是历久弥新，在理论的发展中，有极其开放和深邃的空间让观者不断挖掘和感悟，并惊叹黑泽明的智慧与这部电影永恒的魅力。

延伸阅读 >>>

张艺谋在美国《时代》杂志上评价黑泽明："黑泽明使我明白，当走向外面世界时，要保持中国人自己的性格和风格。"

在黑泽明长达五十年的从影历程中，尽管他被称为"最好莱坞"化的电影导演，但是他始终坚持东方风格、坚持电影的日本民族性。他的电影无论是在影像语言、人物塑造、表演方式、场景选择，还是故事架构、精神内核，都有着极强的日本特质。他的电影又是最大范围上被西方接受的东方电影，也是最具有好莱坞特质的东方电影。因为他的电影在叙事、摄影和故事选择上有着极高的技巧，让他的电影既具有可看性和娱乐性，也具有极高的哲思，并对日本社会和整个人

类的普遍心理进行了剖析和展现。这正是黑泽明能够走向世界、能够获得西方接受与欢迎的根本原因。

黑泽明的电影充满了复杂性和立体感,他不仅让观者看到的一个既属于作者自我表达的艺术文本,又让这些作品成为一个属于观者、属于电影宝库的电影产品。这种能够驾驭自我、他者和市场的能力,是现在中国电影所稀缺和希冀的。中国电影渴望走出去,提高文化软实力,让电影成为中国文化走向世界的先锋军,第一步就是的创作者们对民族性、哲学性、商业性的良好融合。

进一步观摩:

《姿三四郎》(1943)、《酩酊天使》(1948)、《生之欲》(1952)、《七武士》(1954)、《蜘蛛巢城》(1957)、《红胡子》(1964)、《德苏乌札拉》(1974)

进一步阅读:

1. [日]佐藤忠男:《黑泽明的世界》,李克世译,中国电影出版社,1983。
2. [日]四方田犬彦:《日本电影100年》,王众一译,生活·读书·新知三联书店,2006。
3. [日]黑泽明:《蛤蟆的油》,李正伦译,南海出版社,2010。
4. [美]唐纳德·里奇:《黑泽明的电影》,万传法译,海南出版社,2010。

思考题 >>>

1. 黑泽明对世界电影史的影响力甚大,有什么电影是受到其影响的?
2. 以黑泽明的电影为例,探讨什么样的电影更容易走向世界?

(赵立诺)

《乡村牧师的日记》
布列松的"电影书写"

片名：《乡村牧师的日记》（Diary of a Country Priest）
　　　Union Générale Cinématographique 1951年出品，黑白，115分钟
导演：罗伯特·布列松
编剧：罗伯特·布列松
主演：克罗德·莱杜、让·里维尔
奖项：第十六届威尼斯国际电影节国际奖、天主教人道精神奖、意大利影评人奖；1950年法国路易·德吕克奖；1952年法国影评人协会最佳影片；1954年美国国家评论协会最佳外语片

影片解读>>>

　　超验、克制、冷静、疏离……这些典型词语常常被评论者用来形容法国著名导演罗伯特·布列松的电影美学风格。尽管它们在一定程度上确实暗示出布列松电影创作中的某些审美倾向，但是都无法准确、全面地概括其独特的美学个性。事实上，布列松的电影美学难以被简单地划归于电影史上任何一个单独的美学流派中，而应该被视作一种自成体系的"书写"风格。这些独特的美学特质完美地贯穿在其电影作品从剧本创作、演员表演到声音设计、镜头运动等多个环节的创造性革新之中，重塑了电影作为一门独特艺术的美学体验和表现模式。

　　《乡村牧师的日记》就是一部集中体现布列松美学思考的重要作品。影片改编自法国著名作家乔治·贝尔纳诺斯的同名小说，以"日记体"的形式讲述了一名年轻牧师首次在乡村教区担任牧师的经历。在这个充满蒙昧的教区里，牧师遭受了从日常生活到精神信仰的一系列挫折，最终罹患胃癌死去。影片通过超然的形式风格，拓新了文学改编和电影创作的界限，并借助一系列别具特色的表演、

声音、镜头等调度，传达出布列松作为一名电影作者的独特美学追求。

一、改编之争："优质传统"与"电影书写"

众所周知，二战之后法国影坛的一大特点就在于所谓"优质传统"电影的大量涌现。这些场面华丽、题材保守的影片常常改编自著名的文学作品，并借助戏剧性情节表现一种"建筑式的、戏剧式的、面向大众的、清晰的、华而不实的、因循守旧的"美学倾向。同样改编自小说的《乡村牧师的日记》却开辟了一个完全不同的全新疆域，创造出一种"流动变化的、音乐化的、内敛的、晦涩的、克制的和不同寻常的"[1]电影书写风格。

在这部影片中，布列松对原著小说采取了"只减不增"的改编策略，即不对原著小说的情节进行添加或改写，而仅仅通过去除枝蔓内容来保持小说原初的精神走向。但是，这种删减并不意味着对故事戏剧性和冲突感的突出，也不是为了适应所谓电影化的需要，相反，这些都是布列松在改编中所极力避免的：影片直接搬用了原著小说中大量的旁白及对话，甚至刻意保留了原对话的文学性；同时导演并没有赋予任何镜头段落以优先性，反而通过较少的镜头运动和平缓的剪辑节奏回避了明显的叙事高潮和冲突，这一切都彰显出影片弱化冲突和戏剧性的努力。

"日记体"形式决定了影片的叙事视角，也造成了一种文学性的风格

[1] [美]达德利·安德鲁：《个人随笔：围绕〈乡村牧师日记〉谈文学改编边界的难题》，见《艺术光晕中的电影》，徐怀静译，世界图书出版公司，2011年，第114—115页。

法国著名电影理论家安德烈·巴赞在探讨布列松《乡村牧师的日记》的这种改编策略时，曾将其与电影史上两种主要的改编模式进行了对比：第一种改编致力于忠实原著，将原著小说的内容"按照演出的戏剧性要求或电影影像的直接效果"进行戏剧化和电影化，以获得两种不同美学形式的相互转化。第二种改编手法较不拘泥于对原著的复制，而仅仅将其视为导演灵感的源泉，这种自由型的改编方式所暗示的忠实性是"一种气质的相近"，是"导演与小说家内在情感的相通"。《乡村牧师的日记》却远远超越了两种常见的改编模式，显示出一种"忠实性与独创性的辩证关系"。它不是在对原著小说进行简单的移植，而是试图借助电影这一艺术形式来构造一部新的"次生作品"，创造出"一个新的美学实体"。[1]

因此，这种看似"反电影化"的改编手法实际上来自布列松自身美学观念的独特思考，应该结合其"电影书写"的理论论述进行分析。在布列松看来，电影创作中存在着两种不同的影片模式，一类"运用舞台剧手段（演员，场面调度等），并以摄影机来复制"，另一类则"运用电影书写手段，并以摄影机来创造"。[2]这种"运用活动影像和声音的写作"就被称为"电影书写"（Cinematography），它常常借助影像与声音的关系来表达，并且在表演、声音、剪辑等各个方面具有相对独特的制作规则和哲学意蕴。《乡村牧师的日记》正是这样一次创作尝试，布列松极力淡化了戏剧性，拒绝所谓电影化的改造，事实上就是为了摆脱那种模拟自然、复制舞台剧手段的电影模式，坚持一种以画面为中心，利用影像与声音进行"写作"的"电影书写"风格。

唐纳德·斯科勒则将布列松影片中的这种风格视为一种回避戏剧化情节和叙事期待的"实践"（praxis）。[3]这种"实践"不断打破观众对情节发展的期待，淡化影片叙事冲突，使观众在面对某个镜头时能够更加直观地感知其作为一个银幕画面所展示的细节及要素，而忽略其作为一个情节组成部分所起的叙事作用，以此造成更大的情感触动和精神互动。事实上，这些"电影书写"的风格和倾向不仅体现在影片的改编策略中，也借助布列松对电影影像、声音、表演等环节的

[1] [法]安德烈·巴赞：《〈乡村牧师的日记〉与罗贝尔·布莱松的风格化》，见《电影是什么》，崔君衍译，中国电影出版社，1987年，第129页。
[2] Robert Bresson, *Notes on Cinematography*, Translated by Jonathan Griffin, Urizen Books, New York, 1977, p2.
[3] Donald S. Skoller, *"Praxis" as a Cinematic Principle in Films by Robert Bresson*, Cinema Journal, Vol.9, No.1, (Autumn 1969), pp 13—22.

思考得到了彰显。

二、表演的"面相学"

在电影诞生之初，巴拉兹·贝拉就曾经欢呼一个新时代的到来。在他看来，电影的出现可以产生一种以影像为表现手段的"微观面相学"，有力地改变人类表达情感的维度。这种"面相学"观念之后又得到了本雅明、克拉考尔和爱泼斯坦等电影理论家的重新阐释，他们突破了对脸部特写镜头单纯的空间维度的分析，而把脸部作为一种情感性的向度，把特写指向成一种对时间敏感性和对身体面向性的关注。在这种意义上，电影的脸成为"事件"而非"再现"，成为动态的"变成"而非静态的"存有"[1]。

这种关注"面相学"的创作方法在卡尔·德莱叶、布列松等人的电影实践中也得到了充分体现。在《乡村牧师的日记》中，布列松就采用了大量的浅景深和特写镜头，将演员的面部特写作为重要的情感表达维度。整部影片中，牧师的脸成为影片表达主题和营造情绪的中心聚焦点，它是主角精神和肉体挣扎的场所，是道德和信仰冲突的战场，能够充分将主人公的"悲伤与痛苦、信仰与怀疑、骄傲与顺从、老练与纯真，以及富有童真的愉悦"通过视觉特征表达出来，从而使整部日记成为牧师试图掌控自身内心世界的"精神之旅"[2]。

首先，这种表演"面相学"是与布列松影片从叙事到影像的"极简主义"风格相吻合的。同布列松删减叙事枝节以凝聚对影像内容的关注一样，通过特写镜头的运用，导演可以把影像画面中无法参与情绪构建的内容排除出去，将观众的目光彻底聚焦于银幕上细微的日常姿势与表情变动，从而发掘这些特写镜头的表达潜力，使其成为人物内部"精神冲突的索引"[3]。例如，在影片中牧师与伯爵夫人争论信仰意义的经典段落中，布列松并没有借助快速的剪辑或较大的人物动作来表达二者争锋相对的精神冲突，反而不断地采用颇为静态的特写甚至大特写镜头，配合着人物平稳的对话风格，产生了一种更具感官性的强烈对照，从而更为直观地揭露了牧师以及伯爵夫人内心信仰的挣扎和变化。

[1] 张小虹：《电影的脸》，《中外文学》（第34卷），2005年第1期，第139—175页。
[2] Tony Pipolo, *Robert Bresson: A Passion for Film*, Oxford University Press, 2010, pp71-72.
[3] Lucy Stone McNeece, *Bresson's Miracle of the Flesh*, The French Review, Vol 65, No 2 (Dec 1991), p 268.

影片不断突出着特写镜头的"面相学"特质

其次，对于特写镜头的偏爱事实上与布列松对电影表演观念的思考也是一致的。在布列松看来，"电影书写"的影片不能依靠演员动作和声调的模仿来表达情绪，甚至不能存在"演员"这样一个概念。[1] "电影书写"的作品中表演者应该是一个能够激发导演及观众灵感和狂思的"模特儿"。因为"演员"所处理的只能是一种"由内到外"的活动，是一个已经被表演者理解并消化后呈现出来的固定角色。这就拒绝了观众自身进行精神消化的可能，使其陷入了一种被动状态。然而，"模特儿"却可以引导观众在观影过程中"由外到内"地进行感知，通过演员自身"机械化的外在"和"自由的内在"来探入人物内心的精神世界。因此，在《乡村牧师的日记》中，布列松采用了大量的非职业演员，并且将演员平淡甚至有些僵硬的脸部特写作为整部影片的表现重点，从而使得诸如"一只手、模特儿全身、他的面孔、或静、或动、或侧面、或正面……"之类的每一样事物都能够"恰在其位"。

总而言之，布列松的"面相学"表演观念，并不是为了建立一种传统的、心理学意义上的寓言叙事模型，而是希望达成一种生理学层面的、更具感官性的"观相术"，迫使观众更加直接地参与影片人物精神世界的变化过程中，由此建立一个具有"电影书写"特性的银幕风格体系。

[1] Robert Bresson, *Notes on Cinematography*, Translated by Jonathan Griffin, Urizen Books, New York, 1977.

三、多维度的画外音

《乡村牧师的日记》里另一个令人着迷之处在于导演对画外音的巧妙处理。在布列松看来，"电影书写"的作品是依靠着影像与声音的互动产生作用的，因此影像与影像、声音与声音、影像与声音之间的交流应该是非常密切且意义重大的，这既可以"给予片中的人与物一种电影书写的生命"，又能够"透过一个微妙的现象，统一整个作品组织"[1]。

影片当中出现的画外音，有时是日记内容的阅读，有时是角色心理情状的叙述，有时又是"此时此地"所发生事情的客观描绘。这些复杂多变的转化，重组了影片泛文本（改编剧本以及原著小说）与整部作品间的关系，重构了摄影机运动与表演风格和人物对话之间的结构组合，通过声音与影像的交流达成了一种"探往主角人物内心世界的视线"[2]。

同时，在《乡村牧师的日记》中，画外音的多维运用还模糊了影片的叙事时态和人称视角，呈现一种时空混合的神秘状态。这使得影片中那些充满文学性和疏离感的画外声音不仅仅成为影像的补充和注解，更多地达成了一种呼应、错位、协商甚至否定的互动关系。在开场中，影片展现了一个牧师打开日记本的画面，此时日记本上已经写下了具体的内容，并且画外音正在朗读着这些文字。这意味着影片采取的应该是一种倒叙的时态，同时画外音也相应的以第一人称进行叙述。但是，影片之后对日记内容进行描述的画外声音都是伴随着牧师写日记的镜头出现的，这又表达出一种"正在进行"的时态。尽管影片中的多数镜头符合了牧师第一人称的叙事方式及视角，但是在影片的最后，画外音又变为阅读书信的托西牧师，叙事视角也随之转换。在此之后，画面又由信件文字的特写转向了一个白底的十字架图案，直至画外音结束于对牧师临终遗言的引用。这几次声音时态与视角的转变，再一次打破了传统的、戏剧式的线性叙事规则，将以情节冲突为导向的影片结构转变为一种以构建观众情绪为出发点的精神历程式的宗教剧，更好地强调了影片的感知性而非叙事性，并于最后的结尾处达到一种超验的、神性的精神触动。

[1] Robert Bresson, *Notes on Cinematography*, Translated by Jonathan Griffin, Urizen Books, New York, 1977, p24.
[2] Nick Browne, *Film Form/Voice-Over: Bresson's The Diary of a Country Priest*, *Yale French Studies*, No 60, Cinema/ sound (1980), p233.

结尾的十字架镜头暗示着超验的精神触动

除此之外,影片中画外音的处理方式实际上与前文中提到的布列松的改编策略和表演模式所希望达到的情感效果是相吻合的。整部影片中大多数的画外音内容直接来自原著小说,并且极大程度地保持了原有的文学性。另外,画外音的音调、节奏趋于平缓甚至"死气沉沉",并与影片中的人物对话的风格保持了一致。这些颇具"异端"特质的画外音手法,同样彻底拒绝了戏剧性和自然感的需要,成为影片精神互动中别具一格的形式特征,与其他的艺术手法一齐构成了布列松"电影书写"美学的重要元素。

由此可见,罗伯特·布列松的《乡村牧师的日记》事实上呈现出一种多重"书写"的审美模式。就影片内容而言,日记的"书写"是牧师获得灵魂和信仰的认识工具,也是构建情节和观众情绪感知的重要来源。整部影片也可以看做是"一部书写在笔记本纸页之间的电影"[1]。布列松通过类似的文本规律和策略,有力地印证了个人"电影书写"的作者特征,并成功地进行了一场关于电影形式和风格的美学变革。

[1] [美]达德利·安德鲁:《个人随笔:围绕〈乡村牧师日记〉谈文学改编边界的难题》,见《艺术光晕中的电影》,徐怀静译,世界图书出版公司,2011年,第127页。

延伸阅读>>>

安德烈·巴赞对影片《乡村牧师的日记》的推崇，既有对布列松作品中现象学式的真实美学观念的认同，也包含着对这种具有颠覆性意义的电影改编风格体系的肯定。因此在将《乡村牧师的日记》与战后法国的优质传统电影进行对比分析时，巴赞不无尖锐地说道："在罗贝尔·布莱松之后，奥朗士和鲍斯特不过是电影改编中的维奥列·勒·杜克。"[1]

作为法国新浪潮的代表人物，弗朗索瓦·特吕弗在经典论文《法国电影的某种倾向》中，再次接续了巴赞的这一论断，并以一种宣言式的挑战姿态，对奥朗士和鲍斯特及其所代表的优质电影传统发起了更具敌意的猛烈攻击。法国新浪潮影人对于布列松的肯定和维护其实是十分有趣的。表面上看，布列松的电影美学风格与典型的"新浪潮"风格并不相同，甚至在剪辑、场面调度上存在着巨大差异。但是，仔细分析可以发现，布列松所谓"电影书写"观念的确立，事实上暗含了与"新浪潮"风格相类似的反抗气质和精神变革。

首先，布列松的"电影书写"观念中所包含的改编技巧，显示出一种反抗法国影坛优质电影传统的另类立场。布列松与优质传统影人争夺《乡村牧师的日记》的改编权及之后更为公开化地对《克莱芙王妃》版权的争议，事实上符合了"新浪潮"一贯的反抗姿态，一齐构成了法国影坛新势力突破传统禁锢思维的态度和决心。他们不仅需要破除一个腐朽的旧系统，更迫切地渴望获得自身合法性的认同，建立一个完全不同的电影美学新系统。

其次，布列松在"电影书写"中确立的"书写"观念，实际上也呼应了亚历山大·阿斯特吕克在"新浪潮"重要论文《摄影机——自来水笔，新先锋派的诞生》中的"作者观念"。在布列松看来，电影的"书写者"不能被简单地视为完成影片的负责人，而更应该被看做是确立并保持影片个人风格的重要因素。这种对于新观念和个人特质的肯定，同样是与"新浪潮"的审美取向相一致的。

[1] 罗贝尔·布莱松即今译罗伯特·布列松。杜克是法国著名建筑师，他的理论是不按照建筑物的现状去修复，而要按照构成建筑形式的原则修复，其理论的局限性常常受到后人的批评。巴赞此处将其与优质传统电影人的审美倾向进行类比。见[法]安德烈·巴赞：《〈乡村牧师的日记〉与罗贝尔·布莱松的风格化》，《电影是什么》，崔君衍译，中国电影出版社，1987年，第131页。

进一步观摩：

《布劳涅森林的女人们》（1945）、《死囚越狱》（1956）、《扒手》（1959）、《通往布列松之路》（1984）

进一步阅读：

1. 关于电影的改编可对照阅读乔治·贝尔纳诺斯的原著小说《一个乡村教士的日记》（王学文译，译林出版社，1997）。

2. 关于罗伯特·布列松的电影美学观念可参考其著作《电影书写札记》（张新木译，南京大学出版社，2012）。

思考题>>>

1. 同样改编自小说文本，布列松的《布劳涅森林的女人们》却与《乡村牧师的日记》呈现出不同的面貌和风格，在巴赞看来，前者是诉诸理性的，而后者则更多地强调精神感受。再次观摩两部影片，并就此发表自己的看法。

2. 迈克尔·邓普希认为在布列松的早期影片中（如《乡村牧师的日记》《死囚越狱》等），总是或多或少地流露出导演对宗教的坚守和信仰，然而在之后的《温柔女子》《梦想者四夜》等一系列彩色影片中，却转变成"超验性的减弱以及绝望感的增强"。试观摩布列松不同阶段的代表影片并进行比较。

（李频）

《东京物语》
"礼"的恪守与和谐之美

片名:《东京物语》(*Tokyo Story*)
　　　日本松竹映画1953年出品,黑白,136分钟
编剧:野田高梧、小津安二郎
导演:小津安二郎
主演:笠智众、原节子、杉村春子、东山千荣子、山村聪、香川京子
奖项:1954年Mainichi Film Concours最佳女配角

影片读解>>>

　　战后日本电影的十年,是小津安二郎、沟口健二和黑泽明成长的黄金时代。小津的平和宁静让这位日本赫赫有名的电影大师,以其独特的日本民族特色电影屹立于世界民族之林。他固守的主题和镜头语言组成了其独树一帜的电影风格,这一风格更成为"日本风格"的代名词。《东京物语》最初是在编剧野田高梧受到美国电影《为明日开路》启发而作的,却在小津安二郎的主导下彻底脱离于其"母本",而成为绝对的日本式的故事呈现。他以最刻意的拍摄方式,演绎出最自然的日本故事;在不断的重复中,呈现出一场盛大的仪式狂欢。由于小津安二郎现存所有影片几乎都存在着相同的模式,本文即从小津安二郎的创作手法入手分析《东京物语》及小津影片的内涵和文化内核。

一、贯彻始终的故事主题

1. "家"的传统伦理之美

对于"家"的关注,来源于日本传统文化中"家"的思想。小津安二郎对普通日本家庭,特别是传统日式大家庭的关注,是其贯彻始终的主题。父母与子女的关系,在"家"这个大话题下,更显突出。但是,小津安二郎对家族伦理关系的发展、结局绝不会妄下评判,而是通过平淡的讲述呈现出一种"顺其自然"之感。"(小津安二郎的)'顺其自然'感,在于对作品里的世界从不带批判或责难的眼光。小津先生的作品中出现很多家族及伦理关系崩溃的描写,但他并没有肯定任何一种价值观而去责难其他的不是,只是'顺其自然'的描绘那种转变,从中带出一种人生无常的体会。"[1]

本片讲述了一场老父母告别旅行的故事。若把老父母理解为传统家族的代言人,那这场旅行就更多了一份意义——日本传统家庭关系的解体。小津透过这场告别旅行,展现出家庭成员之间的传统伦理情感,以及这个传统大家庭的成员在社会发展进程中的转变。尽管小津本人曾表达出自己对这部电影的情感是极度悲伤的,但从始至终,小津用凝练的手法,坚持着他所固守的"冷静"的眼光。不仅父母自身,影片中每一个角色在面对老父母的这场告别旅行时都表现出一种不加评论的态度。导演的顺其自然并不代表情感匮乏,相反,观众由于切实体会到对"衰亡""崩溃"的真实自我的情感与影片平和叙述之间的落差,而不得不动容于这种矛盾的悲凉之中。小津笔下对于"家"的记述是平静如水、略带伤感却顺其自然的。"《东京物语》明确无误地告诉人们,传统的大家庭制度正在无可挽回地缓慢解体。"[2]对于这种变化,小津教给观众的态度只有四个字——随遇而安。

纵观小津安二郎毕生的电影,可以发现小津的另一个执著——寻找——在现代快速先前奔腾的大都市中寻找有关日本传统大家庭的所有蛛丝马迹。"尽管他着意表现日本式的生活风格,但他并不从过去的时代寻求题材,他并不是单纯地让日本的生活风格从人们遥远的记忆中复苏,而最终是从现代的生活中发现。"[3]这种执著地在现在寻觅过去的显影,使得其对传统家庭伦理制度的认可

[1] 汤祯兆:《日本映画惊奇:从大师名匠到法外之徒》,广西师范大学出版社,2008年,第275页。
[2] [日]四方田犬彦:《日本电影100年》,王众一译,生活·读书·新知三联书店,2006年,第161页。
[3] [日]佐藤忠男:《小津安二郎的艺术》,仰文渊等译,中国电影出版社,1989年,第70页。

不再是高扬的口号，而获得了源自如此细腻感动的内在认可。这便得以解释为何小津安二郎的影片以如此多的重复主题和拍摄技巧出现时，观众仍能在任何一部影片中都获得情感上最为深切的认可。

如此细腻的细节选取为不能分享日本内部文化、情感认同的人带来了一定的理解阻碍。比如，小津安二郎在《东京物语》中展现的幼子在父母面前的任性：不愿意挪出自己的书房，坚持去游乐园等。日本研究者佐藤忠男将这一情节解读为日本人独有的"娇"的心态。"'娇'并非靠'撒娇'这种心理就能存在，作为不能撒娇的场合的心理，它与'乖僻'、'乖戾'、'别扭'、'怨恨'、'怄气'、'自暴自弃'等有关。"[1]对照"娇"的定义，不难看到本片中二女儿的诸多表现，很符合"娇"的状态。在父亲酒醉，深夜带友人一同回到二女儿家的一场戏中，二女儿对父亲醉酒的行为表现出极大的不满。不同于指责父亲友人时的生硬语气，女儿对父亲的指责话中带有明显的撒娇情绪，扣帽子的动作，和抱怨父亲年轻时经常醉酒的神态，也颇有小女孩被欺负后怄气的态度。"小津的作品里描写了日本人家庭里孩子向双亲形形色色撒娇的花样，出色地表现了撒娇无论对孩子对父母都是幸福之至的时刻。"[2]二女儿的怄气和乖僻的行为正表明了她虽然在年龄上已不能如同小勇一样，对自己的父母摔东西撒娇，而在心理上仍然保留着

二女儿对父亲展现出日本子女独特的"娇"

[1] [日]佐藤忠男：《小津安二郎的艺术》，仰文渊等译，中国电影出版社，1989年，第216页。
[2] 同上书，第219页。

这种"娇"的心态之间的矛盾。之所以父母和兄弟姐妹对于二女儿的表现并未做出任何质疑，不能不说与他们共同分享着对"娇"这一情感的指认有关。

2. 生死观念

在本片中小津也用一定的篇幅处理了另一个主题——死亡。死亡，一直都是日本人最为热衷的话题，他们对死亡抱有一种敬重甚至欣赏的情感。在这种观念的熏陶下，小津安二郎在《东京物语》里以一种极为平静的态度展现了两次死亡：母亲的去世和传统家庭关系的解体。小津安二郎并没有用渲染、放大哭泣、悲痛这样常见的处理方式表现母亲的去世。母亲安然去世，尽管事发突然，却没有痛苦。丧礼宁静肃穆，没有痛哭。葬礼结束了，大家各归各位，继续着自己的人生。小女儿不能理解兄长、姐姐们的"残忍"，二儿媳妇却解释说"我们都会变成那样"，伤感却平静，这也是一种随遇而安，对于未来的随遇而安。不论是死亡还是未来，在压抑情感宣泄的前提下，这种随遇而安的心态伴随着电影始终。

"随遇而安"成为小津对很多矛盾问题的主要解决方法，而这一态度本身更巩固了小津对和谐的追求、对矛盾的规避，同时展现出一种"节制"的情感表述，帮助影片中的人物可以在"礼"的范围内行动，这再一次巩固了小津安二郎的电影在情绪表达上的和谐性。"节制"的情感，使得小津电影中的人物自觉接受"礼"的约束；随遇而安的心态使"礼"在电影中更易达成。在此，不论是随遇而安的心态，还是节制的情感表述，都成为"礼"约束下的产物，"守礼"几乎成为小津电影中所有叙事的重要动力。

肃穆、情绪内敛的丧礼

二、镜头语言

小津安二郎的影片在内容和表现手法，即镜头语言上表现出高度的一致性。不仅在表现主题和情感基调上，小津的电影以"礼"作为要求规范其拍摄内容；在镜头语言上，小津安二郎也将日本式的"礼仪"展现得淋漓尽致。摄影机作为电影最有力的"看"的媒介，通过"看"与"被看"的方式，帮助小津完成了"礼"的呈现。

1. "被看"意识与主动限制下的"看"

小津安二郎的镜头语言最为人称道的便是他刻意的拍摄方法：人为压低的拍摄视点，摄影机和人物之间特殊的距离，大量的固定摄影和"跳轴"拍摄。加上严格对称的构图和严苛的拍摄前排演，这一套拍摄方式成为小津安二郎的固定模式，可以在他所有的影片中找到。这一套模式形成了一种独特的关于"看"的表述。角色在小津的影片中从来不具有"看"的权利，也并未自主地去为获得这种"看"的权利而抗争，反而安然于"被看"的地位上。而作为万能的摄影机，"看"的权利也并未完全把握，而出于主动限制自身的状态下。

《东京物语》中，摄影机与人物的位置可分为两种：第一，拍摄人物对话时的近距离；第二，拍摄人物行动时的较远距离。在拍摄对话时，摄影机会主动占据对话另一方的位置，参与到对话之中。第一场戏，父母收拾行李准备去东京，和小女儿进行对话。不同于一般影片正反打的拍摄方法，小津安二郎从侧面拍摄父亲，而父亲扭过头正对镜头讲话，便将本应属于女儿的视点权放置在透过摄影

摄影机参与到近景中人物对话中

母亲在临终前的"活泼"举动

机观看的观众手中,父亲对话的对象不再是女儿,而是观众。女儿讲话时,摄影机也运用了同样的方式。在父母第一天到达东京的晚上,一家人围坐聊天一场戏中,尽管开始时摄影机放置在一家人围成的一圈之外,看似并不能融入其中,但是人物一开始对话,摄影机立刻切换到说话人的正脸,甚至大量运用了"跳轴"的拍摄方法,在说话人之间跳跃拍摄。"跳轴"的拍法虽然打乱了镜头语言的连续性,却形成了一种不同于整部影片中一以贯之的平稳的节奏。随意的"跳轴"拍摄,甚至为这场愉快的家庭对话增添了顽皮的气氛。同时,"跳轴"更通过这种扰乱对话人互看交谈的方式,将对话人之间的视点权移交到摄影机手中,增强了摄影机和观众在对话中的参与感,而角色的"看"的权利再一次被剥夺。

这种行为可以被理解为角色时刻注意着他者的存在,时刻承受着他者的目光,自愿作为"被看"主体存在,并用面对他者说话的方式,展现出彬彬有礼的态度,因而观众看到的大部分角色面对摄影机讲台词时都保持着客气的微笑,甚至人物在镜头前的表现并不自然而略显拘谨。他们要么静坐,要么在房间中走动,很少有特别的肢体动作。于是,当母亲在返程时最后一次和父亲谈话中,唯一一次并不面对镜头对话,并出现挠头的"活泼"动作在整部影片中显得格外特别而突出。这一特殊动作可以称为导演"送给"即将去世的母亲的一个礼物,一次拒绝对摄影机"以礼相待",一次放弃曾经时刻恪守的"礼",展现真性情的时刻。从另一层面看,这一次真性情的释放更展现了小津对"礼"的恪守几近"至死方休"的地步。

拍摄人物行动时,摄影机和人物之间的距离比拍摄对话时有所扩大。这一距离的选择又极为精巧,呈现在画面中的整体感觉颇有坐在榻榻米上闲适四顾的

状态。摄影机并不随人物运动，在人物出画后一般仍会在空景镜头中略微停留。这样的拍摄方式使摄影机的存在更像是原本就置身于这一空间中，而非侵入者，形成了一种闲适的旁观者视点，将摄影机的观看呈现为一种自然的、正大光明的"看"。由于摄影机拍摄位置很低，在拍摄过程中必须以略仰拍的角度拍摄剧中人物。一般情况下，仰拍很容易对观众造成被摄物体"高大"的心理印象，虽然小津作品中呈现的仰拍角度并不明显，不易被人观察到，却仍然可以形成同样的心理印象。"对于每个剧中人一概作为某种意义上值得尊敬的人物描写，这也许就是仰拍法所具有的意义之一。"[1]尊敬角色，同时限制了摄影机去发掘角色身后故事，特别是负面故事的能力。没有特写和局部大特写镜头的出现，"小津的摄影机，就像对待自己的宾客一样对待出场人物，既不专拍他们的缺陷，也不局限于拍人物身体某一部分"[2]。这便大大降低了关注缺陷和身体部位的"窥视"可能性，同时并不形成视觉压迫感，削弱了旁观者视点可能出现的偷窥性质，对本应全知的"看"进行自觉限制，其目的正来自对"礼"的恪守。低机位和仰拍法的选择，在一定意义上限制了摄影机作为全能的观看者的权利，使其观看也被限定在"礼"的范围之内。

2. 日式"进深美学"

固定机位并不能完全形容小津安二郎镜头的稳定性，因为他的摄影机甚至很少做"推拉摇移升降"等基本动作。大量使用的对称性构图本来很容易形成一种呆板，没有节奏感的倾向，但小津的影片并不呆板，甚至颇有运动感。这来自其重要而独特的"进深美学"特质。"进深美学就是纵向构图。人物或摄影机向进深移动，以及通过这些镜头的连接形成的往里再往里的场所移动的剪辑所造成的象征的风格。"[3]这种本身带有"深度"的镜头语言的设置更易于表达深刻的主题。"这样一边剪辑着向进深的移动和纵向的构图，故事一边发展着，画面最终达到人生的核心——人的孤独和自然的境界。"这种纵深的构图可以说满溢于小津电影的所有角落。这样的构图设置形成了一种表象上的"进深"效果，从而恰到好处地营造出一种"探寻"的气氛，带领观众走向表象下人物内心以及人物

[1] [日]佐藤忠男：《小津安二郎的艺术》，仰文渊等译，中国电影出版社，1989年，第22页。
[2] 同上书，第34页。
[3] [日]山本喜久男，《日美欧比较电影史——外国电影对日本电影的影响》，郭二民译，中国电影出版社，1991年，第647页。

摄影机为人物留下空间

与人物之间关系的更深层次地挖掘中。

小津"进深美学"之所以独特，在于他并不允许摄影机移动，而是要求人物在空间中穿行，特别是纵深性的穿行。《东京物语》中大儿媳为迎接公婆到来整理房间的一场戏，导演安排儿媳不断地在各个房间中以较快的速度走动，从前景的房间走出，再走近靠近画面中部的房间，再走出，走进景深深处的房间。人物"进深性"的走动形成了一种"探寻"和"深入"趋势。由于摄影机的固定不动，并未入侵角色的行动空间，甚至保持较远的距离，主动地为人物行动留出空间。一静一动之间分隔出两个空间：人物自身的活动空间、观众透过摄影机观看的空间。这一区分使"探寻"和"深入"又被严格压抑，"礼"的约束力再一次显现。通过摄影机和人物的"距离"，观众可以看到一种孤独的感受，片中人物却未必为孤独所苦。要"守礼"，所以摄影机必须"非礼勿视"，必须为人物行动留出空间。人物在这样的空间中行动也较为自然、大量的走动，较快的脚步，相比于对谈、静坐时活泼很多。

小津安二郎的影片风格在内容主题和镜头语言上达到了完美的统一，形成了一套完整的电影表意系统。他着意表现日本传统礼数之美，并时刻以"礼"为标准，限定故事叙述、人物表演和镜头运用，使影片如其画面构图一般时刻达到对称、平衡、和谐。以"礼"所带来的相互退让，规避了矛盾冲突的出现，从而达到一种和谐之美。矛盾冲突的弱化，则造成了故事性的降低。"小津的电影具有很少的故事，而且这些故事还颇为雷同。这种同一性，几乎贯穿于他三十年来的

全部作品。"[1]

正是这些雷同的故事，不断重复的表意系统，造就了小津电影中独特的"仪式奇观"感。"仪式"在日本不仅是一种可欣赏的"景观"，更是日本人的精神寄托所在。"仪式体现了日本灵魂的特征。"[2]他们通过严苛的"仪式"表现自己的文化和民族性格。在小津安二郎的电影中，"仪式"和"礼"被最自然地表现出来，他并不以追求"奇观"作为其展现"礼""仪"的最初动力和最终目标，却通过毕生创作成就了一场最动人的"奇观"。不论是探讨传统文化底蕴的电影化表现，还是电影形式与内容的整合一体，小津安二郎的所有影片都极具研究价值。

延伸阅读>>>

本片主演原节子作为一代日本红星，与田中绢代、高峰秀子和山田五十铃并称日本"四大女优"。原节子早年从影时日本处于二战之中，其影片多含有日本对"大东亚共荣"口号的响应内容。浓烈的政治色彩弥漫在原节子早期的作品之中，她成为日本军国主义题材影片的女主角，成为"大东亚共荣"的号召符号。在战后参与黑泽明的《我对青春无悔》中，她又成为自由、独立、奋斗的新女性的代言人。其从影晚期，与小津安二郎长达十三年的合作中，她又如同《东京物语》中饰演的角色一样，承担起传统日本女性柔美、平和的典范。原节子作为日本永恒的"贞女""圣女"的地位并没有因为其所演角色的变化而改变。这与其所处的特殊时代有着密不可分的联系。可以说，时代塑造了原节子。她在特定的时间扮演了最贴合时代要求的角色。她是每一个历史转折点的旗手，为即将到来的新风潮摇旗呐喊，是一代日本人不可或缺的精神旗帜。

二战期间，日本本土对"军国主义"的大肆宣传，对"大东亚共荣"合法性的强调，使得日本国内对这样一场非正义的战争，表现出极大的热情和狂热的支持。在这样一个时刻，原节子演出大量支持军国主义政策、响应"大东亚"号召的影片，显然会被视为先驱者和"圣女"。日本战败，经历了两颗原子弹的轰炸

[1] [美]唐纳德·里奇：《小津》，连城译，上海译文出版社，2009年，第250页。
[2] 陈旭光：《电影艺术讲稿》，新世界出版社，2002年，第73页。

和美军占领的事实，日本兴起了一场重建和革新的运动，在这样一个急需积极情感号召，动员全民奋进的时代，原节子再一次出现，成为自由斗士，参与社会运动。后期，由于社会发展速度加快，传统不断遗失，巨大的现实压力使得人们开始反思现实，回望传统，原节子在这时又加入了小津安二郎这个最忠实于传统的导演麾下。原节子的成功与整个时代和历史走向的改变如此密切，甚至于人们可以透过原节子拍摄的影片，窥探整个二战及战后日本的政治文化氛围。

进一步观摩：

《晚春》（1949）、《麦秋》（1951）、《东京暮色》（1957）、《我活过了，但——小津安二郎传》（1983）

进一步阅读：

1. 美国研究者对小津安二郎的分析及其作品评述，[美]唐纳德·里奇：《小津》，连城译，上海译文出版，2009。

2. 日本研究者对小津安二郎的评析，[日]佐藤忠男：《小津安二郎的艺术》，仰文渊等译，中国电影出版社，1989。

思考题>>>

1. 小津安二郎在拍摄主题及手法上与黑泽明、沟口健二有何异同？
2. 原节子在小津安二郎电影中扮演形象的变化与日本社会背景的关系如何？其在战后拍摄作品与战中拍摄作品有何区别？
3. 父亲形象在小津安二郎的作品中如何呈现？

（周翠）

《雨月物语》
东方传奇中的时代主题

片名：《雨月物语》(*Tales of Ugetsu*)
　　　日本大映公司1953年出品，黑白，94分钟
编剧：依田义贤
导演：沟口健二
主演：田中绢代、森雅之、小泽荣太郎、水户光子、京町子
奖项：第十八届威尼斯国际电影节银狮奖

影片解读 >>>

作为日本最受国际瞩目的导演之一，沟口健二凭借其影片中精巧复杂的场面调度和极具古典韵味的东方色彩，成为张扬日本电影民族美学和传统文化的重要代表。黑泽明不仅尊崇其为自己"最敬仰的日本导演"，还认为沟口是日本电影中"最真实的创作者"；新藤兼人也表示沟口的作品改变了自己作为一个电影导演的目标和态度[1]。

不仅如此，沟口健二的作品在欧洲电影界也受到了强烈的关注和推崇。法国著名电影评论家安德烈·巴赞尤其赞赏沟口作为电影导演高超的场面调度能力，认为其影片中所有的外形、戏剧性和音响等元素都能够完美的融合为一个"无法超越的、极端精致的综合体"，从而创造出一个"自足的美学世界"[2]。法国著名导演戈达尔更是宣称其与茂瑙、大卫·格里菲斯、爱森斯坦等著名导演同属于

[1] 转引自Donald Kirihara，*Patterns Of Time：Mizoguchi And The 1930s*，University of Wisconsin Press，1992，p3.
[2] Andre Bazin，*Cinema 53：A travers le monde*，Paris：Editions du cerf，1954，pp170—171.

世界电影史中最伟大的电影导演之列。[1]

《雨月物语》作为沟口健二最具国际知名度的作品之一，无疑是表达其形式风格和个人特征的重要代表。影片根据上田秋成1776年的同名短篇传奇小说集改编而成，原作之中共有九篇关于神怪的故事，沟口则从中选取了《夜归荒宅》和《蛇之淫》两篇作为故事的主要框架[2]。这两个故事均来源于中国古代的传奇小说，但是上田秋成对其做了相当程度的日本化改造，沟口又在其中融入了大量日本传统戏曲艺术的表现手段，因而整部影片充满了神秘的东方奇思和传奇韵味。不仅如此，沟口在保留了原著中诡异、神秘的东方传奇思想的同时，又在藤兵卫及妻子阿滨这条故事线索中添加了源自法国著名小说家莫泊桑的短篇小说《勋章拿到了》中的讽刺主题；再结合影片拍摄时的战后背景，沟口巧妙地于这种传统题材和表现形式之中，传达出一份关乎人性、贪欲、战争和反省思想的时代议题。

正是这种传统故事与现代主题的巧妙融合，配合极具个人风格的场面调度和诡谲神秘的影像风格，才使《雨月物语》及沟口健二获得了跨越时代的长足魅力和广泛推崇。

一、形式主义与东方美学

纵观沟口健二的众多作品，尤其是以《雨月物语》为代表的古典题材影片，最为直观的风格特征即来自其影片中标志性的场面调度和摄影技巧。在这些影片中，沟口不仅利用精致考究的布景和美术来还原特定的时代场景和时代氛围，还通过对日本传统服饰和戏曲艺术（能乐、歌舞伎等）的巧妙借用，来形塑演员的台词、表演和仪态，试图获得一种极具东方美学特质的形式感和仪式感。例如在《雨月物语》之中，女鬼若狭家中的布景摆设及传统习俗的展示，都表现出一种浓厚的日本古典文化情怀。

与此同时，沟口健二十分推崇一场一镜的摄影技巧，并常常通过精心的设计和编排，形成某种极具运动感和造型感的场面调度风格。其作品中较少出现景别的频繁切换，尤其避免特写的出现，而偏重于某种长镜头主义。在摄影机的运动

[1] Jean-Luc Godard, *Godard on Godard*, Viking Press, 1972, p70.
[2] 详细原著故事可见[日]上田秋成：《雨月物语》，阎小妹译，人民文学出版社，1990年。

影片构图及镜头运动处处都流露出浓郁的东方古典美学

方面,沟口则擅长运用升降镜头和横摇镜头,使画面不断产生丰富的构图变化,以此更好地传达影片的主题内涵。

沟口健二对于电影形式和表现美学的强烈追求被日本电影理论家佐藤忠男称为对"外形美好"沉迷,而其中沟口著名的由长镜头构成的一场戏一个镜头的表现手法,则被其认为源自沟口早期的新派剧实践。在新派剧中,为了充分表现男女主人公"缓缓接近时的二人之间的心理上的紧张感",就必须使用长镜头来营造足够的心理张力。而这种缓慢的动作作为强烈情感表现的方式,既来源于日本人传统的榻榻米上的生活方式,又来自传统的木偶净琉璃和歌舞伎,是封建时代确立的一种"心理上的壁垒的美学",后由新派剧将其运用到明治末期到大正时代的现代生活中来。沟口健二的作品,"在主题的选择、剧作方法、导演技巧等方面,终生受到上述新派剧样式的深刻影响",并以"更加精练、更加纯化的方式,从他的晚年作品中流露出来"[1]。

就《雨月物语》看来,影片的开场即是一个大的升降和横摇镜头,类似于日本传统绘画里画轴徐徐展开的审美风格。在整部影片中也多次出现了意涵丰富的横移镜头。这些镜头往往是配合人物的动作展开的,因而极具灵活性和观赏性。

例如,在影片开场不久,藤兵卫第一次到武士群中寻求收留时的一场戏里,藤兵卫由门外爬滚着进入房间,央求其他武士收留,而在遭到众人的嘲笑和讽刺之后,藤兵卫被推搡着由另一个方向的门滚出房间。之后藤兵卫再次试图回到房

[1] [日]佐藤忠男:《沟口健二的世界》,陈梅、陈笃忱译,南方出版社,2011年,第34—35页。

间,又被众人揶揄着赶出。这一系列复杂的人物动作全部依靠一个镜头完成,沟口通过精巧的调度和安排,使摄影机不断地来回做水平向的横移,不仅完整保留了藤兵卫狼狈不堪的情态动作,还巧妙地借助了画面之中人物的不断位移,来造成画面构图和景别的丰富变化,使整场戏充满动态和戏剧张力。在彰显藤兵卫的欲望和丑态时,也勾勒出武士群体的自大和傲慢。

与水平方向的镜头运动相比,沟口在纵深方向却极少做镜头的运动或切换。这使其作品往往有一种舞台化的观感,也使影片镜头具有某种旁观、克制和冷静的特性。事实上,这种纵深运动的缺乏并不会造成影片的呆滞、刻板或僵硬,因为镜头一旦致力于某种舞台感的塑造,纵深方向的运动则完全聚焦于演员的运动表现和出色表演。在纵深方向看来摄影机是静止的,但是演员通过人物动作在纵深方向的大幅度变化,使整个画面构图的景别不断地发生变化,造成反复的运动感和造型感。此时也就不再需要进行复杂的纵深运动和频繁的景别切换,并且能够以此来确保整部影片形式风格的协调和统一,具有一种动静结合的古典美感。

例如,在藤兵卫的妻子阿滨被强暴的一场戏中,阿滨被男人抬到房间内后,被放置在了镜头景深前方的位置。按照传统的摄影手法,镜头此时可以推进至人物特写,以表达阿滨的恐惧和无助。但是,很快演员便借助动作退后到了景深后方,并且在深知自己求助无望之后,放弃了挣扎而扑倒哭泣。在整场戏中,镜头一直保持克制不动,使人物的动作完全收录在观众视线之中,尤其是在到达景深后方的全景镜头中,阿滨无助绝望的情态通过其身体的挣扎和屈服,尤其是肩膀部分的运动线条,十分直观传神地表达了出来。

在此之后阿滨表达自己愤怒的一场戏中,这种以演员为中心的摄影方式表露得更加明显。首先阿滨在镜头的前景深处愤怒地大声责备丈夫,但随着愤怒的加强,演员反而走向景深后方,并在最远处达到怒气的最高点,之后阿滨便情绪崩溃,无助地靠着墙缓缓坐下,继而放声哭泣。这一系列的动作之中,镜头只做了一次小幅度的横摇,并没有任何纵深方向的运动,演员的全部表演动作却被直观地呈现在观众视野之中,从而通过大幅度的人物动作表达出极端强烈的人物情感。这种手法取代了传统摄影中依靠特写和景别切换来传达人物内心的方式,显得别具风格,并带有强烈的情绪感染力,同时也与影片含蓄、古典的整体风格保持了相对协调。

由此可见,沟口健二以横摇和横移为主、较少纵深运动的摄影方式,事实上

是一种以演员表演为中心的巧妙安排。这种舞台化的呈现方式和演员大幅度动作的表演手段，都来源于日本传统戏曲的表演。于是这种摄影方式不仅完美地保留了演员动作，以此传达人物内心情感，也使影片整体风格具有一种东方传统的造型美感，增强了影片的民族特性和东方审美趣味。

对于东方审美的追求，与沟口的生活轨迹和个人趣味不无关系。他一生主要是在京都工作，在这个传统艺术的发祥地，沟口对歌舞伎、能、日本舞蹈等表达出浓厚的兴趣和喜好，尤其是对传统的戏曲剧作和演员表演进行了深入的学习和探索。这一切都对其后来的古典题材电影创作手法和个人风格的形成产生了重要的影响。

《雨月物语》中最受人广泛关注和赞赏的场面调度则来自幡然醒悟的源十郎回到家后与妻子宫木的鬼魂相遇的一场戏。这场戏摄影机运动并不复杂，只是跟随着源十郎的动作进行了水平方向的来回横移，沟口却凭借精心的场面调度安排，产生了令人惊叹的戏剧效果。现实与虚幻的两个不同时空在短短的几十秒内，被巧妙地连接在同一个镜头的展示之中。这种真实与虚构的完美融合，也加强了影片中东方传奇的神秘感和诡秘性，造成了极具风格特性的审美意味，因而被载入世界电影史最伟大的镜头之列。

二、传统题材的时代内核

西方世界对于沟口健二的一个广泛误解在于许多评论家认为其是在西方国际电影节上获得荣誉之后才在日本国内打开知名度的，并因此断定其后期的一系列传统题材作品是刻意展现东方奇趣以迎合西方审美的千篇一律的电影。但是，回顾日本电影的历史可以发现，沟口健二不仅早在默片时代就已经在国内获得了广泛赞誉和巨大声名，而且在日本电影界他是以一个近代现实主义开拓者和勇于尝试新的电影创作形式和风格类型的实践者的身份而为人称赞的。

沟口的电影创作总是与当时的日本社会现实和流行思潮紧密联系在一起。例如，其作品主题序列中20年代的左翼激进主义、二战期间的民族国家精神及日本占领期的解放思想，都呼应了日本社会特定阶段的时代精神和要求。沟口健二也因此在"1920年代中期的时代剧、1920年代晚期的社会问题剧、1930年代早期到1940年代初期的历史剧和1950年代的艺术电影"等电影制作浪潮之中成为一

个先锋代表[1]。

尽管如此，沟口健二在日本电影界也曾被认为是老套的代表，这种批评主要集中于其作品中对于趣味细节的执迷，以及影片一场一镜的剪辑方式所带来的缓慢节奏感。在当时的日本电影界看来，以蒙太奇为代表的电影剪辑方式才是进步的、充满现代意义的。而沟口这种对于旧的剪辑方式偏执式的坚持，被认为是一种守旧和逃避[2]。

但是，仔细考察沟口健二的作品可以看到，女性主题的延续和时代精神的探索一直都是其影片创作的重要特征。即使是在古典的历史题材中，沟口健二也可以通过对故事剧作的调整和场面调度的巧妙安排，融入了其对现代精神和时代主题的思考和评鉴。首先从性别视角来看，沟口健二作品中很少有充满大丈夫气概的男性角色的出现，他的影片几乎都是以女性为重点表现对象。男性角色在影片中往往性格轻浮或软弱，无法对女性进行保护，甚至需要依靠女性的牺牲来保全自己；又或者是自命不凡而对女性充满蔑视。总之，沟口的作品可以被看做是"对日本男性的个性中程度不同的庸俗和低劣的展示，使观众看到许多妇女不仅要忍受这类人的劣质行为，而且还要尽力为其服务"[3]。

在《雨月物语》中，这种性别议题的展示也非常明显。影片着重刻画了三个女子形象：宫木、若狭和阿滨。宫木是传统的日本妻子形象，为家庭默默付出，恪守本分，却因为丈夫沉溺欲望不管不顾而丧失性命；若狭本身的行为动作是带有浓厚的日本歌舞伎古典气息的，但是其个人行动上是一个充满现代性、敢爱敢恨的女子形象。她虽身为鬼魂，却能够勇敢表达自己的情感，并大胆追求自己的幸福，只可惜这种对于生活的希冀寄托在一个并不可靠的男子身上，因而最终只能悲剧收场。阿滨虽然常常对丈夫横加指责，但是骨子里是一个遵循传统思维的女性，其人生的准则只是安稳度日，即使遭遇了众多变故和挫折，最终仍能够回归传统生活。

相对片中其他两名耽于欲望而失去道德准则、抛弃家庭的自私男人形象而言，沟口对于三位女性的性格特点显然是给予肯定的。这充分体现在若狭这一角色的塑造上。尽管若狭生活在一个传统的家庭里，但是她的思想和反抗精神无疑

[1] Donald Kirihara，*Patterns Of Time：Mizoguchi And The 1930s*，University of Wisconsin Press，1992，p4.
[2] Tadao Sato，*On Kenji Mizoguchi*，in *Film criticism*，1980 vol：4，iss：3，p6.
[3] [日]佐藤忠男：《沟口健二的世界》，陈梅、陈笃忱译，南方出版社，2011年，第93页。

影片中女鬼若狭是痴情和敢于抗争的形象

是具有现代意义的。影片通过镜头调度的呈现，表达了对于若狭敢爱敢恨、忠于自我人生的勇气的肯定。例如，在若狭和源十郎初次相见时、两人在温泉和湖边温存时，甚至是最后揭开真相时，若狭均处于一个强势的地位，她常常站立或处在一个高位，而源十郎则是猥琐、可笑地坐着或扑倒在地，因而处于一个相对低的位置。这种高低位置的呈现，就直观地表达出导演对于二者角色的不同态度。更重要的是，在这些场景中，导演还不断地打破影片镜头平行于视线的舞台化角度，采用俯拍的镜头形式进行描述，从而加强了这种对比的张力，传达出对于若狭这一女性形象的肯定。

与此相比，《雨月物语》中的男性角色则过于自私，屈从富贵、声名与欲望，甚至因此招致女性的苦难和牺牲。最终这些男性却获得了谅解或回复正常的生活，这似乎是肯定了男人的利己主义和大男子社会的精神。但是，仔细推敲可以看出，沟口对于男性角色命运的安排，事实上是对于明治以后日本现代化进程中男性能够轻而易举获得成功，而女性则只能处于付出和牺牲的无理地位的再现和讽刺。沟口在自己的作品中将这一点扩大，"使其成为现代日本的罪恶根源"[1]。

再看《雨月物语》中的主题内涵。首先，在这样的古典题材中，必然蕴含了某些传统文化的表现主题。例如，女性的牺牲与男性的软弱，是古典小说传奇

[1] [日]佐藤忠男：《沟口健二的世界》，陈梅、陈笃忱译，南方出版社，2011，第134页。

的永恒母题，也是日本歌舞伎小生题材的重要内容。更为重要的是，作为一部具有东方神秘色彩的传统题材作品，《雨月物语》也传达出某种关乎佛教哲学的深刻内涵。在人乘佛教看来，欲望是虚妄的，是获得大彻大悟的重要动因。因此，欲望本身就是超越欲望的中介。在沟口健二的影片中，人们对欲望的超越，不是通过压抑欲望而是通过将之融入他们的生活来实现这种超越的。美国电影学者琳达·C.厄丽奇把这种过程称为一种隐喻性的"旅行"。在她看来，"启程、回归、新生"是这种定式的旅行的三个阶段，在沟口的影片中是"与对涉及欲望之本性的整个关于形而上的或心理的问题的思考联系在一起的"。这种由兴衰到中兴的定式也是日本传统歌舞伎的主题之一，而《雨月物语》中对于这种思想的表现，也可以看做是对于佛教中轮回观念的体现[1]。

除却传统的主题内核，沟口健二在《雨月物语》中通过对战争的描述和评论，还传达出一份具有现实意义和时代特征的重要主题——反战。《雨月物语》拍摄上映时正值日本战后恢复时期，相比于原著小说，影片增加了战争情节对人物性格的塑造，通过描述战争使人欲望膨胀、失去理智的丑恶面貌，传达出对于战争的否定和反对。这种对于当时时代精神的考量和反映，也成为沟口健二传统电影题材中的一个重要的现代主题维度。

延伸阅读 >>>

同样位列日本最具国际知名度的电影导演，黑泽明和小津安二郎的电影作品也常常被拿来沟口健二的电影进行对比。就主题上看，尤其是在男性角色的塑造和表现上，黑泽明与沟口的电影存在着巨大的区别。在佐藤忠男看来，黑泽明十分重视男性角色的创作，在其作品中，男性角色往往表现出强烈的男性气概和英雄气质，相当于日本传统歌舞伎中的正角角色。他们具有男性的坚强、高尚、善于思考等良好的性格特征，但是其中的爱情故事往往不予以表现。而沟口健二的作品中往往女性角色为重点对象，男性角色则是歌舞伎中的小生或美男子角色，热衷于谈情说爱，对女性十分温存，但是性格软弱，显得轻率或轻浮，缺乏男子的豪迈气概，令人无法依靠。由此，黑泽明气势恢宏的历史正剧和沟口充满社会

[1] [美]琳达·C·厄丽奇:《艺术家的欲望：关于沟口健二影片的思考》，应雄译，《当代电影》1993年第5期。

气息的感情剧分别代表了日本的男性文化和女性文化这一双重构造。

尽管小津也常常聚焦于生活细节和家庭生活，但是在拍摄手法上与沟口存在着不同。沟口的电影如之前所说，是以演员的动作表演为中心的，因而充满了横移或横摇镜头，以此配合演员的表演。但是，小津安二郎的电影中镜头往往是以固定机位为主，少有镜头运动，因此演员的表演就需要迁就镜头的存在，是一种以摄影机为中心的摄影手段。

进一步观摩：

《残菊物语》（1939）、《西鹤一代女》（1952）、《山椒大夫》（1954）、《沟口健二：一个电影导演的生涯》（1975）

进一步阅读：

1. 关于《雨月物语》的原著故事，可阅读上田秋成的《雨月物语》（阎小妹译，人民文学出版社，1990）。

2. 对于沟口健二生平和作品介绍，以及个人风格的解析，可进一步阅读佐藤忠男的《沟口健二的世界》（陈梅、陈笃忱译，南方出版社，2011）。

思考题>>>

1. 进一步观摩沟口健二的其他历史题材影片，分析其中女性角色和男性角色塑造与《雨月物语》中的异同。

2. 阅读上田秋成的原著小说，比较沟口健二对于两个故事的改编及主题内核的变化。

3. 试分析黑泽明与沟口健二在历史题材影片中性别视角和表现手段的异同。

（李频）

《野草莓》
影像对哲思开放的可能性

片名：野草莓（*Wild Strawberries*）
　　　瑞典Svensk Filmindustri（SF）AB公司1957年出品，黑白，91分钟
编剧：英格玛·伯格曼
导演：英格玛·伯格曼
摄影：贡纳·费舍尔
主演：维克多·斯约斯特洛姆、毕比·安德森、英格里德·图林
奖项：第八届柏林国际电影节金熊奖

影片解读>>>

　　伯格曼的电影《野草莓》会让观众陷入这样的思考：在每个人从生到死的历程中，驱动我们生命不停运转的最原始的力量究竟是什么？在这部哲思氛围强烈的影片中，伯格曼布了一个谜题，让主人公展开了一次寻找意义的旅程。

　　在瑞典语中，"野草莓"（smultronstället）字面义应是"野草莓之地"。"野草莓"的三个属性可以帮助理解影片的立意：野草莓与土地的亲近性揭示了其生命本质，而它的生长性则喻示了人类生存的价值；在餐桌上，草莓是作为礼物送给家人的，它的味觉象征一种珍贵而又酸涩的情感。因此，从最宽泛意义上理解，"野草莓"是上帝给人们的生命礼物，人们于其中生长、采摘，最终死亡。

　　那么，"野草莓"的深层意义究竟是什么？伯格曼提出了问题，却不给出答案，也许问题本身比答案更重要。每个人心里生长着不同的野草莓，那是童年时期就种植在心里的。如何思考和回答这个问题则决定了自我的灵魂是否能够得到救赎。电影文本在表述意义的同时，提供了一个供人思考的模型，这是伯格曼电影的一大特征。

一、"空间旅行"与"时间旅行"

影片的基本叙事结构是通过"空间旅行"和"时间旅行"的交错形成的。整个故事发生在伊萨克教授从家里赶往兰德大学的路途中,而空间位移的变换又是以时间为动机的。影片一开始,为时尚早或为时已晚的冲突就在片中多次出现。颁奖仪式晚上5点开始,原计划早晨10点出发,噩梦中惊醒的教授却执意在凌晨就走,并将乘飞机改为自驾汽车。如果将整个旅程看做一次人生之旅,会发现这些时空冲突也揭示了生命的普遍际遇。

伊萨克的内心回忆和噩梦在整个旅途中穿插出现,回顾了自己的一生。噩梦一般是表现他在潜意识中的残缺不安,回忆则更多的是美好的往事。这种记忆和情感的涌现呈现出"时间旅行"的特征,而这种时间旅行又是在主人公的内心发生的,是纯然虚化的。"梦幻其实是灵魂展开的一次又一次的旅行。这个旅行的含义,除了身体的行走,还包括人物的内心之旅。"[1]空间与时间的变换结构整体呈现出来的特点是:空间旅行的目的性(赶路)和时间旅行的不确定性(做梦)。

"空间旅行"是一种进行时,代表着实实在在的人生。这里的"空间旅行"不是那种流浪意义上的旅行,而是有目的地的旅行。这意味着人生是有终点的,那就是死亡。

"时间旅行"则是逆流而上,是一种过去的时态。为了寻找那些失落的生命瞬间。伯格曼让伊萨克的回忆进入富于张力的人生时刻,从生命整体的角度重新体验自己当时的情感际遇。这种重新体验因此具有反思性质。而他所做的噩梦更是在无意识领域一层一层地揭示生命本真。在这里,童年扮演了相当重要的角色。伯格曼说:"我觉得我可以走进自己的童年。""我一直留驻在童年;在逐渐黯淡的房子内流连;在乌帕莎拉寂静的街上漫步,站在夏日小屋前,倾听风吹拂大桦树枝桠的婆娑声。我在零散的时光中漫游,事实上我一直住在梦里,偶尔探访现实世界。"[2]在伯格曼看来,虚幻世界是相对于生命整体的,而现实世界只代表生命的当下。因此,虚幻世界具有更深层的探讨意义。

电影中有很多代表空间和时间的符号性意象。例如,一意孤行的伊萨克与管家阿格达小姐隔着两道房门交谈,体现出人物内心空间的自我隔离。而路上的旅

[1] 张秋:《中产阶级的审慎魅力——世界电影大师的中产影像》,江西教育出版社,2010年,第106页。
[2] [瑞典]英格玛·伯格曼:《伯格曼论电影》,韩良忆译,广西师范大学出版社,2003年,第11页。

行走中的汽车同时具有"空间旅行"和"时间旅行"的意义

行则强调了这种自我隔离的空间性变化。伊萨克与儿媳玛丽安一路同行,一开始他们之间也充满自我隔离的倾向,而后来的沟通和遭遇则让他们之间的关系有所增进。他们坐在车里,车窗外面是不断变换的路上风景,仿佛行走在人生的时间洪流中。

时间的意象更多出现在幻想中。最典型的是片中多次出现的没有指针的钟表。在伊萨克的梦里,所有的时间刻度都不存在了。街上那块大钟下面有一双流血的眼睛,喻示着现实当中我们对时间的意义都视而不见。

从最广泛的意义上去理解《野草莓》中空间与时间的意义。时空交错的方式,让人的一生变成了一个整体(或者说人们不再重视生命的流逝性而更看重其因果性)。在时空交错中,显现出的是伊萨克生命维度的变化。当他有了重新占有时空的机会,他的灵魂得到了回归。他由一个自私残缺的人变得完整,而他的生命也将要走向终点。电影中,无论是重访童年故地,还是去看望老母亲,都反映出伊萨克想要重新占有时空的渴望,而这种渴望来自他内心的残缺,那就是他一生中"爱的无能"。

二、"爱之无能"

伊萨克说:"低能使我成为殊荣的白痴。"这句话揭示出人物最原初的情感困境。伊萨克的生活不能自理,时刻需要管家阿格达小姐的照顾。他在阿格达小姐面前表现得像是一个任性的孩子——或许可以追溯到他童年时期的母爱缺失。从"生命是一个整体"的前提下看待一个78岁老人身上的童年印记,观众会发现

没有指针的钟表喻示时间意义的缺失

影片最基础的叙事动因正是人物的"爱之无能",这也是全片最重要的揭示性主题。导演说:"驱使我拍《野草莓》的动力,来自我尝试对离弃我的双亲表白我强烈的渴望。在当时我父母是超越时空、具有神话意味的。"[1]伯格曼通过《野草莓》的故事将这种具有原型意味的人格转化成为普通的人物,他儿时对父母的怨恨不解也在影片中更多的转化为对人物的怜悯。因此,可以将伯格曼本人与片中人物对应起来。

伯格曼的童年与父母关系冷淡,母爱缺失,但"缺母"与那种自幼"丧母"的孤儿有所不同。对孤儿来说,他们是因"失母"而导致"缺爱",而伯格曼却是因缺少沟通而导致"失爱",是那种爱之期许得不到满足的失落之伤。伯格曼在自传中不止一次回想这种失落带给他的影响:"我和双亲痛苦争执,我既不愿意也无法和父亲交谈,母亲和我多次设法暂时修好,但是宿怨已久,误会已深,我们一直在努力,因为我们希望和平共处,但结果却不断失败。"[2]这种伤痛的直接后果便是成年后的"爱之无能"。成年后是否可以找回爱的能力?伯格曼在影片中尝试了几种可能性,但屡屡遭到失败。伊萨克跟儿媳玛丽安在车上时,

[1] [瑞典]英格玛·伯格曼:《伯格曼论电影》,韩良忆译,广西师范大学出版社,2003年,第11页。
[2] 同上书。

他提及儿子欠他的借款,并强调"誓言就是誓言",这反映出他在逃避对家人的责任感。这不是最重要的,当儿子与儿媳的感情出现问题时,他拒绝将自己的感情掺入其中,实在地反映出他的"爱之无能"。这种无能为力甚至引发了他对爱的恐惧。从这个意义上,"野草莓"可以被理解为代表的是那种最初的最本真的爱,无论是之于爱情,还是之于亲情,就像童年时的恋人萨拉献给叔叔的野草莓。

这种对爱的无能为力,某种意义上又带有传染性或者说遗传性。不仅伊萨克本人拒绝爱,他的儿子伊万德也跟他完全一样。影片中有两处提到他与伊万德的等同性:一处是他去看望自己的老母亲,母亲错认伊萨克的儿媳是他的妻子;还有一处是在车上,儿媳认为伊萨克的儿子跟他有点像。这是一段很有意味的情节,用这种错认行为将父子置于同样的境遇,从而彰显这种情感状态的普遍性。当时,儿媳与儿子正面临爱情的决裂,儿媳怀孕了,正在讨论要不要生下孩子。伊萨克再次试着站在孙子(那个未出生的小孩子)的立场上去看待问题。导演说:"我创造的这个角色,外观上像我父亲,但其实彻彻底底是我。我试着设身处地地站在父亲的立场,对他和母亲之间痛苦的争执寻求解释。我很确定他们当初并不想生我,我从冷冰冰的子宫中诞生,我的出生导致生理与心理的危机。"[1]在这里,影片出现很多次复杂的身份置换,其中的原型意义是不言自明的。(伯格曼本人曾经有五任妻子、八个孩子,离婚后孩子都交由妻子抚养)

 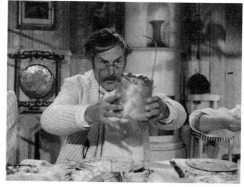

少年时餐桌上的"野草莓"象征最纯真的爱

[1] [瑞典]英格玛·伯格曼:《伯格曼论电影》,韩良忆译,广西师范大学出版社,2003年,第11页。

原初的"爱无能"同时导致了其他方面的无能,比如生活自理的无能、认识生死的无能等,其最终结果则是人生意义的缺失。最后,这种"爱无能"在伊萨克的噩梦中得到审判和惩罚。透过《野草莓》的电影文本,观众不仅可以看到了"爱之无能"的种种表现,也看到了人物对自己"拒绝爱"的行为的反思。

那么,导演的救赎姿态是在什么层面上展现出来的呢?就故事而言,伊萨克跟母亲和儿子、儿媳都有了情感上的和解。片尾他看到父母在河边钓鱼的那个温情画面,证明他一直在寻求父母的宽恕。就导演本人而言,整部《野草莓》都呈现了自我救赎的面孔。"整个故事都有一条线出现多重形式:缺陷、贫乏、空虚和不获宽恕。不论当时或现在,我都不知道我在整部《野草莓》中,一直向双亲哀求:看看我,了解我,可能的话,原谅我吧。"[1]这是一张多么惊心动魄的忏悔的面孔?面孔中有一种情感的无力,这无力指向的是人自身,而无力的原因是人们并不知道自己生来就孤独。因此,"无能之爱",在整部影片中都是以一张孤独的面孔存在着,被观众凝视,也凝视着观众。

三、面孔:内在与外在

事实上,伯格曼曾拍摄不少跟"面孔"直接有关的电影,如《面孔》《假面》《面对面》等。这也构成伯格曼电影的基本形态之一,即对"面孔"的呈现。面孔在这里与人的内心形成一种投射关系,就像影像本身之于电影的意义一样。在现实生活中,人们用语言表达自己的内心。可是,语言往往是苍白的,那些深邃隐秘的心事往往不能用语言全然尽述。而面孔无论什么情况之下,都可以呈现出内心的所思。这种呈现不像语言那样直接陈述,而是以更加形象化的方式紧密联系起灵魂与身体,成为人物内心痛楚世界的写照。

《野草莓》中对面孔的表现主要有以下几种形式。影片首先通过面孔与面孔之间的角度,表现人物之间的心理距离。伊萨克与儿媳谈话时的情形就证明了这一点。他们从不面对面去直视对方的眼睛,因为他们不敢面对这种关系。其次,导演通过对面孔的挤压与变形,探讨了神经官能症与内心幻象之间的关系。为了激发面部表情,有时甚至改变人脸的正常形象,像变形的橙子一样去呈现面孔。影片中伊萨克在梦中遇到一个脸型扭曲的男人,当他与伊萨克面对面时,瞬

[1] [瑞典]英格玛·伯格曼:《伯格曼论电影》,韩良忆译,广西师范大学出版社,2003年,第11页。

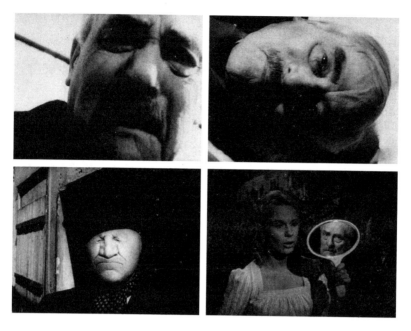

《野草莓》中对"面孔"的呈现

间变做一滩污血。这反映出人物对于死亡的态度,是内心无法面对死亡的象征。此外,片中将面孔与镜子结合在一起去表现。镜中的面孔是反向的,有时是倾斜的,意味着人类生存的虚幻,同时也意味着人物对自我的重新审视。"这些呈水平方向的、倒着的脸,以及所有介于两者之间的倾斜形态,失去了面孔的实质所在。但造成这一缺失的原因,更多的是明显的镜头挤压,而不是面孔位置的异常。因此,最能反映伯格曼特色的面部影像是呈现在精准、受压、对称的镜头中的正面形象——一个没有感情和表情的面具:假面。"[1]假面是对人物内心状况更为深刻的描述。

总之,面孔与内心的联系表现的是人自身的矛盾。在人类生存的孤寂处境里面,周围一片黑暗,"我对外部的现实世界并非没有感觉,只是缺少情感的冲动而已。我的感情收藏在密室之中,并不轻易启动。我的现实世界已和我彻底分裂,使我失去了真实感觉"[2]。人物因此就像堡垒一样固步自封(伊萨克·伯格中的"伯格"[Borg]在瑞典文里就是指"堡垒"的意思),感情交往习性也变得冰冷如霜,如同地处北欧寒冷之地的瑞典的天气。

[1] [法]雅克·奥蒙:《英格玛·伯格曼》,田庆生译,北京大学出版社,2012年,第273页。
[2] [瑞典]英格玛·伯格曼:《魔灯:伯格曼自传》,刘森尧译,广西师范大学出版社,2005年,第108页。

从更宽泛的角度看，影片中人物的身体、手、影子等也是对"面孔"的延伸。有时它们具有情感传递的功能，有时则恰是为了诉说情感的死亡。导演认为那种"假面"（没有表情的面孔）并不是人的面孔，而是掩饰内心的面具。正如导演在自传里说的："我们能用面具代替面部表情吗？我们能用歇斯底里代替感情吗？我们能用羞耻和罪过代替友爱和宽恕吗？"[1]当然不能！这其中的差别在哪里？就在于面具是一种与灵魂割裂的形态，是虚假的，只有面孔是真实的。换句话说面孔是人的"生的形态"，而面具则是"死的形态"。面孔与面具之间的界限，就是"生"与"死"的界限。

四、生与死的界限

《野草莓》的叙事模式就其深层的意义来说，触及了生与死的概念问题。这里不仅指通常意义上的出生与死亡，也关系到人们每一天面临的生命态度。影片不断强调伊萨克的老去。他去兰德大学接受终生成就类的殊荣，意味着他的生命即将终结，已经到了面对死亡的时刻。伊萨克对死亡的态度是恐惧的，他做的两个噩梦都直接涉及死亡的方式。在第一个梦中，他被灵棺中死去的自己拉进灵棺，因害怕而叫出声来，然后从噩梦中惊醒。在这里，电影中有段情节被剪掉了。"他在迷茫的恐怖中醒来，坐在凳子上，嘴里嘟囔着一些和梦中不同的单词：'我的名字是伊萨克·伯格，我还活着，76岁，感觉真好'。"[2]这些呓语说明他对死亡还没有做好准备。

在梦中看到死去的自己。表面上看，生与死的界限在这里似乎是模糊的，但这恰恰唤起了人们的生存的渴望。因为这让他第一次感觉自己还活着，感受到生之意义。其实，影片很明确地处理了生与死之间的关系。例如那个灵棺，就好像将生与死的两个状态分来了，灵棺之内是死亡，灵棺之外是生存。"死亡之我"对"生存之我"的呼唤，证明生与死的关系不是"对应"，而是"联结"，它们分别位于生命的意义两端。伯格曼说自己在38岁的时候跟世界分离，躲在一个冰冷的堡垒中。"影片中的分离主题其实包含了两种死亡。相对于普通意义上的生理死亡，更重要的是精神的死亡。它发生在一切天赐之物都丧失和毁坏之

[1] [瑞典]英格玛·伯格曼：《魔灯：伯格曼自传》，刘森尧译，广西师范大学出版社，2005年，第261页。
[2] [美]杰西·卡琳：《伯格曼的电影》，刘辉、向竹译，北京大学出版社，2010年，第85页。

伊萨克在梦中被死去的自己拉进灵棺，表现了生与死的界限

后。"[1]这就是说，在内心深处他已将生与死的界限分离了，因为"死亡"本身在"生存之他"的身上已经发生。这时他并没有做好生理死亡的准备。

在第二个噩梦中，伊萨克以"爱无能"的罪行遭到审判。这里有一段情节：法官让身为医生的他为一个女病人诊断，他诊断后认为病人已经死亡，这时那个被宣称死亡的女病人却发出了尖刻的笑声。这笑声让他困惑，更让他恐惧。一方面，他失去了认识死亡的能力，另一方面，他恐惧死亡本身。他恐惧的是那种深层的死亡，是因"生命不完整"而引发的残缺的死亡。这时他开始面对精神和身体的双重死亡。他知道终将无可避免地死去，但问题在于以何种方式死去？ 这里除了揭示现代人的生存意义之外，还涉及复杂的宗教背景。在这些关于死亡的探讨中，伯格曼引入了上帝的视角。他透过生与死的界限，实现与上帝的对话。"我的全部生命都在于我与上帝之间的痛苦而又不快的关系中斗争着。信仰与不信，遭受惩罚、蒙恩与弃绝，所有这一切对我都是真实的又都是专横的。我的祷告都是有关痛苦、恳求、信任、憎恨和绝望。上帝说过或者上帝没有说过，这些都不能改变我的看法。"[2]他对上帝的犹疑，最终还是留下一个没有答案的疑问。那就是文章最初提出的疑问："野草莓"的意义是什么？

某种意义上，"野草莓"与存在主义者提出的"存在之问"是应和在一起的。"我们在每一个事件中都可以辨认出存在的纹路。柏拉图将这一种震惊称之为'惊异'，它诞生于对存在的多重眩晕。毫无疑问，我们完全应当将这样一记惊

[1] [美]杰西·卡琳:《伯格曼的电影》，刘辉、向竹译，北京大学出版社，2010年，，第69页。
[2] [瑞典]英格玛·伯格曼:《魔灯：伯格曼自传》，刘森尧译，广西师范大学出版社，2005年，第186页。

雷交与一位神明，彩虹女神（Iris）正诞生于这记惊雷中，他将天与地，必死者与诸神紧紧相连。"[1]人们不必追究答案，因为这疑问本身就是答案，指引人们去思考人一生中生与死之间的那段时间的状态，就像生命里偶然闪现的灵光火花，指引人们体验自己生命的意味，在反省中得到救赎。

延伸阅读>>>

人们认为伯格曼是一位"哲思型"的导演。他的电影受到当时西方非理性主义哲学的深刻影响。在伯格曼的所有电影中，都"混合着现代人信仰的破碎与终结、精神的无助与失调、叔本华式的悲观与虚无、自我的迷失与分裂，情感的缺失与冷酷，他们在痛苦的煎熬中绝望地寻找救赎，寻找生命的意义。"[2] 在电影普遍作为一种大众文化消费的当代，电影某种意义上是流行文化的代名词。伯格曼的电影中却实现了只有在哲学沉思中才能达到的深刻。

"他创作剧本的出发点，往往是一个他不明白并试图去阐释的影像。但是，困扰他的影像并不是他建构的：他就在那里，像从冥冥灾殃中坠落的缄默的陨石，当然，它是隐晦的。影像是出发点，不是终点。"[3]电影是通往人类情感中心的最佳途径，但面对电影要保持知性却又是很难的事。

分析伯格曼电影的"文本结构"，可以演绎电影中所要表达的核心意义。但是，电影毕竟是不同于哲学或者文学的，在电影中存在另外一个纯然形象化的"情感结构"。这种结构中的感性逻辑和理性完全没有关系。"电影就是为了'解释'一种内心的影像，赋予它意义。但是，与精神分析法不同的是，解释影像，并不是通过解读的方式去理解：赋予影像意义，就是置之于一个影像世界，从而赋予其生命。"[4]伯格曼说《野草莓》的创作是为了摆脱一个关于没有指针的表的噩梦，而这个噩梦就是他的"情感结构"的来源。伯格曼电影的意义在于能够使观者在这样的思考模型中，在"情感结构"的催化下，抵达心灵的深度。

[1] [法]让-弗朗索瓦·马特：《海德格尔与存在之谜》，汪炜译，华东师范大学出版社，2011年，第7页。
[2] 张秋：《中产阶级的审慎魅力——世界电影大师的中产影像》，江西教育出版社，2010年，第95页。
[3] [法]雅克·奥蒙：《英格玛·伯格曼》，田庆生译，北京大学出版社，2012年，第43页。
[4] 同上书，第347页。

进一步观摩：

《第七封印》(1957)、《处女泉》(1960)、《冬日之光》(1963)、《秋日奏鸣曲》(1978)

进一步阅读：

1. 导演英格玛·伯格曼的自传《魔灯：伯格曼自传》（广西师范大学出版社，2005年）。

2. 《当代电影》杂志2007年第5期伯格曼逝世纪念专题。包括《带狼的人：神经质的艺术家——评英格玛·伯格曼影片〈芬妮和亚历山大〉》（亚克·奥蒙）、《性感身体的抑制与母亲身份的具象化——评英格玛·伯格曼影片〈呼喊与细语〉》（玛丽莲·约翰·布莱克韦尔）、《死神与魔鬼之间：灵魂地理学》（杰西·卡琳）等系列文章。

3. 参考萨缪尔斯对伯格曼的长篇专访（李恒基、孙换生译，《当代电影》1986年第6期）。

思考题 >>>

1. 为什么说伯格曼是一位"哲思型"的导演？试以《野草莓》为例，讨论电影与哲学的关系。

2. 伍迪·艾伦认为伯格曼"创造了一种适合于自己表达的电影词汇，这是之前从未有过的"，你如何理解这句话？

（闫立瑞）

《四百击》
个人与僵化价值秩序的碰撞

片名：四百击（*The 400 Blows*）
　　　法国Les Films du Carosse公司出品，黑白，99分钟
编剧：弗朗索瓦·特吕弗、马瑟·莫西
导演：弗朗索瓦·特吕弗
主演：让-皮埃尔·利奥德、让-克劳德·布里亚利、让娜·莫罗、菲利普·德·普劳加、雅克·德米
奖项：第十二届戛纳国际电影节最佳导演

影片读解>>>

　　1959年，年仅27岁弗朗索瓦·特吕弗拍摄了他的处女作《四百击》，一举夺得戛纳国际电影节最佳导演奖。本片最早的构思是一部20分钟的短片，后被弗朗索瓦·特吕弗从四部短片方案中选择出来处理成完整的故事片。影片一经问世，直接宣告了法国新浪潮电影的来临。"四百击"这个片名让人不明所以，它译自英文"The 400 Blows"，而后者又译自法文"Les Quatre Cents Coups"，该标题出自法国的一句俚语，意味"青春期的强烈叛逆"。影片叙事手法简单朴实，表现形式传统而平铺直叙，却有着某种穿透心扉的力量，被誉为法国新浪潮电影的开山之作，在电影史上有着重要的意义。

一、故事的隐退与个人的浮现

　　《四百击》之所以成功，原因之一在于它对所谓"优质电影"的反抗。它从此前电影试图讲一个故事的模式中跳出来，去表现自我和个人。《四百击》是弗

朗索瓦·特吕弗的一部带有半自传性质的电影，在电影中人们可以看到故事的隐退和个人的浮现。

早期电影经历了一个"镜式惊奇"时代，体现了电影的纪录本性。正如人类早期从湖面上吃惊地看到自己的倒影一样，早期电影也以镜式惊奇让人们感受到了电影的魅力——人们在电影放映机中，吃惊地看到了人类自我的动态影像。卢米埃尔兄弟在卡普辛路14号咖啡馆地下室放映的12个单镜头影片，正是让人们感受到了这种镜式惊奇。五美分影院——投入五美分镍币以观看一段简短的影片，也是让人感受到这种镜式惊奇。但是，电影很快又进入了一个杂耍时代，它不再满足于像镜子复现一样让人们看到现实的影像，而是通过某种新奇的把戏来吸引人们的兴趣。应该说，这既体现了艺术的需要，也体现了某种商业的需要。电影进入杂耍时代之后，一方面是梅里爱式的"幻术电影"对电影技巧的追求，另一方面则是电影日益在讲述一个新奇的故事。这一电影杂耍时代的代表，便是好莱坞模式：电影试图讲述一个动人的故事，或者是西部故事，或者是侦探，或者是黑帮恩仇……这些在某种程度上塑造了电影的僵化的意识形态，所谓开头三分钟抓住观众，故事从开端、发展、挫折、高潮到结局的推动发展，最后一分钟营救……共同构成了电影的僵化的叙事意识形态。

《四百击》是对电影杂耍时代的超越：这是一部个人电影而非故事电影。一个名叫安托万的十三岁少年，他生活在不安定的家里，不服母亲和继父的管教；他在课堂上因传阅性感女人图片而受罚，在学校谎称母亲去世被戳穿，借用巴尔扎克的小说语言写了一篇文章被老师斥责为剽窃，离家出走偷继父办公室的打字机销赃不成，把打字机送回时被逮并被送到少年惩教所，最后受不了少年惩教所的非人待遇而选择了逃离……从表面看，《四百击》似乎也有自身的故事，但故事本身不是电影叙述的重点，这些事件并没有好莱坞电影中情节环环相扣、因果相生，相反，他们之间没有必然的因果联系，没有必然的逻辑演进关系，而是一种自然的罗列和堆砌，在很多情况下让观众无所适从，不知道影片故事将要往什么方向发展。尽管如此，这些事件又有着某一共同的主题，那就是表现个人在社会压力下几近扭曲的生活，表现一个少年在成长过程中的遭际。

1957年，弗朗索瓦·特吕弗在《法国电影在虚假中死去》一文中预告了"第一人称"影片的到来。弗朗索瓦·特吕弗表示，"明天的电影比忏悔录或日记等自传体更加私人。年轻的电影制作者将会用第一人称表达自己，并将发生在他们身上的事与电影联系起来：这些也许是他们的初恋故事、或最近的恋爱

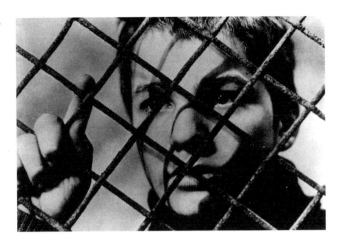

让-皮艾尔·李奥饰演主人公安托万

故事、他们的政治醒觉、他们的旅行故事、他们的病患经历、他们的兵役、他们的婚姻、他们对上一个的假期……"[1]无疑,弗朗索瓦·特吕弗倡导的"第一人称"电影,正是展示个人生活的电影。

从1959年到1979年,弗朗索瓦·特吕弗先后拍摄了《四百击》《二十岁之恋》《偷吻》《夫妻之间》《飞逝的爱》等五部个人化的电影,这就是著名的"安托万五部曲"。在这几部影片中,主人公依然叫安托万,主演依然是让-皮艾尔·李奥——这使让-皮艾尔·李奥成为"新浪潮"最著名的一张脸。在影片中,安东尼·安托万不断成长、恋爱、结婚、发生婚外情、离婚,然后衰老,表现了一个人从少年、青年到成年的成长历程,关注和探索一个生命个体在僵化的社会体制内成长的境遇,表现他的困惑、迷惘、反叛与失败。这些电影既展示了堪称"新浪潮"之"脸面"的让-皮艾尔·李奥的成长,也体现了弗朗索瓦·特吕弗自己的生活状态及其对生活的所思所感。

从《四百击》开始,即法国新浪潮电影开始的1959年一年中,有24位法国导演拍摄了他们的处女作,大多是带有自传性质的电影。显然,对个人生活的表现,既是电影的一种叙述策略,也是法国新浪潮电影对个人生活、个人体验的关注。

与个人的浮现相应的,是法国新浪潮电影的"作者电影"(film d'auteur)理论。弗朗索瓦·特吕弗与让·吕克·戈达尔等人一起主张,导演要成为一部电

[1] François Truffaut: *Arts magazine*, May 1957.

影的作者,"拍电影,重要的不是制作,而是要成为影片的制作者",认为一部电影首先应该被看做是一部"作者电影",导演的创造性言语在电影的整个制作中要在其他任何人之上。弗朗索瓦·特吕弗和让·吕克·戈达尔等人倡导的将电影作为个人化表现手段的"作者电影"理论,显然是与他们的非情节化、非故事化、注重表现个人体验的电影实践一脉相通的。

二、逃离的主题:对固有价值秩序的碰撞与反叛

《四百击》与以往电影的不同之处,在于它是对固有的僵化的价值秩序的碰撞和反叛。就这一点来说,它绝对应当被归入现代电影,这也是法国新浪潮电影与以往电影的重大差别之处。

《四百击》以一个问题少年为主角,通过他在青春期的叛逆,展开了一场个人与固有的僵化的价值秩序之间的对抗。安托万,一个不稳定家庭中的私生子,他不服父母的管教,以逃学、恶作剧、撒谎等方式来表达对成人社会的不满,而家庭、学校、警察局和少年惩教所,则构成了与之相冲突的成人世界,代表着业已约定、日益僵化的程序化体制社会。名存实亡的家庭关系、专横跋扈的成人、僵化的学校教育制度、体罚式的惩教制度……这些代表着一个业已腐朽又保持着制度性压力的公共社会。不稳定的家庭、私生子的身份、学校的压迫、父母的冷漠、警察局和惩教所的粗暴……构成了对少年安托万的外部的压力,而安托万一次次的捣蛋和出走,则是对这样一个僵化的价值秩序的反抗。一次又一次的挫折,表现了安托万面对僵化秩序所遭遇的压力与无奈。安托万多次被扇耳光,表现了这个成人社会和僵化的价值秩序的残酷与无情。

弗朗索瓦·特吕弗在谈到这部电影时说:"我的目的,并非以怀旧的眼光来描述昔日的少年,而是要表现介于童年及成年之间的少年时代。一个人在那样的转变时期,会有令人忧患的经历。感情还很幼稚,身体开始发育,既渴望独立,又惧于父母师长的权威。稍有不快就会爆发出反抗的火花,而所谓不良少年恰恰反映这种精神危机,他们认为世道不公平。"应该说,弗朗索瓦·特吕弗深受法国新浪潮运动的前驱者、他的"精神之父"安德烈·巴赞主张"电影是现实的渐近线"的写实主义电影美学的影响,弗朗索瓦·特吕弗本身也非常推崇让·雷诺阿带有强烈的现实主义风格的电影创作。但是,弗朗索瓦·特吕弗留意到安德

烈·巴赞对让·雷诺阿"是一位伦理学家"[1]的评价，他的电影创作显然有着对固有的伦理秩序进行冲撞的强烈冲动。一方面，他并不喜欢电影表现出过于强烈的伦理介入，另一方面"完全消除了好人和坏人"的观念，恰恰是对固有的、僵化的、程式化的价值秩序的挑战和碰撞。

《四百击》表现的是残酷的青春和无奈的过往，是每一个曾经遭到排斥遭受压力的少年挥之不去的梦魇。在片中美好被一点点摧毁，光亮在一丝丝黯淡，留给观众的是接近残忍的冷漠与绝望。面对一个僵化而疏离的价值秩序，电影上演了一场逃离的戏。影片最后一个长镜头，安托万跑到大海边，在海水中横着走了几步，回过头向镜头走来，画面定格，在画面中央，是安托万一脸迷惘的表情。这一电影艺术史上经典的长镜头，通过安托万的奔跑，向观众展示了一个反叛和逃离的主题——面对固有的僵化的价值秩序，无力对它做出反抗，就只有选择逃离。大海的隐喻也非常明显：这是一个博大而包容的世界，也是一个未知的世界，一如少年安托万的未来，仍然是一个未知数。

三、平实叙事中的张力显现

《四百击》虽然被认为是法国新浪潮电影的开山之作，但是，电影在表现手法上是相当传统的，某种程度上是法国现实主义表现手法的延续，从中不难看出安德烈·巴赞和让·雷诺阿的影响。

从电影的拍摄技法来说，《四百击》真正的成功之处在于其平实的叙事中表现出来的一种张力——这一张力正是影片少年与社会、自由价值与僵化价值秩序之间的碰撞所必需的。

弗朗索瓦·特吕弗是巴尔扎克的崇拜者，也是安德烈·巴赞真实电影的追随者，更是让·雷诺阿现实主义电影的拥趸。弗朗索瓦·特吕弗说："没有正确的画面，正确的只有画面。"在《四百击》中，他正是通过平实的画面来进行诉说的。影片从片头的巴黎街景一下子转入沉闷压抑的教室课堂，一张性感女人的照片传到安托万手里时被老师逮住了，安托万被拎上去站墙角……这部电影的力量，不是因为它的高高在上，也不是因为它的晦涩难懂，而是来自它平实、简单、直接的画面。这部电影没有炫耀的技巧，只有严肃和沉稳的叙述，静悄悄地

[1] [法]安德烈·巴赞：《让·雷诺阿》，鲍叶宁译，北京大学出版社，2011年，第21页。

传达着无声的控诉。

影片选择生活化的场景，启用非职业演员，大量采用实景拍摄和自然光照明，这些差不多成了当年法国新浪潮电影工作者们的拍片特点。从一张性感女人图片的传递到墨汁滴在作业本上，从看见母亲偷情到在外面游荡，从被带到警车上时脸颊上无声滑落的泪水到逃到海边后迷惘而无助的眼神……这些巴尔扎克小说式的细节，在平实缓慢地诉说着安托万的世界。

在平实的叙事中，弗朗索瓦·特吕弗很好地表现了某种张力。在影片中，室外的镜头基本是写实的风格，室内镜头中灯光运用也不太讲究，它的视听语言运用主要是通过摄像机的景别来实现。特写镜头虽然易于表现人物的情感，但过于强调个体本身而割裂与环境的关系，全景镜头又不太容易给人以心理上的逼视，该片的摄影师亨利·德卡约则操纵摄影机既不过分贴近人物，也不远离人物，在这两个极点中寻找最佳的距离，更易于表现人物在环境压迫中的情感张力。与此鲜明对比的是安托万在户外的镜头，导演使用的大多为远景或全景，空间里的人物运动不曾停止，摄影机的摇摄随处可见，并大量使用安德烈·巴赞推崇的长镜头，且始终提示画外空间的存在。影片结尾长短镜头的交替运用，以及安托万向大海奔去的长镜头，则显得格外意味深长，引起观众对于自由的遐想，从而烘托出整个影片逃离与反叛的主题。

整部电影拍摄和剪辑的流畅程度，给了观众鲜明的印象；整部黑白影片的光线处理，则给观众以阴冷压抑的感觉。《四百击》的成功之处，在于它通过少年安托万的角度，很好地表现了个人与僵化的社会价值秩序之间碰撞。影片对主角命运的把握，深刻地洞察了人物在现实压力中个人的反应。从影片第一个镜头，从在课堂里传画开始，到最后的定格：这是一个生命个体面对僵化社会秩序做出的反叛，这一切既充满张力，又显得必然而且唯一。

《纽约时报》评论说，弗朗索瓦·特吕弗是"一位安静的革命者，以传统的方式拍摄最不传统的电影"[1]。让·吕克·戈达尔说："《四百击》平直的叙述方式中蕴藏着一种博大的张力。"[2]应该说，这些评论很好地揭示了《四百击》展示个体与僵化社会价值秩序的碰撞所做的努力。

[1] 梁良、陈柏生：《集体回忆：特吕弗》，长江文艺出版社，2009年。
[2] Jean-Luc Godard: *Quatre Cents Coup*, *Cahier du Cinema*, 1959.

延伸阅读>>>

在《四百击》的片头，弗朗索瓦·特吕弗写上了"把此片献给安德烈·巴赞"。安德烈·巴赞，这位法国电影理论家和批评家，《电影手册》的主编，他是弗朗索瓦·特吕弗的"精神之父"，也是法国新浪潮电影运动的先行者。和其片中的主角安托万·多内尔一样，弗朗索瓦·特吕弗也是一位私生子，少年时期也是饱经磨难。后来，弗朗索瓦·特吕弗因为开设电影俱乐部，结识了法国著名电影理论家安德烈·巴赞，并在其引领下步入影坛。安德烈·巴赞在《摄影影像存在论》中提出"电影再现事物原貌的本性是电影美学的基础"，"摄影的美学特征在于它能揭示真实"，电影通过影像来创造一种"影像与客观现实中的被摄物同一"的"影像化存在"，因而"电影是现实的渐近线"，主张让观众"自由选择他们自己对事物和事件的解释"。安德烈·巴赞的电影主张被有些电影学者概括为"纪实美学"。作为弗朗索瓦·特吕弗的"精神之父"，安德烈·巴赞的理论对弗朗索瓦·特吕弗产生了深刻的影响，《四百击》高度的写实主义特征可见一斑。

安德烈·巴赞以他主编的《电影手册》鼓舞了杂志周围的年轻导演，他的理论影响了整整一代人。1958年弗朗索瓦·特吕弗的《四百击》的出品，1959年让·吕克·戈达尔的《精疲力尽》面世，揭开了法国新浪潮电影的序幕。"新浪潮"极力鼓吹"作者电影"，主张电影表现个人生活，电影导演要成为电影的作者，其个性与主张要在电影的其他制作者之上。"新浪潮"提出"拍电影，重要的不是制作，而是要成为影片的制作者"。让·吕克·戈达尔大声疾呼"拍电影，就是写作"，电影导演要像作家用自己的笔写作那样，用自己的摄像机去写作。让·吕克·戈达尔说，"电影就是每秒钟24画格的真理"，并且提出"摄影的移动是一个道德问题"。他的电影叙事与情感的断裂无时无刻不在提醒着人们进入主观的思考，以独具一格的电影语言冲击着人们对电影的认识。法国新浪潮电影将古典叙述形式与现代叙述形式融为一体，挑战传统的电影观念，否定传统的价值秩序，对整个电影史产生了深远的影响。

进一步观摩：

《朱尔与吉姆》（1962）、《最后一班地铁》（1980）、《精疲力尽》（1959）、《去年在马里昂巴德》（1961）

进一步阅读：

1. 关于弗朗索瓦·特吕弗的电影艺术观，可以参阅弗朗索瓦·特吕弗的《我生命中的电影》（黄渊译，上海译文出版社，2008），以及《眼之愉悦》（王竹雅译，凤凰出版社，2010）。

2. 关于弗朗索瓦·特吕弗的生平及电影创作经历，可参阅法国学者安托万·德·巴克的《弗朗索瓦·特吕弗》（单万里译，江苏文艺出版社，2011），以及美国学者安内特·因斯多夫的《弗朗索瓦·特吕弗》（沈语冰译，广西师范大学出版社，2012）。

3. 关于安德烈·巴赞的电影理论，可参阅安德烈·巴赞的《电影是什么？》（崔君衍译，江苏教育出版社，2005）。

思考题>>>

1. 请结合法国新浪潮电影中的自传性作品，谈谈《四百击》是如何表现导演个人经验的。
2. 如何理解《四百击》的"平实的叙事中的伦理张力"？
3. 《四百击》是如何通过"张力镜头"表现心理与情感张力的？
4. 《四百击》最后一组镜头是如何表达反抗与逃离的隐喻的？

（李蕊）

《雁南飞》
硝烟中的蔷薇

片名:《雁南飞》(*The Cranes Are Flying*)
　　　莫斯影业公司1957年出品,黑白,97分钟
编剧: 维克多·罗佐夫
导演: 米哈依尔·卡拉托佐夫
摄影: 谢尔盖·乌鲁谢夫斯基
作曲: 莫伊赛克·瓦因贝克
主演: 塔吉娅娜·萨莫依洛娃、阿勒克塞·巴塔洛夫
奖项: 第十一届戛纳国际电影节金棕榈奖、最佳女演员、特别提及、技术大奖

影片解读>>>

　　米哈依尔·卡拉托佐夫拍摄于1957年的《雁南飞》是苏联解冻时期的代表作品。该片一改斯大林统治时期的僵硬作风,开始将镜头聚焦于战争中的个人。影片构图精巧、情节感人,被认为是苏联解冻时代电影的里程碑。[1]除了获得了苏联人民的大力热捧外,影片更被一百多个国家争相放映,在国际上广受好评。因其抒情与叙事并重的故事风格,以及在电影技术上的突破应用,还受到了好莱坞影评人的赞许,并于次年获得了法国戛纳国际电影节金棕榈奖和最佳女演员奖。被誉为"国际上最知名的苏联电影之一,也是电影史上最出色的情节剧之一。"[2]。著名画家毕加索看过影片后更对该片的摄影乌鲁谢夫斯基说:"这是苏联最好的影片,我一百年以来就没有看到过这么好的影片。"

[1] 许南明编:《电影艺术词典》,中国电影出版社,2005年,510页。
[2] [德]尼克劳斯·施罗德:《50经典电影》,戴雪松、亦旭文译,上海人民出版社,2005年,143页。

《雁南飞》描写了一个苏联卫国战争下的爱情悲剧。影片透过描绘一位后方女性曲折的生活，展现了战争带给普通人民的苦痛，也反映了卫国战争下苏联人民的巨大牺牲。在影像风格上，影片的每一个镜头皆精雕细琢，力求完美，其娴熟的移动镜头、长镜头与蒙太奇的有机整合，更使影片的艺术性达到了空前高峰。受到欧洲艺术电影潮流的影响，影片中还用了主观性视点和想象片段，最终使得影片叙事形散神聚诗意盎然，成为苏联20世纪50年代诗电影的典型。

一、破冰之作

1941至1945年的卫国战争给苏联带来了惨重的损失，电影界也受到了严重打击——制片厂、胶片库被炮火炸毁，一部分制片厂被迫迁移到后方。随着反法西斯战争的胜利，苏联经济建设逐渐恢复。这本应预示着电影业逐渐步入正轨迈向光明的前景，却在政治干预下走向了一个空前的低潮期。

曾在20世纪30年代领导了文化清洗运动的文化部长亚历山大·日丹诺夫于1946年发起了一个新的战役，要求无论作家还是编剧都必须恪守共产主义的英雄主义和爱国主义精神；剧中人物的动机和目的，不得有任何暧昧犹疑，并且不得承认受到西方艺术影响。《真理报》还针对爱森斯坦的《伊凡雷帝》和普多夫金的《海军上将纳西莫夫》等影片进行了严厉的批评。在这种严厉的政治形势左右下，电影逐渐分化为歌功颂德和美化现实两种创作倾向。在此期间，曾经的大师们基本都停止了创作活动，库里肖夫专注于执教而不再拍摄，爱森斯坦直到1948年去世都没有再继续拍摄，普多夫金拍摄了两部影片，而杜辅仁科则只有一部。整个苏联的电影工业进入"影片欠收"时期。到了20世纪50年代初由于斯大林亲自审查影片，甚至使得年产量跌入个位数，1951年苏联全国仅生产了九部影片。

1953年，伴随斯大林的去世，苏联进入了权力斗争。这种状态一直到1958年赫鲁晓夫上台执政才结束。这期间一般被称为"解冻时期"，比起斯大林时期的高压政策，这段时间在文化创作上要自由开放得多。1954年，第二次全苏作家代表大会召开，提出了反对粉饰现实、落后现实；反对公式化、概念化；反对"个人迷信"的文艺创作。伴随苏联的政策调整，也放宽了与西方文化的交流，不同流派、思潮得以进入苏联。文艺创作开始复苏，电影界对此也迅速做出反映，艺术家们的创作热情得以开始释放。

这首先反映在战争题材的影片中。卫国战争的胜利是苏联人民用鲜血所换来的，两千万牺牲数目占总人口十分之一。这种苦痛是从《夏伯阳》开始的"歌颂丰功伟绩、伟大事件、伟大人物为主题"的影片所无法掩盖的。对于自身和现实的体验，使电影工作者意识到"孤儿和寡母的眼泪没有干"，而"冷战"的存在更随时可能爆发新的战争。电影工作者开始集中于战争中人的苦难，拍摄了一批卫国战争题材的电影。这些影片不再是树立英雄人物，而是开始谴责战争，呼吁和平。这当中除了有卡拉托佐夫的《雁南飞》外，还有丘赫莱依的《士兵之歌》、塔可夫斯基的《伊万的童年》。在这些影片中，小人物、普通人成为主人公，他们不再是高大全的英雄角色，而是更加具有血肉、有普通情感的人。从这一方面，影片更加犀利地揭示了战争带给普通群众的苦痛。胜利不再是目的，和平变得来之不易，而战争带来的是苦痛。

同时，随着政府对于艺术作品风格的放宽，不同的艺术形式得以出现。而外国艺术思潮的注入也带来新的活力。意大利新现实主义电影和巴赞的电影理论带给了苏联电影人新的观念。例如，在《雁南飞》中就有大量长镜头的应用。另一方面随着《雁南飞》在世界范围中的赞誉，影片也带动了欧洲、好莱坞电影的发展。例如，对于影片中大量使用的移动镜头和手持跟拍镜头，美国影评人就曾给予大量的赞誉，而类似的拍摄手法直到60年代才在好莱坞开始流行起来。这种具有大量欧洲艺术电影潮流质感的表现力使《雁南飞》充满了现代风貌，也使它赢得了1958年戛纳国际电影节金棕榈奖。之后，伴随着《伊凡雷帝》第二集的上映、《战舰波将金号》被票选为最为杰出的电影，苏联电影在国际影坛中逐渐恢复了自己的声誉。

战争虽然结束，但恋人已逝，薇洛妮卡只得放声痛哭

二、兼容与创新

通过60年代好莱坞影评人对《雁南飞》的评价,大家可以知道影片最被赞许的是其不带意识形态意味的平衡叙事,以及在这种叙事下充满人文关怀的情感表达。实际上,1928年便开始电影创作的卡拉托佐夫是一位相当老资格的苏联导演,但他在电影创作态度上一直抱有开放的态度。关于电影艺术,他曾说过"产生一部影片的思想和意图,应当通过广阔的诗的色彩表现出来"[1]。但他不像爱森斯坦那样偏执于一种认识,而是广泛接纳不同艺术流派的优势,用他的话来说,"诗的电影和'理性'电影并不是被一条不可逾越的深渊分隔开来的两个部分……把这两种因素融合在一起的作品,就会获得新的、强大的力量"[2]。这种辩证的创作态度使他在影片中往往可以将对立的两方面进行统一,进而共同表达。

进入"解冻时期"后,西方的先锋文艺理论一同传入苏联,这其中就包括了欧洲方兴未艾的意大利新现实主义电影和巴赞的长镜头理论。在吸收了这些新鲜血液后,导演与摄影成功地将长镜头与蒙太奇二者很好地结合在了一起,在现实主义与表现主义中游刃有余。比如,在《雁南飞》薇洛妮卡被马尔克强暴这一段落中,镜头首先从马尔克弹钢琴的手的特写切入,屋内回响着马尔克所弹的曲目。接下来一个长镜头先从马尔克的自述开始,到他踱步到窗口发现飞机轰炸然后劝薇洛妮卡去避难,再到他走回钢琴前准备给薇洛妮卡弹琴结束,一个镜头一气呵成,将战时的平静与混乱具有张力的表现开来。但是,当下一个镜头,马尔克开始激昂地弹琴时,影片就被混入了强烈的情感冲突,此时画面也开始给以两人大特写来表现这种冲突。琴声伴随着轰炸戛然而止,灯灭门碎薇洛妮卡扑入马尔克的怀中,此时同样的钢琴声再次出现,这显然不再是画内音而是表现情感冲突的画外音。影像在此时也一改之前的写实主义作风,透过忽明忽暗的灯光闪烁、飘摇婆娑的窗帘、马尔克和薇洛妮卡的表情特写,以及马尔克向薇洛妮卡缓缓伸出的手等蒙太奇段落,将这一不伦的情感推向了极致。薇洛妮卡扇马尔克巴掌的段落是透过门上一块破碎的玻璃所摄,而马尔克征服薇洛妮卡后也是踩着满

[1] 《苏联文化报》1962年10月11日。转引自李小蒸:《苏联的诗电影》,《电影艺术》1986年12期。
[2] 同上书。

地碎裂的玻璃磕而去，此时叠化出了薇洛妮卡的特写，透过这一蒙太奇语言，少女破碎的情感亦如玻璃，直直地刻入了观众心中。如此，两种不同的美学观念在导演的手中被完美地结合在一起。

影片更大量应用了移动摄影的技巧，这在薇洛妮卡赶去给鲍里斯送行段落中得到了体现。这一段落起始自薇洛妮卡坐车赶往鲍里斯家——显然是一个手持摄影机拍摄的镜头，但其运动十分平滑，不管是同处车中一同运动，还是摄影机单独的后推、摇等运动，甚至连走下汽车的运动都丝毫没有晃动。这在当时是十分巨大的突破。面对这种由技术革新所带来的美学进步，好莱坞影评人曾为此怒斥好莱坞为"狂妄的制片厂"。由此，摄影机得以被解放，可以在人群中自由行走，而在这个镜头中则很好地表现了送行人群的状态。更为惊人的是，这一镜头在薇洛妮卡走入坦克队伍后缓缓地升高，进而俯视全场。这在如今看来也是技术水平相当高的一个镜头，甚至需要进行数字后期制作才可达成。据笔者推测该镜头应是在落幅位置放置了一个摇臂，摄影师走到其上后再摇上。之后的镜头中仍可以看到出现了大量移动镜头进行跟拍，这使得导演可以捕捉到在行进过程中演员微妙的情绪表现。例如，在此段落中，通过交叉剪辑双方的表情特写，将无法相见的二人的遗憾心情表达得淋漓尽致。这种突出内在情感的摄影特征，得益于摄影师乌鲁谢夫斯基所追求的"情绪摄影"理论——电影摄影并不是单纯地记录客观现实，而要带有情感地反映角色生活和时间发展，要进入到影片中对其进行干预，才能更好地感染、打动观众。

影片中并行不悖的长镜头与蒙太奇

三、诗意的流淌

《雁南飞》得以成为诗电影的代表作,与导演卡拉托佐夫和摄影师乌鲁谢夫斯基的合作是分不开的。卡拉托佐夫思想兼容并收,很善于调整自己与年轻人共事。"卡拉托佐夫与摄影师乌鲁谢夫斯基和剧作家罗佐夫合作得很好,让他们完全放手去干。由于乌鲁谢夫斯基的情绪性视觉处理和罗佐夫的人情味写作,结果拍出了《雁南飞》,这是谁也料想不到会出自卡拉托佐夫之手的一部片子。"[1]而乌鲁谢夫斯基精致的摄影正契合了卡拉托佐夫对于诗电影的追求,使得画面不但在内部构建了形式美,更赋予了其诗意的表达。

诗意风格的基础,首先来自构图。比如,影片开始的第一个镜头,男女主角牵手从清晨的莫斯科河畔走过。画面很巧妙地通过河畔的栏杆分割成了两个部分,左侧狭窄的道路和右侧逝去的河水。随后人物从右侧入画,镜头短暂的成为主体为中心的构图,但伴随着二人牵手向纵深方向跑去,以及镜头缓缓升起,这一平衡被迅速打破。值得注意的是,伴随着早晨刚刚升起的阳光,二人所投下的影子与河畔的栏杆形成了一个十分舒缓的夹角,二者几乎是镜面对称的关系。这种对于细节的精妙设计也出现在影片其后的大部分段落中,是影片画面风格的重要特点。随着二人渐行渐远,他们走入了之前被栏杆所划分出的逐渐狭小的区域中;延伸的地平线也被场景中的一座桥挡住,再加上早晨迷离的雾霭,前路变得迷茫,压抑且未知。伴随着缓缓流逝的河水——这一经常被用来类比人生的意象和逐渐升高的视点——在影片中往往意味着揭示主旨,影片的第一个镜头就通过形象的隐喻,描述了恋人在狭窄的人生路上将要面临的阻碍和前途的扑朔迷离。这,则正是诗的语言。

这种隐喻在随后几个镜头中也被不断应用,比如接下来的摇镜头中,镜头的起始画面选用了极具造型性的场景——坚硬的石块和高对比度的扶手,以及被压暗的右上角画面,共同构成了极具德国表现主义电影风格的背景。而落幅通过背后的桥梁和人物共同构成了颇具古典主义的三角形构图,同时仰拍的视角可以展现出空中浓郁的云彩,这些在视觉上的细小设计共同烘托了影片接下来的情感基调。随后二人观看大雁南飞则点出了影片标题,按照俄罗斯的风俗习惯,"群雁飞翔"象征着"不能满足的、束手无策的渴望"。这也正是影片中女主角后来所

[1] [美]纳乌姆·克莱依曼、[法]伯纳·爱森希茨:《苏联电影史再读解(下)》,章杉译,《世界电影》2003年03期。

影片诗意的构图：一幅画、一首诗、一个故事

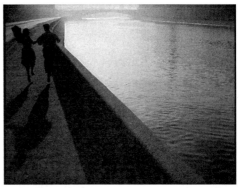

深陷的情感图圈。

 影片中出现次数最多的应是水的意象。除了片头流淌而过的河流外，片头中冲开拥抱二人的是洒水车的水；鲍里斯中弹后倒在了满是积水的林中；薇洛妮卡从车下救出名为鲍里斯的男孩后，抱着他走过的是一条幽暗的河流；前来看望薇洛妮卡的士兵走过了正在滴水的小水洼，而从他那得知鲍里斯过世消息的薇洛妮卡则将手中清洗的衣物紧紧地捏出水来，随后士兵亲吻了她沾肥皂的手；最后当薇洛妮卡直面鲍里斯和未来生活时，又回到了片头中和鲍里斯拥吻的桥下，只是这次不是在桥底而是在明亮的河畔。水的意象贯穿全片，伴随着主人公的分别、死生，仿佛映射着主人公的人生一般，有挫折、有苦难，预示着死亡，也宣告了新生。

 鲍里斯中弹后的蒙太奇段落，则将影片的抒情性与诗性推上了高峰。导演在此段落中，首先大胆地使用了主观镜头来模拟中弹后鲍里斯所看到的树林。通过这一手段十分顺畅地叠入了之后与薇洛妮卡结婚的幻想。在此出现了与之前约见

薇洛妮卡时相同的爬楼梯镜头和音乐，仿佛他又回归到了那个自在追求生活的时代。类似的爬楼梯段落在影片中共出现了三次，另外两次分别是鲍里斯追赶上薇洛妮卡相约下次见面，和薇洛妮卡冲上楼梯看家中是否被炸。每次都是主体对于生活的渴求，只是一次成功、一次失败，而这最后一次只是幻想。楼梯盘旋上升的形象又与这主题相映成趣。在结婚幻想段落中，几乎每一格画面都被叠化上了一层薄纱以凸显梦幻性。同时采用了升格拍摄，使动作愈发柔缓，再辅以多种角度拍摄欢庆的人群，造就了这一段落平缓、优雅的感觉，这种飘忽不定的柔缓感觉就犹如梦境一般，卡拉托佐夫使用了彻底的诗的语言，将薇洛妮卡的美好和鲍里斯的悲剧推上了极致。

延伸阅读>>>

电影《雁南飞》改编自罗佐夫的话剧《永生的人们》。本来在话剧中，成为马尔克的妻子的过程似乎是在悄无声息、潜移默化中进行的，似乎是对于生活的瞬间软弱。但是，在电影中，戏剧化被大大加强，因为空袭事件，她在一种非常情况下成了马尔克的妻子。这种改编虽然略微降低了薇洛妮卡本身的真实性，但其在逆境中的反抗凸显了理想与生活的冲突。

作为影片叙事的线索，鲍里斯藏在小松鼠内的留言迟迟未被薇洛妮卡看到。这种错过造成了薇洛妮卡对于鲍里斯的担忧，加大了她与鲍里斯的隔阂，也间接导致了她同马尔克的不伦之恋。这种颇具古希腊命运悲剧特征的巧妙安排，在推动影片剧情前进的同时，磨练了主角薇洛妮卡坚韧的性格，使她在影片最后可以像古希腊英雄一般勇敢面对命运的挑战。经历了战争考验的薇洛妮卡成为苏联妇女悲剧的一个象征、一个符号，"而恰恰是塔吉娅娜·萨莫伊洛娃那忧郁的、瞳距稍宽的双眸，她那严肃的、孩童般坦率的独特的外貌，揭示了经历过战争磨难的俄罗斯人民的忍耐力、不屈不挠的品格和潜在的精神力量"[1]。这也使当时还是戏剧学院学生的女演员萨莫伊洛娃获得了巨大的国际声望。

[1] 胡榕：《一颗未及升起的星》，《世界电影》1991年第2期。

进一步观摩：

《夏伯阳》（1934）、《未寄出的信》（1959）、《我是古巴》（1964）、《第四十一》（1956）、《士兵之歌》（1959）

进一步阅读：

1. 关于美国批评界对《雁南飞》的评论，见Mitchell Lifton, *The Cranes Are Flying by Mikhail Kalatozov*, *Film Quarterly*, Vol. 13, No. 3 (Spring, 1960), pp. 42—44。

2. 关于饰演薇洛妮卡的演员塔吉娅娜·萨莫伊洛娃的详细分析，参见胡榕：《一颗未及升起的星》，《世界电影》1991年第2期。

3. 关于苏联诗电影的介绍，参见李小蒸：《苏联的诗电影》，《电影艺术》1986年第12期。

思考题 >>>

1. 简要分析鲍里斯中弹和薇洛妮卡自杀两个段落的结构，阐述导演是如何组织镜头进行抒情的。

2. 对比观看《夏伯阳》《士兵之歌》，浅述苏联电影在处理战争题材时的转变。

3. 试比较苏联"解冻时期"的影片与中国改革开放后的电影异同。谈一下对于主旋律电影创作的看法。

（高原）

《广岛之恋》
记忆的维度与创伤的寓言

片名：《广岛之恋》（*Hiroshima，My Love*）
 Argos Films，Daiei Studios，Como Films 1959年出品，黑白，90分钟
导演：阿伦·雷乃
编剧：玛格丽特·杜拉斯
主演：埃玛妞·丽娃、冈田英次
奖项：第十二届戛纳国际电影节特别评论奖

影片解读>>>

1959年的戛纳国际电影节见证了法国电影史上的一个重要时刻：来自"电影手册派"的特吕弗携带着导演处女作《四百击》，与"左岸派"代表导演阿伦·雷乃的《广岛之恋》一起亮相电影节，并凭借各自作品中大胆创新的视听风格震惊了影坛，成为世界电影史上的一段佳话。

当研究者试图对《广岛之恋》做出进一步的论述和分析时，首先将遭遇的便是其"作者"身份的认证问题。这部由阿伦·雷乃导演、玛格丽特·杜拉斯编剧的经典作品，从诞生开始就被卷入了作者与作家身份的角力之中。

一、"作者"与作家

具体来看，《广岛之恋》是阿伦·雷乃在拍摄纪念奥斯维辛集中营解放十周年的作品《夜与雾》大获成功之后，再次回到二战题材和灾难记忆的一次尝试。但是在搜集了众多素材和资料之后，阿伦·雷乃决定放弃先前的纪录片模式，而

试图将电影重点由历史事件转向个人记忆，以此来表达对传统的、冰冷的、权威的历史书写话语的反抗。为此阿伦·雷乃邀请到知名小说家玛格丽特·杜拉斯担任影片编剧，而作为一名以独特的个人风格著称的作家，玛格丽特·杜拉斯凭借出众的才华写了一个在风格上极具诗意和个性的电影剧本，也由此引发了对于《广岛之恋》的"作者"身份的争议。

事实上，无论是从电影的形式风格本身来看还是影片主题内涵的表达，《广岛之恋》都非常明显地带有导演和编剧的个人印记，因此影片不能被孤立、静止地解读为其中某一位艺术家的个人成就，而应该被看做是阿伦·雷乃与玛格丽特·杜拉斯二者个人风格与艺术审美的一次融合和交流。

就影片的电影剧作来看，玛格丽特除了详细的台词介绍和特定的情境描述之外，还对众多"联想性的视觉影像和经常以对位形式出现的对话或音响"做了详细注解，使导演和演员在影片的拍摄过程中更好地理解和感受到故事情境的氛围和情调。作为将剧本付诸为影像的导演，阿伦·雷乃则衡定和添加了"剧本中所有的技术语汇：摄影机角度、拍摄距离、照明等"[1]。这样一来，二者在剧作上的合作，也就形塑了影片最终成品中影像呈现的实际面貌。

再者，这部影片在主题和风格上也与两位艺术家之前的作品有所呼应。例如，雷乃所偏爱的不连贯叙事手法，以及他对如何描述记忆与遗忘过程的探索，就在其本人多部影片中反复出现。杜拉斯之后的作品也继续探讨了关于创伤记忆与女性主体之间的关系，并且如同其他所有杜拉斯的文本一样，《广岛之恋》中也可以体察到其个人的自传因素：个人在战争中的爱情、失去与创伤。在此基础上，影片主角在故事中所目睹的死亡、幸存，以及随之而来的对幸存的愧疚和对遗忘的担忧，把二者的类似的叙事动机完美地联系了起来。

最后，二人在对待历史和真实的观念上也具有类似观点，并且在《广岛之恋》中得到了充分体现。例如，雷乃认为广岛事件的历史是无法通过现实主义的电影手段予以呈现的，而杜拉斯也认为"再现"这种形式往往不足以描绘出人类经验的某些重要方面，因而常常传达出对于语言、对于权威历史书写、对于准确记忆的怀疑。在杜拉斯的作品中，总是存在着缄默、间隙与省略，以此表明文学、语言及叙事的局限，并暗示重建记忆的不可能性。在《广岛之恋》这部作品中，杜拉斯与雷乃共同认同的观点就在于间接的方式才是唯一有可能重现广岛记

[1] [美]布·摩里赛特：《电影小说》，苏注译，《世界电影》1994年第2期。

忆的手段。正如杜拉斯自己所言,"谈论广岛的不可能性,才是我们在遭遇谈论广岛的不可能性时唯一可以谈论的事情"[1]。

由此,在知晓了影片所体现出的二者个人风格与共同诉求之后,才能够对其中所传达出的关于记忆、历史、遗忘、创伤的体验和寓言予以详细的解读和探索。

二、从历史到记忆

通常看来,纪录片形式的电影作品,往往倾向于彰显某种特定的现实主义特征,并试图利用电影的媒介特性来表达对待历史的权威判定。但是,在影片《广岛之恋》中,面对广岛核爆炸这一敏感且复杂的话题,导演阿伦·雷乃放弃了固定的、单一的叙述模式,在采用纪实段落作为影片注脚的同时,虚构了一个包含了广岛核爆炸这一历史记忆的爱情故事,来探讨个人对于历史、创伤和战争的记忆。在这种叙事模式下,影片拒绝了说教式的历史书写,借助精巧的镜头语言、剪辑方式、场面调度,尤其是复杂的声画对位与游离的镜头视角,巧妙地将纪念性的主题内容与私人性的爱情故事完美地结合起来,通过探讨关于历史记述和电影再现的伦理学,表现出个人记忆、创伤和体验的多重维度。

作为一部纪念广岛核爆炸的影片,《广岛之恋》本身却质疑了"历史纪念"这一主题的可能性。传统的纪念方式事实上是一种有选择性的集权行为,在官方的、权威的历史书写之中,暴力地剥夺了历史个体的表达和记忆,使被纪念的主体反而处于缄默的状态。例如,在影片的开场一段戏中,女主角作为一个法国人不断地强调自己看见了广岛发生的一切,而男主角却不断地否定她的说法,认为她什么也没有看到。这种富有意味的对话本身就揭示了作为不在地的异族者试图准确还原历史的徒劳和不可能,而后一系列的镜头调度和视点也不断地加强印证着这一点:在女主角"平淡、冷漠,似乎在背诵"[2]旁白的语调中,影片接连呈现出广岛的医院、纪念博物馆的景象。这些镜头以女主角的视点进行拍摄,看似是女主角对于广岛历史事件资料的追寻和探索,但是正如其旁白语调所暗示的一样,只暴露出亲历者与外来者之间的巨大间隙与距离感。

[1] Marguerite Duras, *Hiroshima Mon Amour: Text for the Film by Alain Resnais*, trans. Richard Seaver, New York: Grove Press, 1961, p9.
[2] 同上书, p15.

医院里受伤的人只是冷漠地回应着镜头，保持着绝对的沉默，这表明深入体验亲历者私人记忆和感受的不可能性，即使女主角试图通过亲身的走访来获得亲历者的历史回忆也是不可靠的，因为最终文字和图像的呈现，还是会成为另一股压制亲历者声音的力量。博物馆内整齐有序的摆设则暴露出当前通行的纪念模式的"档案的恋物癖"[1]，人们只是千篇一律地将资料、图像、文字等整齐划一地呈现出来，以一种历史再现的权威性灌输到参观者脑中，并无法真正地重现灾难和创伤的记忆。这些镜头以女主角视角呈现，事实上大多数时间也只是对准了博物馆里来来往往参观的游客，而难以聚焦到具体的影像展示之中。

因此，具有讽刺意味的是，一方面影片的旁白不断地强调着自己看到了广岛的一切，似乎已经体会到了历史和灾难带来的所有伤痛；另一方面镜头视点却不断地自我否定着这一点，充分暴露出历史与记忆的两个不同维度。当前的纪念对于历史灾难只是一种简单的再现和陈列，而想要真正进入到在地经验中去，则需要求助于对于创伤的共同体验。

之后镜头扫过广岛核爆炸后的景象，显然是女主角无法亲身看到的场景，同时也是事后搬演的结果。表面上看起来，这似乎再现了当时灾难中普通民众的悲惨境地，但是正如影片刻意安排女主角是一名到广岛拍摄和平影片的演员这一身份所暗示的一样，影片后半段通过对摄影进程的暴露，以一种自反性的方式推翻了开场这段重现灾难场景的真实性，因而再次显露出图像作为再现历史手段的局限性。

紧接着影片中出现了拍摄时广岛的现状：重建的街道、游览车上开心的导游、随处可见的纪念品商店，以及反对游行的愤怒人潮。这些现代的广岛景象，更是揭示出现实人们对于灾难的利用和纪念的形式性，过去灾难的悲惨成为如今宣传广岛的标志性卖点，而为和平而发射的原子弹，也并没有真正获得一个和平稳定的政治环境。这一切又再次质疑了现代的、规范化、庸俗化的纪念行为的不可靠，从而传导出阿伦·雷乃和玛格丽特对于传统常规的历史书写和纪念模式的反抗。在这样的质疑与反抗中，导演也通过对电影媒介特性的利用，创造出别具特色的"复数叙事"[2]模式，多重叙事和多重视角的呈现使影片显得复杂多义，

[1] Nian Varsava, *Processions of Trauma in Hiroshima Mon Amour: Towards an Ethics of Representation*, in *Studies in French Cinema*, Vol 11, issue 2, 2011, p114.
[2] Leah Anderst, *Cinematic Free Indirect Style: Represented Memory in Hiroshima Mon Amour*, in *Narraive*, Vol 19, Issue. 3, 2011, p358.

影片旁白下的时空对比造成了对历史事实的某种疏离感

也传达出叙事主题的不确定性,以及通过叙述试图抓住历史记忆的困难性。

三、创伤的体验

在质疑了传统历史书写和纪念模式的权威性和暴力性之后,阿伦·雷乃和玛格丽特将《广岛之恋》的重点转移到了个人记忆的复原之上。这种对于过去记忆的追寻和重建,则需要借助主体对某种具有相似性的创伤和痛苦经验的重新经历,利用一种类比于精神分析学说的自我复原来完成对历史的追溯。

影片在描绘了关于广岛灾难记忆的探讨之后,开始转向女主角年轻时在家乡内韦尔所发生的初恋故事。当时的她作为一名法国民众,却爱上了一位来自敌国德国军队的士兵,由于战争和偏见,最终情人死去,而她也被同胞甚至家人所抛弃和鄙夷。这一切正发生在广岛核爆炸前后的期间。事实上,正是广岛灾难的发生,才加速了二战的结束,也间接加速了女主角爱情的悲剧结局。

在此之前,女主角一直强调自己了解并感受到了广岛所发生的一切,并且认为自己通过参与拍摄和平影片,已经浸入到广岛的历史记忆中,但是这些努力不断地被男主角——一名日本人予以否定和拒绝,反而认为她什么也没有看到,什么也没有感受到。只有当女主角以一个亲历人的身份,层层剥开自己记忆里由同一场战争带来的创伤体验之后,才能够真正感受到日本人的在地经验和私人记忆。这是一种相通的创伤体验,无论是在女主角的故事中还是在广岛的灾难中,

两个时空的爱情故事成为了
创伤体验的镜像

都很难泾渭分明地将对错是非分列出来,而只能处于一种相对的历史判断状态中。女主角对于创伤经历的重新体验,正是一种精神分析学说意义上的治疗的过程。在这种伤痛记忆中,女主角不但从痛苦的回忆中挣扎出来,也以一种变相的参与方式进入到了广岛灾难的创伤记忆中。

这两种创伤的体验,则是依靠广岛这一地点的经验和氛围被连接起来的。在这里,地点不单单指一个空间概念,更代表某些事件发生时通过记忆和遗忘所形成的在地体验。在玛格丽特的作品中,这种地点概念"常常对女性角色主体身份和经验的形成具有重要意义"[1]。在《广岛之恋》中,女主角由于对广岛灾难的探寻及发生在现实时空中的爱情故事,引发了自己对于彼时彼地的创伤经验的回忆,二者通过一种相似的在地体验,使女主角加深了对于广岛灾难的理解,同时也复原了自己在内韦尔的创伤。影片的最后,女主角甚至自己就化身为地点的代表,以此从情绪的伤口中恢复过来。身处某个地点的意义成为该地点的一个特殊部分。这个地点包含了文化、历史和社会的重要意涵,而身体则成为体验这个地点必要的"中介、载体、叙事者和见证者"[2]。

由此,影片不仅将叙事的两个层面完美地结合了起来,也通过对创伤经验的再次体验,加深了影片之前对于广岛的历史经验的探索和理解。对待灾难事件的

[1] Caroline Mohsen,*Place,Memory,And Subjectivity,in Maguerite Duras' Hiroshima Mon Amour*,in *The Romantic Review*,Vol 89,Issue 4,1998,p568.
[2] Casey Edward,*Getting Back into Place*,in Bloomington,Indiana University Press,1993,p48.

广岛的在地经验成为
再现创伤的重要媒介

历史还原和纪念,再次回到了对于共同记忆的诉求,并且这种共同记忆的达成,依靠的就是相类似的创伤体验。在这样的主题模式之下,影片其实也巧妙地借助广岛的历史创伤,讲述了一个关于毁灭与重建的寓言。这种重建,不仅包括作为受灾地广岛的重建,也包括欧美世界对于战争崩塌的心理世界的重建。这一切,也是通过对男女主角二人象征化的塑造达到的。

男主角作为一个战争亲历者,是日本社会,尤其是当代广岛社会形象的代表。他自己经历过战争,虽然没有亲眼见证广岛的核爆炸,却在此灾难中失去了自己的家人。尽管他对自己的个人经历和创伤体验完全三缄其口,但是从他现时的精神状态和性格表现来看,显然已经从战争的创伤之中自我复原。同时,男主角的身份是一名建筑师,也暗含着日本社会和广岛城市的重建。而女主角的欧美人身份和表现,则代表着西方世界对待广岛矛盾态度。他们通过一系列显然已经流行化的纪念手段和历史概念,自以为已经对广岛的灾难有了较深的理解和反省。但是,由于日本是作为当时战争的发起国和核战争受害国的双重形象存在的,他们对此灾难的发生又表现出某种矛盾冲突的观念。

因此,阿伦·雷乃在《广岛之恋》的叙述中回避了对于历史问题的定义和探讨,而用爱情故事包装了一个能为西方世界所接受和理解的创伤体验,来类比广岛核爆炸中的历史记忆。另一方面,女主角对于过去精神奔溃的回想,也暗示着战争同样为西方世界带来的伤痛记忆,尤其是精神状态上的信仰崩塌。而女主角在男主角的鼓励和支持之下,将回忆中的创伤层层剥开,完成了精神分析意义上的复原,这也标志着欧美世界所急需的精神信念和价值体系的重建。

最终，在广岛这个充满创伤体验和灾难记忆的特殊地点，男、女主角分别化身为广岛和内韦尔，通过私人意义的记忆回顾，完成了自己所代表的国家和社会身份的双重重建，也传达出导演和编剧对纪念行为意义的探索，以及对历史、战争、和平和创伤体验的反思。

延伸阅读>>>

"左岸派"是指在法国巴黎塞纳河南岸聚集的一批电影创作者，他们并没有严格的组织或体系，只是因为某些相类似的艺术形式和美学风格而被归为一类。他们当中的导演大多出生于20世纪20年代，因而二战的记忆和伤痕往往成为他们创作之中的重要主题。

通常看来，由于时间上的相近，人们往往将"左岸派"笼统地归入到战后法国电影的"新浪潮"中。事实上，虽然二者都以全新的电影观念和美学追求获得了世界影坛的瞩目，但是无论在艺术风格和主题内容上，"左岸派"都与"新浪潮"的"手册派"存在着巨大的差别。

如果说法国新浪潮电影题材的源泉是自传和新浪漫主义，那么"左岸派"的电影家和剧作者，则是从战争的浩劫所带来的后果、原子弹的威胁和世上荒谬绝伦的事情中去寻求灵感。"新浪潮"所表现的是处境优越的人在优越环境中的所作所为，而"作家电影"则倾向描写陷入日常琐事之中作茧自缚的、受人捉弄的或被这世道所欺骗的人物。在他们的题材中，布莱希特和"新小说"的影子隐约可见。一些人物无名无姓，环境"模模糊糊"，导演也并不是让演员一举一动都得听他安排，观众与银幕上的一些人物总是保持间离状态，故事发展的时间和思维的时间并行交代。因而"左岸派"电影常常表现为一种非认同的电影，即作者作为局外人而不加干预的一种电影[1]。

"左岸派"中的大多数导演早在"新浪潮"之前，就已经以一系列纪录片及电影短片而获得了影坛瞩目。同时，由于他们执迷于对于文学与电影二者形式之间的探索，也被广泛地称为"作家电影"。对于这些电影导演而言，推动他们走向电影实践的，并不是如"电影手册派"一般的电影理论及电影评论，而是那些

[1] [法]克莱尔·克卢佐:《法国"新浪潮"和"左岸派"(下)》，顾凌远、崔君衍译，《世界电影》1980年2期。

能加强文学表达方式的电影化手法。大多数的"左岸派"导演深受超现实主义与精神分析学说的影响，他们往往借助隐喻、象征、暗示等艺术手法，来处理影片中的潜意识和复杂的时序交错的时空关系。

进一步观摩：

《夜与雾》（1955）、《去年在马里昂巴德》（1961）、《印度之歌》（1975)、《长别离》（1961）

进一步阅读：

1. 关于法国新浪潮电影的概况，可参阅乔治·萨杜尔的《法国电影》（徐昭译，中国电影出版社，1987），以及焦雄屏的《法国电影新浪潮》（江苏教育出版社，2007）。

2. 关于杜拉斯的电影创作，可进一步阅读"杜拉斯电影系列"丛书《广岛之恋》《长别离》《毁灭，她说》《抵挡太平洋的堤坝》等，上海译文出版社，2010。

思考题>>>

1. 试比较阿伦·雷乃作品《广岛之恋》与《夜与雾》中对于电影记录真实层面的探索，以及两部作品对于战争、记忆、创伤等主题表现方式上的异同。

2. 试比较"电影手册派"导演与"左岸派"导演在创作理念、美学风格和电影表现手段上的异同。

（李频）

《精神病患者》
惊悚的精神分析电影

片名：《精神病患者》（Psycho）
　　　美国派拉蒙电影公司1960年出品，黑白，108分钟
编剧：罗伯特·布洛克
导演：阿尔弗雷德·希区柯克
主演：安东尼·博金斯、维拉·迈尔斯、马丁·鲍尔萨姆、弗兰克·艾伯森
奖项：第三十三届美国奥斯卡金像奖最佳女配角、第十八届美电影金球奖最佳女配角；第
　　　十五届埃德加·爱伦·坡奖最佳电影；1961年全美剧作家协会最佳美国喜剧剧本

影片解读>>>

20世纪50年代，希区柯克在电影的艺术性和娱乐性上同时获得成就，并在摄影技术上不断试验，拍出了《电话谋杀案》《后窗》《捉贼记》《眩晕》《西北偏北》等一系列优秀作品。1960年，希区柯克向新的恐怖挑战，以诡异的题材、意外的故事情节、低预算的黑白制作，拍出了一部让全世界惊悚的《精神病患者》，从而使该片成为希区柯克电影生涯的一个里程碑。"从该片开始，在美国的恐怖片（惊悚片）中，恐怖的来源从外部的威胁逐渐转向了来自人内心的（精神的）恐惧（比如《闪灵》《沉默的羔羊》等）。可以说，希氏在20世纪60年代就开始了'走向人物内心世界'的探索，这也为后来'新好莱坞电影'对人物精神世界的探索开了先河。"[1]

在好莱坞普遍采用彩色摄影技术的时代，"冒险"地用黑白摄影技术拍摄《精神病患者》，希区柯克将它命名为一次"试验"。这种试验有两层内蕴，一

[1] 陈旭光、苏涛主编：《美国电影经典》，对外经贸大学出版社，2005年，第126页。

《精神病患者》海报

是希区柯克想知道在彩色时代里,黑白电影,尤其是黑白惊悚片是否还能获得观众的认可;二是没有色彩的血腥场面是否还能获得预期的恐怖效果。最终,一部只有八十万美金投资的小制作,在首轮发行放映中就获得了一千五百万美元的高额票房。

一、希区柯克的"痴迷"

"希区柯克众生迷恋关于现代艺术的一个基本概念:秩序与混乱之间的张力。从他的重要作品(和他的传记)来看,显然他不只是从概念上或思想上认识这一张力,他打心底对此感到忧虑,在潜意识里终生都为此惊慌。"[1]这有助于解释他的电影的思想特质和情绪特质,也解释了他为何会不由自主地操纵影片。比如,追求精益求精的摄影和剪辑风格,对演员们苛刻的态度,还有作为一个表达与现实本身之间的终极仲裁者,在视觉表达上采取一套固定方式。希区柯克的电影受到了诸如苏联蒙太奇学派(普多夫金、库里肖夫、爱森斯坦等人)和德国表现主义电影的影响。《精神病患者》中的浴室杀人场景,便是根植于爱森斯坦的电影理论。他既希望自己的作品得到高级知识分子的佳评,也同时兼顾了大众的欣赏趣味,甚至想要借视觉叙事来挖掘社会的哲学命题。希区柯克的电影中有

[1] [美]大卫·斯特里特:《希区柯克的电影》,李新译,北京大学出版社,2010年,第1页。

比较集中的主题和"痴迷物",电影评论家们将其阐述为:有罪与无辜的暧昧不清、罪愆从一个个体转移到另一个个体;迷恋表现负罪的女人;医治沉迷和软弱;知情=危险;对苛求霸道型母亲的恐惧。

在《精神病患者》中,有罪和无辜的此消彼长更多地体现在玛丽恩和诺曼的人物设置中。影片开始呈现的玛丽恩和情人的午间幽会,植入观众的即是这样一种印象:玛丽恩是一个务实的、渴望道德和法律都认可的婚姻的上班族,她的情人是一个陷入死去父亲的债务和为上一段失败婚姻支付赡养费的窘困者。观众的情感天平在一开始就倾向了玛丽恩,这样的情节设置也为接下来玛丽恩的犯罪行为找到了合情合理的"借口"。玛丽恩所盗取的四万美金属于一个轻浮、炫耀的富翁,在他调戏玛丽恩的过程中,观众的情感天平进一步倾向玛丽恩,仿佛内心中有一个声音在怂恿玛丽恩和每一位观众:从这个讨厌的富翁手里拿走四万美金吧。当玛丽恩内心挣扎许久,终于下定决心要铤而走险时,希区柯克将观众带入了一个道德的悖论中:一方面,罪行的认定是确定的,另一方面,认可这种罪行的发生,甚至内心期待罪行的实施。由此产生的效果是,每一位观众都变成了犯罪的"共犯"。希区柯克常常为违背道德和法律的行为寻找合理的动机,比如以上所说的玛丽恩之于四万美金,这样的例子还有《后窗》中以"偷窥"为乐的记者,只不过后者的"罪行"通过记者擒拿住杀人犯而达到"宽慰",玛丽恩则因为"迷路知返"而获得观众的谅解。

诺曼的"无辜"一直是真相揭晓前被着重渲染的:他对待玛丽恩的坦诚和体贴,对待母亲的恭顺和维护。在正常的电影逻辑里,金钱作为犯罪的动机是必然要得到法律的惩治的,但是诺曼的罪行却与金钱全然无关。他清贫、不善经营,甚至他杀害玛丽恩的行为也是在不能控制自己和"母亲"的情况下。最能揭示诺曼"清高"的情节,是诺曼拿起包着四万美金的报纸直接扔进了玛丽恩汽车的后备箱。直到诺曼被捕,他的罪行也因为是一个精神病患者所为而没有在常人的法律体系内被判罚。有罪和无辜的界限在希区柯克的电影里有时并不明显,他的故事更多关注变故中的普通人,对于普通人来说,与有罪相伴而行的,往往都是无辜。

二、惊悚的制造

希区柯克在20世纪60年代回答特吕弗采访时说:"我不在乎主题,我也不在

乎表演。可我特别在乎电影的一段段拍摄下来的胶片、声音和一切使观众惊叫的技巧元素……不是说教使观众激动,也不是了不起的表演或是观众对新奇的欣赏,观众的情感是由纯电影所唤起的。"他在20世纪30年代还这样说过:"重要的是要使观众进入情境,而不是把他们留在外面从远处观看……如果你只是把场面直白笼统地拍下来,只是把场面用摄影机记录下来,你就绝不会使观众注意那些特定的细节,而只有这些细节才会使观众感觉到人物所经历的情感"。很明显,希区柯克的纯电影就是用电影的视听觉元素构成的,他要在观众身上唤起的情感就是"焦虑—惊悚"。而唤起的方法就是使观众卷入,同人物一起经历人物所经历的"焦虑—惊悚"。

希区柯克引导观众亲自经历"焦虑—惊悚"的主要视觉手段,是由"看/被看/反应(看)"三种镜头组成。"'看'镜头是人物向画外看的镜头,一般是近景和特写。在这一镜头中,观众随着人物的视线意识到画外有使人物产生焦虑的危险或威胁源体,所以非常想知道危险或威胁源的情况,于是'被看'镜头很快切入。'被看'镜头是以人物视点所看到的人或物,或许是全景,或许是中景、近景或特写镜头。(有时希区柯克在拍摄这一镜头时会采取拟视点镜头,以强调被看到的人或物体。比如,应该是全景的镜头,会改为近景或特写。)在这一镜头中,观众看到使人物产生焦虑的危险或威胁源的情况和变化后,他们又非常想知道人物对这些情况和变化的反应,以及人物采取的措施。'反应'镜头正好满足了观众的这一需求。'反应'镜头是人物对危险或威胁源体的反应和采取的措施。同时还包含着下一组'看/被看/反应(看)'的'看'镜头,一般为近景或特写镜头。往往在这一镜头中,由于上一个'被看'镜头中危险或威胁源的情况被很快切断,此时观众又非常想知道画外使人产生焦虑的危险或威胁源的情况和变化,于是另一组'看/被看/反应(看)'镜头又开始了。在希区柯克影片中,这种'看/被看/反应(看)'镜头常常一组组地连在一起,直到使人产生焦虑的源体消失。在这一组组'看/被看/反应(看)'镜头中,每一个镜头总处在很快的替换中,这使得观众非常想知道下一个镜头中的内容。这样观众与人物产生了高度的认同,与人物一同经历焦虑—惊悚。"[1]

[1] 安景夫:《希区柯克的叙事:焦虑—惊悚艺术元素构成》,《当代电影》1991年第6期。

镜号	景别	内容
1	特—全	玛丽恩的汽车车尾向前移动着，渐渐露出诺曼推玛丽恩汽车下泥潭的全景。诺曼将车推进泥潭，站在潭边，看着泥潭中的汽车下沉。
2	特	诺曼向画外右前侧看。
3	全	正在下沉的汽车。
4	特	诺曼焦虑地继续看着。
5	全	下沉的汽车。
6	特	诺曼手托下巴继续看。
7	全	汽车继续下沉。
8	特	诺曼继续观察。
9	全	汽车继续缓慢地下沉，速度慢了下来。
10	特	诺曼睁大了眼，更加焦虑地看着画外的玛丽恩的车。
11	全	正在下沉的车停住，不再下沉了。
12	特	诺曼害怕地向四周环顾，生怕有人来到发现这一罪恶。这时画外传来汽车继续下沉的声音，诺曼立即转回头，继续观察车。
13	全	车又开始下沉。
14	特	诺曼脸上露出了得意的笑容，继续观察。
15	全	车完全沉没。
16	特	诺曼脸上的笑容，继续看画外泥潭中的车。
17	全	全泥潭恢复平静。（渐隐）

这一段落共17镜，时间为1分26秒。镜头以诺曼的焦虑为轴心，不断地处于切换中。其中"1"为诺曼的"看"镜头，"3"为诺曼所看到的正在下沉的车的"被看"镜头，"4"为诺曼焦虑的反应镜头和下一组"看/被看/反应（看）"镜头的"看"镜头……就这样观众被这种镜头结构紧紧地绑在诺曼身上，与诺曼认

同，充分体验着诺曼担惊受怕的焦虑过程。非常值得注意的是，希区柯克往往将"看/被看/反应（看）"镜头用于人物运动中。人物在运动中看，"看"镜头就以人物运动的同样速度跟着人物看，"被看"镜头则以人物运动着的视点和速度表现危险或威胁源的情况。人物停，摄影机也停，"被看"镜头则以人物停下来的视点和感觉表现危险或威胁源的情况。这种运动着的"看/被看/反应（看）"镜头使观众从视觉上、心理感受上与人物达到高度认同，全身心地去体验人物感觉到的"焦虑—惊悚"。

 对于《精神病患者》，影片的终极惊悚更多来源于诺曼母亲的身体——一具僵尸真实面对观众时所带来的惊吓。这种惊吓，一方面是僵尸面目的恐怖所带来的直观冲击，另一方面是，一直承担着杀人角色的凶手竟然是一具干枯的尸体——从一开始所认定的凶残母亲就是不存在的！为了达到谜底揭晓一刻的惊悚效果，希区柯克"耍"了不少手段。据说，在影片拍摄时，剧组就一直在制造"母亲"实际存在的"幻觉"，还进行了选角。在故事的各个角落，编导都安插了让观众误判的"线索"：玛丽恩来到贝茨旅馆时，从诺曼家里的窗户上看到了母亲的剪影；玛丽恩在与诺曼共进晚餐前听到了母亲对她的咒骂；玛丽恩被杀时，母亲的形象实际并未完全露出，只有一个形似女人的身影；侦探被杀时，镜头从母亲身后向下俯拍，也未能目睹真容；玛丽恩的姐姐和情人前往老警探家中一探究竟时，老警探的台词似乎在肯定母亲的存在而怀疑坟墓中躺着的是谁；诺曼藏匿母亲尸体的过程，也出现了母子二人你来我往的对话。以上种种迹象，都是希区柯克为了最后一幕真相大白时的惊悚所做的铺垫。

 希区柯克制造惊悚的努力同样体现在剧作上对于观众欣赏习惯的打破。观看一部影片时，观众一般在行动上跟随、心理上认同主人公，这是电影尤其是商业电影的一种基本心理机制。《精神病患者》实际上打破了这种认同机制。玛丽恩在影片的前段部分一直作为心理认同的对象，观众跟随她的一举一动甚至渐渐认可了她的犯罪动机。比如，玛丽恩投向警察的视线，显然是主观的，镜头中戴墨镜的警察冷酷无情，这当然是玛丽恩所看到的，她看到的也等同于观众看到的。这种故事讲述的视点在诺曼与玛丽恩结束晚餐后由玛丽恩转移到了诺曼身上，观众的视线开始跟随诺曼，透过墙上的小洞窥视玛丽恩的一举一动。中断玛丽恩作为叙事视点的同时，情节也发生了转折，故事的主角竟然被杀死。"主人公中途死亡，这个情节的转折，不仅大大出乎观众的意料，使观众迷惑不解，也同时给观众带来深深地挫败感……观众对影片叙事的进程顿时失去了把握和判断，茫然

不知所措……不过希区柯克仍然是一个好莱坞电影体制内的导演，他对电影艺术的探索和创新仍严守在商业电影的规范之内，影片情节结构上这种反常规的手法，其目的并不是如同时代欧洲现代电影（如安东尼奥尼的作品）那样追求'非情节化'，而是用一种新的方式强化情节，强化悬念的力量。"[1]

三、希区柯克电影中的精神分析

希区柯克受到弗洛伊德精神分析学的深刻影响。这种影响直接呈现在《精神病患者》中就是童年经历的影响、窥探欲、俄狄浦斯情结。弗洛伊德精神分析学十分注重对人的童年时代经历的研究。童年时期的经验对人的成长起着极为重要的作用，即使这些童年的生活经历已经被遗忘。[2] 诺曼母亲的卧室里放着老式的留声机，诺曼的卧室里还放置着儿时玩耍的玩具，以及诺曼像孩子一样时不时地要吃糖，这些电影内部的细节都暗示着诺曼童年的经历对他产生的深刻影响，以至于这种影响过于强大而使他未能实现从儿童到成年人心理蜕变。

人为什么会有"窥视欲"呢？弗洛伊德把人的好奇心的表现和"窥看"的欲望当做是性本能的一种，起源于性的"窥视冲动"，尤以关于父母的为甚。儿童通过窥探父母隐私来了解自身来历，是一种成长过程中的正常欲求。[3] 著名女性电影理论家劳拉·穆尔维曾在她的著作《视觉快感与叙事性电影》中指出，女性因为缺乏阳物而象征着一种阉割威胁，观众通过女性影像所获得的视觉快感在潜意识中是包含危险性的，这就形成了主体的阉割焦虑心理。她继续指出男性在无意识中逃避这一阉割焦虑心理的两条通道，即是窥淫——虐待癖和恋物癖。玛丽恩在旅馆的房间里更衣沐浴，完全不知道貌似羞涩的旅馆老板诺曼就躲在墙壁后面，透过一个经过伪装的窥视孔，窥视着她的一举一动。正是这次窥视激发了年轻老板贝茨对她的爱慕之情，同时也激怒了他体内的另一个灵魂——贝茨的母亲，并最终为玛丽恩带来了杀身之祸。

弗洛伊德认为，三到五岁的性蕾期的孩子对自己的异性父母感兴趣，而对同性父母予以排斥，一般情况下，男孩选择母亲为对象，与父亲对立；女孩常迷恋

[1] 游飞、蔡卫主编：《美国电影分析》，中国广播电视出版社，2007年，第129页。
[2] 叶孟理：《弗洛伊德传》，中国广播电视出版社，2002年，第90页。
[3] [奥]弗洛伊德著：《精神分析引论》，高觉敷译，商务印书馆，1984年，第172页。

自己的父亲，要推翻母亲取而代之。[1]这样就产生了俄狄浦斯情结。《精神病患者》是对弗洛伊德"俄狄浦斯情结"理论的一次希区柯克式电影阐释。贝茨一直生活在性格强势的母亲的专制之下，养成了他文弱内敛的性格。但是他又不由自主地深深爱恋着自己的母亲。强烈的嫉妒使他杀死了母亲及她的情人。对母亲的这种强烈的爱恋甚至导致他的人格分裂，贝茨具有双重人格：他的躯体里进驻了两个灵魂——一个是他自己，一个是他的母亲。有趣的是，对母亲的爱恋还常常使他产生幻觉。当母亲的灵魂进驻他的身体时，他感觉到母亲同样爱恋着自己，母亲对儿子爱慕的漂亮女郎也会产生极强的嫉妒心，因而她就要杀死她们。就这样，贝茨成了可怕的专杀漂亮女子的连环杀手。

延伸阅读>>>

希区柯克作为一名在好莱坞体系内依旧保持着鲜明创作风格的电影艺术家，其作品对后世导演产生了非比寻常的影响。特吕弗曾经这样评价希区柯克的导演技艺："希区柯克在场面调度方面远胜过大多数导演，我认为他的优势在于拍摄风格，而非拍摄手法。几乎所有的好莱坞导演在安排一组镜头时，都把拍摄平台当做戏剧舞台……希区柯克鄙视——他的鄙视不无道理——地称这种电影记录方式为'对着一群说话的人拍摄'，这也是1924年他拍摄第一部电影以来一直反对的做法。"[2]很难想象，一位法国新浪潮的作者论导演会对一位好莱坞导演尊崇有加。这也说明，希区柯克对于电影拍摄技巧和剧作理念的革新对于世界电影的贡献之大。1979年3月，希区柯克被美国电影艺术学院授予终身成就奖。

1998年，导演格斯·范·桑特以几乎1∶1的镜头重拍《精神病患者》，以此向大师致敬。与1960年版本不同的是，新版的《精神病患者》实现了观众对于色彩的幻想，浴室里流出的鲜血是如此的鲜红。另外一些有趣的改变是，扮演玛丽恩和诺曼的演员在整体形象上与旧版略有出入，尤其是扮演诺曼的男演员，显得魁梧了许多。另外，在诺曼窥探玛丽恩时，导演格斯·范·桑特增添了诺曼自慰的情节，这是对于诺曼窥探欲的更直白表现。

[1] [奥]弗洛伊德著：《精神分析引论》，高觉敷译，商务印书馆，1984年，第240页。
[2] [法]弗朗瓦索·特吕弗：《眼之愉悦——特吕弗电影随笔》，王竹雅译，凤凰出版社，2010年，第112页。

进一步观摩：

《蝴蝶梦》（1939）、《深闺疑云》（1941）、《爱德华大夫》（1944）、《美人计》（1945）、《电话谋杀案》（1953）、《后窗》（1953）、《西北偏北》（1959）、《群鸟》（1963）

进一步阅读：

1. 对希区柯克创作理念的进一步探讨，参照《希区柯克与特吕弗对话录》（郑克鲁译，上海人民出版社，2007）中的相关章节。

2. 《精神病患者》中符号学意象的解读，参照《希区柯克的电影》（李新译，北京大学出版社，2010）相关章节。

3. 对精神分析理论在电影理论中的运用，参照《精神分析与电影：想象的表述》，（戴锦华译，《当代电影》，1989年第三期）。

思考题>>>

1. 《精神病患者》共有几个叙事上的视点？
2. 《精神病患者》与同时期好莱坞电影的最大不同在哪里？
3. 希区柯克是怎样一步步设置悬念使观众相信诺曼母亲是真实存在的？

（郭星儿）

《青春残酷物语》
"日本的新浪潮"与青春的影像呓语

片名：《青春残酷物语》（*A Story of the Cruelties of Youth*）
　　　日本 Shochiku Ofuna公司1960年出品，彩色，96分钟
编剧：大岛渚
导演：大岛渚
主演：久我美子、桑野美雪、川津佑介

影片解读 >>>

《青春残酷物语》是大岛渚20世纪60年代导演的作品，也是他的代表作。大岛渚在20世纪60年代到90年代创作的大多影片都富有探索性和敢于挑战传统的特点。他在2013年初的离世，给整个亚洲甚至国际电影界都带来了不同程度的损失。此时重看《青春残酷物语》使得他的作品具有重新回味的意义。用现在的电影创作模式来看，导演是一部影片创作的核心，整部作品中往往融入了具有导演个人风格的创作艺术和技艺。大岛渚的影片多是兼编剧和导演为一身，更加鲜明地体现出其个人风格。

大岛渚打破了在摄影棚内拍摄的局限，将大街上游行队伍的真实场景通过设计和匹配，融入影片的情节中。这是大岛渚在20世纪60年代对日本传统电影拍摄方式的反抗性突破。本片的实景拍摄也增添了逼真性，并与整体叙事产生了突出的互动效果。除此之外，影片中大量强调视觉设计的不规则构图，将焦虑和叛逆的风格表现到了极致，这也是《青春残酷物语》在世界电影史上占有一席之地的原因之一。

一、日本电影新浪潮

　　《青春残酷物语》无论在叙事风格、镜像语言还是技术的使用方面，都带有浓郁的此前日本电影的特点。这一点从影片单声道的混音技术，演员较为单一的程式化和戏剧化的表演模式，以及画面的色彩效果等方面都能够看出来。然而，在影片创作的时代，即二战结束后处于迷茫状态的整个日本来说，摒弃传统浮世绘般的莺歌燕舞，直面青年人情感和未来的残酷，影片中人物性格的复杂性和导演对社会意识形态的自我展现，都成为这部影片对当时社会提出的全新挑战，《青春残酷物语》也由此被称为日本电影新浪潮的标志性作品。

　　影片的镜头语言大多以中景为主，既有画面的快速切换，也有经典的长镜头来渲染情绪，可以算做在当时的日本影片中使用表现方法较多的作品。当时的日本电影制片公司的拍摄方式，是希望导演多使用短镜头，而特写和长镜头都尽量少用。大岛渚认为特写可以更加突出地表现人物的情绪，影片中女主人公真琴大量偏离中心的特写画面就是这方面的典型运用。

　　这部影片主题的尖锐表达在日本电影史上有着重要的影响，并被当时日本媒体《读卖周刊》称为"日本的新浪潮"代表作。但是，这一评价在当时并没有被大岛渚本人所认可，他甚至还写了文章《狗屁新浪潮》予以反驳其中的某些观点。因为在他看来，当时的"法国电影新浪潮"从开始就选择了非职业演员表演和在大街上拍摄，《青春残酷物语》的大部分场景都是在摄影棚内拍摄的，直到在拍摄过程中，有些场景的设置令大岛渚感觉摄影棚实在无法满足影片所要表达的内容，才走向街头，但依然是职业演员进行表演。在这样的情况下，大岛渚认为他拍摄影片的方式与戈达尔等"法国电影新浪潮"导演还是有很大的不同，所以起初并不认同媒体对他的评介。

　　影片对20世纪60年代日本青年迷茫悲观的情绪进行了生动的展现，同时也提出了一系列的社会问题。这些问题包括二战结束的阴影还停留在人们的日常生活当中，社会经济发展过程中个人生存的艰难，以及青年人用放纵的行为来对社会提出反抗。真琴的人物设置具有双重矛盾的特点，她在诱骗男人的时候是一种欺骗行为。这些男人确实想欺负真琴，他们是真实存在的加害者，而此时的真琴作为诱骗者的同时也是被害者，这是《青春残酷物语》表现手法中最鲜明的主题和不同寻常的创作视角。影片在展现藤井和真琴两位主人公命运的同时，还设置

了姐姐由纪的生活经历穿插其中，用由纪与真琴完全不同的青春经历相对比，立体地展现出日本当时社会年轻人的精神状态。姐姐由纪在年轻的时候相信通过学生运动能够争取到应得的权益，也曾积极参加各种反抗的示威游行活动，但最终还是由于无法抵抗生活的残酷，经济和感情都遭遇了失败。到了真琴和藤井这一代，他们冷眼旁观游行队伍，似乎已经看到运动无法带来期望的结果，取而代之的是以寻欢作乐来暂时逃避现状。影片的表现手法得到了当时日本青年观众的认可，被认为是"第一次抓住了青年身上最深层的东西"。

1960年6月5日，为了配合《青春残酷物语》在影院的上映，日本《读卖周刊》为该部影片的首映式做了名为《日本电影的"新浪潮"》的专题报道，由此正式宣布日本电影新浪潮创作的开始。早在之前的1958年，日本经济处于战后发展时期，其中的一个现象，便是电视机逐步走入家庭，这使得日本传统的大电影制片厂制作方式受到冲击，面临解散的困境。"松竹映画"注意到法国新锐电影在票房上的成功态势，开始支持年轻导演拍摄成本较低，并且带有独立电影风格的作品。在这一形势下，独立制片的创作方式开始兴起，为年轻导演的创作提供了新的契机。大岛渚敢于打破古典传统美学的电影拍摄技巧，在叛逆的影像风格下表达犀利的精神诉求，这是他在"日本的新浪潮"电影创作时期的主要特点。

影片《青春残酷物语》在提出尖锐社会问题的同时展现了日本文化中崇尚的武士道精神，在当时获得了良好的票房，成为日本新浪潮电影的代表作。影片捕捉了生活中年轻人迷茫、困惑的真实性，较为纯粹地将二战后面临精神压抑的日本社会现状表现了出来，在勾勒人物性格、渲染悲悯情怀的同时挑战了传统日本电影的创作风格。影片的镜头设计，大多没有按照日本电影中规中矩的构图方式，人物常常处于画框的边缘，其视觉效果也在一定程度上反映了人物处于社会边缘的状态，同时在银幕上宣泄出对当时社会的反叛。之后，他以批判现实为主要视角，相继拍摄了《爱与希望的街》《日本的夜与雾》等一系列影片。

从整体上来看，"日本的新浪潮"创作成为电影产业化变革的重要转折点，尤其在日本，大制片公司面临困境，无法承担电影制作的庞大资金。"日本的新浪潮"的成功，在降低制作成本、凸显个性化的创作风格方面为整个电影产业向新的模式发展做出了较为成功的尝试。

二、异化的情欲和死亡倾向的表达

影片开始,是真琴和同伴搭便车的一场戏。真琴放学之后不想独自回家,于是搭顺车兜风。在几个切换的画面中,真琴和开车的男子始终背对着镜头,直到汽车行驶了一段路程,车辆从左面入画,突然在旅馆门口停下来的时候,真琴和男子的面部才出现在画面中。即便如此,此时两人在近景中的对话和争执依然只是侧面镜头。整场戏使用全知视角的讲述方式,交代了真琴的性格和身份,并客观冷静地表现着真琴此时的境遇。真琴的结局十分悲惨,她在对藤井付出一切之后,残酷地离开了这个世界。正是这种带有惋惜色彩的结局,较为真实地揭示出当时的社会环境,对生活在二战政治阴影中的日本青年提出了警醒,影片由此得到了青年观众的认可。

如果说真琴反抗社会的形式是推翻一切,包括与藤井同居,是告别纯真的自己,那么姐姐由纪的行为则是对一代人逝去青春态度的反思。片中姐姐由纪的戏份也占有较多的比重,她是一个遵守着传统生活观念的女性,同时用自己的思想管束着妹妹真琴。姐姐的年轻时光已经过去,也曾经为感情倾力付出,可最终并没有得到好的结局。虽然姐姐和真琴持有完全不同的青春理念,但当她看到真琴对爱情的勇往直前、对社会勇敢的挑战,也摒弃了先前安于现状的想法,鼓起勇气去找自己的初恋男友。姐姐觉醒式的行动并没有获得预期的结果,却在理念上有着颠覆性的改变,感觉也有了收获。

影片主人公真琴和藤井的性格都带有强烈的个人主义色彩。藤井除了大男子主义和强健的体魄之外,在真琴面前并不隐藏自己的一些缺点。在藤井搭救真琴之后的一天,两人在游行队伍经过的街道上偶然相遇。此时的画面中是游行队伍走过,画面在游行队伍脚步的近景和藤井、真琴的近景之间来回切换。藤井和真琴始终处于画面的右侧,显现出他们对游行的淡漠。藤井和真琴两个人对游行都没有什么兴趣,于是藤井便约真琴到海边游玩。影片通过细节的设置,将这对青年人的心理进行了深度刻画。藤井在内心也鄙视自己,所以用暴力占有了真琴,真琴却在忧伤中喜欢上了藤井。真琴看似并不指望能够在藤井这里得到什么,所以才答应了藤井让她去敲诈有钱男人的要求;但怀孕之后的真琴在昏暗的灯光下流泪啜泣,她悲伤欲绝地看着藤井,似乎又希望藤井能够在感情和生活上给予她一些帮助。藤井最终被欠债的混混打死,远在另外一处的真琴也跳车而亡。两个如同绽放的樱花般灿烂的年龄,却像落花般炫目地凋零。影片浸透着青春灵魂的

藤井用蛮力占有真琴

呼喊，在欲望与死亡中搭建起一场极端仪式化的孽缘。

借用大岛渚自己对影片的评价来说，是"阿清想用蛮力占有真琴，本片冲击性地描写了粗野的欲望，人们将此举称为革新运动——电影新浪潮"[1]。"新浪潮"摆脱了"优质电影"的桎梏，致力于推动导演中心制观点的形成，促进了新一代电影人地崛起。[2]

三、打破传统影像界限

"新浪潮标志着一代电影人对创造力处于某种僵化状态的电影工业进行的革新，对电影技术的革新和产业格局的重组也起到了不可忽视的作用。"[3]大岛渚的电影语言打破了"松竹"传统的自然主义风格，在影片中加入了长镜头，偏离画面中心的人物近景等手法，解构了当时松竹公司严格规定只能使用短时间镜头的规矩。拍摄真琴和藤井在游行队伍旁相遇的一场戏，运用了三台摄影机同时拍摄，其中的一组还是由吉田喜重导演负责拍摄的。

20世纪60年代日本的年轻人，是对社会积怨最深的一代。当时日本正处于工业振兴运动时期，经济的快速增长带来金钱的欲望和意识上的矛盾，青春由此充满了愤怒和反叛。"当时的松竹倡导明快欢乐的青春，我想开什么玩笑，青春

[1] DVD影像资料《世界十大导演访谈录——大岛渚访谈》。
[2] 杨远婴主编：《电影概论》，中国电影出版社，2010年，第333页。
[3] [法]米歇尔·马利："新浪潮"的国际影响和遗产，单万里译，《当代电影》1999年第6期。

并不是只有快乐，我坚持认为青春一定是团愤怒的火，正因为拼命碰撞我们的愤怒，才有我们的青春，所以我最想对现在的年轻人说的就是不管从什么意义上讲，你们一定要燃烧青春，碰撞愤怒，这才是你们的青春，你们的电影，你们的时代。"大岛渚在接受采访的时候说了这些话，除了谈到自己对影片创作的初衷，同时也有着对青年电影工作者的鼓励。

在大岛渚的镜头下，真琴绝望的等待迎面而来。在真琴敲响藤井房间门的一场戏当中，真琴并没有随着敲门的声音紧跟进来，画面中先是真琴在门外隔着玻璃剪影的特写，此时人物的剪影占据了画面最主要的位置，在表达了真琴怀孕之后再见藤井的犹豫的同时，也留给了观众一个可以揣测的时间。藤井从最初简单占便宜的想法，渐渐真心喜欢上了单纯的真琴，他无法允许真琴被中年男人占便宜，但内心深知自己既没有经济来源，也没有能力保护真琴。真琴右侧入画，进屋，告诉藤井她怀孕的消息。藤井的第一反应，是高兴地吻了真琴，随后两人翩翩起舞。两人跳舞的中近景镜头，在欢快的音乐旋律中，在360度轴线内不断旋转、切换，营造出两个年轻人欣喜的情景，真琴喜极而泣。然而，当藤井说出让她去堕胎的时候，真琴彻底崩溃了，她无可奈何地说道："我感觉自己已经不像个人了"。

影片的一个突出特点是人物塑造的完整性，《青春残酷物语》中的角色塑造和表演都具有独特的风格，情节的设置也恰到好处地成为人物性格形成的背景，使人物能够在此基础上深刻地展开。影片中多处使用手持摄影拍摄出摇晃的画面，营造出没有抒情感的画面效果，预示着真琴不断处于无法预料的不安中，引起观众对人物命运的强烈关注。真琴找到秋林医生堕胎，藤井在她床边吃苹果的一场戏，摇晃的长镜头下，是藤井背负着巨大压力的无奈和沉闷。藤井坐在真琴的床边，五官只有眼睛在光线中，其他部位都隐藏在阴影里，可见他正处于随时崩溃的边缘，无法冲破残酷现实的哀伤之中。《青春残酷物语》中夜场戏的比重很大，表现出真琴和藤井在欢愉之后，面对的是残酷的社会。暴力的场景、夜景的画面，传达了人物命运犹如烟花一般，在绽放中的自我毁灭。

在真琴回家敲门的一场戏中，画面中是听到敲门声的姐姐，但是姐姐由纪并没有去看门。镜头摇过黑暗的墙壁，横移，推近到父亲的房间。像这样镜头没有简单的反打，而是走到影像的深处，展现更为复杂的人物之间关系的处理手法在影片中有很多，也是当时日本电影界很少使用的拍摄方法。大岛渚曾经在接受台湾记者的采访时说道："电影困难的地方就在于如何去表现作品的内涵。为了使

电影的表现能够更灵活，我通常不会明白地传达一个现实或非现实的内涵，而是有意识地采取'模糊化'的效果，有时我甚至会采用更极端的方式去增强'模糊化'的效果。"影片中刻意彰显出导演自我风格的影像，在"模糊"中表现出导演对当时日本女性的社会地位。

《青春残酷物语》奠定了大岛渚在日本电影界的地位，影片改变了以往日本电影伤感主义的大团圆风格，代之以尖锐地揭露和鲜明的阶级意识，展示了在战后民主化进程中日本国民的生存状态，即工人运动和学生运动频繁、物质生活贫困、社会状态混乱的整体状况。大岛渚在此时冷静审视青春的反抗和躁动，为片中人物的青春打上了时代的鲜明烙印。

延伸阅读>>>

大岛渚的创作经历了漫长的社会发展时期，他前期和后期的作品在风格上有很大的变化。自20世纪60年代开始，大岛渚的创作从未间断，并在不同时期都有着鲜明的特点。他前期的作品富有极端的个人主义风格，例如《白昼的恶魔》借鉴了布莱希特戏剧荒诞的风格，在政治嘲讽中还夹带一些幼稚的嘲笑。影片《青春残酷物语》《日本的夜与雾》和《太阳墓场》被称为大岛渚创作的"青春三部曲"。自20世纪70年代起，他创作了电影电视纪录片《大东亚战争》《毛泽东》《被忘却的皇军》及故事片《新宿小偷日记》《感官王国》和《爱之亡灵》等，大岛渚的影片逐渐走出自我表达的世界，开始和国际电影有了接轨和对话。1976年《感官王国》是其与法国制片人合作的。大岛渚谈到《感官王国》在国外拍摄的过程中也提到，他感觉在国外拍摄有着前所未有的愉快，他认为要想追求自由的道路，就必须在自己国家以外寻求观众。这一时期大岛渚影片无论从叙事还是影像风格，都将商业元素融入他极具个性化的创作风格中。影片《爱之亡灵》在戛纳国际电影节上的获得最佳导演奖。

到了90年代，虽然大岛渚的影片中依然有着残酷的情色成分，但已经将早期"被破坏的电影重新修复"，回到了大片制作的主流之中。1999年，大岛渚组成明星加实力派阵容，拍摄了司马辽太郎的小说《御法度》，获得了日本电影蓝丝带奖四项奖项，还获得了戛纳国际电影节金棕榈奖的提名。影片让青年演员松田龙平从此走上一线明星的行列，而著名导演北野武饰演男二号土田岁三，也为影

片增添了极大的力量。

进一步阅读：

1. [日]上野昂志：《大岛渚的创作轨迹兼论日本新浪潮由来》，《电影艺术》1994年第4期。

3. [日]佐藤忠男：《大岛渚的世界》，张加贝译，中国电影出版社，1994。

进一步观摩：

《日本的夜与雾》（1960）、《绞刑》（1968）、《新宿小偷日记》（1970）、《仪式》（1972）、《御法度》（1999）。

思考题 >>>

1. 如何理解大岛渚作品中的性与死亡？
2. 试以《青春残酷物语》及《御法度》为例，比较大岛渚早期作品及后期作品在风格上的差异。

（卢雪菲）

《八部半》
戏如人生的梦幻隐喻

片名：八部半（*Eight and a Half*）
　　　意大利Cineriz公司1962年出品，黑白，138分钟
编剧：费德里科·费里尼
导演：费德里科·费里尼
摄影：詹尼·迪·温安
主演：马塞洛·马斯楚安尼、克劳迪娅·卡汀娜、阿努克·艾梅
奖项：第三十六届美国奥斯卡金像奖最佳外语片

影片解读>>>

　　《八部半》是一部关于电影的电影，导演费里尼第一次以如此深刻的笔触探讨一个电影人（导演）的内心生活：电影导演圭多遭遇种种心理困境，他不仅面临来自制片方和电影合作者们的压力（演员、投资方、媒体等），面临与妻子、情人之间的感情困境，而且面临着深层的自我焦虑和迷失。在这个过程中，主人公脑海中产生了一系列的虚幻场面。虚幻与现实交织，使《八部半》成为典型的意识流电影。电影以"戏中戏"的形式造成一种内部文本的"套层"结构，而电影本身又与导演费里尼的现实生活形成紧密而奇妙的对应关系，更加深化了这种"套层"结构。

　　电影中角色（导演圭多）的处境，恰恰也是费里尼拍摄这部电影时的处境。在拍摄《八部半》之前，费里尼本想要拍摄的影片应该叫做《马斯托纳的旅行》，却一直找不到灵感。在电影《八部半》中，导演圭多一直在拍摄却拍不出的影片正是《马斯托纳的旅行》。在拍摄《八部半》之前，费里尼已经完成了七部电影长片及几部短片。因此，片名取作《八部半》，意指导演当时拍摄影片的总数量。

一、故事与影像：人生困局·内心探索

总体而言，可以用"剧情中的多重困境和闪回中的内心探源"来概括《八部半》。由于这部电影摈弃了外部动作的顺序化，影片的叙事时间几乎是被打乱的。常常在一段现实情节之后，马上插入一段闪回（梦境、回忆、幻想）。很多人抱怨分不清楚片中的现实场景和梦幻场景之间的区别。其实，如果仔细分析，电影中二者的区别还是很明显的。每当主角圭多要开始一段幻想的时候，常常是他处于睡眠或者休闲状态的时候，并且导演会用明显的推轨镜头或者特写镜头来暗示这一点。电影开篇就开宗明义地揭示了圭多所处的困境。那是一次大堵车的场景，道路上停满了车子，圭多被困在车里无法动弹。一种压抑、难以释放的感觉充斥着他。他从车窗里面爬出来，在车顶上奔跑，终于，他飞了起来。那是一个明显的幻想镜头，展示了人物对现实的不安。

大堵车时，圭多幻想自己在汽车顶上奔跑，挣脱一切束缚飞向天空

1. 生命迷宫的多重困局

费里尼自己评价圭多时说："这是一个矛盾、交叠地活在不同现实中的人，而这个素描要写尽他生命中的一切可能，尽可能的多层面，（形成）一个接一个的故事。"[1] 他塑造圭多这个人物，在某种程度上也是要揭示现代都市人所遭遇的种种困境。具体来说，圭多的困境可以有三个层面。

圭多遭遇的首要困境是生存的困境。作为一位知名导演，拍不出电影对他来说就像无法进食、无法喝水一样，失去生命存在的价值。电影中，至少在表面上

[1] [意] 乔瓦尼·格拉齐尼编：《费里尼对话录》，邱芳莉译，广西师范大学出版社，2005年，第105页。

圭多幻想自己被生活中遇到的女人们簇拥着，一切以他为中心

周围的人还都是服膺于他的，制片人希望他明天就能拿出电影的方案，编剧与他讨论电影的创意，演员们则希望能在他的电影中出演角色。一个接一个的现实的压力，造成他生活的混乱，使他不知道该如何进行下去。其次是情感的困境。电影开始不久，圭多的情人卡拉来到了片场。圭多去火车站接她，却避免让她与身边的同事碰面。从这种态度可以看出，圭多与她很难实现情感上的沟通。圭多跟她在一起，更多是出于身体的欲望，以及某种内在的恋母情结。在内心深处，圭多渴望一个能够帮他挣脱心理束缚的人。于是，他又叫妻子来片场探班。他明知道自己的情妇和妻子会在片场相遇，却执意让妻子来到片场，这体现了一种自我毁灭的倾向。当时他与妻子之间的感情已经出现了裂隙，只是他们没有办法去结束这一切，一切都在胶着之中，难以厘清。这里出现了那个著名的幻想镜头：圭多身边的所有女人都和谐相处，他的妻子、情妇们、梦中情人及童年时遇到的疯女人等汇聚一堂。他像一个君王一样，享受她们的爱戴，被她们服侍（费里尼后来将这个场景扩展为另外一部电影《女人城》）。这个幻想镜头比开场时圭多飞翔的那个镜头具有更深刻的意味，因为她不仅彰显了圭多希望摆脱困境的意愿，而且揭示了造成这种困境的深层原因——他内心深处的某种男性中心主义倾向。

最后是随之而来的道德困境。圭多自始至终都在反思自己，他幻想在一片断壁残垣边遇见自己的父亲。父亲像小时候一样给脆弱的他披上外衣，安慰和开导他。这揭示出他在内心深处对自己生命来源的困惑，他渴望童年那样的纯真温馨，然而却再也不能重回过去。现在的圭多在生活中处处谎言，逢场作戏，他可以对自己的妻子说谎而毫不脸红，但是对于电影，他却渴望拍出一部真实的、完全表现自我内心的影像。这就造成了他的困局：既然生活本身就是虚假的，那么，电影如何真实地表达出这种虚假的生活呢？换句话说：圭多已经不知道哪一

个才是真正的自己了。这也许就是费里尼的初衷。他在这部电影中"要描写的是由无数折磨人、不断改变的迷宫组成的人生。我们的主角突然不知道他是谁,他过去是怎样的人,他未来要走向何处。换言之,人生于此只是一段没有感情、悠长却并不入眠的睡眠而已"[1]。

2. 童年轨迹的内心探索

主人公圭多的内心矛盾不仅来自童年的成长经历,也来自他天主教的宗教信仰。电影中不止一次地揭示了宗教在主人公身上造成的烙印。费里尼曾解释,作品中主人公的行为是"天主教教育所制造的神话造成的结果。深印在我脑际的对某种纯洁的、天使般的完美道德品质的企求,使我怀恋着某种超尘脱俗的东西"[2]。电影中,当圭多还是个孩童,他和小伙伴们去海滩花钱看肥胖女人跳舞。尽管这一行为遭到了教会学校的惩罚和母亲的呵斥,但是依旧成为他美好的回忆。那不仅是年轻欲望的冲动,也是对教会禁欲思想的反叛。

然而,费里尼对天主教的观点是复杂的,既有反叛,又存在敬畏。这种复杂情感常常以无意识的形态在他的电影中得到呈现。比如,他的电影中有很多场景具有很强的仪式感,配上节奏强烈的音乐,造成令人入迷的催眠效果。而这种梦幻性,某种程度上正来自宗教对他的影响。他说:"我喜欢它(天主教)的行进仪式,永远不变像催眠般的场面、宝贵的排场布景、扭曲、禁忌都有一份感激,这些东西是人性潜藏的背叛根源,辩证法的庞大体系也是由此而产生的。任何要

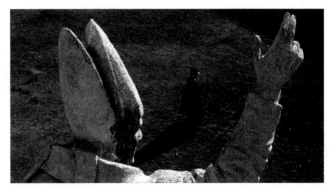

童年的圭多在巨大的主教雕塑下面,影片构图呈现一种禁锢、压抑的氛围。

[1] [意] 乔瓦尼·格拉齐尼编:《费里尼对话录》,邱芳莉译,广西师范大学出版社,2005年,第105页。
[2] 转引自李迅、祝虹主编:《欧洲电影分析》,中国广播电视出版社,2007年,第142页。

将自己从这些隐晦、扭曲、禁忌中解放出来的努力也能赋予生命意义。"[1]《八部半》最后一幕，圭多躲在桌子底下，用手枪对着自己的脑袋开了枪。观众不知道他是否真的死了，接下来的场景便是一个充满宗教意味的场面：主人公倒下之后，他的所有困境突然得到解决。在片场搭起的巨大的布景面前，一切又都井然有序。这个场景的多义性在于他既可能是电影中的幻想，又可能是人物实实在在的生活。

无论是对于传统的宗教，还是对于现代都市的生活方式，费里尼都持有一种若即若离的态度，这就造成了他电影中那种兼具狂欢和内省的气质。这种气质在《八部半》中达到巅峰，在他之后的作品中也一以贯之。"随着《八部半》，费里尼摆脱了传统的叙述结构，他潇洒地一转身，便从站在摄影机前变成为跟在摄影机后面。圭多的犹豫不决让人由小见大，它所寓指的是在1960年代似乎在趔趄中进两步退一步的欧洲。"[2]正如在片中那个搭在海边沙地上的巨大布景一样，虽然花费不菲，看上去高大威武，地基却一盘散沙。这大概也是对西方上层阶级的某种隐喻。

二、导演工作：流浪·造梦·自传

正如影片中的圭多一样，《八部半》的拍摄曾给费里尼带来很大的困境，甚至不知该如何继续下去。那么，《八部半》的创意最初是如何在导演脑海中产生的呢？这部电影最初"没有一个主体，没有开始，也不知道该怎么结束。每天早晨派奈利都会问我主角是从事什么行业的。我仍然不知道，也不觉得这有什么重要，虽然我也开始有点紧张了"[3]。在拍摄《八部半》的过程中，费里尼一直处在一种紧张、自省的状态中，那是一种生命冲动与艺术冲动合二为一的状态，也是创作的最佳状态。往往在这个时候，一个导演最容易突破自己之前的工作方式，达到新的成就。

《八部半》是费里尼所有电影风格的集大成之作。在题材上，考察费里尼之前之后拍的所有电影，可以发现费里尼电影中那长长的梦，可以分为三个大的站

[1] [意]乔瓦尼·格拉齐尼编：《费里尼对话录》，邱芳莉译，广西师范大学出版社，2005年，第56页。
[2] [美]彼得·考伊：《革命！1960年代，世界电影大爆炸》，赵祥龄、金振达译，广西师范大学出版社，2006年，第105页。
[3] [意]乔瓦尼·格拉齐尼编：《费里尼对话录》，邱芳莉译，广西师范大学出版社，2005年，第106页。

点:"第一站是他儿时以幻想为主的马戏团,由此延伸为'马戏团情节'。第二站是他青年时代去寻根,寻梦的半虚半实的罗马。由此延伸为'罗马情结',其中较多地隐藏着他的俄狄浦斯情结,因为这是他母亲的城市。第三站则是他著名的'梦工厂':罗马电影城的'第五摄影棚'。由此延伸为'摄影棚情结"。[1]马戏团、摄影棚、罗马,是费里尼从童年到成年最重要的三个人生站点,也构成了他电影中三个显著的标签。

1. 马戏团:流浪叙事与人生幽默

马戏团代表了一种流浪叙事和人生的幽默感。众所周知,费里尼从小的生活与马戏团紧密相关,马戏团的见闻成为他电影创作的主要来源之一。在费里尼的处女作《杂技之光》(与他人合导)中,他以黑色幽默的方式描写了一群杂耍艺人的生活;在《大路》中,由他的妻子朱丽叶塔扮演的女性角色是马戏团的一员;而之后的《浪荡儿》《卡比利亚之夜》等电影的取材,也都与马戏团密不可分。"费里尼的影片具有非常多的幽默元素,但他的幽默和情趣灵感不仅来自电影本身或者其他导演的作品,更多的来自马戏团和音乐大厅。"[2]马戏团除了表现一种人生的幽默,更多的是创造了一种叙事效果。马戏团中的人物在城镇与城镇之间流浪,尝尽人间冷暖,那是一种浪漫与悲惨相交的气质。

在费里尼中期的电影中,马戏团的影像已经从题材背景演变成为一种内在的风格气质。即使表现的是中产阶级贵族的生活,费里尼也倾向于用一种幽默、戏谑、讽刺的方式去处理。《八部半》中,圭多遇到一个具有"特异功能"的小丑,他可以读到所有人的心声。当小丑走向那些贵族时,众人纷纷恐惧地转身离去。他们离去的原因很容易理解:每个人内心深处都有藏着一个不愿被人知道的秘密,更不愿被一个下层的小丑揭示出来。在这里,导演用圭多的主观视角去拍摄人们避之不及的仓皇丑态,一种幽默感油然而生。

有人指出,"费里尼的影片中通常糅合了意大利电影中的两个主导元素,一是'史诗'传统,表现在对奇观和歌剧意识的偏爱;二是'人道主义'传统,反映在对流浪者和苦恼人的深切同情"[3]。其实在费里尼的电影中,这两个元素是

[1] 张秋:《中产阶级的审慎魅力》,江西教育出版社,2010年,第28页。
[2] [美]弗吉尼亚·赖特·卫客斯曼:《电影的历史》,原学梅等译,人民邮电出版社,2012年,第323页。
[3] 转引自李迅、祝虹主编:《欧洲电影分析》,中国广播电视出版社,2007年,第149页。

相互交错联系的。"史诗"传统在费里尼的导筒下，变作了主人公在人生路途、心灵旅程中的流浪形态；而"人道主义"传统则自然而然地演化作对阶级社会下人们生活的关照。对下层的悲惨生活充满同情的同时，费里尼对上层阶级的批判也不是严厉的，而只是一种温和的调侃和讽刺。

2. 摄影棚：生存方式与造梦场地

费里尼偏好的旅游方式并不是身体上的旅行，而是一种"神游"，是脑海中的奇思妙想。费里尼也不喜欢实景拍摄。从《甜蜜的生活》开始，他几乎所有的电影都在摄影棚内拍摄，甚至吃住生活都在那里。他对自己的影迷宣称："如果你们给我写信，就寄到第五摄影棚吧，那里是我的家。"

费里尼如此迷恋摄影棚，或许有一个重要的原因，就是他想获取对电影的绝对掌控权。作为一个以想象力取胜的导演，他需要对电影的每个细节都尽力掌握。他说："我不认为我的制片会把大海搬进摄影棚，但是我希望一切都能在棚内制作。因为，我认为一个发明家必须发明那种非常真实的气氛。在实景拍摄会有一些东西打扰你。"[1]电影那些十分复杂且巧妙的电影调度场景，需要摄影、表演、灯光、道具等各个环节的密切配合，在棚外的现实环境中几乎很难完成。而在摄影棚里，费里尼可以尽心尽力地设计每一个镜头，指导每一个演员的表现，完全不用去考虑外界的因素。在棚内，他就是那个创造一切的上帝。他常常将摄影机放在轨道上，近景别跟踪人物的走动，在追踪人物位置变换的同时完成场景变化。镜头从一位演员的面孔滑动到另一位演员的面孔而丝毫不显得跳跃。据称，《八部半》结尾本来是在火车上拍摄的，但是费里尼后来改变了主意，他将所有演员和工作人员召集到摄影棚，安置了七台手持摄影机。他让两百多位演员走上台阶，当音乐响起，演员们一边说话一边走下来。充满了梦幻迷人的气质。

然而，费里尼的造梦方式与美国好莱坞的造梦机制却是截然不同的。好莱坞是由外而内的建立，通过营造一个幻想故事和圆满结局，令观众暂时忘却现实；费里尼则是由内而外，用他的电影唤起人们心中的另一个现实，另一个诗意的领域。

[1] [美]埃里克.舍曼：《导演电影》，丁昕等译，广西师范大学出版社，2005年，第158页。

3. 罗马：成长家园与精神自传

费里尼的很多电影都是以他的出生地——意大利北部的里米尼小镇为原型的。直到后来，费里尼来到罗马拍摄电影，他才开始将罗马视作自己的电影福地。好莱坞曾不止一次地邀请费里尼去美国拍片，都被他"不能离开罗马"的理由拒绝了。1972年，他甚至拍了一部以罗马城为题材的电影《罗马风情画》来细致表达对这座城市的爱恋。

将拍摄地点和故事发生地都放在自己熟悉的地方，使费里尼的电影在迷幻之中也并未损失真实效果。故事中每一个细微的情绪，都来自导演生活中最真切的感受。只不过，他将这种感受电影化、诗意化了。《杂技之光》中展现了他亲身体验过的表演大厅的环境；《白酋长》嘲讽了连环漫画产业（费里尼自己也曾是一位漫画家）。在后来的电影《阿玛柯德》中，费里尼概括了他本人青春期中最激情燃烧的记忆。而《八部半》则解释了一个陷入困境的导演自己。据说演员马斯楚安尼（他还出演了《甜蜜的生活》中的费里尼）在表演的时候，借鉴了不少生活中费里尼的形象。"为了表演准确无误，演员马斯楚安尼戴着一顶费里尼在拍摄现场时经常戴的西方圆边帽。"[1] 可见，费里尼电影中的自传性不仅仅是出于对个人生活故事的照搬，而且是为了寻求电影的逼真性。他是这个世界上为数不多的，能够真正把握电影逼真性与梦幻性之间的关系的导演之一。

延伸阅读>>>

很多人将费里尼看做意大利新现实主义电影的终结者之一（另一位是安东尼奥尼）。在刚进入电影行业时，他曾给新现实主义电影的代表人物罗西里尼做过一段时间的编剧和副导演。早期的费里尼也继承了一些新现实主义电影的传统，而他后来所做的探索则与新现实主义电影的导演们完全不同。巴赞称费里尼的电影为"心理现实主义"。他认为"费里尼并没有背离现实主义，也没有背离新现实主义，而更确切地说，他通过诗意般重新安排世界而超越了新现实主义和完善了新现实主义"[2]。也许，巴赞所指的是费里尼前期的作品，如《大路》《卡比例

[1] [美]弗吉尼亚·赖特·卫客斯曼：《电影的历史》，原学梅等译，人民邮电出版社，2012年，第326页。
[2] [法]安德烈·巴赞：《电影是什么》，崔君衍译，文化艺术出版社，2008年，第315页。

亚之夜》等,在那些电影中,对现实的关注的确是费里尼电影的主要特点。可惜巴赞在1958年就去世了,那时离《八部半》的诞生还有四年时间。当他看到《八部半》时候,不知道是否还会执意将费里尼的电影归入新现实主义?

后来的电影学者们更多倾向于把费里尼的电影归入"现代派电影",将他与伯格曼、安东尼奥尼这些以现代哲学为依据的电影创作者相提并论。不同之处在于,安东尼奥尼电影将现代哲学中的理性因素引入电影文本,而费里尼电影中的梦幻机制则更多地根植于宗教情结与某种泛性理论。他不止一次宣称自己的偶像是心理学家荣格(弗洛伊德的学生),他说,"我比较喜欢荣格在面对人生奥秘时知性的谦卑。对于一个需要在创造性幻想天地中找寻自我的人,荣格显得比较亲切和善,更能滋养人的心灵。弗洛伊德的理论让我们思考,而荣格则允许我们幻想、做梦,步步移向灵魂幽暗的迷宫,去体会灵魂的存在"[1]。荣格的思想指导费里尼探寻电影的神秘力量,这种超越生活真实的力量使费里尼在新现实主义电影传统之上走得更远,甚至反其道而行之。

《八部半》在世界影坛的影响是深远的。这部电影甚至像西部片、科幻片一样成为某种类型,被各地的导演广泛借鉴。世界上几乎每位有迷影情结的导演都拍过或者正在拍自己的"八部半",如美国导演伍迪·艾伦的《星尘往事》、德国导演维姆·文德斯的《事物的状态》。这种电影之所以被称做"关于电影的电影",最主要的原因恐怕就在于使用了那种"戏如人生"的隐喻方式。

进一步观摩:

《浪荡儿》(1953)、《大路》(1954)、《甜蜜的生活》(1960)、《罗马风情画》(1972)、《阿玛柯德》(1973)、《罗马,不设防的城市》

进一步阅读:

1.《费里尼对话录》([意]乔瓦尼·格拉齐尼编,邱芳莉译,广西师范大学出版社,2005)是意大利批评家与电影史家乔瓦尼·格拉齐尼与费利尼所做的一个访谈,是了解他的创作思想与个人风格的一扇窗口。

2.《我!费里尼》([美]夏洛特·钱德勒著,黄翠华译,广西师范大学出版社,2006)是作者花了十四年的时间(1980—1993),与费里尼对话的成果,讲

[1] [意]乔瓦尼·格拉齐尼编:《费里尼对话录》,邱芳莉译,广西师范大学出版社,2005年,第110页。

述费里尼电影人生的三个重要阶段。

3.《梦书——费里尼手稿》（[意]费得利科·费里尼著，何演、张晓玲译，中央编译出版社，2012）是导演费里尼的梦境绘本，包括他多年来对自己梦境的记录和涂鸦。内容荒诞丰富，揭示了造梦大师的梦境人生和造梦精神。

思考题>>>

1. 试以本片为例，讨论费里尼对意大利新现实主义电影的继承和突破。
2. 结合弗洛伊德的梦幻理论，以本片为例思考梦与电影之间有什么共同关系。
3. 如何理解"关于电影的电影"，即电影的"自反性"所体现的现代主义电影的创作特色？

（闫立瑞）

《红色沙漠》
内心风景的外化绽现

片名：红色沙漠（*The Red Desert*）
　　　意大利Federiz公司1964年出品，黑白，120分钟
编剧：米开朗基罗·安东尼奥尼
导演：米开朗基罗·安东尼奥尼
摄影：卡罗·迪·帕尔马
剪辑：艾多·达·罗马
主演：莫尼卡·维蒂、理查德·哈里斯
奖项：第二十九届威尼斯国际电影节金狮奖

影片解读 >>>

　　在《红色沙漠》之前，导演安东尼奥尼最引人注目的作品是他的"人类情感三部曲"《奇遇》《夜》和《蚀》。在这三部影片中，安东尼奥尼以冷静的笔调描述了人类情感的孤独处境。《红色沙漠》的主题与"情感三部曲"一脉相承，都凝视现代人的内心世界。所不同的是，《红色沙漠》采用了更加造型化的手法去表现这个主题。如果说"三部曲"中导演对故事的讲述多少还占有一定分量，那么在《红色沙漠》中，故事已经完完全全被安东尼奥尼那浓烈而极致的镜头语言压倒了。在这部电影中，导演将人物从内心世界抽离出来进行外化的表现。构图、色彩、声音这些最基本的镜头语言，被安东尼奥尼赋予了全新的含义。在此之前，展现的人物内心世界被认为是文学描写的专长，电影《红色沙漠》则证明这并非普遍的真理。

一、故事：人类情感的敏锐审视

《红色沙漠》的剧情一点都不跌宕起伏，安东尼奥尼使用的方法则是对人物情感的各个层面逐一进行审视。他将人物放置在某种环境中，然后采用一系列的小事件和随意的对话等低调手法，反复细致地雕刻情感的每一个细部。电影中，人物角色总是以多种人格存在。演员的表演冷静中隐藏着情感的激荡，他们透过自己的对白方式，或者某个有意无意的小动作，揭示出角色内心深处隐藏的矛盾和恐惧。"《红色沙漠》表现出的实验性不同于某些现代电影的共性，更重要的不是是否还有新故事可讲，而是在哪个层次去讲哪怕是相同的故事。"[1]导演喜欢拍摄两个人物在街道上并行漫步，或者在很生活化的空间里进行交谈。电影中的对话，有其独特的节奏感。导演更想展示的不是人物在谈论什么，而是人物的谈话如何进行。交谈双方的人往往是互不理解的，人物仿佛是自说自话，也不关心对方所讲的内容。他们有倾诉欲望，但这种欲望常常得不到满足。这种表现方式造成的"间离效果"令观众明确地感受到电影角色的那种孤独寂寞之感。因为观众不能确切地领会到角色想要说的是什么，只好跳出故事情节，去审视角色，关注演员的表演。

主角茱莉安娜与丈夫的感情处于明显的淡漠阶段，他们依旧深爱着对方，但是问题在于他们缺乏有效的沟通。丈夫总是有意无意地对茱莉安娜的要求提出善意的拒绝，并且总是错会她的意思，这让她感觉到深深的绝望。表面上，缺乏沟通是因茱莉安娜的恐惧症造成的，更深的原因则是源于社会的某种集体心理。她将对丈夫的这种绝望，转移到另外一个对她有意的男人身上。后来她发现，这个男人根本不关心她心中想的是什么，只是想跟她发生一段风流韵事罢了。到最后她唯一直接关心的人似乎只剩下自己的儿子，那个懵懂纯真的、还没有完全受到现代文明荼毒的骨肉至亲。

《红色沙漠》可以说是安东尼奥尼对人类情感探索走到绝境时的表现。在"人类情感三部曲"中，人类情感更多地偏向于从男女情感出发，而在《红色沙漠》中这种情感方式从一种更普遍、更深邃的维度表达出来。"《红色沙漠》中的危机不再是《蚀》中的感情危机，因为感情是确定的；一切事情在两个层面上显露征兆并令人痛苦，在那里，激情——令人不快的激情——使得意义的轮廓呼

[1] 皮皮：《安东尼奥尼猜想》，生活·读书·新知三联书店，2006年，第124页。

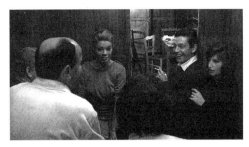

几对男女在拥挤的小屋内，表面上十分亲密，门板则象征他们内心的隔离。

之欲出，那就是情欲的代号。"[1]电影中对情欲的表现总是带着一点避重就轻的笔触，因为准确地说情欲并非目的，只是诱发电影人物那种孤独情感的导火索。例如在海边小屋的那场群戏里，导演就以情欲为起点揭示了角色那冰冷的内心。在这里，导演有一个巧妙的矛盾设计。他将房间内壁涂成红色，形成明显的暖色调，但是围着火炉的人们却不停地抱怨很冷。他们拥挤在一个小空间内，一起开着玩笑，看上去亲密无间，其实却在举手投足间表现出各自不同的内心秘密。外部的冷空气与内部的暖色调、表面的亲密与内心的疏离形成鲜明的对比。接下来，他们将门板拆下来，塞进火炉中，以取得一丝温暖，这是一个指向性很明确的动作。门板，象征人与人之间的隔离；拆掉门板以御寒，表明人物内心想要实现沟通，获取温暖的渴望。

但是，导演马上揭示这是不可能实现的愿望。当他们从房屋出来，外面是大雾天气，茱莉安娜在雾中看到同行男女的身影都慢慢隐没，好像人与人之间的关系也是不能触及的一样。浓雾是安东尼奥尼电影中最常见的场景之一。雾，这里

茱莉安娜的眼中，周围的人都隐藏在雾中——隐喻某种无法接近的人际关系。

[1] 张会军编：《风格的影像世界——欧美现代电影作者研究》，中国电影出版社，2006年，第124页。

的具有多重指向的功能，可以是叙事的，也可以是表意的。既能有效营造出幻象交叠的诗意氛围，又能将压抑不明的人物处境揭示出来。

二、色彩：影像语言的极致运用

《红色沙漠》的片名本身就给人一种奇异的感觉。"红色"作为一种特性鲜明的色彩，充满热情和生命力，而"沙漠"又给人如此没有生机、一片荒芜的触觉。片名与电影的情节关联并不大，故事也并非发生在真正的沙漠中。但是，将这两个词结合在一起，呈现出了某种对比蒙太奇的意味，也暗示着片中的故事将是矛盾重重的。安东尼奥尼曾说："这个片名与作品有一种类似脐带的关系。老实说，我也不知道是为什么，它的含义比片名字面表达出来的更丰富。而且，任何人都能够把它所喜爱的加到片名的理解中去。我的想象是，那是一片鲜血淋漓的沙漠，布满了人们的尸骨。"[1]

其实，《红色沙漠》的原名并非如此，而是叫做《蓝色与绿色的天空》(Sky Blue and Green)。[2] 如果将前后两个片名放在一起进行对比，会发现一个奇怪的现象：片名中所营造的两种不同的意象，恰恰是由电影胶片的正片向负片的一个转换过程。从"红色—蓝绿色""沙漠—天空"这样一组相对的意象中，可以推断出导演安东尼奥尼构思此片时的思路：始终以一种"翻转"的姿态去关注电影元素与电影主题的关系。这种"翻转"关系最突出的表现就是片中对色彩的使用。电影中事物的色彩不是与现实相"对照"的，而是指向导演心中的某个概念、某个主题。这种"能指—所指"的关系是由导演重新规定的，并非沿袭旧制。为了使颜色为主题服务，"安东尼奥尼甚至主观地改变了他在自然界看到的色彩，房屋、水果、草和树都按他的设计全部重新上色。他根据人物的心理状态变换房间的颜色。由于这一大胆的、反现实主义的颜色使用方法，《红色沙漠》被评论界称为是'电影史上第一部彩色电影'。"[3]安东尼奥尼使色彩具有两种符号的功能：一是作为标志，一是作为象征。美国学者彼得·沃伦在《电影中的符号与含义》一文中写道："标志是它自身与客观事物之间现有的关系的符号"，而

[1] 张会军编：《风格的影像世界——欧美现代电影作者研究》，中国电影出版社，2006年，第118页。
[2] 参见米凯利·曼西奥克斯的文章《在红色的沙漠中》，《视与听》(Sight and Sound) 杂志（英国）1960年第33卷第3期。
[3] [德]乌利希·格雷格尔：《世界电影史（1960年以来）》，郑再新译，中国电影出版社，1987年，第99页。

灰色和蓝色强化了现代工业冰冷的色彩，绿色的废水则象征一种绝望。

象征则"既不需要与它的客观是物相似，也不需要与它有任何现有的关系。它常被习用并带有规律性"[1]。拍摄时在镜头前加上滤镜，或者直接在背景道具上涂满颜料，这种表现主义的手法至少达到了以下三个效果。

首先，鲜明的色彩可以把生活中某些细微的观察或者感情提炼放大，再将其以更有力量的方式展现出来。导演在阐述自己的想法时说："如果说，我使用的色彩不真实，那是不确切的。它们是现实的，问题在与场景不同，色彩处理也不同。当我选用色彩去创造一个令人满意的构图时，只有改动或去掉某些颜色。（因为）色彩迫使你去创造。"[2]无论是使用滤镜还是重新上色，其目的都不是改变现实或者扭曲现实，而是透过营造"陌生感"去揭示现实中为人忽视的那一面。例如，人们通常认为工业生产的机器是冰冷的，没有生命力的；但如果给它表面涂上大片的蓝色和灰色，则不仅能够强化这一点，而且使机器带有了某种孤独寂寞之感。

其次，从叙事视角的角度考虑，电影中的色彩都可以看成是患有精神疾病的女主人公的主观视角。对于一个心灵敏感脆弱的人来说，即便是现实中一点小小的变化或不同，都会给她内心带来很大的波动，茱莉安娜就是这样的。她畏惧这一切，因为她足够敏感。片中呈现的红色的铁塔、黄色的废气、白色的浓雾，可以理解为茱莉安娜内心那片独特的孤寂风景。因此，电影中的现实是"一种与主要人物茱莉安娜的心理状态一致的现实。当导演把这个世界表现在观众面前时，观众便也感受到了朱莉安娜这个患有严重精神病的女人那同样的被扭

[1] 参见张会军编：《风格的影像世界——欧美现代电影作者研究》，中国电影出版社，2006年，第110页。
[2] 《〈花花公子〉采访专栏：米开朗基罗·安东尼奥尼》，《花花公子》1967年第14卷第11期。

红色的钢铁高塔和烟囱里喷出的黄色烟雾，给茱莉安娜带来内心的震惊。

曲了的感觉。"[1]

最后，对色彩的使用效果改变了观众一贯的观影习惯。在此之前，人们看电影普遍具有两种期待，一种是期待看到最真实的生活，就像意大利新现实主义电影所提倡的那样；还有一种是期待看到一个现实中不太可能发生的故事，那就是对戏剧性的渴望。可是，《红色沙漠》恰恰同时破坏了这两种期待。它既不是现实性的，也不是戏剧性的，而是将观众引向另外一种期待，即对人生的哲学化思考。"我更愿意把《红色沙漠》中缺乏和谐的视觉冲突的画面效果看成是提醒和引子，目的在于唤起注意。毕加索说过一句话，人们不再为所欲为的那一刻起他们所做的一切都将有意义。"[2]这种视觉冲突使得观众带着有色眼镜去观看影片，顺着导演的意图去领略生存的本质。

当观众进入被引导的观影期待时，即便是真实的色彩也具有特殊的意味。电影中唯一使用真实颜色的段落是茱莉安娜给儿子讲述的故事中：孤岛上的少女看到无人的帆船在海上行驶，阳光明媚，沙滩是粉色的，海水清澈见底。在这一段落中，导演营造了很多意象来呈现现由代文明造成的人的内心失落。蓝天、碧海、帆船、歌唱，都是内心风景的某种隐喻，是人们心中那时隐时现的田园牧歌式的精神家园。主人公一直想寻找的就是可以触及的温暖情感。可是，这是缺失的，随之而来的是痛楚与焦虑。这段画面中完全没有采用滤镜或者上色的手法，却给人一种十分不真实的感觉。与被扭曲了的现实工业社会形成鲜明的对比。这似乎在告诉人们，工业社会让人们失去了真实，失去了内心深处那片最纯美的风景。

[1] 张会军编：《风格的影像世界——欧美现代电影作者研究》，中国电影出版社，2006年，第110页。
[2] 皮皮：《安东尼奥尼猜想》，生活·读书·新知三联书店，2006年，第126页。

影片中唯一采用真实色彩拍摄的海边段落,却给人十分不真实的感觉。

除了色彩之外,《红色沙漠》在其他方面的影像语言表现也很突出。在构图上,导演采用了一种极简主义的风格。那些色彩分明的构图,将真实环境转换成具有表现功能的色块,又很容易令人想起康定斯基或者蒙德里安的画作。同时,影片用声画对位的手法,形成完整时空之外的另一个时空。常常在画面之外传来没有声源的电子音或女声吟唱,提示观众人物内心所处的状态。在一场戏中,茱莉安娜告诉别人她听到了尖叫(这叫声观众也听到了),可是其他人物却否定了叫声的存在。也许这是一种幻听,也许这是人物内心的呐喊。

三、主题:现代文明的深度诘问

《红色沙漠》被认为是"现代派电影"的代表作品。"现代派电影"是法国电影符号学者克里斯蒂安·麦茨首先提出的概念,一般指20世纪60年代在欧洲大陆出现的一系列哲理性电影,其代表人物有伯格曼、费里尼、安东尼奥尼,以及法国"左岸派"和"新浪潮"的电影作者们。在形式上,这类电影"既与一般商业性故事片不同,又与不参与商业流通的先锋派电影不同,立意和手法新颖而又完全可以看得懂"[1]。在内容上,这类电影有一个普遍的主题,就是对科技推动下的现代文明的诘问和反抗。"现代派电影"是在当时文学和其他艺术领域的"现代主义"风潮中产生的,只不过由于电影艺术形式的大众型,使电影中的"现代性"在观众中有一种感同身受的效应。

一方面,《红色沙漠》(及其他"现代派电影")对社会持有一种"诚实的

[1] 李幼蒸:《当代西方电影美学思想》,中国社会科学出版社,1986年,第191页。

意识"。它不矫饰、不欺骗，从不否认工业革命的技术成果，而是站在文化立场上，去揭示工业社会下价值标准的扭曲性。这种文化立场也就是美国学者卡林内库斯在著作《现代性的五副面孔》中提到的"文化现代性"。最能表明"文化现代性"的是它对资产阶级现代性的公开拒斥以及它强烈的否定精神。"它厌恶中产阶级的价值标准，并通过极其多样的手段来表达这种厌恶。"[1]《红色沙漠》最明显的现代主义手法，就是透过电影符号的使用影射和反讽工业文明造成的社会病状。当寂寞的茱莉安娜走进儿子的房间，看到儿子正在熟睡，而儿子的机器人玩具却在地上走来走去，发出奇怪的声响。这仿佛在说：机器对人的腐蚀已经触及儿童，在工业机器的轰鸣声中，下一代的人格甚至都失去了觉醒的机会。那些高高的铁塔、路上来来往往的汽车，看上去力量无穷，却常常是缺少生命力量的，跟人的本性相互违背。

另一方面，《红色沙漠》对现代文明的反叛性呈现一种"由内向外，由个别向普遍"的路径。《红色沙漠》问世时，得到法国导演戈达尔的极大推崇，安东尼奥尼在与戈达尔的一次对话中，深入阐释了《红色沙漠》的反叛路径。他说："人们在《红色沙漠》中看到的'神经质'主要是'适应'的问题。（朱莉安娜）在她的敏感、智力、心理和对她造成强迫的生活节奏之间产生的严重分歧和落差导致了这场人格危机。这场危机不仅涉及与这个世界最轻浅的关系，不仅涉及她对其周遭嘈杂、色彩、冷漠人群的直觉，也关系到她的价值体系（教养、道德、信仰），一个不再有效而她也不再担负的价值体系。"[2]在这部电影中，个人对体系不能适应，不是个人出了问题，而是体系出了问题。当观察茱莉安娜之外的其他人物就会发现，这种"不适应"不是她一个人的病症，而是所有人的。因为只要有工业产品出现的地方，就存在体系的焦虑。

在电影中，个人与体系的矛盾关系并没有达成和解，也没有走向毁灭，而是以个人对体系的姿态性反叛暂告一段落。电影结尾，茱莉安娜穿着与开头时同样的绿色大衣，但她的脸上多出一丝坚定神情。在荒草丛生的工业区，儿子问她："为什么那烟是黄色的？她说："因为它有毒。"儿子问："小鸟飞过了，会死吗？"她说："小鸟已经知道了，所以不会再飞过。"她说完，带着儿子转身走了。

[1] [美]卡林内库斯：《现代性的五副面孔》，转引自唐建清：《国外后现代文学》，江苏美术出版社，2003年，第24页.
[2] 转引自张会军编：《风格的影像世界——欧美现代电影作者研究》，中国电影出版社，2006年，第119页。

法国学者罗兰·巴特说："许多人将'现代'当做向旧世界及其暴露的价值观开战的旗帜。对您（安东尼奥尼）而言，'现代'却不是用以描述简单对立的死字眼；相反，'现代'完全是由时代的变动不羁所导致的困境，它不单存在与大的历史事件中，也被嵌入小故事，存在于我们每个人的生活当中。"[1]这句话可以看做是对安东尼奥尼作为"现代派电影"导演身份的精确描述。他的电影对现代文明的揭示不是尖刻的，而是站在个人的角度以诘问的方式提出来。正因为此，他的电影兼容了思考深度性和情感普遍性。

延伸阅读>>>

提到安东尼奥尼，人们心中总会浮现出一个世界级电影大师的形象，却往往不去讨论他作为一名意大利导演的身份。事实上，安东尼奥尼电影中主题的宏大性和普遍性，造成了他跨国界、跨民族的文化影响力。同样是意大利导演大师的费里尼与他相比，身上则贴满了意大利的标签。

因此，安东尼奥尼的电影极少被放在"民族电影"的语境中去讨论。"有人对安东尼奥尼的评价是，他像一个"意式咖啡吧"（Espresso bar），但没有意式咖啡"[2]。更多的人认同他是"一个无动于衷的、思辨的知识分子式的导演"。安东尼奥尼影片中的人物和主题是超越地域性的，是在全球背景下抽象出来的普遍的"人"。他反映的是人生中最普遍的，随时摆脱不了的生存处境。罗兰·巴特曾在写给安东尼奥尼本人的信认为他的电影充满了"警觉、智慧与脆弱"。这恰恰揭示了安东尼奥尼的三种身份的特征：作为电影艺术家的"警觉"，作为知识分子的"智慧"，作为生活中最普通的人的"脆弱"。安东尼奥尼的知识分子气质还在于他的电影与哲学的紧密联系。他将哲学中抽象、深邃的思想，转化成意大利人所擅长的、更容易被人接受的情感化描述。例如，在之后的电影《放大》中，他通过对一张照片不停地放大，来揭示生活中最容易被人们忽视的细微的事物——那些关乎人的生与死的真相。

[1] 该语出自罗兰.巴特写给安东尼奥尼的一封信中，转引自张会军编：《风格的影像世界——欧美现代电影作者研究》，中国电影出版社，2006年，第119页。
[2] 皮皮：《安东尼奥尼猜想》，生活·读书·新知三联书店，2006年，第13页。

存在主义主题一直是安东尼奥尼的哲学思想来源。以海德格尔和萨特为代表的存在主义认为，人的存在状态是被遗忘的。安东尼奥尼透过电影故事去抵抗现代文明，唤醒人的存在意识。这个主题后来以更加多样的形式出现在欧美电影中，甚至很多科幻类型片也都在存在主义的哲学立场上去批判现代都市文明。例如，世纪交接时出现的美国电影《移魂都市》《黑客帝国》等。这些电影营造了一个黑色的、被现代科技统治了的生存空间，人类在毁灭中重新寻找那个真正的自我身份。

进一步观摩：

《奇遇》（1960）、《夜》（1961）、《蚀》（1962）、《放大》（1966）

进一步阅读：

1.《一个导演的故事》（[法]安东尼奥尼著，林淑琴译，广西师范大学出版社，2003）是导演安东尼奥尼的一本笔记小说，其中包括很多安东尼奥尼电影中故事的原型，从中可窥出导演的一些创作思路。

2.《与安东尼奥尼一起的时光》（[德]维姆·文德斯著，李宏宇译，广西师范大学出版社，2004）是德国导演文德斯与安东尼奥尼合拍电影《云上的日子》期间所写的日记，记录了两人的情谊和电影的完成过程。

思考题>>>

1.《红色沙漠》中的真实性和表现性分别是如何体现的？

2. 现实主义电影是否一定拒绝使用人造布景？

3. 作家在文学作品中可以用文字直抒胸臆，那么电影以什么形式表现出人物内心世界？

（闫立瑞）

《2001：太空漫游》
宇宙启示录

片名：《2001：太空漫游》（*2001: A Space Odyssey*）
 美国米高梅电影公司1968年出品，彩色，148分钟
编剧：亚瑟·克拉克、斯坦利·库布里克
导演：斯坦利·库布里克
摄影：杰弗里·安斯沃思
美术：约翰·赫斯利
主演：凯尔·杜拉、加里·洛克伍德、威廉·西尔威斯特、丹尼尔·里克特、雷纳德·洛塞特
奖项：第四十一届美国奥斯卡金像奖最佳视觉效果

影片解读>>>

第二次世界大战之后，随着电影产量下降、电视领域的冲击及"派拉蒙裁决"等多方面的影响，经典好莱坞的时代宣告终结，好莱坞电影进入了一个低谷，1960年的故事片产量降低到区区一百五十一部。在大洋彼岸，欧洲电影却风生水起，40年代的意大利新现实主义电影、60年代的法国新浪潮电影，在冲击着好莱坞电影产业的同时，也带给新生代的好莱坞电影人以深远的影响。伴随着经济萧条和寻求大学生观众的希望，好莱坞电影开始逐步吸收欧洲艺术电影的故事讲述技巧：新好莱坞逐渐诞生。

斯坦利·库布里克，作为好莱坞独树一帜的导演，是少数可以对影片进行全面掌控的导演。这不仅与他自己是影片的制片人有关，更是得益于他和制片厂的良好关系。这使他在获得好莱坞的经济支持的同时可以进行自己的艺术电影创作，成为新旧好莱坞交替时期的纽带。拍摄于1968年的《2001：太空漫游》是他的第八部故事片，作为新好莱坞科幻类型片的开先河之作，其细致的画面表

现、宏大的制作、精准完美的细节体现，成为硬科幻[1]电影的代表。不但影响了随后的《星球大战》《星际旅行》《银翼杀手》等作品，更因其采用了大量欧洲电影的令人迷惑的象征手法，如冗长乏味的日常生活、反讽性音乐的使用及引人深思的寓言化结尾等，拓宽了好莱坞电影的艺术语言。该片与1964年的《奇爱博士》、1971年的《发条橙》并称为"库布里克未来三部曲"，共同展现了库布里克对战争、未来、社会、宗教、文化的哲理思考。

一、源自六千字的宇宙史诗

1964年，库布里克刚刚结束了他的黑色幽默电影《奇爱博士》的摄制工作，富有哲学情怀的导演将他的目光投向了外太空生命，并决定拍摄一部"有哲理性的科幻电影"。于是，他找到了科幻小说作家亚瑟·克拉克，开始共同创作剧本。随后，克拉克的小说《岗哨》吸引了库布里克的注意，二人遂开始对其进行改写，这部短篇小说便成了构建恢弘的《2001：太空漫游》的基石。不可否认，正是原作小说《岗哨》在短短六千多字内勾画出的庞大宇宙观，尤其是对于未知文明的认识吸引了库布里克。小说中，自信的人类探索着月球，直到炸毁那所未知的人造建筑物后才理解这是外星人用来检测文明程度的岗哨。既然岗哨被毁，那么外星人即将会有动作，是带着善意还是恶意，则只有在到来时才能知道。文中月球表面的荒芜、生命的丧失、因技术而自我膨胀的人类，以及对未知的恐惧，生动地描绘了怀抱着核弹的人类在未来十字路口前徘徊的心情。

这种恐惧感和危机感并非空穴来风。随着欧洲文艺复兴的兴起，人文主义思潮将人抬到了至高无上的地位，这种对人性的崇拜颠覆了中世纪上百年来对神的崇拜。从拉斐尔笔下慈善的圣母中可以看到，原先高高在上的神也逐渐开始变得有人性。其后的启蒙运动等也在逐步抬高人性本身。与此同时，人类科学技术的进步也使得人在自然面前显得不再那么弱不禁风，直到连古代人类最为恐惧的雷电也屈服于特斯拉这样的科学家手中。既然人类得以掌控住雷电，雷神宙斯也就没有存在空间了。最终在进化论为代表的现代科学观挤压之下，神的地位不复存在。这种洋洋得意的现代性带给人类的却并不是流着膏油的应许之地，席卷整

[1] 硬科幻（Hard Science Fiction）是科学幻想小说的一个分支，作品侧重于实际的技术细节和科学合理性。与之相对的有侧重于社会科学的软科幻（Soft Science Fiction）。

不论地球、月球还是木星,都透露着无尽的孤寂。

十字架不但是基督教的象征,同时还有苦难与赎罪的意味。

个人类文明世界的两次世界大战带给了人类无尽的苦痛。在经历了如此巨大的打击之后,人类终于开始反思自我,反思人性的盲目自大。人们开始反对传统、批判工具理性,但随后发现如此却再无依靠。这种理想的幻灭和绝望导致的价值真空催生出来了垮掉的一代,以及嬉皮士、摇滚乐等亚文化。这正如诗人艾略特在《荒原》中所描绘的那样,"人们现在所能见到的除了一片荒原之外什么也发现不了。上帝存在便剥夺了世界的意义,上帝不存在则剥夺了万物的意义。在这一片神秘莫测的荒漠面前,人们什么也不能理解"[1]。人类在能够掌控自我之前先掌握了毁灭自我的能力,此时的人类,除了对自身的恐惧外再无他物,所剩的便是无尽的孤独。

　　文学、艺术界对于科技的反思由来许久,浪漫主义对机械的批判、对大自然的向往都体现着对于现代性的批判。而出版于1818年玛丽·雪莱的《弗兰肯

[1] 郑克鲁:《外国文学史(下)》,高等教育出版社,1999年,第113页。

斯坦》不仅开创了科幻小说的先河，更直接描绘了科技与人的冲突，这也为其后的科幻小说内在的对科学的反思态度奠定了基础。《岗哨》不但对科学进行了反思，更是提出了对人类的人性、人类的地位和人类在宇宙中的位置等问题。那种自我膨胀的意识和对外星人第一次接触的恐惧心理十分恰当地构成了一组矛盾，透过这组矛盾得以窥到身处宇宙中的人。有人认为，在硬科幻作品中所出现的对科技细致的描写经常会使叙事节奏被打乱，比如在《岗哨》中作者细致地描写了人类攀登月球山峰的危险、月球表面的荒芜和植被的退化。笔者认为，恰是这些细枝末节，才能深入刻画出人类自身的矛盾。硬科幻的概念正是以科技本身推动故事，因此得以表现科技与人的矛盾。小说对细节精细的刻画则被库布里克丝毫不差地复制到了电影《2001：太空漫游》之中。拿着工具的鲍曼在太空中飞向飞船的镜头停滞了30秒，虽拥有健全的工具却带给人发自内心的不安，这恰恰是身处现代"荒原"之中人的心态。

于是，在影片中踏上库布里克导演的"发现号"（Discovery One）宇宙飞船，一同在荒芜中向着某个目标漂流。到达木星时恰逢九星连珠，行星与巨型黑石（Monolith）构成了一个十字架的形状后打开了星门（Star Gate）。鲍曼进入了一个巴洛克样式的房屋，并最终回归于婴儿。也许在库布里克观念里，只有重回宗教的怀抱才能寻回人类早年间的安稳吧。正如库布里克自己所言，"米高梅公司稀里糊涂投资了一部宗教片"[1]。

二、恢弘巨制打造精致的视听表现

库布里克拍摄电影以对作品素质精益求精著称，体现在具体方面便是对影片细节的严格要求。《2001：太空漫游》米高梅公司共投资1050万美元（在20世纪60年代是巨大的投资），经历了四年的制作周期。这多方面的因素，共同构成了影片完美的视听表现。

导演首先在图像呈现上要求精益求精。《2001：太空漫游》的服装、道具、布景堪称完美。比如，第一部分中出现的猩猩除了两只幼崽外全部为人穿上道具服饰所扮。精致的服装再配上演员惟妙惟肖的表演，得以将猩猩细微的面部表情

[1] 江晓原：《"你若看一遍就明白，那只能证明我们失败"——重温〈2001：太空漫游〉》，《中华读书报》2008年6月4日第14版。

完美展现。这使得开篇不但塑造了一个逼真的史前生活，更拉近了观众与猩猩的心理距离。当看到影片中的猩猩恐惧地抬起头看着夜晚的星空时，不免触动了人们心中的情丝，所看到的仿佛是几百万年前自己祖先的"发家史"。在木星任务的章节中，库布里克更是搭起了十米高的离心机，用以完美呈现太空船中360度皆为地面的效果。这才得以完成章节开始时鲍曼环绕飞船奔跑的镜头——一个永远没有终结的循环。为外太空镜头所精心打造的飞船模型则创造了影片足以乱真的视觉效果，这使得影片在今天看来特效也依旧过关。对比其后的《星球大战》《星际旅行》等影片（尤其是各系列的首部影片），《2001：太空漫游》可谓是领先整个行业。

除了在布景上力求精致，影片画面本身的表现力也可圈可点。库布里克似乎对于封闭空间有着独特的偏爱，这在《2001：太空漫游》中也得到了淋漓尽致的展现。比如，第一章的画面常常将天空压得很低，或者利用群山的阴影盖住画面中大量的区域。所以，就算故事发生在广袤的非洲大草原上，却从来不曾给过人敞亮的感觉。随后在前往太空站的飞船上、与俄国人会谈时出现了全景纵深镜头，虽然极大地拉伸了纵深感，却因为屋顶的出现压抑着整个画面。这其后，纵深镜头再未出现，而画面中则大量使用黑色进行填充，如HAL9000电脑旁的黑色面板、漆黑的宇宙空间。最为极端的则是透过HAL的摄像头观看鲍曼等人时的主观镜头，导演此时使用了鱼眼镜头进行拍摄，可视角度几乎可以达到180度的鱼眼镜头对于横向空间的压缩是极其巨大的。

在影片中，不但使用了鱼眼镜头强烈的广角畸变来表现空间，更在其外增加了一个黑色圆形遮罩盖住除中心外所有的画面。这种相框式的构图曾在早期电影如格里菲斯等人的作品中大量出现，相框极大地限定了空间的范围，也是对主题

精美的画面完全采用传统光学特效制作

的强烈约束。但是，这种遮蔽和约束非但没有减少画面的意义，反而极大地扩充了画面背后的意义，这种富有张力的画面拉开了影片能指与所指的距离，给了接受者大量的参与空间。这一点最为极致的，莫过于影片的开头和第1小时27分钟时的两次长达几分钟的黑屏，此时除了背景混乱的音乐外再无其他信息。大概能够类比的只有《琵琶行》中那一句"此时无声胜有声"了，正如老子所说的"大音希声，大象无形"。影片最吸引眼球的画面大概是最后跃入星门的章节，通过自制的狭缝扫描技术，耗时六个月，特技小组在没有电脑技术的60年代制作出了如此绚烂的视觉效果。不得不承认，这确实是当时影片吸引了大量观众的原因之一，嬉皮士们喜欢在吸食迷幻药物、大麻后躺着观赏此片，甚至有人直接怀疑库布里克是不是在吸食了LSD[1]后拍摄的此片。这也恰恰说明影片在当时所带给人们的震撼。

　　作为画面的搭档，声音在影片中也起到了至关重要的作用。影片给人最为深刻的印象便是它恢弘的交响配乐。事实上，《2001：太空漫游》是少数采取了已有音乐直接进行配乐的影片。对此，库布里克曾在与米契尔·西蒙的访谈中说道："无论我们的影片配乐者做的多好，他们不是贝多芬、莫扎特或布拉姆斯。当从古到今还有为数众多优秀的管弦乐，为何要使用那些不算顶尖的音乐？当你在编辑一部影片，尝试用不同的音乐片段来检验它们与画面搭配的效果是相当有用……嗯，加上一点关心与想法，这些暂时的曲目可以成为最终的配乐。"库布里克如此说道，也是因影片本身的题材着实宏大，只有交响乐才能承担得起这种思想的重量吧。

　　影片最为出名的配乐莫过于开篇字幕出现时，伴随着太阳缓缓升起的理查德·施特劳斯的《查拉图斯特拉如是说》。这首乐曲虽然取材自尼采的同名哲学巨著，但在影片上映前却籍籍无名。当影片上映之后，这首激昂的乐曲变得世人皆知。其在影片中与画面所达成的互文作用相当显著，当越过漆黑的月球看到缓缓从地球后面升起的太阳时，压抑的乐曲和突然奏响的铜管组像是在宣告着人类苦难的命运，之后几个字幕伴随着节奏出现，乐曲也逐渐激昂起来，直到主旋律奏起"2001：A Space Odyssey"的字幕闪现，同时太阳跃出地平线在漆黑的宇宙中冉冉升起，此时旋律也被推到了制高点，人类的最终命运似乎就在前方。随后在影片中该曲目又出现了两次，一次是猩猩学会使用工具，一次是蜕变为星孩

[1]　一种强力精神药品，盛行于20世纪60年代的嬉皮士运动。

（Star-Child）的鲍曼俯瞰地球，说这首乐曲承担着整部影片的内在表意也不为过。另一首著名的配乐是来自约翰·施特劳斯《蓝色多瑙河》。这首音乐的使用可谓是备受争议，这首恬静的圆舞曲使太空上的飞船仿佛在优雅地跳舞一般。可以说，这首乐曲的大胆使用开创了科幻片使用古典音乐的先河。

隐藏在音乐背后的声音大概并不受人重视，尤其是在这部对白一共只有四十多分钟的影片中。影片甚至在开片二十多分钟后才等来第一句对白。实际上，影片对声音的应用可谓是煞费苦心，从鲍曼突入到"发现者号"的一场戏中可以看到，当门被炸开的时候是没有声音的，直到鲍曼关闭舱门注入空气之后才听到呼呼的风声。这其实是对宇宙空间最为完美的展现，因为真空中是不传导声音的。影片可以听到的音效基本只来源自主角可能听到的声音。这种精心刻画一方面和精致的画面、完美的动作设计共同打造着人类走向宇宙后的未来，一方面也透露着人类在宇宙空间中的无尽孤独。

三、库布里克的哲思

《2001：太空漫游》诞生于嬉皮士、摇滚乐文化盛行的20世纪60年代，人们在反思人性的同时，继续寻找到新的价值定位。影片的英文名为"2001：A Space Odyssey"，库布里克选用的并不是"Voyage"等词，而是采用了出自《荷马史诗》的"奥德赛"一词，这暗示着影片与奥德修斯回家的旅途一样，依旧是一个挑战自然、寻找价值的故事。

那么，现在的问题便是，生命的价值是什么？人是什么？影片在辉煌的开篇之后迎来了第一章《人类的黎明》（The Dawn of Man），集中探讨了人类的诞生。在洪荒年代，人类并未诞生，只有一部分和貘和谐相处的猩猩临水而居，这些猩猩受到豹子的威胁，也被同伴赶出了水源，夜晚的时候还会恐惧地望向天空。随后，影片采用了具有象征意味的阐述，一块黑石凭空出现在猩猩洞穴的门口，伴随着《查拉图斯特拉》的旋律再次响起，受黑石启发的猩猩学会了使用工具。使用工具的能力被许多学者认为是人与动物极大的不同，可以认为此时人类正式诞生。人类诞生之后第一个改变便是不再食草，食物变成了之前一同食草的另一物种——貘。文明的诞生直接建立在对其他物种的侵略之上，库布里克深受尼采的悲剧哲学影响，验证了尼采学派的信条——文明的基础在于侵略和暴力。

工具带给了人类文明，但工具同时也是人类的诅咒。刚刚诞生的人类急迫

镜头一个切换便带过了人类上万年的历史

地要抢回水源的控制权，当手拿工具面向同胞时，一个残忍的杀戮诞生了，似乎此时的人类自身与作为食物的貘并无什么区别。工具成为人类征服自然和毁灭自己的双刃剑。当工具得以进化后，便产生了第二章中著名的HAL9000电脑。这台被认为从不犯错的电脑在任务进行的过程中杀害了四位乘客，达到影片的高潮部分。由人所创造的最类似于人的物品对人进行了屠杀，这种对科技的反思从玛丽·雪莱的科幻小说《弗兰肯斯坦》所描绘的科学怪人对其制造者的生命威胁，到卡佩克的科幻剧本《罗萨姆的万能机器人》中机器人对人类的消灭中都可以看到。

　　影片中HAL其实已经亲口告诉观众："这只能归咎于人为的错误。"（It can only be attributable to human error.）也就是说HAL的大屠杀并不是机器的反叛，而是人类自身的问题。20世纪著名的数学家、逻辑学家、哲学家库尔特·哥德尔在其轰动性的不完备性定理中指出："任何一个相容的数学形式化理论中，只要它强到足以蕴涵皮亚诺算术公理，就可以在其中构造在体系中既不能证明也不能否证的命题。"这从根本上界定了理性范围。或者说，理性并不足以表述人类全部的思维过程。在影片中，HAL是一个绝对理性的存在——他从未出过错误。地球指挥部命令他：1、木星任务必须完成；2、到达前不可告诉船员。这两条相互抵触的命令使HAL只得暗示鲍曼任务的重要性，并在被发现后谎称部件错误。根本上，是人类的错误造成了四人死亡惨剧。工具是理性的，而使用的人类却无法控制自我，不管是在太空时代还是在上古，人类并未有太大的改善。

　　那么，这样的人类，在巨大的、虚空的宇宙中将走向何方？在基督教文化面临崩溃而造成的巨大的价值危机的前夜，尼采自比给人类赋予价值的光芒的太阳，他甚至说他将取代耶稣成为新的纪元的依据。超人诞生是尼采哲学的一个核心概念，这种取代基督教文化价值的超人学说，认为人是系在兽与超人之间的一

根软索，人只有独立自强，具有敢于承受痛苦的强力意志，才能够进向超人。一本《查拉图斯特拉如是说》几乎就是超人的赞歌。[1]影片的最后，老态龙钟的鲍曼缓缓举起手想要突破一切，触碰黑石，此时黑石也许是外星人、上帝、真理，但最终鲍曼得意成功蜕变、复生为一个星孩。《查拉图斯特拉如是说》的旋律第三次响起，庆祝超人的诞生。

延伸阅读>>>

库布里克可以说是好莱坞最为特立独行的导演了，他对自己的影片进行着全面掌控，对于完美的追求更是让许多与他合作过的演员表示无法忍受。他一共只拍摄了十三部故事片和两部纪录片，并且以不重复自己著称。其十三部故事片题材各异，却都透露出库布里克对于人生的哲思。在库布里克的影片中，对于人生、社会的思考是其永恒不变的主题。黑色幽默喜剧《奇爱博士》以调侃的方式剖析核战争，科幻史诗《2001：太空漫游》对人生意义溯本求源，怪诞的《发条橙》则犀利地将矛头指向社会意识形态对人的异化，恐怖片《闪灵》描绘着孤立无助的人如何走向疯狂，战争片《全金属外壳》再次对战争进行思考的同时将人性的矛盾推上了前台。也许是作品中带着太多的哲思，评论家对于库布里克常常冠以"冷酷无情"的评价，考尔德·威林厄姆说他"对故事中的人物抱着一种近乎变态的冷漠……他不热爱人；人们令他感兴趣的主要是会做出一些不可言状的丑恶行为或者愚蠢到惊人可笑的地步"[2]。但是，如果看过《洛丽塔》和《巴

超人诞生意味着人类迈入新的阶段

[1] 周国平：《尼采：在世纪的转折点上》，上海人民出版社，1986年，第216页。
[2] 转引自詹姆斯·纳尔摩尔：《斯坦利·库布里克与怪诞美学》，章杉译，《世界电影》2007年第6期。

里·林登》的话，你就会发现库布里克并不是不会温情，他只是没有时间温情。他的柔情，都被深深地压在人类沉重的苦难下了。1999年，70岁高龄的库布里克在内部放映了最后一部作品《紧闭双眼》后，于睡梦中与世长辞。法国新浪潮电影运动所提出的作者电影的概念对库布里克影响颇深，他一直致力于对影片的全面掌控，甚至拒绝承认早期的《斯巴达克斯》为自己的作品。

进一步观摩：

《洛丽塔》（1962）、《奇爱博士》（1964）、《发条橙》（1971）、《闪灵》（1980）、《全金属外壳》（1987）

进一步阅读：

1. 关于《2001：太空漫游》的特效技巧介绍，参见[美]唐·薛、朱迪·邓肯：《2001：一艘穿越时光的飞船》，刘欣译，《电影艺术》2010年3期。

2. 关于库布里克作品的美学分析，参见[美]詹姆斯·纳尔摩尔：《斯坦利·库布里克与怪诞美学》，章杉译，《世界电影》2007年6期。

3. 关于库布里克影片的全面介绍，参见[美]诺曼·卡根：《库布里克的电影》，上海人民出版社，2009。

思考题>>>

1. 比较小说《岗哨》和影片《2001：太空漫游》的差异。
2. 怎样理解《2001：太空漫游》中尼采哲学与基督教精神的冲突？
3. 《2001：太空漫游》对传统科幻片类型的探索和颠覆体现在什么地方？

（高原）

《魂断威尼斯》
艺术与生命的挽歌

片名：《魂断威尼斯》（*Death in Venice*）
 意大利阿尔法电影公司（Alfa Cinematografica）1971年出品，彩色，130分钟
编剧：卢奇诺·维斯康蒂、尼古拉·伯达卢科
导演：卢奇诺·维斯康蒂
音乐：古斯塔夫·马勒
主演：德克·博加德、伯恩·安德森、马克·伯恩斯、马里莎·贝伦森
奖项：第二十四届戛纳国际电影节二十五周年纪念奖

影片解读>>>

 本片改编自德国作家托马斯·曼的小说《死于威尼斯》，是一部结合了电影与文学叙事成就的电影。托马斯·曼是20世纪德国最伟大的文学家之一，1929年获得了诺贝尔文学奖。根据小说改编的电影，荣获了1971年戛纳电影节二十五周年纪念奖。维斯康蒂因《大地在波动》被认为是意大利新现实主义的主将，但维斯康蒂的资产阶级美学气质却被安德烈·巴赞诟病为对现实主义的背叛。这部电影对一系列形而上的问题进行了诘问与探讨，映射出了三位艺术家古斯塔夫·马勒、托马斯·曼、维斯康蒂性格上的共同之处，对艺术、审美、道德的困惑，理性与激情的矛盾纠结，对文化环境与艺术见解的哲思。这部电影因叙事上的深度、形式上的美感、在当时来讲前所未有的主观参与性、大量象征手法的自如运用而被奉为影史经典。

一、叙事上的象征：艺术、生命与死亡

电影讲述的是一战前，德国作曲家古斯塔夫·阿森巴赫来到度假胜地威尼斯疗养。在威尼斯与美少年塔奇奥邂逅，塔奇奥希腊雕像般的容颜、蓬勃的青春气息与圣洁庄重的神情，让阿森巴赫陷入深度的自我矛盾。道德与激情的强烈冲突让阿森巴赫陷入混乱与癫狂。塔奇奥的出现颠覆了阿森巴赫的人生观与艺术观，让阿森巴赫开始质疑、审问自己的艺术与生命。与此同时，威尼斯这座城市也陷入了前所未有的霍乱危机，政府压抑舆论，全城封锁消息。对自己情感的探索与对霍乱之谜的调查相辅相成，阿森巴赫一点点步入禁区。最后，不合时宜、不合乎体面、不能承受的激情温柔地杀死了他。阿森巴赫渴望抵达艺术的本质，当他终于摒弃死气沉沉的生活和过度理性的创作风格，并自认为真正追寻到生命、艺术、爱、审美的终极时，却没有能力再度拥有与享受。影片最后一幕在夕阳的海滩——阿森巴赫用尽了最后的力气试图握住塔奇奥的身影，却痛苦地死去——为影片注入了一种无能为力的悲壮力量。

维斯康蒂用三重叙事强调了希腊悲剧式的主题——爱、美的不确定性与难以把握。三条叙事线索分别是阿森巴赫对于美少年的迷恋与跟随；在慕尼黑音乐界的失败；威尼斯的霍乱危机。三条叙事线索互相呼应，彼此映衬，强调、烘托出了主题。

维斯康蒂在剧本中这样描写阿森巴赫第一次遇见塔奇奥的段落："阿森巴赫被这位英俊少年无与伦比的美貌震慑住了……少年略带神一般庄重的神情使人想起了黄金时代的古希腊雕塑艺术作品。"[1] 在电影中，塔奇奥是年轻、生命力、圣洁、一切的美与艺术的化身。阿森巴赫在餐厅对美少年进行观察凝视，画外音是他与阿尔弗雷德在慕尼黑的对话。

阿尔弗雷德认为美是自然而然的，仅仅属于感觉；而阿森巴赫则提高了声调抗辩，美强调理性，艺术是秩序与规律。电影后来交代了正是因为阿森巴赫对道德、秩序的固执恪守，导致了他在音乐界的失败。这段叙事的插入，意在表现与塔奇奥的相遇，让阿森巴赫的美学理念产生了动摇。此后，电影中一旦阿森巴赫对塔奇奥的心理状态产生关键性的变化，第二重叙事就被加入进来，阿森巴赫都会回忆他与阿尔弗雷德的对话。阿森巴赫在电梯里与塔奇奥近距离的接触后，强

[1] [意]鲁·维斯康蒂：《魂断威尼斯》，赵秀英译，《世界电影》1987年第2期。

烈的道德感让他意识到自己情感的丑陋，与此同时，塔奇奥为他生命注入的活力和激情也在不断袭击着他，他仓皇失措。此处再次接入回忆。阿尔弗雷德指责阿森巴赫恐惧感受情感，害怕逾越道德樊篱，虚伪地压抑自己。阿森巴赫无力地辩解只有道德完美才能够在艺术上达到完美。于是，阿森巴赫决定逃离威尼斯，逃避自己的情感，拒绝接受心底呼声。与阿尔弗雷德的对话，让阿森巴赫的精神越来越矛盾混乱，越来越虚弱苍白，他焦虑地在房间来回踱步，在餐厅愤怒地斥责侍者，他喜怒无常，甚至歇斯底里。后来，阿森巴赫因为行李运输问题，回到了威尼斯。他的心情无比舒畅，掩饰不住兴奋狡黠的表情，甚至在回程的船上安闲地抽起烟，宛若新生。当阿森巴赫屈服于情感的时候，阿尔弗雷德便消失了。实际上，阿尔弗莱德是阿森巴赫激情与情感的另一个自我。重新回到威尼斯后，阿森巴赫打开窗户，远远地向塔奇奥挥手。他接受了对塔奇奥的爱慕之情而使内心达到了平静与和谐。

　　当主人公在火车站做出回到利多岛这一重大决定和情感转变时，威尼斯城霍乱危机的叙事被加入进来。在火车站一个老人晕倒了，痛苦不堪，大家都试图躲避，不愿意伸出援手。阿森巴赫享受着可以远远观望美少年的时光，他甚至在创作上灵感迸发，但是他有时还是会筋疲力尽，呼吸困难。与之平行展开的是阿森巴赫询问酒店侍者、路人等威尼斯城的真相，得到的要么是沉默，要么是遮掩。随着霍乱疫情的不断被发现，阿森巴赫也逐渐发现自身的衰老与腐朽。这两个发现都指向了一种让人绝望、痛苦而又无能为力的处境。阿森巴赫去旅游局换钱的时候，职员告诉了他真相——霍乱疫情。之后，他去了理发店，为头发染色，给自己上妆，企图掩盖自己的真相——衰老腐朽。这两种痛彻心扉的感情在著名场景——躺在垃圾堆旁狂笑而得到了汇聚。随后接入第二个叙事：慕尼黑音乐会的失败，以及阿尔弗雷德对阿森巴赫的宣判。由于阿森巴赫固守规则，他的音乐毫无生命力，他的艺术已经死亡。这是阿森巴赫感性自我对自己艺术生命的评价，他看透了自己的真相。阿森巴赫从梦中惊醒，完成了对人生与艺术的忏悔与救赎，他接受了自己的失败。

　　贯穿全片始终的是第一重叙事；第二重叙事与阿尔弗雷德的谈话，是阿森巴赫内心冲突的外部化，为影片提供了冲突的张力，促进了阿森巴赫的人物转变。威尼斯城疫情的叙事则与阿森巴赫对自我的发现同构。实际上，威尼斯城是阿森巴赫本身。美少年是年轻、纯洁、生命、爱与美的化身。在片中少年异常神秘，时而凝视阿森巴赫，时而冲他微笑，时而又十分冷漠，让人捉摸不定。这如同艺术家心中的灵感闪现，永远没办法把握，不能企及。但是，它就在这座城中，在

艺术家的心里，不断凝视着，顾盼流连。这是阿森巴赫的痛苦，也是马勒、托马斯·曼与维斯康蒂等所有艺术家的痛苦。在这层痛苦之上，维斯康蒂更进一步地展现了，艺术家对命运选择的西绪福斯式的悲剧情结——一种古典主义的追求。从最开始阿森巴赫来到威尼斯，他的命运似乎就从未掌握自己手中，被贡多拉船夫强行载到利多岛，逃离威尼斯时误运了行李，威尼斯城人人隐瞒疫情……归根结底，行李误运只是借口，回到利多岛的决定是阿森巴赫自己做出的，是他放弃了压抑、规则与虚伪，选择了追求真正的爱与美的命运，而这选择最终耗尽了他的力气，导致了他的毁灭。他痛苦，却欣然接受了自己。

二、内心世界的外化：形式上的孤独感

改编托马斯·曼的小说《死于威尼斯》时，维斯康蒂已经64岁，并于六年后逝世。《死于威尼斯》的小说是以著名的作曲家古斯塔夫·马勒为原型创作的。1970年正在拍摄《魂断威尼斯》的维斯康蒂接受《新闻报》记者的采访时说："我一直在考虑这会是怎样的一个音乐家，并为我的直觉找到了许多实证。1910年，托马斯·曼出席了在摩纳哥举行的古斯塔夫·马勒第八交响乐的首次演奏会。法国作曲家的个性深深地打动了他，'这是一位给当代艺术以最深刻和最圣洁形式的人'。埃利卡·曼说：'古斯塔夫·冯·阿森巴赫不仅仅使用了马勒这个教名，而且从心理到外型到举止都是以马勒为原型的。'"[1] 影片中，维斯康蒂借助小说原型古斯塔夫·马勒与电影主角阿森巴赫来重新审视自己的艺术生命，表达自己的艺术见解。当时，维斯康蒂正面临一系列让他困惑和难以回避的艺术创作、美学观念、同性恋、道德感的泯灭和灵感匮乏等问题。对于这些问题，维斯康蒂在阿森巴赫身上找到了一致性与认同感。艺术、生命、周围的人、疾病流行的威尼斯，都是维斯康蒂所处的濒临死亡状态的点滴反映。

电影是以阿森巴赫的视点展开的，美少年塔奇奥一直只出现在他的主观视线中，伴随着美少年的移动，主观镜头模拟阿森巴赫的视线，也不断横移，阿森巴赫对美少年增加关注时，摄影机会拉近景别。这增加了观众的参与并有益于观众认同阿森巴赫的感受，让观众切身体会阿森巴赫的情感。电影中经常用主观镜头与客观镜头的转换、梦境与回忆等意识流电影风格手法，造成了一种游走在阿森

[1] 转引自[意]贾·隆多利诺：《关于〈魂断威尼斯〉》，尹平译《世界电影》1987年第2期。

巴赫意识中的感觉，让观众分不清楚哪些是电影的物质实在，哪些是阿森巴赫的想象。比如，初次见到塔奇奥的段落。

镜头1（客观镜头）：全景，阿森巴赫从左侧入画，摇镜头跟随阿森巴赫走过人群，景别拉近至中近景，阿森巴赫寻到一个座位坐下，镜头拉远，镜头摇开，展示周围人亲密的谈话，显示出阿森巴赫与环境的格格不入。

镜头2（客观镜头）：阿森巴赫的近景，他随意翻着报纸，他抬起头，似乎看见了什么。

镜头3（主观镜头）：小女孩的中近景，镜头向右摇，波兰人一家一一被展现，塔奇奥入画。与其他人的对比，塔奇奥展现出了一种遗世独立的气质。阿森巴赫与塔奇奥都是人群中的异类。

镜头4（客观镜头）：阿森巴赫略微震惊的表情，他用报纸遮住脸，掩盖住了震惊。

这是一个完整而标准的视线镜头段落。镜头2展示的是阿森巴赫看到的内容。为了表现出阿森巴赫的震惊，运动镜头3与静止镜头4被剪辑在了一起。接下来的段落无比华丽，意味深长。

镜头5（客观镜头）：乐手演奏。

镜头1'（客观镜头）：近景，阿森巴赫放下了报纸，他抬起头，凝视着什么。

镜头2'：塔奇奥的近景，镜头缓缓向右摇，展现了人们的社交状态。阿森巴赫入画，他仍然在凝视。镜头在慢慢拉远，全景，侍者跟大家说晚饭已经准备妥当，可以入席。镜头缓缓左摇，人们纷纷起身。

通常来讲接，在镜头1'后面的镜头应该是阿森巴赫的主观镜头，内容是阿森巴赫看到的内容。但是，镜头2'中阿森巴赫的入画则打破了这个常规，完成了主观镜头与客观镜头的悄然转换，将阿森巴赫渴望凝视美少年又不敢凝视的微妙心理刻画了出来。接下来的镜头段落中，导演频繁使用主观与客观镜头的转换来让二人同处于一个画面，来强调阿森巴赫与塔奇奥的联系——他们与周围的人格格不入，并在此段落的最后一个镜头中，塔奇奥回眸一瞥，与阿森巴赫四目相对，将暧昧的联系固定下来：他们发现了彼此。这也是缪斯女神与艺术家之间的

关系。整个镜头段落异常婉转流畅，展现出阿森巴赫内心情感的流动，为阿森巴赫毫无生气的生命状态注入了活力。

环境在这部电影中一直作为重要的造型手段，不断地烘托压抑的氛围与心境，抒发人物的感情。整部影片都是在一种阴郁的天气下进行拍摄的，电影中不只一次在人物的对话中提到西洛克风。这种风带来了闷热潮湿，让人心境郁闷。阿森巴赫初到威尼斯，在房间中百无聊赖，他望向窗外，海滩呈现出"半沙漠"的状态：天空阴沉，雾气茫茫，乌云密布，海面沉静得像一滩死水，似乎一次海潮即将到来。这个场景表现出阿森巴赫压抑与麻木的内心状态，也暗示出威尼斯城即将大规模爆发的霍乱与阿森巴赫内心世界即将迎来的风暴。

与其他场景的压抑氛围不同，电影中有两场戏是在明亮的阳光下拍摄的。一是阿森巴赫乘船回到利多岛，二是阿森巴赫在海滩上的死亡。这两场戏均是人物发生重大转变的时刻。前一个段落中，阿森巴赫逃避自己的情感，仓促逃离利多岛。在逃离的船上，摄影机仰拍阿森巴赫，采用了大特写，取景框像枷锁一样牢牢锁定阿森巴赫的面部表情，且在阴天下拍摄，让人物一直处于浓重的阴影之中，衬托出阿森巴赫的绝望。随后，阿森巴赫到了火车站，做了回到利多岛的决定。这个决定异常重大，从此人物改变了生活、艺术和美的观念，决定摒弃道德桎梏与严谨的形式主义。他之前的艺术生涯和人生在这个决定中被颠覆。导演用了逃离与回归两场戏的对比来表现人物心境之不同。在回程的船上，摄影机俯拍，景别是阿森巴赫的中近景。此时天气明媚，阳光的投射让水面波光粼粼，烘托出阿森巴赫轻松惬意的心情，他跳出了一直禁锢他的道德樊篱，开始了一场冒险。回程船上的戏的处理是轻松的，阿森巴赫甚至显得有点轻佻。

最后一场充满阳光的戏却给人一种醍醐灌顶般的壮烈感。最后一场戏是阿森巴赫的觉醒，凝聚了维斯康蒂所有对于美与艺术的情感，大全景、逆光、开阔的视野、波光粼粼的大海、夕阳的晚景、雕像一般的美少年缓缓远去……爱惜、嫉妒、自卑、无限渴望、无能为力、无尽的爱、绝望、对自己的怀疑以及彻底的醒悟……这场戏的感情如此充沛，蕴藏着无限的动人力量。在原剧本中，这场戏还伴着阿森巴赫的呓语，他缓缓说出了自己整个一生的生命感受。但是电影最终被处理成阿森巴赫的无言。这场戏中，维斯康蒂采用了马勒第五交响曲来作为伴奏，而著名的第五交响曲的第四乐章是马勒对妻子的爱情宣言，表达了"为你而生，为你而死"的感情。维斯康蒂用这部电影告白世人艺术即是他的生命。

这部电影在表现形式上具有一种在当时前所未有的主观参与性，呈现了一

阿森巴赫的觉醒

段伤感的迷恋与艺术的沉思。从始至终,与观众相处的只是阿森巴赫这个人与阿森巴赫所有的内心感受。其他的人只是阿森巴赫内心感受的投射或象征。这将观众带进了如影随形的孤独境地。由于这部影片围绕着主人公的焦虑、思索、回忆、感伤等情绪展开,情节性较弱,因此大量抒情与表达手法的运用显得尤为重要。维斯康迪的摄影机抓住了阿森巴赫心理上全部的细微变化,灵活贴切地长时间运用变焦镜头,凝视、探究并含蓄地点到为止,使主人公最隐秘的内心世界得到外化,意涵丰富。主观镜头与客观镜头的自如转换、横摇镜头、变焦镜头的运用、意识流特色的场景切换,特别是电影最后海滩上的摄影机,都暗示着这部电影是导演的内心之旅,是导演的自省,是维斯康蒂心中各种艺术见解的斗争,不同自我之间的角力。它涉及了人类处境的问题,是一部关于生命、艺术与死亡的电影。

延伸阅读>>>

这部影片涉及三位艺术家,古斯塔夫·马勒、托马斯·曼与维斯康蒂,以及两个文本,小说《死于威尼斯》、电影《魂断威尼斯》。

维斯康蒂的电影一般被划分为两个时期,新现实主义时期和唯美主义的古典时期。维斯康蒂早年为电影史奉献了诸多现实主义力作,如《洛克兄弟》《大地在波动》等。之后,维斯康蒂拍摄了《豹》《被诅咒的人》《诸神的黄昏》等,讲述关于颓废与堕落、艺术与美、人性的罪与罚等主题的古典主义风格作品。他倾向于通过对环境的描绘来刻画人物的性格和内心世界。作品也被称为是"小说派电影""有关人的电影"。

托马斯·曼在1921年3月18日写给沃尔夫冈·博恩的信中提到："1911年初夏,古斯塔夫·马勒去世的消息使我产生了写小说的愿望,我是在去摩纳哥之前认识他的。他的鲜明个性和炽热情感给我以强烈的印象……我为我的狂放不羁的主人公冠以杰出的音乐家之名,并且按照马勒的原型描写他,赋予他马勒的气质。"1971年2月9日的《今日报》有篇维斯康蒂的专访,维斯康蒂说:"我仅限于让主人公从作家变成音乐家。真正的小说是无法让人'看见'的,音乐则可以使人听到。"[1]

维斯康蒂对托马斯·曼的小说《死于威尼斯》作了一些电影化的改动,比如将小说中的主人公作家古斯塔夫·冯·阿森巴赫改成了音乐家,并选用马勒的第三和第五交响曲的段落作为电影配乐,赋予画面一种独特的痛苦氛围。除此之外,为了更富戏剧性的剖析人物,维斯康蒂还加入了一些人物与情节,比如与阿尔弗雷德的交往,慕尼黑的音乐会等。三位艺术家对于完美形式的追求,与其个人经历息息相关。这也是《魂断威尼斯》这部电影得以成功的原因。

进一步观摩:

《大地在波动》(1948)、《诸神的黄昏》(1972)

进一步阅读:

1. [德]托马斯·曼:《死于威尼斯》,钱嘉鸿译,上海译文出版社,2010。
2. [意]贾·隆多利诺:《关于〈魂断威尼斯〉》,尹平译,《世界电影》1987年第2期。

思考题>>>

1. 分析《大地在波动》《魂断威尼斯》两部电影,比较不同的美学倾向。
2. 对比小说《死于威尼斯》与电影《魂断威尼斯》,分析小说、电影艺术特色之不同。举例说明维斯康蒂如何将小说电影化,分析其将电影人物内心电影化的手法。

(施鸽)

[1] 转引自[意]贾·隆多利诺:《关于〈魂断威尼斯〉》,尹平译,《世界电影》,1987年第2期。

《教父》
科波拉的美国梦想与家族情怀

片名：教父（*The Godfather*）
　　　美国派拉蒙影业公司1972年出品，彩色，175分钟
编剧：马里奥·普佐、弗朗西斯·福特·科波拉
导演：弗朗西斯·福特·科波拉
摄影：戈登·威利斯
作曲：尼诺·罗塔
剪辑：威廉·雷诺兹
主演：马龙·白兰度、阿尔·帕西诺、罗伯特·杜瓦尔、黛安娜·基顿
奖项：第四十五届美国奥斯卡金像奖最佳影片、最佳改编剧本、最佳男主角

影片解读 >>>

　　1972年拍摄的电影《教父》的故事发生在两代人之间，所有人都知道这是一个精神传承的故事。《教父》的故事内容很磅礴，作为柯里昂家族的掌门人，老教父运用智慧确立了一整套家族的行事规范。影片一边着手树立马龙·白兰度饰老教父维多·柯里昂的模范形象，一边描画阿尔·帕西诺饰演的新一代教父麦克·柯里昂的成长轨迹，就像电影转场中的化入化出，将两个过程交织在一处。因此，影片被称为在"大众娱乐媒体的层层限制下罕见的创作，是残暴却动人的美国生活编年史"[1]。从电影中可以看出，美国作为一个移民国家其内部法规是不完善的，需要一个地下运行的法则作为补充。这部电影中，人们可以找到很多矛盾的字眼，比如黑帮与美国、暴力与温情、权利与孤独等。电影在这些矛盾要

[1] [意]Peter Cowie：《柯波拉其人其梦》，黄翠华译，远流出版公司，1993年，第135页。

素的动态平衡中，传达出一种荡气回肠的史诗感。

一、故事与影像："美国—黑帮—家族"的镜像结构

《教父》的故事与美国社会形成了一种"镜像"结构。它通过一个传奇而封闭的黑帮故事，反映了当时美国民众的普遍的心灵状况。首先，存在一个互相隔离的"美国政府社会"和"黑帮社会"，分别代表不同的价值观。观众通过麦克的妻子凯这个角色，以普通民众的视角对"黑帮社会"进行窥视。影片故事内部也有两个世界，一个是"家族世界"，一个是"黑社会世界"。在黑社会体系之内，柯里昂家族是正义的，家族内部人员相亲相爱，互相依靠，一切为了家族的利益。在美国政府的体系内（在凯的眼里），柯里昂家族则丧失了合法性。这样就形成了"美国—黑帮—家族"的镜像结构，与现实中美国社会奉行的"美国—家庭"结构形成奇妙的对应。

1. 黑帮与美国：两种价值体系

《教父》跟一般黑帮电影比较，最完善的地方在于其提供了一个完整的黑帮价值体系，并且用尽一切方法获取观众的认可。为了实现这个效果，导演采用了以"个人道德优势"替换黑帮价值的做法，亦即通过老教父的模范形象去赢取对黑帮价值的认同。导演的伟大之处在于影片没有提倡和宣扬某种价值（无论是黑帮价值还是美国价值），而是站在其对立的立场去审视和揭示这种价值的弊病所在。

电影一开场就展示了黑与白的两个世界。在老教父女儿的婚礼上，室外是阳光普照的欢乐世界；室内，教父接待着每个有求于他的人，黑暗的光线暗示这是一个隐秘的世界。求助于教父的人形形色色，从入殓师到电影明星。"这场戏喻示了美国梦的泯灭，喻示了各民族融合同化是海市蜃楼，少数族裔的穷人们仍陷在不公正制度的底层。黑手党提供了政府不能提供的伸张正义，向下层社会施与救济。"[1]黑帮体系以遵守信用、恩怨分明为原则。这种价值的代表者就是老教父维多。教父与人谈论工作的方式带有一种仪式化的色彩。人们为了实现自己的

[1] [美]彼得·比斯金：《逍遥骑士、愤怒公牛：新好莱坞的内幕》，严敏等译，文汇出版社，2008年，第183页。

老教父的个人道德与黑帮价值被混为一体,他的出场和死去都带有仪式化色彩。

目的,必须臣服于教父的权威,承认他的那套价值标准。但我们知道,"黑手党绝不是什么慈善机构,更不是平民百姓的保护伞,而柯里昂家族也未必比其他势力更仁慈,可当老教父倒在他的西红柿田间死去的那一刻,我们却仿佛看到了一位巨人的陨落"[1]。这正是因为导演用"道德代替价值体系"的方法起了作用。

影片同时从更深的角度对黑帮价值提出抵抗。导演曾说:"基本上,无论是黑手党和美国,都认为自己才是慈善组织。而且二者都是为了保护他们的权利和利益而手染鲜血。"[2] 如果说影片对黑帮价值的宣扬是通过老教父表达的,那么对其的批判则更多的是通过新教父麦克来实现。麦克从一个不认同黑社会的局外人变为教父,一步步走向黑暗,违背初衷。这是一个充满矛盾的过程。他刺杀警察,开始接受暴力;他在逃亡中择妻另娶,背离了自己的爱情;最后他连自己的兄弟都杀死了。家族血脉是黑帮价值最后的庇护所,麦克连这一底线都没有守住。这说明黑帮价值内在也是矛盾的,具有其虚伪性。美国影评人罗杰·伊伯特说:"影片采用了黑手党的内部视角来反观黑手党,这就是这个故事的秘密,也是它的魅力所在。"[3] 在全片的结尾,这个视角以一种悲情的方式被揭示出来,那就是麦克与妻子凯的分离。

由于贬斥黑社会,《教父》在拍摄过程中曾遭到了当时黑手党的巨大阻挠。当时,"意大利—美国联谊会"及其负责人、黑手党头头乔伊·科伦布曾不断给科波拉制造麻烦,禁止他进入一些主要外景地。[4]

[1] [美]罗杰·伊伯特:《伟大的电影》,殷宴、周博群译,广西师范大学出版社,2012年,第243页。
[2] [美]弗吉尼亚·赖特·卫客斯曼:《电影的历史》,原学梅等译,人民邮电出版社,2012年,第353页。
[3] [美]罗杰·伊伯特:《伟大的电影》,殷宴、周博群译,广西师范大学出版社,2012年,第239页。
[4] 参见[美]彼得·比斯金:《逍遥骑士、愤怒公牛:新好莱坞的内幕》,严敏等译,文汇出版社,2008年,第175页。

2. 暴力与温情：两种心理基调

与两种价值体系对应的是"暴力—温情"这两种心理基调。可以说，整部影片的叙事动机都是在二者之间展开的，极端的暴力与最纯粹的亲情形成了人物的行动诉求和内部张力。以麦克的大哥桑尼为例，桑尼是一个脾气火暴、崇尚暴力的人物，家族的很多暴力行为都是他来执行。但是，他同样深爱自己的家人，对父亲充满尊敬，对弟弟和妹妹时时注意保护。当他死于敌人的乱枪之下时，那种赤裸裸的暴力，竟然带给观众很大的震撼。桑尼的身上，暴力与温情就像一个硬币的两面，始终在柯里昂家族每个人物内心里发生作用。在电影的叙事进程中，暴力与温情也相互交错，往往是一段极端血腥的暴力段落之后，再穿插一段家族内部的抒情段落。这丝毫不影响影片气质的同一性，反而形成了不同基调之间的错综关系。就暴力层面而言，影片首先强调了暴力的必要性和无可取代性。也就是说，无论是柯里昂家族还是他们的敌人，都不会无缘无故去杀人，更不会去草菅人命，只有杀人可以实现某种目的或者是为了复仇时，才会去杀人。无论教父被刺还是麦克枪杀警员，都有其利益和心理的必然性。

在目的性的前提下，《教父》中对暴力的展示不是对场面的反复描摹，而是具有某种仪式感。意即不存在暴力实施者和暴力的承受者之间抗争的场面。"我们没有发现一处是双方暴力对抗的场面，比如对射或者混战，所有的暴力场面都是施暴者对受暴者的单方行动，暗示着每次暴力的实施都如同一次死刑执行。"[1] 这与之前经典好莱坞流行的西部片和强盗片有很大不同，也造就了《教父》一种隐忍内敛的叙事格调。以麦克枪杀警员为例，导演将笔调更多放在刺杀时麦克的内心活动，如见面时的从容、在马桶寻枪时的紧张、从洗手间出来后的片刻犹豫、开枪时的果断，都暗示出这对于麦克是一次"成人礼"。当他对着敌人扣动扳机轰掉其脑袋时，也意味着他真正成为教父家族的掌门人。

另外，《教父》有意揭示暴力背后的东西，那就是暴力血腥所营造的心理恐惧。例如，电影制片人杰克·沃尔兹早上醒来，在被子里发现一颗鲜血淋漓的马头，随后是恐惧的尖叫。（那颗马头非常真实，因为在拍摄时科波拉使用了真正的死马的头）导演倾向于在暴力过程中展现施暴者与被施暴者之间的关系。每一个暴力场面似乎都在说：即使是黑社会，也不是嗜血的；暴力不是目的，只是手段。

[1] 陆川：《体制中的作者：新好莱坞背景下的科波拉研究（上）》，《北京电影学院学报》1998年第3期。

麦克第一次行刺，在暴力进程中完成了自己的成人礼。

在暴力场面之外，导演几乎用了毫不逊色的笔墨去展示柯里昂家族的温情。电影中全家人一起团聚，共享天伦之乐的镜头为数不少。他们奉行从西西里带来的家庭规矩，吃着意大利面，充满了温馨怀旧的气氛。

这些家族画面，常常能够深入揭示人物的行为动机。家人团聚在一起，令观众明白家族利益的重要性。是什么给了他们力量，什么给了他们苦难，这是《教父》电影中永远不变的主题。在麦克刺杀警员后，逃往他们的故乡西西里。影片此处出现了一大段对教父家族故乡的展示，整个段落诗意盎然，抒情效果十足。一方面，"使得影片具有了某种超越经典叙事影片的文化气息。但是此种文化气息不是来自导演对于某种文化母题理性的开掘，而是源自科波拉内心自发的家族历史怀旧情结"[1]。另一方面，这些镜头似乎在说：我们是如此爱我们的家人，为了保护他们，我们被赋予了施行暴力的权利。

 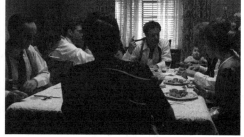

柯里昂家族成员在一起的画面常常是温馨的，充满亲情的力量。

[1] 陆川：《体制中的作者：新好莱坞背景下的科波技研究（上）》，《北京电影学院学报》1998年第3期。

二、导演工作：好莱坞体制下的作者电影

《教父》不是个人风格明显张扬的电影，与同时期新好莱坞的《邦尼与克莱德》《出租车司机》相比，与传统好莱坞电影更贴近。却不能因此说《教父》是一部欠缺风格的电影，甚至相反，教父的风格是一个体系，是隐藏在传统包装之下的。这种风格体系最核心的便是对视听语言的运用。

《教父》的摄影指导由当时摄影界的"黑暗王子"戈登·威利斯担任。全片使用了深度饱和、明暗配合的打光方式。事实上，正如威利斯所说："当黯黑影像出现在银幕上时，许多看惯桃丽丝·黛影片的人都觉得有些可怕。送审时样片如此之'黑'，连派拉蒙的经理们都看不清楚，只看见侧影。以前谁也没有送来过这种样片的。在片中饰康妮·柯里昂的科波拉之妹塔丽娅·希尔则说：'人物和道具都太黑了，看上去像魅影。'"[1] 这种高光比、黑色基调的影像，形成一种黑暗幽深的氛围，在揭示人物道德处境和内心感受时十分有效。当人物介入黑帮事务，采取谈判、暗杀行为时，影片都采用了这种影调，但当人物处在家庭环境或者个人环境时，则倾向与比较明亮的影调。揭示人物内心的典型段落是老教父为老大桑尼收尸的场景。老教父将身中数枪的儿子的尸体交给入殓师，伤心欲绝。这场戏中采用了顶部硬光照射，弱化轮廓光的方式，人物几乎与幽深的背景融为一体，顶光在人物的面庞上形成鲜明的黑暗阴影，再配合演员的表演，成功塑造了一个失去儿子的悲伤老人形象，不禁令人动容。

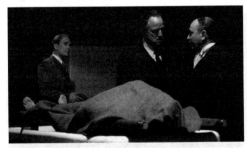

黑色基调的打光方式在塑造人物内心处境时十分有效。

[1] [美]彼得·比斯金：《逍遥骑士、愤怒公牛：新好莱坞的内幕》，严敏等译，文汇出版社，2008年，第173页。

在镜头运动上,镜头风格以简朴为主,刻意避免那时候流行的变焦镜头或者航拍镜头。(事实上,威利斯是一个传统的摄影师,科波拉说服他拍摄了一些变焦镜头)这种静止画面的拍摄法是典型的欧洲拍摄法。这样做不仅使电影具有某种时代的风格,而且可以让人物关系在一组画面之中得到有意味的呈现。就麦克而言,一开始他与家族保持距离,对他的打光采用了不同于家族内部人物的强对比打光法,而以柔和光为主,并常处在亮光之下。当他决定介入家族事物之后,他的灯光则变成和老教父一样了。

除此之外,导演还会用构图的方式去分析和暗示麦克与家族的心理关系。以"医院救父"那场戏为例,因为这是麦克与家族关系发生转变的关键点,电影在构图、打光和视点上都有了明显的暗示效果。在这场戏中,麦克透过门缝看到敌人刺杀父亲的行动,这是他第一次参与黑社会行为,门框的隔离说明他在心理上还没有形成自己是黑帮一员的认同。当他暗杀警察之后,他已经彻底地变为黑社会的一分子。此时他与凯之间的距离也变得更加遥远。他已经由这个世界,走进了那个世界。

如果说摄影是科波拉与威利斯合作的意外收获的话,那么,表演等方面则是这个科波拉导演的特长所在。拍《教父》时,科波拉不仅采用了大牌马龙·白兰度,而且力排众议启用了新人演员阿尔·帕西诺。妹妹康妮则由科波拉自己的妹妹饰演。事实证明,这些演员的选择都是对的。同时,《教父》的音乐也是其成为经典的元素之一。为了给《教父》配乐,科波拉专程赴意大利请到了曾为费里尼多部影片创作配乐的尼诺·罗塔。

作为一名意大利后裔,科波拉多少对典型的欧洲艺术电影怀有情结。就像电影中的主角麦克一样,科波拉在拍摄过程中也经历了一次与好莱坞传统体制的博

通过构图来暗示麦克与家族之间心理距离的变化。

弈和挣扎。一方面，作为出身于加州大学洛杉矶分校的电影科班导演，他深谙好莱坞的制作程序。另一方面，作为一名有艺术自觉的、深受欧洲电影影响的电影作者，他势必在电影中努力营造个人的风格。讽刺的是，在《教父》拍完之后，"华纳的经理们把科波拉作为一个到处闯荡的作者打发走了，可是他却把自己同《教父》（及其续集）的主题以一种深刻的方式连接在一起。科波拉显然与麦克这个浪子同化了：在麦克同魔鬼的交易中包含着科波拉同大片厂的尴尬关系，也包含着他欲建立自己独立权利基础的大胆企图心"[1]。观察《教父》及科波拉之后的其他作品，可以更多的看出科波拉的艺术追求，即使在好莱坞体制之下，他也没有隐藏自己的锐气。

延伸阅读>>>

科波拉在初次接触小说《教父》时，对其充满了抵触情绪。他认为马里奥·普佐的这部小说只是一部讲述黑帮内斗的二流作品，小说以暴力为卖点，缺乏社会深度，人物也虚假不堪，这与他心目中的故事相差深远。犹豫了很久之后，科波拉才接下了《教父》的改编和拍摄工作。好在小说的丰富情节提供了很大的改编空间。因此，他首先着手从剧本上对《教父》进行大刀阔斧的改编。

《教父》的剧本结构总体上是经典的戏剧结构。"不但通篇故事框架结构传统而严谨，情节编织细密，而且在每一个叙事段落中也严格遵循经典戏剧结构的'矛盾，发展，高潮，解决'这一法则。"[2] 但是，科波拉并没有满足于这一点，他从两方面做了努力，使电影的结构更具有作者气质。影片中科波拉用了很大的比重去描述教父的故乡"西西里"，西西里不仅是柯里昂家族的故乡，更是家族精神家园的象征。西西里的美丽风景不仅是人物心灵的净土，也是他们最后的庇护所。在这种符号理念下，人物的行为也因此具有"神话原型"的特征。

在人物刻画方面，《教父》中的人物一方面具有典型的类型化特点，一方面又表现出强烈的复杂性和私人性。类型片中的人物与艺术影片中的不同之处在于类型片中人物是为情节服务的，而艺术片则恰好相反，是人物在先，情节在后。

[1] [美]彼得·比斯金：《逍遥骑士、愤怒公牛：新好莱坞的内幕》，严敏等译，文汇出版社，2008年，第184页。
[2] 陆川：《体制中的作者：新好莱坞背景下的科波拉研究（上）》，《北京电影学院学报》1998年第3期。

科波拉阅读《教父》小说做的笔记

在《教父》家族中,老教父维多、大哥桑尼、军师汤姆、二哥弗雷多等人物,构成了黑帮势力的几种典型形象,这是人物类型化的一面。同时每个人物又是一个很复杂和开放的系统。以军师汤姆为例,他忠于家族,但是对于两代教父的感情又有微妙的不同,并且充满令人感动的那一面。

在"《教父》三部曲"中,科波拉完整刻画了柯里昂家族好几代人的历史,塑造了一个不可磨灭的家族神话。透过这三部电影,可以看出科波拉内心中的家族情结。事实上,家族血脉的传承和延续是科波拉大部分电影作品的母题。他似乎一直执迷于家族血脉延续的某种精神力量。例如,在他最近的电影《泰特罗家族》(2009)中探讨了某个意大利裔艺术家族中子辈对父辈的崇敬与迷惑。科波拉电影中的家族文化可以被概括为一种"前喻文化"(玛格丽特·米德在《文化与承诺》中语),即一种以祖父辈为绝对中心的家族文化。在叙事作品中,为了突出这种家族力量,往往需要"淡化所有有关人物个性的同时,突出家族、集体的气质。每个人物都受过去力量和家族血统的支配,纳入的也是先辈同名的人所建立的行为和性格模式"[1]。从这个意义上讲,《教父》系列电影的整个故事都可以看做是一个家族性格再现的过程。

[1] 吴晓东:《从卡夫卡到昆德拉》,生活·读书·新知三联书店,2003年,第256页。

进一步观摩：

《教父2》（1974）、《教父3》（1990）、《美国往事》（1984）、《黑暗之心——科波拉传奇》（1991）

进一步阅读：

1. 《柯波拉其人其梦》（[意]Peter Cowie著，黄翠华译，远流出版公司，1993）是科波拉的传记，完整呈现其导演生涯的全貌。

2. 关于科波拉电影创造与好莱坞体制的关系，可参考陆川的《体制中的作者：新好莱坞背景下的科波拉研究》（《北京电影学院学报》1998年第3、4期）。

思考题 >>>

1. 比较麦克·柯里昂和维多·柯里昂这两个人物，他们在性格和行为方式上有什么不同？他们所持的价值观是否全是柯里昂家族共有的？
2. 试分析《教父》文本中"作者电影"和"类型电影"的两种倾向。
3. 思考电影《教父》在"新好莱坞运动"中所处的位置。

（闫立瑞）

《资产阶级的审慎魅力》
梦境与现实的荒诞与反讽

片名:《资产阶级的审慎魅力》(*The Discreet Charm of the Bourgeoisie*)
 法国Greenwich Film Productions公司出品,彩色,101分钟
编剧:路易斯·布努埃尔、让-克劳德·卡瑞尔
导演:路易斯·布努埃尔
摄影:埃德蒙·理查德
剪辑:海勒·布莱勉尼可
主演:费尔南多·雷依、让·皮埃尔·卡塞尔、米歇尔·皮寇利、布鲁·欧吉尔、斯蒂芬妮·奥德安
奖项:第四十五届美国奥斯卡金像奖最佳外语片;第二十七届英国电影和电视艺术学院奖最佳剧本、最佳女主角

影片读解 >>>

 《资产阶级的审慎魅力》由西班牙导演路易斯·布努埃尔导演,曾荣获美国奥斯卡金像奖最佳外语片、英国电影学院奖最佳剧本等诸多奖项。影片讲述的是四个中产阶级男女到塞内夏尔夫妇家参加晚宴,他们和塞内夏尔夫妇的聚餐一次又一次被偶发事件、包括导演所设置的梦境打断而无法继续。影片通过拼贴式叙事,用非常写实的拍摄风格包裹了一段非逻辑、非叙事性的电影"情节"。在影片中,梦境与现实没有疆界,路易斯·布努埃尔通过表面戏剧化的事件,将对人类精神和生存境况的探讨融入到了"电影化"的现实和超现实的表现方式之中。

一、拼贴式叙事与离题的冒险

《资产阶级的审慎魅力》围绕着八次不断被打断的聚餐、五次穿插于现实中的梦境,以及片中人物三次在路上的行走,形成影片的基本叙事结构,营造着流连于欲望和挑衅之间的艺术趣味。从总体结构来看,路易斯·布努埃尔设置了一个非常清晰的电影叙事主线,即"吃"。"吃"是人类最基本的欲望和最基本的生存事件,路易斯·布努埃尔创造了一种特殊的富于"电影感"的叙事方式:看上去非常平常和表面化的行为,充当了重要的叙事元素并构架起整部电影的叙事格局的时候,整部电影的意义便通过这一表面化的行为自然呈现。

这一叙事主线又是以拼贴和重复的方式来实现的。路易斯·布努埃尔使用了"重复"的方式来安排这八次聚餐,使"吃"这种行为构成影片的"母题"之一。每次聚餐都被突如其来的事件打破,或者它只是某个人物的一次梦境。这一次又一次的"反复"形成这部影片的叙事节奏,将"叙述的挫折感处理成本身就是快感的基础"(大卫·波德维尔语)[1]。《资产阶级的审慎魅力》的叙事,它既是经典的"挫折—延续"叙事方式的运用,同时某种程度上也是一种现代的拼贴。这种徘徊于经典叙事之外的叙事方式,是现代电影叙事的一种倾向,而路易斯·布努埃尔在现代性电影思维的探索,又是完全不同于从意大利新现实主义开始的以"削平戏剧性"或者"日常化"为特征的现代电影叙事体系,路易斯·布努埃尔是在用传统的戏剧化的叙事方式挑衅这种叙事本身,展现了现代电影对于电影语言"反身性"的思考,在吊起观影者的好奇的同时,将电影引向未知的"现实"。

除了充满"挫折感"的叙事手法之外,《资产阶级的审慎魅力》一片表现出了梦境与现实的交织。作为电影史上超现实主义最具代表性的导演,路易斯·布努埃尔的电影风格非常明显的一个特征,便是"梦境"成为电影叙事和电影风格的非常明显的元素。在路易斯·布努埃尔的电影中,"梦境"不是一种对于因果和心理行为的解释和动机,而是叙事的主体,构成了整部电影的风格化外观,同时因为这种风格而产生意义的复杂性和不可解释性。

[1] [美]克莉丝汀·汤普森、大卫·波德维尔:《世界电影史》,陈旭光、何一薇译,北京大学出版社,2006年,第398页。

影片穿插了八次主人公的聚餐

在《资产阶级的审慎魅力》中，导演通过"梦境"的运用成功地实现了拼贴化叙事。影片包含五次梦境，分别穿插于八次主人公的聚餐之间。例如，第一次梦境与现实的交织是这样的：在餐厅里，中尉向三位女主角讲述自己的童年，通过梦境表现童年、母亲和谋杀，接着由梦境返回到现实中的餐厅，中尉讲述完毕三位女主角各自行动。布努埃尔没有将梦境引向单一的因果叙述，而是通过无逻辑的方式——不同的叙述主体和叙述角度，以非理性的叙述逻辑，将人类行为最本质地、充满喜剧感地加以呈现。

充满挫折感的拼贴式叙事、现实和梦境的交织，使得《资产阶级的审慎魅力》一片充满了离题的冒险，而这一离题的冒险，又成为电影本身的叙事策略之一。布努埃尔用"离题"的叙事方式，建立起了一种对于主题的"间离感"。这一系列行为本身给人以一种恐惧感，而恐惧感的背后又是性的诱惑。这种跳脱式的情节安排引起观影者的好奇和猜测，具有一定的神秘性，增强了影片在叙事上的"离题"效应，打散了主题的集中性，产生情节发展的多种可能，从而增强了影片叙事的不确定性。在电影中，布努埃尔通过拼贴式叙事，处处展示了充满平静语态之下的恐惧与被动无能，给电影的主题带来了离散的间离感。

二、梦境与现实的荒诞

"梦境"与"现实"的关系是布努埃尔这部影片表现的重点。布努埃尔不是用"梦境"去解释"现实"中资产阶级行为的动因，而是使现实的疆界产生某种荒诞——没有因果，无需解释。这是一种具有强烈现代电影化叙事的方式，也是一种超现实主义的表现方式。在《资产阶级的审慎魅力》中，这种

对于"梦境"与"现实"的把控达到了巅峰。在这种"梦境"与"现实"相互交织的影像中，它所表现的便是非理性的荒诞。很多观众对《资产阶级的审慎魅力》的叙述主题常有摸不着头脑的感觉，而这种感觉，正是布努埃尔所追求的。通过对八次被打断的"吃"和五次"梦境"，布努埃尔通过这群资产阶级的生活展示了某种生活的虚无和荒诞——这群资产阶级人士过着一种似乎颇为优雅而又惶惶不可终日的生活，看不到未来又茫然不知所终。影片的荒诞正如同片中反复出现的那段路程：烈日当头之下，六个人在大街上茫然地穿行，他们从未知而来，又向未知而去。

作为西班牙电影史上最伟大的导演，路易斯·布努埃尔几乎经历20世纪所有的电影浪潮。他最初跟随让·爱浦斯坦，之后又进入超现实主义创作流派，他拍摄过极端写实的《无良的土地》，也拍摄过超现实主义的经典作品。路易斯·布努埃尔曾经进入法国印象派代表导演让·爱浦斯坦的电影学校学习，并担任让·爱浦斯坦于1928年拍摄的《厄舍古厦的倒塌》一片的助理导演，在这部影片之后，路易斯·布努埃尔转向超现实主义的创作，并于1928年与超现实主义画家萨尔多瓦·达利合作拍摄了《一条安达鲁狗》，这一作品成为超现实主义电影流派的代表作。超现实主义深受弗洛伊德精神分析学说的影响，表现出对于人类潜意识的关注，在艺术形式上追求非逻辑的叙述，同时保留人类的另一种现实。在路易斯·布努埃尔一生的创作之中，超现实主义的思想一直成为他思考现实物质和精神世界的最重要方式。

尽管如此，《资产阶级的审慎魅力》一片，与路易斯·布努埃尔和萨尔多瓦·达利合作导演的《一条安达鲁狗》表现出了相当的不同——影片对现实的介入。与《一条安达鲁狗》的纯超现实主义式非理性表现旨趣不同的是，《资产阶级的审慎魅力》表现出了布努埃尔对资产阶级现实境况的一种洞察，以及布努埃尔试图介入现实的某种努力。

值得注意的是，路易斯·布努埃尔在1933年，曾拍摄过《无粮的土地》这样具有极强现实性的纪录片。可以说，《资产阶级的审慎魅力》并不完全是表现梦境和非理性荒诞的，而是有着某种接近现实的旨趣。影片大部分场景都是安排在家庭聚餐或者公共餐厅，在这类空间下中产阶级的生活姿态和本质表露无遗。和这部电影的海报——礼帽、红唇、女人的双腿、黑色高跟鞋充满夸张感的表现有点类似，影片通过对资产阶级现实的多棱镜式的表现，呈现了中产阶级的生活秩序和存在状态——他们靠着不可告人的勾当攫取着不正当的利

益；他们似乎具有某种神秘色彩，用华服和美食装点着生活；他们目光短浅，以貌取人，趋炎附势又生怕被曝光于众……布努埃尔对资产阶级这一生活状态的表现，使得本片表现出了某种深刻反讽。

在梦境与现实的表现中，布努埃尔的《资产阶级的审慎魅力》一片常表现出某种痴迷的物象。在影片复杂主题的暧昧呈现中，路易斯·布努埃尔对某些物象有着某种无意识的执著和迷恋。这些"痴迷的物象"构成了电影在影像上的神秘倾向。《资产阶级的审慎魅力》中呈现了几种具有隐秘的言说性质的物象：昆虫（蟑螂）、姿势、性、枪……比如昆虫，在路易斯·布努埃尔的大部分作品中，从《一条安达鲁狗》《黄金时代》到《资产阶级的审慎魅力》等影片，其中都有昆虫的影像。在《资产阶级的审慎魅力》中有这样一个场景：警官审问参加游行的年轻人，将年轻人放在插着高压电的钢琴上，当加大电压时，钢琴里的很多蟑螂爬到了钢琴的琴键上，路易斯·布努埃尔用特写表现了蟑螂被电死的镜头。很多人把这种表现方式解释成一种心理的、阶级的等可能的意义，但任何一种解释都是不可能真正回到这部电影本身。实际上，这些痴迷的物象传达了某种神秘的意味。片中对物象的痴迷，表现出了某种拉康所谓的"欲望的镜像"的效果，并且这些物象所传达出来的神秘感，比物象本身的含义要多很多。

对于姿势的表现是这部影片一个颇具趣味和深度的特征。最突出的是拉法尔一行六人在田野的路上漫无目的地行走。一行六人随意地走着，没有目标，也无所谓来路。这样的镜头三次出现在影片不同的位置，影响着电影的叙事节奏，构成了这部电影的某种"统一性"，同时也解构着这部电影的最终意义的生成。这种行走的姿势，背后有着丰富的结构和功能。电影结束于六个人在田野的路上的行走，具体地说是结束于他们走路时混杂的脚步声，他们自以为是的骄傲的姿势

拉法尔一行人在田野上漫无目的地行走

给这个腐化而不善自省的社会基础和秩序做了最好的注解。

路易斯·布努埃尔的作品所关注的主题基本上有三种，即性、政治和宗教。这种关注在《资产阶级的审慎魅力》中表现得尤为明显，只是这种表现与导演前期的一些作品相比较而言，充满了一种嘲讽的喜剧色彩。喜剧是最难铺就的诗体。在72岁的年龄，通过《资产阶级的审慎魅力》一片，路易斯·布努埃尔带来了对中产阶级社会基础的嘲讽和对自我生活状态的充满挑衅、讽刺和怀疑的深刻反思。

路易斯·布努埃尔在他的时代是一个"不受欢迎"的人。他从小生活在天主教家庭，四个妹妹因为宗教信仰问题而自杀。在年幼的时候，路易斯·布努埃尔就表现出叛逆的性格特征。这些儿时的经历在作为人类镜像的电影中有所呈现，对宗教的怀疑使他招致了现实社会诸多的非议和排斥。在他的作品中，反复挑战着宗教世界的观念。在《资产阶级的审慎魅力》中，路易斯·布努埃尔依旧冷静地解剖着人的世界与宗教观念的崩溃。在片中，主教令人不可思议地来到赛内夏尔夫妇家应聘做园丁，后来被一个农妇请去为一位将要病死的园丁做祷告，主教发现这位即将死去的园丁曾经是他家的园丁，这位园丁因为主人的残忍自私而杀死了主教的父母，使得主教在很小的时候就失去了家庭的关爱，当主教给即将死去的园丁做完祷告之后，他随即拿起仓库门旁的猎枪开枪打死了园丁。有意味的是，在主教进入仓库做祷告之前，那位来请他的村妇问他，为什么她从小就讨厌耶稣，主教温柔地让这位村妇等他做完祷告出来再给她解释。而主教本身枪杀老园丁的行为则成了他给出的最好的答案。路易斯·布努埃尔在有关主教的戏和场景的安排，看似无逻辑、毫无章法，实则表现出了现实和生存的荒诞和对这一现实的深刻反讽。

三、"离题"的风格

路易斯·布努埃尔生于1900年的西班牙，他受到多种文化、哲学和艺术思潮的影响。路易斯·布努埃尔的电影表现为一种文化聚合体。他的电影体现出受到西班牙和法国等欧洲大陆文化和激进而具有本土特征的南美文化，以及好莱坞商业电影和欧洲现代电影等多种文化元素的影响，这使得路易斯·布努埃尔的影像风格充满着一种万花筒般的复杂多面性。《资产阶级的审慎魅力》一片的表现技法，表现出了某种"离题"的风格。

《资产阶级的审慎魅力》在表现风格独具特色，在场面调度、摄影剪辑及声音的处理上呈现出极强的风格化特征，主要体现在场面调度的控制、移动和推拉镜头对叙事重点和离题场面的表现、剪辑中的特殊转场方式，以及极具风格的单声道声音处理。这些表现手法上的风格特征，被统摄于具有一定生活逻辑的叙事框架之内，配合着具有离散特征的拼贴式叙事，共同构造了这部电影的现代艺术特征。

在场面处理上，《资产阶级的审慎魅力》一片在布景、服装、灯光等方面都表现出了现实主义的特征：具体入微的生活场景的再现，场景的质感接近于一种油画的细腻精致。这些现实主义特征与中产阶级虚幻的生活状态形成了微妙的对比：对性的动物性的渴求、对暴力欲望的任性而为、对信仰和忠诚的背离与消解……这些上演在精致有序的生活背景之下，形成了某种带有现代性风格的虚幻感。《资产阶级的审慎魅力》一片演员的表演也具有写实主义的风格，克制的表演状态营造出一种冷漠可笑的电影基调，而这些表演又是和这种场面背景相协调的。

在每个场景中，路易斯·布努埃尔依然保持着尽量用一个长镜头来表现一段对话或者连续动作的长镜头表现方式。这部电影的很多场景基本上都是安排在室内，尤其是在聚会的餐厅，所以整体性的大的场面调度和深度空间在影片中不少见。导演在不打断演员表演的基础上，更关注摄影机的运动方式和叙事重点，时而疏离、时而迫近的配合，由此来创造影片"离题"的基调。路易斯·布努埃尔在这部影片中经常使用迅速的移动和伸缩镜头，将叙事重点或者看似非常重要的即将要发生的事件敷衍出去，形成"间离"的效果，将观影者的"期待"打破再建立另一种"期待"。在推拉镜头的过程中，摄影机的运动有些许的轻微晃动和迟疑，这种微妙的晃动和迟疑的运动在整部影片中经常出现，显示着一种并不流畅的摄影机运动风格和"受挫"的叙事格调。《资产阶级的审慎魅力》突然地推拉镜头，加上并不是非常平整的摄影机移动，构成了一种外在的间离的视角。

《资产阶级的审慎魅力》获得1974年英国电影和电视艺术学院奖最佳音效提名。这部影片使用的是单声道的混录系统。这种录音系统的弱点是显而易见的，影片中的声音是失真的，没有自然声的真实和层次感。但是，布努埃尔在这部影片中对声音的处理拓展了电影声音进入叙事和风格层面的可能性。一处在大使拉法尔的办公室，拉法尔正在准备毒品交易，弗朗西斯在窗口看到一位在街边地上展示电动玩具的漂亮年轻女人。这种失真产生一种滑稽的气氛：拉法尔在

自我想象中试图实现某种对于性的占有欲。另一处是这位女人被拉法尔用枪威胁着带进屋子，这位女人和拉法尔在客厅进行了一番语言和身体的对抗。在某种意义上，这位女人不是拉法尔对于同伴所说的间谍，而是拉法尔的一个性幻觉的投射，这个角色作为无意识的存在进入看似有序的情节设置。布努埃尔用"遮盖"的方式，再一次打散了观众的"期待"。第三处是在拉法尔一行六人被逮捕入狱。这种"省略"和"遮盖"，除了吊起观众的趣味之外，更为明显的作用是用一种"非情节声"（噪音）"遮盖"或者替代"情节声"，把情节的逻辑性打散，使之更加非情节化或离散化，从而塑造某种"离题"的风格。

《资产阶级的审慎魅力》是路易斯·布努埃尔最后三部作品之一，是当年在欧洲票房最好的电影。在20世纪70年代"红色政治"电影浪潮和"第三世界"电影浪潮风起云涌的时候，作为老一代最具代表性的导演之一，路易斯·布努埃尔的这部影片依然保持着一种深刻讽刺的喜剧力量，通过梦境和现实的拼贴式叙事，展示了某种荒诞与反讽，呈现了以中产阶级为代表的人类在现代社会中的扭曲的姿态。

延伸阅读>>>

导演路易斯·布努埃尔生于1900年的西班牙，他受到多种文化和哲学艺术思潮的影响，其本身就是一个聚合体：西班牙、法国、好莱坞、墨西哥、欧洲大陆文化和激进而具有本土特征的南美文化，以及好莱坞商业电影和欧洲现代电影潮流等多种文化元素的影响，这使得布努埃尔的影像风格充满一种神秘感。作为西班牙电影史上最伟大的导演，他几乎经历20世纪所有的电影浪潮，他最初跟随让·爱浦斯坦，之后又进入"超现实主义"创作流派，他拍摄过极端写实的《无良的土地》，也拍摄过"超现实主义"的经典作品。布努埃尔说，他不喜欢《罗马，不设防城市》，因为里面的某些场景太多做作和虚假，并说意大利新现实主义电影"缺少诗意"……

在布努埃尔一生的创作之中，超现实主义的思想一直成为他思考现实物质和精神世界的最重要方式。超现实主义深受弗洛伊德精神分析学说的影响，表现出对于人类潜意识的关注，在艺术形式上追求非逻辑的叙述，同时保留人类的另一种现实。

进一步观摩：

《一条安达鲁狗》(1928)、《黄金时代》(1930)、《无粮的土地》(1933)、《维莉迪安娜》(1961)

进一步阅读：

1. 关于布努埃尔的生活及个性和作品创作背景，可参阅[西]布努埃尔：《我的最后叹息》(傅郁辰、孙海清译，凤凰出版社，2010)。

2. 对布努埃尔整体作品的了解，包括海报、大量剧照，可参见Bill Krohn/Paul Duncan ed., Luis Buñuel: chimera 1900–1983, Taschen, 2005.

3. 对西班牙电影史的整体了解，可参阅Alberto Mira Nouselles, *Historical Dictionary of Spanish Cinema*, Scarecrow Press, 2010.

思考题 >>>

1. 如何理解这部电影的叙事主线与拼贴式叙事？
2. 请从拼贴式叙事的角度来谈谈这部电影中"梦境"的作用。
3. 如何理解影片中导演对于声音的"遮盖"性处理？

（李蕊）

《出租车司机》
孤独者的自我救赎

片名：《出租车司机》(*Taxi Driver*)
美国哥伦比亚影业公司1976年出品，彩色，113分钟
编剧：保罗·施拉德
导演：马丁·斯科塞斯
摄影：迈克尔·查普曼
主演：罗伯特·德尼罗、斯碧尔·谢波德、朱迪·福斯特
奖项：第二十九届戛纳国际电影节金棕榈奖

影片解读>>>

20世纪60年代美国电影工业出现大萧条，电影同时也受到来自电视的冲击。电影急需新兴力量的加入才能重现活力，这一时期出现了一批非常具有活力的年轻导演，他们在电影学校接受过专业训练，同时对经典好莱坞时期的电影了如指掌，无论是它的优点还是缺点。这批年轻导演当中最具代表性的是被称作"电影小子"的一批优秀导演，他们是科波拉、乔治·卢卡斯、斯皮尔伯格和马丁·斯科塞斯。这批导演在20世纪70年代初期就奠定了自己作为优秀导演的地位。

就在这一时期，全世界人们生活在激荡的政治、文化运动中。人们享受了二十多年的和平，物质生活也基本从战争的疮痍中恢复。世界各地的人们几乎都不会再为基本的生存而焦虑。物质生活的富足并没有给人以绝对的安全感，冷战、核威胁、局部动荡，以及对未来世界政治文化图景无法预知的困惑如阴云密布笼罩于城市上空。20世纪60年代的美国政治和文化生活更带有某种乌托邦的色彩，时而爆发的暴力冲突及持续的激情，让人们始终难以忘怀。

《出租车司机》的主人公特拉维斯是越战退役老兵，他因为夜晚无法入睡而去做夜班出租司机。影片在特拉维斯的内心独白中展开故事，他认为他生活的世界里充满了肮脏和让人作呕的东西，需要进行清理。他所表现出来的孤独和苦闷是那个时代的整体精神状况，生活中没有目的，开着黄色的出租车在闪烁着霓虹灯的昏暗阴湿的灰色街道中穿梭。

　　但是，那个年代并不像影片的色调那样阴沉灰暗，它是荷尔蒙分泌过剩的时代，人们热衷于构建一个乌托邦式的世界，任何一个公共事件可能都会对以后的文化生活产生深远的影响。60年代的美国便是典型的代表。对于许多观察家来说，60年代最重要的遗产是在政治机构和立法之外。有人看重的是性解放、迷幻药和摇滚乐所构成的醉生梦死的文化；另一些人则怀念由学潮和道德谴责构成的群众运动，其抗议的目标起初是核战争的威胁和南方的种族歧视，后来是不断升级的越南战争。[1]《出租车司机》在故事的高潮段落，特拉维斯遭受恋爱失败和对生活的绝望之后，展开了刺杀总统候选人和血洗妓院的疯狂行动。他企图通过暴力的宣泄，找到排除寂寞的方法。暴力行为过后被媒体冠以英雄称号，这份意外的光荣并没有减轻他个人内心的痛苦与落寞，无法摆脱抑郁的他最终还是像往常一样继续在夜晚惨败不堪的街道上开车，湮没在纽约街头鬼影憧憧的车流之中，随时可能被莫名的孤独所包围、袭击甚至吞没——特拉维斯又重新被置于遭受暗夜吞噬、自生自灭的危险境地。

　　《出租车司机》这部影片是新好莱坞的典型代表，既继承了传统好莱坞的经典叙事原则，又有"作者电影"所具有的个人书写式的深入到人物内心世界的艺术特色。与经典好莱坞戏剧化电影善于制造梦幻、完美的故事情节相比，《出租司机》更加贴近现实，尤其是人物内心的现实，它的故事冲突并不在外部而是在人物的内心。但是，与欧洲艺术电影相比，《出租车司机》并不过分张扬个性，在情节和故事的构造上面依然存在着对经典好莱坞戏剧化影片的痕迹。

一、从经典好莱坞到新好莱坞

　　经典好莱坞戏剧化电影，就是以戏剧美学为基础，按照戏剧冲突律来组织和

[1] [美]莫里斯·迪克斯坦：《伊甸园之门——六十年代的美国文化》，方晓光译，凤凰出版传媒集团，2007年，第2页。

结构情节，它的表现方法包括戏剧性情节、戏剧性动作、戏剧性冲突、戏剧性情境等，一般都具有明显的开端、发展、高潮和结局，具有鲜明的线性结构方式，要求情节与情节之间互为因果、层层递进。[1]《出租车司机》这部影片虽然在情节与情节之间的因果关系并不是那么明显，但是它基本遵从了开端、发展、高潮和结局的戏剧美学特征。故事的开端是精神孤独抑郁的特拉维斯找到开出租的工作，并对城市的罪恶和肮脏感到不满。同时，他去追求偶然遇到的、他认为纯洁干净的姑娘贝茜；发展是收到失恋的打击，遇到了雏妓艾瑞斯与同事、乘客的接触中感到愈加的苦闷和痛苦；高潮是刺杀总统候选人未遂，血洗了妓院，解救艾瑞斯；结局是被媒体冠以英雄称号，艾瑞斯的父母写信表达感谢，继续走向灰暗的街头。

《出租车司机》继承了经典好莱坞的叙事手法，但是呈现给观众的是带有某种颓废意味的故事，并没有恪守戏剧化影片最后带给观众完满的大团圆式结局的规律。特拉维斯的自我意识和英雄主义使他采取了毁灭性的方式，他对社会的复仇并非伴随着良知的泯灭。影片勾勒出美国在越战失利后，处于一个尴尬迷茫的时期，对美国政治的失望和美国精神的怀疑在年轻民众中甚为普遍，而特拉维斯无疑是其中的典型代表。这部影片无疑是马丁·斯科塞斯带着社会精英主义者的目光去审视后越战时期的美国，带有社会批判性。影片中出现的纽约美丽的夜景、流光溢彩、颓废的音乐，却反映出了地狱式的生活背景，与雏妓、黑帮、罪恶无所不在。影片开始部分特拉维斯面试工作，面试官问他："你夜里要去住宅区吗，南布朗克斯，黑人区？"特拉维斯回答："我在任何时间任何地点都工作。"面试官又问："你在节日也工作吗？"特拉维斯说："任何时间任何地点。"这段看似流水账般的问答，透视出特拉维斯生活在不是一个纯粹安定、和谐的社会，这个社会是有阴暗和危险的，而且危险潜伏在人们的生活中的。特拉维斯是一个内心充满着个人英雄主义，同时还沾染着时代带给他的颓废精神状态的人。他本身就是一个定时炸弹，随时会爆炸。影片仅仅用两句简单的对话就为观众造成了期待，为以后的故事发展埋下一个伏笔。

这部影片采用了大量的日记或内心独白的手法来推进情节，但是给人的感觉是剧情间的因果关系并不是特别强。梦呓般的旁白更让观众通过银幕上透过出租车窗玻璃不断闪过的街灯和路边的行人的镜头而认同那个精神孤独者正承受着

[1] 彭吉象：《影视美学》，北京大学出版社，2010年，第157页。

环境带给他的压抑。各场景间的转换就是通过特拉维斯的内心变化来组织的。例如，影片中并没有很好的交代的是，特拉维斯为什么要去拯救艾瑞斯，对于他选择暴力手段，也只是通过其接触到的精神分裂者讲述要杀死自己不忠的妻了这情节作为过渡，之后他便买枪，在牢笼般的房间里练习杀人。或许他的行为可以用生命的原动力来解释，就像法国新浪潮电影的代表作品《精疲力尽》的里米歇尔，他所做的事情没有一个很充分必要的原因，他去偷车、开枪杀死警察都是可以做也可以不做的，甚至他的死也是自我选择的结果。他的行为动力来自弗洛伊德心理学中死的本能——破坏力。特拉维斯的行为可以说是由于死的本能的驱动，他要清除肮脏、罪恶的世界。

二、影调与节奏

《出租车司机》中采用大量的低调摄影，幽暗、让人压抑环境的表现，以及精神孤独、自我封闭的主人公的设置，非常符合黑色电影的艺术特色。黑色电影大体上指描绘阴暗的危机四伏的城市街道、犯罪与堕落的天敌的那些40年代和50年代初的好莱坞影片。[1]黑色电影不是一种类型。（正如雷蒙·达格纳特在针对海汉姆和格林贝格的《四十年代的好莱坞》一书所发表的异议中有益地指出的那样）它不像西部片和歹徒片类型那样由环境与冲突来界定，而是由微妙的调子和情绪的特点来界定。与灰色影片或非白色影片的可能变体相对的，就是黑色影片。[2]

波·凯尔评论《出租车司机》的视觉特点：在人工矫饰的光怪陆离的气氛下，城市里没有温良谦让，也没有同情和怜悯，只有红色的霓虹灯和街上冉冉蒸腾的烟雾和残破凋零的景象……这些东西冲击着特拉维斯……[3] 对于黑色电影的视觉特色，乔尔·格林堡和查尔斯·海厄姆是这样说的："在将近早晨时分的一条黑色街道上，一阵突然的瓢泼大雨倾盆而过。雾气中路灯散发出朦胧的光晕，在一间没有电梯的大楼的房间里，充满着从街对面一块霓虹灯招牌上照射过来的一闪一闪的灯光，一个人正等着去谋杀或被谋杀……"[4]《出租车司机》里面几

[1] [美]保罗·施拉德：《黑色电影札记》，郝大铮译，《电影世界》1988年第1期。
[2] 同上。
[3] [美]波·凯尔：《一个反现存体制的人》，林瑞颐译，《世界电影》1987年第3期。
[4] [美]泼莱恩、彼得森：《"黑色电影"的某些视觉主题》，陈犀禾译，《当代电影》1987年第3期。

片中的红色具有表意性

乎一半以上的场景表现的是夜晚，这就让影片蒙上了一层黑色。但是，特拉维斯精心设计对总统候选人的谋杀计划，并不是出于政治上的动机，或许只是因为特拉维斯被贝茜所抛弃。特拉维斯甚至没有自己的政治立场，最初他对总统候选人的支持态度也是因为贝茜是作为竞选团队的成员，所以他要同自己的情人保持政治上的一致性。

电影中红色的使用也是非常具有表意性的，红色象征着罪恶和欲望。例如特拉维斯与贝茜第一次约会时穿上了红色的夹克，特拉维斯在影院观看色情电影时，被周围的红色坐椅所包围。还有许多的镜头都含有红色元素的表现，夜色下红色的霓虹灯、红色的信号灯、商店红色的外墙、色情影院红色的招贴画和装潢，是纽约街道最突出的红色元素。特别是影片血洗妓院的那场戏，几乎整个空间都被鲜血染红，这些红素元素的表现突出环境的地狱般恐怖的气息，更象征着特拉维斯内心的愤怒。电影其实应该算最直观反应一个时代的艺术形式，20世纪70年代混乱的世界被无休止的战争和无道德的政治欺骗所垄断，青年人在这个时代的觉醒显得如此悲壮，每个人滥用自己的青春来反抗一个糟糕而混乱的时代。

《出租车司机》的配乐是电影大师阿尔弗雷德·希区柯克的御用作曲家伯纳德·赫尔曼谱。影片的配乐采用较高的调子、激烈的节奏，反复回响，杂糅了迷茫、沉郁而慵懒的风格，与夜晚街道上昏暗斑驳的霓虹灯互为映衬，表现了一种极度压抑的性欲和非常迷乱的心理，带给人一种窒息的恐惧与惊悸，同时也契合了主人公孤苦抑郁的内心世界。[1]影片让人紧张、焦虑的氛围并不是通过快速剪辑、动人心魄的音效来达到的，相反，这部影片的节奏较为缓慢。有些镜头流露

[1] 隋红：《〈出租车司机〉：黑夜街头踽踽独行的孤胆浪子》，《青年作家》2010年第6期。

影片有些镜头流露出安东尼奥尼式的哲学意味

出安东尼奥尼式的哲学意味。例如，特拉维斯在给贝茜打电话时出现的突然转向边上甬道的镜头，一扇敞开的门，截出外面的一段街道，走过的人和驶过的车，似乎平静，却潮水般涌来难以遏制的寂寞孤独感。

三、都市中的游侠

20世纪60年代后期及70年代，一批新导演创造了一个"新好莱坞"。这批青年人经历了60年代美国的政治危机，目睹了芝加哥警察暴力镇压群众，越南战争，马丁·路德金和罗伯特·肯尼迪被刺杀，黑人暴乱事件，他们把自己的经历和感受倾注到影片中，反映了那代人在动荡变幻的年代里迷茫、苦闷和愤怒的心情，表现了导演们对社会和人生的某些看法。《出租车司机》中特拉维斯向被称作巫师的年长出租车司机讨教生活的意义，巫师问他遇到什么问题时，特拉维斯欲言又止，似乎有无数的痛苦却又无法诉说，他很含糊地说他想站出来，他有一点不好的想法。巫师看出他的心事，跟他讲了一些关于人生意义的话，同时安慰他说，你会好起来的。电影中的这一场景，就像影片《迷失东京》中，年轻的女孩子和那个有趣的老男人和衣并排躺在床上，女孩子问："长大会好一点吗？"老男人回答："不会。"过了一会儿又说："会的吧。"在这段看似闲散的对话最后，老男人说："我不担心，你会自己走出来的。"特拉维斯和《迷失东京》中的女孩，都面临人生道路上的困境，他们对生活、对自己的环境无所适从。

影片中多次展现特拉维斯每天在家里孤独地面对一台黑白电视机，特拉维斯买枪之后在家里与对手讲话，现代都市带给人的是一种隔离感。特拉维斯曾在东南亚参战，出生入死，这段经历对他在片中的性格背景至关重要。每当星月无光的暗夜，贫民区脏乱的街景仿佛是隐伏各处伺机吞噬他的敌人。也许别人能忍受

社会的腐败状态、流莺的满街乱飞和随着茫茫人海沉浮的挫折感，但是特拉维斯不能。在参加了一场战役回到所谓"文明"之后，在因等级观念被心爱的女人抛弃之后，在被欺骗民心的政治言说刺痛之后，特拉维斯出现了严重的妄想狂的病态心理。他认为除非他有所行动，否则事情不会出现转机。特拉维斯的用意实在极为正大，他认为他的作为就像圣保罗一样正当。他要净化生命，净化思想，净化灵魂。

延伸阅读>>>

新好莱坞的电影小子们大多出生在20世纪40年代，他们接受了欧洲艺术电影的洗礼，同时也没有完全否定经典好莱坞成功的艺术手法，可以说他们的成就来自对艺术的尊重和对电影本身的热爱。马丁·斯科塞斯解密美国故事，马丁是以类型电影的方式解构好莱坞类型神话的人，同时，他在对好莱坞类型电影人物和故事的解构过程中，也展示了类型片中的另一个故事，这为后好莱坞时代一批青年导演创造的后现代电影故事奠定了基础，所以，马丁一直是好莱坞最受尊敬的导演。

《出租车司机》日记手法和画外音的使用，以及电影中多次出现的跳接镜头，观众可以感受到斯科塞斯对欧洲电影尤其是法国新浪潮电影和左岸派的一种致敬。虽然都是新好莱坞的电影小子，但是他们的风格其实也是大相径庭。例如，同样是表现意大利黑帮，科波拉的《教父》更多的充满了对黑社会势力的浪漫的想象，而斯科塞斯的《好家伙》力求真实再现黑社会组织的暴力和混乱。"新好莱坞"电影在立场观点上大体分为"左翼"和"右翼"两种：前者集中表现无政府主义者，推崇无视法律的反叛英雄，比如《邦尼和克莱德》《毕业生》《逍遥骑士》《发条橙子》《飞越疯人院》等；后者则主张在不违背社会秩序、不僭越法律、不损害道德的情况下，维护有产者利益，主人公通常是一位孤胆英雄，《出租车司机》即是代表。[1]

[1] 隋红：《〈出租车司机〉：黑夜街头踽踽独行的孤胆浪子》，《青年作家》2010年第6期。

进一步观摩：

《穷街陋巷》（1973）、《愤怒的公牛》（1980）、《现代启示录》（1979）

进一步阅读：

1. 关于新好莱坞和美国20世纪60年代文化，可参考美国学者莫里斯·迪克斯坦的《伊甸园之门——六十年代的美国文化》（方晓光译，凤凰出版集团译林出版社，2007）。

2. 从社会学的角度对美国所作的分析，可见法国学者让·波德里亚的《美国》（张生译，南京大学出版社，2011）。

3. [美]比斯金：《逍遥骑士，愤怒公牛：新好莱坞的内幕》（严敏等译，文汇出版社，2008）。

思考题 >>>

1. 新好莱坞与旧好莱坞的区别和联系是什么？
2. 新好莱坞的艺术手法中都有哪些是来自欧洲艺术电影？
3. 《出租车司机》中色彩的表意性主要表现在哪些地方？

（徐之波）

《铁皮鼓》
民族的荒诞叙事

片名：《铁皮鼓》(The Tin Drum)
 西德 / 波兰 / 法国 / 南斯拉夫1979年合拍，彩色，142分钟
编剧：君特·格拉斯、让-克劳德·卡瑞尔、沃尔克·施隆多夫
导演：沃尔克·施隆多夫
主演：马里奥·阿多夫、安吉拉·温科勒、大卫·本奈特
奖项：第五十二届美国奥斯卡金像奖最佳外语片

影片解读>>>

 20世纪已经远去，人类社会在那个世纪中经历了风云变幻，留下的永远是许许多多的浓墨重彩。如果要绘制这个复杂的世纪之图的话，每个人心中肯定都有不一样的色调。而作家在叙述20世纪的某一阶段的时候，他作品中的代言人最能说出他对这个世界采取什么样的态度，《铁皮鼓》就是这样的作品。施隆多夫在他的日记中写道："我试着去想象一部叫《铁皮鼓》的电影会是什么样子，那也许会是一幅壁画，在社会底层经历世界历史：巨大的、壮观的画面，由小小的奥斯卡拼凑在一起。"[1]关于小说的主人公——奥斯卡，他还说："他被称为二十世纪的畸形儿。对于我来说，他有两种与时代有关的典型性格：拒绝和反抗。他是如此排斥这样世界，以至于他不再长大。零增长。"[2]电影《铁皮鼓》就是带着荒诞和发人深省色彩进行讲述的。《铁皮鼓》描写出了多个民族在特定时代背景下表现出来民族性。影片并没有采取宏大叙事的方式，依然是个体的甚至是个性

[1] [德]福尔克·施隆多夫：《光·影·移动：我的电影人生》，张晏译，人民文学出版社，2012年，第251页。
[2] 同上书。

（叙述者是一个拒绝长大的人）的讲述，用一种间离式的思辨向人们讲述。新德国电影的年轻导演们，就是这样一直在为自己的民族做哲学式的思考，施隆多夫有着特殊的教育背景，他的全部教育经历几乎都是在法国完成的，这位在法国电影的熏陶中成长起来的导演，在民族与民族的关系的表现上加入了更多的荒诞和悲怆。

一、从小说到电影

作家君特·格拉斯在回忆中写道："《铁皮鼓》的作者也许成功地发掘了某些新的认识，揭穿了某些人的伪装，用冷笑实实在在地打破了国家社会主义的魔力，瓦解了人们对它的虚假的敬畏感，并且重新赋予了迄今为止被缚的语言以行动自由。"[1]但是，他原本不想，也不能够澄清历史。正如君特·格拉斯所说，小说家是可疑的见证者。从他自己的话语中可见，他写作的推动力并不是来自对于家国大义的自觉承担，几乎是在虚荣的小市民心态的驱动下，以达到用写作来改变生活的目的。正是因为作家十分清楚这种不登大雅的心态和驱动力，所以他对小市民的虚伪和做作才不遗余力地挖苦和讽刺。尽管这部小说发表后赢得与作者同代人的极大认同，但在法国求学和成长起来的导演施隆多夫对小说中描写的世界和人物并没有获得经验上的归属感。他在日记中记下了对这部小说的感受：大部分读起来像是虚构的内容，对他来说就像是亲身经历一样。[2]同时他也不得不承认君特·格拉斯的语言力量给他带来的动力。正是这种力量驱动和时代的距离感让导演更加关注它的寓言性，它的人物性格中的矛盾和复杂也正是能够引人思考的焦点。

作者电影理论强调电影可以是个人化的表达，电影可以像小说或者日记一样是导演作为作者的私人表达，小说的个人化叙述角度是作者电影理论建构的标榜。在君特·格拉斯那里，他的个人体验在小说里成了嘲讽的对象，他对名利有强烈的欲望，同时他也能意识到这是劣根性的表现，他的小说主人公都会带有他的性格。他在回顾中指出了这种自嘲式写作的原委。他说："既不是创作欲（诸

[1] [德]君特·格拉斯：《回首〈铁皮鼓〉——关于我自己》，摘自豆瓣网：http://movie.douban.com/subject/1292207/discussion/1281242/

[2] [德]福尔克·施隆多夫：《光·影·移动：我的电影人生》，张晏译，人民文学出版社，2012年，第252页。

如我肯定要写并且知道怎样写），也不是蓄积已久的决心，（诸如我现在要动手写了！）更不是某种高尚的使命感或指标（天赋的义务之类），促使我坐在了打字机前。小市民的出身也许是我的最可靠的推进器，因为我要缩短自己与上流社会之间的距离。"[1] 推己及人，这种尖刻的自嘲也成了他讽刺自己所从属的阶级的局限性的利器。"我将写作视作一种有距离感的、带有讽刺色彩的过程。这种过程是个人的，而它的结果（无论是成功还是失败）则是公开的。"[2]

《铁皮鼓》的原著小说，是从成年后的奥斯卡在疗养院的口述开始的，而施隆多夫放弃了这些内容。最后，电影从祖母的土豆田开始，采用了一句传统的童话式开头："很久很久以前……"[3] 这个小说所讲的故事对于施隆多夫来说就像是祖父所讲的故事一样古老，因为他提到，"君特·格拉斯谈到的那个时代并不是我的时代，他谈到的那些经历，还有他独有的那些梦，我都没有经历过"[4]。这样的距离和隔膜让导演不得不去认识和思考，去探寻属于奥斯卡和君特·格拉斯的时代人的心智，同时也是那个特殊时代背景下人的境遇，以及个人对政治立场的选择是出于怎样的考虑。

《铁皮鼓》采取的叙述者——奥斯卡·马策莱特具有超现实意味的视角，为了对抗成人世界的丑恶，他从三岁起就拒绝长大，所以他在外貌上永远都是儿童的状态，但是内心却是成年人的复杂和深邃。根据君特·格拉斯的叙述，奥斯卡的前身是他创作的一首长诗的主人公，他为自己在无名小镇筑起一个高柱，俯视众生，在上面坐禅，满口隐喻，成了受民众膜拜的对象。而奥斯卡的视角是这首长诗的主人公的对极，奥斯卡的视线不及桌子高，所以他能看到了母亲和表舅的偷情，这样的丑陋让他感到厌恶。奥斯卡母亲的诞生也是具有荒诞和戏剧色彩，外公为躲避追捕藏到外婆的大裙子底下，却与其结合因此生出了他的母亲。这些都是成年人所见不到的世界。作者借奥斯卡的视线揭露了成年人的虚伪和丑恶，像三岁孩子一样身高的侏儒视角可以灵活多变，又产生距离感。母亲与两个都有可能是奥斯卡的父亲的男人之间的感情关系也是一种隐喻，他们各自代表着不同的民族背景，他们身上来自本阶层的特征都是作者嘲讽的对象。

[1] [德]君特·格拉斯：《回首〈铁皮鼓〉——关于我自己》，摘自豆瓣网：http://movie.douban.com/subject/1292207/discussion/1281242

[2] 同上。

[3] [德]福尔克·施隆多夫：《光·影·移动：我的电影人生》，张晏译，人民文学出版社，2012年，第258页。

[4] 同上书，第252页。

二、怀旧色彩下的荒诞记忆

电影的故事开始于1899年,直至二战以后,描写了半个世纪里战争与文明的交互统治使得生活在但泽这块地方的人们之于家园和理想寄托的漂浮状态。《铁皮鼓》的叙述是从长不大的奥斯卡的视角出发,所以是关于儿童的记忆,是对往事的回溯。电影《铁皮鼓》呈现出来的色彩基调就是基于这样的怀旧情感,整部影片都笼罩在一层怀旧玩具店的颜色中。暖调子、没有特别刺眼的纯色;质感上《铁皮鼓》有一种木雕般的粗糙感,有时它就像是一出木偶戏,有点类似卓别林早期的电影。[1]导演施隆多夫说,我要将这部电影做成文学作品翻拍电影的对立面,要带有格劳贝尔·罗恰所说的"热带主义运动"那种"野蛮"的味道。[2]这部电影的确表现出了人类身上散发出的那种原始意味的狂野、粗鄙和迂腐。电影的主人公奥斯卡,以其外表的欺骗性让成人放弃了对他的警惕,所以很多成人间丑陋的勾当在进行的时候奥斯卡都成了见证者,例如奥斯卡母亲与表哥的偷情,奥斯卡如同一个窥阴癖监视着一切。奥斯卡的在场,让他几乎成为整部影片中的独裁者,他可以任意地我行我素,甚至能够操控很多事情。

奥斯卡具有一项超现实主义的能力,他可以用尖叫来打碎玻璃。这是他作为儿童指向成年人的武器,尖叫声象征着"打破"与"粉碎"的含义。每当有人要摘掉他的铁皮鼓时,他就用这个武器来捍卫自己的权利。母亲与表舅私通时,他爬上钟楼用尖叫表达内心的愤怒,同时,他还用这种超能力去为纳粹军队服务,为纳粹军官表演。奥斯卡的另一个武器是他敲鼓的声音,他用铁皮鼓最大的杰作便是偷偷坐在讲台底下,用铁皮鼓敲打出节奏,将一场纳粹的集会便成了一场演奏春之声圆舞曲的舞会,在人性的自然流露面前政治宣传显得那么的不堪一击,讽刺了纳粹政治。

奥斯卡混乱的家庭关系,象征但泽地区与强大的帝国之间的关系。奥斯卡一开始就不知道自己的父亲到底是谁。弗洛伊德理论认为,父亲在一个人的生命中意味着权威,父亲角色对于个体的成长有着极为重要的所用。个体的自我确认是成功压抑/反抗乱伦愿望的结果。在奥斯卡生理上有可能是其父亲的布拉斯基的长期不在场,与波兰作为其象征的生理上与心理上的双重软弱性,使其不能充当

[1] [德]福尔克·施隆多夫:《光·影·移动:我的电影人生》,张晏译,人民文学出版社,2012年,第257页。
[2] 同上书。

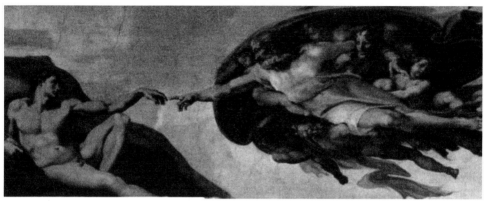

影片中的一个镜头构图（上）与《创造亚当》的构图相吻合

起这个权威角色。他与杨·布拉斯基的对话揭示了他真正的父亲或许正是他表舅杨，因为表舅告诉他，他遗传了布拉斯基家族蓝色眼睛。当表舅对他说出这些话后，他的食指与表舅的食指放在钢琴盖上，几乎对接。这样的情景，正好与文艺复兴时期文艺复兴三杰之一的米开朗琪罗的《创造亚当》的构图相吻合，从天上飞来的上帝食指指向亚当，通过这样的方式把理性传递给亚当。上帝给昏沉的亚当提醒，理性就成了人类意识不停运转的"机器"。影片中，奥斯卡带着父亲传递给他的"理性"来到了广场，杨·布拉斯基坚定地站在波兰阵营这一边，所以奥斯卡用击鼓扰乱纳粹阵营的集会就带有了一定的启示意义。

阿尔弗雷德作为德国的代表，有其强势的一面，但他与奥斯卡的母亲阿格涅斯貌合神离，对奥斯卡的成长没起多大作用；他明知道阿格涅斯与布拉斯基的关系，却默许了，对奥斯卡也处处表现地像一个"继父"。正是由于这种无父的状态，才让奥斯卡对自我的认同与定义发生了障碍，让他对伦理的关系认识不清，使他一面具有对权威的反抗性，对世事有清醒的认识并且不同流合污，一面又让

阿尔弗雷德挑起的眉毛

杨向奥斯卡展示百年来波兰的第一枚邮票

他易向诱惑妥协。在表现小市民的劣根和苟且时，影片多用特写来突出他们的行动的细节。例如，海滩散步阿尔弗雷德为阿格涅斯和杨拍照后眉毛抬起的一个表情，这个表情也是作家看过样片后最为满意的一个镜头，充分表现出了他内心的复杂；还有杨向奥斯卡展示百年来波兰的第一枚邮票，他选择了一枚小小的邮票作为其民族自豪感的象征，多少让观众感到滑稽和讽刺的意味。

三、影像间离效果包裹的隐喻

奥斯卡病态侏儒形象的设定体现了当时时代与社会的不健康性。故事暗含了政治隐喻，带有些荒诞、怪异的意味。作为一部政治色彩浓厚的影片，影片中的人与物有着诸多隐喻与联系。片中的奥斯卡最开始是以一个具有一定能力的消极的反叛者的形象出现的，他在一开始生下来时就有记忆与视觉，甚至具有一定的思维能力。所以，奥斯卡从母亲肚子里出生时镜头是以他的视角向外看的，这是一个颠倒的画面，象征着外部的世界对于奥斯卡来说完全是一个颠倒和混乱的。同时，在视听语言上，导演多处运用很具间离效果的手法，让这部影片所讲述的故事给人一种不真实和荒诞的意味。例如，片中有四场戏用到降格：外公被警察找到而坠入木排下不见踪影；年轻的妈妈和叔叔相拥而吻；婚前爸爸用美食追求妈妈；妈妈下葬后大家聚在一起吃饭。这几场都是推动后来情节发展的戏，采用降格，给人以不真实的感觉，似乎在暗示故事的不真实性，不妨理解为导演为体现魔幻现实主义的形式化举动。

影片的色调给人以非常潮湿的感觉，色彩出奇饱满。这无形中就缓解了影片内容本身的压抑，虽残酷，但是一丝怪诞也能让人接受。影片中的红色是一个很

重要的元素，奥斯卡出生的时候画面几乎都是红色；奥斯卡在读书时幻想出来的色情场景是红色；片中妈妈、叔叔和爸爸在海边散步遇见钓鳗鱼的人一场戏，色彩以海的深蓝、天的浅蓝和沙滩的白为主调，妈妈却身着鲜亮的一袭红衣，这是妈妈在片中第一次明显展示出她对于自己和叔叔、爸爸关系的无法承受，这正是借助了色彩而突出展现了人物的戏剧化情绪。红色在影片中是性和冲动的象征，但泽这个小小的城镇与希特勒的第三帝国之间的关系，就如同男人与女人之间性征服的关系。奥斯卡的外婆始终是深沉朴素的四层裙子，外公和奥斯卡都曾钻到她的裙底寻求庇护，外婆的大裙子和红衣服形成的对比，也暗含着奥斯卡与母体的关系，他需要母体的庇护，但已无法回去，所以只能选择脱离母体而最终选择成长。片尾，外婆在土豆地忙碌的身影与影片开始形成呼应，音响也是牧笛的悠扬之声，其身后的列车飞驰而去，这些都象征着无论外部发生怎样的变化，在这片沉着的土地始终会像老祖母一样养育着她的孩子。

延伸阅读>>>

1964年，一群年轻导演在德国奥博豪森电影节，发表了一份宣言，这就是《奥博豪森宣言》。他们宣称要创造新的德国电影。《奥博豪森宣言》发表过后，经过几年的努力，德国电影出现一批优秀的作品和优秀的年轻导演。新德国电影最主要的特点就是反思德国民族的民族性问题，笔者认为对民族性的思考集大成的作品就是施隆多夫导演的《铁皮鼓》。新德国电影在艺术上的追求始终如一，他们在宣言中阐述了基本原则：德国电影的未来在于运用国际性的电影语言。《铁皮鼓》可以说是对新德国电影的艺术主张和对本次运动保持长久的生命做出了突出的贡献，它多次获得国际大奖，艺术上运用带荒诞意味的现实主义手法描绘了在德意志民族的畸形心态。

电影《铁皮鼓》在策划阶段尝试邀请美国的投资公司参与影片的投资，然而美国投资公司只对英语对白的电影感兴趣，而创作者最终获得了柏林电影促进协会的资金。导演施隆多夫也多次在日记中提到，他要保护的是一部德国电影，所以可以说《铁皮鼓》是一部真正意义上的新德国电影，无论从内容上还是从电影制作上。《铁皮鼓》诞生的那一年正是新德国电影运动再次复兴的时期，与之时间接近的一部影片是法斯宾德的《玛丽娅·布劳恩的婚姻》等，这几部影片都获

得了成功。德国电影常常运用隐喻或象征表达哲学思考，这与德国人的理性思维一脉相承。新德国电影运动的年轻导演们经过自己的努力和不懈的艺术追求，为德国电影在世界电影史上取得了令人瞩目的一席之地。

进一步观摩：

《人人为自己 上帝反大家》（1974）、《玛利亚·布劳恩的婚姻》（1979）、《柏林苍穹下》（1987）、《德州巴黎》（1984）

进一步阅读：

1. 施隆多夫的回忆录《我的电影人生——光·影·移动》（张晏译，人民文学出版社，2012），记录了他在法国求学经、如何成为一名导演及电影创作时的日记等内容。

2. 关于新德国电影运动，可参考滕国强文章《"新德国电影"运动初探》，《当代电影》1985年第6期。

思考题>>>

1.《铁皮鼓》主人公奥斯卡的拒绝生长象征了什么？
2.《铁皮鼓》选择但泽市作为故事的发生地意义是什么？
3. 如何看待《铁皮鼓》电影中描写的具有荒诞性的情节？

（徐之波）

《陆上行舟》
着魔的银幕

片名:《陆上行舟》(*Fitzcarraldo*)
 维尔纳·赫尔佐格电影制作公司1982年出品,彩色,137分钟
编剧、导演:维尔纳·赫尔佐格
摄影指导:托马斯·毛赫
剪辑:比阿特·曼卡-耶林豪斯
主演:克劳斯·金斯基、克劳迪亚·卡汀娜、何塞·勒高伊、保罗·希茨切
奖项:第三十五届戛纳国际电影节最佳导演

影片解读>>>

1982年,维纳·赫尔佐格拍摄了《陆上行舟》。这部影片描述了一段疯狂的梦想的旅程:主人公菲茨卡拉多为了在秘鲁建一座歌剧院并邀请他喜爱的演员来这所歌剧院演出,四处筹集建歌剧院的资金,他买下一艘大破船开往亚马逊河的上游贩运橡胶以筹集资金。在这个旅程中他在秘鲁土著印第安人的帮助下,把自己的这艘大船拉过了一座大山。船在激流中按原水路返回,尽管最后没有建成理想中的歌剧院,他还是请来了他喜爱的歌剧演员在自己的船上演出歌剧。

赫尔佐格在这部影片中用一种疯狂的拍摄方式,展现着他自己的电影观念——如同他自己在莱斯·布朗克在《陆上行舟》的外景地拍摄的纪录片《梦想的负担》中所说,当他自己面临拍摄和资金的种种困难的时候,别人不断怀疑这部影片的可能性和他的意志力的时候,他这样说:"如果我放弃这部电影,我就会成为一个没有梦想的人。"[1]

[1] [英]保罗·克罗宁:《赫尔佐格谈赫尔佐格》,钟轶南、黄渊译,文汇出版社,2008年,第181页。

菲茨卡拉多的梦想之旅

在菲茨卡拉多梦想的旅程中，人们将看到赫尔佐格对纯粹而清澈的电影本质的追寻。

一、心灵狂想的空间与双重意志的叙事

《陆上行舟》片长137分钟。影片的前半部分，赫尔佐格都在描述主人公菲茨卡拉多为建造歌剧院筹集资金而与不同的商人、政府行政人员、包括他的情人莫莉交流的过程。这一大段描写所呈现的几乎都是室内布景：歌剧院、情人的寓所、赌场、办公室、商人寓所，以及菲茨卡拉多在秘鲁河岸边的住所。而在影片的后半部分，影片的调度空间转变成大自然：南美的原始森林、亚马逊河、自然景物之下的大船。这一场景的转变的"契机"，或者说是影片的"母题"之一就是菲茨卡拉多买下的这艘破旧的大船。赫尔佐格将这两种不同性质的空间并列于相同的"观影时间"，这种空间技术性的变化构成了整部影片的叙事结构，也带来了影片情节和故事的多义性，以及影片节奏的变化。

电影的本质存在于一种"关系"之中，各种电影元素的关系处理的不同方式带来不同的电影品质。赫尔佐格在影片前半部分，主人公的活动区域主要安排在室内，着重表现菲茨卡拉多被压抑的梦想和"异己"的生活环境。在与他人的关系中展现菲茨卡拉多的人格特质。比如，菲茨卡拉多和情人莫莉的关系，莫莉支持着他，甚至用自己开妓院挣到的所有积蓄去买那艘破旧的大船，这里的拍摄场

景安排在歌剧院、妓院和莫莉的公寓。这里歌剧院和妓院的设置，在叙事上形成一种相异却同构的"意象"：歌剧院——无论是那座影片开头的大剧院，还是莫莉的情人菲茨卡拉多梦想中要去建造的歌剧院，都是梦想的所在，而莫莉开妓院的钱成为菲茨卡拉多最直接和最重要的支持。在这里，所谓高贵的艺术、纯粹的梦想与情色生意联系得如此紧密，歌剧院和妓院的设置，巨大的反差却闪烁着最大的智慧：这就是生活。导演的根本意图不在作两者之间的对比，而是在表现两者的同质，这一点在莫莉的公寓中的一场戏中得到了验证：菲茨卡拉多来到莫莉的公寓，莫莉在吻菲茨卡拉多的时候找到了他藏在身后的送给莫莉的礼物，莫莉打开礼物——一幅莫莉和菲茨卡拉多并肩而坐、直视观者的油画。莫莉笑了，暗喻着他们之间浪漫温柔的精神同盟者的关系——之后的那艘等待起航亚马逊的大船也以莫莉的名字命名。在另外的场景：赌场和莫莉开派对的室内，导演多表现菲茨卡拉多和商人或者政客的冲突，从而展现菲茨卡拉多所生活的"异己"性的社会环境，更重要的是传达菲茨卡拉多作为一个梦想家的孤独和炽烈。这也是导演赫尔佐格之所以成为一个"作者导演"的标志：在其所有作品中表现出一致的主题——个人在社会偏见下的孤独感和对梦想与自由的疯狂，以及社会或者环境对个人和梦想的伤害。在室内拍摄这种具有"异己"主题的场景，为的是与此后菲茨卡拉多的梦想之旅形成对比，无论是在场景上，还是在场景之中人与人之间的关系上。

在影片的后半部分的"观影时间"里，导演把场景拉到自己最喜欢的大自然之中。亚马逊作为菲茨卡拉多梦想旅程的唯一路途，导演不仅奉献了最壮丽的河岸风光，同时亚马逊所塑造的原始而神秘的气氛，使影片的叙事节奏发生了强烈的转变：由躁动的所谓文明之下的世俗社会转到安静神秘的原始热带雨林，由教堂钟楼上菲茨卡拉多强烈地撞着钟，呼喊着"先有歌剧院才会再有教堂"，以及昏暗的赌场里的混杂的人语，到亚马逊的宁静无声和印第安土著部落人群的语言，以及拉动大船通过大山时绳索的声音，形成了强烈而深刻的对比，也形成了一种相互的作用，从而在某种层面上揭示了导演为什么要在几乎相同的"观影时间"上将两种不同风格的空间场景并置：在某种程度上，社会偏见和自然阻力对一个梦想者的阻力是一样的不可思议，也是一样的可以被梦想者的意志力所克服，无论结果如何。

赫尔佐格在转换两种风格不同的空间的时候，是客观、敏锐且冷静的。这种极具内在戏剧性张力的转变，是基于一个对于"影调"的有效控制。德国电

影学者洛特·艾斯纳在她的《着魔的银幕：德国电影中的表现主义与莱恩哈的影响》（The Haunted Screen：Expressionism in the German Ginema and the Influence of Max Reinhardt）中定义了"影调"（stimmung）这一概念，认为影调乃指通过灵魂的共鸣所传递的一种情绪和氛围。赫尔佐格在这两种空间的转化中，一直保持这部影片特有的"影调"：孤独和疯狂，这构成了影片的一致性。影片的开头和结尾对这一点进行了完美的解释：影片开始是歌剧院的阶梯，然后镜头上移，剪接到歌剧院里上演的歌剧；影片结尾是菲茨卡拉多的大破船，他邀请他最喜欢的歌剧演员和乐队在大船上演出。看似完整却开放的影片叙事体系，上演了对人类疯狂梦想的悲喜剧。

赫尔佐格曾经说过，他在现场拍摄任何一部影片时都不会使用取景器，他不是那种站在监视器后面拿着喇叭的导演。由此，可以看到赫尔佐格对于每一部电影真正在意的是导演意志的渗透。在这部影片中，因为导演的强力意志，也使这部影片的叙事产生微妙的变化——影片主人公菲茨卡拉多要做的事情，也是导演赫尔佐格要做的事情——陆上行舟。这是一种"双重意志"。这种叠加的意志，使观众在观赏影片，精确地说是因为拉大船过山那场最具戏剧化的高潮场景，产生一种直观的感受：导演就在面对着观众。观众在电影发明若干年后，在卢米埃尔兄弟的《火车进站》后，重新体验着电影带来的审美上的"惊讶"，并且这一刻，在无数质疑之下，导演直接面对观众。

二、"寻找一种画面的新语法"[1]：现场感

在《赫尔佐格谈赫尔佐格》的访谈中，记者保罗·克罗宁曾指出，如果让好莱坞来拍摄《陆上行舟》，他们会在摄影棚舞台上用模型塑料船来拍摄这部电影。而赫尔佐格则回答说："我经历那些令人精疲力竭的艰辛可不是为了一个写实感……因此，整个场景出现了一种充满狂热梦想和纯粹想象的歌剧感，成为了一个高度风格化和气势宏大的丛林幻想场景……将如此重大的轮船拉过山头不可避免地会带来一些没人能够遇见得到的情况，而这也正是一部电影的生命力

[1] [英]保罗·克罗宁：《赫尔佐格谈赫尔佐格》，钟轶南、黄渊译，文汇出版社，2008年，第208页。

演员的选择

所在。"[1]

菲茨卡拉多和他的助手们,以及那些把这艘大船当做神灵的印第安土著一起,将这艘大船拉过了山头,菲茨卡拉多是为了自己的梦想——在秘鲁建造一座歌剧院,印第安土著是为了平复亚马逊大河中的"魔鬼",而导演赫尔佐格也要"实实在在"地把这艘大船拉过山顶。

赫尔佐格为什么要这样做?即使他早已否定了好莱坞摄影棚内塑料模型的做法,也许他可以使用某种形式的蒙太奇,将场景切割、组接,利用20世纪80年代、已经有足够观影经验的懒惰而"宽容"的观众心理,使他们获得影像的满足……但是,艺术作品在本质上是唯一的,正如赫尔佐格所说,他这样的调度不是为了一种单一的写实感。

赫尔佐格这种完全"写实"的场面调度,为的是一种电影的"现场感"。如同在现当代绘画中,很多画家依然坚持实地写生一样,赫尔佐格需要拍摄现场的实景给他以刺激,让这种人(包括剧中的角色和拍摄现场的所有工作演员)和自然的、充满生机的场景——大自然、故事情节,以及人与人的相互作用,都融入"现场",从而激发更多的不可能和可能。这种"场"的概念和戏剧的"场"的概念是相通的。这种"场",是一种"在场"的所有力量的相互作用而形成的创作"能量场"。比如,因为这种"场"的存在,而使得金斯基(饰菲茨卡拉多)奉献了电影史上不可复制的最为"写实"和风格化的经典演出。神经质的演员——对于演员的选择,从最初选择到确定这位演员,是一种类型化加写实化的表演风格

[1] [英]保罗·克罗宁:《赫尔佐格谈赫尔佐格》,钟轶南、黄渊译,文汇出版社,2008年,第181页。

的选择，显示出电影作者对这部影片的基调的把握：含混的表演风格使电影的叙事结构和风格特征出现未知性，这也是为影片在结尾的戏剧性而又自然的解构性变化中提供了角色人物的逻辑感——一个不按逻辑出牌的人，面对不可选择的自然力量的能动选择。金斯基的表演语境是这个"场"中变化最为表象又最本质的一环，这来自他的表演"对手"——整个亚马逊原始雨林和语言交流不畅（除身体语言之外）的印第安土著部落，这是充满挑战的对手。而金斯基也用疯狂的投入精确诠释了赫尔佐格对菲茨卡拉多性格特征和行为方式的理解，很好地实现了大卫·波德维尔所谓的"真正的电影表演要求在节制和强调之间的平衡"[1]。

赫尔佐格在其所有的作品中，都有一个明显的风格特征，即由于对大自然景观的热爱和对电影艺术的狂热，不断选择极端自然环境来表现极端环境下的人的本性，把人的本性"榨"出来，而在这些环境之下的人都拥有着疯狂的内心，他们就是从这些环境里"长出来"的本质的人。赫尔佐格通过这种导演个人意志的灌注，使影像更加纯粹。对"现场感"的感知和追求，意味着一个导演对于"电影化"的精确的艺术直觉，并体现着创作者不懈的艺术奉献和梦想。在这种"现场感"之下，是作者浪漫的情感。

在这种极端的环境下，导演赫尔佐格对电影表现风格的追求却是非常朴素简单的。赫尔佐格在这部影片中没有过多使用复杂的摄影机运动。赫尔佐格曾经说，他很少使用特写去表现人的脸部。在这部影片中，赫尔佐格也只有少数镜头使用了脸部的特写。除了给印第安人和菲茨卡拉多的帮手脸部特写的直观表现之外，另一个特写出现在菲茨卡拉多送给莫莉的画：两人并排而坐，直视镜头，这是一个胸部以上特写。正如法国导演弗朗索瓦·特吕弗所说，只有当剧中角色的目光和银幕外观众的目光有所交流的时候，才是真正的主观镜头。这是整部影片唯一一处主观化表达，视点的变化暗示着这部电影的神秘"影调"和风格化特质。

同样，这部影片在剪辑上的处理是常规化的，即按照基本的人物动作和叙事发展进行镜头的衔接，却不同于好莱坞式的对于"戏剧化"场景的节奏式剪辑和完全视线顺接式的剪辑套路。赫尔佐格即使在戏剧性比较强的场景下依然保持整体不变的剪辑节奏，有别于好莱坞强化戏剧性场面的做法，体现出一种浪漫而朴素的追求。

[1] [美]大卫·波德维尔、克莉丝汀·汤普森：《电影艺术——形式与风格》，彭吉象等译，北京大学出版社，2003年，第175页。

艺术的真实感并非去表现逼真，而是去表现人类深藏的情感，并把这种情感置于最敏感的艺术判断之中。在《陆上行舟》一片中，赫尔佐格通过对影片"现场感"的把控，表现出了与影片的基调相一致的东西——那就是对个人梦想的追求的孤独和疯狂，而这也正是导演拍摄《陆上行舟》所追求的。

三、不可复制的现实与作为"存在"的电影

现实是不可复制的，而电影是对这一不可复制的现实的一种超越；这种超越是通过"电影化的存在"来实现的。在《陆上行舟》及其拍过的所有电影中，赫尔佐格不断表现着一个主题：人类的存在。同时，赫尔佐格也在不断探索另一个与电影本身密切相关的主题：作为"存在"的电影。《陆上行舟》本身就像是一部歌剧，在电影的开头部分，导演用一个长镜头记录下歌剧院里充满伤痛和折磨的人类的歌剧场面。这种记录为的是一种"表现"，表达主人公的痴迷，表达作为一种存在方式的艺术形式的不可被"强迫"、不可被有意中断。在影片的结尾处，赫尔佐格让这艘大船的角色变得更为突出——这艘船变成了歌剧院。主人公邀请到了他所迷恋的歌剧团到这艘亚马逊河上行驶的大船上演出。这两个场面的相同与相异，呈现出一种梦想和人类存在的荒诞。赫尔佐格的"电影化的存在是"对不可复制的现实的超越。他的"电影化的存在"是一种心灵狂想化的存在，其本身超越了对现实的理解。比如，导演将十字架和唱片机一起放在船头，将个人梦想与宗教信仰置于同等的位置，或者说，个人的梦想的本质就是信仰。

赫尔佐格非常赞同洛特·艾斯纳对其电影的评价——他的电影一直在追寻着德国电影的"正统性"。赫尔佐格认为只有洛特·艾斯纳才完全有资格肯定他，以及战后德国新电影的这种"正统性"，并且实现德国文化的"重新正统化"[1]。在赫尔佐格看来，这种"正统性"是对1922年的《诺斯费拉图》以来、被二战中断的现代主义电影传统的衔接和充满敬意的对话，是德国电影在二战后走向真正的"现代性"的路途。因此，赫尔佐格视电影为一种"存在"。无论是对纯碎的电影语言的追求，还是把电影视作一门艺术，还是电影对人类存在精神记录的疯狂梦想，这些都体现了赫尔佐格对电影的理解，亦即他把电影看做是一种"电影化的存在"。这种"电影化的存在"是电影的真正本质。

[1] [英]保罗·克罗宁：《赫尔佐格谈赫尔佐格》，钟轶南、黄渊译，文汇出版社，2008年，第153页。

在影片《陆上行舟》中，赫尔佐格将人类存在的孤独感和荒诞感埋在最微妙的细节之中，由此可以看出导演对生活的把握和体察。赫尔佐格没有接受过真正的电影专业训练，他最大的特质在于他在年轻的时候就已经了解自己要做什么，并用强大的意志推动自己要做的事情——拍电影。这部影片是导演自己精神的探索之旅，同时可以了解到，赫尔佐格对于德国电影自觉的责任感。这种自觉体现在，他要用自己创造的电影形式来自然而然地注解真正的德国电影的脉络——尽管他自己并不承认他是后人所说的"德国新电影"的代表之一，但他是德国在二战之后最杰出的电影作者之一。他所衔接的"正统性"是完全生长于德国当代生活之下的"现代性"，同时也反映了20世纪60年代末及70年代的疯狂政治电影或者艺术电影政治化之后的欧洲艺术电影"回到影像""走向震慑人心的影像"[1]的潮流。

延伸阅读>>>

1965年，洛特·艾斯纳完成了她的《着魔的银幕》。洛特·艾斯纳作为德国最重要的电影史学家之一，她所追求的德国电影的"正统性"，促使人们思索究竟什么是德国的电影传统，同时她用自己的精神力量，鼓励着作为"德国新电影"代表的维纳·赫尔佐格、维姆·文德斯的电影创作，并且最终打造德国新电影。

从《陆上行舟》可以了解到德国电影的表现主义传统，也可以了解什么是"德国新电影"。"德国新电影"作为战后德国电影复苏的标志，跨越了多位电影人的努力：从克鲁格，到施隆多夫、赫尔佐格，再到法斯宾德，以及文德斯。在电影史上，"德国电影四杰"分别处于不同的发展时期，彼此的风格及政治生活观念也不相同，但他们代表着战后德国电影走向"现代性"、融入世界电影发展而又不失自我的德国电影的力量。赫尔佐格在"新电影"的潮流发展之时，正在世界各地寻找自己梦想的载体去拍摄电影，他并不承认自己是"新电影"的一员。但重要的是，他们这一代跨越战后三十到四十年的导演，在对电影本性的追求中，自觉担负起一个曾经远离世界现代文明和电影文化的国家的电影艺术的复

[1] [美]大卫·波德维尔、克莉丝汀·汤普森：《世界电影史》，陈旭光、何一薇译，北京大学出版社，2006年，第618页。

兴责任。通过这种整体性的努力，诞生了真正的杰作，诞生了作为"德国新电影"的一系列伟大作品。

进一步观摩：

《生命的讯息》（1968）、《人人为自己，上帝反大家》（1974）、《铁皮鼓》（1979）、《德州巴黎》（1984）

进一步阅读：

1. 维纳·赫尔佐格的访谈，可参阅[英]保罗·克罗宁：《赫尔佐格谈赫尔佐格》，钟轶南、黄渊译，文汇出版社，2008。

2. 对德国表现主义电影流派的历史脉络和评述，可参阅洛特·艾斯纳的《着魔的银幕：德国电影中的表现主义和莱恩哈的影响》（University of California Press，2008）；以及乌利希·格雷戈尔的《世界电影史（1960年以来，第三卷）》，郑再新等译，中国电影出版社，1987）。

3. 对于德国电影各个时期的不同评论，可参阅Richard W. McCormick and Alison Guenther-Pal eds., *German Essays on Film*, Continuum International Publishing Group Inc，2004。

思考题>>>

1. 请谈谈赫尔佐格在《陆上行舟》中表现出的风格化特征。
2. 请谈谈赫尔佐格在《陆上行舟》中对于场面调度中"真实感"的理解。
3. 请分析影片中叙事空间对形式风格的影响。

（李蕊）

《乡愁》
咫尺时光中的孤独分量

片名：《乡愁》（Nostalghia）
　　　意大利1983年出品，彩色，130分钟
编剧：安德烈·塔可夫斯基[1]、托尼诺·格拉
导演：安德烈·塔可夫斯基
主演：奥列格·扬科夫斯基、多米兹亚娜·佐丹奴、厄兰·约瑟夫森
奖项：获第三十二届戛纳国际电影节最佳导演

影片解读 >>>

俄罗斯导演塔可夫斯基是人类电影史中难以超越的丰碑，他留下数部堪称绝世之作的电影作品，也有独语与哲思的日记——《时光中的时光》，还有结合创作与认识的专著审视——《雕刻时光》。大量有关人类、俄罗斯哲学、东正教神学等命题的理解穿插在他的各类访谈中。除了厚重的文化素养外，他镜头下的时空交织过去与现实的梦境，建构出如诗般的影像体验领域，这些统统指向他独具分量的艺术追求、创作执念——像巴赫般为上帝创作。

在他的作品里，《乡愁》与《潜行者》《牺牲》一并被影迷们冠以"史上最难解读的影片"。坦诚地说，塔可夫斯基这三部作品不是拍给一般观众看的，面对它们，倘若在人文素养和影像训练上都不具备较高的水准，那么便没有耐心去欣赏。三者之中，相对来说，《乡愁》是比较好理解的影片。塔可夫斯基在《乡愁》里，不仅表达出对俄罗斯及其文化的深刻怀念，还通过雕刻时空的镜语营造

[1] 曾译为安德烈·塔尔科夫斯基，今译为安德烈·塔可夫斯基。

出独具魅力的塔式影像，更透过如诗的镜头组接传达他对人类及俄罗斯文化母题的深刻思考和强烈的道德审视。

一、交错时光的诗电影

在著作《雕刻时光》中，塔可夫斯基将自己的创作定义为诗电影或诗意电影，即"电影以其影像大胆离开真实生活中所见的写实和具体的事物，并且同时确立了自身结构的完整"[1]。诗或诗意，是指诗的结构与逻辑，塔可夫斯基认为："我发现诗的连接、逻辑在电影中无比动人；我认为它们完美地让电影成为最真实、诗意的艺术形式……我个人以为诗的推理过程比传统戏剧更接近思想的发展法则，也更接近生命本身……经由诗的连接，情感得以提升；观众也将由被动变成主动，他不再被作者预设的情节所左右，而是亲自参与一个探索生命的历程，唯有能帮他透视眼前复杂现象的深层意义者才为他所服膺。"[2]在他的论述中，诗可以扩宽电影的表达形式与表现手法，引发出新的张力并且回应创作者的叙事逻辑，同时，诗的存在是对世界的认识和感召，能够升华为一种对现实环境的观察。

《乡愁》这部作品同样继承着塔可夫斯基诗电影的特质。影片开头的教堂段落中，他便借用摄影机的调度将经验下的建筑空间结构成一个能够容纳多重时间的影像空间，并在镜头组接之间诠释着诗电影的逻辑结构，形成独具一格的艺术形式。塔可夫斯基的摄影机首先从w点开始，跟随尤金妮亚缓慢移动并落幅于x点。尤金妮亚停在a点，她位于画面中心，构图借助圆柱呈带宗教感的两边对称。尤金妮亚直直地注视着镜头，一般而言，观众会期待着她视线里的事物，创作者通常会采用视线对切。塔可夫斯基却采用诗的推理来组接镜头，造就视觉上的错位表达。塔可夫斯基的下一个镜头是具有同样构图方式的《圣母分娩图》，但它不是尤金妮亚视线的对切镜头，这个镜头的机位正是尤金妮亚所站在a点，圣母图位于尤金妮亚右手90度的半圆拱形。由于在上一个镜头里观众看不到蜡烛和花丛，只看见三两个妇人跪着，因此这个镜头的时空并不是尤金妮亚所在的时

[1] [俄]安德烈·塔可夫斯基：《雕刻时光：塔可夫斯基的电影反思》，陈丽贵等译，人民文学出版社，2003年，第66页。
[2] 同上书，第15—16页。

空里。衔接第三个镜头的方式也是如此，尤金妮亚扭头前，视线正好接上前一个镜头里的视线角度——她站在b点也看着圣母图。随后尤金妮亚转向摄影机所在的y点 这点与w点呈现出对角线关系，也由于这个机位的存在，观众能够获得影像附着下的真实拍摄环境和建筑结构。紧接着是一个重复机位拍摄，这次的对象换成祈祷队伍，她们的运动方向与路径大体和尤金妮亚是一致的，显然与第二个镜头里的圣母图同处一个时空里。几乎同样的影像，但祈祷队伍的虔敬与尤金妮亚的犹豫在影像传递的情感中形成鲜明。第五个镜头是在d点拍摄，少女虔诚地下跪。紧接着也是长镜头调度，面带疑惑的尤金妮亚站在b点，她走向e点的司事，摄影机从y点跟随司事向z点移动，他停留在z点，转身目送尤金妮亚走向g点，自己最后停在d点，向半圆拱形方向看去。整个过程中，摄影机的调度从司事的主观视线转移成尤金妮亚的主观视线，落幅的机位却成为一个客观镜头。第六个镜头的衔接与之前一致，它正好接上司事的视线，少女在另一个时空中虔诚地进行仪式。仪式结束时，伴随着鸟叫声的延续，少女的时空转换成尤金妮亚的时空，镜头先是切到蜡烛的近景镜头，然后切到尤金妮亚的脸部——圣母注视着她，然后是尤金妮亚的主观视线——她也在注视着圣母。在这个段落里，塔可夫斯基选择的机位w、x、y、z、a、d扎实地为观众建立起一个完整的拍摄空间，在这个固定的空间下，他运用错觉般的镜头转换形成不同视线相互配合的视觉感受，使影像获得诗意结构的合理性：圣母画像作为一个超越时间的元素进入影片依序发展的瞬间中，尤金妮亚与少女的并置，既是一个有关女性孕育生命的情感结构，也是女性探索生命意义的价值结构，或是信众借助仪式延续神人关联的信仰结构；同时，也可以认为这是尤金妮亚脑海中充满疑惑的臆想世界，也可以认为这是有关女性诚心祈祷的记忆世界，也可以认为是圣母眼中信徒与非信徒所共存的世界。

教堂内部机位图

戈尔恰科夫视线
镜头

此后，塔可夫斯基运用视线镜头形成错觉和时间交融的方式还有几处，在酒店的场景里，戈尔恰科夫身处走廊与尤金妮亚交谈有关翻译边界的问题，他回头后的镜头是一个主观镜头，画面里是远在俄罗斯的妻子背影，然后切到尤金妮亚松散头发的背影。随后他站在走廊里直视摄影机，下一个镜头仍是主观镜头，竟是妻子回眸看着他，伴随着现实生成的对话声，这个主观镜头跟随孩子的运动变成一个客观镜头，再一个镜头则回到现实，仍是戈尔恰科夫的主观镜头——他看着尤金妮亚和管理人一同走上楼梯。这几组镜头里，戈尔恰科夫或坐或站的姿势，他或直视摄影机，或背对摄影机，或回头看着摄影机，"加上扬科夫斯基用难以读解且充满疲倦的眼神凝视着摄影机"[1]，使得观众能够获取戈尔恰科夫的真实心理活动，从而更好地理解并认同角色。另外，戈尔恰科夫在记忆与现实转换一方面回应想象边界与现实边界的差异，另一方面则暗示着他在心理上与情人尤金妮亚拉开距离。

塔可夫斯基为了区别不同时空，他往往用黑白画面来表示戈尔恰科夫妻子所处的世界或者梦境所组合的片段，用彩色画面来表现主人公身处的现实。这两种影像方式（也见于多米尼克回忆的段落里）在影片中交替出现，一同打破时空之间的边界。由此，观众无法预设戈尔恰科夫的行动（相比较多米尼克简单的回忆方式），他在现实中流鼻血，接下来就蹚入水池，而衔接前后的镜头竟是妻子、母亲、儿女所处的世界里。这些画面和错位的配置是导演根据穿流过镜头的时间

[1] Sean Martin，*Andrei Tarkovsky*，Pocket Essentials，2005，p.171.

节奏排列组合而成，这时间节奏"以风格化的符号为影片着色，它不是被设想出来的，也不是根据随意的理论基础所设计出来的，而是在电影中自然而然地产生，呼应作者对生命固有的认知及其'对时间的追求'"[1]。关于时间，塔可夫斯基是这么认为：“我们没有活在'现在'，它极短、无限趋向零但不是零，因此我们永远无法感知它。我们称之为'现在'的时刻立即变为过去，而未来则马上变为现在，也马上变成过去时。唯一可能存在的现在是我们落入过去与未来之间的深渊。”[2] 由此在电影中观众看到每一个现在时或延异成过去，或关联着未来，"如此一来仍然存在着一个明显的矛盾：因为导演的时间感总是会对观众造成一种压迫，他的内在世界亦然。看电影的人或者融入你的节奏中，成为你的同类，或者不然，也就没有造成沟通。因而有些人成为你的'自己人'，而其他人则维持陌路；我认为这不只完全符合自然，而且，不幸地，无可避免"[3]。

这样的影像会"让一个人置身变幻无穷的环境中，让他与数不尽或远或近的人物错身而过，让他与整个世界发生关系：这就是电影的意义"[4]。在他的表述中，这不仅是戈尔恰科夫的处境，也是观众的处境，塔可夫斯基没有谈逻辑、预设与结果，只是让观众用直观的感受去面对画面与镜头之间的创建与重组，并在影片的呈现下，将那些萦绕在头脑中的感受变为最为切身性的经验，以此对影片作出可能的回应。那些无法作出回应的观众，也就无缘塔式的影像魅力。

二、触摸时间的长镜头

塔可夫斯基的长镜头远远不是所谓的"大师镜头"，因为这个称呼意味着能够"轻而易举地"操纵摄影机和组织调度，塔可夫斯基能做的更多，他既用简洁的构图形成单纯的背景，也用细腻的景别和细微变化的灰色色调传达丰富的感受，而他对诗歌与宗教的理解也一并支持他的影像，共同造就人物的孤独气质与空间的寂静氛围，以及一切可视形象的寓言感与关切感。《乡愁》里有两处长镜头值得分析，一个是戈尔恰科夫躺在焚烧诗篇的火堆边，另一个是结尾处他在圣

[1] [俄]安德烈·塔可夫斯基：《雕刻时光：塔可夫斯基的电影反思》，陈丽贵等译，人民文学出版社，2003年，第132页。
[2] Gianvito John, *Andrei Tarkovsky: Interviews*, University Press of Mississippi, 2006, p.94.
[3] [俄]安德烈·塔可夫斯基：《雕刻时光：塔可夫斯基的电影反思》，陈丽贵等译，人民文学出版社，2003年，第132页。
[4] 同上书，第66页。

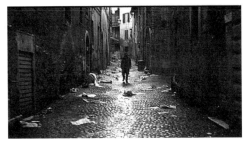

梦的末日景象

卡萨琳娜水池护送蜡烛。前一个长镜头是戈尔恰科夫的梦境，这个段落是他认同多米尼克的关键情节，在黑白影像中，空无一人的末日景象，戈尔恰科夫从废墟般的街道远端起身，而后摄影机跟随他的运动，形成大全、小全、中、近景的丰富变化。戈尔恰科夫回身走到柜子旁，他的画外音响起却是多米尼克的独语，摄影机缓慢接近他，落幅于一个背身近景，把声画内外透露出的沉重感聚焦在戈尔恰科夫的后背上。接着摄影机从客观镜头变为带关系的主观镜头，戈尔恰科夫赫然发现能折射自己潜意识的镜像竟是多米尼克。在这个镜头里，起幅是对称构图，庄严、稳重，戈尔恰科夫占据透视中心，整个画面模拟启示录事件。天空被两侧直立的楼房遮掩，使得画面显得压抑，而光顺着街道纵深打亮戈尔恰科夫的道路，加上遗弃的报纸、荒凉的街道，形象地表现出一条光与暗交织的道路。落幅的构图采用对分，左侧的戈尔恰科夫与镜像各占三分之一，镜像是主体，与真人形成呼应。而镜像一侧留出的空间不仅带出纵深感，还引发人们对镜像意味进一步思考。塔可夫斯基将这个场景归为一个不可判定的区域，它自身近似"永恒时间"，并作为戈尔恰科夫时间的"一个停顿"，让戈尔恰科夫的时间与多米尼克的时间发生遭遇、渗透，释放出二者之间的紧张关系，在这种关系中，戈尔恰科夫逐渐认同多米尼克，但他们并不重合，只是一种"面对面遭遇"：戈尔恰科夫幻化成多米尼克，多米尼克延伸进戈尔恰科夫。

影片另一个长镜头则是世界电影史里经典长镜头中的经典：近十分钟的长度，影像简约且具有诗化意象，表现着有关宗教高度的思索。就影像来说，整体几乎回避一切与表现力有关的因素：镜头或缓慢移动或静止；景别的稳定变化遵循着从此岸到彼岸的方向——小全、中景、近景、特写；人物造型平面；朴素的影调。这些简约的镜头语言将观影速度降至最低，几近凝滞；镜头内容的丰富却

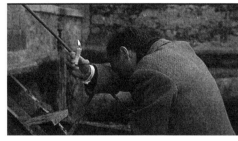

戈尔恰科夫护送蜡烛从此岸到彼岸

提高影像的感染力：温暖微弱的蜡烛与荒芜坚实的池底、火焰与池水、此岸与彼岸形成两两对比，身体、诗人、石墙、水池都独有所指。塔可夫斯基将它们通通组合起来，在交代戈尔恰科夫继承使命的叙事基础上，不仅明喻着从此岸到彼岸的个人生命方向性与跨越性，还暗喻着新生与希望、自我牺牲与受难等关联下的人的整体生存境遇。由此，镜头内外的张力构建使影像以最慢的速度获得最大的向内凝聚力，使这一场景在没有采用非透视和假定多重时空手法的前提下，将"时间"永远锁定在镜头之内，这便如塔可夫斯基所言："时间如何在镜头之内让自己被人察觉？当我们感觉某种东西既有意义又真实，而且超越了银幕上所发生的故事；当我们相当有意识地了解画面上所见，并不限于视觉描绘，而是某种超越画框、进入无限的指标——生命的指标；那时时间便具体可触了。"[1]

三、乡愁、弥赛亚与孤独

塔可夫斯基是这样谈论《乡愁》："我想拍一部关于俄国的乡愁，一部关于那影响着离乡背井的俄国人、我们民族所特有的精神状态的电影。就我对这一概念

[1] [俄]安德烈·塔可夫斯基：《雕刻时光：塔可夫斯基的电影反思》，陈丽贵等译，人民文学出版社，2003年，第129页。

的了解,这已几近于一种爱国的责任。我要借这部影片来陈述俄国人对他们的民族根源、他们的过去、他们的文化、他们的乡土、他们的亲朋好友那种宿命的依恋;那种无论遭受命运怎样的摆布,他们一辈子都承载着的依恋。"[1]在他的阐释中,乡愁、俄罗斯精神、命运成为理解影片的关键词。

乡愁,是一个具有跨文化性的思想母体,但影片中所表现的"乡愁"却具有典型的俄罗斯文化特质。俄罗斯文化中的乡愁情结大致能分为四个层级,最底层的是俄罗斯人对土地的依恋,往上是对民族的热爱、对乌托邦世界的朝圣、对人类终极问题的承担。对土地的依恋是俄罗斯人对民族文化、故乡生活的热爱,这常见于其他民族地区。对民族的热爱,反映在俄罗斯宗教哲学有关"神选民族"的论述与俄罗斯民族自身的英雄主义观念的建立,由此构建起文化优越性和合法性。对乌托邦世界的朝圣是俄罗斯人对未来城池——基杰日城的寻找,也是俄罗斯人安放理想的圣地,也是普希金、莱蒙托夫、托尔斯泰和陀思妥耶夫斯基等人追随"真理"的旅程,也是他们期待俄罗斯成为上帝之国的奋斗路径。对人类终极问题的承担,是俄罗斯弥赛亚意识扩张的结果,俄罗斯人对人类整体命运的神圣化担忧与承担,他们期望通过自我牺牲来完成人类整体的救赎。

在影片里,戈尔恰科夫在意大利追寻索斯诺夫斯基的经历里深刻感受到这位音乐家对故乡及家人的念想,这勾起他对远在俄罗斯亲人的想念,他一次次看见妻子,看见房子,看见升起轻雾的大地。这份难以厘清、纷至沓来的感受,他无法对尤金妮亚诉说,他自己也没有勇气去向亲人们传递,只能在梦境中轻唤妻子,或者等待家人的呼唤。戈尔恰科夫的第二个乡愁是他在意大利的旅程里,拒绝尤金妮亚身上感性的意大利文化,转向亲近多米尼克身上近似俄罗斯弥赛亚意识的文化观念。尤金妮亚散发出的风韵是没有经过神圣分娩洗礼的。因此,这份性感不具有自我牺牲的气息,也不具有受难后的成熟,它只是肉体天生存在的特性,不是由精神打造出来的特质。而多米尼克这位疯子,他禁锢家人以迎接世界末日,他"认为自己具备精神的力量和情操以对抗他觉得令人堕落的现实……他鄙视自己的渺小,并决定昭告世人,今日世界已大难临头,呼吁大家起而抵抗。"[2]。戈尔恰科夫在他身上找到俄罗斯弥赛亚意识里那种自我牺牲与受难的

[1] [俄]安德烈·塔可夫斯基:《雕刻时光:塔可夫斯基的电影反思》,陈丽贵等译,人民文学出版社,2003年,第225页。
[2] 同上书,第234页。

相近特质，但他没有去说服自己行动，没有勇气去唤醒英雄主义，因为那终究不是俄罗斯文化的结晶，只是意大利文化凝聚而成的具象。塔可夫斯基也这么认为："我们俄罗斯人声称熟悉但丁和波特拉克，正如你们意大利人熟悉普希金，这是不可能的，人们只是找到相似的国族性而已。"[1]

由此，戈尔恰科夫的孤独迫使他走向自我完善的朝圣之路。戈尔恰科夫的孤独无法诉说，"尤金妮亚离他而去，俄国大地遥不可及，塔可夫斯基的主人公不得不在自己内心深处旅行"[2]。戈尔恰科夫最后一次回忆家人后，他跨过积水，走进一个近似废墟的房屋，躺在焚烧诗篇的火堆旁。梦境里，他行走在末日景象的意大利街道，启示录的未来状况进入他的意识里，多米尼克的镜像让他意识到自己无可逃脱的使命。随后他踱步在历史遗迹里，"这些文明的断垣残壁既熟悉普遍又陌生疏离，宛如为人类徒劳一场的努力而立的墓志铭，人类步上只能通往毁灭的不归路的标记"[3]。围绕着这场梦，戈尔恰科夫的意识中不再只是自己家人的怀想，他生长出连接自己与周围世界的锁链，他在自己身上看到多米尼克式的使命与义务。因此，当他隐隐感觉到多米尼克的命运时，他决定践行已经扎根在内在精神中的使命，背负起沉重的义务，孤独地在具有宗教意义的水池底护送象征多米尼克/希望/人类未来的火种，试图打破边界，让人们能够自由地领会到他的行为。最后的代价便是奉献出他的生命，彻底地牺牲自己完成使命——这正是俄罗斯弥赛亚意识的受难形象。

引发这乡愁的动因便是："面对尘世时的无力，也是由于无法把思想传递给他者而产生的痛楚。"[4] 这份无法传递思想的痛苦疏离着人与社群，以及人与人。它不仅是多米尼克救世的孤独，也是戈尔恰科夫自我完善的孤独；不仅是索斯诺夫斯基流放的孤独，更是塔可夫斯基异乡的孤独。这四份孤独相互叠加，最终变成影片从内到外的嵌套结构，让塔可夫斯基在剪辑时才发现，这部影片不单是给观众欣赏的，也是给自己思慕的。

[1] Gianvito John, *Andrei Tarkovsky:Interviews*, University Press of Mississippi, 2006, p.74.
[2] [法]安托万·德·贝克：《安德烈·塔可夫斯基》，方尔平译，北京大学出版社，2011年，第51页。
[3] [俄]安德烈·塔尔科夫斯基：《雕刻时光：塔可夫斯基的电影反思》，陈丽贵等译，人民文学出版社，2003年，第234页。
[4] [法]安托万·德·贝克：《安德烈·塔可夫斯基》，方尔平译，北京大学出版社，2011年，第152页。

延伸阅读>>>

《乡愁》里有许多关于教堂废墟的影像，这些影像不是那种记录空间的物质性中纯粹的视觉形象，也不是需要用后来的解释阐述其无声的和无比空洞的意义的赤裸的构成。塔可夫斯基似乎继承19世纪以来的浪漫主义一脉：用大自然里的教堂废墟生发出一种神秘的宗教意识。同时，他也沿用着现代绘画中的各种富有意味的形式构成，如圆形、弧形或者线条等。在他的画面里，宏伟却荒芜的教堂景象充满着神秘的光感和深远的距离感，人物行走在其中，被巨大的建筑物所奴役，他的大小证明他的力量只能是一种忏悔祈祷的位置，加上井然有序的弧形、圆形构成，影像表达出近似上帝般的无限与无法衡量的信仰力量。而戈尔恰科夫漫无目的的行走看上去更像是他面对末日景象的不知所措，巨大的废墟与画外音对上帝存在的提示，两者共同揭示出一种统治关系："必须一直感觉到对上帝的依赖……必须承认他者的统治权力。这种尊敬感和被奴役意识使人们能够看清自己的内心，使人具备内省的视线。这就是所谓的祈祷，而且在我看来，它更是依照东正教的祈祷。"[1] 由此，在他的叙述，塔可夫斯基是将影像作为一种艺术的表现形式，而这种外在的艺术形式将昭示着他思考人类问题的解决道路，即"对上帝的依赖是人类唯一的机遇，因为对上帝的信仰使人谦逊地意识到自己是另一个更高级的造物主所创造之物，这种信仰具有拯救世界的威力"[2]。

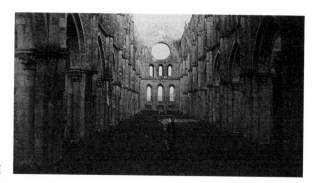

梦中教堂废墟

[1] [法]安托万·德·贝克：《安德烈·塔可夫斯基》，方尔平译，北京大学出版社，2011年，第153页。
[2] 同上书。

进一步观摩：

《伊万的童年》（1962）、《安德烈·卢布廖夫》（1966）、《索拉里斯》（1972）、《镜子》（1974）、《潜行者》（1979）、《牺牲》（1986）

进一步阅读：

1. 对《乡愁》的理论阐释，请参考[法]安托万·德·贝克的《安德烈·塔可夫斯基》，方尔平译，北京大学出版社，2011。

2. 有关《乡愁》的相关访谈及自述，请参阅Gianvito John, *Andrei Tarkovsky: Interviews*, University Press of Mississippi, 2006.

3. 有关塔可夫斯基艺术理论与创作总结，请参阅其著作《雕刻时光：塔可夫斯基的电影反思》，陈丽贵等译，人民文学出版社，2003。

思考题 >>>

1. 应当如何解读《乡愁》中的疯子多米尼克？
2. 塔可夫斯基镜头下的时空转换与安哲罗普洛斯有何种联系与区别？
3. 塔可夫斯基在日记中流露出宗教意识是如何反映在他的电影创作中？

（李雨谏）

《德州巴黎》
寻找的旅程

片名：德州巴黎（Paris，Texas）
　　　公路电影制作股份有限公司1983年出品，彩色，147分钟
编剧：山姆·夏普德、基特·卡森
导演：维姆·文德斯
主演：哈利·戴恩·斯坦通、娜塔莎·金斯基、亨特·卡森
奖项：第三十七届戛纳国际电影节金棕榈奖

影片解读 >>>

在美国的德克萨斯州西南部，有一处名为"巴黎"的荒凉而空旷的地方。这是电影《德州巴黎》一切故事的起源。导演文德斯说，这部电影讲了"一个在沙漠中没有目的的漫游的人回到文明生活的故事"。这部电影的情节节奏是缓慢的，与文德斯以往的电影相一致，但是电影中人物的内心的矛盾却非常明显。有一个亟待解决的心事，引导着主人公特拉维斯的行为。观众的情绪因此也被牵引着向前。在电影中，人物内在情感的诉求不是通过语言，而是通过一些细微的动作来进行表达。这使得这部电影具有独特的沉默内敛的气质。

"寻找"和"和解"是《德州巴黎》的两大主题。该片片名中的"德州"和"巴黎"至少可以从以下三个方面去考量其象征意义：首先它代表了美国社会和欧洲社会之间的价值差异；其次，现代家庭中男性和女性的地位关系也被象征式地加以引出；除此之外，"德州"和"巴黎"也表现了现代化背景中地域与全球、当下与未来的某种矛盾关系。

一、故事与影像：恐惧·放逐·告解

影片开始不久，在弟弟开车接查韦斯回洛杉矶的路上，他一言不发。离开的四年当中，他身上发生了什么，弟弟沃特不知道，观众也不知道。在查韦斯的行为中，表现出对情感沟通的拒绝态度。弟弟对查韦斯的沉默忍无可忍，正要爆发时，他终于开始说话了。查韦斯的第一句话就是："巴黎，德克萨斯州的巴黎。"查韦斯拿照片给他的弟弟看，照片里的地方叫"巴黎"，位于美国德克萨斯州的某地。他告诉弟弟，很久之前他把这块地方买了下来。

画面中的这个场景具有很强的象征意义："德州巴黎"是查韦斯生命的起始，也是他从孤独的自我重新回到文明世界的一个入口。他借用一张照片（现代媒介），开始试着与人沟通。在此之后，他慢慢释放自我，一点点克服心理的障碍，重新踏入社会。查韦斯有很多怪癖，比如在回家的途中，他拒绝搭飞机，他无法想象离开地面从天空坠下的感觉。从查韦斯与弟弟沃特的关系中可以发现：表面上看，沃特是开放的，是查韦斯与外部世界链接的纽带。但两人之间处于主导地位的却是查韦斯，弟弟总是屈从于他，并不断试着进入他的世界。事实上，在文德斯的电影中，人物总是会有这样那样的怪癖。他们和家人的关系经常存在问题，乃至失去联络。他们了解自己的恐惧，对现代社会采取一种有意无意的自我疏离态度。

《德州巴黎》中充斥着文氏电影特有的调节人物矛盾的方法。例如，查韦斯主动寻找打一种适合自己的沟通方法——利用现代媒介。正如图中展示的那样，查韦斯与弟弟达成沟通的办法是通过照片。当他回到家，他与儿子达成沟通和解的办法则是通过影像。他跟弟弟夫妻和儿子一起，观看他们以前拍的八毫米家庭

查韦斯将印有"德州巴黎"的照片拿给弟弟沃特看，那是他生命的起始。

录影，回忆过往的温馨画面。在这场戏中，观众第一次通过胶片看到查韦斯的妻子——一个名叫"简"的美丽的金发女子。家庭录像勾起了男孩的回忆，他对查韦斯道晚安，并称呼他"爸爸"。这唤醒了查韦斯的"父亲"身份。但是即便达成和解，与儿子之间的距离仍然存在。这种疏离是个人的，也是社会性的，是查韦斯这种人永远不能解决的人生境遇。

查韦斯与前妻达成沟通和解的方法是隔着单面玻璃电话，这同样借助了现代媒介。在电影的后半部分，查韦斯找到了简，并发现她在一家成人俱乐部做"窥视女郎"。在俱乐部的房间里，男性顾客可以看到"服务女郎"而女郎看不到他，他们可以通过电话交谈。这是一个颇具现代寓意的情境设定。沟通理解的困难、人与人之间关系的单面性，都在这一独特设定中以电影化的形式表达出来。查韦斯与简的对谈就在这种情景下进行。他对简道歉时不敢让简看着他，需要找到一种舒适的姿势才能坦白自己的内心。他背对着简，以告解的心态慢慢讲述自己的行为和选择。这段持续时间很长的对话（将近二十分钟），成为整部影片的高潮。在查韦斯的讲述中，作为观众的我们才明白故事发生的一切。

查韦斯的告解是他在经历一场炼狱般的痛苦后的结果，这与开篇独自走在沙漠里的那个男人遥相呼应，具有某种宗教的意味。开场时，查韦斯身陷火热的环境中，浑身是灼伤的痕迹。沙漠的黑色老鹰，以俯瞰的视角注视着他。这个场景描绘出他正陷入炼狱当中。而在片尾，"当他最后隔着玻璃与简相会时，事实上是一种认罪的告解。他承认犯了七大死罪中的嫉妒之罪"[1]。当他试图让简看见他的时候，我们明白，他又克服了自己内心的一处恐惧。一般认为，查韦斯在片尾和简的面对面，是文德斯的一大突破。在之前的电影中，文德斯更擅长处理男

查韦斯与简隔着玻璃相互倾诉，他背对着简，需要找到一种舒适的姿势才能坦白自己的内心。

[1] [美]卡特·盖斯特：《文德斯的旅程》，韩良忆译，广西师范大学出版社，2005年，第144页。

性之间的关系，人物对话也追求一种平淡的生活性。而在《德州巴黎》中，他首次比较认真地处理两个异性之间具有强烈戏剧性的对话。

故事的结尾，简与儿子亨特相会，他想要留下，并确信自己可以被接受，但他对自己过去不能谅解，因此他选择了独自离去。文德斯如此说明结尾查韦斯的离去："在我看来，查韦斯在这个层面上对简与亨特似乎抱有基本的责任，那就是，他们对彼此的需要，超过他渴望拥有家庭的程度。他最大的责任是：释放简，让她自由，使她能接受孩子——他是唯一能'拯救'她的人。我想，假如他们可以团圆，重新建立家庭，那会是我们说的最大的谎言。"[1] 一种出于责任感的远离、一种对自由的释放，这是典型的文德斯式处理手法。作为典型的"公路电影"导演，文德斯最擅长的就是将人物放逐到旅程中，然后让他们自己寻找生活的方向与结局。在《德州巴黎》之前，文德斯最为人称道的是他的"公路电影三部曲"（《爱丽丝漫游城市》《歧路》《道路之王》）。在这几部电影中，关于"寻找"的主题一以贯之，并且寻找的对象都是一位女性、一位"母亲"。电影中的男子都渴望寻回那个他们生命中消逝的女人，因为那正是他们生命有所欠缺的缩影。《德州巴黎》中的旅行者最终回到了家，并与家人达成了一种和解。而在前三部电影中，人物永远有一个等待解决的困境，使他不得不踏上旅程，继续进行下去。

二、导演工作："公路电影"的文本力量

作为一个"情感冷峻型"的导演，文德斯的个人工作方式也带有某种随性所至的特点。对于《德州巴黎》的拍摄过程，文德斯称之为"没有仪表盘的盲目飞行"。这句话说出了文德斯导演工作中的两个特质：第一，拍摄电影的工作方式决定了电影的内容，在他的电影中，故事必须发生在旅程上；第二，无论是内容上还是形式上，电影都需要一个指引方向的"仪表盘"。事实上，在《德州巴黎》中，"仪表盘"有几个含义，它构成电影文本的引导性力量。

首先，"公路电影"固有类型的结构张力成为《德州巴黎》最基本的引导力量。与美国电影中的"类型片"不同，"公路电影"作为一种亚类型，其最重要

[1] Ranvaud, "Paris, Texas". 转引自：[美]卡特·盖斯特，《文德斯的旅程》，韩良忆译，广西师范大学出版社，2005年，第143页。

的剧情张力来自其结构的独特性。人物永远在路上，他们可以没有方向、没有目标，但是必须有生活的态度。从哪里来，到哪里去，是"公路电影"给人物预设的最基本的问题。《德州巴黎》将欧洲导演的哲思精神与美国式的人物和风景相结合，构成《德州巴黎》的故事力量。

这部片子的构思有点像神话中尤利西斯的故事。一个男人带着脑海里的一个女人的影像四处旅行。这部片子以查韦斯走过沙漠开场，这个画面奠定了《德州巴黎》"公路电影"的基调。"公路电影"的所有经典元素都可以在这部电影中找到其位置，并恰如其分的为营造故事服务。一望无际的平原和空旷的高速公路、偏僻的加油站、一盏一盏划过车窗的路灯——电影中对路上风光的展示跟人物故事占有同样重要的位置。在电影中对美国西部风光的肆意展示，也许不是文德斯的始创，但是在文德斯的镜头下，外部环境与人物内心构成紧密的联系和照应关系。文德斯试图在角色之间创造一种暂时又脆弱的关系，强调他们的相互孤立又相互需求的矛盾性。例如，查韦斯在跟儿子初次相见后，他接儿子放学，他们中间隔着一条马路并行向前。这个场景有效地隐喻了当时父子之间的关系：由于四年未见，他们彼此之间是陌生的。但同时，他们的命运是相同的，他们的共同方向就是寻找到那个女人——他们的妻子和母亲。

通过环境的烘托渲染以表现人物的感情处境，在这一点上，文德斯与意大利导演安东尼奥尼有很多相似之处。事实上，文德斯也从未否认过对安东尼奥尼的崇敬之情。1995年，文德斯曾协助安东尼奥尼拍摄电影《云上的日子》，成为影坛佳话。另一位对文德斯构成重要影响的人是日本导演小津安二郎。小津的电影，常常在舒缓的镜头节奏下准确微妙地展现出家庭中人物的关系，这无疑也是《德州巴黎》中导演风格最出色的一点。文德斯很少通过镜头剪辑产生戏剧效

查韦斯与儿子亨特隔着一条马路并行回家，隐喻了他们之间存在的感情距离。

果，所有的戏剧节奏都发生在镜头内部。与之配合，演员的表演也具有平缓内敛的气质。但在内敛的表演之下，表现的是人物强烈的内心矛盾和情感诉求。除了镜头节奏，文德斯还从小津那里学到了对"绿色"的使用。在小津后期的彩色电影中，画面常常呈现绿色基调，有一种宁静的气氛。而在《德州巴黎》中，绿色也成为画面的主色调，处于冷与暖之间，给这部电影的观众带来一种兼具情感体验和哲思体验的观感。

文德斯是摇滚乐的忠实拥趸，他曾有很长一段时间为音乐杂志写乐评。他的电影中，摇滚式的吉他声成为贯穿所有作品的配乐。《德州巴黎》的配乐风格十分简单：当人物情感出现转变时，或人物处在旅途中时，便适时响起舒缓而有节制的吉他独奏。苍凉的吉他声与美国的公路风光相契合，兼具抒情性和叙事性，成为文氏"公路电影"中缺之不可的一个重要元素。摇滚精神的青年性和现代性，也造就了他与安东尼奥尼、小津的不同之处。

《德州巴黎》中另外一个具有引导性力量的元素是导演引入了一种被称为"儿童视野"的独特视角，用儿童的观念去衡量成人世界的情感需求。在这样的视野下，儿童往往成为那个洞悉一切的、占据主动位置的主体，而成年人则面临各种恐惧和顾虑，明显处于被动。在《德州巴黎》中，文德斯透过儿子亨特实实在在地描绘了这种儿童的"理想视野"。儿子亨特不论置身何处都悠游自在，毫不压抑的率真随性的观点，这正是文德斯片中所需要的特质。成年人在很多时候是脆弱盲目的，看不清楚事情的本质，因为成年人想要的太多，顾虑的太多，受社会的束缚太多了。

电影中有一段情节似乎可以揭示这种"儿童视野"的社会性背景。查韦斯告诉亨特，他自己的父亲，喜欢把亨特的祖母想象成一位"时髦（现代）女性"。老爱开玩笑说她出生于"巴黎"，停一下才说"德克萨斯"，这些笑话令祖母很难为情，因为她一点也不"时髦"（现代）。从这里可以看到，查韦斯的父亲对母亲存在一种幻想式的误解。观众很快又发现，查韦斯对自己的妻子也有类似的错误幻想，并且这成为导致他与简分手的直接因素。这种"父传子"的道德病素，是社会性的、心理性的，而且是无法避免的。[1] 但是，在儿子亨特身上，则看不到这种道德病素的遗传。观察他们的出生年代，就会知道原因。查韦斯和他的父辈处在战后美国和欧洲某种特殊关系中，无论身在美国环境，还是欧洲环境，人

[1] 参见[美]卡特·盖斯特：《文德斯的旅程》，韩良忆译，广西师范大学出版社，2005年，第138页。

们彼此间存在一种幻想，他们都需要以某种方式重建受过伤害的认同感。而作为新生代的亨特则不然，他已经完全融入全球化的文化心理中。这也是德国导演文德斯在美国拍摄美国电影的内在心理状态。

文德斯的导演风格，使他的电影常常反映了某个年代下的社会形态，他本人也以此为自己的电影艺术目的之一。对他来说，剧情片往往是某一时代的最佳纪录片，而他对时代的反应，又总是以表现那些单纯人物的孤寂的内心开始的。在《公路之王》中，两个男人结伴沿着东西德边境旅行，但后来他们因为互相太熟悉而分开。20世纪90年代，文德斯拍了另一部具有世界野心的电影《直到世界尽头》。为了拍摄这部电影，剧组用五个多月的时间走遍了横跨全球的二十多个城市（其中包括北京），被称为"终极公路片"。

三、电影的位置：德国电影与美国电影

拍摄《德州巴黎》的时候，文德斯正处在导演生涯转型的一个重要节点。一方面，在德国新电影运动潮流中，他拍摄了一系列以德国社会为背景的欧洲式电影（以"公路三部曲"为代表）。这些电影主要探讨二战后出生在德国的新一代男性的危机意识。这些电影初步奠定了他在欧洲影坛的导演位置。另一方面，文德斯那时已经开始与美国制片公司合作，创作自己的世界电影，但都未取得显著的成果。在这些美国电影中，文德斯尝试拓宽自己的影像风格和叙事手法。因此，这里可以从两个维度考量《德州巴黎》在文德斯作品序列中的位置。第一个维度是将《德州巴黎》作为文德斯新德国电影运动后续的作品；第二个维度是将其作为文德斯开拓美国电影之路的序幕。作为欧洲电影和美国电影的结合体，《德州巴黎》无论就其制片方式，还是创作内容，皆具有某种世界电影的视野。

文德斯向来承认自己对美国文化和美国电影的迷恋。尤其20世纪30、40年代以霍克斯和约翰·福特电影为代表的西部片对他影响至深。年轻时的文德斯对美国抱有神话似的憧憬，初次进入美国拍摄电影的遭遇，却给他带来很大的文化震惊式的反应。"在我儿时，美国是个可望不可及的地方，完全像一个神话，每次来到美国都令我幻灭。一旦我到那里，儿时的天堂就显得空虚腐朽。"[1]文德斯在震惊中开始他的美国电影之路。他的第一部"美国电影"是拍摄于1977年

[1] [美]卡特·盖斯特：《文德斯的旅程》，韩良忆译，广西师范大学出版社，2005年，第52页。

的《美国朋友》，这部电影中他第一次尝试将美式谋杀的故事放到自己的电影格局中，故事的情节在美国和欧洲的多个城市交错发生，呈现含混和神秘的风格。《美国朋友》之后，文德斯与美国著名导演和制作人科波拉合作了一部由侦探小说改变的电影《哈默特》。被迫以好莱坞式的方式说故事给文德斯带来了对叙事的局促不安，他开始考虑作为现代主义电影导演和作为擅讲故事的美国导演之间的关系，他的困惑在1982年那部颇具自传色彩的电影《事物的状态》中得到展现。《事物的状态》讲述了一个被美欧混合制作电影困扰的导演的故事，探讨了欧洲与美国电影价值观的对比关系。《德州巴黎》的电影计划就是在这样的情境下开始运作的。虽然本片并非正式的美国片（因为是由欧洲人提供经费），但是文德斯在许多方面都比拍《哈默特》时更加努力地实现他成为美国导演的梦想。他与典型的美国编剧合作，共同创造一个美国故事，在美国的景色中，拍摄一个美国人物。

《德州巴黎》令文德斯第一次获得真正意义上的成功。这种成功同时肯定了他对欧洲电影的传承和他对美国电影的理解。可以说，《德州巴黎》让文德斯从"欧洲电影名将"一跃跻身于"世界电影大师"之列。在《德州巴黎》之后，文德斯又拍出了《柏林苍穹下》等有世界影响的电影。2009年，他的新作《皮娜》是一部以3D电影的形式拍摄德国现代舞之母皮娜的纪录片，该片成为文德斯利用新电影技术对德国现代艺术传统的一种追溯。

延伸阅读>>>

作为"德国新电影四杰"之一，文德斯20世纪60年代末登上影坛，他的电影从一开始就以巴赞所谓的那种"完整电影"（以景深镜头和长镜头维护时空的完整性）的方式关心人的最内在的情感。"新电影"运动时，文德斯和他的同行互相支持，对德国电影中表现主义和浪漫主义传统的进行全新探索和确立。然而，他们的电影风格是截然不同的：施隆多夫钟情文学作品的改编，赫尔佐格迷恋对狂热人格的表现，而法斯宾德则将社会问题与情节剧结合起来。与前三位导演相比，文德斯则选择了一种更为淡泊和平静的风格。文德斯对德国电影的贡献首先在于他对经典德国电影的反思和突破。"'经典'德国电影的场景总是设在城

市里，我敢断言德国表现主义的电影在各方面都有一种患了'幽闭恐惧症'的感觉……你曾看到20年代的德国电影中有艳阳高照的情景吗？"[1]文德斯的电影将摄影机对准布景之外，乃至城市之外，令德国新电影的面貌更加开阔透亮。

在电影叙事上，文德斯的电影是反叙事的，这点与施隆多夫、赫尔佐格和法斯宾德中的任何一位都不同。"文德斯更关注叙事在人类生活中的作用，因此某种程度上他是'反法斯宾德'的。法斯宾德尝试割裂那种观众与故事之间的连接，而文德斯则更倾向于叙事结构与人类认同之间的紧密关系，采用了一种灵活俏皮的梦幻形式。"[2]德国新电影运动后期，"四杰"都将发展目光看向欧洲之外的美国，但似乎只有文德斯以一种欧洲本位的立场去理解德国电影和美国电影之间的关系。

进一步观摩：

《歧路》（1975）、《公路之王》（1976）、《美国朋友》（1977）、《哈默特》（1982）、《柏林苍穹下》（1987）及其续集《咫尺天涯》（1993）、《重见天日》（2006）、《坏中尉》（2009）

进一步阅读：

1. 导演维姆·文德斯的《文德斯论电影——情感电影·影像的逻辑》（张秀蕙译，人民文学出版社，2005）收集了文德斯在早期电影学院学生时代所作的电影笔记与摇滚乐评，而至晚近对德国电影界的批判，以及对电影前途的省思等散文。

2. [美]卡特·盖斯特的《文德斯的旅程》（韩良忆译，广西师范大学出版社，2005）涵括了文德斯第一时期（1967—1977）的德国电影及他定居美国期间（1978—1985）拍摄的影片资料与评介。

[1] [美]卡特·盖斯特：《文德斯的旅程》，韩良忆译，广西师范大学出版社，2005年，第254页。
[2] Martha P. Nochimson, *World on Film*, A John & Sons Publication, 2010. p143.

思考题 >>>

1. 以《公路之王》及《逍遥骑士》《天生杀人狂》为例，比较欧式公路片与美国公路片之间的异同。

2. 结合电影《云上的日子》（文德斯和安东尼奥尼合拍）和《爱神》（由安东尼奥尼、王家卫和索德伯格分别执导的三段式电影合辑），思考：现代主义电影大师在主题表达和风格营造上的有什么互相之间的影响关系？

（闫立瑞）

《再见,孩子们》
儿童视角下的战争阴影

片名:《再见,孩子们》(*Au Revoir,Les Enfants*)(*Goodbye,Children*)
法国新影片出版社、MK2制片公司、斯代拉影片公司1987年联合出品,彩色,104分钟
编剧:路易·马勒
导演:路易·马勒
摄影:雷纳多·贝尔塔
主演:拉法艾丽·弗托、加斯帕尔·马奈斯
奖项:第四十四届威尼斯国际电影节最佳影片和评审团特别奖;第十三届年法国凯撒奖电影最佳影片

影片解读>>>

 1944年1月,二战末期的法国正处在德军与法国傀儡政府维希政权的双重管制之下。巴黎枫丹白露郊外的一所教会学校里,孩子们在神父让的庇护下继续着学习生活。当学生们假期归来,三个新来的插班生打破了学校的平静,这三位学生的真实身份是神父藏匿的犹太人。影片男主人公朱里安和其中一名犹太学生波奈特建立起了纯洁的友谊,他们的关系使乏味又艰苦的学习生活变得丰富和多彩起来。但是,随着一系列事件的发生,犹太学生身份逐渐暴露。一天,臭名昭著的盖世太保督察突击搜查了学校,在众目睽睽之下带走了这三位学生及因包庇犹太儿童而获罪的神父,离别前犹太学生波奈特同全班同学一一握手告别,而神父则在学生们的目送下说出了最后一句话:"再见,孩子们。"

 法国导演路易·马勒在1987年拍摄的这部剧情片获得了当年包括威尼斯国际电影节最佳影片等多项大奖,虽然在当年的奥斯卡金像奖最佳外语片的角逐中

失位于《巴比特的盛宴》,但是这部电影的艺术价值与社会文化价值一直备受评论界关注。

一、作者电影思潮下的个人风格书写

法国博物学家布封曾说:"风格即人格。"一个艺术家的作品往往打上很深的个人烙印。这种个人风格的形成同艺术家本人的生活经历及其性格特点是密不可分的。作为法国新浪潮电影作者论先声的"电影自来水笔论"也清晰地说明了特吕克对新时期电影的热望,即电影艺术家能像作家们运用自来水笔那样运用摄影机,以电影手段作为语言来表达自己的思想和情感,做到"我手写我心"。此后电影手册派代言人安德烈·巴赞正式提出电影作者论,把电影导演推向一个全新的主导位置,导演成为一部电影的第一作者,他的作品也具有普通商业片不会具有的个人化风格特性与连贯的艺术特色,更重要的是,在艺术性上电影取得了同绘画、舞蹈、音乐、建筑、戏剧等平起平坐的地位。从特吕弗的《四百击》到戈达尔的《断了气》,从夏布洛尔的《表兄弟》到雷乃的《广岛之恋》,从侯麦的《六个道德故事》到格里耶的《欧洲特快》,"新浪潮"时期的电影人都在用自

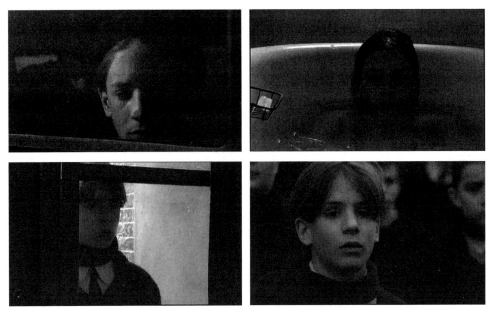

几个主人公朱利安的特写画面,提醒观众导演和主人公的视角一致。

己的方式积极实践和巩固着作者电影理论，但作为"新浪潮"中的一个异数，路易·马勒似乎走得更远。

路易·马勒的第一部剧情片《通向绞刑架的电梯》可以说是"新浪潮"运动的先声。早于特吕弗、戈达尔和夏布洛尔，路易·马勒就已摆脱了传统法国电影的叙事模式和经典镜头语言，他大胆地省略开场建制镜头，代之以咄咄逼人的女主角面部表情的大特写，通过角色演出效果的戏剧张力带动整体情绪和推动剧情发展。但是，路易·马勒并没有把自己的风格局限在此，他不断变化拍摄手法，没有像电影手册派导演那样抵制商业片的拍摄，他也拍文学改编电影，却没有陷入左岸派的个人情绪中不能自拔。他同"新浪潮"忽远忽近却无法剥离的关系使他成为一个无法被归类和定义的角色。

路易·马勒早期风格的形成得益于对法国电影大师布列松、雷诺阿及著名海洋生物纪录片导演雅克·库斯托的学习。他从布列松和雷诺阿那里承袭了如何用简洁的镜头语言叙述一个完整又精巧的故事的能力，同时又能使影像蕴含着迷人的情感力量。拥有长达四年纪录片拍摄经验的路易·马勒可以娴熟地驾驭客观镜头，用极为冷静的调度和舒缓略带克制的节奏展现现实主义题材中的人物和事件特点。另一方面，在人际关系复杂的中产阶级出身环境浸淫下，路易·马勒可以更容易地体察影片中角色复杂的个体心理特征，他将细腻的观察方式运用到电影创作中，使镜头具有手术刀式的剖析功能，精确又饱含浓厚的人道主义关怀，不至于陷入科教片式的条分缕析。

更重要的是，路易·马勒具有兼跨大洋两岸的创作经验，创作前期其电影具有典型的欧洲电影特性；此后他移居美国，在美国电影制片厂体制与美国爵士乐文化等多重影响下拍摄了一系列具有艺术电影和商业电影双重特征的作品；在创作后期他重返欧洲故土，完成了包括《再见，孩子们》在内的几部电影。这种调和了多重元素和创作方式的拍摄经验给路易·马勒带来商业和艺术的双重成就。

二、儿童视角与人道主义精神

路易·马勒曾经说"童年的消逝"与"纯真的丧失"是自己最喜爱表达的主题，他常常站在童年与成年的临界点上讨论孩童迈向成人阶段的痛苦与迷惘，而且常把这种转变建立在孩童世界观受到成人价值观与行为方式介入从而引发的混

乱之上。《再见，孩子们》中教父被纳粹带走的那一刻就是路易·马勒童真世界美好价值粉碎的时刻，"从这以后他开始思考人生的问题，种族的歧视与暴力、人性的堕落与背叛都成为他一生的执迷"[1]。

路易·马勒做出的认同明显偏向儿童一方，由于具有深刻的个人感受，他对儿童的转变抱有同情与无奈，他对成人世界的虚伪与狡诈做出的姿态是批判与嘲讽。从他第三部剧情片《扎奇在地铁》中就能看出这种倾向，经过一系列波折后，目睹成人世界的混乱与虚伪的小女孩扎奇在影片最后向观众说出了一句心声："我觉得自己老了。"这句话就像路易·马勒借电影人物之口说出的个人感受。随后的《好奇心》《漂亮宝贝》《再见，孩子们》则一遍遍复现这种倾向，甚至不以儿童为表现对象的《拉孔布·吕西安》一定程度上也是这种倾向的变体：农村青年拉孔布·吕西安对政治的无知可归为孩童对成人游戏规则认识上的空白，他莫名其妙卷入政治斗争，成为盖世太保走狗这一事件则是不明就里的儿童受到成人世界入侵的表现。

路易·马勒对于拉孔布·吕西安所犯下的"暧昧不清的罪过"的态度也正是对《再见，孩子们》中朱里安无意间用眼神出卖犹太同学这一行为的呼应。路易·马勒对自己的这一举动充满了深深的负罪感，同时也充满了儿童般的疑惑。作为一个被娇生惯养的拥有大资产阶级家庭背景的儿童，朱利安当时并不清楚犹太同学的处境，不明白自己的好奇心与窥探欲及单纯的倾慕会给同学带来死亡之灾，善恶的界限在儿童的世界中变得模糊起来。"无辜的犯罪者"一直是马勒想要解答的题目，人性在社会道德规约中往往变得暧昧不清，有罪与无罪在路易·马勒的影片中永远无法定性。在人性的审判所中，马勒只有用更大的包容与理解来进行最后的审判。这就是马勒本人的道德立场，归根到底是一种人道主义精神的布施。

三、怀旧主题与现实主义表现手法

法国学者杜比亚纳在一篇分析《再见，孩子们》的文章中指出："这部电影很像是一部一个专业电影工作者的处女作。这是很奇怪的反常现象！"[2]这恐怕

[1] 焦雄屏编：《法国电影新浪潮》，江苏教育出版社，2005年，第346页。
[2] [法]塞·杜比亚纳：《孩子的目光——评路易马勒〈再见了，孩子们〉》，《世界电影》1989年第3期。

酷似《操行零分》中"枕头大战"的场景设计,复古怀旧。

是大多数看过影片的人们的第一感受。因为影片使用了传统叙述手法,以自传性回忆为底本,甚至用看似比较生涩的手法来完成叙述,这很容易让人联想到特吕弗的第一部作品《四百下》。但是,路易·马勒同特吕弗走了完全相反的路线,如果说后者从极具个人化的怀旧主题走向成熟的商业化影片拍摄,那么路易·马勒则是从具有类型片特征的影片回归到自我抒发,这是一种在回归意识影响下完成的作品。路易·马勒自己也表示,在美国的"流浪"岁月使他更加了解自己,在拍摄完最后一部美国电影以后,他在一种强烈的情感驱动下返回法国故土,着手拍摄这部"长久以来占据着他的心灵的、与其经历有关的",也是他曾想作为自己第一部影片的作品。所以,《再见,孩子们》具有双重的怀旧特性,一方面他是对童年事件的怀旧,另一方面涵盖了在从影末期对他整个电影生涯的怀旧——童年事件如何对他以后的生活与电影创作产生影响。

同《四百下》相比,《再见,孩子们》又多了一层纵览人生的审视目光。路易·马勒虽然力图使影片保持在"迟来的处女作"的质感之上,希望自己同影片中的朱里安目光保持认同,但是一定程度上老年路易·马勒同少年路易·马勒还是分别站在不同的角度观察影片中的人和事,两种视角时而分离时而重合,重合是显性的,分离则是隐性的、有限的。这样造成了影片现实主义艺术风格的形成。这个阶段,他已经无需使用《扎奇在地铁》《黑月亮》中的那种离间式的表现手段来故意引起人们的关注,他所做的只需要使影片保持在巴赞所谓的"生活的渐近线"上,或者在导演之外保持一种"真实电影"所倡导的对事件不加干涉的摄录上。在启发演员时,路易·马勒"不让他们追求效果,不允许他们表演过火和多愁善感,他主张简洁的表演手法,这种简洁的手法,使该片在儿童反战片中成为一部与雷内·克莱芒《禁忌的游戏》截然相反的片子。该片证明了导演在

捕捉某一个场面的气氛，创造某一种环境的过程中表现出游刃有余的功力"[1]。

从《再见，孩子们》中还可以看到从布列松那里借鉴的《死囚越狱》式的镜头语言表达，没有冗杂的交代与铺陈，影片开场即切入朱里安母子车站告别的段落，随后转场至孩子们在神父带领下列队走向学校。表现学校生活的部分也十分简洁凝练，路易·马勒用记录"生活流"的静观方式把孩子们上课、娱乐、打架、吃饭、祷告、亲子日接待父母等一系列日常活动表现了出来。这种写实主义表现手法还原了影片的真实性，大大增加了观众的认同感。同时，马勒在真实性之外试图寻找一种自然的怀旧感，可以看到他从雷诺阿那里吸取了增强画面表现能力的经验，使镜头充满了浓厚的情感特色。

马勒还擅长从日常活动中提炼出具有强烈艺术感染力的部分。比如，朱里安与波奈特一同在小教室弹爵士钢琴，全体观看卓别林电影《移民》，防空洞内的对话及夜读《天方夜谭》。虽然这些部分也是用冷静的表现手法进行展现，但是能够看出导演对这些特殊部分的别样感情。影片大多数时间无背景音乐介入，人物对话语气同影片整体气氛一样阴冷、单调，但是以上的特殊段落打破了沉寂，给乏味的修道院生活注入春天的活力。

对戏剧冲突的处理是一切影视文学作品取得艺术感染力的重要途径，路易·马勒素以其传统艺术教育背景为人们了解，评论界也常认为他的作品更倾向于使用传统艺术表达手段。同大刀阔斧革新电影语言的"新浪潮"主力们相比，路易·马勒确实没有把心思放在玩弄形式上面。"新浪潮导演"多喜欢在影片中使用复杂的摄影技术，用大量蒙太奇声画剪辑去表达思想，用高难度的推轨长镜头去实现空间的连贯，而不注重完整连贯的剧情。路易·马勒与他们不同，他更重视剧情，关注剧中的人物命运。

在本片中，他以一种灰蓝冷色调成功营造出冰冷而绝望的时代氛围，他那几乎不让观众察觉到摄影机存在的拍摄手法，让观众将全部的注意力和感情投入到故事中。（这点与其他"新浪潮"导演最为不同，他们大都让观众在疏离感中去思考影像之外的一些东西）路易·马勒希望向人们讲述故事，但是避开了大起大落气势恢宏的书写方式，而是把戏剧冲突散布在影片的各个角落，就连最后的高潮段落也是平静地予以展现。他正是希望以此向人们表达这样的观点：矛盾隐藏在生活之中，生活的每一处变化与不和谐都有其原因，随着时间

[1] [法]丁·瓦洛：《〈再见吧，孩子们〉不只是一声道别》，《电影艺术》1993年第1期。

流逝和事件的发展，冲突在所难免，就像结尾处那个冬天的早晨，纳粹闯进教室带走了身边的同学和老师，从此一个人生便改变了。对于路易·马勒自己如此，对于普通人，生命的某一刻总会经历这样改变自己人生的时刻。在表达这样观点的时候，或许只有用最朴实无华的方式才能激发人们最深刻的认同。

四、个人色彩与历史真实

路易·马勒是公认的"新浪潮"叛逆者，因为他的大部分作品涉及了敏感、禁忌的话题，从中产阶级轻浮的情爱观（《情人们》）、家庭乱伦（《好奇心》《烈火情人》）、幼妓社会问题（《漂亮宝贝》）到对二战历史（《拉孔布·吕西安》，《再见，孩子们》）、知识分子（《与安德烈的晚餐》）、东方文化（《加尔各答》《印度魅影》）的反思，路易·马勒的创作范围涵盖了从个人到社会再到历史的多重范畴。同戈达尔擂鼓鸣金式的造反不同，路易·马勒从未给自己贴上激进的左派标签，也没有像特吕弗温婉的反抗那样默认自己右翼的身份，路易·马勒拍摄电影恰恰符合了康德所说的"无目的的合目的性"，他强烈的个人表达欲望暗合了主流电影界缺失的一环，于是个人同历史奇妙地结合到一起，这种结合给他本人带来了舆论的误解与敌对情绪，他不得不因此远走他乡，在大洋彼岸的美国继续自己的艺术创作。但是，这并不代表马勒的电影不具客观性与历史意义，恰恰相反，正是这样毫无顾忌的，同时艺术感染力极强的个人史映衬出了历史真实，相比之下那些得到认可的官方史实则显得虚伪且缺乏诚意。

《再见，孩子们》故事背景是二战时期德国占领法国时期，德国一方面疯

观看卓别林电影《移民》，简单的摄影机调度充分展现欢乐场景，这几乎是片中唯一能够看到人物开怀大笑的场景，反衬出影片阴郁压抑的整体氛围。

狂进攻东欧及苏联，一方面在占领区内清剿犹太人，法国境内的犹太人无可幸免地成为德国纳粹清查和屠杀的对象。历史介入个人生活史往往就出现在这种特定的时期之内，作为路易·马勒银幕化身的朱利安眼目睹了纳粹的清剿行动，目睹了帮厨少年报复性的告密行为，修女对犹太孩童的指证，最终教士与三个犹太同学被德军押向了集中营，等待他们的将是死亡。路易·马勒每每回忆起这个事件都会义愤不已，作为个人的童年经历，他无法忘记当时幼小心灵在面对这一冲击时所受的震动。路易·马勒在他的电影系谱中一再表明这样的观点："在一个孩子身上进行道德审判是徒劳的。"这种道德评价标准是社会与历史所定义的，然而作为儿童天然的具有自然属性的善恶评价准则，在他们未曾遭受污染的价值观中，战争、种族歧视、宗教分异、社会阶层隔阂，以及人与人之间的出卖行为，成为他们难以理解和认同的死结。如同路易·马勒在《拉孔布·吕西安》中提出的疑问，他始终思考的是在战时的特殊时期内有多少吕西安，或者有多少《再见，孩子们》这种事件在法国真实上演。

维希政府这一时期始终是法国人敏感的话题，恰恰是这种敏感触痛了法国人的神经，关于法国国民性弱点的探讨在路易·马勒的电影中被平静地拎出来。《再见，孩子们》中，马勒特意为盖世太保督查设置了一段台词："那个士兵（德国兵）尽了他的职责，他得到的命令是不让任何人离开，德国士兵的力量就在于他的纪律性，而'纪律'正是你们法国人缺乏的。"尖刻的台词戳痛了法国人的自尊心，法国人缺乏反抗精神、逆来顺受、为求自保而随波逐流苟偷生的生存状态成为路易·马勒影射的对象。更具嘲讽意味的是，这句话出自敌国代表盖世太保之口。这让每个观看电影的法国民众低下头来深深反思嘲讽与羞辱后面的真实自我。这一段是影片的点睛之笔，影片行进到此刻，国家社会历史与个人生活史重合到了一起，路易·马勒的主题思想也变得清晰了然。

关于那段历史的记忆，路易·马勒在四十多年后重新拾起，不是单纯地为了揭起法国人民伤痛的疤痕，他希望以此唤起人们的反思。时间的逝去不代表历史的完结，没有反思历史还会以另一种形态重演，而这是作为具有人道主义精神关怀的艺术家马勒所不愿意看到的。他不愿意看到的不仅是法国人民妥协逃避的劣根性，还包括资产阶级奢靡虚伪的阶级特性，宗教提倡的包容与事实上拒绝包容的矛盾性以及道德社会的两面性。路易·马勒在他的影片中提出的问题尖刻且极端，只是这种极端多被个人化的历史与平实的表达方式掩盖，而且缺失了明显的艺术派别标签，很容易被人们忽略。事实上，路易·马勒的个人贡献不亚于新浪

潮团体的贡献，更进一步说，他已经超越了单纯的派别划分意义，他既是法国的也是美国的，既是欧洲的也是亚洲的，既是过去的也是现代的。无论何时，在观看一部路易·马勒的电影时人们总能找到认同与共鸣，总会随着他的心之低语产生灵魂的震颤。

延伸阅读>>>

维希政权时期是二战时法国的一个特殊历史时期。关于这一时期的历史记忆路易·马勒难以忘怀，除了《再见，孩子们》表现了这个时期的历史，他还在自己的另一部备受争议的作品《拉孔布·吕西安》中予以展现。相比《再见，孩子们》，《拉孔布·吕西安》对普通法国人通敌行为的表现更加直白，但是即便到了战后，法国人依旧对这段不光彩的历史讳莫如深，因而这部影片一经上映便引发了强烈的社会声讨，路易·马勒因此远走美国。该片也成为继《好奇心》之后又一部因对敏感问题的暴露而招致国内上下大加非议的作品。

从客观的电影发展史角度来看，维希政府时期并没有对法国电影产业产生严重的阻碍，数字统计"1933年，法国全年观众人次是2.5亿，到了1942年和1943年，观众人次更突破到3亿人次的惊人纪录"。具有逃避倾向的古装片、黑色电影、幻想题材影片等商业类型电影在这一段时期内得到了发展，从而弥补了战前"诗意现实主义"影片在表现手段与题材内容的丰富性方面的不足。政治变革造成了法国大批电影人纷纷逃离本国投向欧洲其他国家或者美国，也为一些新人导演和演员提供了发展空间，虽然这一部分电影人不幸沦为历史和政治的牺牲品，如克鲁佐和卡尔内。电影产业与国内政治形势的畸形弥合从另一角度说明了法国人的逃避心理和厌战情绪，作为电影从业者的法国电影人有理由也有责任从自身的角度对这种奇异的民族心理做出反思，由此启发国民警醒后人，路易·马勒的出发点也在于此。

进一步观摩：

《拉孔布·吕西安》(1974)、《好奇心》(1971)、《影子军队》(1969)、《海的沉默》(1949)、《乌鸦》(1943)、《禁忌的游戏》(1952)、《操行零分》(1933)

进一步阅读：

1. 欲了解更多路易·马勒生平及作品，参阅 *Louis Malle*（Hugo Frey, Manchester University Press, 2004）、*The Films of Louis Malle: A Critical Analysis*（Nathan Southern/Jacques Weissgerber, McFarland & Company, 2005）。

2. 关于路易·马勒的创作访谈记录：*Malle on Malle*（Louis Malle/Philip French, Faber & Faber, 1996）。

3. 欲了解法国电影新浪潮与路易·马勒作品艺术性的关系，参阅《法国电影新浪潮》（焦雄屏编，江苏教育出版社，2005）。

思考题>>>

1. 试概括路易·马勒影片《再见，孩子们》的艺术特色与历史文化内涵。

2. 试比较路易·马勒与法国新浪潮主要导演（任选其一）在创作风格、选材特征、电影语言方面的异同点，说说二者之间的关系。

（李国馨）

《天堂电影院》
电影与人生

片名：《天堂电影院》（*Cinema Paradiso*）
 TF1 Films Productions，Radiotelevisione Italiana 等1988年联合出品，彩色，123分钟[1]
编剧：朱塞佩·托纳多雷
导演：朱塞佩·托纳多雷
原创音乐：埃尼奥·莫里康内
主演：菲利浦·诺瓦雷、雅克·贝汉、萨瓦特利·卡西欧、马克·莱昂纳蒂、里奥普尔多·特里斯特、布丽吉特·佛西
奖项：第六十二届美国奥斯卡金像奖最佳外语片；第四十二届戛纳国际电影节评审团大奖

影片解读 >>>

马丁·斯科塞斯曾调侃："迈克尔·鲍威尔的《偷窥狂》或费里尼的《八部半》，凡是涉及电影制作过程，或探讨电影主观性与客观性的电影，都可以说是关于电影的电影。区别在于后者展示的是电影的野心，前者表现的是光影的魅力。"[2]朱塞佩·托纳多雷的《天堂电影院》几乎超越了之前这些关于电影的电影，前所未有地深入地将电影与一个人的生命紧紧地拴在了一起。通过西西里岛的多多的成长故事，展示了电影是如何息息相关地影响了一个人。影片中，电影与人生的关系是罗曼蒂克和怅然若失的，带着收获与感伤。导演表达了伴随成长

[1] 电影最初的剪辑版本是2小时40分钟，后在制片人弗兰科的坚持下，戛纳国际电影节的放映版本被剪成了2小时。本文以2小时版本为分析蓝本。
[2] David and Ian Christia，eds.，*Scorsese on Scorsese by Thompson*，London: Faber and Faber，1996，P20.

纯真流逝的主题。相较于好莱坞电影注重情节的传统，这部电影保留了欧洲电影注重人物关系的叙事特色，却少有晦涩的象征与隐喻，叙事清新、质朴。电影的形式则充满了异国情调与浓厚乡愁。伟大的导演、优雅的结构、出色的摄影、精湛的演技、出众的电影音乐等在叙事进程中始终保持着观众的活力。他们为影片营造了令人印象深刻的情感，让观众极度认同并为之感动。这部影片实质上是用青春写给电影的一封情书。

一、叙事结构：现在与过去

电影采用了闪回的结构，将童年、少年、中年三个时期用两条叙事线索串在一起。一些饶有兴味的对比存在于叙事中，如童年多多与成人的萨尔瓦多、萨尔瓦多与艾佛特、萨尔瓦多与西西里、西西里与罗马、电影与人生……通过呼应与对比，电影展示了时间的流逝、世界的变换，并提出了一系列让观众困惑的问题，吸引观众去探索与思考。

电影开场后不久，镜头渐渐摇向一个身着深色衣服的老妇。这个人正在试图通过电话找人，她的对面坐着一名中年妇女（后来知道她是萨尔瓦多的妹妹）。深色的衣服暗示了一个相对传统并且丧葬的氛围。他们的对话提供了很多信息：老妇正努力联系儿子——萨尔瓦多·德·维塔，一个神秘的三十年没有回家的男人。在这个过程中，光线渐渐明亮起来，色彩也充实起来。特写镜头中，母亲告诉女儿："他会记得的。"特写表达出母亲笃定与坚信的态度。这一设计暗示"记忆"是影片的主题之一。观众不禁要问，萨尔瓦多是谁？在他的身上发生了什么。

接着是母亲打电话的全景。音乐响起，在这里音乐成为重要的转场手段，随着音乐的起伏，画面从白天的西西里切到了夜色中的罗马。镜头下摇，一辆奔驰车里坐着一名头发略白的中年男子。下一个场景是一个光线暗淡的高级公寓，电影中唯一的声效是这个男人的脚步声，他脱掉外衣，关灯，走进卧室。这个段落展示了中年萨尔瓦多的生存状态，他的生活水准很高，但缺乏激情。空荡的大房子映衬了他空空如也的心境。萨尔瓦多拉开窗帘，望向窗外。窗框——窗帘——风铃的构图，与开场镜头中西西里岛的镜头相对一致，暗示在萨尔瓦多的内心深处，罗马与西西里岛的紧密联系。灯开了，一个女人躺在大双人床上，屋子豪华的陈设与性感摩登的女人强调这里与西西里的传统社区是多么不同。她说出了艾佛特的死讯，女子问："艾佛特是谁？亲戚吗？"萨尔瓦多转过身。伴随着闪电

与风暴的声响，景别推到特写，闪电将萨尔瓦多的脸照亮，风铃的影子映在他脸上，风铃清脆的声音出现在了背景音乐里，风铃成为转场的装置。以风铃为代表的家乡风物让观众走近了主人公的内心世界，导演暗示电影将开始分享萨尔瓦多的过去。而雷电代表着死讯带来的情感激荡，以及一名中年男人终于开始面对一直努力忘却的过去带来的复杂情绪。这一段落又提出了一系列的问题：谁是艾佛特，他与萨尔瓦多是什么关系？为什么萨尔瓦多斩断了与家的联系？他会不会去西西里参加葬礼？紧随其后展开的电影主体部分一一回答了电影开端提出的问题，并发展深化了电影主题。

二、人物关系：电影与人生

萨尔瓦多的生命与电影的关系通过与艾佛特的关系得到了外化。电影通过艾佛特对多多施加影响。艾佛特帮助多多在每一个人生转折点上做了决定，又在多多长大成人后，无私果断地选择疏离，把未来留给了多多自己。正如电影与萨尔瓦多的关系，电影在生命早期指导多多，多多长大后执导电影。整部影片则是关于萨尔瓦多是如何在半生以后，通过艾佛特的死寻回了遗失的自我。值得注意的是，在发展段落中，只剪切进三段中年萨尔瓦多的片段，而这三段都发生在对主人公具有转折意义与高情感密度的事件之后。

随着中年萨尔瓦多的回忆，场面转换至萨尔瓦多的童年。镜头摇进教堂，同时推进，可以看到一个跪在那里的儿童，暗示这就是中年萨尔瓦多的回忆，主观镜头让童年多多和中年萨尔瓦多建立了联系。接下来的镜头在神龛后，采用高角度拍摄，神父在前景念诵拉丁文祷词，多多在后景，导演为身处后景的多多增加了一束光，以强调画面的重点。神父时不时地回头暗示多多摇动铃铛，但是多多正在睡觉，这让神父异常焦急，多多醒过来，漫不经心地摇了铃铛，神父突然想起了祷词，就像见到了救世主一样兴奋。这一段落拍摄的轻松、幽默诙谐，继承了意大利即兴喜剧的某些表演特色，也奠定了多多快乐童年的情绪氛围。

在多多储藏的胶片不幸失火后，艾佛特答应多多的母亲不再让他越陷越深。但是，艾佛特无论如何都无法熄灭多多的热情，最后不得不答应多多进入放映室，并教会他放电影的技术；以此作为交换条件，多多帮助艾佛特通过了小学文凭的考试。这是多多与艾佛特感情的开端。这一段落中电影交代了多多父亲的缺

席以及艾佛特建立的父亲角色。后来电影院失火，多多冲进影院，拼死救下艾佛特。这一场面揭示了两人关系的深度，并且成为两人关系的一个重要转折点。导演在这里剪切进中年萨尔瓦多的画面。当画面剪切至过去，多多已经不再是一个弱小的需要保护的角色。颇有童话色彩的是，中了彩票的拿波里人重修了烧毁的电影院，多多从此展开电影放映员的生涯。此时，多多与艾佛特的关系悄然转变，艾佛特因为火灾失去了视力，多多成了艾佛特双眼，这意味着艾佛特开始依靠多多。

与电影主题一致，萨尔瓦多的心上人艾莲娜第一次登场在萨尔瓦多的摄影机镜头里。这次录下的宝贵片段让萨尔瓦多在以后的日子频频在电影放映室中重放与回顾。艾莲娜，像20世纪50年代的好莱坞女明星，几乎没有自己的性格与故事，在电影中只是被看的对象。与电影其他部分的叙事风格不同，与艾莲娜的恋爱更像是好莱坞的情节剧，充满了罗曼蒂克的想象与童话色彩，并在最后有了一个怅然若失、让人痛哭流涕的结尾。在这一段落中，艾佛特此时成了萨尔瓦多的爱情导师，将诸如约翰·韦恩电影中的爱情智慧传授给他。艾莲娜答应萨尔瓦多的求爱也是在电影放映室中。在与艾莲娜告别的场景里，萨尔瓦多在暴风雨中与艾莲娜拥吻，正在放映的《尤利西斯》中英雄人物的激情与雷电暴雨凸显了萨尔瓦多强烈的情感。暴雨再一次让电影回到了现在时，中年萨尔瓦多躺在床上兀自感伤。如果说上一次艾佛特的意外让多多恐惧，这一次与艾莲娜的诀别则让多多彻底失去了爱的能力。

从军队服役回来后，迎接他的空旷的广场对他似乎异常陌生，他与艾佛特的关系却没有受到影响。在西西里的海边，艾佛特不再借用电影的智慧，而是告诉萨尔瓦多"人生与电影并不相同，人生更加艰辛，回到罗马吧，世界是你的"。影片第三次切回现在时的罗马，这一次与前两次不同，萨尔瓦多从床上坐了起来，用手摸搓着一侧脸颊，暗示后悔当初的决定。在艾佛特的鼓励甚至鞭策下，萨尔瓦多踏上了去罗马的列车。他与艾佛特告别的方式与任何人都不相同，艾佛特对他说的最后的话是不要回来。

由此，所有的疑问得到了解答，观众明白了为什么花了三十年的时间，才让游子准备回家，萨尔瓦多为什么会成为一名电影导演，以及他为什么不停更换女友，却从未再次爱过。艾佛特的死，让萨尔瓦多重新面对了自己的过去并得到了治愈。

三、视听语言：情境与心境

本片作为托纳多雷"回归三部曲"中的第一部，意大利式清新怀旧的风格，回归的主题温情脉脉，叙事简单质朴，而情感却激荡人心。这源于导演对场面调度与视听语言的精湛掌控，将电影情境与人物的心境、影片氛围紧密地结合在一起。比如电影的开场段落标定了影片质朴的怀旧风格。导演让观众的注意力集中在了画面中央唯一的仙人掌叶片上，一个纱制的窗帘在微风中起伏。主题音乐暗示了观众的情感将在接下来的电影时间里被充分调动。镜头渐渐后拉，露出了异域风情的门窗，桌上的柠檬（此后在多多的家里经常能够看到，柠檬代表了"家"），一个与明亮的海景相比略有阴影的室内空间。柠檬、桌布的纹样交代出人物正身处地中海的西西里。镜头的缓缓移动奠定了影片整体连贯、舒缓的基调。再如，童年多多在电影院的新闻片中确凿得知了父亲的死讯。他的母亲痛不欲生，无声地落泪，领着多多穿过断壁残垣。这是影片中为数不多的战争废墟场景。断壁残垣是多多母亲内心的绝望与贫困生活的隐喻。

其后，萨尔瓦多与艾莲娜相爱的段落镜头则遵循了好莱坞情节剧式样。萨尔瓦多一贫如洗，只是小镇上的电影放映员。而艾莲娜的父亲是银行家，她出身高贵。男孩是否能够得到女孩的爱成为观众关注的核心。多多追求艾莲娜的方式来源于艾佛特讲述的童话，他每夜守候在心爱的女孩阳台下，期待女孩为他点亮灯光。等待的日日夜夜通过一个被画满标记的日历展现出来，同时展现的还有多多日日夜夜的绝望。在最后一个夜晚，也是新年前夜，他满怀期待，而艾莲娜却关上了窗。他似乎被拒绝了。周围此起彼伏祝福声、家庭团聚的笑声、礼花，反衬出萨尔瓦多内心的孤独。西西里辞旧迎新的传统是向窗外丢弃破旧之物。冷清的街头、下坠的物体、仰拍的镜头角度、蓝色的影调及闪电等加强了绝望的情感。

与好莱坞的情节剧一样，萨尔瓦多回到放映室，撕碎了日历。艾莲娜却戏剧性地出现在了电影放映室，两人第一次拥吻就这样发生了。其后，女孩的父亲阻止了二人的爱情发展。萨尔瓦多在整个夏天的酷热与想念中煎熬。众人拥挤喧哗地观影镜头中，摄影机器缓缓离开热闹的陆上人们，越过站在水上观影的群众，越过黑色的屋顶，停留在了萨尔瓦多坐在门口的矮小身影上。众生喧哗与萨尔瓦多是格格不入的，在一个长镜头中的强烈对比着实让人心碎。导演随后将萨尔瓦多只身处于各种各样与人隔绝的孤单场景之中，通过艾莲娜读信的画外音缓缓道出萨尔瓦多受到的心灵折磨。

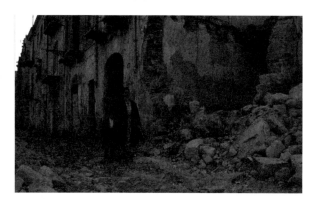

多多的母亲领着他穿过断壁残垣

之后，艾佛特与萨尔瓦多在海边讨论着萨尔瓦多的未来。导演将主人公置于后景，前景处矗立着许多生锈的铁锚。这是艾佛特被过去捆绑的象征。这同时也暗示着，多少年来，传统的西西里小镇还是一成不变，但是转过身去，面对的是无垠的充满希望的大海与未来。这个场景的设计与艾佛特的谈话是一致的，艾佛特希望萨尔瓦多不要像自己一样，永远困在小镇，而应该去拥有独立的人格。

导演甚至创造性地运用场面调度与视听语言，深刻地探讨了电影与人生的关系，堪称华彩。正在上映的电影广受好评，囿于电影院的空间限制，一些观众无法买票进场观影。艾佛特突发奇想，将放映机移动了角度，让电影神奇地投射在了广场边的另一栋房子上，用这栋房子充当电影幕布。观影过程中，房子主人不能忍受屋外的喧哗，走到阳台一探究竟，却恰好误入"电影幕布"，精巧地入侵了电影。这一段落是如此滑稽并且生气勃勃。一方面展现出意大利人热情、直爽和幽默的性格，一方面也展示了电影的神奇，并提示电影与生活的界限是如此模糊。

艾佛特与萨尔瓦多在海边的镜头

此外，除了通过对比的手法，电影也采用剪辑展现着时光的流逝与世界的变化。在多多成长的段落中有一个非常著名的匹配剪辑（Match Cut）。匹配剪辑是一种剪辑机制，将两个完全不同的时空通过两个画面中相一致的物体及一致性的构图来完成剪辑。艾佛特的手从童年多多脸上移开，人们看到的是少年的塞尔瓦多。这暗示着时间在指尖中倏忽而过。接下来的段落镜头呈现出关于电影的一切都发生了改变，新的时尚电影院，黑白片到彩色电影，新的电影尺度，以及新的观影态度。

在影片的尾声，多多乘火车离开西西里，离开的列车与飞回西西里的飞机叠画。从飞机的窗户中，从行进的车窗中，萨尔瓦多优雅地看着窗外的景色。这些他一度熟悉的景物通过车窗倒映在他的脸上。导演试图告诉人们，三十年的时光将少年变成中年，而缺席的萨尔瓦多从未离开，从未停止对西西里的爱与思念。

这部影片前所未有地，甚至不可思议地展现了电影对于人生能够施加的所有影响。而主人公对电影的感受是纯真、热忱而充满乡愁的。正是这样一份年轻时真挚的爱，让主人公回归了纯真，并达成了自我救赎。影片时间跨度几十年，见证了意大利的历史及意大利的电影史。但是，导演无心着力于现实主义的批判，战争、贫困与意大利电影的衰落，在电影中有所提及，只作为一个遥远的背景被导演弱化。毕竟，这是萨尔瓦多的回忆，困苦中依然热爱生活，才是纯真的极致。正如影片的名字，对于战后的西西里岛居民来说，电影院为他们提供了一个暂时的避世天堂。

延伸阅读 >>>

本片的音乐出自意大利著名配乐大师埃尼奥·莫里康内之手。他被誉为欧洲电影音乐巨人、欧洲电影音乐领航者。他参与制作的电影配乐作品达到了五百多部，涉及的音乐领域也出人意料地多元：古典、爵士、流行、摇滚、电子、先锋乐派、意大利民族音乐等。

莫里康内，在20世纪60年代初投身电影界，在此之前一直从事管弦乐与室内乐的制作。1964年，瑟吉欧·莱昂内拍摄了意大利式西部片"赏金三部曲"中的第一部《荒野大镖客》，莫里康内为电影撰写了配乐，并因此一炮而红。在1966的《黄昏双镖客》中，莫里康内为电影加入了粗粝、苍凉的小号主题和辽

远、漫不经心的口哨独奏，塑造了英雄人物并渲染了孤独、危险的气氛。在《黄金三镖客》中，走音的口琴、男声合唱、加了弱音器的小号等再度完整了一个传奇的西部世界。人们把他与莱昂内的合作称为"Morricone-Leone制造"。

此外，莫里康内创作了许多其他优秀的电影音乐作品，如《天堂之日》《教会》《铁面无私》《美国往事》《西部往事》《革命往事》《洛丽塔》《海上钢琴师》《西西里的美丽传说》等，以及这部《天堂电影院》。

朱塞佩·托纳多雷在评价他与莫里康内的合作时说："30年来，我和埃尼奥·莫里康内之间一直保持密切、和谐的合作关系。在工作中，我们经常感觉像好朋友一样，像同龄人。我们有相同的特点：一方面，我们都对电影事业非常热爱，愿意付出所有的一切；另一方面，在我们工作的时候，不仅仅考虑到这个音乐是否动听悦耳，更重要的是考虑到音乐跟电影当中的人物、剧情能否贴合在一起。他能够很好地理解我的创作意图。同时，埃尼奥·莫里康内又是我生命中的典范，他在任何情况下都保持一种谦虚的态度，愿意按照任何人的想法去创作，这也成为了他的创作风格，也是我们最好的结合点。"[1]

电影和音乐的关系异常密切，音乐不应当仅仅是电影的辅助工具，更应当是电影叙事的一种非常重要的元素和手法。音乐可以帮助观众理解剧情，让故事叙述更加流畅，并增强观众的观影感受；电影音乐可以调整观众的心理时间，调整影片的节奏，起到加速和延宕影片时间的作用；音乐还可以揭示出潜台词，衬托人物心境。托纳多雷非常重视音乐在电影中的作用，在谈到电影音乐的时候说："在我创作任何电影的过程中，音乐的创作和剧本的编写可以说是平行进行的，甚至电影没有开拍的时候就已经进行音乐的创作了。从这个角度来讲，我非常反对很多流行电影配乐的做法，电影已经剪辑完成之后，再给电影配乐。"[2]

进一步观摩：

《海上钢琴师》（1998）、《西西里岛的美丽传说》（2000）、《八部半》（1963）、《偷自行车的人》（1948）

[1] 何晓诗：《朱塞佩·托纳多雷：期待中意电影广泛合作》，《中国电影报》2009年12月17日第24版。
[2] 同上。

进一步阅读：

1. *The History of Italian Cinema: A Guide to Italian Film from Its Origins to the Twenty-First Century* by Gian Piero Brunetta, translated by Jeremy Parzen, published by Princeton University Press (Apr, 2009).

2. *Articles on Italian Film Score Composers, Including: Ennio Morricone, Nino Rota, Giorgio Moroder, Ludovico Einaudi* published by Hephaestus Books (Aug, 2011).

思考题 >>>

1. 思考《天堂电影院》中电影音乐的作用。
2. 比较《西西里岛的美丽传说》与《天堂电影院》主题的不同，以及这些不同是如何体现在电影叙事与视听语言之中的。
3. 比较《偷自行车的人》《八部半》及《天堂电影院》的风格特征。

（施鸽）

《薇洛妮卡的双重生命》
神秘主义的生命追问

片名：《薇洛妮卡的双重生命》[1]（*The Double Life of Veronique*）
　　　1991年出品，彩色，98分钟
编剧：基耶斯洛夫斯基等
导演：基耶斯洛夫斯基
主演：伊莲娜·雅各布
摄影：斯拉沃米尔·埃迪扎克
配乐：普里斯纳
剪辑：雅克·维塔
奖项：第四十四届戛纳国际电影节天主教人道奖、最佳女演员、主竞赛费比西奖

影片解读>>>

　　提到"当代欧洲最具独创性、最有才华和最无所顾忌"的电影大师基耶斯洛夫斯基，大多数人会首先想到其代表作《红》《白》《蓝》三部曲以及"重寻被共产主义理论破坏的基本价值"的《十诫》。在这两个艺术阶段之间，《薇洛妮卡的双重生命》一片扮演着承前启后的角色——作为他进入法国电影圈的第一部作品。本片体现着基耶斯洛夫斯基从用艺术拷问政治与社会到用艺术追问人类人性基本问题的转变——虽然电影中绝大多数的情节设计与视听语言都为指引人们感受孤独者的形影相吊，但仍有一些段落体现着内化了的政治隐喻。这种对政治与现实的"不舍"或许与基耶斯洛夫斯基的艺术生活历程有关。

[1] 片名曾译为《维洛尼卡的双重生活》或《维罗尼卡的双重生命》，这里采用现今通译的《薇洛妮卡的双重生命》。

一、艺术历程与转折之作

基耶斯洛夫斯基从16岁开始学习戏剧，其后又在先锋艺术家创立的波兰洛兹电影学校学习导演，并开始拍摄纪录片。在电视台纪录片工作室"捕捉社会主义制度下人们如何在生命中克尽其责地扮演自己"。五年后，他对纪录片在表现人物内心情感方面的局限性产生了不满，发现"摄影机越和它的人类目标接近，这个人类目标就好像越会在摄影机前消失……纪录片先天有一道难以逾越的限制。在真实生活中，人们不会让你拍到他们的眼泪，他们想哭的时候会把门关上"[1]，于是从1974年起转向故事片领域发展。在他本人纪录片创作背景与合作人皮耶斯耶维奇的政治诉讼律师身份的共同作用下，基耶斯洛夫斯基不但成为波兰电影界"道德焦虑"派电影灵魂人物，也在作品中对社会主义国家中的个体生存、政治生态进行了深入的探讨。90年代东欧解体，基耶斯洛夫斯基转入法国创作成为改变其电影表达主题的重要契机，正是从《薇洛妮卡的双重生命》开始，基耶斯洛夫斯基将更多的笔墨着落于人物内心，更深地挖掘人性深处的共同点，探讨人类精神层面的况味，以希区柯克般的叙事技巧完成对伯格曼般哲理诗情的表达，深刻而不生涩。正如戴锦华所说："他的影片是对不可表达之物的表达。这不仅是对媒介自身不可逾越之限定的挑战，而且以纯粹的电影方式表达不可表达之电影主题。他的电影作品无疑是光与影、声与画、感性与知性的交响乐。"[2]

基耶斯洛夫斯基多次说自己是悲观主义者，看到人类茫然无知的虚弱及渴望参照物又寻找不到的迷惘，故在影片始终保持着对未知事物的敬畏，《薇洛妮卡的双重生命》作为其中代表便带着浓厚的神秘主义色彩。影片整体呈现并列式的平行结构，讲述了一个关于"神秘感应"故事。波兰与法国的两个女孩有着惊人相似的面庞与生活习惯甚至命运轨迹，但之前她们并不了解此事，直到波兰女孩意识到"自己并不孤独"，并在广场上明确看到法国女孩，认知到"另一个自己的存在"。没多久，作为女高音的波兰女孩在舞台上因心脏病发作而死，她的突然死亡让法国的薇洛妮卡突然感觉到悲伤、孤单。一种神秘的力量让波兰女孩死

[1] [英] 达纽西亚·斯多克编：《基耶斯洛夫斯基谈基耶斯洛夫斯基》，施丽华等译，文汇出版社，2003年，第135页。
[2] 戴锦华：《电影批评》，北京大学出版社，2004年，第167页

前吟唱的旋律进入法国女孩的脑海,她为此改变生活,始终迷茫不安,直到她收到偶然出现在她生活中的木偶演员寄来的鞋带、心电图,在半夜接到他的电话,法国女孩才感应到了生命的另一种神秘信息,并最终在木偶演员的帮助下在自己拍的照片中发现了波兰女孩的存在。

基耶斯洛夫斯基曾说过:"这两个同名同姓的维洛尼卡其实是一个人,只不过是另一个的身体或者影子。一个人的身体被两个人的自然性造化出来时,都被拖上了这个身体的两个人的灵魂和谐或不和谐、有意或无意的冲撞的结果,而一个人要站在可以让自己身体的影子显露出来的有光的地方,不会因为身不由己就是忘乎其形。"[1] 为了讲述这种灵与肉之间"难以名状的不合理的感觉、预感及各种关系"[2],基耶斯洛夫斯基用镜之影和声之影给影片的两段都带上了神秘感应的面纱:作为灵魂意象的波兰女孩与作为肉体意象的法国女孩在影片开头是两个同龄并存的女孩,前一段落波兰女孩感应并见到了法国女孩,她的段落中便大量出现影的映像,以显示她的对自我的认知。而直到波兰女孩消失,法国女孩才在声之影(波兰女孩死前吟唱的曲调)的指引下开始感应与追寻之旅,这一段落中再无映像,表达了法国女孩自我意识的遮蔽。正应和了爱默生对生命的定义:人的一生其实就是在寻找自己,当法国女孩确认了波兰女孩的存在,才终于不再孤单彷徨。而引领着观众看懂并体验这场充满迷惑、直觉、梦境等内心活动的灵与肉的追寻之旅的,正是影片两个时间不均的段落中一些模糊的影与物线索。

二、影与物的神秘映射

作为一部描写灵肉对话、生命内省的电影,影片的第一段落充斥着各种镜像、影子以表达灵肉之间互看互通、一个人的自我认知与审视。开场的两个写意段落,两个女孩的行为便都有通过镜像"互看"的可能性。1968年的波兰,在倒置的画面中时年两岁的波兰女孩通过玻璃球观察自然;同时在法国,法国女孩在用放大镜观察春天的树叶。之后,影片中反复出现多次影的映像来表现波兰女孩

[1] [英]达纽西亚·斯多克编:《基耶斯洛夫斯基谈基耶斯洛夫斯基》,施丽华等译,文汇出版社,2003年版,第174页。
[2] 同上书,第176页。

的心灵认知：她在雨中唱歌后跑过街上水洼时的侧影、告诉父亲自己不孤独时的侧影、火车上映在车窗上的侧影、电话亭中的映射等，都是导演有意在窗的另一侧拍摄以构成的双像。而在法国女孩的段落，为了呼应另一个自我已不存在，影片刻意避免了映像人影的出现：法国女孩所到之处有多面镜子、玻璃窗，但她总与这些镜面擦肩而过，既没有侧影留下也很少面对镜子"审视自己"；摄影机多次扫过法国女孩的屋子，屋里的镜子总是空洞无物；法国女孩在木偶师工作室里听到"双面故事"后镜中出现法国女孩的身影而她并未注意，暗喻她与另一个自己擦肩而过。而法国女孩为数不多有影子的片段也都有表意：第一次有清晰的投影是在波兰女孩盖棺黑屏后在她歌声延续中出现的正与男友欢好的法国女孩；第二次是在法国女孩看到照片确认波兰女孩的存在后，长达一分钟长镜头中法国女孩穿过长长的走廊最终听到木偶师讲述"双面故事"，期间的巨大投影暗喻她通过漫长的寻找终于与另一个自己相遇；而法国女孩唯一看到镜中自己，是听着木偶师寄来的磁带刷牙耳机里突然传来波兰女孩合唱声的时候，她猛地与镜中自己对视，找到了寻找自我的指引。

　　映射的影之外，影片中的神秘感应也通过互通的物象而显现。波兰女孩感受到另一个自我时，她父亲正在描画的风景与她前往克拉科夫的火车车窗中看到的是同样的景象。而同样的风景画后来出现在法国女孩的床头，并出现在她的梦中。在两个段落中，每当她们生命感受强劲的时刻，两个薇洛妮卡都喜欢玩耍一个透明的弹力球，仿佛将自己的情绪映射给对方。在波兰女孩第一次试唱时，她不顾自己心脏的负荷强拉高音，此时镜头缓慢下移给出特写：随着艰难的歌唱，她的手指在不断使劲地缠绕着乐谱夹上的一根鞋带，当音高拉到极致的时候，不

影片中的神秘感应通过互通的物像而显现

断拉紧的鞋带也终于因为不堪重负而崩断。而这根鞋带与之后法国女孩收到的鞋带完全一样,法国女孩看似无意识地用这根鞋带在波动心电图上拉出的直线,其实神秘暗合了波兰女孩拉断鞋带、因追求完美歌声而崩断心弦的生命轨迹。两个女孩还有同样的习惯——用戒指压睫毛;她们都看到一位步履蹒跚的老婆婆,想帮助她却无能为力……

除了影与物的相关,两位女孩在片中真正感知到对方有三次,其中两次是切实看到对方或其照片,一次是法国女孩通过物象神秘的感应:影片的36分18秒时法国女孩接到木偶师的电话,插入了约 40 秒血红光影下波兰女孩在音乐厅歌唱致死的画面。片段前后叙事并未出现断点,显然这 40 秒不是现实而是一种神秘的心理映射。被电话吵醒的法国女孩仿佛在半梦半醒中感知到了完全陌生又与自己紧密相关的波兰女孩。木偶师的出现与电话并非如法国女孩之后对父亲所说让她"感觉到了爱情",而是帮她找到"前段时间突然感觉很孤独"的原因,帮她认知到另一个自我的存在。

排除其中的神秘元素,两个薇洛妮卡的故事,其实就是孤独者的形影相吊,是个体身体与其心灵的对话,是生命的内省,是对和自己惺惺相惜的另一个灵魂的盼望。

三、被凸显的摄影机运动

作为一部着重表现人物心理与生命自省的影片,《薇洛妮卡的双重生命》的视听语言非常有特色。为了表达特殊的哲学意蕴,导演不仅没有隐藏拍摄、叙述行为的痕迹,反倒以多个视点镜头、主观镜头及非叙事性运动镜头来强调叙述与思考的存在。

影片中最经典的镜头莫过于12分36秒时波兰女孩在克拉科夫的广场上偶遇法国女孩的一幕。之前,行走在广场上的波兰女孩因得到合唱团的试唱机会而欢欣雀跃,她快步走在回廊里,与示威人群相隔甚远、毫无关联。镜头进行正面跟拍,实焦拍摄的人群在她身后作为背景存在。随着镜头慢慢后拉,运动的场面调度中示威人群与波兰女孩发生关联,波兰女孩走入人群中并迎来了表意性很强的"与命运迎面相撞"。捡起散落一地的乐谱的波兰女孩表情由欣喜变为冷静,无意间的抬头突然怔住,仿佛看到远处的什么而震惊。此时镜头急速绕到波兰女孩背后,中景中一辆货车穿过遮挡了她的视线,仿佛寓意与自我遭遇道路上的重重

波兰女孩在克拉科夫的广场上偶遇法国女孩

阻碍。接着切入波兰女孩的面部特写，表现波兰女孩由于震惊而呈现出的近乎茫然的表情，再连接波兰女孩的主观镜头，观众终于看到了被波兰女孩从旅行人群中抽离出来的法国女孩。随着她乘坐旅行车的离开，导演用急速旋转的长焦镜头对波兰女孩进行了两次环摇拍摄，在环摇的同时镜头前推，对波兰女孩的表现从全景转向中近景，而后景中骚乱的人群与全副武装前来镇压的警察也被虚化，这一表现使得整个画面以波兰女孩为中心，进一步表达了波兰女孩见到法国女孩后旁若无人的状态。值得玩味的是，这两个镜头中间插入了旅行车的旋转，很容易让观众认为这两个旋转镜头是法国女孩的视线。（事实上她的确在望向车窗外）但事实上此时的法国女孩对"世上的另一个我"完全视而不见，直到影片末尾她感受了到生命的孤独与神奇，才从自己的照片中发现当时她本应看到的"自我"。2分02秒的几个镜头，让观众与人物一道充分感受到了造物的神奇、生命时空的荒诞，以及与"自我"擦肩而过的唏嘘，述尽了存在主义的意蕴。

波兰女孩音乐会上倒地后，屋顶上急速运动的大俯拍镜头几乎是惊人之笔，宛若即将飘散的灵魂在屋顶游走，再看一遍生活过的俗世。从晕倒在地到被埋葬的过程，摄影机始终从她的主观视角拍摄，由此可以看出导演赋予了她精神性主导地位——肉体消亡后，灵魂依然在注视着这个现实世界。随后镜头切到法国女孩沉浸在肉欲之欢中的场景，下葬与做爱镜头的连接是生与死、性感与死感的迎面相撞，两个生存的本然对手的迎面相逢。

相比波兰女孩，在表现法国女孩的段落中并未使用过多的主观镜头，而是用更多的客观镜头与跟镜头展现更为冷静的关注，镜头更多地表现为一个沉默的目

击者，站在适当的距离之外，观察着法国女孩在困境与不安中的憧憬与失落。在法国女孩一方，值得注意的一段主观镜头出现在 75 分钟时法国女孩从躲避木偶师的房间里向外窥视木偶师的场景中，这一段镜头由法国女孩的主观镜头与侧面镜头相交叉表现，将法国女孩内心的悸动与矛盾的心理显现。

四、参与叙事的音乐与色彩

本片大部分镜头被金黄色滤镜赋予一层看似不真实的光芒，在滤镜之下柔和的黄绿色调带领观众走出现实，走入心灵，营造一个宁静、诗意、神秘的世界。金色在欧洲艺术传统中意为超凡之光，适用于表现天堂、神秘或美好的主题；而黄色温暖暧昧，不可捉摸，带有神秘主义和宿命论的意味，二者的调配表示上帝与心灵的结合。从影片的第一个镜头仰拍波兰女孩的歌唱开始，对她的表现都呈现在一种柔和的光线中，无论是正光还是散射光的表现，都塑造出波兰女孩一种美丽性感的意象，在与男友亲吻，与父亲交谈以及唱歌的过程中，她的脸上总是有淡淡的明暗相间的光影在流动，这光影是和谐的而非阴暗的，在衬托出波兰女孩的美丽之余，仿佛神的目光在注视，眷顾着波兰女孩这个执著追梦的灵魂。而在表现她在路旁心脏病发作的段落中，色调从一贯的蓝青色调转向黑色与枯黄，显得苍凉而肃杀，这也预示了从此刻起，波兰女孩的生命中的色彩与光鲜渐渐褪去，而死亡正在黑暗中缓缓向她逼近。

当叙事转向法国女孩时，用光也随之转向克制，法国女孩的面孔经常被包裹在阴影与侧影之中，即使戴着与波兰女孩同款的红色围巾，它的颜色也比波兰女孩的暗淡许多。在遇见木偶师、发觉了自己恋爱的情绪之后，色调才逐渐得明亮起来，而她也抛弃了之前的灰色与黑色而换上了红色的上衣。

音乐在本片中也起到了非常重要的叙事和表意作用。前文已提到，波兰女孩的段落是以像之影表达灵魂相伴，而法国女孩的段落中则以声之影表达——波兰女孩去世后，法国女孩莫名悲伤并因此不得不放弃演唱转作音乐老师。在学校里观看的木偶剧中芭蕾舞女起舞、受伤、死亡、化蝶的情节令她非常触动，这一类似波兰女孩生命轨迹的表演似乎唤醒了她脑海中的某一旋律，让她突然注意到并非常喜欢教孩子们演奏。而这旋律正是波兰女孩死前演唱的歌曲，它从此便一直萦绕在她耳边仿佛波兰女孩的灵魂与她相伴。

影片中的这一引导法国女孩追寻生命中另一个自我的主旋律以纯净圣洁的

女声与意大利文词配合，意蕴悠远，令人过耳难忘。清越忧伤的笛音与合奏贯穿始终，如同一条魔术般的线索成功地将两个女孩联系在一起。在音乐会段落中，薇洛妮卡的歌声与另外一位独唱演员的低音和谐交织，在管弦乐的烘托下优美动人。当音阶上升到最高时，仿佛灵魂正在抽离她的身体，在迈向天堂之歌中飞向天堂。马斯洛说过两种最容易取得高峰体验的途径是通过音乐和性，其中音乐多指伟大的经典杰作，这种体验近于一种美丽的死亡，仿佛最强烈的生存包含着与之相反的东西，希望和愿意就此瞑目。由于升华和超越是人的生物本性的一部分，因而人们甘愿为了体验内在的自我肯定而遭受痛苦。于是，薇洛妮卡抛开肉身疼痛，用生命演绎着神圣的乐曲，使自己的灵魂得以飞跃和超升[1]。

这一波兰女孩的灵魂绝唱出现过多次，歌词取自但丁的《神曲·天堂篇》中的《迈向天堂之歌》（第二歌）："哦，你们坐着小木船，因渴求聆听我的歌声，尾随我在歌唱中驶向彼岸的木筏；请回到你们自己熟悉的故土，不要随我冒险驶向茫茫大海，因万一失去我而迷失。我要横渡的大洋从没有人走过，但我有密列瓦女神吹送，阿波罗引航，九位缪斯女神指示大熊星。"

片尾这一指引性的歌声再次隐隐传来，随着法国女孩的手掠过大树粗糙树皮的特写，影片也随之结束，如怨如慕的歌声依旧在持续，而此时的歌词已经换做《天堂篇》中的另一诗句："至高的造物主，天上的大能，无上的智慧，为首的大爱，依正义造就了我。已经找到另一个自我的法国女孩虽然因孤独而苦涩，但不再迷茫无措。"

延伸阅读>>>

波兰是东欧剧变的第一个国家，自从 1989 年政治转型后，电影业由国家行为变为市场行为，发生了巨大变化。1991 年，得到法国资金的基耶斯洛夫斯基拍摄《薇洛妮卡的双重生命》，集中表现了转变时期的过渡痕迹。前文已提过，基于对"用艺术拷问政治与社会"的热情，在基耶斯洛夫斯基《十诫》之前的作

[1] 李静：《另一个自我——解读〈维罗妮卡的双重生命〉》，《电影评介》2011年第20期。

品《生命的烙印》《影迷》《机遇之歌》《永无休止》中，政治与故事情节的发展密切相关，是影响人们生活的重要因素。然而，在20世纪80年代末他经历了戒严时期及出国的游历之后，发现政治的力量并没有想象中那么强大。"在戒严期间，我认识到政治并不真正重要。当然，从某种意义上说，他们规定了我们的位置，我们可以做什么，不可以做什么，但他们并没有真正解决人类的重要问题。他们无力回答我们一些基本的、必要的人类和人性问题。就生活的真正意义是什么、为何早上要起床等问题而言，生活在共产主义国家还是资本主义国家并没有什么区别。"[1] 当工作场所从波兰转移到法国之后，他就更进一步地确定了之前的想法：不同政治体制下的人们只是日常生活表面形式上的不同，而本质上都被同一种事物困扰着，会以同样的方式感觉到痛苦、憎恨、嫉妒及对死亡的恐惧等。所以，从《十诫》开始，他的影片几乎就不再聚焦政治因素，开始转向人们的内心世界。然而，作为作者电影的忠实追求者，虽存心转向，但仍有一些独具个人特色的政治闲笔体现在影片中。

进一步观摩：

《无休无止》（1985）、《十诫》（1987）、《机遇之歌》（1987）、《蓝》（1993）、《白》（1994）、《红》（1994）

进一步阅读：

1. [英]达纽西亚·斯多克编：《基耶斯洛夫斯基谈基耶斯洛夫斯基》，施丽华等译，文汇出版社，2003。

2. [美]安内特·因斯多夫《双重生命·第二次机会——基耶斯洛夫斯基的电影》，著黄渊译，广西师范大学出版社，2008。

3. 蒲剑、乌兰：《基耶斯洛夫斯基的电影艺术》，《北京电影学院学报》1996第1期。

[1] [英]达纽西亚·斯多克编：《基耶斯洛夫斯基谈基耶斯洛夫斯基》，施丽华等译，文汇出版社，2003年，第147页。

思考题 >>>

1. 试分析《薇洛妮卡的双重生命》中体现基耶斯洛夫斯基一贯特色的风格。
2. 试分析《薇洛妮卡的双重生命》中木偶师所代表的视角与意义。
3. 从《薇洛妮卡的双重生命》延伸分析作曲参与电影制作、音乐参与电影叙事的利弊。

（王思泓）

《辛德勒的名单》
平凡的救赎

片名：《辛德勒的名单》（Schindler's List）
　　　环球影业电影公司1993年出品，彩色，195分钟
导演：史蒂文·斯皮尔伯格
编剧：史蒂文·泽里安、托马斯·肯尼利
摄影：贾努兹·卡明斯基
美术：艾伦·斯达斯基
作曲：约翰·威廉姆斯
主演：连姆·尼森、本·金斯利、拉尔夫·费因斯
奖项：第六十六届美国奥斯卡金像奖最佳影片、最佳导演、最佳改编剧本、最佳摄影、最佳艺术指导、最佳电影剪辑、最佳配乐

影片解读>>>

　　1975年以《大白鲨》一片名声大噪的史蒂文·斯皮尔伯格是与新好莱坞一同成长起来的代表性导演。他以经典好莱坞类型片为原型进行类型改造与类型杂糅，受到了广大观众的一致好评，成为好莱坞最具票房影响力的导演之一。他的三部影片《大白鲨》《E.T.外星人》《侏罗纪公园》都曾打破了票房纪录，成为当时最卖座的电影。其执导的影片全球总票房粗估达85亿美元，据《福布斯》杂志报道，斯皮尔伯格坐拥净值31亿美元的财产，是目前全世界最富有的电影制作人之一。

　　随着影片票房上的大获成功，赢取奥斯卡奖杯成为斯皮尔伯格的新目标。从《紫色》开始，斯皮尔伯格就在影片的艺术追求上开始大下功夫，可惜当年该片获得11项奥斯卡提名却无一获奖。而1993年，精雕细琢十年而成的《辛德勒名

单》凭借其深厚的艺术造诣、厚重的人文关怀一举拿下当年奥斯卡七座小金人，圆了斯皮尔伯格的奥斯卡之旅。另外，同年另一部影片《侏罗纪公园》在票房上的火爆，使斯皮尔伯格实现了艺术票房的双丰收。五年之后，他又靠另一部二战影片《拯救大兵瑞恩》再一次取得了奥斯卡最佳导演奖的殊荣。

童真、梦想、信念一向被认为是斯皮尔伯格影片的主要主题。当他开始拍摄一部描述二战犹太人大屠杀的严肃电影时，不禁使人对影片的最终效果报以疑问。导演显然没有让人失望，靠着《紫色》《太阳帝国》等影片所积累的经验，在《辛德勒的名单》中，斯皮尔伯格收起了他一贯的梦幻主张，静静地躲在幕布后面为观众娓娓道来这一个感人至深的故事。

一、杂糅的镜头语言

新好莱坞本质上是传统好莱坞类型片在受到意大利新现实主义、法国新浪潮等欧洲电影运动影响下的产物。从这点出发分析《辛德勒的名单》中的镜头语言，不难发现，导演斯皮尔伯格很巧妙地将传统好莱坞戏剧化造型和现实主义融合在一起，构成了一种富有张力的"现实化戏剧"或"戏剧化现实"。而这种杂糅带给了影片不同以往的艺术感受，使观众在艺术作品和现实体验中来回穿梭，在欣赏动人的故事的同时感受现实的冲击力。

这从影片正式开场的头两段落中就已经彰显得很彻底了。经过了一段犹太人的礼拜之后，影片回到1939年的二战时期。黑白的画面、正中居中的白色字幕、冷静平直的叙述，都带给了影片一丝纪录片的感觉。随后的剧情在一个火车站中展开，实地取景、自然布光都增强了影片的现实性。一个较长时长的移动镜头轻松地展开了登记犹太人名单的段落，这个镜头中演员的表演是真实自然的，镜头的运动是自由运动——并没有具体跟踪的对象，只是在人群中穿梭从而展现出现场的慌乱。随后是一组自述姓名与名单敲打的平行剪辑，自报姓名的镜头中每个人的表现都各有差异，担忧的、紧张的、谦虚的、自若的、逗趣的，这些镜头看起来就像是从当天现场拍摄的镜头中剪辑而出，可以说第一个段落中有接近一半的镜头都是纪录性的。当然，另一半主要是打字机敲打名单的镜头，这一批具有强烈主观色彩镜头显然是与片名"名单"相对应的。

其后音乐奏起，一个镜头便切到了正在准备赴宴的辛德勒这边。导演用了十个特写镜头表现他的准备过程直到最后带上纳粹党徽，却无一展现辛德勒的长

相，这给人留下了十足的悬念，这个悬念甚至一致延续到了进入酒店的第一个跟镜头，神秘的辛德勒才缓缓露出他的真容。仔细观察酒店这个室内戏，会发现在这个场景中的布光具有很强的风格性。而此时影片的构图不再像室外时那样洒脱，而是一幅幅规整的人物肖像。此时的背景音乐是优雅的阿根廷探戈《只差一步》，一方面这首创作于1935年的名曲确实符合当时的时代背景，同时也烘托了辛德勒此时心中的计划。

注意下面这个镜头，景别为特写，导演采用了一个长焦镜头将背景虚化以将观众的注意力完全吸引至辛德勒的表情上。镜头角度为微微仰拍，使镜头具有一定的情感倾向。灯光从斜上方打下，勾画出棱角分明的眉骨和脸庞。镜头十分轻巧地围绕着辛德勒在运动，让云雾缭绕的香烟慢慢地不再遮挡住嘴角，伴随着这个运动辛德勒缓缓地搓了一下香烟并微微一笑。这个精致的镜头只有一个目的——描绘出辛德勒的内心想法：这里有他需要得到东西、他还未得到东西、他并不愁心于得到这件东西，因为他已经知道如何得到。配合上之前闪光灯下德国军官的纳粹党徽和党卫军领标的特写，观众得知，这便是辛德勒发家之路的第一站。这一段落中，演员表演细腻、镜头画面讲究、音乐动人、蒙太奇精致，缺少了现实的粗糙质感却仿佛如水晶般精雕细琢。

这两种风格的结合十分巧妙，观众很难明确地将二者分割开。但可以看出，纪实风格往往出现在描绘犹太人的实际处境中出现。在表现德军对犹太人的暴行时，斯皮尔伯格大量使用了这种冷静、客观的镜头，将残酷冷冰冰地搁置在观众眼前。而戏剧化描写则出现在有强烈戏剧冲突的段落，比如哥德对海伦的表白与殴打、奥斯维辛淋浴间中的等待。

这种杂糅的特性更加最为突出的表现是在影片的色调上。成熟的彩色电影使黑白具有新的意义——表现真实。斯皮尔伯格选择使用符合那个年代的黑白胶

镜头描绘辛德勒此时内心的想法

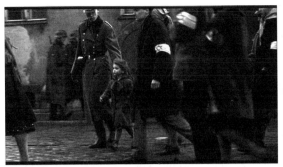

导演在黑白胶片中用色彩制造强烈的冲击（左）及《战舰波将金号》中类似使用（右）

片使影片获得回到历史中的真实感。但是，在影片叙述中他又用色彩制造了一个强烈的冲击。穿红衣的小女孩是辛德勒转变的关键也是观众无法忘怀的符号。黑白电影中突然出现的色彩所造成的情感冲击超越了一切彩色电影，而且恰恰是最热情的红色，这使得全片的思想寄托都集中在此时爆发。对于整个影片来说，这无异于在最为纪实的水面中心掷入一块表现的石头。而类似的画面在1925年的《战舰波将金号》也曾经出现——革命的最高点时一面红旗冉冉升起。

二、细腻打造平凡英雄

作为整个救赎故事的关键，辛德勒本人的转变成为全片的焦点。影片改编自真人真事，身为辛德勒的犹太人的一员，波德克·费佛伯格协助托马斯·肯尼利完成了原著小说《辛德勒方舟》，他同时也参与了电影创作。为了挖掘人物本身、还原历史的真实形态，斯皮尔伯格收集了大量资料、采访了众多亲历者，但是引用一句他自己的话来说："所有的档案材料，所有那些被我问过长达数小时的见证人都没有最终回答我的问题：奥斯卡·辛德勒为什么做了他所做的一切？"[1]这留给了导演巨大的空洞需要填补。诚然，红衣小女孩对于辛德勒的转变是最为重要的一笔。但是，作为一个平民英雄，打造辛德勒并不是一蹴而就的事情。这要从辛德勒本身的性格说起。

影片中初登场的奥斯卡·辛德勒是一个与传统意义上的英雄并不搭界的人

[1]《斯迪文·斯比尔伯格谈影片〈辛德勒名单〉》，聂欣如译，《电影艺术》1994年5期。注：斯迪文斯比尔伯格今译为斯蒂文·斯皮尔伯格。

物。中产阶级出身、纳粹党员，父亲经商但已经破产。他从老家赶过来只是为了靠着战争发一笔财，但是他不懂管理、不善经营，更没有本钱。辛德勒所擅长的是交际、公关、宣传，于是他迅速结交了当地的军事高层打通军需订单，招来了犹太会计斯特恩来为他打理工厂的大小事宜，并趁危强迫犹太富豪出资购得工厂。当招收工人时，他提出采用犹太人是因为犹太人比波兰人来得便宜——就算这钱不会付给工人而是军队，但这并不重要，在辛德勒眼中只有成本和回报。此时的辛德勒只是一个普通人，他不具有英雄所应有的力量，更不具有英雄的品格，他只是一个具有普通欲望的普通人。

在辛德勒的转变过程中，斯特恩的地位十分重要。这位被辛德勒拉来当会计的犹太参议会议员一开始与辛德勒的合作是迫于局势、身份等多方面压力，他虽然是辛德勒工厂运营的关键，但他的目的并不是赚钱。斯特恩的目的从一开始就十分明确——让尽可能多的犹太同胞脱离危险，过上略微安全一点的生活，将犹太教师、音乐家纷纷伪装成工人拉入工厂。到了歌德的集中营时期，则专注于将危险的人员转移至安全的辛德勒的工厂中。斯特恩一直在体系中尽可能地为犹太人寻求生存之路。他的善行成为促使辛德勒逐渐转变的巨大源泉。

对辛德勒的第一次影响是独臂老者的感谢与死亡。在辛德勒面带微笑的送走老者后，他愤怒地向斯特恩表示他需要的是一个可以胜任工作的人而不是一个独臂老者。但是，当老者因为独臂被德军士兵击毙后，辛德勒向军队领导表达了强烈的不满，这位老者在他的口中变成了"技术不俗的压机操作员"。从这件事开始，辛德勒眼中的战争不仅仅是供他赚钱的机遇，而逐渐地露出残酷的一面。这件事情结束后紧接着是斯特恩险些被押送上火车运走，虽然是为了自己的工厂，但特坦恩确是辛德勒第一次主动从纳粹手中解救出的犹太人。其后，伴随着歌德的到来，大屠杀开始。著名的红衣小女孩此时出现，伴随着童声合唱的犹太民谣无助地在战场中寻找着自己的避风港。这段剧情来源自一位集中营幸存者所述，他亲眼目睹了一位四岁小女孩被纳粹军人折磨致死。他形容这种经历"会缠绕你一生都挥之不去"。在看到这位女孩之后，辛德勒的表情出现了明显变化，此时他内心的仁慈与怜悯开始逐渐生根发芽。伴随着集中营的建立，辛德勒说服军方启用原先的犹太工人，协助斯特恩向外转送犹太人，并试图诱使歌德不再滥杀无辜。他对犹太人的态度在转变的同时也让他遭遇了一次牢狱之灾，这也为后来他为名单先后奔走尤其是赶往奥斯维辛拯救女工增加了一定的危机感。出狱时，他再一次看到了红衣小女孩，而此时那已经是一具冰冷的尸体。这时的辛德勒脸上

辛德勒出狱后看到红衣小女孩尸体后的震惊

依然是一种极度的震惊和怜悯之情。此时他已经从一个普通人转变成了一个具有英雄人格——怜悯和英雄力量——金钱的人了。也正是从这开始，辛德勒开始为转移自己的犹太工人奔走于军官之中。

辛德勒的转变远不仅仅来自一个红衣小女孩的出现。固然，那是一个极其重要的转折点，但转折的力量来源是自始至终一直累积叠加而成的。每一个剧中发生的事件都依层次逐步对辛德勒产生着影响。最终，使他从一个只想在战争中赚钱的普通人认识到了纳粹的残忍和人性的缺失，成长为一个平凡的英雄。

三、由战争到人性

第二次世界大战不但在物质领域造成了人类社会的重大损失，更在精神领域重创了人类的自信。残酷的自相残杀使人们开始反思现代性，反思人性本身。这种极质的恶究竟源自何处，成为人类不断追寻的答案。

对此，影片《辛德勒的名单》并没直面质询。因为改编自真人真事，斯皮尔伯格在拍摄中采取了多种办法提高影片的真实程度。片中对纳粹军人屠杀犹太人的描写冷静的震撼人心，却一直逃避回答这种种族灭绝的根本性原因。导演在此采用了好莱坞管用的手法——把一个社会性的、哲学性的问题转化为人的问题。这样宏大的、难以触碰的、无法解决的问题，就被化解为直观的、可以理解的、容许解决的事情了。具体到本片中，就是把纳粹的屠杀浓缩成歌德的暴政。

作为一个纳粹军人的形象，歌德表现得比同题材同类型影片中的相似角色要生动得多。他是一个地地道道的纳粹军人，崇尚希特勒、推崇种族主义，认为犹太人是彻彻底底的渣滓。他不惮于杀人、乐于杀人，在他的眼中清晨起床提起狙

击枪射杀几个偷懒或没偷懒的犹太人就跟打鸟一样。他崇尚权力，所以被辛德勒以"皇帝的权力"诱去赦免。他自傲，所以当一个犹太建筑师提出房屋建筑错误的时候，他选择是枪毙她但是按照她说的去改建。这同时也体现了他性格中自卑的一面，他软弱的一面。这样的歌德，无可自拔地爱上了自己的犹太女仆。这种畸形的爱和他的种族态度是相悖的。这种矛盾在告白一出戏中达到极致，将爱表白后又将厌恶之情疯狂地发泄于海伦身上。歌德的爱是畸形的，是战争时期扭曲价值观的牺牲品，他更无力在战争中保护自己的爱人，最后他自己也成了战争的牺牲品。歌德性格的复杂化、形象的立体化，使他脱离了以往影视作品中一贯的冷漠残忍形象的纳粹军人。《辛德勒的名单》中至恶并非歌德，但是他确实给观众印象最深的恶。纳粹对犹太人的屠杀就这样被归结为如何从歌德手下转移出去。

这样，一些更为严峻的问题无法在影片中得到解答。歌德的恶是天生使然还是后天社会因素？如何才能根本性的解决人性中的恶？这些问题都被导演回避。虽然导演尽力通过纪录性的语言将一部分问题留给观众，如伴着党卫军一同迈步的少年和冲着火车上的犹太人笔画割头的孩童也确实造成了冲击性，使观者开始反思。但是，将整个故事最终归结为人性的救赎与解脱，确实也让故事的思想性无法达到一个很高的层次。不可否认，这与斯皮尔伯格的中产阶级出身和美国主流意识形态不无关系。

在影片中可以发现：最终的拯救力量是金钱，拯救者是一位中产阶级企业家，受迫害者在拯救者行动前毫无力量，企业家的本性是向善并体恤劳工的。实际上影片伊始，便有人提出质疑，既然是一个描述犹太人大屠杀题材的电影，为何要选择一个德国商人作为拯救者出现而不选择犹太人自我反抗的事件，如华沙犹太人居住区暴动等作为题材。影片中虽然也有如斯特恩这样犹太人拯救者的存在，却一直在为辛德勒的形象让路。以一位中产阶级作为道德楷模实际上是迎合了美国主流阶级对于社会形态的期望。自身中产阶级出身的斯皮尔伯格，就算在本民族的灾难前，思想也很难超越中产阶级的范畴。维系稳定保持秩序才是他的核心思想，在这种情况下所制作的电影，不可避免地会成为美国所标榜的自由、人权、人性等价值观的再一次打包宣传。

延伸阅读>>>

斯皮尔伯格执导的与二战有关的影片最早可以追溯到1979年的《一九四一》和1981年的《夺宝奇兵》，前者是一部调侃战争的幽默喜剧，后者则以奇幻冒险为主要剧情，二战德国只以反派角色出场。这些影片与导演的早期风格相近，皆以天马行空的情节展现了斯皮尔伯格孩童般的幻想。

从1985年的影片《紫色》开始，导演斯皮尔伯格将目光聚焦于严肃题材。他的电影逐渐从讲述一个故事转变为描写一个人物。他自己曾说道："《紫色》对于我来说是第一部描写人物的电影，我在这之前的影片，人物都从属于故事。所以，现在回想起来，如果没有《紫色》，我就没有能力拍《辛德勒的名单》。"[1] 随后，拍摄于1987年的《太阳帝国》则成为了导演第一部严肃表现二战的影片。经过这几部电影的积淀之后，斯皮尔伯格又带来了《辛德勒的名单》和《拯救大兵瑞恩》两部优秀的二战电影。

对于战争，斯皮尔伯格善于从被卷入战争的个体入手。三部影片的主角吉姆、辛德勒和约翰上尉在战前分别是教会学校的学生、商人和教师。这种从平凡人眼中对战争的观察，赋予了影片一种独特的穿越心灵的力量。而对战争中儿童的刻画则将这种撼动推向了极致。《辛德勒的名单》中给人留下最深印象的莫过于那一抹红衣女孩，对此斯皮尔伯格本人的理解是："当时，美国、俄罗斯、英国都清楚发生了大屠杀，但没有一个国家做出任何反应。我们也没有派出军队来阻止人们被迫朝向死亡前进，一场不可阻挡的朝向死亡的前进。这些红色的血迹好比人们心中的雷达上最亮的点，这是如此显而易见，但没有一个人站出来想想办法。这就是我为什么我要把红色带进电影。"[2]

进一步观摩：

《大白鲨》（1975）、《太阳帝国》（1987）、《侏罗纪公园》（1993）、《拯救大兵瑞恩》（1998）、《人工智能》（2001）

[1] 《斯迪文·斯比尔伯格谈影片〈辛德勒名单〉》，聂欣如译，《电影艺术》1994年5期。
[2] David Anker (director), *Steven Spielberg.. Imaginary Witness: Hollywood and the Holocaust (TV)*. AMC. 2005-04-05.

进一步阅读：

1. 关于斯皮尔伯格对《辛德勒的名单》的创作阐述，参见《斯迪文·斯比尔伯格谈影片〈辛德勒名单〉》，聂欣如译，《电影艺术》1994年5期。

2. 电影的完整剧本，参见S.蔡利安：《辛德勒的名单》，雪舟译，《世界电影》2001年3期。

3. 关于奥斯卡·辛德勒的详细生平和德国犹太人问题，参见李乐增：《犹太民族的哀歌——电影〈辛德勒的名单〉观后》，《德国研究》1995年3期。

思考题>>>

1. 简述影片《辛德勒的名单》的美学特征。

2. 观看米哈伊尔·罗姆导演的影片《普通的法西斯》，分析在处理严肃题材时纪录片与剧情片的差异。

（高原）

《赤裸裸》
身体的隐喻与赤裸的真实

片名:《赤裸裸》(*Naked*)
 Thin Man Films 1993年出品，彩色，131分钟
导演：迈克·李
编剧：迈克·李
主演：大卫·休里斯、莱丝莉·夏普、凯特琳·卡特利吉、格莱格·克鲁特维尔
奖项：第四十六届国际戛纳电影节最佳导演、最佳男演员

影片解读>>>

 作为当今英国影坛最具个人风格和作者气质的导演之一，迈克·李总是致力于以平凡的影像挖掘出普通人生活中的非凡之处，并试图以此表现出具有现实意义的社会价值观念与社群人际关系。他的作品并不追求华丽炫目的视觉特效或紧张复杂的戏剧冲突，而往往以一种白描的方式，聚焦于英国本土社会的平凡家庭生活，真实地再现其中由于不同阶级、不同性别所带来的冲突和矛盾，以此还原一个真实可信的英国当代社会现状，因而迈克·李也自称为英国电影世界中的"第三世界导演"[1]。

 早期的迈克·李是以其为英国广播公司等电视台制作的一系列电视电影节目获得英国影坛的广泛关注的。这些短片常常以英国社会的普通家庭生活为表现对象，呈现出一种白描的和真实再现的纪实风格，因而迈克·李被广泛赞誉为英国社会的现实主义者，其个人风格也常常被放置在英国电影历史的社会现实主义的

[1] Sean O'Sullivan，*Mike Leigh*，University of Illinois Press，2011，p1.

制作传统之中予以考量，这包括20世纪30年代的纪录片、20世纪50年代的自由电影运动，以及1960年代以来的新电影浪潮等。

电影《赤裸裸》显然也延续了迈克·李一以贯之的英国社会现实主题，表达出导演对于当代英国社会现状的强烈关注。与此同时，作为代表其个人职业生涯转折点的重要作品，《赤裸裸》在戛纳国际电影节上的获奖，不仅成功地将迈克·李由一位英国本土电视制作导演推向世界，也有力地标记出其在主题、风格上的一次微调和转型。这部作品中，导演在保留了对英国本土底层社会的关注和探索的基础上，更传达出某种人类社会共通的、具有普遍意义的现代性主题。

具体看来，在《赤裸裸》之前的作品中，迈克·李往往追求一种全面的真实性，重点关注角色在工作与家庭生活之中的现实状况，以及个人信念与社会现实之间的冲突，试图探讨由此为个人情感所带来的巨大压力。与此同时，导演也常常在影片之中融入许多关乎性别、家庭、阶级和社区等社会关系的现实议题，试图捕捉群体社会中由人际关系和社会阶层差异所带来的尴尬、矛盾和窘迫的真实瞬间。而影片《赤裸裸》中则较少涉及阶级议题的直接展开，而完全聚焦于个人内心的探索和挖掘。影片以类似于公路片或"奥德赛旅程"式的片段叙事的方式，描绘出主角强尼在三天内漫游于大都市伦敦所遭遇到的形形色色的底层人物和边缘生活。这个削瘦、睿智又充满暴力性和毁灭性的主角，是个完全拒绝回归家庭生活与工作，而以一种纯粹的、浪荡不羁的姿态游走在底层社会阴暗之中的边缘人角色。在这段黑暗的旅程中，他不仅遭遇到了个人心理与身体的矛盾冲击，使自己时时刻刻处于一种毁灭与自我毁灭的焦灼欲望之中，同时也通过与不同身份的都市寂寞人的交流，直白地暴露出英国当代社会中由于都市化与现代化带来的负面影响：个人内心的焦虑与不安、价值理念系统的崩溃，以及社区群体的解体等。这些关乎现代性的议题，展现出较之迈克·李以往作品更为宽广的主题范围和影片内涵。

一、由戏剧到电影：制造的真实

在考察迈克·李的电影作品之前，不应该忘记其最初是作为一名出色的戏剧导演和剧作家进入艺术领域的。其戏剧创作时期的众多创作模式乃至艺术观念，都深刻地影响到了之后电影艺术的创作方向和美学追求，尤其是其对于电影真实性观念的不断探索。

首先，作为戏剧家的迈克·李深受布莱希特、贝克特和品特的戏剧创作和美学观念的影响。布莱希特非自然主义的先锋现实主义，对英国激进的工人阶级戏剧产生了巨大影响，也影响了迈克·李的电影作品中对于社会现实的强烈关注。而贝克特荒诞主义戏剧实践，勾画出了资本社会对人性的异化和扭曲，使得迈克·李的电影也能灵活运用空间隐喻来暴露阶级、人性之中的讽刺意味。同时，深受这些戏剧家实验性精神的影响，迈克·李在电影的剧本写作中，也创造出一种来自戏剧排练的独特创作方式。

在迈克·李的剧本创作过程中，往往最初并没有所谓的剧本模式，而只有一个对于将要拍摄的影片的基本概念，然后导演会和主要演员一道，通过对话、调查和排练的方式逐步将角色创造出来，然后再通过走访的方式选择电影的拍摄地点，最后在此形成的简单脚本之上结构出整个故事的走向和电影的拍摄方式。这种剧作方式，正如迈克·李自己所言，是要"充分利用电影自身的特性作为中介来决定故事创作，而不是利用一系列先前既定的结论来形成作品"[1]。

保罗·克莱门茨将这种创作方式总结为五个中心要点[2]：1. 所有的动作都必须是角色心理动机导致的结果；2. 为了创造出可信的心理动机，角色个人和周边的所有现实状况都必须真实可信；3. 每一次的排练对于角色来说都应被视为真实的事件，这样才能将之前的创造有机地累积起来；4. 演员不得知晓其他角色的心理动机；5. 所有排练的内容都应该以真实事件为标准进行讨论，而不应该是作为电影的场景进行讨论。

在《赤裸裸》这部电影中，迈克·李显然也坚持了类似的创作方式。他的主要目的是"使得每一件事情看上去都充满了随意性和偶然性"，并且只有再重新整体回看时才能体察到先前创作累积的效果。在这个创作过程中，导演创造出了角色，而演员则赋予了角色以特性，两者结合后所产生的主题才能揭示出导演一以贯之的想法和思路[3]。

一旦采用这种来自戏剧排练的创作方法时，现实主义和人为创作之间的平衡显然成为最重要的因素。但是，仔细审查迈克·李的电影创作可以发现，其所追

[1] Bert Cardullo, *Making People Think Is What It's All About: An Interview with Mike Leigh*, in Cinema Journal, vol 50, No. 1, 2010, p3.
[2] Paul Clements, *The Improvised Play:The Works of Mike Leigh*, Univeristy of Methuen Press, 1983, p37—38.
[3] Gabriel M. Paletz and David L. Paletz, *Mike Leigh's Naked Truth*, in *Film Criticism*, Vol. 19, Issue 2, p25.

求的社会现实主义,并不是基于自然主义的细致描摹和完全再现,而是基于人类心理互动和诉求的情感现实主义。这种现实主义以角色的真实可信性为基础,并不拘泥于社会环境及日常生活事无巨细的完整表现。

回顾《赤裸裸》全片也可以看到,在创造了一个丰富的虚构世界后,迈克·李又通过对主要角色的背景、个性的补充和表现,创造出一幅更具细节性和真实性的社会风情画。而演员之间互相不知晓对方的心理动机,又增强了对话之间所产生的情绪上的偶发性和真实性,从而使情感表现更加真实可信。正如迈克·李所言,"我的电影是现实主义的,但是我并不认为他们是自然主义",这些影片"完全是建立在真实角色个性和真实的生活世界之上的"[1]。

除了剧作上的真实性之外,迈克·李的影片在摄影风格和场面调度上也受到戏剧的强烈影响,并且带有相似的社会现实主义的塑造方式。在《赤裸裸》中,影片采用了黑色、灰色等冷色调作为主色调,并且在许多黑夜的场景中出现了某种"黑色电影"风格的用光和造型方式。这种偏冷偏灰的色调安排,契合了影片中压抑、郁闷、暴躁的人物性格和社会氛围,显得整体风格一致。

在摄影方面,《赤裸裸》也延续了迈克·李常用于人物对话中的不间断镜头(unbroken shot)和并排拍摄(side-by-sdie)的摄影风格[2]。所谓不间断镜头,并不等同于单纯的长镜头或连续镜头,而是指迈克·李在拍摄人物对话中,尤其是在具有类似情绪的场景之内,并不以切断镜头或正反打的常规方式进行拍摄,而相对完整地保留剧情时空和人物情绪的连续性。这种拍摄方式,事实上可以将观众的心理感知和叙事感受较为固定地控制在一个连续段落内,同时也允许其深入人物内心甚至影片的场景、环境空间,更好地体会到蕴含于影像画面之中的人物情感。例如,在《赤裸裸》中,浪荡街头的强尼在遇见玛姬之后,陪着她一起去寻找食物的一段戏中,两人一边谈话一边走过伦敦黑夜中荒凉的桥底和通道等公共区域。镜头则一直跟随二人,并不做正反打的切换,而只是在场景变换时将镜头直接切换。在两人交流和行走的过程中,不断地有流浪汉和拾荒者路过。表面上导演是在描述二人的交谈动作,但是周边环境、空间和气氛参与到了整部影片的叙事中,用最为直观的影像暴露出底层社会边缘人的生活境遇,这也使得影片的社会现实性有了更具广度的体现。

[1] Carol Watts, *Mike Leigh's Naked and the Gestic economy of Cinema*, in Women: A Cultural Review, vol 7, issue 3, 2008, p272.
[2] Sean O'Sullivan, *Mike Leigh*, University of Illinois Press, 2011, p15–17.

强尼与玛姬的夜游中遭遇了伦敦底层的社会百态

所谓的并排拍摄，指的是导演迈克·李在影片拍摄中，常常让正在进行谈话的两人或多人以一种并排的方式面对观众，并且彼此并不正面相对来表演台词。这种对话拍摄方式其实有着非常浓厚的戏剧舞台表演的风格，表面看起来是非常不电影化的手段，但是在迈克·李风格化的拍摄过程中，这种并排拍摄的方式反而呈现出某种真实情境的隐喻性。二者交流却不面对面的对话方式，首先就直白地点明了迈克·李作品中经常出现的人与人沟通的不可能这一主题。在面对观众彼此却不做视线交流的过程中，影片又很好地将每个参与者互动时的反应、表情、动作的细节即时、直观地反映出来。在《赤裸裸》中，大多数的双人或多人谈话场面都是采用这种方式进行拍摄的，也更好地在影片中勾勒出人类寻求倾诉和沟通来表达的个人情感的不可能性及交流的不确定性。尤其是在室内的对话场景中，这种并排坐靠交谈的方式，又是普通英国民众喝茶、谈话、交流等社交活动中最为常见的普遍场景，因而更好地还原了影片的生活性和真实性。

二、身体的隐喻与现代性的困境

在《赤裸裸》上映的1993年，这部影片被评论者认为是一部充满愤怒和困境的公路影片，对于英国国家状态的一次有力的再现[1]。也有人认为，《赤裸裸》实际上是一部"黑色喜剧"，一部利用讽刺画的形式真实地揭示了弥漫于伦敦社会中的"无家可归、暴力、性剥削以及绝望氛围"现状的卡通作品[2]。事实上，

[1] Andy Medhurst，*Mike Leigh: Beyond Embarrassment*，in *Sight and Sound*，vol 3，issue 11，1993，p10.
[2] Jonathan Romney，*Scumbag Saviour*，in New Statesman and Society，5 November，1993，p34.

影片确实借助主角强尼这样一个典型的边缘人形象，通过对英国底层社会的描摹塑造，以一种身体隐喻的方式表达出现代都市人的困境和异化。

在影片中，主角强尼可以被看做是某种漫游于都市的"浪荡子"角色。这种身份呼应着乔治·齐美尔笔下都市世俗生活的浪荡子形象，一个消极地在"拥挤纷攘的都市生活中永不停息地探寻着的观察者"[1]。这个边缘化的角色游走在伦敦城的底层社会中间，带着某种存在主义的色彩，观察着现代化进程当中人与人的异化和脆弱。在这个浪荡子眼中，一切社会底层的现实都"赤裸裸"地被暴露在眼前。同时每一个被胁迫卷入都市化进程中的普通人，也都通过某种类型的身体隐喻，将自身的欲望、挫折、困境和异化"赤裸裸"地展现出来。

以主角强尼的经历为例。在整部影片的开场，强尼就因为一次"强暴"将自己的身体卷入威胁中，并不得不因此逃离自己的家乡至伦敦，从而将自己的身体带入到另一个陌生的、现代化程度更高的城市历程中去。而强尼在都市中漫游的过程，也是其一步步揭开底层社会现实的过程，同时他的身体也逐步走向伤痛、崩溃和毁灭，并最终狼狈地逃离本可以开始走向稳定的生活。整个历程中强尼身体由健康走向伤痛，并不断试图逃离现时生活的状态，就完美地隐喻了现代都市生活中人性所遭受的异化和毁灭。

影片中另一位长时间"赤裸"身体的杰瑞米，则代表着上层阶级中同样空虚、暴躁、无聊的身体游戏。影片中杰瑞米第一次出现就是在健身房，以一种发泄和急需抚慰（按摩）的身体姿态，来表达自己压抑、束缚的情绪。而之后其对于性虐待的执迷和对人际关系的扭曲看待，以及无时无刻裸露自己身体的欲望，都传达出杰瑞米作为一名都市财富拥有者的资产阶级式的空洞和虚无，一种由都市现代性所带来的情绪困境与情感黑洞。

在影片当中，随着强尼的不断游走，他也遭遇到了伦敦底层生活中形形色色的边缘人生活。在这些奇遇中，他不断地试图与人沟通，试图发泄自己内心中被压抑的焦虑、不安，却不断地受阻受挫，丧失了任何倾听与交流的可能性。每一个与之面对面交流的人，似乎都处于一个完全相异的时空维度，彼此的对话和问答事实上并不存在着确定的逻辑关联性，只能呈现出一种自问自答、各说各话的荒谬境地。

[1] Richard Porton, *Mike Leigh's Modernist Realism*, in Ivone Margulies, *Rites of Realism: Essays on Corporeal Cinema*, Duke University Press, 2003, p174.

富有的杰瑞米不断沉溺于身体的虐待和游戏

相较于迈克·李的其他作品，《赤裸裸》中的台词显然更加剧本化和文学化，使之前对于家庭、工作、阶级的直白描述让位于聒噪、连续不断、充满启示意味的语言和冥想。这其中就包含着多次对于文学作品的直接指涉，例如，对《奥德赛》书籍封面的特写，以及强尼台词中无所不在的对于文学作品的探讨。事实上，《赤裸裸》的电影标题就来自《旧约》中的典故，而整部电影也不断让人联想到《奥德赛》《圣经》等文学作品，并带有浓厚的启示录色彩。电影之中的各个人物徘徊于"吸引/排斥、依靠/拒绝"之间的反复行动，标识出对于当代都市生活中人与人对待彼此亲密联系既热切需求又畏缩抗拒的矛盾心态。这种复杂矛盾的主题模式，暗含了"达尔文主义与《圣经》的某种具有讽刺意味的联姻"[1]。

尽管影片直白地暴露出当代社会的都市现状，但是迈克·李显然没有试图为这种困境的解决提供某种方案。只是在影片的结尾，通过某种乡愁思想的营造，传达出对于回归与流浪、妥协与抵抗等主题的多重思考。在影片的结尾中，桑德拉收拾好了一切，使得乱糟糟的公寓重新恢复了秩序和整洁，自己也舒适地躺在浴缸之中。这代表着对于家庭、对于感官和身体享受、对于人生稳定状态的妥协和回归；而强尼面对着女友路易斯要求一起回家乡曼彻斯特的决定，却偷偷地逃离开，狼狈地拖着受伤的身体挣扎地前行在伦敦空荡荡的街头，重新投入到充满不确定性和冲突性的都市历程中去。

这种来自身体的坚持和反抗，代表了强尼对于现代性困境的一种困惑与反思，一种不愿与之妥协，渴望回归自由、本真、"赤裸"状态的情怀。曼彻斯特

[1] Carol Watts: *Mike Leigh's Naked and the Gestic economy of Cinema*, in *Women: A Cultural Review*, vol 7, issue 3, 2008, p275

结尾强尼再次独身投入都市底层的浪荡之中

这个代表早期工业化和封闭社区的家乡形象，形成了影片中重要的乡愁目标，事实上却指涉着现代都市人永远都无法回归的赤子状态。强尼最后蹒跚于伦敦这个清冷街头的场景，或许在整部影片灰暗、消极的情绪基调中，也算暗示着某种关于未来的希望。

延伸阅读>>>

事实上，自影片诞生以来，迈克·李的《赤裸裸》中的异常显著的性别议题和身体逻辑一直遭受着评论界尤其是女性主义学者的严厉批评。在大多数评论家看来，这部影片充满了对于女性地位和社会价值的偏见，其中的每一个女性角色在人际交往及现实生活总是处于被支配、被剥削、被虐待的不平等位置，这些弱势的群体无论在身体上还是心理上都遭受到了来自男性社会的严重侵犯和无端蔑视，因而将这部作品指责为一部"厌女主义"影片。

迈克·李本人却对此表示强烈的异议，"关于《赤裸裸》是一部厌女主义电影的观点是十分荒谬，甚至不值得予以讨论的"。在他看来，影片中任何的角色一旦被确定下来，无论出于何种目的和手段，都是"暗含着某种政治性的"。很多时候，这仅仅是一个角色、一个女性而已。但是，这些角色中的政治性使得每个人都"处于相应的社会、经济、文化和历史的语境"[1]中，并以一种戏剧化、

[1] Bert Cardullo，Making People Think Is What It's All About: An Interview with Mike Leigh，in Cinema Journal，vol 50，No. 1，2010，p13.

电影化和隐喻性的方式倾注到故事中，这样才能使得观众能够以体验自身生活的方式再次体验到其中的真实性，这完全是一种政治性的行为。

事实上，两性之间，尤其是不同阶级的两性之间的差异和矛盾，一直也都是迈克·李的影片中致力探讨的重要议题。或许正如其本人所言，大多数情况下，迈克·李的电影都是以一种探索的姿态介入到不同层面的社会现实中去，他的影片更多地在于提出问题而非给出解答，他所追求的不是一种结论性的或者具有说服力的强制宣言，而是需要在影片结束之后能够引发讨论和争议，使观众获得理性和情感上的双重提升。这或许也是其在影片中不断介入性别议题的用意所在。

进一步观摩：

《厚望》（1988）、《生活是甜蜜的》（1990）、《秘密与谎言》（1996）、《家庭生活》（1971）、《底层生活》（1991）

进一步阅读：

1. 关于迈克·李的系列访谈，请阅读Amy Raphael，*Mike Leigh on Mike Leigh*，Faber & Faber Press，2008。

2. 关于迈克·李《赤裸裸》中女性主义解读的详细总结和探讨，可阅读Carol Watts：*Mike Leigh's Naked and the Gestic economy of Cinema*，in *Women: A Cultural Review*，vol 7，issue 3，2008。

思考题>>>

1. 迈克·李的作品常常被评论界拿来与同样来自英国的导演肯·洛奇进行比较。在观看以上提到的肯·洛奇的作品之后，试比较二者在社会现实主义视角上的异同。

2. 观摩并比较迈克·李早期的电视电影作品与《赤裸裸》《秘密与谎言》及之后系列作品中的异同。

（李频）

《天生杀人狂》
风格与暴力的辩证关系

片名：《天生杀人狂》(Natural Born Killers)
　　　华纳兄弟影片公司1994年出品，彩色，118分钟
编剧：奥利佛·斯通、戴维·韦罗兹、理查德·卢特考斯基
导演：奥利佛·斯通
故事设计：昆汀·塔伦蒂诺
摄影：罗伯特·理查德森
剪辑：布莱恩·伯丹、汉克·考文
美术：艾伦·汤金、玛格瑞·兹维兹格
主演：伍迪·哈里森、朱丽叶特·刘易斯、小罗伯特·唐尼、汤米·李·琼斯、汤姆·塞兹摩尔
奖项：第五十一届威尼斯国际电影节评审团大奖

影片解读 >>>

　　《天生杀人狂》这部电影在1994年上映时毁誉参半，一半人认为这部影片从一个新鲜而深刻的角度剖析、审视和批判了犯罪行为的疯狂与同样疯狂的媒体暴力。另一半则认为电影的邪恶在于奥利佛·斯通实际上煽动了他原本打算批判的犯罪与暴力。但是，将近七千万美金的全球票房说明了大众对这部电影的狂热程度。影片混合了各种各样的电视形式，如情景喜剧、家庭录像、音乐录影带、新闻短片、纪录片、动画、广告等，展现电视媒介的无孔不入，以及对大众生活与心理的影响；奇异的色彩、炫目的蒙太奇、倾斜的构图和手提摄影等极致的视觉风格与各种各样的音乐与音效拼接混搭，创造并传递了一种性感、狂热、释放的情绪。影片改编自昆汀·塔伦蒂诺的剧本，奥利佛·斯通的社会批判意识和反

思精神将这部电影引向了一个严肃的方向，却呈现出了一种难以自圆其说的矛盾。但是，毫无疑问，影片强烈的风格压倒了一切。

一、剧本改编与结构性矛盾

本片有两条主要叙事线索，一是米基和梅乐丽的爱情，二是两个人的犯罪过程。与昆汀的剧本相比，叙事上奥利佛·斯通做了几处重要的修改，以突显影片的新主题：暴力滋生暴力，媒介放大了暴力。

在影片的多次闪回中，人们能够拼接出米基和梅乐丽两人童年的生活景象。梅乐丽被父亲辱骂、虐待和骚扰，直到米基的出现。米基一直忍受着父亲对母亲的毒打。两人年少时纯洁善良的证据是他们都对暴力感到恐惧。对于韦恩的采访，谈到为什么想杀人的时候，米基的回答是："我来自暴力的家庭，我身上流淌着暴力的血液。暴力是我的血统，来自我的父亲。"警探杰克·斯卡格内蒂残忍阴损，他虐杀了一个妓女，还企图在监狱里与梅乐丽发生性关系。失败后，丧心病狂地向梅乐丽喷射辣椒水，并疯狂地殴打梅乐丽。影片也交代了他的童年创伤。他小时候遭遇了突如其来的德州枪击案，目睹了母亲胸部开花倒在脚边。正是成人社会的暴力将邪恶与暴力的种子植入了纯洁善良的儿童心田，滋生了他们的仇恨及烧杀掳掠的欲望。

除了主人公以外，影片中几乎没有善良的人。每个人身上都栖息着一个恶魔。警察们对米基和梅乐丽的行径感到愤怒，因此逮捕二人后对他们进行无情地毒打；典狱长杜埃·麦克拉斯基用钳子和铁丝钳住犯人的鼻子，以树立监狱秩序和自己的权威；监狱犯人与狱警暴力冲突时，情急之中记者韦恩开枪杀人并癫狂地嘶喊："我现在有感觉了！我第一次感觉到自己活着。谢谢你！"由此，影片展现了暴力社会是如何激发暴力，暴力如何唤醒了潜藏在人们心中的暴力，而制止暴力或者报复暴力的手段反而是更深仇恨导致的暴力的升级。这是奥利佛·斯通对社会的批判。

同时，奥利佛·斯通在电影中对媒介进行了反思与控诉——电视媒介追捧暴力，放大了暴力，让更多的人参与暴力并成为暴力的受害者。影片织就了一个无法逃遁的媒介罗网。影片的视觉呈现上媒介无处不在，对人们的影响根深蒂固。叙事上情节的重要推动力、重要事件的因果关系都依赖于电视媒介的影响，以及人们对于电视影响的重视。影片以快餐店女店员转换电视频道开始，并以转换的

电视频道变成雪花而结束。男女主人公相遇的关键时刻发生在烂俗的情景喜剧之中，韦恩的电视新闻片贯穿影片的始终，甚至男女主人公做爱之时，电视上窗户上播放着《动物世界》的片段。在情节上，因为典狱长畏惧媒介的影响力答应了韦恩直播对米基的专访，才导致了监狱里的暴乱，以及米基与梅乐丽的越狱。因为狱警们害怕现场直播，米基与梅乐丽才能够劫持人质，安然地走出监狱，在最后逃出生天。韦恩迫不及待地、贪婪地挖掘米基内心的阴暗，并通过现场直播的方式将这股邪恶的力量传播给了整个社会。

　　由于在叙事中，影片解释了暴力的根源，即暴力是每个人内心的一面，因此媒介，特别是电视的放大作用则显得更为危险。韦恩精心安排的现场直播引发了监狱的暴动，让更多的人参与了暴力，从而真正的暴力开始了。整个影片随即变成了屠宰场。电视对暴力的激发，比暴力本身对暴力的激发，范围更大，影响更坏，更加难以控制。特别是，当电视媒介掌握在只贪图功名并追求震撼效果的狂热分子手中之时。影片最后，米基和梅乐丽成功逃狱之后，对着韦恩的摄影机镜头，梅乐丽说："监狱的暴乱与我们无关，那是，该怎么说呢？这是命运。"奥利佛·斯通完成了他对电视媒介的批判。暴力的罪魁祸首不是某个人，而是电视媒介。电视媒介的作用如此之大，它创造并主宰了一些人的命运。而且这个媒介没有任何道德感，它可以被任何人利用，包括杀人如麻的罪犯。

　　昆汀的原剧本没有那么多严肃的社会批判内容，他要讲的是一个感人的、超越世俗的爱情传奇——极度暴力反而是极致的纯洁，以此来对当下社会与文化进行嘲讽。由于奥利佛·斯通一贯的现实批判精神，他在人物塑造上做了两个重要的改动，又难以割舍昆汀原剧本的一些华彩段落。（华彩段落的存在除了本身的精彩，更在于它与整部影片结构的相互作用关系）因此奥利佛·斯通的改动造成了难以自圆其说的拼接感，并让电影陷入了自我矛盾的泥沼。

　　昆汀的原剧本中，这对连环杀手与其他杀手如此不同，备受人们崇拜与追捧，原因在于米基与梅乐丽是彼此的挚爱；他们为彼此而生；他们创造了一个只允许他们两人存在的世界。从始至终，两个人都一直深爱彼此，没有产生过任何矛盾。这对声名狼藉的杀人狂之所以没有被立即处死也因为他们的爱。法官认为既然他们只为对方而活，分开关押比判处死刑更能破坏他们生活的根基。这说明了两个人的爱情超越了死亡，这是极致浪漫的核心，也是本片的基础。但是，奥利佛·斯通在影片的前半部分加入了米基与梅乐丽的猜忌、争吵、反目，米基的心理出轨，梅乐丽在加油站的报复……可见，两人的爱情并不牢固，于是法官的

判决就显得格外可笑。影片失去了存在的根基与动人之处。

其次，奥利佛·斯通加入了米基与梅乐丽的童年创伤，这是电影史上为数不多的乌龙事件。童年创伤告诉观众，杀手米基与梅乐丽不是"天生杀人狂"，是社会造就的。他们没办法选择自己的命运，无法超越社会阴影。然而，影片一直不厌其烦地剪辑进动物的画面，讲述农夫与蛇的故事，以强调两人动物性的本能——蛇的残忍与无情。社会环境与生物本能之间是何等矛盾。这也涉及了影片反复谈论的"纯洁"。"我纯洁的一刻，胜过你说谎的一生"这句著名台词在电影中显得让人匪夷所思。童年创伤告诉我们，米基与梅乐丽成人后的杀人举动实际上是对社会的报复与反抗，是以暴制暴。原剧本中，两人的暴力是天生的，没有任何社会因素，杀人是为了观察死者的表情。虽然杀人的过程残忍，但是他们的目的相较于"报复"来说没有那么多仇恨。与他们纯粹的爱情一起，杀戮完整了"纯洁"的定义。这也是昆汀的天才之处，最不纯洁之中生长出了最纯粹的纯洁，黑色幽默的真义也在此处。

当然，昆汀·塔伦蒂诺与奥利佛·斯通表达的主题不同，不能通过主题的高下来判断电影的优劣。奥利佛·斯通的失误不在于让一部伟大的电影沦为平庸，而是将就的拼接带来的结构性矛盾。

二、视觉风格与情绪煽动

《纽约邮报》著名影评家迈克尔·梅德维德相信《天生杀人狂》"比一般影片更加危险"。他说："斯通也许可以宣称它是一部讽刺剧，但是对任何一个荷尔蒙分泌旺盛而思想糊涂的14岁青少年来说，影片给人'杀人十分性感'的十分危险的启示。"[1] 迈克尔的担心得到了验证，该片自上映以来，便与一系列谋杀事件联系在一起。得克萨斯州的14岁男孩涉嫌谋杀一个13岁女孩。他曾告诉朋友他想杀死某人，以便和"天生杀人狂"一样闻名遐迩。其后，一对巴黎的青年夫妇连续杀死四人，以追求一种杀人的狂热。

实际上，这部影片强烈的视觉风格没有达到主题上的批判效果，反而宣扬了暴力，鼓动了一种狂热、野蛮、性感、刺激的情绪。眼花缭乱的摄影机运动、超越常规的色彩与构图、特写与大特写的广泛使用、高速度的镜头剪辑，让电影的

[1] 《〈天生杀人狂〉——评论摘要》，司马小兰编译，《世界电影》1996年第4期。

每一分钟都极具观赏性。可以想象在1994年，如此高密度的镜头对于大多数观众来说是多么的震撼，他们根本无暇思考影片的主题。奥利佛·斯通在谈到越战对他个人的影响时说："我变得更注重内心深处的感受而非思维，我的目光也更加敏锐。当一个人走进丛林去寻找敌人时，他的视野最终会变得很狭窄，一切都集中在几平方米之内。"[1]这部电影的视觉风格也是如此，注重直觉、感受。无疑，影片的风格压倒了一切。

电影拼贴了不同的电视形式——情景剧、音乐录像带、新闻报道形式、专题访谈等，甚至将广告、动画片段等剪辑在一起，体现出一种后现代式的满不在乎的态度，并形成了一种玩闹与炫酷的电影氛围，同时讽刺嘲笑了电视媒介的"反电影"本质。比如，借用情景喜剧的表现形式来展现梅乐丽的家庭。粗制滥造的背景、演技拙劣的人物，观众无原则的笑声与掌声……奥利佛·斯通将情景喜剧的形式运用到了甜腻的极致，表现的却是家庭暴力和道德沦丧，与情景喜剧一贯的温暖主题大相径庭，目的是为了批判电视剧的虚假、廉价、弱智，以及观众自主意识的麻痹。米基与马洛杀死了梅乐丽的父母后，梅乐丽对弟弟凯文说"你自由了！"之后，一把火烧掉了情景剧幕布，米基与梅乐丽回到电影胶片的介质上。奥利佛·斯通想通过这部电影来解放被禁锢的电视观众，而电影正是解放之路。再如，在韦恩对米基的采访深入到米基情感最细腻的部分时，竟然插播了一段北极熊喝可乐的电视广告。闻风丧胆的杀人狂，北极熊与可乐的奇怪组合体现出电视这一媒介的无尊严感。无论多么深刻、紧张和吸引人的内容，广告都会将之击碎。与广告同时插入的还有两个举家围坐电视机前津津有味看广告的家庭画面。这直接讽刺了电视观众的愚蠢。

影片对色彩的使用非常风格化，黑白、彩色、浓烈的红色、蓝色与绿色的画面相互交织。表现主人公的潜意识或者情感真相的时候，往往采用黑白画面。黑白片的粗糙风格代表的是一种直击内心的感受，这与影片对于"本性"的探讨是一致的。比如，米基回忆童年的暴力经历与父亲死亡的段落，就是以黑白画面呈现的。当然，影片中的一些电视纪录片也用黑白呈现，以体现纪实感。在表现现实或者美好平静的段落时，奥利佛·斯通偏好彩色画面，比如米基与梅乐丽在长桥上举行婚礼的戏份。当表现欲望、邪恶时画面会突然跳出浓重的红色、蓝色画面。绿色的画面则反映了一种暴力和极端的处境。比如，在加油

[1] [法]洛朗·蒂拉尔：《奥利弗斯通谈创作》，石泉译，《世界电影》2000年第6期。

站，梅乐丽发现了米基对人质的欲望，愤然驱车离开，她为了报复而勾引加油站的工人——绿色是梅乐丽内心痛苦的外化。后来两人中了蛇毒，来到药店寻找解药。两个人的精神陷入幻觉状态，生命垂危，并在药店被捕。药店的一场便用浓重的绿色烘托气氛。越狱的过程中，米基与梅乐丽无路可逃，躲到了一个绿色的空间。此刻，他们命悬一线。不同色彩之间的跳切，在这部电影中形成了癫狂、错乱的感觉，无数的欲望上下翻涌，人物的潜意识直白的呈现，这充分释放了观众压抑已久的情绪。

影片的剪辑在当时来说极富创意，打破了常规，剪辑表达了强烈的主观情感。在当时，一般影片的镜头数目大约六百到七百个，而《天生杀人狂》的镜头有三千个，剪辑时间花费了11个月。奥利佛·斯通将不同角度、不同景别的镜头剪辑在一起来制造混乱场面，但在讲述男女主人公二人故事时，剪辑变得非常的流畅舒缓。值得注意的是，大量象征蒙太奇段落的创意使用，比如贯穿全篇的凶猛动物的影像和人物浑身是血的画面，直觉性地传达出作者的寓意。

韦恩采访米基的段落，米基面对镜头侃侃而谈，情绪稳定，一年的狱中思考让他变成了一个哲学家。但是，韦恩，一个媒体人面对着一个即将引起巨大轰动的新闻，此时表现出了急不可耐的贪婪，他用强烈的肢体动作，试图激发米基与观众的强烈情绪。随着两人谈话的深入，手提摄影机拍摄的正、反打镜头的景别越来越近，最后变成大特写，分别锁定米基和韦恩的一只眼睛。米基："我和你不是一个物种。我以前和你一样，但是现在我进化了。从我的角度看你，你就是猿猴，甚至更糟，你是一个媒体人。"米基说话的画面，突然剪接进韦恩的另类镜头，韦恩头上长着恶魔的犄角、全身滴血，随时准备袭击、撕咬对方。这是导演传达给观众的对韦恩的直觉看法：媒体人就是一个恶魔，浑身沾满了鲜血，不断地攻击他人。

令人印象深刻的剪辑段落还有印第安老人为米基驱魔的一段，不同的画面被快速剪辑在一起，剪辑速度不断地加快，直到米基开枪杀死了老人。这是一个非常重要的段落，这个段落为米基杀死唯一不想杀害的人提供了心理动机。此段的剪辑要有逻辑、有说服力地展现米基内心的创伤；还要表现出米基的癫狂恐惧以及失控。奥利佛·斯通将不同角度的镜头、大量的运动镜头、变化的前景与后景、象征性的画面（大兔子、僵尸、怪兽）等剪辑在一起，越来越快的剪辑速度将恐惧推向了高潮。

奥利佛·斯通煽动观众情绪的另一重要手段是多种风格类型的电影音乐。本

影片中的色彩运用释放了观众压抑已久的情绪　　本片剪辑极富创意

片混合了摇滚、乡村、电子、流行音乐、民族音乐等音乐风格，其中甚至还有中国民歌《天下黄河九十九道湾》。电影音乐通常能够延展电影的叙事时空，推动情节发展，并揭示了人物的内心世界与烘托当时当地的气氛。

影片中二人第一次出场，奥利佛·斯通运用了Waiting for the Miracle、The Way I Walk、Shit List、Moon over Greene County、Over the Rainbow五首歌曲来展现二人性格的乖戾与情绪的多变。影片伊始，民谣Waiting for the Miracle渲染了两个人神秘与性感的气质，这与故事发生地美国西部的气质相契合：这里什么都可能发生，危险、原始又充满诱惑。两个牛仔走进餐厅，梅乐丽正在随着老式点唱机播放的The Way I Walk翩翩起舞，电音吉他的独奏让人情绪为之一振，表现出梅乐丽内心的狂野不羁。牛仔与梅乐丽跳舞时表现得越来越放肆，梅乐丽换了另一首歌，随着磁针发出"吡吡"的声音，女子朋克摇滚乐队L-7的歌曲Shit List开始播放，重金属摇滚乐的狂躁让影片情绪急转直上，梅乐丽与米基开始疯狂的杀戮，杀人的快感与欲望通过这首歌曲淋漓尽致地表达出来，主人公与观众的愤怒也一道被发泄。梅乐丽的一声尖叫让音乐戛然而止，随后开始了紧张地挑选幸存者的游戏。为了营造死亡给幸存者们带来的恐怖气氛，奥利佛·斯通去掉背景音乐，以此突出女店员的尖叫。米基的枪声，女店员被杀，随即响起西部音乐Moon over Greene County，表现了杀人狂满足了杀人欲望后心情的平静与安详，也暗示了对于二人来说，其他人命如草芥。而后米基抱起梅乐丽旋转，两人互道衷肠，音乐转换成《绿野仙踪》的主题曲Over The Rainbow，为影片注入了一种不合时宜的浪漫氛围。五首歌曲的组合充分表现了杀人狂神秘莫测的内心世界以及残忍变态的本性。在这一段落中，人物尖叫声、咏叹调、老式唱机的磁针、枪声、砸碎东西的声音与音乐进行了有效的互动，渲染了情绪也改

善了影片的节奏。

总之，这部电影批判了社会暴力及媒介追捧并放大暴力的邪恶行径。但对昆汀·塔伦蒂诺剧本的不成功改编，让这部电影在叙事上呈现出了一定程度的矛盾，并且由于视听风格的强烈，反而美化宣扬了暴力。奥利佛·斯通在电影中批判了电视媒介对于暴力的追捧和放大，然而他的电影也做了同样的事情。但是，影片在视听上强烈的作者风格足以让人忽视影片的不足之处。

延伸阅读>>>

1967年，21岁的奥利佛·斯通志愿入伍，参加了越战。亲身经历充满杀戮和死亡的战争，"他渐渐懂得这场战争毫无人性……人们的灵魂被战争所扼杀、摧残、窃取"[1]。越战经历赋予奥利佛·斯通左倾的政治意识，强烈的社会责任感，以及独特的艺术个性。在奥利佛·斯通的每一部影片中，他都不吝啬表达个人观点。"其他的只是陪衬，甚至包括演员和剧本。唯一能将一切协调一致的是我赋予影片的观点，一种深受自己战争经历影响的观点。人们对我的影片的所有指责（紧张激烈毫无节制）全都来源于此。"[2]他对于越战的深刻反思使他的"越战三部曲"《野战排》《生于7月4日》《天与地》蕴含了深刻的思想力量和强烈的感性特质，成为战争片的经典。他的《刺杀肯尼迪》与《尼克松》等传记电影控诉了美国高层对民主精神的背叛，肯尼迪、尼克松等都是美国政治的牺牲品。《华尔街》《死亡热线》《挑战星期天》等影片则将批判转向了美国的社会问题——金钱、暴力、权力对人性的侵蚀。一直以来，奥利佛·斯通对于美国保守势力的批判是不遗余力的。奥利佛·斯通的个案上可以看出艺术家的经历对于创作的深入影响。

进一步观摩：

《萨尔瓦多》(1986)、《生于7月4日》(1989)、《刺杀肯尼迪》(1991)、《邦尼与克莱德》(1967)

[1] [美]加·克罗德斯：《奥利弗·斯通访问记》，《世界电影》1990年第4期。
[2] [法]洛朗·蒂拉尔：《奥利弗斯通谈创作》，石泉译，《世界电影》2000年第6期。

进一步阅读：

1. [美]昆汀·塔伦蒂诺：《天生杀手》，吉晓倩译，《世界电影》2003年第3期及第4期。

2. On History: *Tariq Ali and Oliver Stone in Conversation*, by Oliver Stone and Tariq Ali, published by Heymarket Bookes (Nov, 2011)

3. Stone: *The Controversies, Excesses, and Exploits of a Radical Filmmaker*, by James Riordon, published by Hyperion (Dec, 1995)

思考题 >>>

1. 比较昆汀·塔伦蒂诺的剧本《天生杀人狂》与电影在叙事上的不同，并思考原因。

2. 比较《邦妮与克莱德》与《天生杀人狂》的不同，思考犯罪电影从20世纪60年代到90年代以来的变化趋势。

（施鸽）

《低俗小说》
独立电影的一种范式

片名：低俗小说（*Pulp Fiction*）
　　　美国米拉麦克斯影业公司等1994年联合出品，彩色，154分钟
导演：昆汀·塔伦蒂诺
编剧：罗杰·阿夫瑞，昆汀·塔伦蒂诺
摄影：安德热.瑟库拉
剪辑：萨莉·孟克
主演：约翰·特拉沃尔塔、乌玛·瑟曼、塞缪尔·杰克逊、布鲁斯·威利斯
奖项：第四十七届戛纳国际电影节金棕榈奖；第六十七届美国奥斯卡金像奖最佳原创剧本

影片解读>>>

　　"低俗小说"原意指一种印在廉价的木浆纸上的小说，而这种小说的内容一般面向成年人。这里有一个双关语：单词pulp意为一种没有内核的浆状物，同时在美国俚语中又有低级趣味之意，由此衍生为一种成人趣味的代称。可以看出，昆汀·塔伦蒂诺拍摄这部电影是在刻意向人们展示那种生活的恶趣味，并不真的想要展示什么精神内涵。《低俗小说》的故事内容是完全成人化的，片中充斥血腥、色情及对生活的粗陋态度。影片的讲述则是儿童化的，甚至是游戏化的，对任何事情都予以戏弄的跳跃性的讲述，恰恰是儿童擅长的方式。但是，在《低俗小说》故事的背后，又有着详密的逻辑性和揭示性。

　　这部电影被标榜为电影叙事的革命之作，融后现代电影的先锋性与大众电影的可看性于一炉，甚是难得。作为导演，昆汀·塔伦蒂诺既博采众长，又以叛逆的形式创造了自己的电影风格。它的诞生引领了当时美国电影独立制片的一种风气。

一、寻找电影叙事的时间缝隙

该片的"环形—自我指涉结构"（美国影评人罗杰·伊伯特语）闻名遐迩。电影的主体表面上分为五部分，并以字卡的方式给主体的三个故事起了标题："文森和马沙的妻子"（杀手文森和老大妻子之间的故事），"金表"（雇佣拳击手逃脱的故事），"邦尼的境遇"（两个杀手走火杀人后的故事）。同时，电影有一个相互呼应的"序幕"和"结尾"，讲述一对抢劫犯打劫餐厅的故事。实际上，如果按人物来划分，其中的故事应该有五到六个。之所以说影片讲述的不是一个三段式的故事（即一个故事的三阶段），是因为影片段落之间并不构成故事的起承转合，而是以"背靠背"的方式进行的。也就是说，故事之间的链接是非线性的，彼此以"番外篇"的形式存在。

这种叙事模式是昆汀在编剧阶段发明的。他认为自己的灵感来自电影与小说之间的不同之处：看电影是一种时间流逝不止的观影方式，其特性决定了他的线性叙事；而小说则不然，读者可以随时停下来回想或朝前翻阅故事。昆汀说："我以为我当时写的是一部犯罪影片的集子。就是马利奥·巴瓦用在《黑色安息日》（1963）那类恐怖片的方法，我准备把它用在犯罪片中。然后，想要超越它的想法又攫住了我，就像J. D. 塞林格写关于格拉斯一家的故事那样，搭起一个故事的架子，人物可以里外流动。这是小说家能够做到的事，因为他们掌握着自己的人物，他们可以写一部长长的小说，让一个重要的人物在三个长篇中突显出来。"[1]昆汀在编剧阶段借用了这种小说讲故事的方法，这也是片名叫做《低俗小说》的原因之一。

非线性叙事更显著的例证是：导演在不同的故事段落采用了不同的人物视点。影片中的每个人物都只了解状况的一面，而不是全部，因此他们采取行动时往往是盲目不明的。导演将人物和观众同时置于自己创造的"叙事之林"，观众的所知信息或先于人物，或与人物相同。在这种信息获取程度变换的过程中，造就了戏剧性。就全片来讲，包括"序幕""结尾"在内的五段故事构成事件的整体，此段落的前因或结果往往在彼段落才得到揭示。例如，开场时"小南瓜"和"小白兔"在餐厅打劫，他们掏出枪时故事只讲了一半，观众这个时候会误以为

[1] [美] G·史密斯：《昆廷·塔伦蒂诺访谈记》，李小刚译，《世界电影》1998年第2期。注：昆廷·塔伦蒂诺今译昆汀·塔伦蒂诺。

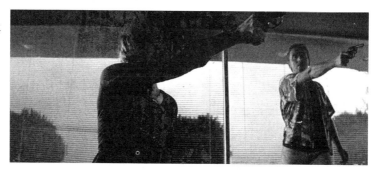

开场段落的打劫故事，在影片结尾时才揭示其结局。

打劫会取得成功。而在影片结尾的时候，才有打劫事件的后续发展——他们遇到了杀手约翰·特拉沃尔塔饰文森特和塞缪尔·杰克逊饰吉米。

但是，与《公民凯恩》或者《罗生门》的经典非线性叙事影片不同，《低俗小说》的分段式叙事的背后很少有严肃的哲学意义或者社会学意义上的指向。正如昆汀所说："本片并不是通过归因于某一个高高再上的社会心理的决定性元素来解决它的非线性情节结构，相反，它是通过一个随机或巧合的有趣模式把各个事件串在一起。风格上更接近于理查德·林克莱特的《都市浪人》（Slacker，1991）或者电视剧集《宋飞传》（Seinfeld，1990），而非《双重赔偿》这样的现代主义文本。"[1] 因此，不能在现代电影意义上去看待《低俗小说》。《低俗小说》毋宁说是搭建了一种叙事模型，它的意义在于发现因果性引导下的细微的生活质感。

与非线性结构相对应，《低俗小说》在单独场面内会尽力保持时间的完整性。这种完整性结合导演对叙事视点的独特运用，有利于从不同层面讲述不同的故事。如果说分段式的线性的叙事呈现的是一种"大的因果性"，那么影片在单个场面内对时间完整性的追求，则表现了一种"小的真实感"。

不同于好莱坞电影中通过剪辑打碎时间的叙事方式，《低俗小说》在某种意义上遵循了"三一律"原则。常常在某一个段落，电影中的"银幕时间""故事时间"和观众"心理时间"是基本一致的。但是，昆汀保持这种时间统一性的做法又不是通过长镜头来完成，而是在剪辑缝隙用同期音乐或对白暗示时间的联接。这不仅在有限时间内创造出独特戏剧性，而且可以发挥演员演技的张力。例

[1] [美]詹姆斯·纳雷摩尔：《黑色电影：历史、批评与风格》，徐展雄译，广西师范大学出版社，2009年，第215页。

布奇回家时文森特正好去了厕所，布奇用文森特留在厨房的枪杀死了他。

如，在"金表"故事中，镜头几乎是全程跟进拳击手布鲁斯·威利斯饰布奇的行程。从逃亡、见女友、寻找金表到杀死文森特，整个过程几乎是没有时间间隔的。由于这一段落遵循了布奇的个人视点，因此得不到其他的讯息。直到布奇在厨房内看见文森特去厕所时留下的那把枪，才表明原来文森特是追杀布奇的杀手。

事实上，文森特去厕所这一动作在影片中重复了好几次，其功能在于呈现故事时间的平行性，以造成巧合或遭遇。在"文森特和马沙的妻子"一段中，文森特跟马沙妻子回到家，马沙妻子误食了高纯度毒品，而这个时候，文森特正在厕所里，并不知情，由此引发了之后的一系列事件。这里从文森特的视点转换到马沙太太的视点，表现了同时发生的两件事。影片结尾文森再次去了厕所，无意中改变了"打劫餐厅"那段故事的结局。

事实上，对电影"三种时间"的探索是昆汀所有电影的重要特点。《低俗小说》令很多电影制作者意识到了在时间上做文章的乐趣。很多有才华的导演都利用时间来创造一种人物处境和叙事的动机，如诺兰的《记忆碎片》、大卫·芬奇的《返老还童》等。但是，"《低俗小说》之所以伟大并非由于它采取了某种特定的结构，而是由于它将一群鲜活独特的人物与一系列生动而奇异的情节完美的结合在一起"[1]。

二、大众趣味逻辑下的声画呈现

某些形式上的先锋性并不能掩饰《低俗小说》的大众化趣味。这种趣味除了

[1] [美]罗杰·伊伯特：《伟大的电影》，殷宴、周博群译，广西师范大学出版社，2012年，第439页。

在故事情节中随处可见之外，也作为一种影像背后的文化逻辑，深深影响着《低俗小说》的文本形式。

最明显的例子是在电影构图中奉行的"强行透视法"（Forced Perspective）。所谓"强行透视法"，顾名思义，就是在将三维现实转化成二维画面的过程中强制改变构图的透视关系，使得画面所表达的意义与真实空间存在落差。在数码普及的时代，这种"借位"拍摄的方法已经成为在大众中间流行的游戏。一个人用手托起了一轮落日、远处的高楼被近处的人踩在脚底下，这样的画面总能带给人们一丝戏谑可笑的意味。昆汀认为，这种强制性透视是营造电影风格多样性的重要手段。他说："拍电影的乐趣之一就是表现手段的多样化，所以这一幕我想拍个长镜头，那一幕我又可以用强制性的透视来表达，也就是说，用最小的视场（去呈现真实的空间）。"[1]昆汀对于"强行透视法"的理解和使用范围与通常意义有所不同。在他看来，所谓强制透视就是使用古怪而不常见的角度进行拍摄。例如，在布鲁斯和玛丽亚那场戏中，"透视点也许是在过道上，使你感到自己像是落在墙壁上的一只苍蝇，所以被你观看的人才能像周围没人那样行动。"[2]在第三段故事中，吉米和文森特在车上因枪走火昏掉了别人的脑袋，鲜血溅满车内。这时候导演就使用了"强行透视性"来描摹他们的困境。在这里，采用古怪视角更多是为表意服务的，呈现出电影世界中的荒诞和离奇。

为了实现"强制性透视"，电影较少运用类型电影通用的戏剧式打光，而是倾向于比较平面的方式，前景与背景常处于同样的光照下，尽量避免轮廓光，以使人物作为前景不至于和背景形成分离。这种构图和打光方式所造成的效果，不是经典好莱坞中只传递单一信息的电影画面，也不是欧式长镜头或者景深镜头的完整性，而是为利用透视关系营造戏剧性和反讽意味找到了可能的视角。

《低俗小说》同时展示了导演昆汀使用对话的绝技。电影几乎每时每刻都被人物滔滔不绝的对话填满，这些对话与影片故事情节相互割裂，貌似无意义，可又充满机趣。在这里，对话首先是展示人物低俗趣味的工具之一。对话中那些黑色、低俗的字眼，展示出人物的生活系统是处在一个类型片意义上的黑帮系统，同时又展现出人物内心的复杂。影片中，黑人吉米虽是杀手，却熟读《圣经》，相信神迹的力量。他在杀人之前总要背诵一段《圣经》。"所以

[1] [美]罗杰·伊伯特：《伟大的电影》，殷宴、周博群译，广西师范大学出版社，2012年，第439页。
[2] G·史密斯：《昆廷·塔伦蒂诺访谈记》，李小刚译，《世界电影》1998年2期。

"强制性透视"的构图将三个人框在车窗内,暗示他们正面临棘手的问题。

说你看到的是电影人物,他们看上去像类型人物,但他们谈论的事情却是类型人物在通常情况下不会谈论的。他们有心跳,有一种适合于他们这些的人的脉搏。"[1] 在对话的呈现上,《低俗小说》倾向于形成声画对位的效果。这种声画对位的方式不同于《广岛之恋》中的画外音,而是将人物的对话与动作分离。往往人物在进行一项动作的时候,同时在谈论另外一件事情,这就造成了两条叙事的线索,这在某种意义上跟雷诺阿的景深镜头形成同样的效果。例如,吉米和文森特在执行一项任务的路上,一直滔滔不绝地谈论着马沙的妻子,乃至于发表一番涉及男女关系的长篇大论,而这些内容与他们将要执行的任务是毫无关系的。

在电影界存在一种说法,认为好的导演擅长于用画面讲故事,只有二流导演才会通过对话来透露影片的信息。(这在某种意义上是有道理的)持有上述观点的人同时认为,如果闭上眼睛只听音轨就能够明白故事的电影,是二流电影;只有用画面完成叙事的电影,才是"电影化"的电影。在这种假设下去考量昆汀的电影,观众可以发现,当闭上眼睛看待《低俗小说》时,听到的是与电影故事完全不同的另外一个故事!"我想要写一些以后我们永远都还会讨论到的对话。我所写的东西,是既日常生活的、非常自然的,同时也是经过经营、修正过很多次的。这些并非是很写实的对话,但从很多种角度看它们都是很写实的。这些并非是很喜剧的对话,但还真的又是,它们其实还是很喜剧的。这些并非是很超现实的对话,但果然又是,它们是非常非常超现实的。"[2]这等于说,用画面理解了电影故事,而对话则是昆汀免费附赠的礼物。这些对话是如此自然,令人感知到一个荒诞故事之外的更加真实的世界。

在有些时候,对话又可以控制影片的叙事节奏。人物的对话时间可以给故事

[1] G·史密斯:《昆廷·塔伦蒂诺访谈记》,李小刚译,《世界电影》1998年2期。
[2] 引自《电影手册》(Les Cahiers du cinéma)2007年6月昆汀访谈。

在杀人之前，吉米和文森特讨论关于男女关系的问题

赖以成型的偶然性提供契机。具体地说，就是利用对话将人物的行为时间延后，以造成与下一个行为在时间上的巧合。"人物的对话中却含有一种时序性，即前面提到过的事情总能提点后续情节。这些对话证明昆汀一开始就对整个故事的前前后后成竹在胸。因为即便剧情反复跳跃，对话仍然滴水不漏，时刻照应着前后情节。"这就是昆汀电影中对话的奥秘，而这奥秘却是根植于导演的文化趣味中的。粗口、戏谑、荒诞、偶然的情节背后，表现出对权威的否决，以及对那些高高在上的"正人君子"们的不以为然。

三、文化杂糅：有意义的和无意义的

综上几点分析可以发现，昆汀的电影聚集了艺术片和类型片的多种特点，呈现出一种文化上的杂糅。有人说《低俗小说》是类型的混合，也有人认为《低俗小说》作为一部后现代主义文本，是对经典文本桥段的拼贴。毫无疑问，作为一位熟识影史的迷影导演，昆汀的电影充斥了对经典文本致敬的桥段，但是，人们有足够的理由相信《低俗小说》不是一部简单的杂糅文本，而是试图在化用拼贴的基础上，实现某种创新的目的。

《低俗小说》在表面上借用了类型电影的某些程式，影片中不仅有帮派电影里的暗杀桥段，也有黑色电影中那种荒诞性的幽默，还可以在电影中看到对新好莱坞电影的借鉴（如对《邦尼和克莱德》的引用），以及对"新浪潮"时期戈达尔电影的致敬（文森特跟马沙太太在餐厅跳舞的场景，被认为是对戈达尔电影《不法之徒》的直接引用）。但是，"塔伦蒂诺并非简单地回到1940、1950年代，他的灵感更多来自那个作者论仍然盛行的年代，那个黑色电影的概念在美国本土生根发芽的年代，那个相当成熟复杂的电影文化和'泡泡糖摇滚舞曲'

影片自始至终没有告诉观众吉米的箱子内装的是什么

音乐、彩色电视共存的年代。他使用旧素材的方式很大程度上与"电影手册派"在1960年代早期所做的一样,不过他的怀旧对象已延伸至《穷街陋巷》(1973)和《周末夜狂热》(1977),而他对电影的狂热与那些"客奇电视作品"(TV kitsch)的'屏幕记忆'是结合在一起的。"[1]

《低俗小说》具有对大众的迷恋和对世界的反抗两种态度。这成为《低俗小说》内部的文本裂痕。正如G.史密斯在采访昆汀时对他说的:"一方面你鼓励观众对你的影片投入感情,让他们觉得像'真的'一样。另一方面你又评注影片类型,通过打破幻觉,使观众与虚构拉开距离,在某种意义上说,你的影片是虚构的,而从另一种意义上说,它们又是电影批评,就像戈达尔的影片那样。"[2]这句话有其道理,但《低俗小说》或许不具有戈达尔《精疲力尽》那样的社会意义。究其原因,是昆汀的离经叛道从来不像戈达尔那样指向社会,他的拼贴或嘲讽都是在文本内部产生,是为了模仿而模仿的。

《低俗小说》诞生的年代,是后现代主义思潮泛滥的年代。模仿经典很大程度上决定了这部影片的符号指涉性质,但这种指涉又带有解构意义,最后又造成了两种后果。其一是对经典电影类型造成的影响:电影中那些虚拟的杀戮场景,"使原本的题材性质耗干、衰竭,而不是使其丰富、再生"[3];其二是对不同价值观念的混淆(或曰无目的呈现)。昆汀的模仿对象更多是个人品位和喜好使然,"他对大众文化的态度和戈达尔这样的导演相比较亦较少反讽。实际上,他给我

[1] [美]詹姆斯·纳雷摩尔:《黑色电影:历史、批评与风格》,徐展雄译,广西师范大学出版社,2009年,第216页。
[2] [美]G.史密斯:《昆廷·塔伦蒂诺访谈记》,李小刚译,《世界电影》1998年02期。
[3] [法]樊尚·阿米埃尔、帕斯卡尔·库泰:《美国电影的形式与观念》,徐晓媛译,文化艺术出版社,2005年,第53页。

们的是可口可乐,个中见不到马克思"[1]。这部电影不仅是对经典电影桥段和电影类型的杂糅,而且是对不同价值观念的杂糅。这与当时美国社会形形色色的流行文化相映成趣。影片的价值内核就像电影中吉米手中的手提箱,无时无刻都存在,但是永远不知道他是什么。

延伸阅读>>>

除了艺术成就,《低俗小说》在制片发行上也常作为经典的成功案例被人们研究。1994年10月14日,《低俗小说》作为一部独立电影由美国米拉麦克斯影业公司公开发行,其全球票房最终达到2.129亿美元,创造了巨大的成功,也因此影响了此后十年美国独立电影的制片方向。

米拉麦克斯的老板哈维认为昆汀·塔伦蒂诺是当时年轻导演中唯一比得上马丁·斯科塞斯的人,他甚至将自己的公司比喻为"昆汀建造的大厦"。在创作理念上,"塔伦蒂诺比1990年代其他任何一位独立制片导演都更紧密地追随着1970年代新好莱坞导演们的足迹"[2]。而《低俗小说》之后在圣丹斯国际电影节和戛纳国际电影节的成功,激发了更多独立电影导演走向他开辟的创作之路,更多的人将新好莱坞的作者精神与类型电影的创造程式结合起来。另外一位美国独立电影导演索德伯格曾说:"类型电影是独立电影最大的藏身之地,在艺术和商业两方面你都可以发挥作用,观众来看一部类型电影,可以从特定的类型片提供的满足中获得快感。同时,你可以沉浸在某种个人喜好中,而不会让其太矫揉造作和乏味。"[3]而这,正是《低俗小说》取得成功的重要原因,它"开辟了美国独立电影温室的大门"。

但是《低俗小说》的成功还有另外一个核心要素,那就是昆汀的艺术家精神和对情感的表述力量。这使他的电影在如此夸张的风格下却又具有真实细腻的情感。他曾经不止一次表示对香港导演王家卫的爱情电影《重庆森林》的喜爱。

[1] [美]詹姆斯·纳雷摩尔:《黑色电影:历史、批评与风格》,徐展雄译,广西师范大学出版社,2009年,第217页。
[2] [美]彼得·毕斯肯得:《低俗电影:米拉麦克斯、圣丹斯和独立电影的兴起》,杨向荣译,广西师范大学出版社,2006年,第246页。
[3] 同上书。

（事实上《重庆森林》与《低俗小说》同年上映，并且都采用了分段式的拍摄。而《重庆森林》的海外版权也是在昆汀·塔伦蒂诺的介绍下由哈维的米拉麦克斯影业发行的）"昆汀最引人注目的一点是，他跟别人一样忠实于自己的艺术。他的趣味本身就非常商业化。影片有一种许多艺术电影所没有的令人愉快的刺激感，而大多数艺术片导演对轰掉别人的脑袋是没有多少兴趣的。"[1] 在《低俗小说》之后的昆汀电影中，他奉行了这种创作精神并继续取得成功。

进一步观摩：

《落水狗》（1992）、《杀死比尔1》（2003）、《杀死比尔2》（2004）、《无耻混蛋》（2009）、《真实的罗曼史》（1993）

进一步阅读：

1. [美]彼得·毕斯肯得：《低俗电影：米拉麦克斯、圣丹斯和独立电影的兴起》，杨向荣译，广西师范大学出版社，2006。

2. 关于昆汀的电影观念，可参见《昆廷·塔伦蒂诺访谈记》（[美]G.史密斯访问，李小刚译，《世界电影》1998年第2期）。

思考题>>>

1. 昆汀·塔伦蒂诺在《低俗小说》中的拼贴方式与戈达尔在《精疲力尽》中有何不同？

2. 为什么说"类型电影是独立电影最大的藏身之地"？

（闫立瑞）

[1] [美]彼得·毕斯肯得：《低俗电影：米拉麦克斯、圣丹斯和独立电影的兴起》，杨向荣译，广西师范大学出版社，2006年，第249页。

《这个杀手不太冷》
爱在罪恶都市里的影像表达

片名：《这个杀手不太冷》（*Leon*）
　　　法国欧罗巴公司、美国哥伦比亚公司1994年联合出品，彩色，110分钟
导演：吕克·贝松
编剧：吕克·贝松
摄影：Thierry Arbogast
剪辑：Sylvie Landra
主演：让·雷诺、娜塔莉·波特曼、加里·奥德曼

影片解读 >>>

当下的中国电影界讨论最多、意见最不一致的问题恐怕就是对电影的商业属性和艺术属性的定位，这样的问题同样也出现在法国的电影界。在好莱坞的商业大片席卷全球的时代里，法国电影同样遭受着好莱坞商业大潮的袭击，一向作为好莱坞的对立面，以"作者电影"引以为傲的法国电影在面对好莱坞影片全面侵袭时，一向坚定的艺术立场也产生了摇摆，而对这些问题纠缠不清在吕克·贝松看来简直就是书呆子干的事情，他说："在我看来所有电影都是商业电影，因为人们需要花钱才能看到。法国一些导演觉得自己是知识分子，很清高，但他们拍出来的电影还是需要观众去电影院看的。"[1]

吕克·贝松毕竟是一个来自推崇电影的"作者论"和"艺术论"国度的欧洲导演，即便是他来到好莱坞拍片。一部《这个杀手不太冷》恰如其分地阐释了他作为一位伟大导演的地位是如何建立起来的，这部影片不同于欧洲电影的哲

[1] 徐梅：《吕克·贝松：是好莱坞在模仿我》，《南方人物周刊》2007年第4期。

学式的冷凝思辨、沉闷费解，也比好莱坞的类型化叙事更加具有个人化色彩和深度情感阐发。吕克·贝松导演十分精明地把国际手法变成了民族表达，无论拍类型片还是作者电影，烙印在他的影片上的永远都是法国电影的气质，他在采访中说道："文化是一个国家的身份证。没有人说'护照的特性'，只说'护照'。也是如此，其中并不存在可争斗的东西，谁也不能从我们身上夺走一个器官。文化，附属于我们，是我们的心脏。谁也不能从我们身上抢走。除非把我们全部杀掉。"[1]

一、类型叙事和艺术电影的辩证

吕克·贝松从来都不拒绝他电影中的类型化叙事，但是他又很不喜欢像好莱坞的商品化大生产，因为那样电影就像是流水线上的一件商品，毕竟他是来自把电影真正当做艺术作品去创作的国度——法国。《这个杀手不太冷》是吕克·贝松进军好莱坞的第一部影片，凭借精湛的叙事技巧和法国人特有的浪漫气质而显得更具光辉色彩。它取得了巨大的票房收益，却让吕克·贝松走上了颇具争议的道路。吕克·贝松作为继法国"新浪潮"之后的"新巴洛克"电影的代表性人物，他的这种"自甘堕落"式的向好莱坞的靠拢自然会引得坚持走"作者"路线的电影人的哗然。当然，他也引发人们不禁思考：电影在商业俗套和坚持艺术这两条道路上究竟该作何选择呢？马丁·斯科塞斯说能够在类型化中拍出自己风格的导演就是能够被称为作者的导演。吕克·贝松应该符合这样的"作者"要求。

影片《这个杀手不太冷》遵从了好莱坞的叙事手法，戏剧化影片的一个特点是通过对情节的层层演化中将冲突推向高潮，再通过人物的动作和对话使剧情的变化峰回路转让观众在完满的叙事框架内获得跌宕起伏的观影快感。影片开头和结尾的场景呼应带给观众圆满感和完整性。影片开头，航拍从丛林到高楼林立的都市，这是从传统社会进入了后工业社会两种世界的转化。交代故事发生在大厦林立的城市环境。影片结尾镜头升起，再次是丛林和远方城市的镜头，交代玛蒂达现在所处的安全的社会环境。首尾形成了完整的封闭式结构，将两种环境形成强烈、鲜明对比，意味着两种世界的不可调和性。在这座城市中，到处是高大的

[1] [法]利奥奈尔·卡尔特吉尼、奥里维尔·德·布律纳：《"我这辈子只做这一件事——电影"——吕克·贝松访谈录》，王蔚译，《当代电影》2002年第6期。

建筑、冷漠坚硬的街道，加上片中宁静甚至无奈的音乐，营造了一种冷漠压抑的氛围。

《这个杀手不太冷》从叙事上说是英雄和公主的故事，是施救者和被拯救者之间的故事。影片设计巧妙、凸显导演才华的地方在于，两个角色的地位在影片中是可以相互转化的。影片中杀手里昂作为拯救者与被救者马蒂达之间力的对比是有非常大的悬殊的，但是，里昂被描写成类似双重人格的形象，当他以杀手的身份出现时，冷静而神秘，杀人手法令人感到冷血和恐怖；但当他卸下杀人面具时，则又回归成为平凡的市井小民，简单到连基本身份证、银行账号都没有。里昂每天都要喝一杯鲜牛奶，喜欢浇花及细心地擦拭心爱盆栽的枝叶，一系列线描式的情节描画把里昂构建成一个外表单一但是内心丰富的带有性格反差的人物。十二岁的马蒂达则是相反的形象。她可以说是性情多变的人物：时而是天使，在她表演模仿秀时；时而是魔鬼，当她坚持为可爱的弟弟复仇时；时而像一个成熟的大人，在旅店镇定地接受老侍应生的盘查，与莱昂谈论爱情时；时而是一个女孩，会被吓得花容失色。她的不良举止（逃学、抽烟、说谎）和与年龄不相称的属于成年女性的成熟、神秘还有爱。[1]这个故事的戏剧性很大程度上依赖于这两个人物的成功塑造上，人物关系的辩证统一让情节更具丰富性和耐看性。里昂和马蒂达其实互为拯救者：里昂拯救了马蒂达的人生，马蒂达拯救了里昂冰冷的内心。他们的共存关系可以说是后工业时代对前工业时代的人与人之间在生存活动中的相互需要，同时在互相依赖的关系中渐渐萌生了爱意，这是人类文明发展过程中最具普适性的价值观。

《这个杀手不太冷》可以说是吕克·贝松的集大成之作，在这之前和之后的几部影片如《地铁》《妮基塔》《第五元素》《天使A》，他将"爱情"的主题同样引入到叙事的内核中去。尽管《这个杀手不太冷》是表面上略带畸形色彩，或许里昂和马蒂达在年龄上的差距正是这段爱情注定产生悲剧结局的暗示，也让观众在意未尽、心已定的状态下获得满足。

二、罪恶都市的影像表达

《这个杀手不太冷》中人物性格的反串式塑造不仅局限于男女主人公上，与

[1] 汪方华：《吕克·贝松：一位现代的电影"作者"》，《当代电影》2002年第6期。

英雄对立的恶人身份居然是本应主持正义的警察，这也是影片戏剧化色彩的重要体现。在高楼林立、弱肉强食的都市森林里中，影片展示的世界是一个在充满罪恶的后工业时代社会分工的再分配，欲望和诱惑让本该正义的一方堕落和迷失，他们不再担当正义和法律的责任，而对法律和权力的掌控使得他们的欲望更加膨胀，所以他们杀人如麻，比杀手更冷酷和没有原则。（影片中杀手里昂的基本原则是不杀妇女和儿童）里昂作为一个杀手把自己称作清洁工，他是这个充满罪恶和黑暗的都市的清洁工，里昂的目标几乎都是毒贩和瘾君子，他用杀手这个职业来清理城市里的寄生虫。

影片中展示的城市几乎是一个情感的荒漠，导演多用冷静和旁观视角给观众展示都市空间，例如影片开始的航拍镜头，这是一个鸟瞰的角度，让观众在上帝通过上帝的视角来审视这个冷漠和残酷的世界。影片用俯视镜头表现马蒂达坐在楼梯口抽烟时看到里昂从下面上楼，具有前工业时代装饰感的扶梯形成一个回形的迷阵，里昂慢慢向上走来，给人的感觉是这个遗忘的世界里剩下的仅有的情感就只有里昂和马蒂达二人的交流，沉默、阴暗的楼梯让人阵阵发冷。在前工业的遗迹中，仅有的一点温情或许只能在老一代人中残存，在马蒂达的父母和姐弟被屠杀的过程中，只有一个老得满口牙已经掉光的可怜老太太为他们求情，但结局可想而知，她不仅仅是一个噱头，她象征着那个人人互助、其乐融融的时代的落寞，她已无力回天。

整部影片的影调和配乐有一种孤独和冷漠的感觉，光线也大部分都是低沉的调子，马蒂达悲惨命运的伤感和无助及罪恶都市的塑造的需要。里昂和马蒂达同样都是十分孤独的人，陪伴他周围的唯一生命就是一株万年青，他时常擦拭它，对它精心呵护，因为那是他唯一的朋友。对于这株植物，导演说：如果那是一只狗，它就会汪汪叫的，会给杀手带来不安全的感觉，所以植物更

影片开始的航拍镜头（左）和俯视镜头（右）

好。"[1]这样一棵植物朋友更好地诠释了里昂内心孤独的程度和他古怪的性格，这对后来他克服内心的挣扎、拯救马蒂达做了很好的铺垫，使观众更加相信他对马蒂达的爱。

影片的光线运用也是叙事性很强的一个元素，整个影片大部分的影调都是低沉和阴冷的，只有当里昂在擦拭他的万年青的时候才会出现明亮的让人感觉温暖的光线。最能打通观众内心的恐怕是马蒂达在生死关头敲开里昂的家门，从里面射出来的一束生命之光，正是这束光让马蒂达这棵小植物获得了第二次的生命，从此她也有了里昂这棵大树的庇护。影片直到最后马蒂达逃出警察包围的公寓，整个画面才有了让人不再压抑的高调影像，马蒂达获救了，午后温暖阳光中马蒂达坚定的步伐象征着她第二次被里昂拯救，她怀抱着里昂的盆栽，为它找到了安身之所，从此两株生命也可以在远离都市、远离罪恶的地方共同生长了。

三、爱情作为人性的栖居

吕克·贝松曾经在一个访谈会上这样说："在上世纪八九十年代的电影中，主要的电影都是男性角色，都是肌肉非常发达的男性表现，而女性站在后面悄悄落泪，我认为这样的做法是不对的。所以我一直在斗争，要争取男女之间的那种平等，就是不光男性演好的角色，也应该刻画出非常优秀的女性角色。"[2]吕克·贝松电影中的女性角色很多都作为独体的个体人而存在的，从妮基塔到玛蒂达。导演总是把这些女性角色推向绝境来体现他们的独立，同时也让他们"在一种特殊的性格之下表现出他们的坚强、勇敢。《妮基塔》中丈夫默默关注着身陷命运折磨的妻子，独自承受知道妻子身份真相后的痛苦。《第五元素》中，地球竟然因为爱情而得到拯救，"爱"被提升到古希腊神话中五种元素空气、地、水、火、生命的精华。《杀手莱昂》是一部没有性但有"爱"的影片。里昂与小玛蒂达之间的那份亲情、友情、爱情纠缠不清的浓情和互为依靠中的时间绵延让这份古典的东西在日益物质化的当下显得益发的弥足珍贵。[3]

[1] 宋罡：《吕克·贝松——童年是人类的父亲》，《电影新作》2006年第4期。
[2] 姚志峰：《第五元素是电影的主题 吕克·贝松访谈》，《中华新闻报》 2006 年8月16日。
[3] 汪方华：《吕克·贝松：一位现代的电影"作者"》，《当代电影》，2002年第6期。《杀手里昂》即《这个杀手不太冷》的另一译法。

里昂训斥马蒂达时完全是一个父亲对孩子的教育的架势

在《这个杀手不太冷》中,尽管里昂与马蒂达在年龄上的差距甚远,但是他们两个人的爱情还是让人不免同情的。在家人和自己受到威胁时,里昂曾经的雇主和朋友出卖了他和马蒂达,让他们陷入最终的危险,里昂就以爱情的名义救出马蒂达。让人忍俊不禁的一个情节是,马蒂达在饭馆外等待里昂与饭馆老板谈话时遇到搭讪的小男孩给她烟抽,正好被在饭馆内的里昂所看到,里昂立马出来阻止他们的交流,通过这一情节可以看出,此时的里昂扮演的角色既是父亲又是情人,马蒂达完全不在乎的表情让他醋意大发。而之前,里昂站在马路中间因马蒂达对着马路开枪训斥她的时候,完全是一个父亲对孩子的教育的架势。电影就是通过步步为营的方式,把他们俩的感情不断深化,直到爱情的火花燃烧的合情合理。

在吕克·贝松的电影中,爱情被赋予了神圣和超越的性质。吕克·贝松电影的真实是来自内心的真实,无论他表现出来的爱的对象地位和身份的差距有多么远,观众都会因其不违背内心坚定立场和遵从自由的声音而产生共鸣。他的电影更多的是集欧洲艺术电影及好莱坞经典电影的优点于一身,充满艺术性而又不矫情,遵守类型化叙事规律而又不刻板。吕克·贝松可以说是把电影本身的商业性和艺术性做到了完美的结合,他的作品是最好的例证。

延伸阅读>>>

吕克·贝松曾经被认为是法国民族电影复兴的中坚力量;继法国"新浪潮"之后的"新巴洛克"电影的代表性人物;一个具有重要影响的国际性导演。法国

《首映》电影画刊曾经这样赞美其对法国电影所作出的贡献：吕克·贝松将法国电影从"新浪潮"的遗风中解救出来，最终打破了美国人对娱乐片一统天下的局面。可见吕克·贝松对法国电影所作出的贡献是有目共睹的。

在电影艺术和商业上取得了更多的成就之后的吕克·贝松，于1997年成立了自己的私人制片公司"欧罗巴影业"，从台前走向幕后，这是一次重大的转变，这是一个聪明人的转变，在艺术的才华极尽展示之后转向商业的运作。吕克·贝松以其精明的商业头脑和敦厚的实干精神，同时由于作为国际知名导演的品牌效应，为观众做出了一道道色香味俱全的佳肴。"欧罗巴影业"早期制作的《出租车》系列、《企业战士》等影片都获得了非常大的成功，同时也培养起一批新式法国动作类型片的观众群体，他们在数量上和对电影院的忠诚度上都远远超过从前拥护法国文艺片的知识分子小众群体，这就为法国本土电影产业的存活和发展提供了充足的资金和市场。[1]吕克·贝松的电影制片公司更多地启用青年导演，大力扶植新生代导演所具有的探索精神和对当下社会的敏感度。吕克·贝松所走的道路，可以说对当下的中国电影有非常多的启示意义，可以说，中国电影界不乏具有像吕克·贝松这样具有品牌效应的知名导演，但是在转变发展思维和真正理解电影的艺术与产业的双重关系这个层面上，还有一段路要走。

进一步观摩：

《地铁》（1985）、《碧海倾情》（1988）、《妮基塔》（1990）、《这个杀手不太冷》（1994）、《第五元素》（1997）、《圣女贞德》（2002）、《天使A》（2006）

进一步阅读：

1. 王蔚：《吕克·贝松生平与创作年表》，《当代电影》2002年第6期。
2. 焦熊屏：《法国电影新浪潮》，江苏教育出版社，2005年。

[1] 杨铖：《吕克·贝松模式及其对中国电影产业的启示》，《法国研究》2007年第2期。

思考题 >>>

1. 结合吕克·贝松的代表作品，谈谈他在艺术上与法国电影"新浪潮"有哪些承接关系？

2.《这个杀手不太冷》与好莱坞的类型电影有何异同？

3. 如何看待《这个杀手不太冷》中玛蒂达与里昂之间的感情？

<div style="text-align: right;">（徐之波）</div>

《烈日灼人》
大时代的温暖伤痕

片名：《烈日灼人》（*Burnt by the Sun*）
　　　法国／俄罗斯合拍，1994年，彩色，142分钟
导演：尼基塔·米哈尔科夫
编剧：鲁斯塔姆·伊布拉吉姆别科夫、尼基塔·米哈尔科夫
摄影：维林·卡留塔
主演：欧列格·缅希科夫、尼基塔·米哈尔科夫、茵格保加·达坤耐特
奖项：第四十七届戛纳国际电影节评委会特别奖；第六十七届奥斯卡金像奖最佳外语片

影片解读>>>

　　俄罗斯电影《烈日灼人》是一部感人至深的现实主义影片，它透过红军首长科托夫一家发生在1936年的一次经历，重述着时代与人这一经典的俄罗斯文学命题。回顾1936年的苏联，正值肃反运动的中前期，整个国家权力中心陷入一场暴力漩涡，社会动荡不安。这也是影片《烈日灼人》中的历史大背景。在历史记忆面前，俄罗斯导演尼基塔·米哈尔科夫没有痛诉这一场政治运动，也没有激烈地描绘这场运动的始末经过。他的摄影机对准恬静的乡村之家，用具有绘画质感的光影效果，把妻儿质朴的温暖融入一场悬疑暗涌的阴谋，并将英雄悲剧性的受难放置在金色麦浪的翻滚下。在这部极具俄罗斯民族气质的影片中，米哈尔科夫不仅继承着苏联蒙太奇学派的经典手法，还保留苏联长镜头体系中的场面调度与视觉美感。在炉火纯青的导演功力背后，对时代的判断、对人性的审视及对"弥赛亚受难"情结的安放都被他轻描淡写地交织在一起，使影片成为电影史中具有相当分量的经典之作。

一、影像——蒙太奇与长镜头的互动，视觉美感

苏联蒙太奇既是电影理论体系，又是电影创作的主要手法，概括来说，它是将一系列或几组从内容到形式不同，甚至不相干的镜头排列组合起来，用来叙事和表意的电影语言。它的艺术感染力在于当这些不同镜头组接在一起时，不仅会产生单个镜头所不具有的含义，还会简练地传达创作者的意图或意识形态。而苏联长镜头一般不为人们所熟悉，它既区别于巴赞长镜头体系——时空的完整性与景深镜头的多义性，又与纪录电影不同——拉开距离客观记录；它同时吸收两者长处，并在苏联戏剧传统影响下，外化为具有苏联（俄罗斯民族）气质的"散文／诗电影"的表意形式，"现实主义电影"的场面调度与内心调度，以及"哲思电影"的理性审视态度等。

对于这两大电影传统，米哈尔科夫有着清醒的认识。他认为"有一种衡量导演级别的标准——镜头的长度……银幕上的长镜头就好像是戏剧舞台。通过这种非蒙太奇手段可以看出导演水平"[1]，同时他也认识到"蒙太奇组接——永远是一种暴力。才华横溢的爱森斯坦借用自己的杂耍蒙太奇说明，一方面他把电影变成了一种不可思议的武器，另一方面，他给制片人提供了完全统治影片的特权。因为任何一部影片经蒙太奇组接之后，都可能与导演初衷完全相反"[2]。从这些话中，看似米哈尔科夫是在偏爱长镜头、批评蒙太奇，可实际上他的偏爱是与场面调度形成的空间张力有关，而他的批评则是直指蒙太奇的频繁参与意识形态创作。这种认识反映在其创作上，人们会发现，米哈尔科夫的影像扎实且成熟——他继承并且发挥两者的长处并规避弱点，从而更好地为影片的内容和主题服务。

除此之外，本片导演尼基塔·米哈尔科夫既是一位具有强烈民族意识的导演，也是一位继承俄罗斯深厚艺术传统的艺术家，这与他的家族史息息相关。米哈尔科夫的曾祖父是与列宾齐名的、创作"彼得大帝三部曲"的苏里科夫，他的祖父是苏联大画家冈恰洛夫斯基。虽无从考据，但富有俄罗斯艺术传统的家族气质至少会潜流在米哈尔科夫的无意识中，并贯穿于整体创作之中，赋予他的镜头内部一定的绘画感和表现力。比如，影片在表现乡下情景时，米哈尔科夫用长镜头舒缓移动，拉开空间与调度层次，呈现出欢快的乡间午后的一幅生活化景象，

[1] 潘源：《尼基塔·米哈尔科夫》，辽宁美术出版社，2005年，第15页。
[2] 同上书。

河边度假长镜头的起幅（左）与落幅（右）

同时也隐藏着一丝不安。比如表现一家人去河边度假的长镜头中，起幅时，演员们相对紧凑地占据画面中心，而树林和山体虽然占据大部分画面，但是由于安排得错落有致，从前景到中景再到远景形成虚实相见的层次，使得画面密而不乱。随着演员们从山路下来，景别由全景拉开到大全景，画面内在的构图由人群的点与道路、河流的线，以及山体、草地的面组合而成。而后镜头随着人流的运动，镜头落幅于一片河岸景象。画面底部与画面上部的草地被中间的河流分割，三个部分各占三分之一。光，在这个画面里起到举足轻重的作用，阳光给画面带来生气，逆光的效果使得树影留在水面上，遮挡住河流大部分的反光，并与上部和底部的明暗形成对比。人群组合方式则是多点组合，有河内嬉戏的三两人，有河边打球的人群，也有少先队员与一家人组成的群体。而整个场景里，有两处地方打破整体的和谐布局，其一是从山坡滚落的轮胎，它的黑色与不规则的运动带来色彩与节奏的变化；其二是挂着红色的喇叭架，它不仅在构成上打破点线面的平衡，而且色彩的明亮也区别于整体的色调，它的存在对接下来发生的事件也起到重要的提示作用。

除了镜头内部的绘画感，在影片结尾处，米哈尔科夫的长镜头还延续着"散文／诗电影"的表意方式。镜头的起幅采用黄金分割构图，作为前景的金色麦田与作为后景的深绿树林形成鲜明对比。娜迪雅歌声入画后，人物中景入画从左侧向右侧运动，镜头跟随着她的运动从中景变为全景，最后落幅于大全景。字幕显现，观众目送娜迪雅离开象征生气和温暖的麦田，奔向象征神秘、幽深的森林，人物命运赫然揭示。在如此富有诗意的画面中，交错着观众沉痛的心情与娜迪雅欢快的跑动、静态的景物与跃动的少女、厚重的历史事实与单薄的少女身躯等多重张力，为这部"大音希声"的影片画上完美的句号。

结尾处长镜头

除了长镜头的运用外,在表现情节转化或是情感挣扎的段落时,米哈尔科夫则用快速的蒙太奇剪切,带来明晰的情绪节奏和视觉表意力度。同样在一家人河边度假的场景中,有一组表现"阳光下罪恶"的蒙太奇镜头——米迪亚边脱鞋边注视着科托夫。镜头先顺着他的视线先切换到草地里的破玻璃瓶,又切换到他漫不经心地表情上,然后又切到科托夫,他显然不知道脚边的"危险"。随后镜头就在米迪亚看似邪恶表情的脸部近景与科托夫脚边玻璃瓶的特写反复剪切,在这组对比蒙太奇中,观众的情感一下子就被调动出来,迅速进入影片提供的戏剧冲突中,不禁会对米迪亚"看戏"而感到愤怒,对科托夫"危险"而感到担心。不仅如此,在用台词揭示两人关系之前,这组蒙太奇镜头的存在不但透过影像传递出其中的纠葛且尴尬的两人关系,更一步步推动着两人之间的关系升级,使得一幅舒缓的午后景象里,涌动着一种让人不得松弛的情绪。另外,在影片的一开始,类似经典的"一分钟营求"段落也采用蒙太奇组合的手法。科托夫面对掌管坦克演习的士兵询问电台时,镜头先是切换到远端负责指挥的旗手,显示出阻止演习的关键时刻,然后切换到科托夫急匆匆地奔向电台,而后瞬间切到麦田中无助惶恐的母女俩,之后又切回到科托夫的奔跑中。在这样弱小／强大、暴力／温柔的对比中,"危急"这一情绪被"不自觉的主观"地注入到影像中,使得影像具有极强的戏剧效果和艺术感染力。

除了分别运用长镜头与蒙太奇外,米哈尔科夫在影片中还结合两者使用。在米迪亚给娜迪雅讲故事的场景中,伴随着米迪亚的"神话讲述",米哈尔科夫的长镜头跟随着米迪亚运动形成近景、中景至全景,借助窗户、门避免画面过平,并在素色占据色彩主体部分的情况下,利用逆光和窗外的自然光形成黑白灰层次。穿插在其中的镜头则用蒙太奇来回切换,把玛露莎的心痛、科托夫的无奈、超现实火球的燃烧和米迪亚的复仇融合在这个悲伤的自述中,形成从表面伤感到

蒙太奇对比镜头

长镜头与蒙太奇综合运用

暗潮涌动的戏剧张力,最终导致科托夫与玛露莎之间矛盾的激化。

在米迪亚归来后的一个走廊场景中,米哈尔科夫先用长镜头调度人物的运动,使得人物分别从画面左侧近远端、右侧近远端出现或消失。这样的人物调度和戏剧舞台毫无差异,而摄影机就如同一个固定的、坐在"场下"的视角,观众通过它注视着人物在画面中的建构空间与调度层次。穿插在调度之中的是用蒙太奇镜头来表现玛露莎复杂的内心世界——无声的泪与无言的痛,她拧开水龙头,等水溢出杯子,然后缓慢地举起喝完,整个过程不仅充满表意的伤感元素,还浸透着心恸的美感。顷刻之间,玛露莎满是伤痕的手臂、溢水的杯子、无关紧要的对话、走动的人物、走廊空无一人的温暖光景等组合成影片里这个令人心碎却又

唯美的抒情段落。

二、文化——时代还原、人性审视、弥赛亚的受难

《烈日灼人》的突出之处不仅仅在于影像的美感，它自身所囊括的历史事件、人性审视和民族意识等都是电影获得人们赞誉的焦点。

尽管米哈尔科夫说过："《烈日灼人》不是一部关于怀旧的影片，相反，它面向未来。我想警告观众，不要被情感所干扰。《烈日灼人》只是一部关于生活的影片。关于我们1936年的生活，既精彩又痛苦。关于我们现在的生活，既可能是痛苦的，但也可能是美好的，就像是阳光下的一个夏日，清风拂过树林，还有爱。"[1]但这样的解释不能满足影评人的胃口。

显然，由这部影片所带入的历史事件是发生在20世纪30年代的苏联肃反运动，又称"大清洗"运动。这场悲剧（远不是一两句话可以概括的）不仅使苏联损失一大批社会军事精英，还致使国力大衰、社会动荡，并造成二战期间的被动局面。米哈尔科夫镜头下的科托夫将军便是这场运动的受害者和牺牲者，他并不是真实存在于历史中，但具有相当的历史原型色彩——作为斯大林曾经的战友，掌握斯大林直通电话的红军将领功勋累累，被士兵、少先队员及周围人崇敬，仍然逃脱不了秘密警察的残害，而他的家人也没有逃脱"连坐"的罪名。科托夫的遭遇只是历史在镜像回廊中折射出来的一个虚像，他可以是图哈切夫斯基、布留赫尔，也可以是布哈林，或是他们的集体缩影。

抛开科托夫的遭遇，在众多影评人和观众眼里，影片的政治隐喻还表现在两个地方：天空中高悬斯大林巨像的氢气球、四处飘动的超现实火球，它们直指影片中隐形的霸权力量。斯大林巨像多被影评人视为高压政权的象征，它见证着科托夫的不屈和无奈，见证着卡车司机的弱小和无辜，也见证着那个时期中无数受到牵连的人群。而火球则是作为历史绝对主体的暴力象征，它如同不可触摸的太阳一般，不容对话和靠近，四处寻找着可以燃烧、毁灭和灼伤的对象，无论是英雄一般的科托夫，还是寻找复仇的米迪亚，抑或是树林中一棵无辜的松树。对于影片中的历史政治背景，米哈尔科夫在访谈中是这样谈到的："我想用这部影片来回应对我国进行的所有指责，那些并未充分了解当时的一切便做出指责。我们

[1] 潘源：《尼基塔·米哈尔科夫》，辽宁美术出版社，2005年，第65页。

有什么权利事后聪明地从90年代出发来分析过去的时代,并因当时发生的一切而声讨那个时代?我并不想用这部影片评判一个时代,我只是尽力从一个悲剧角度来展示简单生活的魅力:婴儿照常出生,人们相互关爱,国者自己的生活,相信周围所发生的一切都会有最佳的结果。人们不应因信仰而受责,但人们可以谴责那些误导他们的人。这些就是我试图理解这个时代的原因。我想要说,我们都是所发生一切的受害者与参与者,是我们自产的牺牲品。"[1]从他的访谈中,不难发现,米哈尔科夫不仅拒绝蒙太奇为意识形态表意的功能,也在影片内容和主题上竭力避免那些单一指向的激情和盲目,避免向观众传递强制性的话语和结论。

这段访谈中,还能读出米哈尔科夫在影片中传达出的人性审视——米迪亚参与者与受害者双重身份。作为直接参与者,他隐瞒身份回到曾带来生活希望的木屋,一面像一位仁慈友善的叔叔教娜迪雅弹琴、跳舞,另一面像冷酷无情的刽子手杀害无辜的卡车司机。米迪亚的复仇,不单单是嫉妒科托夫和玛露莎结婚、怨憎他占有本属于自己的一切,还是对科托夫正统身份的羡慕。带着难以言耻的过往经历,米迪亚把科托夫对自己知根知底的恐惧转换为他对科托夫的优越感——数日后将被带走审判,因此他进入玛露莎一家的生活世界后,便伺机挑拨着科托夫与妻子的感情,更带着胜利者的姿态"善意地"讲故事和提醒科托夫。而作为间接的受害者,米迪亚在影片开头便挣扎着意欲寻死。他残存的善意折磨着内心,或许是知道任务将直接牵连玛露莎,带着对老师的感恩和对玛露莎的感情,米迪亚惊恐地等待命运的决定。影片结尾处,当他回头看着血流满面的科托夫,深受人们尊敬的将军老泪纵横,让米迪亚五味陈杂。他回到公寓后,或许是因为愧对于玛露莎及科托夫一家,或许是身份压力,总之米迪亚无法容忍自己再活在世上,他选择割腕自杀。当他慢慢死去时,超现实的火球再次出现,预示着作为参与者的米迪亚最终也无法逃脱暴力主体的毁灭。如果用宗教的眼光评判,米迪亚身上的双重性不光具有历史原型,更具有人类原型,他的怯懦、冷酷、谎言是作为人的"原罪"存留在你我之中,而他的纠结、挣扎也是作为人的常态贯穿在社会生活中,而他选择自杀的行径既是畏罪之暗,也是残念之光,流淌在历史的山河岁月中。

面对这晦暗的历史时期和受难的俄罗斯民族,米哈尔科夫认为:"有三条基本原则可以作为帮助俄罗斯渡过难关的基础,即君主政体,东正教和爱国主

[1] 潘源:《尼基塔·米哈尔科夫》,辽宁美术出版社,2005年,第40页。

义"。[1] 而贯穿这三种原则的基础则是俄罗斯千年以来的"弥赛亚"意识，它的具象是君主政体和爱国主义，抽象是救世主的受难与自我牺牲。

影片最后，红火球飞向莫斯科的权利中心，似乎昭示着苦难的继续和晦暗的结局。事实上，莫斯科本就是俄罗斯多灾多难的神圣象征物，在它的城土下干涸的是历史数不清的流血事件——外族入侵与内乱清洗，"因此也就有了'莫斯科不相信眼泪'之说，眼泪与鲜血相比就算微不足道的代价。莫斯科正是付出了惨痛的历史代价而跻身于'永恒'古城之列，与巴比伦、耶路撒冷、罗马、君士坦丁堡和基辅这类在《旧约》《新约》和东方基督教中具有象征意义的圣地比肩而立"[2]。因此，红火球虽然烧向莫斯科，但它付出的历史代价却可以成就它的神圣，俄罗斯人乃至俄罗斯民族的神圣。

在这段引文中，莫斯科的流血、历史代价，正是俄罗斯极致文学与独特哲学所体现出来的"弥赛亚受难"情结，自莫斯科政界到俄罗斯知识分子，再到俄罗斯人民所具有的民族宗教文化观念。"弥赛亚"是俄罗斯人的宗教／文化主体，代表着救世主的降临和受难，唯有受难和自我牺牲方能带来神圣的拯救。"在俄罗斯人看来，只有通过苦难的爱和为神圣受难的爱的行动，才能得到和带来真正的拯救。苦难意味着神圣，承受苦难的人常常是圣人。"[3]在全世界这么多的民族中，唯有俄罗斯人将苦难和牺牲视为"神圣"的象征，也唯有俄罗斯人崇尚英雄的悲剧受难，赞颂和纪念一切与受难有关的人或事件。米哈尔科夫认为："当前，见证历史是非常重要的，因为年轻一代不理解历史……我认为，无论谁当政，太阳都照样升起，但你必须认识到，存在历史性的时刻，但也存在羞耻、不公正、愤慨和耻辱。你必须明白，我们都有责任，我们中的某些人必须为此负责。但举起手指说：'这个是错的'毫无意义。作为一个俄罗斯人，我不可能说'这个好，那个不好'。正如普希金所说：'那试图用代数来解释和声一样'。"[4]从他的话语里，米哈尔科夫没有选择躲开苦难，而是了解苦难的更高意义，从而顺从与接受它。因此在影片中，科托夫如同苏里科夫笔下的莫罗佐娃，一个受难的悲剧英雄形象，他的悲剧不是普罗米修斯式而是施洗约翰式，他出众的个人力量与精神意志将是他接受拷打和磨难的条件，在收割时的"力量拯

[1] 潘源：《尼基塔·米哈尔科夫》，辽宁美术出版社，2005年，第13页。
[2] 郭小丽：《俄罗斯的弥赛亚意识》，人民出版社，2009年，第314页。
[3] 同上书，第311页。
[4] 潘源：《尼基塔·米哈尔科夫》，辽宁美术出版社，2005年，第63页。

救"与对绝望中玛露莎的"情感拯救"预设着他必将走向受难和牺牲。在这肉体的苦难／精神的神圣的二元辩证里，科托夫的个人受难，无辜者与受害者的受难都将化作一种民族性的苦难，给每一位回顾和感慨千疮百孔俄罗斯大地的俄罗斯人，带来平和、大气的文化理念和价值视角。

或许出于上述原因，无论是天真的娜迪雅、善良的玛露莎、正直的科托夫，还是阴险的米迪亚，无论是深远开阔的麦田乡景，还是温馨别致的木屋家园，影片始终都给人一种忧伤的情绪，那流动在影像表肤下的"俄罗斯忧郁"总是不自觉地溢出，隐隐地传递出这个命途坎坷、历经劫难又坚强挺立的俄罗斯民族所具有的独特气质和品格。影片"大音希声"把历史的惨烈冲突转化成对苦难地接受和更高意义的顺从，并且配合着抒情而温暖的影像风格，将镜头背后隐藏的话语从廉价的诉苦方式转变为永恒的文化母题再现，最终形成这部电影的艺术价值。

延伸阅读>>>

在2010年第63届戛纳国际电影节上，米哈尔科夫带着《烈日灼人／毒太阳》第二部参加影展。这部电影分为上下两篇，故事以苏联卫国战争为背景，围绕着科托夫、米迪亚和娜迪雅三人的遭遇，表现出俄罗斯人在劫难面前坚强挺立的意志与品格。与前一部相比，这部《烈日灼人／毒太阳2》显然不能让许多影迷和批评家满意，影片不仅弱化米哈尔科夫一直以来的影像风格，还在思想深度方面上无法与《12怒汉》《西伯利亚的理发师》等作品相提并论。尽管没有像前一部影片那样受到人们的喜爱，但倘若着眼于近年来俄罗斯电影的发展，那么本片仍然具有一定的里程碑意义。

自进入21世纪以来，俄罗斯电影开始走向商业化，尤其是近五年来，主旋律大片与商业大片成为俄罗斯电影中的突出代表。俄罗斯主旋律电影依然延续着苏联电影的战争题材，如《白虎》《海军上将高尔察克》《布列斯特要塞》等影片，红白军和二战是他们不变的选择。而俄罗斯的商业电影则纷繁多样，有翻拍香港警匪片的《大事件》，有热门科幻片《我们来自未来》，有"克格勃007"谍战片《密码疑云》，也有以普京总统为原型的剧情片《总统》等。在这股商业浪潮里，米哈尔科夫的《烈日灼人／毒太阳2》是投资规模最大的一次尝试，道具、

服装、场景、音乐等领域的打造更是堪称俄罗斯战争电影之最，两部片子在俄罗斯本土票房也是喜人的。从长远来看，作为俄罗斯电影承上启下的领军人物——米哈尔科夫，他的这次商业尝试已经打造出一个新的商业标杆和尺度，以供其他俄罗斯电影人学习、参考，甚至批判、超越。

进一步观摩：

《蒙古精神》(1991)、《西伯利亚的理发师》(1998)、《12怒汉：大审判》(2007)、《烈日灼人2》(2010)、《烈日灼人2：碉堡要塞》(2011)。

进一步阅读：

1. 有关《烈日灼人》的影片分析和导演访谈，可以参考潘源的《尼基塔·米哈尔科夫》（辽宁美术出版社，2005）。

2. 有关《烈日灼人》的文化分析可以参考，Beumers Birgit：*Nikita Mikhalkov*，(Palgrave Macmillan，2005)，以及 *Burnt By the Sun*（I. B. Tauris，2001）。

思考题>>>

1. 试对比分析《烈日灼人》与《芙蓉镇》中对历史事件的表述。
2. 人们将米哈尔科夫比作俄罗斯的"斯皮尔伯格"，这与在他的电影创作中有什么样的联系？米哈尔科夫的电影又是如何表现其民族性与国际化？
3. 试对比分析《烈日灼人1》与《烈日灼人2》之间的联系与区别。

（李雨谏）

《暴雨将至》
圆型叙事与后殖民话语

片名：《暴雨将至》(*Before the Rain*)
 马其顿/法国/英国合拍，1994年，彩色，113分钟
编剧：米尔科·曼彻夫斯基
导演：米尔科·曼彻夫斯基
主演：凯特琳·卡特利吉、拉德·舍博德兹加、格莱戈尔·科林
奖项：第五十一届威尼斯国际电影节金狮奖

影片解读>>>

　　影片《暴雨将是》是马其顿的电影导演米尔科·曼彻夫斯基的处女作，也是其最受赞誉的代表作。影片秉承欧洲电影强烈的个人风格特点，用三个段落，近两个小时时长，讲述一个时空错乱、内容颇为晦涩但又别具情调的故事，其惊世骇俗的叙事结构更是历来为人所称道。此片一出世便斩获威尼斯国际电影节多项大奖，实至名归，至今仍是马其顿在国际影坛上最知名的电影。

　　马其顿，这个历史上曾征服过希腊半岛、如今又如弹丸之地的小国，原本是南斯拉夫联盟的一员，直至1991年才正式宣布独立。地处欧亚宗教民族冲突核心地带的马其顿当然少不了民族之间的摩擦与冲突，信仰东正教的马其顿人和信仰伊斯兰教的阿尔巴尼亚人水火不容。应马其顿倾国的要求，联合国安理会于1992年通过795号决议，向马其顿派遣维和部队。在这种历史背景下，拥有留学背景的导演米尔科·曼彻夫斯基势必对本土社会现状有着独特的思考。《暴雨将至》是时年35岁的导演面对满是裂痕的故土咏叹出的苍凉悲歌，他用肃穆的宗教气氛渲染了影片，又巧妙地采用后现代式的笔调抒写故事，尽显电影视听体验的

诗意和叙事美感。

一、圆型的时空结构与电影的后现代性

《暴雨将至》历来最为人所称道的便是其叙事上的别具匠心。全片的叙事结构呈圆型闭合的三段式，分别以"word""face""pictures"为主题，讲述三段既有联系又有区别的故事。这三段故事分别发生于马其顿乡村与伦敦餐厅，串联起阿尔巴尼亚女孩沙美娜与小修士基卢、摄影师阿历克斯与女编辑安妮，以及阿历克斯与莎美娜之间的环状关系。全片的故事似乎呈现出一种"首尾相接"的环形状态，仿佛第二、三段都是对第一段故事的"倒叙"，用这一手法圆满了一桩唯美而哀伤的爱情，歌颂了一个为护异教女子而亡的英雄。如果仅此而已，那么此片不过是诸多二流爱情故事中的一个极其普通的复本。《暴雨将至》并不是简单的展示"倒叙"叙事方法的电影。

种种细节显示，影片的时空逻辑在"倒叙"过程中产生断裂，至少在时间轴上表现出明显的不连贯，即使将剪辑后的影像"复原"到按照最传统的线性叙事的方式重新演绎，这一故事本身也是不成立的。如果将小修士基卢、安妮和阿历克斯的行动线分别用箭头表示出来，则是：

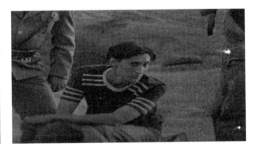

影片三段故事的交汇点

1. 基卢邂逅莎美娜→阿历克斯的葬礼→基卢与莎美娜彻夜奔逃→莎美娜被枪杀→联合国士兵赶到，基卢坐在莎美娜尸体，被拍照→安妮接到基卢的电话；

2. 安妮拒绝与阿历克斯一同返回马其顿，阿历克斯离开伦敦→安妮接到基卢从马其顿打来的电话→安妮与丈夫共进晚餐，尼克被暴徒杀害→安妮向马其顿打电话→安妮前往马其顿，阿历克斯的葬礼；

3. 阿历克斯邀安妮一同返回马其顿，被拒，坐飞机返回马其顿→拜访了旧情人（莎美娜的母亲）→其兄被莎美娜杀害→旧情人夜访→救走莎美娜→其弟枪杀阿历克斯→村民为阿历克斯举行葬礼。

虽说其叙事结构呈"圆型"，但明显地隐藏着线性叙事。如果一发生，那么2和3便不会发生，如基卢在电话里声称"自己找叔叔已经一星期了"，而在安妮的时空中，阿历克斯仅仅是刚刚离开伦敦。由此，由多种线性叙事带来的因果关联，使得这一圆形的时空结构实则是"不圆的"，正如片头的老教士所说"时间不逝，圆圈不圆"，时间不逝是时间以周期轮回，不是线性流逝，就如同莎美娜、基卢与阿历克斯的关系轮回；圆圈不圆是圆圈只在平面生成，由线性首尾相连，在电影里，每一个主题下的故事都是独立生成，且互为因果。这一句子恰在昭示着电影时空结构的交错，似是作者本人直接"书写"进影像中的世界提醒主人公的句子，这一点恰是影片的魅力所在。

"后现代，1980年初创造的术语，用于表示已被视为终结或陈旧的现代性之后的审美倾向（利奥塔）。电影中的后现代性（亦如现代性）很难界定，因为说来说去整个电影艺术都是现代的或后现代的……后现代的主要特征是喜欢鼓弄引文，即通常所说的互文型；创造复杂人物或无人物的叙述；炫耀电影的奇观，等等。"[1]对后现代电影及电影的后现代性的定义仍属于开放式的讨论范畴。但若把20世纪80年代以后涌现出的一系列具有后现代主义文化症候的电影类别，则《暴雨将至》属于此列。

彭吉象认为，"后现代主义力图消解一切区别和界限，追求的是混杂和拼接，追求以一种'不确定性'原则建构作品世界"[2]。后现代美学强调"解构"与"不确定性"，其文本讲究拼贴与离心力。如果观众事先假定并认可《暴雨将

[1] [法]雅克·奥蒙、米歇尔·玛利：《电影理论与批评辞典》，崔君衍译，上海人民出版社，2011年，第179页。
[2] 彭吉象：《影视美学》，北京大学出版社，2002年，第152页。

时间不逝，圆圈不圆

至》的时空结构是统一、线性前进且具有因果联系，那么故事本身便会暴露出富有意味的悖论，将观众的期待"甩出"原本预设的故事范畴。争论该片的时间线是否成立是令人索然无味的，毕竟其时空结构如同一条魅惑的"莫比乌斯环"，是电影蒙太奇才能通达的特殊审美效果。同一时期与之可形成参照的电影如《低俗小说》《罗拉快跑》，前者将一种三流犯罪小说的叙事策略诉诸电影影像中，客观上造成了布莱希特"史诗剧"般的审美效果。后者则尝试着展现了后现代电影游戏化的叙事方式，对结构主义叙事学中的共时性与历时性问题作了一次狡黠的回答。而《暴雨将至》的作者米尔科·曼彻夫斯基则给出了另一种可能性：通过后现代影像，重建古老的人文主题。

当时间本身被赋予荒诞的寓言意味后，叙事顿时产生了极其残酷而荒凉的情绪张力，时间的顺序与逆序的冲突碰撞出一种关于记忆的废墟，错乱的时间感恰恰隐喻着人的命运之不可违背。而在米尔科·曼彻夫斯基镜头下，时间甚至改变了影像本身。片头基卢不经意间的一次拍打蚊子动作，竟在片尾莎美娜奔跑时再次出现，镜头的复制便是命运轮回的直白表达，重复的琐碎生活将会牵引出重复的悲剧。另一个例子是第一段故事中，基卢手提箱子欲与诸教士告别，教士们面面相觑，为首的老教士给了一个拥抱，而此刻场景响彻着某个街头嘻哈音乐，音源来自手提冲锋枪的毛头小子的收音机。在阿历克斯向安妮诀别后，某个年轻人从高大的墓碑间走出，手里的收音机也响起了同样的歌声。音乐本身的特质与本应肃穆的场景形成了极大的反差。在后现代世界的体验中，轮回的不只是残酷的命运，还有某种近乎神经质的狂躁情绪。

二、暴雨中的后殖民主义话语

影片一反商业电影的类型叙事套路，诸多事件是靠"暴雨"这一意象串起的。作为意象，"暴雨"在西方信仰化程度普遍的语境中，往往具有双重含义：重大命运的预示；重生；洗刷罪恶的功能。《圣经》中便有神降大雨，诺亚造方舟之说；而《古兰经》里更有"借雨水使已死的大地复活"的预言。简洁地概括，"暴雨"意指庞大雨量，代指神意的不可违背，实指世界的重构。具体到影片中，一场短促的"暴雨"被影像切割成多块碎片，在不同段落中反复出现：先是片头基卢与老教士经历的"雨后复苏"，继而是安妮在洗澡时淋浴喷头的"肆虐"，最后则是苍天为阿历克斯而流的眼泪。阿历克斯死亡、莎美娜奔跑时暴雨的一泻千里，并不只是作者意识中的某种独特的泛神论情感的影像外化，这里或许存有深沉的文化表达："去污重生"的暴雨在一个封闭循环的时空中重复发生，这是对混乱大地的一次次绝望，也是对人类争斗本性的悲观，更是对物种命运走向的寓言。或许正是这样一种深意，使得影片具有某种西方的、普遍性命题的指向，而非伊斯兰教或是在地性的情感结构认同，从而给影片多多少少贴上一种不真切的感觉。

如果说《暴雨将至》因其"首尾相接"式的时空结构造成其荣登电影学校的编剧必看电影榜单，进而在某种程度上构成了一种类似于畅销作品通常期望引起业内争论所不得不借助的噱头，那么当人们拨开电影的这一层美学面纱，进一步挖掘本片深层次的符号序列，本片至少还隐藏着三个后殖民话语式的寓言。其一是莎美娜与基卢的性别倒置，其二是阿历克斯的双重身份，其三是现代化的暴力问题。按照北京大学教授戴锦华的说法，"第三世界或东方的论述，只是美国社会内部的抵抗政治所借重的'他山之石'"[1]。第三世界文本往往是一种寓言，是对第三世界生存现实的自觉隐喻。用寓言式的批评方法解读第三世界文本是可行的。

基卢的外表是俊美的，拥有一张迥异于常人的迷人脸型，而其"默誓"的设定更让其性格羞涩得如同一个小女孩。莎美娜一出场便是很男孩式的"寸头"，身穿抹杀女性味道的蓝色运动衫。而在两人不得不诀别时，基卢委屈地提着箱子向前走，莎美娜大喊着冲向基卢。这些细节无不强调了二人恋爱关系中

[1] 戴锦华：《电影批评》，北京大学出版社，2004年，第221页。

的异质性。性别倒置/性别压抑是为了展现一种长期积累在集体无意识中的"底层"创伤。在电影里,这种创伤便是来自泛欧洲的民族歧视。1991年马其顿才从南斯拉夫中独立出来,随即南斯拉夫爆发了波黑战争及科索沃战争。希腊直至2009年才承认马其顿共和国的独立地位,至今为止,全球只有四十多个国家承认马其顿共和国的独立主权。而马其顿国内部民族构成复杂,马其顿人占人口的64.18%,阿尔巴尼亚人占25.17%,此外还有土耳其人、吉普赛人等。马其顿国对自身的身份认同,以及西欧发达国家对马其顿国的政治期待存在很大分歧,这股压抑性力量在电影中通过阿历克斯的台词也得到了直接体现。当阿历克斯在出租车中邀请安妮与他一同回乡时,安妮说"马其顿不安全",阿历克斯立刻幽默地回了一句:"当然安全,那里是拜占庭人俘虏1万4千名马其顿人的地方。"言外之意是马其顿的所谓"不安全"实际上并不是因马其顿自身产生——马其顿一直处在东欧政治动荡的夹缝之中。

关于阿历克斯的身份,影片结尾时,当英雄般伟岸的阿历克斯最终倒在了来自亲弟弟的子弹下,这一行为,更像是马其顿人一次蹩脚的"除奸"行动。身为留美的电影导演米尔科·曼彻夫斯基不可能回避观众对导演与剧中人物阿历克斯之间的交互阅读。弗雷德里克·杰姆逊在一篇名为《处于跨国资本主义时代中的第三世界文学》的演讲稿中曾讲过:"在第三世界的情况下,知识分子永远是政治知识分子。"[1]对处于第三世界的马其顿人来说,阿历克斯具有双重身份:摄影师,以及"海归派"。前者表明了他的知识分子身份,或者至少是捍卫民族知识分子政治立场、抵抗来自欧洲的霸权话语的人;后者则意味着他在归乡以后将迅速成为现代化进程不懈余力的推手。正如阿历克斯所说:"我不想与他们同流合污。"

但是,兼具两种不可调和身份的阿历克斯对族人来说是危险的。家族里的"老大哥"米特尔便对阿历克斯一直心存戒心,从两人见面起便火药味十足,最后米特尔甚至不惜怂恿族人枪杀阿历克斯。而安妮则在出租车里对阿历克斯打趣:"你是为摄影而生的。"言外之意,阿历克斯其实只懂得拍照,回避着政治身份。即使荣获了普利策奖,阿历克斯的摄影本领也无非是为家人餐后拍一张合照而已。在其摄影行为客观上造成某犯人死亡后,充满负罪感的阿历克斯沉痛地对安妮说"我杀了人",并决定退隐归乡。这一思维本身更印证了知识分子惯有

[1] [美]杰姆逊:《处于跨国资本主义时代中的第三世界文学》,张京媛译,《当代电影》1989年第6期。

的"哈姆雷特"式的懦弱与优柔寡断。更具讽刺意味的是，阿历克斯荣获的是普利策奖。这一奖项于1917年根据美国报业剧透约瑟夫·普利策的遗愿而设立，其获奖条件是必须在美国周报或日报中发表的作品。普利策奖本身便是霸权国家的暴力话语的直接体现。从片中能看出，无论是安妮介绍阿历克斯时其母的故作惊讶，还是家里人恭喜阿历克斯获奖，都能看出这一奖项在欧洲的绝对影响力。而身背该奖重负的阿历克斯，在面对莎美娜的问题上，却从未想过要举起相机，将这一暴力事件"拍下来公诸于世"，他选择的是最古老而原始的方式来解决问题：拳头——甚至不惜打翻了自己的弟弟。这一举动本身，既是对自己所在族群生活方式的背弃，又是对自己摄影师身份的决裂。

在性别倒置和双重身份背后，《暴雨将至》实质是一出批判现代性进程的惨烈的"民族寓言"，暴雨的出现与命运的轮回实际上是仇恨与暴力的永恒延续。冲锋枪造就的马其顿农村格局不仅表现出了不同于以往东欧电影关于"忧伤"图景的异质性，也使其与危机四伏的都市迷宫产生了参照。伴随着安妮彷徨不安心情的是伦敦城区内此起彼伏的警铃声与消防车声，而教堂唱诗班动听安详的歌声，却与安妮有一墙之隔。同样的场面发生在马其顿农村，米特尔虔诚地划了十字，然后便硬闯进东正教堂搜查凶手莎美娜，丝毫不理会对修士们的冒犯。宗教的远去/信仰危机是构成全球化背景下欧洲文化诸多危机中不可或缺的一环，因此暴力的降临便是顺理成章。

全片一共出现三次枪击死亡事件，第一次是莎美娜的哥哥突然向朝基卢跑去的莎美娜开枪；第二次是暴徒闯入伦敦某餐厅，掏出手枪疯狂射击，终止了安妮与尼克的谈话；第三次是阿历克斯的弟弟在米特尔的怂恿下朝阿历克斯开枪。这三次枪击都没有事先征兆，却是理所当然。枪支是第三世界民族作为"世界工厂"前，首先从第一世界获得的工业产品，它践行着在第三世界的暴力，而不是带来和平和幸福。这正如描写里约热内卢贫民窟的电影《上帝之城》一样，为枪支如何将原始的伊甸园转化为索多玛/蛾摩拉而作了一次后启示录式的表达：现代性进程不仅没能改变第三世界国家的贫穷现状，反而加剧了贫困的程度，甚至可以这样说，现代性进程本身便是第三世界国家贫穷落后的根源。

与基耶斯洛夫斯基叙事中的"东欧"自我分裂主题不同的是，米尔科·曼彻夫斯基在影片中表现出马其顿特殊的文化症结。作为两大宗教的交汇地带，伊斯兰教与基督教的冲突，其宗教/民族的二元性导致马其顿人不能如同其他第三世界国家那样进入民族主义的国家叙事之中。现代性进程本身诉诸的全球经济文

化一体化更是加剧了马其顿二元矛盾的恶化。影片中隐现的"联合国"组织除了"事后诸葛亮"地在死人以后出现一下，便再无作为。刺眼的维和部队装甲车行驶在马其顿首都的街道上，印证着符号学那句被人们常常挂在嘴边的名言，时刻提醒着人们宗教冲突事件的频发。更进一步，作者隐晦地表达出：宗教/民族这一看似不可撼动的链条存在着内部裂解。在第三世界国家叙事中，宗教并不等同于民族，《暴雨将至》便展现了马其顿内部民族之上、宗教孱弱的特质，民族间的不相容却又起源于宗教的不相容。阿历克斯主动放弃了与安妮结合的可能性，回归本族，却不被家族所接纳，终被亲人所杀害；基卢与莎乐美的爱情使基卢可以放弃修士身份，从超然的出世生活回到世俗生活。但他们跨民族的爱情终究得不到来自宗教的赐福。米特尔式的村民才是马其顿土地生生不息的源泉，同时也恰是民族间暴力与仇恨的根源。

延伸阅读>>>

如果说《暴雨将至》的突破性贡献在于米尔科·曼切夫斯基将电影的时空结构进行了一次颠覆，为电影叙事方法更新了理念，那么他的第二部作品《尘土》，在保留圆型叙事的基础上，通过照片、黑白电影及由他创造的人工合成历史片段混杂在一起，颠倒了电影世界中的虚实关系，揭示出历史其实是时代错乱的想象产物。在故事讲述过程中，历史参照物被不断混合、再混合，并且转换：历史事件被喜剧性地或悲剧性地夸大，有时甚至以完全不同的结尾重新讲述。

在《暴雨将至》与《尘土》中，曼切夫斯基对照片的纪录性和权威性提出自己的见解。《暴雨将至》里的照片虚实结合，不仅记录着真实的马其顿社会现状，还记录着影片中的核心故事——发生在圆型叙事中的莎美娜之死。而在《尘土》里，照片是过去的记录，而当故事展开时，人们才意识到，这段历史从未发生。这些照片不过是和它们身处其中的故事一样真实。另外，《尘土》里，曼切夫斯基还将黑白胶片和彩色胶片混用，和观众的期待玩起了游戏，让他们猜想何为过去、何为现在。通过这种方式，导演有意地破坏了基本的"作者—观众"的约定俗成（author-viewer contract），如曼切夫斯基所说，"影片将会保留一个

统一的基调以及类似老式绘画那样的表象"[1]。

进一步观摩：

《尘土》（2001）、《影子》（2007）、《母亲们》（2010）、《低俗小说》（1994）、《枕边禁书》（1996）、《罗拉快跑》（1998）、《黑暗中的舞者》（2000）

进一步阅读：

1. 对《暴雨将至》的叙事研究，可以参考程青松的《越过时空的羁绊》（《北京电影学报》1998年第1期），以及程青松的《时间不逝，圆圈不再》（《电影艺术》1998年第5期）。

2. 对《暴雨将至》中的符号学分析，可以参考鲁明军的《象征与差异：分段式影像结构的符号学解读》（《电影评介》2007年第11期）。

思考题>>>

1. 试分析导演米尔科·曼彻夫斯基在《暴雨将至》之后所拍摄的电影与《暴雨将至》之间的差异。

2. 试比较同一时期的后现代电影如《低俗小说》《罗拉快跑》与《暴雨将至》在艺术风格、叙事策略上的异同。

（李雨谏）

[1] 罗德里克·库弗：《尘埃中的历史》，《电影季刊》（Film Quarterly）2006年第58号。注：本文作者国籍不明。

《阿甘正传》
"傻瓜"的美国史诗

片名：《阿甘正传》(Forrest Gump)
 美国派拉蒙影业公司1993年出品，彩色，142分钟
编剧：温斯顿·格鲁姆、艾瑞克·罗斯
导演：罗伯特·泽米吉斯
摄影：唐·伯吉斯
视觉特效：肯·罗尔斯顿
主演：汤姆·汉克斯、罗宾·怀特、加里·西尼斯、莎莉·菲尔德
奖项：第六十七届美国奥斯卡金像奖最佳影片、最佳导演、最佳男主角、最佳视觉效果、最佳改编剧本

影片解读 >>>

《阿甘正传》的故事设置的年代对于美国人来说是精神上翻天覆地的三十年。二战后的国际社会开始了一系列的民权运动，包括美国黑人民权运动和妇女解放运动等。冷战背景下的美国本土经历了各种动荡，美国人见证了自己国家与其他国家的联合与摩擦。到《阿甘正传》诞生的1994年，"婴儿潮"中出生的美国人都已人到中年，开始反思和回顾过去风雷激荡的"三十年"，而电影科技的创新使得"再造历史"已经不是天方夜谭，这部经典的美国电影《阿甘正传》就应运而生了。导演将自己和编剧对于历史的思考和价值判断凝聚在阿甘、珍妮、丹中尉等数个人物中，让他们站在真实的历史中以虚构的面貌喊出了自己对于保守传统的美国价值观的呼唤。

主人公阿甘于二战结束后不久出生在美国南方亚拉巴马州一个闭塞的小镇，他先天愚钝，智商只有75。这种对人物的处理与20世纪90年代，美国社会的反

智情绪高涨有关。好莱坞于是推出了一批贬低现代文明、崇尚低智商和回归原始的影片，美国媒体称之为"反智电影"。电影《阿甘正传》就是这样一部集"反智""反思"于一体的电影。

一、真假莫辨的剧情

中国观众也许还停留在将美国大片与大量电影特效相联系的阶段，当《E.T.》中的小男孩骑着自行车掠过银盘一般的月亮背景时，电影在影迷心中的地位已不同于"物质现实复原"，而是向着梦幻进一步生发。当人们完全把《侏罗纪公园》和《阿凡达》视作"梦境"时，《阿甘正传》却让观众一次怀疑了真实与梦境的界限。梦境中的阿甘与猫王共舞，成为首先"触碰"种族壁垒的"代表"，与三位美国总统握手，穿梭于越南枪林弹雨的热带雨林，站在华盛顿反战集会的演讲台上（反战游行拍摄现场的演员实际只有演讲台前面的部分，导演通过后期制作，将人群"复制"到水池的左右两侧，造成"人山人海"的效果），与文化名人一起接受电视访问，还来到中国和乒乓球运动员对战……这一切是完全虚构的，但是它们的影像却那样真实可信，使人们不得不"相信"，阿甘的确参与了这一系列历史事件，他就是美国20世纪50—80年代的历史亲历者。

在这部经典的好莱坞影片中，特技制作始终是与故事的核心精神相一致的，严守规范，不越雷池一步。这些技法是技术上的创新而不是美学的创新。罗伯特·泽米吉斯在1988年拍摄的影片《谁陷害了兔子罗杰》中，将真人和卡通人物合为一体的表演，在当时以至于现在都具有天才发明的意义。虽然导演声称"'其实所有的电影元素都是特技，摄影机是，镜头是，麦克风是。对我而言，这些都是科技的艺术形式罢了'"[1]，"但影片的氛围、情节、类型却像回到了四十年前好莱坞的原始状态，是典型的侦探片和喜剧片复杂而成熟的交叉，这与它的独创性并不矛盾"[2]。在全片总计长达25分钟的特技画面使用中，从阿甘左右开弓的拍下如幻影般飞来飞去的乒乓球，到把阿甘的扮演者汤姆·汉克斯的脸与长跑运动员身体天衣无缝的组接，一直到片头片尾那片漂泊不定的

[1] 沈芸：《"神话"之外的〈阿甘正传〉》，《电影艺术》1996年第1期。
[2] 同上。

飞舞的乒乓球

羽毛在银幕上随着导演或阿甘的思绪有"节律"地飞舞，都显示出电脑特技的巨大威力。同样起到配合特技和叙事的手段还有巧妙地剪接。"通过电视镜头实现对历史事件的呈现：阿甘跟妈妈在大街上的橱窗电视里看到猫王在跳阿甘教给他的舞步，人类首次登上月球、里根总统被抢袭等也是在电视中闪现。或者以电视画面作为镜头之间的衔接，完成叙事。阿甘和丹中尉在酒吧庆祝新年，随着'在这欢乐的时刻我想起了珍妮'的旁白，镜头由他所在酒吧的电视镜头转为珍妮所在屋里的电视画面，相应的由阿甘的命运线切入珍妮的命运叙事。"[1]

全片多次出现电视机这一物象，除却转场作用外，电视还充当了电影第二叙述者的角色。阿甘作为本片的第一叙述者，视角受到个人身份的限制。电视这个全知视角的出现恰好补充了阿甘视角的局限，既使影片保持了自然清新的叙事风格，又使故事讲述完整统一。从文化意义上讲，电视是20世纪后半叶兴起的后工业文明的标志之一，是20世纪最先进的媒体和最权威的叙述人。电视丰富了电影的内部时空，使主人公的空间和电视中的空间合二为一。阿甘是电影中的历史载体，而电视则是电影中的历史载体。

[1] 陈旭光、苏涛等：《美国电影经典》，对外经贸大学出版社，2005年，第364页。

酒吧——珍妮房间一场戏拉片表

镜号	景别	拍摄方法	画面内容	音效
1	特写	仰拍	电视记者在报道庆祝新年的实况	喧闹声
	近景	摇	阿甘与丹中尉在酒吧聊天	
	中近景		两个妓女前来搭讪	
	近景		一个妓女摇阿甘看电视	
	近景		阿甘向画外电视机的方向看	
2	特	俯拍	电视记者在报道庆祝新年的实况	摇滚乐
	中景	摇	珍妮从电视机前走过	
	全景	摇	珍妮走过一张床	
	近景	摇	珍妮走到镜子前面	
	全景	摇	珍妮走到门口,打开门走了出去	
	特写	推摇	电视里的记者在倒计时"3、2、1"	
3	特写		电视里的记者在倒计时"3、2、1"	欢呼声
			灯球变成"1972"的字样	歌唱声
	全景	摇	丹中尉和阿甘互祝新年快乐	
	特写	俯拍	丹中尉陷入沉思	

阿甘在无意间成为猫王舞步的传授者、成为中美建交的缔造者、成为"水门事件"的揭发者、成为种族壁垒的撼动者、成为巴布虾业的老板、成为笑脸T恤的创意来源……这些后现代手法将传统解构,把虚拟的阿甘放进真实的历史之中。当观众带着固有的历史常识来看《阿甘正传》时,会有强烈的"离间"感,即一方面知道阿甘的虚假性,一面又从情感上认可他,乐于在虚假的历史中自我陶醉。"在布巴没完没了的'虾经'伴奏下镜头由装配枪支切到他们俩擦皮鞋,然后又切到擦地板。在越南战场营地,四个月下个不停地雨:凄风惨雨、瓢泼大雨、横的雨、竖的雨……再如影片对丹中尉身世的交代,以丹中尉本人身着四种军服四次倒下,像卡通画一样交代他的祖辈在美国独立战争、美国内战、第一

世界大战和二战中都有牺牲。同样的还有对布巴妈妈祖辈三代为白人仆,给人做虾的镜头。"[1]与此同时,导演也尽力用后现代的手法让观众"出戏",让我们在游戏中获得放松,避免历史的沉重感。

二、美国传统价值观的史诗

虚构的阿甘贯穿了美国历史上的肯尼迪遇刺、越南战争、反战运动、中美乒乓外交、水门事件,以及摇滚乐、黑豹党、吸毒、艾滋病等事件的三十年,而且把他置于历史之中,他见过肯尼迪、约翰逊、尼克松三位总统,"猫王"、约翰·列侬等重要人物。有人粗略计算过,《阿甘正传》中共涉及了35个人物和事件,当然这种统计还有提升的可能,因为影片中极其细微的一个标志都可能隐藏着一个传奇故事。

导演罗伯特·泽米吉斯并不满足用这些事件来拼凑成一部美国断代史,他毫不掩饰用这些人物和事件所传达的褒贬之意。比如珍妮——"垮掉的一代"所经历的"花花公子校服事件"、裸体演唱、反战运动等对抗主流文化以寻求妇女解放的抗争,并没有为她带来理想的自由生活,反而是不断的男性暴力和漂泊不定,以致最后染病身亡。珍妮最后向传统社会妥协,开始稳定的工作,与阿甘结婚,终于在临终前获得了人生的片刻安宁。珍妮的反叛向观众暗示了反抗主流文化所得到的结果必然是回归传统价值观或是自我毁灭。

对于越南战争,导演设置了丹中尉这样一个人物来与善良单纯的阿甘进行对比。丹中尉的家族历来有为国捐躯的传统,他们在独立战争、南北战争、第一次世界大战和第二次世界大战中都获得了荣耀,然后越南战争令丹中尉不仅没有得到战争的成就感,

童年的阿甘和珍妮

[1] 陈旭光、苏涛等:《美国电影经典》,对外经贸大学出版社,2005年,第364页。

还失去了双腿。他不断怀疑自己参加这场尴尬战争的意义，还有如何用伤残身体面对的生活的信心。越战是让人"无语"的，在反战游行上阿甘的话筒因为越战老兵拔掉连接线而意外失声，导演用没有声音替代了所有或是极力贬低或是维护战争正确性的言论，让电影观众与抗议现场观众一起愕然，倒也不失为一次"神来之笔"。最后，通过越战成功的，只有阿甘一人，他没有想过为什么要参加战争，对于战争环境的印象仅仅是"各种各样"的雨和战争中与布巴的友谊，而越战却带给阿甘勋章、乒乓球技和战后意外致富的捕虾事业。他还帮丹中尉重拾对生活的信念。

阿甘代表的是传统，对家庭的坚守，对爱情的忠贞，对诺言的信守，对社会制度的尊重，电影通过展示阿甘的成功与幸福鼓励观众向传统皈依，虽然保守倒也顺理成章。"从另一个侧面看，不同于70年代以降好莱坞电影中不时出现的母女/母子结构的单亲家庭，好莱坞电影一度在《克莱默夫妇》中出现的父子单亲家庭成为好莱坞情节剧的结局之一。"[1]有意味的是，《阿甘正传》中同时出现这两种单亲家庭模式：从阿甘父亲的缺席，阿甘母亲独自抚养阿甘成人，到珍妮婚后离世，小阿甘与阿甘相依为命。这种父权的回归"显然负载着美国社会传统价值观念的复位：不轨的女人最终被放逐，父亲的权威和亲情再度被强化"[2]。

三、有意味的"空白"

和解，似乎是《阿甘正传》一个隐藏的关键词。能在佳作层出的1994年从奥斯卡金像奖颁奖仪式上满载而归的《阿甘正传》，"正是出现当代美国文化四分五裂并丧失了稳定地价值观念的时刻，为美国社会提供了某种社会性整合和想象性救赎的力量"[3]。经历文化反思、社会动荡、战争困惑的美国社会，终于能在《阿甘正传》中，为所有的权力派别找到一个"和解"的契机。"正是多重层面上的不可能的和解，又是不可能的和解的实现，成功地弥合起美国战后历史、主流文化与主流社会的纵横裂隙，为治疗社会文化心理的创伤记忆，提供了有效的

[1] 戴锦华：《电影批评》，北京：北京大学出版社，2004年，第200页。
[2] 同上。
[3] 同上书，第198页。

想象。"[1]当身穿典型嬉皮士风格服装的珍妮和阿甘拥抱在林肯公园的水池中，影片达到的是美国人对于历史创伤的和解；当阿甘为黑人学生捡起掉落的书本，与黑人士兵布巴结为生死之交，世代服侍白人的布巴母亲声称"（被白人服侍）这种感觉很好"，影片达到了种族的和解。令人"惊奇"的场景出现在片尾，丹中尉和亚裔姑娘的结合传递出曾经冷战年代对峙双方的和解，凸显影片主题内涵的作用得到强化。

然而，这种看似被调和的历史矛盾，实际是有意被篡改的，而篡改的手段就是影片中的"空白"——对过去的隐晦描述或不予描述。《阿甘正传》中的越南战场完全没有《现代启示录》《全金属外壳》《生于7月4日》等越战题材影片中战争的惨烈，影片中都没有看到任何一个敌方的形象，有的只是各种雨和各种自然环境。于是，越南战场变成了一个空白的历史符号，这个符号只是渲染阿甘和布巴伟大友谊的背影，以及提供一个让导演在电影后程慢慢抚平的创伤。影片将黑人民权运动从美国20世纪50—80年代的历史中成功抹去，用看似很宏大的"阿布"友谊和布巴家族社会地步的提高来代笔，就连黑人民权运动组织黑豹党的总部中悬挂的马丁·路德金、马尔科姆·X的画像也是在一种很值得考量的情境中出席的。殴打珍妮的黑豹党领袖是一个衣着肮脏、满口脏话的白种人，将一个黑人民权运动组织领袖定位成这样一个并不"高尚"形象，那么他们为之努力的种族平等的事业难道就是"高尚"的吗？同样有意味的是，与这位黑豹党领袖绑定出场的是同样被隐晦叙述的妇女解放运动。珍妮所代表的是50—80年代追求解放的妇女，她离家出走，几次从阿甘所代表的传统美国价值观的"拯救"下出走，最后也只是沦为了这位种族运动领袖殴打的对象，还感染了"不知名的病毒"——艾滋病毒。这些影片中有意忽略的内容，实际是不可言说的"意识形态国家机器"的表现形态。因为编导是在为保守的美国价值观摇旗呐喊，那些他们所要贬低的激进的民权运动、女权运动就在似有似无的"空白"中被篡改成另一种丑陋的面貌，而且是不言自明的。

[1] 同上书，第200页。

延伸阅读>>>

大多数观众在解读《阿甘正传》的时候，只能看到一些浅层的主旨，如阿甘的单纯、笃定，以不变应万变的品性等，实际上，如果只能看到这一层次，就会深深为"意识形态腹语术"所蒙蔽，不能自已的认同影片的价值观。所以，为了能够剥开《阿甘正传》的层层外衣，看到它保守美国价值观的内核和对20世纪50—80年代进步社会运动的歪曲，就必须掌握一些有力的理论武器。

意识形态批评源自马克思主义思想家阿尔都塞的重要论文《意识形态与意识形态国家机器》，以及另一位马克思主义思想家葛兰西的"霸权"理论。阿尔都塞认为，不同于包括政府、行政机关、军队、警察、法庭、监狱等马克思主义理论的意识形态国家机器，意识形态国家机器呈现为各种专门化的机构，主要集中在宗教、教育、家庭、法律观念、政治、传媒系统和文化这八种专门化的机构中，"具体地说，这些意识形态通过提供对实际问题的形真实假的解决方案，消弭了人类生活经历中的种种矛盾和冲突。这并不是一个刻意为之的过程，相反，意识形态的运行始终'处于深度的无意识状态之中'"[1]。它要说明统治者的统治是天经地义的，而且说服被统治者接受自己各自的命运。阿尔都塞的意识形态国家机器的理论框架中，最突出的是他对主体的讨论与欧美传统的主体表述与想象形成了巨大的分歧和断裂。"在西方启蒙主义的思想史中，所谓主体，指称着自由精神，一种主动精神的中心，一个控制自己的行为并为之负责的人。而在阿尔都塞这里，所谓主体是一个俯首称臣的人，一个屈服于更高权威的角色，因为主体除了'自由'地接受自己的从属地位之外没有任何自由。"[2]

葛兰西文化理论的核心概念是文化"霸权"概念。它又译为"文化支配权""文化统治权"，充分强调意识形态对经济基础的反作用。他认为，在资本主义社会中，统计阶级通常不是通过直接强迫，而是通过被认可的方式，将意识形态加诸其他阶级。所以，霸权即意识形态领导权，它通过诸如家庭、教育制度、教会、传媒和其他文化形式，而得以运行。进而言之，霸权还不是一劳永逸的东西，必须由统治阶级不断来主动争取并且巩固，否则它同样也可能丧失。

结合以上理论，就不难看出《阿甘正传》及一些美国电影是怎样以"不经

[1] [英]约翰·斯道雷:《文化理论与大众文化导论》，常江译，北京大学出版社，2010年，第88页。
[2] 戴锦华:《电影批评》，北京：北京大学出版社，2004年，第187页。

意"的方式来向世界输出他们的意识形态霸权的,而作为被询唤的对象,观众怎样在不知不觉中成为其价值观念的"俘虏"。阿甘弱者的形象恰恰是他代表的强大的美国传统价值观的"欺骗性形象",他为了让人们相信他的善良、忠诚,刻意将自己摆在一个智弱的地位,甚至在他成为苹果公司的股东,从此坐拥财富之时,他也以"茫然不知"的口吻来描述他成功地投资了一家"水果公司"。电影所要贬抑的对象,则一直以强势的、不断挣扎的形象出现,最后以失败者的姿态向阿甘所代表的保守价值观"俯首"。

进一步观摩:

《极地特快》(2004)、《荒岛余生》(2000)、《超时空接触》(1997)、《谁陷害了兔子罗杰》(1988)、《回到未来》(1985)

进一步阅读:

1. 《阿甘正传》中体现的民族和解参见美国学者P. N. 丘莫二世的《〈阿甘正传〉与民族和解》(犁耜译,《世界电影》,1997年第4期)。

2. 关于《阿甘正传》对当代美国社会与文化的结构与重构,参见滑明达著《美国电影的跨文化解读》(中国社会科学出版社,2009)。

3. 对《阿甘正传》中历史的政治性阐释,可参见澳大利亚学者理查德·麦特白的《好莱坞电影——美国电影工业发展史》(华夏出版社,2012)中的相关章节。

思考题 >>>

1. 《阿甘正传》中由特技制作的镜头起到了怎样的作用?
2. 珍妮和丹中尉的人生轨迹与阿甘成功的人生相比,有哪些意味深长的含义?
3. 如何评价《阿甘正传》反映的美国传统价值观?

(郭星儿)

《破浪》
反叛者的宣言

片名：《破浪》(*Breaking the waves*)
　　　Zentropa Entertainments 1996年出品，彩色，159分钟
编剧：拉斯·冯·提尔、彼得·奥斯曼森
导演：拉斯·冯·提尔
主演：艾米丽·沃森、斯特兰·斯卡斯加德、凯特琳·卡特利吉
摄影：罗比·穆勒
奖项：第四十九届戛纳国际电影节评委会大奖

影片解读 >>>

不管是纵观拉斯·冯·提尔的个人作品序列，抑或是详细考察电影历史的发展进程，影片《破浪》无疑都可被视作一部具有转折意义和叛逆精神的重要文本。

首先，作为拉斯·冯·提尔"金心三部曲"[1]中的首部作品，《破浪》无论是在形式风格还是内容主题上，都与其之前的"欧洲三部曲"[2]系列作品形成了较大程度的转型和改变。在"欧洲三部曲"中，拉斯·冯·提尔通过对电影类型的大胆指涉和制作技术的精心编排，在美学风格和主题趣味上都彰显出一种强烈的男性主义特征，并以此突出影片中男性理想主义挫败的主题。而在自《破浪》开始的"金心三部曲"中，导演则更多地将重点移置到了对女性角色

[1] "金心三部曲"（Goldheart Trilogy），包括《破浪》；《白痴》(*The Idiots*, 1998)及《黑暗中的舞者》(*Dancer in the Dark*, 2000)三部作品。
[2] "欧洲三部曲（Europa trilogy）"，包括《犯罪元素》(*Element of Crime*, 1984)；《瘟疫》(*Epidemic*, 1987)及《欧洲特快车》(*Europa*, 1991)三部作品。

的塑造之上，并试图通过一系列朴素的影像，刻画影片中女性主人公善良、美好的牺牲精神，以此来传达某种带有强烈私人色彩的，关乎宗教、伦理和性别的广泛议题。

与此同时，电影《破浪》也是拉斯·冯·提尔在1995年参与发布了具有浓厚叛逆气质的"道格玛宣言"（Dogma 95）之后面世的首部作品。这部影片于推出当年引发世界范围的关注，并一举获得第49届戛纳国际电影节的评委会大奖。尽管在严格意义上说，《破浪》并不是一部纯正的"道格玛"作品（因而其也未获得具有资格认证意义的"道格玛"编号）。但是，从影片的形式风格和技术处理上看，这部作品显然又具有了相当程度的"道格玛"性质。

更为重要的是，这部电影同当时的"道格玛宣言"一样，都深深地印刻上了拉斯·冯·提尔作为电影史中一个叛逆者的个人特征，带有强烈的先锋气质和反抗精神。无论是在影片的技术手法、形式风格，还是在导演对于宗教、性别等主题内涵的处理手法中，《破浪》都呈现出一种如片名所暗示出的反叛姿态，并借由导演在影片之外的一系列具有逆反性质的行为举止，为影片的文本内外制造出某种颇为有趣的互动和观照。

一、"道格玛宣言"：制造新浪潮

美国著名学者哈罗德·布鲁姆在批评传统诗歌理论书写时，曾经提出过其颇具新意的诗评视角——"逆反式"批评[1]。在布鲁姆看来，当代诗人总是处于对"诗的传统"这一父亲角色的"影响焦虑"之中，并且不断试图以各种有意识或无意识的"误读"方式，来贬低或否定传统观念的价值，从而树立起自己的新的诗歌风格和诗人形象。

在世界电影历史的发展之中，无疑也同样存在着类似的"影响的焦虑"。纵观影史重要的电影先锋浪潮可以发现：从"法国新浪潮"、意大利"新现实主义"到中国"第五代"的崛起、"香港新浪潮"等，无一不是以对前代"陈旧"的电影观念或制作模式的反抗姿态登上历史舞台的。而拉斯·冯·提尔所参与的"道格玛小组"，试图进行的也是这样一种具有叛逆特质的先锋电影运动。

所谓"道格玛宣言"，是指由拉斯·冯·提尔及托马斯·温特伯格等丹麦导

[1] 详见[美]哈罗德·布鲁姆：《影响的焦虑：一种诗歌理论》，徐文博译，江苏教育出版社，2005年。

演于1995年签署并发布的,包括"道格玛95"宣言(Manifesto-Dogma 95)和"纯洁宣誓"(Vow of Charity)在内的,关于电影创作理念和制作模式的先锋运动宣言。这一宣言囊括了一系列具体的道格玛电影制作规则及创作规范,主要实践者来自一群共同毕业于丹麦电影学院的年轻导演所组成的"道格玛小组"。"道格玛宣言"可以被视作是战后欧洲"现代主义电影运动"的延续和扩展。事实上,它既反对法国新浪潮电影的个人主义,又反对美国好莱坞电影的技术主义,主张继承北欧电影学派的艺术精神。

在"道格玛"导演看来,当今引领技术浪潮的好莱坞电影往往利用其墨守成规的商业制作模式席卷全球,已经影响甚至伤害到电影制作的纯正性和艺术性。这些电影强调技术至上,过多地依靠肤浅的故事情节增强戏剧性,过于注重导演和演员声望,在电影制作上虽然精致却过于俗套,并且缺乏对于信念和人性的深度关注,在沉迷技术手段的同时丧失了对于电影真实性的追求。而作为"道格玛宣言"的践行者,这些导演的目标则在于"让真理从角色和场景中迸发出来",甚至不惜牺牲自己的"个人品味和美学考虑"。

尽管《破浪》并不能被认为是严格意义上的"道格玛"作品(其第一部获得"道格玛"编号的作品为1998年的《白痴》),但是正如拉斯·冯·提尔在之前的一系列"宣言"[1]所彰显的叛逆风格一样,"道格玛宣言"并不能被刻板地视为一个关于电影制作的规则清单,而应该被视作其对以好莱坞商业电影为标准的类型电影等制作模式的叛逆和反抗,蕴含其中的先锋色彩和反叛精神才是理解其宣言的题中之意。事实上,纵观拉斯·冯·提尔"后道格玛"时代的一系列作品也可以发现,其对于后期制作和影像技术的精致编排以及导演个人风格的过度彰显,都早已背离了"道格玛宣言"的条规框架。但是流露其中的离经叛道的反抗精神,则一如既往地出现在其众多的作品之中。

因此,在将《破浪》纳入到拉斯·冯·提尔某种张扬反抗与叛逆气质的作品坐标系之后,可以更好地从影片的影像风格和主题内涵出发,进一步考察其作为叛逆者宣言实践所体现出的反叛精神。

[1] 在"欧洲三部曲"和"金心三部曲"等一系列作品的拍摄上映过程中,拉斯·冯·提尔曾发表过多篇宣言。宣言的详细内容见Stig Bjorkman, *Trier on von Trier*, Faber & Faber Press, 2005.

二、真实的界限

作为"一种拯救行动"的"道格玛宣言"甫一开篇便提出了对"当今电影制作中某些趋势的反对"[1]，其中最重要的一点便在于对电影真实性的重新界定和彰显。"道格玛宣言"明确提出电影不应该是个人主义审美或单纯制造幻觉的机器，电影真实也不是肤浅地捕捉或追求生活的表面真实，而应该深入人物内心，获得一种更深层次的真实感。

在"纯洁宣誓"所列举的众多电影制作规则中，显然许多条也指向电影真实性的塑造。例如"影片须在实景现场拍摄，不可搭景或使用道具""不可制作脱离画面的音响，不可制作脱离音响的画面""影片的拍摄须在故事的发生地点进行"等。但是，这种对于真实性的追求，并不等同于战后由安德烈·巴赞及"意大利新现实主义"等所倡导的"景深镜头"和"镜头序列"中试图还原的生活真实性，而是要求电影能够更加深入探索人性本质，通过凸显人物内心世界的深度思考，来达到对电影真实性的追求。

从直观的影像呈现来看，"道格玛"电影对于真实性的界定往往被标记为其手持摄影（hand-held camera）所造成纪录片式或半纪录片式的影像风格。《破浪》这部影片即体现了这一点，整部影片采用手持式摄影，同时通过数码影像与胶片材质的多次转换，呈现出一种粗糙且具有颗粒感的画面风格，使得影片表现出某种半纪录电影性质的制作风格。例如，女主角贝丝在机场穿着婚纱等待丈夫简的到来时的一场戏，以及接下来两人的婚礼现场的一系列影像，均采用了手持摄影的方式，并以一种随性的、不连贯的剪辑手段，呈现出"家庭录影带"的纪录片式的影像风格，从而造成影像上最大程度的真实性，将影片由叙事真实导向记录真实。

同时在演员的表演上，影片《破浪》也传达出对于真实性的某种追求。拉斯·冯·提尔采用了一种半即兴式的表演方式，并不指定演员的具体动作与走位，也不要求台词的准确性和固定性，甚至不需顾及传统电影表演的连贯规则，而试图通过半即兴式的自由创作模式来追求演员（角色）作为表演主体的最大限度的自由，释放出蕴含于表演和剧情之中的动作张力。这种表演模式摆脱了传统

[1] Lars Von Trier, *Thomas Vinterberg: Manifesto-Dogma95*, in Stig Bjorkman, *Trier on von Trier*, Faber & Faber Press, 2005, p159.

演员对镜头的直视打破了真实的界限

电影制作的表演性和虚构性,传达出角色人物的内心真实和情感流露。

一个更有趣的例子则来自影片中对于演员直视摄影镜头的允许。在影片开始的第一场戏中,正寻求镇子里教堂长老们认可自己与外乡人婚姻的女主角贝丝在表达了自己的愿望之后,被要求在教堂门口进行等待。此时镜头转向贝丝脸部的特写,在百无聊赖同时心情愉悦地仰头微笑之后,贝丝忽然将视线转向了摄影机,并与银幕之外的电影观众形成了某种视线的重合。

一方面,与影片中绝大多数对于演员表演的呈现一样,这段镜头均以特写或大特写为主。这一表现手法通过对人物细微表情的捕捉和彰显,表现出某种"微观面相学"向度,并借由演员的细节表演,传达出人物内心世界的复杂情感和人性真实。另一方面,对于直视镜头的允许,则进一步模糊了真实性的界限,表现出更加复杂的探索性和实验性。众所周知,好莱坞电影的制作模式确立了经典的视线匹配原则,通过影像的"缝合效应"来掩饰摄像机的存在,借助与观众的某种欺瞒性默契的达成,来塑造电影虚幻的真实性。而《破浪》中主角对于镜头的直视则打破了这一界限,通过对摄影机的暴露,揭露了经典好莱坞式的影像风格的虚构性和欺骗性,表现出相当程度的影像真实性。同时,这种视线的穿透也打破了观众与影片内容的界限,使其能够更好地体会到影像中的人物真实和情感真实。更为重要的是,结合影片主题内涵,尤其是回顾片尾超现实片段中的上帝视点,这种直视镜头的存在暗示了某种神迹的在场,从而加深了影片宗教内涵的存在,更加突出地表达关乎牺牲、奇迹和神秘主义的复杂主题。

与此相对应的则是影片同样打破常规的剪辑风格。传统的经典电影制作确立了所谓的轴线原则和连贯性剪辑等规范技巧,而"法国新浪潮"曾以此为攻击目标创造了"跳切"等大胆的剪辑创新手段。在《破浪》之中,这种反抗性则被放大到更加自由、随意的程度。影片不同于传统的剪辑手法,而纯粹以人物的情感为剪辑的表现重点,大胆地在不同景别的镜头之间进行自由切换,即使是同一

场戏内的人物表演也可能被分割为众多不同的镜头片段。这种随性自由的剪辑方式，扩大了影像的表现范围和感染力，尤其是结合演员表演中众多的特写及大特写，达成了一种更具真实性、实验性和叛逆性的独特风格。

三、女性、救赎与宗教

拉斯·冯·提尔的"金心三部曲"这一概念来自其儿童时代阅读的绘本故事《金心》，讲述了一个天真善良的小女孩乐于分享与奉献，甚至自己因此招致不幸也能满怀信念坚持下去的故事。这个简单的故事内核也成为了拉斯·冯·提尔三部作品基本的故事主题。

而《破浪》本身的故事构思还来自法国作家德·萨德的短片故事《公正》，这部充满情欲与虐恋描写的小说讲述了一名遭受一系列身体暴行的女孩仍然对生活充满信念的故事。在《破浪》之中，也能看到许多关乎情欲和性爱描写的镜头与段落。但是，正如拉斯·冯·提尔所说，他的本意是需要"塑造一个纯真的女主角"，寻求一种"人性的纯真"[1]，整部电影的叙事目的和落脚点都在于贝丝这一女性形象的塑造。影片试图通过对其隐忍、痴情、善良、纯真的性格特质的刻画，来传达某种关乎苦难、忍受、救赎与奇迹的宗教关怀和人性考量。

作为"金心三部曲"的第一部作品，《破浪》标志了拉斯·冯·提尔与早期电影创作观念和技术手法的转变，也呈现出其对女性议题的关注和强调。这些作品均有着相类似的故事模式和叙事框架，例如主角中都有一个"外来者"形象，他们进入到一个新的、不熟悉的并且通常是保守和守旧的环境之中，也因为自身的行为或想法而被误解为异端，这最终可能会将其导向身体或者精神上的毁灭。在《破浪》中，贝丝的丈夫简便是这样一个外乡人，影片甫一开头就通过几个教堂长老与贝丝的对话，传达出本土与外来的对抗；而之后一系列悲剧的发生，都或多或少与这种对抗冲突有所关联。正是成长于这样一个环境，才使得贝丝近乎疯狂地笃信于命运与奇迹，并最终为爱做出牺牲。

在拉斯·冯·提尔的作品之中，作为绝对主角的女性角色也往往由某种具有

[1] Christian Braad Thomasen, *Control and Chaos*, in Jan Lumholdt, *Lars Von Trier: Interviews*, University Press of Mississippi, 2003, p17.

象征性的精神困惑所驱动，这种带有精神分析学说色彩的精神状态在传统的社会认知观念看来，或者是病态的，或者是过分幼稚的，并且都沾染上某种理想主义的天真气息。在《破浪》之中，牧师与贝丝父母的多次言语和举止，都透露或暗示过贝丝在婚前曾遭遇过某种程度的精神问题，而当贝丝将丈夫复原的希望完全寄托于超自然的力量和神秘联系时，来自保守力量的众人也自然而然再次将其认作是精神问题重新发作的症状。因此贝丝对于爱的力量单纯坚定的信仰和执著，则更加显得纯洁和天真。

最重要的是，在拉斯·冯·提尔的作品之中，人物关系之间总是存在着某种形态的等价交换。这种交换往往由女性角色以自己的毁灭或牺牲，来完成自身的救赎或男性角色的重生。《破浪》之中的贝丝就是这样一个悲剧性的角色，她坚信着自身的毁灭与简的康复存在着某种神秘的联系，并将其归之为某种神迹，因而最终借由自己的牺牲完成了一场对于简、对于爱的救赎。而有趣的对比则来自贝丝的嫂子嘟嘟，作为一个外来者、一个女性角色，她在镇子里最初落脚是获得了贝丝无私的关怀，而在自己的丈夫死去之后，她存留下来，作为一个交换的代价在镇子里以一种"本土人"身份生活下来。但是，显然她的角色又是充满摇摆性和不确定性的，她接纳了简和贝丝的爱情，对于贝丝也用心关注。在贝丝逐步走向毁灭时，她却如保守人群一般指责其精神状态的疯狂。在贝丝死后被长老们诅咒下地狱时，她反而又勇敢地站出来进行反抗和辩护。这种摇摆于纯真与世故、外来与本土身份的不确定状态，造成了全片中最为复杂的女性角色形象。

拉斯·冯·提尔对于女性的这种关注和塑造，正如其自己所言，受到了同样来自丹麦的另一位大导演卡尔·西奥多·德莱叶的重要影响。而影片中所流露出来的宗教情怀和批判力量，也与德莱叶的作品有着相类似的关联。在冯·提尔看来，《破浪》与其说是一部"宗教电影"（religious film），不如说是一部"亵渎宗

影片末尾外乡人嘟嘟
由沉默走向反抗

影片末尾超现实的钟声达成了对贝丝的最终救赎

教"（blasphemous）的电影[1]。作为一名天主教信徒，导演对于宗教及保守力量的批判事实上并不针对与上帝本身，而是表达出对保守宗教压抑人性和扭曲纯真信仰的反抗。

例如，影片中贝丝生活的小镇教堂里是没有钟的，这就意味着铸钟人——上帝这一角色的缺失，而对于小镇人们生活、信仰的规范则完全来自保守、迂腐的长老们，尤其是女性，在小镇的日常生活甚至是宗教生活之中都是无法发声的弱势地位。在贝丝死后，长老们也一致判定其将堕入地狱。但是，影片最后镜头表现的则是来自天堂的钟声，这意味着某种直接来自上帝的决断。这种对比进一步强化了导演对于影片中宗教信仰的态度，他所需要反对的，并不是宗教的精神实质或者上帝本身，而是要对抗世俗化的保守力量对于人性纯真的压制，从而传达其蕴含于电影之中的叛逆精神。又如影片中多次出现的贝丝向上帝祷告的场景，由其一人分别扮演上帝与自己进行对话。这既表明小镇中上帝和救赎缺失，也暗示出人们必须听从自己内心最本质、最纯真的想法和号召，来完成自身的救赎，获得奇迹的诞生。

由此可以看出，《破浪》作为导演拉斯·冯·提尔个人电影生涯中的重要转折作品，隐含在其中的关于影像风格、叙事主题的转变和塑形，无一不传达出导演所具有的叛逆精神和反抗气质，而这种反叛和实践，也正是理解这部电影深刻内涵的重要线索和要素。

[1] Stig Bjorkman，*Trier on von Trier*，Faber & Faber Press，2005，p175-179.

延伸阅读>>>

对于"道格玛宣言"的反抗精神，通常被理解为拉斯·冯·提尔等导演对于好莱坞商业电影制作模式和席卷全球的"技术至上"的电影思潮的一种反抗和叛逆。一个新颖的见解来自荷兰理论家简·西蒙斯，他把拉斯·冯·提尔的电影制作放置于当代新媒介艺术的理论范畴中进行考察，将其称为某种"游戏电影"（Game Cinema）。

在西蒙斯看来，拉斯·冯·提尔的电影事实上可以类比于基于电影的新媒介所带来的诸如虚拟现实、电脑游戏等新的媒介形式和特性。所谓的"道格玛宣言"中规定的电影制作准则，可以被视作类似于游戏中的基本准则。这些准则规定了玩家为达到游戏目标所必需遵守的规则，并且只能是在游戏的文本之内才具有相应的意义。

同时在拉斯·冯·提尔的具体影片文本之中，也常常出现模块化的叙事（modular narration），叙事者往往承担着玩家或者导演替身的角色，以此来建立某种再现或虚拟的现实主义。这使得其电影作品往往外置于经典电影或现代电影的制作范畴之外，而呈现出一种可以被称为"游戏电影"的独特的电影制作模式。例如，在《破浪》这部电影之中，影片由不同的标题被分为几个章节，呈现一种模块叙事的形态。同时影片中多次出现贝丝祈祷的场景，每一次几乎都可被视为是影片接续情节展开的预言和暗示，从而形成一种关卡式的叙事模式。这些叙事上的特质使影片叙事者化身为玩家或替身角色，创造出一种游戏电影的制作模式。这无疑为人们更好的体会并理解拉斯·冯·提尔作品和"道格玛宣言"提供了一个颇为新颖并具有时代精神的解读视角。

进一步观摩：

《白痴》，(1998)、《黑暗中的舞者》(2000)、《圣女贞德受难记》(1928)、《复仇之日》(1943)、《词语》(1955)

进一步阅读：

1. 对于拉斯·冯·提尔各作品阶段的采访和各宣言的具体内容，可参阅Stig Bjorkman的 *Trier on von Trier*（Faber & Faber Press, 2005）及Jan Lumholdt的 *Lars Von Trier: Interviews*（University Press of Mississippi, 2003）。

2. 对于拉斯·冯·提尔"游戏电影"以及"道格玛宣言"游戏性的具体论述分析，可参阅Jan Simons的 *Playing the Waves: Lars von Trier's Game Cinema* （Amsterdam University Press，2007）。

思考题>>>

1. 试分析拉斯·冯·提尔"金心三部曲"中女性形象的异同，并试从性别特征的视角，将其与"欧洲三部曲"中的男性主角的刻画进行对比。

2. 观摩以上提到的卡尔·西奥多·德莱叶的电影之后，试比较拉斯·冯·提尔作品与之在女性、宗教等主题观念上的异同。

（李频）

《花火》
亦正亦邪的暴力书写

片名：《花火》(*Fireworks*)
 日本Bandai Visual Co. Ltd.、北野武工作室等1997年联合出品
 彩色，103分钟
编剧：北野武
导演：北野武（Kitano Takeshi）
摄影：山本英夫（Hideo Yamamoto）
配乐：久石让（Joe Hisaishi）
剪辑：北野武
主演：北野武、岸本加世子、大杉涟、寺岛进
获奖：第五十四届威尼斯国际电影节金狮奖

影片解读 >>>

 北野武1947年生于东京，20世纪70年代以相声演员的身份活跃于电视及广播界，并以辛辣和黑色幽默受到观众欢迎。1989年，北野武凭借电影《凶暴的男人》一鸣惊人，从此正式进军电影界。极端的暴力与极致的温柔，是北野武传统与后现代结合的两面，也是日本文化中"菊与刀"为代表的国民性格的典型阐释。北野武的影片以暴力和极简主义的形式而著称，他的影片无论是在形式风格还是叙事方式上都极具日本特色。

 北野武拍摄于1997年的影片《花火》讲述了一个警察对充满荆棘的命运的抗争，影片既有独具特色的北野武所散发出的亲情关怀，又有突发暴力给人带来的震撼。本片采取多线叙事手法，一明一暗两道线索，回忆和现实不断穿插，最后通过一段旅途带领观众慢慢体会生命过程的美与残酷。颇具特色的是在片中穿

插了许多幅导演亲自绘制的绘画作品。这些画的巧妙运用,不但对影片风格的构建起到重要作用,而且有力地推动影片的叙事——暗示人物心理,表现人物情绪,烘托故事气氛。这部集大成之作最终获得了威尼斯国际电影节的金狮大奖,距上一次日本电影获此殊荣已经过去近半个世纪。

一、风格化的叙事

《花火》原名为Hana-bi——花与火,象征着生命和死亡,这也是影片的主题。1995年导演北野武骑重型摩托发生事故,导致右脸面瘫。病床上的北野武,回忆生死瞬间脑中却是一片空白。他在著作《向死而生》中写道:"从此要好好考虑一些事情了,最重要的是怎样活下去。这已经不是失败后苟延残喘了,而是如何堂堂正正地直面人生。"[1]《火花》拍摄于车祸后的第三年,或许正是这场车祸,让他对生命有了更多的思考和体认。所以,在这部影片中北野武保留了以往那种一以贯之的暴力风格,又增加了温情的元素。

《花火》中北野武亲自主演的阿西是一个外表冷酷但情感丰富细腻的形象、他对待同事和妻子与对待敌人和黑暗势力的态度、手段充分表现了他性格上的分裂化,在面对对手时充满了血腥和暴力色彩、让人不寒而栗,完全与正义的警察去努力帮助同事并在妻子弥留之际对其细心呵护的举止相去甚远。影片就是用这种分裂式的描写塑造出刑警阿西在对人生和事业产生绝望时的疯狂行为。

整部影片最让人感到刺激的地方就是对血腥和暴力行为的展示。这种展示是用一种非常具有风格化的形式语言来讲述的,大部分血腥和暴力的画面都被快速剪辑所规避,观众获得的暴力感来自蒙太奇语言的暗示。北野武的电影在暴力即将发生之前往往是静止的,观众看到的只是一幅静止的画面,紧接着是暴力发生之后的结果。动作如何发生,以及怎样发生的过程在影片中全部被忽略。在对北野武导演的视觉语言进行分析的《北野武电影语汇研究》一文中,作者认为:"如果要把北野武的电影语汇风格进行定义的话,我认为是'四格漫画'风格。"[2] 这里的"四格漫画"是一种剪辑的方法,它的每一个镜头里面都含有的独立信息,直到最后一个镜头才能整合成为一个完整的故事。再加上北野武电影

[1] [日]北野武:《向死而生》,李颖秋译,上海人民出版社,2010年,第6页。
[2] 司达:《北野武电影语汇研究》,《云南艺术学院学报》2007年01期。

影片开头打架的戏

中的镜头人物几乎没有动作，所以镜头的画面更似平面上的漫画，比如影片开头打架的一场戏。日本的漫画和动画产业在世界范围内都是具有很高地位的，所以日本的影视剧具有一定的漫画语言的元素是顺理成章的事情。

　　北野武极简主义的手法，给观众带来惊叹的效果在《花火》中得到了集中体现，"北野武的作品中彻底无视所谓娱乐片必须遵循的、诸如好看的故事、故事的高效率展开等基本点"，"剪接上大胆省略，一直省略到令故事本身将要解体的边缘"[1]。北野武影片的叙事风格不像好莱坞经典影片——多个矛盾集中在一个点上爆发，然后抽丝剥茧一点点地去解决矛盾，这个过程中又出现新的矛盾。北野武的叙事方式是仿佛在波澜不惊的湖水上突然投入一块巨石，湖底的鱼群受到毫无预期的震动而不得不凭本能四散逃窜。在观影过程中，观众就是湖底的鱼群，被影片突然的暴力震撼后，思维只能跟着导演走。真正的生活也就像平静的湖水人们几乎感觉不到它的流动，瞬间的冲击往往就是生活中不期而遇的事件或者事故，如何解决，只有退却了惊讶，才能理性面对。北野武的冲击带给人们的就是这种震惊之后的睿智与理性。

　　影片在剪辑手法上大量使用跳接的方式进行叙事，阿西和美幸在旅途中的

[1]　[日]四方田犬彦：《北野武：求死的本能与阳光》，王众一译，《当代电影》2000年第4期。

掘部的绘画技艺的不断成熟，展现内心表达

遭遇和掘部的绘画又以平行蒙太奇的手法进行展现。尤其是在影片的后半段，阿西和美幸的旅途及掘部的创作是故事的主线，他们义无反顾地步入毁灭的心境是隐含的线索。这种一步一步地从生向死的旅程就在一幅一幅绘画作品的内容中为呈现。影片并不是以时间的线性发展来架构故事的，埋伏行动失败和掘部的受伤是萦绕他心头挥之不去的痛。影片通过插叙方法的不断使用，使观众也和阿西一样总是沉浸在痛苦的回忆中，阿西的自责通过这种方式传递给了观众。影片的毁灭情绪是通过掘部的绘画传达出来的，在讲述阿西夫妇的旅行过程中不时穿插掘部用阿西买给他的花材绘制出的一幅幅具有表现主义色彩的画作。通过掘部绘画技艺的不断成熟，画面也由温馨的家庭情景慢慢转换成他的内心表达，最后一幅画面是雪地里鲜红的"自杀"二字。掘部在这一过程中几乎没有台词的表现，所以在影片中画面语言传递的震慑效果绝对是北野武作为导演的艺术才能的展现。

从北野武的暴力影片中，人们可以看到一个共同的特点，那就是主人公大多是将生死置之度外的。阿西因为自责和悔恨一步一步走向毁灭，也就是说这部影片在一开始的时候阿西因为失去孩子和妻子患绝症已经有了对生的冷淡。阿西陪同美幸慢慢走向人生终点的旅程，是阿西的逃亡和放逐，同时又是具有浪漫色

彩的奔跑。这正和日本的绚烂之极后归于平淡的樱花精神相契合，影片也用樱花来映衬了这一点。《花火》中，阿西和美幸的旅程是从夏天走向白茫茫的冬天，色彩由绿色变为纯洁的白。而掘部的画面，也是由绚烂的烟花变为文字组成的雪国，中间两个鲜红的"自决"表明了他们追求的目标。所以，掘部的每一幅画作都是阿西心路历程一次暗示。这种通过绘画来表意的手法，使得《花火》这部影片更具平面感，在情感流露上给人一种疏离感，就像四方田犬彦所说的那样："《花火》形式上似乎最接近催人泪下的爱情片，但却透着某种力量强烈地拒绝观众在心理上介入画面。"[1]

北野武电影语言的极简主义还体现在他在对白方面的省略上。北野武认为"对白只不过是填补画面与画面之间空隙的水泥，重要的是对影像无止境的追求"，"对话或其他种种都只能让我联想到房事前戏，男女之间的对话就是那么一回事吧，还不如让这俩人都不要说话了，只要这里坐坐那里走走，就能把整个故事交代清楚了"[2]。对白省略达到极致是北野武另一部影片《那年夏天，宁静的海》，男女主人公都是聋哑人，两个人只是一前一后抬着冲浪板行走，接近默片的效果。

纵观整部电影，阿西在影片的前半段几乎没有任何语言，除了偶尔抽动的嘴角，几乎看不到任何表情，观众也只能从影片反复的闪回和插叙等手段中获得主人内心承载的责任和压力。前半部分中，唯一喋喋不休的是掘部，向同事谈起他和阿西的中学时光，还有他们各自的家庭。也是从掘部如同自言自语般的对白中人们知道了主人公的经历和身世。但是，到了后半部分，掘部受伤之后就变得非常沉默，他被自己的家人抛弃，负伤残疾又要孤独终老，这种痛苦是无法用语言来表达的。陪伴妻子的阿西为了让弥留之际的美幸开心终于不再沉默，变得生动有趣。然而，在整部影片中，阿西的老婆美幸从始至终只在影片的最后说了唯一的一句台词：谢谢你，对不起。然后依偎在阿西的肩头。就是这样的两句话，包含了多少的理解与爱。影片就是用这种极端简略的风格、独特的视听语言讲述了一个充满爱与责任，暴力中包含温情的动人的故事。

[1] [日]四方田犬彦《北野武：求死的本能与阳光》，王众一译，《当代电影》2000年第4期。
[2] 毛过：《北野武完全手册》，朝华出版社，2004年。

二、暴力、死亡和孤独

日本精神之于樱花是全世界闻名的，樱花因其短暂的绚烂，而后又迅速归于寂灭，让富于悲剧意识的日本民族对其欲罢不能。日本人的生命观中充满了对这种炽烈而又短暂的美的迷恋。北野武电影中的暴力描写可以很好地解释这一点，无论是《花火》还是其他影片，暴力总是在静止镜头和面无表情的人物之后突然发生，观众和作为暴力客体的角色都是在没有预期和来不及反应的情况下被击倒，生死就在让人为之心动的瞬间逆转。

《花火》中虽然讲述的是警察的故事，但是北野武在影片中的行事方式完全还是一副黑社会老大的派头，用暴力解决一切，打小混混，击毙了凶犯却又疯狂地射完所有子弹，抢劫银行，消灭了对他纠缠不清的黑社会组织。这部电影中的警察不是一个法律和正义的执行者，而是一名古代的日本武士，甚至有中国文化"侠"的影子。北野武的暴力贯穿于他的无政府主义的状态，在他的多部影片都有体现，例如《凶暴的男人》《小奏鸣曲》《大佬》。这些影片中北野武是对手和上司共同的麻烦，用自己的暴力去惩戒敌人，又让上司难以掌控。在《凶暴的男人》中，北野武饰演的警察因为在执法过程中不断使用暴力而被警局除名，在《花火》中也是因为过度的暴力行为而丢了警察的身份。北野武似乎很乐意使用这种手段，在有归属的身份中使用暴力往往会受到限制，一旦失去组织认同的身份，那么暴力的合法性就由作为个体的自身而主宰。暴力的结果是带有毁灭性的，所以死亡伴随暴力而产生。北野武的影片在主人公用暴力践行了他的原则之后，接下来是主人公的主动赴死。这样的结局在《凶暴的男人》《小奏鸣曲》和《大佬》里都有体现。

死亡是北野武暴力相映成辉的主题，但是北野武影片中的死不仅仅是被动的无望而终，而是自我毁灭的选择。在《小奏鸣曲》中，杀掉所有敌人后主人公开车回去见女朋友的路上开枪自杀；《凶暴的男人》中，打死了敌人的主人公看到被毒瘾控制的妹妹，毫不犹豫开枪打死了她。日本人对死亡和道德的哲学式认同。《花火》中的主人公的死同样体现出死亡后道德感。正如美国著名人类学者鲁斯·本尼迪克在那本著名的《菊与刀》中提出日本人是"耻的道德"。阿西作为一名警察和一个男人，他的所有行为都以用"雪耻"来解释。"耻"在日本人心中并不是一般意义上的耻辱，它具有更宽泛的外延和更深刻的内涵。总的来说也是日本人对于他人评价的重视，这也可以说是一种"体谅他人的文化"，

耻文化的核心是麻烦他人的事情尽量不要做，自己在注意他人眼光的同时，也是成为他人所在意的"他人"。

武士的忠义和责任全部体现在《花火》中阿西的身上。武士道，乃取求死若归途之道。这是日本人对于死的最本真认识。影片结尾阿西和美幸走完了人生最后的旅途，在蓝色的大海和洁净的沙滩开枪自杀，枪声响起的时候人们似乎又感受到了阿西点燃的那个烟花绽放在天空时的震撼。

三、现代武士北野武

田犬彦在《北野武：求死的本能与阳光》中提到，北野在国外大受好评的背景是否和向往神秘的东方主义情调有关？20世纪50年代给日本电影带来国际荣耀的衣笠贞之助和沟口健二的多数影片，根本上就有异国情调的因素。结合起来看，这种疑问也不无道理。但是，在北野的电影里，既没有穿和服的艺妓，也没有表现武士深奥的价值观。他所执著描写的是20世纪90年代文化杂交状态下的日本社会状况，在国外受欢迎和赢得较高评价应该有不同于东方主义好奇心的其他理由。

北野武的电影还充满着日本黑社会文化，如影片《大佬》。日本的黑社会的著名程度或许仅次于意大利黑手党，黑社会在日本是一个特殊的组织，据说他们可以是"合法的组织"，甚至对日本社会的发展起着一些积极的作用。北野武虽未曾加入过黑社会，但日本的黑社会却把他视为非常敬重的人。曾经有一则轶事，说北野武曾被日本最大的黑社会组织绑架，他以为这一次死定了，哪知，原来只是大佬的女儿想见识一下他的庐山真面目。这也可见北野武在日本受欢迎的程度。

北野武式的暴力显然已经超越了古代日本的武士追求的忠、孝、仁、义及尚武的精神内核和外在的形式感和荣誉感，北野武描绘的暴力显得更加的漫不经心，随时随地暴力都有可能发生。暴力的行为变得日常化，让人们在经历一次次枪击或刀劈之后喷溅的血痕而来不及感叹，因为北野武的暴力是随意的、波澜不惊的，也是日本式的。日常生活的危险性带来《菊与刀》中提到的"情义"这个概念。"情义"在日本人的情感中是很重要的，日本人的"情义"有其独特性。"'情义'既与中国儒教无关，也非来自东方的佛教。它是日本独有的范畴，不

了解情义就不可能了解日本人的行为方式。"[1] "'情义'有显然不同的两类。一类我称之为'对社会的情义',按字面解释就是'报答情义',亦即向同伙人报恩的义务;另一类我称之为'对名誉的情义',大体上类似于德国人的'名誉',即保持名誉不受任何玷污的责任。"[2] 所以,可以说《花火》是一部充满了"情义"的电影,"情义"也是《花火》中阿西沉默的表情下面掩盖的义不容辞。《花火》中暴力的原动力来自北野武的情义和他对生命的责任感。日本人或许就在这种对日常生活的事件中寻找到了对于生命意义的阐释。黑泽明的《生之欲》中主人公渡边做了三十年的公务员,三十年如一日每天重复同样的动作,用他自己的话说就想一具"木乃伊"。然而,在身患癌症后对生命的意义产生了反思,用最后的一点时间终于完成了小公园的改造,总算是履行了他作为一个市政厅的公务员的职责。日本著名作家三岛由纪夫在《叶隐入门》中写道:"我们每一天在心内承载着死,我们也就是每一天在心内承载着生。"[3]

延伸阅读>>>

北野武在采访中说:"历史上有日本电影的繁荣期,后来日本电影的体力降低了,可还继续原来不好的习惯,过得很不健康。然后像我这样的恶性肿瘤出现了,现在已经普及到一定的程度了。我这么说是故意的,针对主流的,我是想说'如果你们要恢复日本电影的繁荣期,首先要有疫苗来驱逐我,这样才能重建它,不然的话,你们没有权利讲日本电影'。目前,我的电影就是像癌细胞那样,就是说,后来会变成严重的致命伤,所以跟大家说,要赶快把它毁灭。"[4] 北野武的毒舌,体现在他的三部著作中《毒舌北野武》《浅草小子》《向死而生》。

北野武电影的独特性与他不羁的人生价值观有很大的契合性,在他那三部著作中都有很好的体现。或许在北野武影片中大量的暴力和死亡不会是他对现实的一种调侃,在面对死亡时人们很少能像他的电影里的人物那么从容,仿佛死亡本

[1] [美]鲁思·本尼迪克特:《菊与刀》,吕万和、熊达云、王智新译,商务印书馆,1990年,第93页。
[2] 同上书,第94页。
[3] [日]三岛由纪夫:《叶隐入门》,隰桑译,凤凰出版传媒集团,2010年,第32页。
[4] 《"我是日本电影界的癌症,大家赶快驱逐我吧!"——围绕《花火》的对话》,《当代电影》2000年第4期。

身就是电影主人公的一部分。但是，也很难猜透导演到底是怎么想的，例如在影片《小奏鸣曲》中，女主角对北野武说你真的很勇敢，上来就开枪。北野武的回答是："我是因为害怕才开的枪。"那么，他是不是因为害怕而自杀呢？关于日本人的生死和道德观，《菊与刀》这部著作能给人们很多启示。

进一步观摩：

《凶暴的男人》(1989)、《奏鸣曲》(1993)、《大佬》(2000)、《坏孩子的天空》(1998)、《座头市》(2003)

进一步阅读：

1. [美]鲁思·本尼迪克特：《菊与刀》，吕万和、熊达云、王智新译，商务印书馆，1990。
2. [日]北野武：《向死而生》，李颖秋译，上海人民出版社，2010。
3. [日]北野武：《浅草小子》，吴菲译，上海人民出版社，2010。
4. [日]北野武：《毒舌北野武》，李颖秋译，上海人民出版社，2010。

思考题 >>>

1. 北野武电影中的暴力情节与好莱坞动作片有何不同？
2. 针对《菊与刀》的著述，简述北野武电影中的日本民族性问题。
3. 北野武对黑泽明影片中体现的日本元素做了怎样的继承和发展？

（徐之波）

《樱桃的滋味》
追问死亡的旅行

片名：《樱桃的滋味》(Taste of Cherry)
　　　法国／伊朗合拍，1997年出品，彩色，95分钟
编剧：阿巴斯·基亚罗斯塔米
导演：阿巴斯·基亚罗斯塔米
摄影：阿里莱扎·安萨里安
剪辑：阿巴斯·基亚罗斯塔米
主演：胡马云·埃沙迪，阿赫多尔·侯赛因·巴吉利
奖项：第五十届戛纳国际电影节金棕榈奖

影片解读>>>

作为一位来自伊斯兰世界的电影艺术家，阿巴斯受到世界的宠爱。黑泽明曾说过阿巴斯的电影不需要借助评论，只需通过观看便知道其作品的伟大。戈达尔也曾赞誉道："电影始于格里菲斯，止于基亚罗斯塔米。"《樱桃的滋味》是阿巴斯·基亚罗斯塔米1997年的佳作，也是他最有影响力的作品之一，曾获得第五十届戛纳国际电影节的金棕榈奖。影片通过朴实的影像语言，对生命个体在自由与死亡面前挣扎的探讨，以及借助旅程所传达出的伊斯兰世界寓言，在当时的世界影坛引起轰动。

一、生活质感：长镜头、正反打和光影

作为一种重要的电影语言，也作为在电影语言基础上形成的重要电影理论或电影观念，长镜头之于电影的意义几乎是永远都说不完的。在电影语言层面上，

"长镜头"是"一种潜在的表意形式,注重通过事物的常态和完整的动作揭示动机,保持透明和多义的真实……保证事件的时间进程受到尊重……长镜头作为一种电影风格和表现手段在展现现实景象方面有其优越性"[1]。

在影片《樱桃的滋味》里,阿巴斯没有运用纷繁复杂、炫技式的镜头调度,也不追求华丽流畅的场面调度,他让长镜头充分发挥较为纯粹的记录功能,注重时间与空间的完整与写实,为观影人展示这个发生在一天之内的简单故事。影片开始便是一组长镜头——开着汽车的主人公巴迪不断寻找着什么。长镜头在主观与客观之间切换,带巴迪关系镜头与视线镜头之间交替,一边是巴迪的视线所及的伊朗社会:老人与年轻人一同在市场上寻找工作机会,街道与广场的生活常态,钢材凌乱堆放的高地;另一边是心事重重的巴迪,面容疲倦的他与后景富有生机的人、景物形成鲜明对比。在这组占据影片前十分钟的镜头设计里,随着镜头间简单的转换、慢速运动的汽车,巴迪掩饰目的却又迫不及待地与窗外人物对话,都会与观众急切获得答案的心理形成张力,产生具有生活质感般的戏剧效果。

在字幕消失后,影片主要通过正反打镜头推进故事发展。一个年轻的士兵,坐上巴迪的汽车,他们之间的对话揭示出戏核所在——巴迪想自杀,并希望有个人在第二天把他埋了。通常,单一对话之间形成的叙事与影像会使人觉得单调乏味,电影创作者往往会简短对话,并用丰富的镜头调度来缓解观影人的疲倦。但阿巴斯反其道而行之,只是简单地采用正反打,在巴迪与士兵之间对切,并往往根据人物的心理活动来切换。在这组正反打镜头中,镜头内部的景别变化是严格依照人物情绪的变化而变化。影片里,随着巴迪与士兵对话的深入,随着巴迪接近人物、诱惑人物的对话内容递进,巴迪视线镜头的景别由中近景变为近景,再变为特写,这样的递进符合巴迪的心理活动变化:接近士兵,希望士兵帮他完成心愿。相反,士兵的视线镜头由中景变为近景后就再也没有变化,这也真实地反映出士兵的心理活动:上车后因感激巴迪帮助从而拉近距离,但听到巴迪的要求后不情愿帮这个忙,心理距离没有靠近。与此同时,作为前景的静态对话是与后景不断闪过的动态生活图景互相配合,为细心的观众呈现出伊朗社会的现实景象:有时是绿地与现代化街道,有时是荒地与破旧房屋。另外,除了通过前后景来实现画面的纵深外,阿巴斯时常让士兵或者巴迪处在逆光或侧逆光的效果中,

[1] 许南明编:《电影艺术词典》,中国电影出版社,2005年,第68页。

巴迪与士兵、阿訇、老师之间的正反打镜头

一方面突出画面的主体人物，达到造型效果，另一方面借用画面的明暗布局形成车里空间的纵深感。

在士兵被巴迪的请求吓跑后，巴迪继续着自己的寻找。此后他所见到的阿訇、博物馆老师都以对话方式展开，并配合着相应的正反打镜头。在与阿訇的对话中，人们会发现两人之间的心理距离始终没有拉近——阿訇坚定的信仰与巴迪的个人哲学是有冲突的，他们之间的交流更像是巴迪对伊斯兰教义的一种质疑。因此在两人的视线镜头里，景别始终是不变的。离开阿訇，巴迪随后碰到一位博物馆老师。在车内，巴迪对老师的话保持心理距离，两人视线镜头的景别都以中景为主。而当巴迪领悟到老师的提点后，再回到博物馆渴望进一步交流时，两人视线镜头的景别变为近景，把双方的心理活动细致地表现出来。

贯穿这三组与对话有关的正反打镜头，或者穿插在这三组中的是一组组用长镜头拍摄全景的影像，这是阿巴斯从影以来最喜爱的手法，熟悉他作品的人想必会立刻浮现出诸如《随风而逝》中的麦浪骑行画面。在这些长镜头里，往往没有情感波动，没有戏剧冲突，只有简练的画面构图和调度，构建起阿巴斯扎实、质朴、诗意的影像世界。影片经常能看到一分钟以上的长镜头，有的是单独出现，有的是以组合方式出现。这些长镜头都是在重复一个内容——巴迪的汽车在环形山路中缓慢前行。在这些长镜头的内部调度中，巴迪白色的汽车牵引着摄影机的

汽车与山路

移动及观影人的视点，在连绵起伏的土黄色高地之间穿行，时而消失在前景的山体中，时而成为消失在后景的山体里。借助这些长镜头，人们得以看到伊朗乡间的真实景象，也得以解读出许多与影像表意相关的内容，比如承担人生迂回隐喻的蜿蜒之路与巴迪在对话中寻找自杀之路的相互映射。其中，有一组长镜头最为典型，它是巴迪遇到博物馆老师后的一组长镜头。影片里，伴随着博物馆老师的独白内容，汽车再一次在山路中穿行，在逆光中前行，交替出现在山体对比的阴影中。而汽车的运动不是简单地遵循对角线调度，而往往是从画面的一角出现，经过多个弧形运动，最后消失在画面对侧方向。同时利用汽车在画面内部的运动带出前中后景。这样的调度设计，加上偏向古典的构图方式，使得画面呈现出美感和大气，从景深到光影的建构出如同欧洲古典油画般的影像质感。除了增加影像质感外，这样的长镜头还表现出阿巴斯对叙事空间的整体把握，在一定程度上为观众勾勒出一幅"地形图"，串联起碎石场、城市、街道等外在空间，不至于使场景与场景的连接过于跳跃。

上述的长镜头与正反打镜头构成《樱桃的滋味》影像的主要表现手法。除此之外，还有两处地方值得关注。一处是在巴迪送走阿訇之后，独自一人来到采石场边。在巴迪下车的场景里，阿巴斯采用逆光造型，利用道路的延伸，以采石机和尘雾作为前景，巴迪和车子作为中景，电塔和土堆的存在形成后景。这样的构图方式使得画面不仅明暗层次突出，而且极具表现力。随后，巴迪走入尘雾坐在

巴迪逆光镜头

尘土上,若隐若现,他坚实的轮廓线解体于闪烁的尘土之中,黑色的阴影与砖黄色的尘雾加强画面的孤独感,由此写实的细节、雕塑般造型及戏剧化的光影成就这段如画般的影像。同时阿巴斯利用人物的逆光效果和尘雾的散射效果,使得这个画面不仅传达出一种诗意的美感,而且还渲染出神秘主义的氛围,更把巴迪与阿訇对话之后的复杂心情及对石块化为尘雾的沉思十分具象地表现出来。

最后一处是影片结尾部分,巴迪躺在土坑中,大雨倾盆、雷鸣阵阵,明月在黑云中时隐时现,而每一次闪电划过的时候,巴迪也在明暗之间时隐时现。当画面陷入一阵黑暗后,观众以为影片行将结束之时,突然出现的是一段手持摄影拍摄的影像:阿巴斯与饰演巴迪的非职业演员抽着烟,参与摄制的军人们相互说笑。关于结尾,阿巴斯解释道:"在影片结束时,当这个人物下到那个坑里时,在一分钟时间里,都是黑暗的。月亮消失在云的后面,就像陷入漫无边际的黑暗中。这里,生命、电影和光同一了。在银幕上,我们什么也看不见。而后,第一个生命的信号,是在六个月之后,一个春天的早晨展现在影像中。因此,空白片段的黑色,是死亡与虚无的实体化。当光消失时,光、自然和生命在唯一的运动中完成了。甚至,如果不表现摄影机和电影拍摄的画面,它还是拥有同样的意义:这个结尾部分是一种重生的形式;于无尽的黑暗之后的一次新生。"[1]

除去影像的文化内涵外,阿巴斯还认为:"看上去像是一个业余电影或者家庭电影,用录像带拍成的、带有内在性的气温,就像人们拍摄生活,拍摄重生。这是我们并入电影中的一个资料,我不想把它仅仅作为影片中的一个组成部分。这段录像给影片带来一点纪录片的色彩,没有场面调度。"[2] 由是,在这段另类的影像里,相对本真的自然色彩和郁郁葱葱的世界,一扫之前阿巴斯使用滤镜营

[1] [伊朗]阿巴斯·基亚罗斯塔米:《特写:阿巴斯和他的电影》,单万里译,广西师范大学出版社,2007年,第96页。

[2] 同上书,第100页。

造出巴迪眼中的橘黄世界，同时扫去压抑已久的主观色彩，让巴迪的"重生"显得生机勃勃。

二、个体寓言中的民族寓言：自杀、伊斯兰世界走向

就《樱桃的滋味》的主题来说，这是一部关于自杀、自由与选择等问题的影片。影片也因此获得一定的哲思高度。自杀在伊斯兰世界里是一个严肃的话题，也是一个带有禁忌色彩的话题，这使得影片的自杀看上去是一个审视和反抗伊斯兰教义的行为。影片中阿訇与巴迪的对话告诉观众，个人选择自杀是重罪。可按照巴迪的逻辑——人活在世上不开心也是罪，真主不会让人不开心地活着。从字幕翻译的理解来看，似乎没有漏洞，但实际上就什叶派教义而言，这个逻辑是不成立的。在教义里，存在有关"前定"的论述，即关于人的行为是否自由，以及拥有多大自由度的论述。倘若人所犯的罪是出于自己的意志和选择，且他知道是坏事，也不是被迫做，而是自己有求于那件坏事，那么由于真主只做好事不做坏事，所以他会得到惩罚。因此，在巴迪的逻辑中，他用真主的宽厚偷换自己的困境——这是对圣训的理解偏差，他不仅有求于自杀，而且把真主留给人间的可能性视为自我解脱的空间。

巴迪的自杀不仅存在逻辑上的漏洞，更存在着动机上的疑点。在巴迪的表述里，自杀行为无关他对信仰价值的忠诚、对灵魂的最后守望，或是对时代变迁带来的伦理崩塌，巴迪的自杀看似是无法忍受生活的茫然和不开心。巴迪的自杀看上去是朝着死亡的终点前行，但实际上他一直在徘徊寻找。他没有选择市场上那些只为钱而工作的人，而是那些在路上遇到的人来帮他实现自己的愿望。但坐上汽车的人里，无论是稚嫩的士兵、坚定的阿訇，还是劝说巴迪的老师，每一个看上去都不像是纯粹"工人"，每一个看上去是巴迪在寻求着对"自杀"命题探究的深入交流对象：面对士兵提出自杀——面对阿訇被否决自杀——面对老师自杀被劝说。在这个过程中，影片的表述把死亡变为一个有关选择的问题。

对于影片中的自杀问题，作为傀儡师的阿巴斯借用博物馆老师之口，说出自己在访谈中的认识："在自杀的决定中有一种自由的形式：这是我们唯一可以扮演神或自然的时刻。生命是痛苦的总和，只有这个行为还能成为一种选择。我们不能选择出生的时间，不能选择地点，不能选择我们的国籍、我们的父母、我们的宗教、我们的肤色、我们的种族。唯一一个让我们在自然或神的面前进行反抗

的时刻,就是当我们说出'我是否应该继续活下去?'的时候。这是一种暴力,但伴随着一种反叛,一种挑战。"[1] 从阿巴斯的阐释中,自杀涉及自由、暴力、反叛和挑战,更重要的是,自杀被阐释为一种可能性,一种选择的权利。

阿巴斯还认为:"自杀的可能性让生命成为一场旅行,而回程车票总是敞开的。因此,在我的电影里,有一种存在主义的东西:'当我们还活着的时候,我们就对我们的生命负有责任。'"[2] 由此,阿巴斯把自杀问题从真主手中剥离出来,把其转化为个人自由选择问题,以及存在主义式的"行动并承担责任",转换为个体的一场旅行,"一种可能性就是他寻找一种交流,拥有一种接触"[3]。

这如同影片所呈现的一样,自杀实质是一次仪式化的旅行,一次人生的可能性探索。衣食富足厌倦人生的巴迪坐在车里,他眼中的世界浸染着土黄色,存在着石块化为尘雾的景象,车外尽是伊朗现实社会发展中的种种艰难。在车内世界与车外世界的交界处,是巴迪与几个主要人物的交集。巴迪的行车中,能坐上车的有三个人,分别是士兵、阿訇和博物馆老师,分别是库尔德人、阿富汗人和土耳其人。这样的人物安排隐隐地透出有关以伊朗为核心的周围伊斯兰世界现实和命运的"擦痕"。

1979年以伊朗为中心的伊斯兰革命运动,加上两伊战争的爆发,民族、宗教与国家三重交错使得一直未能"归顺"西方的伊朗地区再一次成为世界关注的焦点。影片中,以库尔德人、阿富汗人、土耳其人代表的伊斯兰世界目前的民族现状,再加上少年、青年、老年这样的时间序列,真实地还原出伊朗地区的过去与现在。以士兵为代表的库尔德人在现实中没有自己的民族国家,而是被肢解为几个国家的少数部落,渴望激进建国;以阿訇为代表的阿富汗人在建立统一的阿富汗王国后,在英俄、俄美反复争夺中夹缝生存,而后在高举原教旨主义的塔利班政权下坚守教义;以博物馆老师为代表的土耳其人,在"安纳托利亚民族解放运动"后,在"其宗教、遗产、习俗和体制方面是伊斯兰社会,但是其统治经营却决心使它成为现代的、西方的和与西方一致的"[4]。

而巴迪,作为发展过程中的新兴阶级,他在过上理想生活后落入"失乐园",这成为伊朗社会在现代化过程中困境的镜像——美式现代化被伊斯兰革命

[1] [伊朗]阿巴斯·基亚罗斯塔米:《特写:阿巴斯和他的电影》,单万里译,广西师范大学出版社,2007年,第88页。
[2] 同上书,第90页。
[3] 同上书,第89页。
[4] [美]塞缪尔·亨廷顿:《文明的冲突与世界秩序的重建》,周琪译,新华出版社,1999年版,第65页。

终结，导致国家被封锁，社会、经济倒退，与伊拉克开战。巴迪在现实的"不开心"象征着伊朗在革命与发展、一元化与全球化等方面的内外格局：对内重建经济的艰难／对外寻求价值认同。由此，巴迪的旅行便转换为抉择边界的伊朗人面对库尔德人的勇猛激进、阿富汗人的固守坚持、土耳其人的品尝西化，究竟何去何从？巴迪看似接受博物馆老师西式"甜美滋味"的诱惑，但实质如阿巴斯所言，在黑暗中获得新生——预示着伊朗社会将在现实困境中对未来、对社会、对自己的重新思考和定位，以此获得新生。

在这样的关照中，阿巴斯把伊朗世界的前世今生交融进巴迪的"自杀之旅"，把人物间的对话放入大历史话语中同步呈现，使得《樱桃的滋味》成为建构自身民族历史意识的有效表述。

延伸阅读>>>

在全球化的语境中，如何找到一条将民族性与世界性、个性化与本土化出色结合的发展之路，从而在世界影坛确立自身地位——这是任何一个国家都面临的问题，伊朗电影的崛起为其他国家的电影发展提供一个值得参考和分析的案例。

自伊斯兰革命以来，伊朗在国际舞台上一直遭受西方社会的冷酷对待。与此形成反差的是伊朗电影在全世界流行并获得美誉的现状。从20世纪80年代开始，伊朗电影屡屡在国际电影节上斩获大奖，如阿巴斯的《樱桃的滋味》获得1997年戛纳国际电影节金棕榈奖，马克马巴夫家族的萨米拉凭借《黑板》获得2000年戛纳国际电影节评委会大奖，帕纳赫的影片《生命的圆圈》夺得第57届威尼斯国际电影节金狮奖……而2011年的影片《一次别离》在拿下柏林国际电影节金熊奖后，更在美国本土拿下当年的金球奖和奥斯卡金像奖最佳影片……除此之外，像《天堂的孩子》《天堂的颜色》《苹果》等影片也获得全世界各地影评人和影迷的好评。

在这些成绩背后，让人惊讶的是伊朗电影人的创作是在本国严格的电影审查制度下完成的。众所周知，作为什叶派掌权的伊朗是严守圣训的国家，因此诸如宗教、政治、暴力与性等领域都是本国电影生产的监督禁区。但伊朗电影人没有局限在这些领域之内，他们将目光放在伊朗现实社会，用朴素的电影语言和风格化的影像追求，探究社会发展中人与人的关系、个人命运等具有人文关怀的话

题，从而将现代化与本土化等全球性命题反馈给伊朗人民，也反馈给全世界人民。另外，伊朗电影人表现出对西方现代电影流派的继承与改造，保持现实主义美学的同时不忘诗意与抒情性，关注人性、个体发展的同时也不忘链接整体社会，由此形成具有本土风格的现实主义。然而，尽管伊朗电影根植于伊斯兰民族的历史文化，但在影评人眼中，"后殖民主义"是这一时期伊朗电影无法回避的印记，打破原教旨与传统桎梏的话语多多少少贯穿在这些电影中，成为影片背后徘徊的幽灵。2011年，影片《一次别离》却打破这个印记，它用伊斯兰质朴的信仰文化回答西方现代化发展过程中从"道德与现实分离"到"精英与大众分离"的问题，让全世界人都为伊斯兰人民的虔敬信仰感动，进而自省。

进一步观摩：

《哪里是我朋友的家》（1987）、《家庭作业》（1989）、《特写》（1990）、《生活在继续》（1992）、《橄榄树下的情人》（1994）、《随风而逝》（1999）

进一步阅读：

1. 有关《樱桃的滋味》的国外影评分析请参考《当代电影》2000年第3期的《樱桃的滋味与桑葚的味道——评阿巴斯的〈樱桃的滋味〉》。

2. 有关阿巴斯电影作品的访谈与自述请参考由单万里等人所译的《特写：阿巴斯和他的电影》（上海人民出版社，2007）。

3. 有关阿巴斯的诗集作品请阅读由李宏宇译的《随风而行》（广西师范大学出版社，2007）。

思考题 >>>

1. 阿巴斯的长镜头与塔可夫斯基、安哲罗普洛斯等人的影像实践相比，存在什么样的异同？

2. 阿巴斯其他领域的艺术实践与他的影视创作有着何种联系？这种联系是表象的，还是深层的？

（李雨谏）

《罗拉快跑》
命运的狂奔

片名：《罗拉快跑》（*Run Lola Run*）
　　　Prokino Filmverleih公司1998年出品，彩色，81分钟
编剧：汤姆·提克威
导演：汤姆·提克威
摄影：弗兰克·格莱比
美术：金·辛克莱
作曲：雷恩侯德·黑尔、约翰尼·克莱默、汤姆·提克威
主演：弗兰卡·波坦特、莫里兹·布雷多、约阿希姆·科尔
奖项：第十五届美国独立精神奖最佳外语片；第十五届圣丹斯电影节观众奖

影片解读>>>

 上一个百年，电影、电视、电子游戏、动画、MTV、摇滚乐、电子音乐、互联网等多种媒介相继诞生。在多媒体的视听轰炸下，艺术也在不断革新。1998年的德国电影《罗拉快跑》便诞生于这样的历史环境之下。因其多元化的艺术表现手法、独特的叙事结构和富有哲思的主题，一经推出便受到了观众与评论界的一致好评。该片标志着德国影片在艺术上新的探索，有评论指出，"《疾走罗拉》与九十年代相当一批新电影如《堕落天使》（王家卫）、《燕尾蝶》（岩井俊二）、《铁男》《天生杀手》（奥立佛·斯通）等片的极端形式主义的审美趣味相呼应，似乎预示着二十一世纪的电影风格走向"[1]。

 影片讲述了罗拉为了拯救男友而三次狂奔的故事。不同于其他复调式叙事

[1] 侯军：《制造新梦幻——丛〈疾走罗拉〉的构想谈起》，《北京电影学院学报》2001年第1期。注：《疾走罗拉》为《罗拉快跑》另一译名。

影片,《罗拉快跑》并非从不同角度叙述同一件事情（如《罗生门》），也不是依次叙述事件的多种可能性（如《机遇之歌》《双面情人》）。三次重复叙述中所隐含的人物成长暗线赋予了《罗拉快跑》强烈的"带入感"。再配以动感的电子音乐、对比强烈的画面色彩、缤纷的动画，共同铸造了极具"游戏性"的试听感受。导演汤姆·提克威更吸收了"柏林学派"导演对现实生活进行哲学性批判的特点，用寓言式的故事对生活、命运进行形而上的思考，展现了混沌理论对人生命运的影响以及人类在命运中螺旋上升的奋斗精神。

一、奔跑的镜头

有强烈实验电影色彩的《罗拉快跑》所取得的商业上的成功，与其精湛的视听语言应用是分不开的。导演汤姆·提克威曾在采访中说过，"影片开头就是一个顶着一头红发的女子，为拯救爱人的性命在大街奔跑的镜头。我老早就想拍一部有这种镜头的电影"[1]。而在导演评论轨中，他更是明确地指出"我可以告诉你为什么我会有拍这么一部电影的想法，一开始在我脑海里有幅画面我很喜欢……我很喜欢这么样一幅画面，一个女人充满激情的在跑步，但却似乎又很绝望。这结合了电影画面的各种元素，既有充满活力的混乱性也有种种运动性，我一直觉得电影画面就用该是这样的"[2]。电影《罗拉快跑》就是如此简单的脱胎于导演偶然间所想到的一个画面。从这个核心出发就可以理解，运动对《罗拉快跑》是何等的重要，塑造运动感成了影片最大的美学诉求。

正如影片片名《罗拉快跑》所示，影片的主要内容就是罗拉在奔跑，演员的动作也是同样纯粹的奔跑。当这种奔跑从画面中抽离出来进行抽象讨论的时候，它甚至变得有些许无趣——试想还有哪一部影片可以让其接近50%的篇幅都只是在叙述同一个动作。但是奔跑，无疑是人类力量最为爆发的一种体现。这也许是远古时期祖先烙印在人类基因中的记忆，因为跑得快便可以有猎物果腹，跑得快就可以不被猎食者捕杀，可以说每一个人都是最为迅捷的跑者。这也是为何在奥运会场上人们会为刘翔、博尔特短短几秒钟的比赛提心吊胆，因为在奔跑中，蕴含着人类最为庞大的力量、速度，是生命本质最为直接的体现。于是，当从

[1] 《罗拉快跑》DVD花絮导演访谈，河北文化音像出版社，2006年。
[2] 《罗拉快跑》DVD导演评论轨，河北文化音像出版社，2006年。

转为全面展现影片调度水平的镜头

这个角度审视影片时,女主角的奔跑便成为了影片一切运动性的源泉。

 为了将这种力量最大化的释放出来,需要综合场面调度、摄影、剪辑等多种技巧。当影片的内部运动已经很丰富的时候,就需要摄影机的配合来表现。上面这个镜头能较为全面的展现《罗拉快跑》的调度水平。首先,从色彩学角度来说,影片背景多为灰色系,这种颜色是稳定的、后退的。罗拉身上的颜色则是明亮的绯红、湖蓝、青绿,这些跳跃的色彩使她相对于整个画面是跳跃的、不稳定的,本身就赋予了她动感。其次,镜头采用了低角度仰拍,在这个镜头中甚至几乎是贴在地面上所拍摄的。运动是相对的,相对的差异性是展现运动的最主要手段。当镜头贴近于地面时,地面的景物运动就会大大增加,这种增加会拉大景物与罗拉的差异,自然也会增加罗拉和整个镜头的运动感。这个道理同样适用于人工放置在罗拉前的栅栏。[1] 这些栅栏成为地面的延伸,起到了参照物的作用,一方面更加凸显罗拉奔跑的速度,同时也成为镜头中新的运动元素。最后摄影机进行长焦距跟拍,长焦距本身对纵深空间具有很强的压缩性,相对的就对镜头内横向移动有较大的表现力,出现在长焦镜头内的横向运动往往给人一闪而过的感觉。这样就会带来新的问题,影片要表现主题——主人公罗拉是不可以瞬间穿过镜头的,那样的话一个镜头的时长可能就只能维持1秒不到。解决方案就是使用轨道车和摇臂对主角进行跟拍,尽量维持运动主体罗拉在镜头内一段平稳的表演时间。所以,长焦跟拍实际上是以罗拉身边事物的倒退来展现画面中不动的罗拉的前进。

 除了长焦镜头外,由于广角镜头对于纵深空间强大的表现力,也被导演大量应用于影片当中。正如长焦镜头中横向运动会一闪而过,广角镜头中的纵向运动

[1] 《罗拉快跑》DVD导演评论轨,河北文化音像出版社,2006年。

广角镜头中的纵向运动

会带给人瞬间离去和到来的感觉，这使得在拍摄与画面垂直的运动时格外有表现力。如图中的镜头，罗拉仿佛一瞬间跑离了自己的公寓。在此镜头中，导演还在剪辑上辅以连续的跳接，这种跳接在缩短时间的同时人为制造了一种节奏，在缩短观众的心理时间的同时提升了罗拉奔跑的速度。这种快速并略带一定跳跃的剪辑在影片中被大量应用。比如，在选择向谁借钱的场景中就快速插入不同的人物肖像，使得影片节奏在开场就达到了高峰。

如果说剪辑是影像的节奏的话，身为视听艺术的电影更是要注意音乐上的节奏。《罗拉快跑》中动感十足的电子音乐也为影片添色不少。这种脱胎于迪斯科舞厅的音乐每一拍皆为重音，加之以快速的节奏再配合画面自然使影片动感十足。而大量采用的属和弦[1]则让音乐有着浓重的不安定感，这种不安定感更让人的内心有所期待，而期待恰恰能够缩短对时间的认知。这样的音乐铺垫在罗拉每次奔跑的途中，配合画面上的调度、摄影机的运动，多管齐下，才共同打造了《罗拉快跑》在视觉上充满活力的运动感。

二、媒介融合语境下的后现代影像诉求

《罗拉快跑》快速的节奏、紧张刺激的情节固然引人入胜，但其丰富的艺术表现形式，兼容了动画、MTV、游戏等多种艺术特征的影像表现力更是影片吸引观众的法宝。作为一部具有很强实验性质的先锋电影，不但在艺术上取得巨大创新，更可以在吸引大量本土观众的同时获得国际上的好评。甚至有评论说"汤

[1] 原文为"Dominant"（全阶第五音），《罗拉快跑》DVD花絮导演访谈，河北文化音像出版社，2006年。

姆·提克威的《快跑，劳拉》在90年代末期的观众中掀起的一股热潮，可以与50年代末戈达尔《精疲力尽》在观众中造成的轰动相媲美"[1]。

事实上，90年代末的电影想要获得更多的关注已经不像几十年前那么容易了。在20世纪末，人们有了丰富多彩的电视节目，有了动感的流行音乐还有配合音乐所创作的MTV，有了令人着迷的电子游戏，还有刚刚发展起来的互联网。不同种类的媒介像寒武纪生物大爆炸一样蓬勃诞生，并且各自都有着极强的生命力，争抢着彼此的观众。其他产业的蓬勃发展使电影的生存空间不断被挤压。这种挤压一方面是由于新诞生的媒介大多是视听艺术，本身具有一定相似性，如电视和电影在视听语言的规则性上的高度一致、电子游戏大量借鉴电影分镜等；另一方面作为大众艺术，在行使其审美娱乐作用时，娱乐性成了各自抢夺受众的主要特性，想要获得更多的商业收益就要面对不同娱乐产业带来的多方面竞争。在这种纷繁复杂的多媒体背景下，曾经的娱乐大亨——电影也在积极的吸收不同媒介所带来的新鲜营养，呈现出媒介融合的特性。

融合的集大成者便是《罗拉快跑》。作为一部标准长度的电影，可以从中解构出太多借鉴其他艺术形式的特征。最常被人提起的是影片的游戏化（事实上，游戏化几乎成了影片的一个符号）。毫无疑问，影片带给了人们畅快的游戏感，甚至不亚于在街机上通关一款热门游戏。许多评论者将这归于影片的复调叙事，但历史上使用复调叙事的影片不在少数，而具有游戏性的则不多。有些人认为游戏性来源自互动。显而易见的，电影并不具有互动性。实际上，《罗拉快跑》的游戏性源自它三段叙事后的一条隐藏故事线——罗拉的失败与成长。在游戏的过程中，不管是在"最终幻想"（Final Fantasy）系列中长久的刷怪让角色级别成长从而得以打败"boss"，还是在苦练后凭借娴熟的技巧在"俄罗斯方块"（Tetris）中取得一个更高的分数，带给人们最为本质的乐趣实际上来自游戏者本身努力后自身能力提高（有些是操作者的技巧，有些则直接表现为游戏角色的变强）所带来的回报，这便是游戏性。

在《罗拉快跑》中，主角一上来就有一个目标——20分钟内筹集10万马克，三次奔跑都是为了这一目标，三次奔跑一次比一次接近目标，观众伴随着罗拉一起经历失败、积攒经验（例如学会如何开枪）、最后成功，实际上就像是在

[1] [美]汤姆·华伦：《关于〈快跑，劳拉〉》，游飞译，《当代电影》2000年第6期。注：《快跑，劳拉》即本片另一译名。

影片夸张变形的动画

看着导演汤姆·提克威打一款电子游戏一样。需要强调一点的是,《罗拉快跑》中的"罗拉"(Lola)与游戏"古墓丽影"中的主人公"劳拉"(Lara)没有任何关系,导演也曾强调过"我希望罗拉这个角色不完全是虚构的,她要很大众化,真实可信。而不是像什么'坦克女郎'或者《古墓丽影》的'劳拉'什么的"[1]。

其次,影片大胆地将动画融入正常叙事当中。事实上,从最初在电影播出前作为广告放映到当下使用CG技术完美的融入影片叙事中创造视觉奇观,动画从电影诞生之时便搬起左右。但是《罗拉快跑》的动画却别具特点,夸张的色彩、任意的形变、具有象征意味的形式表现,浓厚的实验动画色彩也许让看惯了实拍电影的人有些无法接受,但对于看着动画长大的70、80年代生人来说,化一切不可能为可能的表现力才是他们所希望看到的。而向上溯源,这种张力极大地表现手法则直接与20年代的德国表现主义电影有关。德国表现主义电影大量地吸收了表现主义小说、绘画、戏剧的特征,使电影的表现力获得了一个质的飞升。而《卡里加利博士的小屋》里那些具有浓厚表现主义色彩的绘景、倾斜的房屋和高反差的影像特征等,则都可以在《罗拉快跑》的动画中都寻得踪迹。而除了动画,影片开头进入钟表的镜头中钟表的造型和恐怖片的氛围也毫无疑问地脱胎自德国表现主义。

在游戏性和实验动画的巧妙融合外,《罗拉快跑》当中的背景音乐与电影的搭配堪称完美。在观看影片后,也许无法瞬间记起罗拉三次奔跑在画面上的不同,却能明确感受到三次音乐在情感上的差异。音乐此时成了艺术的主体,画面却略微向后退了一步,这可以归结为MTV对电影的影响。在MTV的制作中,音乐是主体性的、先行的,画面要配合音乐的表达,具体到画面表现上则往往是

[1] 《罗拉快跑》DVD导演评论轨,河北文化音像出版社,2006年。

以快速的剪辑、摇摆的镜头呈现。《罗拉快跑》中，剪辑和音乐是相互配合制作的，导演本身也是音乐制作人，用他自己的话说："整个制作音乐的过程和剪辑过程是密切关联的，我们制作音乐的过程和剪辑过程并行。电影剪辑得越有节奏音乐就越有轮廓，所以到了最后我们是剪辑室和音乐室两边跑。好使得电影和音乐合为一体，互相推进……通常我都希望电影能有一个非常音乐化的体现。"[1]这样律动的镜头配合动感的音乐，一个音乐的节奏型又对于整个乐曲的走向是具有决定性的，这样才给人留下了深刻的印象。《诗大序》中所说"情动于中而行于言，言之不足故嗟叹之，嗟叹之不足故永歌之，永歌之不足，不知手之舞之，足之蹈之也"也说明了音乐对于表达情感的作用。实际上，MTV对于电影的影响在新世纪电影中更为明显，在剪辑和影片节奏上尤为明显，更有一批MTV导演开始拍摄电影，如被称为日本MTV界的黑泽明的中野裕之就于1998年拍摄了《武士畅想曲》。

在吸收了来自动画、MTV、游戏等多种媒介的特性后，影片《罗拉快跑》呈现出了十足的后现代主义特征。作为20世纪文化思潮的重要组成部分的后现代主义，是很难给以明确的定义的。这一方面是因为后现代主义本身便反对明晰的理论体系，反对经院化、经典化，反对一种绝对正确的理论体系。这也导致了在后现代主义的理论体系中，对概念的明确界定会是如此的困难。对于后现代主义艺术，王宁教授曾总结到："后现代主义艺术本身是十分复杂的，就其实验性、激进性、解构性、表演性等特征看，它确实在反传统方面比现代主义有过之无不及；但就它的另一极而言，也就是其通俗性、商业性、平民性、模仿性等特征而言，它又在许多方面与传统相通或被视为某种形式的返回传统！"[2]

从这个角度来看，便不难理解《罗拉快跑》的后现代本质。其实验性的影像探索，激进地将多种媒介融合到自身中使其成为电影艺术的先锋军；影片的剧情却是通俗的、平民的——罗拉是一个无所事事的中产阶级小姐、男友是一个小混混、擦肩而过的有家庭主妇，有偷自行车的人，还有衣衫褴褛的流浪汉，甚至连开篇第二首诗也只是著名的德国足球教练塞普·赫尔贝格的名言。这些气息让影片贴近于普通百姓，去表现他们的日常生活，然后通过这种日常去表现对生活

[1] 《罗拉快跑》DVD导演评论轨，河北文化音像出版社，2006年。
[2] 王宁：《传统、现代和后现代刍议》，《书法研究》1993年第5期。转引自陈林侠：《论后现代语境中电影叙事的先锋困境》，《北京电影学院学报》2004年第2期。

形而上的思考。这种思考高度与同时期的"柏林学派"有所相似，所不同的是受Dogma95影响颇深的"柏林学派"是以原生态的影像对德国现实进行哲学性反思，而汤姆·提克威则在思考生活本身。

三、复调叙事中的螺旋上升精神

具体到导演汤姆·提克威对生活的实际哲思，就需要深入到《罗拉快跑》的故事文本本身中去探寻。影片是一个十分典型的复调叙事模式。"复调"一词源自音乐术语，指代"一种多声部音乐，其中若干旋律同时进行而组成相互关联的有机整体。"[1]后被苏联学者巴赫金引申为复调小说，用以描述陀思妥耶夫斯基的小说。在此借用"复调"一词，来指代在叙事中对同一件事情多次叙述的艺术形式。

早在1950年，黑泽明就以《罗生门》一片震惊影坛。直到今日，评论界仍对该片巧妙地故事结构津津乐道。将一个简单事情透过不同的人来描述，因为身份不同、利益不同，最后所复述的经过居然千差万别，可以说这是电影中复调叙事初次崭露头角。在《罗生门》中，人们明确地知道事情已经发生，并且肯定有且只有一种可能，而不同的叙述只是更加深入地去剖析每个叙述者的内心。黑泽明在此所表现的，是人的自私本性。而波兰导演克日什托夫·基耶斯洛夫斯基于1981年所拍摄的影片《机遇之歌》则直接构成了对《罗拉快跑》文本结构上的影响。该片也是三次重复叙事，描述了一个青年因为是否能赶火车而出现了三种截然不同的命运。导演一方面阐述这机遇的不可知性，另一方面也在对命运进行着嘲讽。

这种对可能性的直接批判，可以说是复调叙事与生俱来的特性。在现实生活中，人们面对无数可能性的未来只能去选取一个，使这个未来从可能变为必然。在艺术作品打破这一禁锢的同时，可然还是必然这一哲学命题就被理所应当的抬到了桌面上进行讨论。《罗拉快跑》中罗拉正是由于三次下楼梯时不同的遭遇，导致了其后的三种命运。而一旦可能性的大门被打开，那么一个微小改动对今后事情发展的影响就成了讨论的热点。令人不安的是，混沌理论表明在一个系统中哪怕一个数值改变了很小一个数值也会在今后造成天差地别的影响，这便是人们

[1] 夏征农主编：《辞海·艺术分册》，上海辞书出版社，1988年，第137页。

罗拉被吸入时空中

熟知的蝴蝶效应——一只蝴蝶是否扇翅膀会决定一场台风是否出现。

于是,导演在极力表现细小事物对人一生的改变的同时,毫无保留地对生活中的可能性进行了嘲讽。仅仅因为罗拉从身边穿过的方式不同,一个妇人就可能成为偷窃婴儿的罪犯或是虔诚的宗教徒,抑或是中乐透大奖成为百万富翁。短短几秒钟照尽人一生的照片蒙太奇此时成了无力的人类在命运面前无声的抗议。

那当命运扼住人生的喉咙时该怎样呢?如果在20分钟内不筹集到10万马克男友就会丧生呢?一头红发的罗拉就是在这种时候开始和命运进行赛跑。同样的赛跑进行了三次,但是不同于《机遇之歌》中的三次绝望,罗拉最后成功的挽回了男友的生命,罗拉最后获得了胜利。可是,罗拉究竟是怎样救得男友的呢?在影片的叙事中,并不是简单地将同一事物叙述三遍。三次奔跑的罗拉也不是平行时空中的人物。确切来讲,影片中的罗拉更像是一个人,一个为了同一个目标跑了三次的人。可以发现,在第一次奔跑的结尾,罗拉刚刚从男友曼尼那学会了如何打开手枪的保险,而在第二次奔跑时,罗拉就可以使用夺来的手枪了。同样,在第一次奔跑时没有注意到救护车的罗拉,在第二次时便去问驾驶员可否搭顺风车,而到第三次时则直接开门上车。而在最后,当罗拉拿着钱看曼尼笑着走过来时,两个人的表情有着截然不同的表现,曼尼看似很轻松,而罗拉的表情仿佛她知晓影片中所发生的一切,沉重而深邃。不得不承认,出现在三次故事中的罗拉是同一个罗拉,并且有明确的先后顺序。明确了这一概念后,就知道了在导演的眼中,被命运扼颈时只要像罗拉一样奋力奔跑,哪怕会多次重复地跑回起点,但最终会走向胜利,这条循环的道路并不是一个环形,而是螺旋的——每走一圈便会向上多爬一层。这个螺旋意象不但出现在片头动画中,还出现在楼梯,及赌场墙上那幅女人背影的肖像中。仔细分析三次奔跑的背景音乐所吟唱的歌词,也会

发现罗拉成长的痕迹及永不言败的生命态度。

影片中,出现了三次被吸入钟表的镜头,一次开场两次在动画中。钟表的时间意象毫无疑问的代表了痛苦的人生。而红发的罗拉仿佛在告诉人们,用生命去奔跑,哪怕有时会回到起点,但是道路一定是通往光明的。正是导演这种对生命的赞扬和对人性的肯定,使《罗拉快跑》区别于其他复调叙事影片。

延伸阅读>>>

仔细观察《罗拉快跑》的影像,会发现影片在某些桥段中画质会忽然变差。比较明显的一次是在第三次奔跑时偷车贼卖给流浪汉自行车的定场镜头,罗拉爸爸和情人对话时也是较为明显的一个场景。这实际上是导演特意设计的一种区分时态的方式。影片中一共出现了三种不同的画面,这些看似画面变差的实际上是采用DV拍摄而成,另外还有黑白画面和标准的135胶片画面。开始时出现的黑白画面毫无疑问地在表现过去发生的事情,普通135胶片则用来表现发生在罗拉和曼尼身边的现在进行式,而DV画面实际上是在表现发生在罗拉和曼尼不在现场的剧情。

《罗拉快跑》同时也透露着浓厚的女权主义色彩。影片中的男性角色大多没有什么能动性——搞丢了钱的曼尼只会哭哭啼啼地向罗拉撒气求救,有外遇的爸爸在面对情妇时还是一如既往地软弱无力,超市的警卫毫无防御能力而警队的警员甚至失手开枪。与之相对比,罗拉行事果敢、干练,还使用手枪控制住了超市及爸爸的银行。她更具有"尖叫"的能力,可以喊停男友,镇住爸爸,甚至让全赌场看着她赢得10万马克。

影片的核心是两段夹在奔跑中的红色段落。一次罗拉依偎在曼尼怀中询问他是否爱她,一次曼尼靠着罗拉的肩膀问他死后她会如何。这段二人亲热后的情节展现了人类原始的力量来源——性、对死亡的恐惧及彼此的爱。

进一步观摩:

1.《罗生门》(1950)、《机遇之歌》(1981)、《双面情人》(1998)、《蝴蝶效应》(2004)、《无姓之人》(2009)

进一步阅读：

1. 关于电影与不同媒介间融合的相关讨论，参见贾德·伊桑·鲁格尔、马修·维斯、亨利·詹金斯：《聚焦:平台之间的游移——电影、电视、游戏与媒介融合》，于帆译，《世界电影》2011年第1期。

2. 关于后现代文化中电影叙事的发展，参见陈林侠：《论后现代语境中电影叙事的先锋困境》，《北京电影学院学报》2004年第2期。

3. 德国当代电影的相关资料，参见杨慧：《法斯宾德之后——90年代以来的德国电影》，《世界电影》2006年第4期。

4. 关于《罗拉快跑》的国外评论，参见Grant P. McAllister, *Romantic Imagery in Tykwer's "Lola rennt"*, In *German Studies Review*, Vol. 30, No. 2 (May, 2007)。

思考题 >>>

1. 在影片《罗拉快跑》中找出一个长焦段镜头、一个广角段镜头，分别简述其美学特征。

2. 观看影片《双面情人》《蝴蝶效应》《无姓之人》，结合本片分析一下几部影片的数据库（Database）式叙事特征。

3. 以拼贴、解构、重组为特征的后现代主义文化在日常生活屡见不鲜，列举几部后现代主义艺术作品，其中至少包括一部影视作品。

（高原）

《永恒与一天》
文化迷思与镜头之美

片名:《永恒与一天》(Eternity and a Day)
 Arte公司,法国第四电影台等1998年联合出品,彩色,137分钟
编剧: 西奥·安哲罗普洛斯,托尼·诺格拉
导演: 西奥·安哲罗普洛斯
摄影: 乔治·阿凡尼提斯
主演: 布鲁诺·甘兹、伊莎贝拉·雷纳德、法必西欧·班提佛立
奖项: 第五十一届戛纳国际电影节金棕榈奖

影片解读 >>>

清晨,一位老人沿着海岸缓缓前行,开启他永恒与一天的生命旅程……今天,艺术片的爱好者们都能轻易认出这个由长镜头呈现的场景,它早已成为只属于安哲罗普洛斯的"作者签名"。而深入掌握西方电影史谱系的影迷们则不难从长镜头的运用中找到诸多巨匠们的影子——塔可夫斯基、费里尼、伯格曼……但,就电影史谱系里任何相似的技术运用而言,它们都无法遮挡住安哲罗普洛斯的自身魅力。因为有一样原创的艺术框架比电影语言和叙事内容更为关键,不仅使他的电影创作独具一格,还促使一切创作元素都在这个框架中生长、嫁接乃至相互作用。这个框架,也

老人与狗漫步海岸

是欧洲原生文明的创生因素之一，人们倾向于认为它是自古以来沉淀并得到继承的希腊精神，进而由此在安哲罗普洛斯的电影里形成一种特质的史诗模式，构成电影的叙事结构与文化迷思。

一、文化迷思——旅程、边界、回家

当人们尝试在安哲罗普洛斯众多的电影作品里寻找史诗的组织结构和基建元素时——悲剧英雄、旅程、宏大的历史场景、人文关怀、民族的命运与悲情等，便会发现这些都已严丝合缝地嵌入影片的各个部分。因此，在人们看来，把安哲罗普洛斯的作品跟史诗联系起来，至少表面上是顺理成章的事情。另外，如果考虑导演的希腊文化底蕴、神话与诗歌的教育历程等，那么结论不容置疑。但是，对于那些逻辑严谨的批评者来说，这样的预设似乎太过简单，希腊的现代历史进程与社会改革或许是史诗结构背后的幽灵。事实上，对于一般观众而言，这是切入安哲罗普洛斯作品最恰当也是别具深度的方式。

纵观西方文化史，最著名的史诗剧作正好来自希腊：荷马的《伊利亚特》和《奥德赛》（又称《尤利西斯》），描述特洛伊战争前后，奥德修斯（又名尤利西斯）参与木马屠城，见证阿喀琉斯等英雄的命运悲剧，而后漂泊在爱琴海之中，成为处处无家却处处是家的自由囚徒（被自由所囚的人）。奥德修斯历程的最大吊诡在于他的"他者化"，当他历经多年漂泊后返抵家乡，竟然发现家国已经面目全非，仆人和妻子竟也认不出他，身份危机造成他成为人们最熟悉的陌生人。奥德修斯的传说先于荷马而流传于爱琴海一带，关于他返乡后也有多种传说。在奥德修斯的一生中，历程成了一切，一切只余下没有重点的过程，英雄永远在路上，或漂泊，或死亡。旅程，或是一条路，或是一个通道，或是一抹轨迹，或是一节命运，随着笔墨讲述出种种时空。可以说，为了信仰，为了梦想，提起旅行袋，踏上旅程，刻下时空记忆的最终轨迹，是欧洲文化内部永远挥之不去的"乡愁"。人们不难发现，在众多的文学作品里，既有赫拉克勒斯式的英雄之旅或俄狄浦斯式的悲剧之旅；亚伯拉罕式或摩西式的神启之旅；但丁、浮士德、保尔、圣地亚哥、奥雷良诺等主人公各自不同的旅程。除此之外，精神的守望者们更进一步挖掘出回归/出发/寻找/定位等形而上思想，直指人类的永恒终极问题——我是谁？从哪里来？到哪里去？试图为人类揭示出那条反思自我，通往天国，成为超人的脱穴之路。

在安哲罗普洛斯《永恒与一天》中的讲述里，亚历山大更像是一位自我流放的英雄，背负着个人生活与诗歌语言的双重旅程。一方面，他"跳出"现实世界，一次次返回过去记忆，对话已经消逝的人或事，流露着强烈的归属渴求却无法置身其中；另一方面，他带着孩子行走在现实中，展现出希腊社会中的种种现实细节与当下困境；他也走动在对希腊诗歌的追溯和挂念中，徘徊在希腊精神的失散和遗忘中。一切就如他在母亲床前的追问：他的旅程处于既是出发又像是返回的逻辑中，更是蹒跚在现实一日与永恒精神的林中路间。他不知道自己的归途在什么地方，也不清楚旅行的终点在什么地方。对亚历山大来说，离开现实居所像是重返过去的时光，重返过去的时光像是为了寻找现实的归途，于是要么从现实回溯过去，要么到后来重新返回现实，因此，返回本身其实是另一种出发，出发也成为另一种返回。

正是这个特色，令人们很难仅仅把安氏作品归类为旅行电影（好莱坞称为公路片）。一般而言，在这类电影中，主人公是在故事既有的时间序列中慢慢铺陈出往事记忆，旅程上的自我发现、自我和解及自我救赎是逐一打开并慢慢展现，期间的种种相遇都可以看做是主体的自我象征或想象投射。然而，安哲罗普洛斯电影中的旅程是不能用"精神"这个词便能去掉那层形而上学的迷思。因为电影中的精神价值并非透过肉体经历而体现，而是在一个循环往复的环状结构中得到解释，而这个结构便是旅程。因此，不是人物构建出旅程，而是旅程构建人物的主体存在，人物才能在旅程中不断生成自身的属性，生存的意义于是便在这旅程之中。也正是这样的主体／旅程的结构，令安哲罗普洛斯电影中的"他者"显得格外突出。这不仅仅是因为主体坠落并成为他者（自己最熟悉的陌生人），变得与自我疏离并异化的无处可归之人，向深渊或洞穴尽头迈进。更重要的是，它完全呼应希腊神话中的悲剧英雄处境，明知命运宣判的时机却仍抵抗命运（如阿喀琉斯参与特洛伊战争），也由此成就一种英雄的情结，反抗成就命运但仍需反抗。

回到旅程本身，旅程虽是循环再生，但它总有站台供旅人休息，总有边界提示目标的可实现性，哪怕到达边界后仍需轮回。边界，是安哲罗普洛斯电影作品中另一个关键词，在他的沉默三部曲中，情感的边界与政治的边界始终昭示着旅程节点的存在。《永恒与一天》也是如此，那个身着亮黄色的小男孩，生活中除了边境、警察等有形界限，还存在各种各样的无形界限（如语言、如他与老人间有关诗歌的心理距离）。他逃出巴尔干的禁锢国界，却又钻入希腊的边界——

有形的边界与
无形的边界

居无定所且被人贩卖，被现实社会遗忘在城市的角落里，最后乘船前往下一个边界所在。在电影里有关边界与个体的揭示便是当老人带着孩子来到边界时，每个处于边界上的人身披如死神一般的黑色，与孩子身上的黄色形成强烈反差，昭示着边界生存环境的暗哑氛围与个体宿命般的流浪困境。固然，界限森严是将人囚禁于边界的现实，然而，这又何尝不是因为归途的不断延异而引发出所指的没落和无限的虚妄。无论对于小男孩还是亚历山大来说，没有家，旅程便成为家；反过来也即如此：存在的家乡并不在那无限逼近的终点，也不在透视尽头的希冀。因此，按照这样的逻辑最终会落入过于抽象和虚无的目标——家的灭失。于是，旅人不再是一般意义上的寻找终点和定所的旅人，他落入意图逃离边界但边界仍在，这一困境暗示着跨过是徒劳的——因为边界也是不断生成，由此生命价值的意义不是以抽象的"家"为遮羞布，而是以"在路上"的方式抗争命运。

因此，人们会被亚历山大的"回家"所感动。亚历山大老人年岁已高，希望能有人收留自己的狗而四处寻找、求助。他最先想到当然是女儿，但女儿和女婿却拒人于千里，临别前不忘"提醒"老人关于旧宅被拆卖的命运。因此，由下一代埋葬那尘封而美好的回忆，足以使老人心理崩溃，而这打击让老人在女儿的房间里逃入旧日的回忆中，关于家，关于爱。在这里，"回家"不再是四下走动的肉体位移，它被还原为纯心理的过程。而一旦成为心理过程，它又有着先后次序，有着时间的流动。那记忆中的"家"当然不再存在，根本永远回不去，老人所谓的回家不过是一次无限延异的旅程。于是人们看到，每个人的存在是有限的，在他终将老去时更是赤裸裸的——独自面对死亡的到来和亲人的消亡及无情的剥夺，这正是奥德修斯返乡时所拥有的脆弱和无助，也是海德格尔笔下阐释出"此在"的"在世状态"。更为沉重的是，老人一直渴望续写的19世纪长诗，这

也注定是一场无家的语言漂泊和虚妄。对于希腊的文化或是人类的文明来说，19世纪没有20世纪的绝望与阵痛，它不为20世纪的革命与震荡而惋惜，因为它仍然保留着人文情怀的燃烧状态和社会新生的成长期待。对于亚历山大来说，19世纪的诗是另一个层面上的家，是精神流浪永远无法回到的地方，他想与诗人完成对话并问出答案所在——明天持续多久？但一次次，他只能在讲述的想象里与诗人擦肩而过。

也如此，无论是实在的家、记忆的家、诗人的家、家的意义，还是家的位置统统变为旅程本身。亚历山大化身成希腊英雄，在同行小男孩的陪伴下走向"只比永恒多一天"的一天。对于影片来说，安哲罗普洛斯置入的希腊悲剧和史诗的框架，他把个人真实交织进神话真实，最终成为电影艺术的真实——老人选择旅程，无论故事情节是出发还是回家，"真实"便在历程中呈现为一个又一个的"此在"，生命得以同时成其为存在。

二、长镜头写诗——呼吸感、流动性、多重时空

"我对长镜头和段落（sequence shot）的热爱，起源于我对一般运用的剪辑的思考，我认为它们是装配好的现成物。可能是历史原因，我接受那些凭借蒙太奇而制作出来的电影，像爱森斯坦的电影，但我心目中的电影绝非如此。"[1] 当一如既往相信书本的学生们根据这句话，试图在世界电影史谱系中归类安哲罗普洛斯时，试图把他的影像美学和长镜头联系起来时，往往显得有些底气不足。巴赞美学告诉人们，长镜头是借助对时空的完整记录，从而触摸生活原貌，获得近似本真写实的美学魅力。而在《永恒与一天》里，安哲罗普洛斯颠覆长镜头死板的美学规定，让镜头获得"呼吸感"，从而流动开来，构成其如水般凝缓却不失活力的影像美学，并且从中转换过去与现代、梦与现实的多重时空关系，达到如同《百年孤独》开篇首句的美学高度。

影片开头便是一组长镜头，以变焦推镜头运动为主。一开始是一个长达2分30秒的变焦推镜头，在充满抑郁的巴尔干音乐和苍茫的诗歌诵读中，它沿着亚历山大梦境的后院花园，一直推到二楼房间窗口处。紧接着少年在梦中苏醒，镜

[1] Gabrielle Schulz, *I shoot the way I breathe: eternity and a day*, in Dan Fainaru ed., *Theo Angelopoulos interviews*, University Press of Mississippi, 2007, p72.

头跟随少年穿过房间，停落在少年离开。最后，在空阔的海边，变焦推镜头中的少年们奔向大海，纵情嬉戏。三组长镜头结束后，镜头从海边拉回亚历山大的房间，观众才明白原来这是一场梦。

这里，长镜头并不是作为客观身份介入电影，它的视点属于做梦中的亚历山大。他的视点越过花园，落在同样做梦的小亚历山大身上。梦中的亚历山大似乎惊醒小亚历山大，但长镜头没有选择接近，而是静静地站在一旁，让小亚历山大游走在做梦者的视点中，最后"目送"他从岸边奔向到海水里，并衔接起现实与记忆。这一组长镜头因为是在（无意识／主观意愿）梦境中运用，所以纪实性相应地被颠覆，观众无法追溯镜头中的时空完整性和客观性，也无法确定这组镜头中的内容合法性，它究竟是梦的想象？还是记忆的再现？不管怎样，构筑梦境的长镜头是与亚历山大的生命节奏相联系，紧随着记忆结构和序列运动，由此也正如安哲罗普洛斯所说："每个镜头都是活的，都有自己的呼吸，都有吸气和呼气。这是个不能允许任何干扰的过程；它必须有一个自然的开场和闭退。"[1]

除此之外，长镜头的"呼吸感"还来源于镜头内部人与空间的张力。在后面两个长镜头中，当小亚历山大苏醒后，摄影机跟踪着他的行动，从房间内部空间推进到小亚历山大的后背。当镜头停止并随着他的离开，楼梯口的空间又向观众展开。而在最后一个长镜头中，小亚历山大跑向大海，空间在变焦推镜头运用中获得扩张。由此，在长镜头与被摄物的张力中，视点与视域、空间与人的张力舒展又紧缩，不仅形成叠加，而且还产生出快／慢、动／静、聚焦／离散结合的灵活性，并自镜头外部运动与内部调度中产生出流动的连续性，让人在观影时获得如同日常呼吸一般的心理节奏，自然、平缓。

在《永恒与一天》中，还有一组长镜头值得回味，那就是当亚历山大给小男孩讲解诗人时的场景。在宁静的希腊湖畔，从20世纪末的孤独老人到19世纪的徘徊诗人，从现代的湖边到过去的马道、诗人的大地，前前后后，竟只用两个镜头来转换时空关系，交代人物关系。4分钟的过渡里自然而不拖沓，真实而不矫情——把画面交给观众，把故事交给故事，一切自然而然，娓娓道来。这显然不是人们一般意义上所了解的长镜头知识及其在电影中的实践运用——时空竟能在长镜头中获得割裂与穿梭？

[1] Gabrielle Schulz, *I shoot the way I breathe: eternity and a day*, in Dan Fainaru ed., *Theo Angelopoulos interviews*, University Press of Mississippi, 2007, p72.

 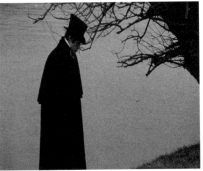

时空叠加的长镜头

 同样的镜头运用在影片中还有两处，一处是亚历山大与小男孩在历史的废墟中缓步走过，长镜头将19世纪的诗人与他们同时置入一个场景里，但只是注视却无话语交流。另一处是在空无一人的巴士里，在老人和孩子的注视下，诗人上车落座。然后诗人面对他们朗读着自己的诗作，镜头缓慢推进，将情绪与视线的注意力都放在诗人及其语言上。最后诗人下车，老人追问无果。对于安哲罗普洛斯来说，或许这样的长镜头运用能最大限度地让亚历山大的过去与现实交接，让他的想象与虚妄相互交错，将他的旅程变为一场彻底的孤独旅行。

 在安哲罗普洛斯看来："有些时候，我感觉过去是现在的内在部分。过去并没有被遗忘，它影响到我们现在所做的每件事。我们生活的每时每刻都由过去、真实和想象组成。"[1]从这句话中不难看出，正是安哲罗普洛斯独特的时空观，给予他的镜头运动能够自如的来往于各种不连续的时空中的能力，并在想象、真实与记忆之间缓缓地移动。由此，长镜头这一形式的现实界限领域被彻底颠覆，

[1] Gabrielle Schulz, *I shoot the way I breathe: eternity and a day*, in Dan Fainaru ed., *Theo Angelopoulos interviews*, University Press of Mississippi, 2007, p71.

镜头内部的方向性被分割成过去、现在（甚至可能是未来），镜头内部的视域在生命自身目的导向下展开，不再单一去凝视现存社会与现实生活，它大大开辟出空间，赋予长镜头如诗人写诗那样的逻辑结构与思维方式。

正如上面所论述的，长镜头并不意味着客观，并不意味着纪实，一味地凝视并缺乏节奏感。相反，在安哲罗普洛斯的影像里，节奏正在于那些长镜头的推拉摇移，以及移动里的时空转换。甚至可以说，用长镜头写一篇诗章，正是安哲罗普洛斯的主张。而且正是安哲罗普洛斯将长镜头区别于巴赞式的纪实，相异于塔可夫斯基的凝重，构建起长镜头的含蓄、流动，这便如同电影中的亚历山大——步履蹒跚却思维轻盈的老人，缓缓为观众道来，那海，那雾，以及那些曾经的雾中风景。

延伸阅读>>>

关于安哲罗普洛斯的长镜头与巴赞长镜头的关系，是人们一直以来关注的焦点之一。其中，问题集中在有关纪实与真实的讨论，这也是哲学终极问题的讨论。

固然，长镜头的拍摄由于不会破坏事件进行、发展中的空间与时间的持续性，所以具有较强的时空真实感。但这不意味长镜头一定要通过纪实的方式来完成美学价值。通常认为，长镜头中的时间是真实的时间，是一个完整的时间序列，它所记述的场景、动作行为等，都是在真实的时间流程中完成的，这就像是在现实生活中那样持续的进行。但因为电影的实际拍摄一方面是需要切割现实时间和空间来完成，另一方面是需要借助演员与摄影机的调度相互修饰，因此，长镜头的时空完整性只能是真实的，而非纪实的。打个比方，纪实的时间就如同西方哲学中线性的、符合逻辑的理性时间，而真实的时间就如同东方哲学中想象的、贴合感知的经验时间。哲学意义上的时间差异借用到这里，可以认为安哲罗普洛斯的时间概念更接近东方的意义。也由此，《尤里西斯生命之旅》中，观众会再次感受到《百年孤独》式的长镜头，从过去兄弟出港的动作，转向叙述者的现在，最后落在代表未来的远去船只。这样一个长镜头带来的时空穿梭或并置的美感是纪实这一功能所远远不能达到的美学高度。

进一步观摩：

《尤利西斯的凝视》(1995)、《鹳鸟的踟躇》(1991)、《雾中风景》(1988)、《养蜂人》(1986)、《塞瑟岛之旅》(1983)、《亚历山大大帝》(1980)、《流浪艺人》(1974)

进一步阅读：

1. 有关安哲罗普洛斯的影像风格、电影语言、造型特色等，可参考王垚：《安哲罗普洛斯的电影书写》，《当代电影》2012年第6期。

2. 有关安哲罗普洛斯长镜头美学的深入研究，可参考张世奇：《安哲罗普洛斯：长镜头美学与时空再造》，《当代电影》2012年第6期。

3. 有关安哲罗普洛斯所有电影作品的分析及导演整体美学探究，请参考诸葛沂的《尤利西斯的凝视》(上海人民出版社，2010)。

思考题 >>>

1. 安哲罗普洛斯的镜头里表现过去、现在和未来，怎么理解过去、现在和未来的关系？

2. 希腊哲学及历史文化传承是如何渗透在影像中，是如何通过长镜头来完成再现？

3. 安哲罗普洛斯的长镜头与塔可夫斯基、阿巴斯等人的影像相比，有何异同？

（李雨谏）

《两杆大烟枪》
红茶掩映下的爵士摇滚

片名：两杆大烟枪（Lock, Stock and Two Smoking Barrels）
编剧：盖·里奇
导演：盖·里奇
摄影：蒂姆·莫里斯-琼斯
配乐：大卫·休斯、约翰·墨菲
奖项：第十一届东京国际电影节最佳导演

影片解读>>>

《两杆大烟枪》是英国导演盖·里奇的第一部作品，亦是"新英国电影"的代表作之一。从导演个人的风格来讲，盖·里奇的电影是苦涩沉重的英伦红茶和疯狂叛逆爵士音乐的结合。从这部影片开始，盖·里奇的作品几乎都杂糅着后现代主义的风格。《两杆大烟枪》既有批判和实验的特点，也有错综复杂的人物关系和超级炫酷的视听风格。《两杆大烟枪》是一部带有"黑色电影风格"的英伦影片，无论是片中人物的命运走向、深色的影调，还是暴力的场景，以及迷茫中的意料之外和超越噩梦的喜剧结局，都体现出创作上不甘于传统的特点。影片中时时显现出英国红茶的味道，并让本该醇厚安静的红茶在肆意地跳起爵士舞蹈，水花四溅，叛逆中带有忘乎其形的味道。

一、MTV式的摇滚影像风格

《两杆大烟枪》在创作上对传统类型电影的突破，既不像20世纪五六十年

影片首先出场的是四个结党朋友

代的艺术电影那样充满了晦涩和意识流的创作形式，也不似英国传统文化的优雅，影片中血腥里克制的暴力，有节制的、保持绅士风度的粗口，都令其以独特的、耳目一新的姿态出现在观影者面前。投资仅160万英镑的《两杆大烟枪》，不但没有流于类型电影公式化的情节和定型化的人物设计中，而且在极具个人风格中设计了复杂的叙事层面，人物性格丰富突出，巧妙地摒弃了传统艺术电影的晦涩，融合了当时英国青年人对生活的想象，对英国电影创作方式起到了拓展的作用。影片中大量使用的深色影调、摇滚风格的快速剪辑、歪斜的构图，渲染出20世纪90年代末期英国文化和精神的衰退，以及年轻人对未来的迷茫。借鉴埃德加·莫兰的观点来说："影片可以重现神秘世界的影像，那是弱化的、缩小的、扩大的、贴近的、变形的和固执的梦幻影像，我们在清醒和沉睡时都可以退入这个世界；影片可以重现这种比人生更丰富的生活影像，这里潜伏着种种罪恶和我们永未完成的英雄业绩，隐没着我们的失望，酿造着我们最疯狂的欲望。"[1]

影片中设计了几伙不同的人群，首先出场的是埃德、汤姆、肥皂和贝肯四个结党朋友，他们依靠做小本生意和各种投机方式混迹生活；邻居威利和他的同伴种植大麻和贩卖毒品；号称"印第安斧子"的哈利，开了一家情趣店，经常做一些黑吃黑的欺骗和讹诈行为，以便从中牟利。但哈利并没有一个真正有规模的团伙，所以他每次的行动并不是有十分胜算的把握。还有两个真正的小偷，他们通常的行动范围仅限于邮局，对诸如古董之类的价值及偷盗方法并不十分了解。影片将两杆古董大烟枪作为线索展开，埃德四个人是主要人物，其他几伙人都通过

[1] [法]埃德加·莫兰：《电影或想象的人》，马胜利译，午夜出版社，1956年，第176页。

不同的事情和埃德他们发生着各式各样的联系，为了获得更多的自身利益同埃德他们进行着或多或少的交易。

影片看似平行叙述的几伙年轻人的生活，事实上重点还是在埃德和他的同伴身上，其他几组人物是他们命运发展的铺垫和线索。影片的叙事结构跟随着埃德的步调，在深暗的、令人压抑的色调中，显示出人物的不安。在摇晃的镜头、倾斜的画面构图和非职业演员对角色生活化的表现上，影片表现出创作上对传统的挑战。这种挑战恰恰迎合了20世纪90年代新英国电影的发展，即无论从文化还是社会风气上，英国青年对传统的反叛。英国电影的传统是对充满了文化气息的、整洁而高雅的中产阶级生活的表现。新英国电影开始涉及表现酒吧、毒品、流浪等边缘化的生活，带有对现实不屑一顾的风格。《两杆大烟枪》不仅有着对传统英国文化的嘲讽，而且运用几条纵横交叉的线索铺排叙事结构，在形成了复调的叙事效果的同时，还有着"新英国黑色电影"的特点。

《两杆大烟枪》在新英国电影的创作模式下有所突破，表现出人物在反抗和适应社会双重压力下的生活状态，几条线索交叉的叙事结构，形成了不同于好莱坞黑色电影的创作风格。影片中设计了大量的偶然和巧合，打破了传统的叙事方式，甚至将颠覆传统文化的幽默和暴力场面结合在一起，把人物间扭曲变形的情绪传达到一种极致，由此被称为"新英国黑色电影。"

《两杆大烟枪》的英文片名为：*Lock, Stock and Two Smoking Barrels*，直译为《枪栓，枪托和两杆冒烟的枪管》。影片在开场的音乐声中，镜头从黑暗中后拉，埃德出现在一支猎枪里面，面朝镜头而坐。随着"砰"的一声枪响，"枪栓"和"枪托"的字幕从猎枪中射出来，停留在银幕上方。埃德在影片中的台词说到："如果你觉得被蒙在鼓里，那我简直就是在黑洞中，漆黑一片。"盖·里奇自己在谈到这部电影的时候是这样说的："我想将一切我能想到的娱乐元素都添加到这部电影中去。"[1]

《两杆大烟枪》以游戏的方式表达了对主流制度的挑战，以狂欢的形式展现了英国青年的边缘化生活状态。影片在技术运用方面值得一提的特点是，这是一部摄制格式为16毫米的低成本制作影片。除了胶片格式的选择，还有非职业演员的加入，以及街头混混的生活主题。影片创作上显现出个性化的主观表达，表现

[1] Guy Richie—Interview Mareh, 1999 by David Furnjsh. http://tindartieles.eomGuyabouttown—interviewwithBritishfilmmaker

在重金属和摇滚音乐的背景，暗淡的色调，运用广角镜头，以及人物脸上不时出现的高反差照明等影像特点，同时结合MTV的拍摄手法，在快速剪辑的节奏中，营造出强烈的视觉冲击力。影片中大量使用的偏离画面中心的不均衡构图，多处运用不断加速的主观剪辑手法，无一不显现出一副独立电影的姿态。

埃德参加赌博的一场戏可以说是这部影片当中的经典片段。设置赌局的哈利摆出一副在黑社会混了一段时间的表情，随着埃德的到来不屑一顾，认为埃德理所当然的是自己的囊中之物。哈利将赌局安排在一个空荡拳击场，拳击场昏暗的灯光，没有观众的看台，赛场上几根晃晃荡荡的绳子，显现出不安全性无时无刻的存在。埃德和同伴被强制分开，埃德独自一人面对几个老赌鬼。埃德参与赌博的这场戏中，接连的几个画面都是特写——特写镜头的衔接，无论是对筹码的特写，还是赌桌上几个人面部表情的特写，在摇滚的配乐背景下，充满了潜在的危险，预示着暴力或者血腥的场面随时都有可能到来。在埃德赌博的过程中，穿插了赌场旁边有人因为输钱被扔上大街的镜头，充满了阴暗的街道沉寂在深夜的阴影之中，令观众感觉到埃德也随时会面临这样的命运。在决定最终输赢的牌面翻开的时刻，为了营造即将到来的不安气氛，摄影机不断地在埃德的脸上摇晃，埃德面部表情的特写和不断叠化的处理、重金属的背景音乐，逐渐加强了不详的预兆。没有人物的语言台词，人物的表情和揭牌的动作都配以能够表达情景的重金属和摇滚乐，这种典型的MTV式的声画剪辑方式，音乐剪辑和画面恰到好处的匹配，高反差的照明，都具有极其强烈的戏剧感。埃德输了钱，四个人在赌场对面的一家酒吧里，他们故作镇定地想着还清欠债的办法，昏暗的酒吧中烟雾缭绕，在影像中显现出弱势的局面。

影片结局时，令一无所获的埃德四人没有想到，他们不但无需为欠债担心，还意外得到了价值百万的古董。然而，他们看似即将合理得到的巨款不但被克里斯全部抢走，更加出乎意料的是，在他们知道古董枪的价值之前，几个人为了销毁犯罪嫌疑，竟然意欲让汤姆将两杆枪扔进河里。大多数影片在结局时，戏剧性的高潮在此往往已经结束，而《两杆大烟枪》的结局隐藏在看似杂乱无章和貌似偶然的戏剧性之下的，运用"像生活一样"的美学设计，避免了结局的匆忙和单一。影片的"叙述顺序不是简单的线性顺序，不可能单放一次影片就完全了解它。叙述结构中还包括预示、回忆、呼应、偏移和突变，它们使叙述超越自身的流程，化为一个表意网络、一副经纬交织的织体，在那里，一个叙事元素可以牵

涉多条线索。"[1]《两杆大烟枪》中多处使用的"急推——定格"的镜头，颠覆了常规的镜头剪辑模式。这种情况下，定格画面通常停留在人物的特写镜头下，面部表情较为夸张，伴随着定格的画面是介绍人物身份或者交代接下来即将发生事情的画外音。人物的表情在画面中停滞，营造了一种极端的视觉效果。此外，影片中还将多画面、多角度的镜头在同一时间展现，在一个镜头内实现了多重蒙太奇组合，形成了一种独具作者风格的镜头语言。

除了贯穿影片的摄影构图的方式，主要人物个性化的角色设计等特点之外，片中的台词也值得一提。影片的台词大多是讲究的，具有文学深度的台词和黑色幽默，正是对英国文学一脉相承的表现，黑色幽默中带有绅士的色彩，也很少脏话和粗口，并有着文学色彩的讽刺。"不要被他可爱而愚蠢的外表蒙蔽"，这是剧中巴利对那个看似不起眼的黑人、实际上却是毒品供应链条中核心人物的评价。巴利和偷邮局的小偷谈话之后，背地里称小偷们为"北方猴子"，而两个小偷对巴利的评价则"是个南方娘娘腔"。当汤姆得知两杆毛瑟枪花费了七百英镑的时候，感觉从他们的收入来说买的有些贵，于是他问道："这枪七百英镑是因为有七百年的历史吗？"

二、对新英国电影"小伙子主义"的个性化表达

《两杆大烟枪》中的很多场景都需要在了解英国当时的文化和政治背景之下进行观看，才能够看出其中的隐喻和讽刺。英国电影在经历了自由电影运动和愤怒青年电影运动之后，到了20世纪90年代，受到撒切尔激进右派文化政策和方针的影响，社会的不平等现象日益加重，开始出现充满想象力的滑稽和粗俗的幽默。这些现象打破了英国电影一贯严肃的传统，获得了理想的票房收益。这种富有革新精神的影片被称为"新英国电影"。这时候，"英国出现了只在40年代出现过，但到80年代才繁荣的电影生产，而且终于产生了'最后的新浪潮'，即由一些独创的、反叛的、视觉风格呈现出现代主义的作者导演拍摄的一系列毫不妥协的电影作品。"[2]

[1] [法]雅克·奥蒙、米歇尔·玛利、马克·维尔纳、阿兰·贝尔卡拉《现代电影美学》，中国电影出版社，2010年。
[2] [英]彼得·沃伦《最后的新浪潮——撒切尔时代英国电影中的现代主义》，李二仕译，《世界电影》2000年第4期。

事实上，影片《两杆大烟枪》已经走过了"最后的新浪潮"时期，成为紧接其后"新英国电影"时代的代表作，影片仍然延续了上个时期独创和反叛的创作特点，关注了英国日益严重的青年生存状态，将年轻人的偷盗、吸毒和暴力以另类的方式得以展现。这种运用后现代性的手法表现出的生活压力，充满了浓郁的先锋式的个人色彩，赢得了专家和观众的共同认可。影片中众多人物之间另类的身份关系，实质上为重新审定男性特质提出了导演自我的探询方式，即年轻英国男人的迷茫、焦虑和情感的缺失应该如何面对。

英国电影的"小伙子主义"出现在20世纪90年代，最初在以男性为核心实质的影迷杂志上出现。"小伙子主义"的表现方式来源于英国战争影片中正面的男性形象，即以年轻男性的视角进行叙事，包括战争片中展现出来的爱国主义和兄弟情义，他们团结一致，为了共同的目标，兄弟之间情深意厚。《两杆大烟枪》虽然颠覆了"正义的兄弟之情"，但当埃德欠了哈利五十万，汤姆等其他三个同伴认为他们应该把这看作是四个人共同的债务，这让埃德很是感动。影片中有固定交往的团体和兄弟之情随处可见。这些男性人物形象都并非阳光和积极向上的，他们是社会边缘化的人物。

在叙事结构上，《两杆大烟枪》倾向于将男性作为主要视点来进行刻画，影片中除了哈利的同伙克里斯有一个儿子之外，其余人物身边既没有女性也没有子女，甚至将巴利设计成为一个同性恋的角色。做毒品生意的威利则是带有女性气质的人物，他性格温和，被称作是"白雪公主"。他们从种植到贩卖都做得井井有条，没有任何暴力倾向，在对付前来侵犯的人时，使用的竟然是空气枪。除了贩卖毒品的行为本身是违法的，他们的经营方式则和其他文明生意一样，既没有偷抢也没有血腥。他们甚至把赚来的钱随意地放着，像对待衣服一样熨烫平整，也不防备外人知道。

英国电影的传统是优雅、高贵和精致的，带有典型莎士比亚特质的艺术风格，即银幕上的演员台词的功夫都非常深厚和讲究。《两杆大烟枪》打破了英国艺术的严谨，甚至由于成本问题选择了非职业演员。扮演希腊人尼克的维尼·琼斯在开拍前曾经因为打架斗殴而被捕，他身上的痞子气质可谓与生俱来。在遇到盖·里奇之前，汤姆的扮演者杰森·斯坦森是个货真价实的、整天沿街叫卖的小商贩。影片的开场，杰森扮演的角色就是自己生活中原本的身份。影片中的人物表现出他们在生活中的挣扎与渴望。《两杆大烟枪》中的小伙子们虽然都是游走在社会边缘的人物，也没有什么崇高的理想，他们在生活中也都有着情感的缺失

和焦虑，但相同的是，他们都在为着相同的生活目标而努力。

延伸阅读>>>

谈到新英国电影，可以说是既像商业影片那样充满了娱乐的特点，也像纯粹的艺术片那样纠结于沉闷的思考。新英国电影散发着如同红茶一般的文化气质，在一丝苦涩中令人回味悠长。新英国电影带有典型的作者电影风格，同时也有成功的商业运作。从《傲慢与偏见》到《爱丽丝漫游奇境》，甚至《哈利·波特》和"007"系列都来自英国文学作品。英国电影很少像好莱坞商业大片那样，弥漫着喧嚣和浮躁。无论是《四个婚礼和一个葬礼》，还是《生化危机》，新英国电影是多种风格的杂糅，混合着黑色幽默和政治讽刺，奇幻和稳重并存。

无论业界对《两杆大烟枪》的评价重点是个性创作的范例也好，抑或是商业创作的收益也好，盖·里奇的第一部电影都很难说已经形成一个稳定的个人风格。由此看来，他在2009年执导的《大侦探福尔摩斯》中所具有的浓厚的商业特质，并不能说是他对自我风格的改变。《大侦探福尔摩斯》在对文学原著的改编上，相对以往的电影改编有着较多的创新。从华生医生和福尔摩斯人物关系的设置来看，在保持了英国传统文学深度的同时进行了突破性的重构，另外，从影片中充满了快速剪辑、动作场面及无处不在的讽刺和幽默来看，这部影片依然保留了盖·里奇对传统挑战的一贯风格。

进一步观摩：

《大侦探福尔摩斯》（2009）、《周末狂欢》（1999）、《哭泣的游戏》（1992）

进一步阅读：

1. 汪影：《后现代氛围下的伦敦故事——论盖里奇的电影叙事》，《北京电影学院学报》2004年第5期。

2. 《英国电影学院影视手册》每年一版。

思考题 >>>

1. 分析比较《两杆大烟枪》在表现男性关系上的特质和好莱坞黑帮片中男性人物形象的不同之处。

2. 对照"新英国电影"的创作,分析《两杆大烟枪》的叙事特点和剪辑技巧。

<div style="text-align: right;">(卢雪菲)</div>

《关于我母亲的一切》
走出男性身份缺失的文化焦虑

片名:《关于我母亲的一切》(*All About My Mother*)
　　　西班牙埃尔德塞奥电影公司、法国雷恩电影公司、France 2 1999年联合出品
　　　彩色,95分钟
编剧:佩德罗·阿尔莫多瓦
导演:佩德罗·阿尔莫多瓦
主演:丝莉亚·洛芙、玛丽莎·佩雷德斯、佩内洛普·克鲁兹、坎德拉·佩娜、安东尼亚·圣·璜
奖项:第五十二届戛纳国际电影节最佳导演;第七十二届美国奥斯卡金像奖最佳外语片

影片解读>>>

　　《关于我母亲的一切》是西班牙导演佩德罗·阿尔莫多瓦在艺术风格、叙事技巧、主题挖掘等方面最为成熟与稳重的一部电影。用导演自己的话来说,这部电影包括了他对电影的所有理解。熟悉阿尔莫多瓦电影的人都能深切地感受到其作为导演所表现出的独特个人风格与美学追求,以及一贯的主题探索;用黑色幽默、戏谑、调侃也不乏喜剧的叙事手法来探究深刻而内敛的严肃主题,如宗教、欲望、暴力、性、孤独、寂寞及毒品等人的精神迷宫世界,以及对社会现实的批判。他的电影既有"作者电影"的美学气质,又不失具有票房号召力的商业元素,因而在国际市场都享有很高的知名度。可以说,《关于我母亲的一切》代表了导演从业以来所拍电影的最高成就,同时也是迄今为止其所导的影片中最具世界影响力的一部作品。这是一部不管从叙事层,还是表意层、象征层,都能读解出异常丰富内涵的、魅力十足的、最具全球化写作气质的一部电影。

一、女性世界的母性情怀化解男性身份缺失的国族文化焦虑

导演异常偏爱拍摄女性题材影片。《关于我母亲的一切》是最为集中、深入地描写了女性情感中所闪耀的母性般的爱、包容与坚韧，同时影片所涉及的变性人话题，更超出了一般意义上的女性题材电影所要探讨的主题深度，而且四个主要人物的性格塑造尤为出彩。影片的结尾字幕："向影片的所有饰演女演员的女演员、所有变性的男演员、所有希望成为母亲的人致敬。献给我的母亲。"是的，导演一定要旗帜鲜明地表明对女性的崇尚与赞誉之情。这是观众在观影中能够强烈感受到的男性导演对女性（母亲、男性变性为女性）情感无法言表的倾注。"佩德罗·阿尔莫多瓦的这部影片是一部关于家庭的、关于男人与女人角色的、关于性别身份与性别混淆问题的女性主义叙事。"[1]几组叙事元素充斥在这些女人们五味杂陈的情感中，如爱与冷漠、获得与失去、生与死、温情与孤寂、真诚与欺骗。

片中，四个陌生女人瞬间在埃曼努拉家客厅里谈笑风生的场景是影片最意味深长的温馨片段：全景、四人镜头、色彩绚丽的室内装饰，表达出只有女人之间才能相互慰藉解怀，安抚彼此受伤的孤寂之心，而女人从男性那里是得不到安全与依靠的。导演这一叙事处理不知是否源于其自身的成长经历与生活经验所形成的心理之所然。与此形成鲜明对比的是，阿尔莫多瓦让影片中的男性集体失语，如开场两位木讷的男性医生只是充当道具般的角色；儿子埃斯特班瞬间消失在茫茫雨夜；而那个接受埃斯特班心脏捐助的中年男人在此之前一直呼吸困难，生命岌岌可危；给露莎看病的是位毫无情感色彩的年老男医生；那个只会向阿悦索取服务且极其无聊的、饰演斯坦利的男演员；罗拉这个"害人精"变得不男不女，性别混淆，最终命丧于因长期的糜烂与堕落所染上的艾滋病；露莎那患老年痴呆的父亲，还不如家里的沙皮记得自己的女主人，而全然忘记了女儿。显然，导演的这种叙事策略是反西班牙审美常规的。

众所周知，西班牙是一个激情似火、热血沸腾、崇尚阳刚之美的国度，斗牛是最具西班牙国族气质之男性文化活动。但是近四十年的弗朗哥独裁统治，让西班牙陷入了一种长期的国家文化身份的焦虑；当下的西班牙已迈过了民主制度建立的过渡期而进入了发达资本主义时期，在加入欧盟的同时，面对世界范围的全

[1] Ken Dancyger, *Global Scriptwriting*, Boston: Focal Press 2001: 213.

球化浪潮，昔日拥有众多殖民地被誉为"海上帝国"的西班牙又将确立怎样的国族文化身份呢？同样，包括西班牙电影在内的欧洲电影也要面临来势凶猛的好莱坞而重新铸造世界文化身份的紧迫任务。因此，导演试图通过影片以女性的母性本能的叙事策略来找到一条化解当下文化焦虑的途径，来找到疗被撕裂的国家历史之伤的一种方式。就像玛努埃拉在医院对露莎所说的那样，"埃斯特班出生的日子是值得庆贺的，因为也在这天，阿根廷的独裁者被关进了监狱"。当影片的结尾部分，埃斯特班三世（露莎所生之子），正如露莎临终前对玛努埃拉承诺的一样，"第三个埃斯特班靠得住"。这个孩子神奇地抗拒了与生俱来的艾滋病毒而成为医学界的奇迹重返巴塞罗那时，导演成功地为积蓄在内心深处的国族文化身份焦虑的伤口找到了弥合剂，西班牙会走出历史的陈仓而重新寻回昔日的骄傲。

其实，导演叙事中的器官移植、变性人的器官修正，以及女主人公生活的地方马德里、故事展开的主要城市巴塞罗那、埃斯特班心脏移植到的城市加利西亚、阿悦的家乡远离西班牙本土的加纳利群岛，这些意象包裹着极具地方主义传统的西班牙国家历史的政治寓言。较之传统的西班牙电影的叙事策略与文化取向，这无疑是一部颠覆历史传统之作。"这个故事来自一个有着强烈男性阳刚文化观念的国家，这是一个演绎着男性文化的国家——每年举行的斗牛比赛，有着激昂的和强烈竞争观念的地方主义以及等级制的国度。但是这种等级总是被建立在被证明了的和充满争议的条款中。西班牙有着用雄性激素而不是外交来彰显国族男性阳刚的陈规旧习。而这正是要在阿尔莫多瓦的故事中考虑男人与女人重要性之根本性的重新排序的语境"。[1]影片的叙事策略、审美特征、情感机制与文化取向，也使其不仅仅作为西班牙电影而是一部具有全球化气质的影片，受到了电影界及世界观众的青睐。

二、现实人生与戏剧舞台以及电影银幕互为镜像的亦真亦幻

影片以女主人公玛努埃拉的故事为主线，叙述的视角为影片开始部分活着时的埃斯特班"二世"和片尾新生的埃斯特班"三世"。影片中的母亲玛努埃拉是马德里一间医院的护士，同时也是负责器官捐赠的联络人。影片的叙事是以玛努

[1] Ken Dancyger, *Global Scriptwriting*, Boston: Focal Press 2001: 213.

埃拉在帮助意外死去的儿子达成其17岁生日遗愿去寻找儿子生命的另一半——父亲为主要的情节线展开。在其寻找的过程中同时串联了阿悦、乌玛·罗霍/嫣迷、露莎的故事。这四个陌生的女人因为一部舞台戏剧《欲望号街车》和一个外形已经变性为女人的男人罗拉（埃斯特班一世、女主人公早婚的丈夫、儿子的父亲）的牵扯，从陌生到互帮互助，再到情感慰藉。

《关于我母亲的一切》的戏中戏所构成的意象含混的互文本是影片叙事的一大策略。其实，电影中的戏剧与影片叙事的互为文本，是20世纪90年代中后期以来，当代欧洲电影为了在全球范围内重新确立欧洲电影的文化身份，与好莱坞电影抗衡所采用的策略之一。"1996—2006十年以来，西班牙电影制作者如其他的欧洲电影同行们，一直都在尝试重新定义欧洲电影产业与有着持久魅力与成功的好莱坞大片（简单的故事结构）的竞争方式。尝试铸造欧洲电影在世界电影中的新地位，其结果便是对电影的戏剧传统的再思考与戏剧传统怎样能够重新起作用而巧妙地处理在电影这一媒介中。"[1] 好莱坞电影《彗星美人》（也是反映舞台剧女演员生活的电影）和反复出现的美国剧作家田纳西·威廉斯的舞台戏剧《欲望号街车》，以及影片结尾部分出现的嫣迷的新剧《怀念罗卡》，都与影片文本构成了意涵互为指涉的隐喻。即影片中主要女人的现实生活被导演以电影中的电影与舞台戏剧来虚构化，而电影中的电影《彗星美人》与舞台戏剧《欲望号街车》中的虚构故事又被导演赋予影片中女主人公生活的真实化。从而使这部影片的叙事模糊了现实与虚构的界限而凸显出巴洛克艺术般的繁复与迷幻。

影片中所涉及的电影与戏剧都与玛努埃拉的"真实生活"互为指涉。舞台戏剧《欲望号街车》好像注定要瓜葛女主人公玛努埃拉的"前世今生"。玛努埃拉何尝不是现实中的"史黛拉"呢，当年怀着罗拉的孩子离开了他、离开了巴塞罗那，十七年后又带着露莎与罗拉的儿子亦然再次离开巴塞罗那。在巴塞罗那看到了全国巡演的《欲望号街车》宣传广告，玛努埃拉再次走进戏院观看这部让她百感交集的舞台剧，只身一人再也没有儿子陪伴。演出结束后，当她来到了化妆间为死去的儿子索要签名时却作为一个陌生人帮助嫣迷寻找陷入毒瘾的妮娜。虽然玛努埃拉并不是《彗星美人》中的伊芙那般城府颇深、谨小慎微地接近戈玛偷记台词，借机取而代之，但导演反弹琵琶地戏仿了化妆间的场景，即玛努埃拉与

[1] Elaine Canning, *Destiny Theatricality and Identity in Contemporary European Cinema. New Cinemas: Contemporary Film* [J]. 2006 Volume 4，3:159.

嫣迷认识的开端。影片不厌其烦地暗喻了戏剧对人生的影响,玛努埃拉深夜帮助嫣迷寻找妮娜的"陌生人的真诚"打动了嫣迷而让玛努埃拉当她的私人助理;后来,玛努埃拉因要照顾露莎而将这一工作的机会给了阿悦,使其过上了自食其力的正常人生活;而影片结尾出现的嫣迷正在排演的新戏《怀念罗卡》,同样隐射着玛努埃拉抚育孩子的艰辛与失去孩子的撕心裂肺,嫣迷的那段精彩台词,不就是玛努埃拉失去儿子埃斯特班的心境写照吗?

"戏如人生,人生如戏。"扮演布兰奇的乌玛·罗霍/嫣迷(Humo 西班牙语就是"smoke"烟的意思)又何尝不是同戏中敏感、神经质的布兰奇一样深受寂寞恐惧的折磨。作为一个徐娘半老的女人(犹如《彗星美人》中陷入衰老恐惧的戈玛)最可怕的就是陷入无止尽的孤寂深渊。她不断重复着布兰奇那句经典台词:"不管你是谁,我总依赖于陌生人的帮助。"她生命的哲学是:"人的一生好像一缕轻烟……成就无色无嗅,习惯后无形无影"。阿悦(Agrado-agradarre在西班牙语中是"to please"的意思),是影片塑造最为出彩的喜剧人物。在主演们因故无法演出的情况下,变性人阿悦站在落幕的戏剧舞台上(意寓着阿悦人生的舞台),真实地秀出自己为修正器官所花费的开销细节来取悦于台下的观众。她一再强调她的存在是取悦大家。作为从男人变性到女人的阿悦,尽管她永远也成不了真正的女人(她还保留了男性器官),但阿悦感觉的真实足以让她自信地作为女人存在下去,生活就是她的舞台。另外,影片开始部分,埃斯特班旁观了妈妈参与拍摄器官捐赠的科教片,没想到虚构的场景与人物转眼成了女主人公生活的现实,器官捐赠者成了旁观者埃斯特班。可以说,这部影片的叙事演绎出戏剧舞台、电影银幕与现实人生互为镜像的亦真亦幻,为情感、政治、宗教与哲学层面多维度的思考留足了空间。

三、戏剧性巧合与艺术想象的生活化写实

影片最大的特点莫过于导演驾轻就熟地用好莱坞惯用的那套剪辑技巧,将影片中的戏剧性巧合地处理为一种主观的写实美学风格。影片除了以长镜头、静止镜头和双人镜头等常规镜头来表现人物的情感变化外,影片的剪辑发挥了为叙事逻辑服务的作用。影片顺畅的剪辑表现在心理暗示、转场画面与空镜头的处理上自然到位。比如心理暗示,影片一开始,埃曼努拉目睹并参与了患者死亡后的器官捐赠事宜,以及埃斯特班要求旁观母亲演出的器官捐赠的科教片。观众似乎一

开始并未觉察导演的这一刻意安排是为接下来所要发生的事予以心理暗示、叙事铺垫,当埃斯特班与埃曼努拉成为器官捐赠的当事人时,观众才恍然大悟,原来如此。又如,埃斯特班雨夜穿街奔向母亲差点被汽车撞上而惊吓了母亲,当观众刚舒缓悬吊的心时,悲剧还是在雨夜发生了,接着就是埃曼努拉为丧身于车轮下的埃斯特班哭抢撞地、悲痛欲绝的特写长镜头。这里,导演采用的是埃斯特班的主观镜头,虚焦,倾斜的对角线非常规构图。同时,导演层层铺垫的心理暗示也起到了无以言表的情绪烘托作用。

剧场外大面积、高饱和度的红色墙体所衬托的嫣迷的巨幅灯箱宣传剧照,导演多次采用了全景、近景与特写及大特写嫣迷那迷惘的面部表情与那双深邃而幽蓝的眼睛所透出的"魅惑"眼神,加之那猩红的外套与唇色,营造出欲望、诱惑、死亡的意象。当嫣迷在出租车里回眸隔着后车窗望着雨中茫然伫立的埃斯特班时,嫣迷的眼神与宣传照中的眼神、埃斯特班雨夜中期迷的眼神切合在一起,加速了死亡的来临,埃斯特班为追随嫣迷的诱惑眼神而最终丧命于车轮下。这里,嫣迷的眼神传递出对即将发生的死亡的心理暗示。影片也多次出现照片中埃斯特班眼睛的特写,特写所营造出死去的埃斯特班的眼神与母亲进行心灵之交的意境成为影片影像表达的点睛之笔,也增添了叙事视角的含混性。另外,导演还采用了轮廓匹配,将剧照中嫣迷的眼神叠映到嫣迷出演戏剧《欲望号街车》的结尾部分的舞台上,以及与布兰奇此时的台词音画同位。

影片中对转场的艺术处理,平滑地无生硬之感与矫作之情,即化技巧于自然,起到了视觉舒缓与心理怅然的功效。为了影片叙事逻辑与画面衔接的流畅感,导演避免用直接切入的"硬"转场,在转场时总是使用一个"引子"镜头,

巨幅宣传照中嫣迷那迷离的眼神,以及画面构图中异常醒目的高饱和度红色,营造出一种不安的心理氛围

营造出画面衔接的润滑、细腻的柔和感。如埃斯特班被撞后,从玛努埃拉伤心欲绝的特写画面的转场是伴着画外音的一个沿着医院走廊地脚线的推镜头,缓缓地推向悲痛后麻木地在手术室外等待的埃曼努拉的长镜头(10秒);又如,从埃曼努拉与露莎母亲谈话结束的场景转向阿悦走上舞台的场景,是以一个同阿悦步伐频率一致的沿着舞台红色幕布的跟镜头(10秒);露莎在剖腹产之前在病床上与埃曼努拉交代遗言的转场镜头同样使用了一个向右的横移镜头,从两人镜头横移向窗外的海面的空镜头(窗格呈十字形),通过图形匹配转到一个十字架居中的罗拉出场的仰拍远景镜头,又通过视线匹配,罗拉的主观镜头又是露莎葬礼的俯拍远景镜头。这三个镜头既实现了转场又起到了省略时间和交代人物出场的作用。

同样,导演也采用图形匹配来实现画面的自然转换。比如阿悦读着花卡上的留言时,镜头移到了画面的右下角出现的垃圾桶的扔物孔,镜头推进入圆形的孔口深处而转场到了埃曼努拉坐在开往马德里的火车正在穿越隧道的画面,这一画面同她半年前来巴塞罗那时出现的火车穿越隧道的画面一样。这次,她抱着埃斯特班三世,怀着希望,通往生命的窄道,画面始终显露着隧道前方出口的亮光,转而出现了两条平行的铁轨的空镜头,列车先后向画面右方行驶,一个画面平滑地省略了两年的叙事时间。

值得一提的是,影片中夸张的色彩运用沿袭了阿尔莫多瓦一贯的巴洛克艺术所彰显出的激情与炫丽的享乐主义风格。比如阿悦的家、埃曼努拉的家、露莎父母的家的装饰、墙纸、地板、家具都显现出明快、高调的色块与矫饰繁复的图案组合;剧团在巴塞罗那演出的巨幅街边宣传剧照画,又体现出波普艺术的拼贴风

这三个镜头衔接流畅,起到了转场、省略时间和交代人物出场的作用

格。当然，阿尔莫多瓦还是毫不回避地表现出对红色的一贯偏好，红色成为影片最醒目且出现频率最多的颜色。影片中的主要女性都多次身着红色服饰，在导演看来，红色代表着激情、焦躁、血液、欲望、不安、恐惧与死亡。导演所表现出的一贯用色的高饱和度的明亮暖色调是其电影最为鲜明的视觉特征。这是由于阿尔莫多瓦深受20世纪60年代由安迪·沃霍尔为领导的波普艺术所引发的一系列的色彩革命的影响。这也体现了一贯以来，阿尔莫多瓦都在用自己的电影彰显西班牙文化所具有的巴洛克艺术气质的美学主张。他的影像语言风格如是，他的影片中的人物性格与行为处事亦如是，而他自己的人生更如是。

延伸阅读>>>

作为一个创造与表现欲望极强的导演，阿尔莫多瓦的电影有一半以上是涉及女性题材的，电影主题表现出对女性情感世界探究的一贯兴趣而被贴上了女性主义电影导演的标签。《关于我母亲的一切》的叙事表层是一个中年的单亲母亲失去儿子而寻找儿子父亲的故事，可是，电影赋予了其表意层与象征层的宏大叙事（包括了导演想要表达的一切）。如影片开始部分所涉及的器官移植这一敏感话题与器官移植的城市之间（马德里所在马德里自治区、巴塞罗那所在的加泰罗尼亚地区，以及埃斯特班心脏移往的城市拉科鲁尼亚所在的加利西亚地区）所蕴含的西班牙地方主义、历史社会文化、以及男性变为女性过程中变性人的器官修正与改变，都赋予读解这部影片以国家历史的政治寓言的空间。而在叙事探索中，2002年的《对她说》是继《关于我母亲的一切》后，又一部探讨戏剧、舞台剧、电影与电影之间互为文本的叙事策略的一部极具世界影响力的佳作。值得深入探讨的是，阿尔莫多瓦的电影所具有的艺术、样式、类型、情感的混合气质，让其电影不仅在西班牙本国受追捧，而且还受到北美以及世界范围观众的拥趸。

进一步观摩：

《佩比，露西，伯姆和其他姑娘们》（1980）、《激情迷宫》（1982）、《欲望的法则》（1987）、《濒临精神崩溃的女人》（1988）、《捆着我，绑着我》（1990）、

《高跟鞋》(1991)、《基卡》(1993)、《我的神秘之花》(1995)、《颤抖的欲望／活色生香》(1997)、《对她说》(2002)、《不良教育》(2004)、《回归》(2006)

进一步阅读：

1. 关于阿尔莫多瓦电影创作的艺术和生活经历，可参看保罗·奥巴迪亚的《佩德罗·阿尔莫多瓦：颠覆传统的人》，杨伟波译，江苏教育出版社，2006。

2. 关于阿尔莫多瓦电影创作的整体情况，可参看[法]弗雷德里克·斯特劳斯的《欲望电影：阿尔莫多瓦谈电影》，傅郁辰、谢强译，人民文学出版社，2007。

3. 关于《关于母亲的一切》的政治意识形态解读，可参看ERNESTO R. ACEVEDO-MUÑOZ, *The Body and Spain: Pedro Almodóvar's All About My Mother*, Quarterly Review of Film and Video, 21:1, pp25-38。

4. 关于阿尔莫多瓦电影中的女性身份解读，可参看Stephen Maddison, *All about women: Pedro Almodóvar and the heterosocial dynamic*, Textual Practice 14(2), 2000, 265-284。

思考题>>>

1. 从跨文化传播的视角，试分析影片通过对四位主要女性的性格塑造来设置混合的情感机制所产生的多元受众心理功效。

2. 试比较分析阿尔莫多瓦的《关于母亲的一切》《对她说》与其之前的影片在叙事策略上的异同。

<div align="right">（胡云）</div>

《地下》
一个民族的笑泪与狂想

片名：《地下》（*Underground*）
　　　捷克巴兰多夫制片厂1995年出品，彩色，194分钟
编剧：杜桑·科瓦切维奇、埃米尔·库斯图里卡
导演：埃米尔·库斯图里卡
摄影：维科·费拉克
主演：米基·马诺伊洛维奇、拉扎尔·里斯托夫斯基、蜜儿珍娜·卡瑞诺维克、斯拉夫科·斯提马科
获奖：第四十八届戛纳国际电影节金棕榈奖

影片解读>>>

　　如果摒除"电影史"这类从电影发展的内部讨论和评价电影的评判标准，单独考察电影作为一种故事载体其承载和表达社会现实、人类思考的层面，那么《地下》可以当之无愧地被认成为有史以来最杰出的电影之一。本片导演埃米尔·库斯图里卡是一位电影天才：他27岁时导演的电影长片处女作《你记得桃莉贝尔吗？》获威尼斯国际电影节金狮奖（最佳处女作），1985年《爸爸出差时》获戛纳国际电影节金棕榈奖，1989年《流浪者之歌》获戛纳国际电影节最佳导演奖，1993年《亚利桑那之梦》获柏林国际电影节银熊奖，1995年《地下》再度问鼎"戛纳"金棕榈奖，1998年《黑猫白猫》获"威尼斯"银狮奖。他的每一部导演作品，包括纪录片《巴尔干庞克》《马拉多纳》在内，都体现出极高的艺术水准和鲜明的个人风格。

　　《地下》被公认为库斯图里卡最为出色的代表作，其中展现出的南斯拉夫的历史和精神风貌、癫狂的政治讽喻和深沉的民族关怀，真切地反映出导演对异常

复杂的宏大主题具备一种常人难以匹敌的精准的把握能力。尽皆癫狂的影像与其背后深沉的痛与爱形成绝妙的对比，令观者过目难忘。

一、民族的笑泪与狂想

《地下》的片头以两段塞尔维亚文字幕开始"našim očevima i njihovoj deci"（致我们的父辈和他们的孩子），以代际的指涉彰显出跨越时间长河的高度；"曾经有一个国家，她的首都是贝尔格莱德"，从地理的角度陈述这是一部写给南斯拉夫的民族史诗。紧接着，伴随着高亢的小号和细碎的马蹄声，导演直接将观众带入一段疯狂的旅程：飞扬的钞票、醉酒的人们、颠倒的世界、欢快的乐声……若不是几声肆意的枪响，这无疑只是一群无聊的人们度过的又一个酩酊大醉恣意狂欢的夜晚；也正是那几声直逼镜头的枪响，让人预感到这癫狂背后并不是单纯的欢乐，这里发生的故事的必会非同寻常。

"狂欢"理论的提出者巴赫金说："诙谐具有深刻的世界观意义，这是一种特殊的、保罗万象的看待世界的观点，以另一种方式看世界，其重要程度比起严肃性来，（如果不超过）那也毫不逊色……世界的某些非常重要的方面只有诙谐才力所能及。"[1] 毫无疑问，《地下》中的狂欢的确触及了一些严肃艺术难以言表的荒诞与违和：妓女的床上，革命者马高在轰炸的震颤中欲罢不能地达到性高潮；大英雄黑仔用牙齿咬断了因轰炸掉到餐桌上、带电的吊灯线，并在轰炸后的废墟中随手抓住一只活的黑猫来擦鞋；女神般的喜剧演员娜塔莉在舞台上用矫揉造作的语言和肢体动作赢得阵阵掌声，却在众目睽睽下被冲上舞台的黑仔用绳捆了背走结婚。尖叫、喧闹、昏厥，熟悉的幽默路数一一呈现。库斯图里卡表示，自己"很喜欢老电影中的那种滑稽"[2]，而他在这部影片中大量使用依靠形体动作的滑稽、充满笑料的喜剧场面，其作用远超出简单地逗人发笑。通过这些诙谐的笑料，库斯图里卡很好地侵入了诸多原本看似无比重要的意义领地，用推向极致的黑色幽默消解了诸多严肃话题。

在这一系列的消解中，本片对政治秩序的消解最为突出。革命者马高和黑

[1] [苏]巴赫金：《巴赫金全集》（第6卷），李兆林、夏忠宪等译，河北教育出版社，1998年，第77页。
[2] 摘自埃米尔·库斯图里卡专访《电影是一个疯狂的行为》，新浪网第五十八届戛纳国际电影节专题，2005年4月25日。

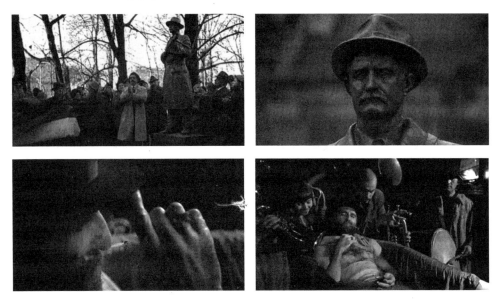

英雄的塑像与真身

仔,一个成为铁托的左膀右臂,一个被命名为在二战中牺牲的民族英雄。而导演用戏谑的语气告诉观众,诗人、"知识分子"马高不仅见利忘义、满嘴谎言,而且非得叫人用高跟鞋狠敲一下脑袋才能体会到快感;战斗英雄黑仔则是一介莽夫,打架闹事、寻欢作乐是他的常态,不小心弄掉手榴弹炸焦了自己还在口中念念"残酷的法西斯猪"。黑仔的塑像配合马高的缅怀诗,伴着阵阵秋风倍感庄严,而下一个镜头直接切到地下的黑仔左拥右抱、饮酒高歌,俨然独霸一方的强盗首领——导演让革命浪漫主义的视觉成规与强盗片的视听风格直接碰撞,溅出刺目的火光,以融化"政治宣传"的铁面具,和一切道貌岸然的假象。

这赤裸裸的揭发令南斯拉夫人感到不快,他们称库斯图里卡是借用意识形态博取西方欢心的背叛者。而库斯图里卡明确表示,"我感兴趣的,是人性,不是意识形态。有人可能觉得这个想法很幼稚。对我而言,却是我在所做一切中寻找的第一位的东西"[1]。如果仔细分析导演在片中的一些细节处理,能够发现库斯图里卡所言不虚。在伊凡被关进西德的精神病院一段,两个值班医生聊起伊凡的身份,有这样一段对白"共产主义就是个大地窖","全球就是个大地窖","今

[1] 摘自埃米尔·库斯图里卡专访《电影是一个疯狂的行为》,新浪网第五十八届戛纳国际电影节专题,2005年4月25日。

年夏天我想去西班牙，也许他知道一条地下高速公路"，继而是酒杯碰撞、刺耳的欢笑和新年烟火。可以看出，导演的矛头并非刻意指向铁托和南斯拉夫的共产主义，西方社会在他的世界中也不过是个更大的牢笼，而非精神的乐园。客观地说，库斯图里卡的解构，为的是指出人类的丑恶、无知无处不在，没有消失的可能，只不过他在讲述这一观点时选取了自己最熟悉的南斯拉夫人的民族记忆为样本。而这一样本由于其本身足够复杂的政治和历史特点，俨然成为描绘残酷人性的最完美的画布。

和井然的政治秩序同样荡然无存的有美丽的爱情、神圣的宗教和人类的智慧。娜塔莉的身上再清楚不过地揭示了什么叫做"权力是最好的春药"；那些动荡年代的"致命的浪漫"，对于男人而言可能是性无能的解救途径，对于女人而言则不过是物质生活的交换筹码。永远缺席的牧师剥离了婚姻的神圣；倒置的十字架被着火的轮椅机械地环绕；吊死在教堂钟楼底下的伊凡用自己的死亡之躯敲响了钟声，惊起一只肥鹅冲天飞去。即便人们不认为本片彻底否定了宗教的存在意义，但是至少宗教是处于空有符号、缺乏内容、无力拯救现实痛苦的状态。而人类的智慧在本片中要么以发战争财的军火贩子（马高和最后出现的军火商）的形态出现，要么以"失智者"的反面形象出现：片中精神失常和智力低下的主要角色多达三个（马高的弟弟伊凡、黑仔的儿子尤拉、娜塔莉的弟弟），而且不同于同年影片《阿甘正传》里缝合了社会矛盾、象征着道德重建的阿甘，《地下》里的失智者或愚笨得一直被自己的亲兄弟蒙蔽（伊凡），或简单得无法正常介入社会（尤拉），或疯癫到毫无怜悯、唯恐天下不乱的程度（娜塔莉的弟弟坐着轮椅狠命抽打被黑仔随手射杀的无辜男演员）。唯一一个一定程度上反映出人类善和美的伊凡，也因为得知哥哥对自己的欺骗而使用一种极其粗暴的方式（用手杖击打）亲手杀了他。

讽刺的是，当一切善和美都荡然无存，那些虚伪和丑恶看起来也不是那么面目可憎。这部电影的可贵之处就在于用一种"感受性的真实"揭示了人性的复杂。马高和黑仔的革命生涯难道不是充满叱咤风云的快意吗？娜塔莉在地下婚礼上沉痛的表演难道不是人性的忏悔吗？黑仔不停地寻找溺水的尤拉难道不是出于爱吗？是的。导演内心深处对于家庭难以抗拒的认同[1]使他将家庭的破灭处理成

[1] 他在采访中说"我经常回到家庭这个主题"，结合他的其他作品如《爸爸出差了》《黑猫白猫》《生命是个奇迹》可以看出，库斯图里卡对于家庭并未持解构的态度，甚至可以说他在表现家庭生活方面不遗余力。

戏剧的关键点：在父亲无意害死了儿子、弟弟执著地杀死了哥哥之后一切欢愉戛然而止，一个疯狂的喜剧转而成为浓得化不开的悲剧。

此时回过头看全片，其实一切都围绕着"消失"这一意象展开。在地底，时间随着被拨慢的时钟悄悄地消失了；婚礼上新娘消失了，河流中尤拉消失了，一大群曾经欢歌的人们消失在爆炸的地窖、浑浊的水底；最后，一个国家消失了。观众一定会清晰地记得，当伊凡走出精神病院想要从地道回家的时候，开车的过路人告诉他"南斯拉夫已经不存在了"。这一刻观众遭遇了一个存在主义者猝不及防的伤感，其力量绝非一贯好莱坞式煽情可比。而影片末尾那块从大陆上剥离、渐行渐远的土地，伴随着欢快的音乐、人们充满生命力的舞步和尽释前嫌的笑声，被寄寓了无限感伤。伊凡面对镜头流畅而深情地说："我们建了新家，白鹳在红屋顶上筑巢，敞开大门欢迎客人，我们感谢哺育我们的大地，给予我们温暖的太阳，以及让我们想起家中绿草的田野，承载着痛楚、悲伤和喜悦。当我们给孩子们讲故事，回忆起我们的国家的时候，我们会像所有故事的开始那样讲到：从前有一个国家……"观众清楚地知道，正如片尾"这个故事永远不会结束"的字幕所昭示的，这美景不过是理想中"最好的可能性"的视觉化呈现，而事实上随着波黑战争的继续和科索沃问题的升级，真正属于南斯拉夫的幸福时光不仅没有开始，而且在可见的将来也不会到来。

二、作为风格的魔幻现实主义

风格是一种形式系统，分析电影的风格需要辨识出电影中使用的显著的技巧，以及整部影片中这些技巧的使用模式。换言之，风格是以技术为媒介传达意义，并且这些技术以某种方式组织起来。[1]

不少观众在观看《地下》之后做出一种判断，即该影片具有一种"魔幻现实主义"的风格。没有人真正定义过什么叫做"魔幻现实主义"的影像，即便有，观众在做出判断的时候也未曾参阅过学术书籍。必须坚信的是，人们的判断并非凭空产生。《地下》这部电影通过一些独特的影像，带给观众一种类似阅读魔幻现实主义文学作品一般的感受，就足以说明它在风格上契合了"魔幻"和"现实

[1] 参阅[美]大卫·波德维尔、克里斯汀·汤普森：《电影艺术：形式与风格》，彭吉象等译，北京大学出版社，2003年，第353—369页。

主义"的双重指涉：既是"魔幻（超现实）"的，又是现实主义的。

这一风格的成立首先得益于隐喻的大量使用。库斯图里卡自己说过，"《地下》可以说是拉伯雷式的，有点怪诞，带有隐喻特征"[1]。从影片对一系列严肃主题的解构来看，它是一部多少有些荒诞的作品；但是和意图颠覆现实的荒诞派作品不同，《地下》通过大量的隐喻一次次地与现实勾连起来，形成了既"超现实"又紧密地指涉某些具体现实的表达方式。最突出的例子便是对"地下"这个大地窖的表现。一群人生活在不见天日的地窖中长达二十年，这一设置本身就带有超现实色彩——即便这并非完全"不可能"，但没有人会相信这样的事情会真的存在。但是，在描摹地下人们的生活状态时，导演详细地展示了一些熟悉的细节，将现实存在带入视野：人们划分出学校、广场、工厂和家庭的不同空间，孩子们读书、踢球，大人们唱着歌颂铁托的歌制造枪炮。玩乐、吃饭、理发、祈祷，一切都遵循着地上已有的制度。若不是连洗澡和上厕所都处于公开状态（厕所的门帘上有个大洞）的极端处理，人们有理由相信这一切正是铁托时期南斯拉夫人民的生活。这幅生活的画卷是如此逼真，这个地下社会的结构是如此精妙，以至于一听到空袭警报的声音，地下的人们就躲进坦克，生怕遭受和地上一样的空袭。而不断响起的莉莉·玛莲的歌声如同不断播放的红军新闻一样，都是虚张声势的"宣传"，是统治者（马高）控制人民的工具。这一切隐喻的，正如两个医生所说，是"共产主义的大地窖"，也是"世界的大地窖"，虽夸张却不乏真切。

片中另一类常见的隐喻是通过动物完成的。影片开始不久，贝尔格莱德遭到德军的轰炸，动物园里的动物不安地在笼中逃窜，世界被蒙上一层大难临头的色彩。德军的飞机投下炸弹后，动物园乱作一团，受伤的老虎被一只天鹅挑衅，结果是老虎凭借剩余不多的力气将天鹅的脖颈一口咬断气。毋庸多言，观众自然会联想到这隐喻着苏联和南斯拉夫之间的关系。而大猩猩索尼的母亲死在血泊中，同样象征着母亲的死亡；尤拉的妈妈死于生产；娜塔莉想要孩子却最终不得。还有黑仔婚礼上在盘中突然扭动身体的鱼，听闻教堂钟声飞起的鹅，偷走窗口皮鞋的大象，每一次动物的出现都带来一种怪异的色彩：它们看似荒诞，却不免让人联想起什么。"在荒诞这种形态中，前景（感性的外层）赤裸裸地呈现在人们面

[1] 摘自埃米尔·库斯图里卡专访《电影是一个疯狂的行为》，新浪网第五十八届戛纳国际电影节专题，2005年4月25日。

前，而背景（非感性的内层）或内涵则推到深远处，两者之间的距离很远。"[1] 正是因为导演以奇异的隐喻营造了这种"距离"，影片在结尾处"外层"和"内层"的统一才收获了上佳的效果。

魔幻现实主义风格的另一特点在于，从不为超现实元素在现实中存在的合理性作出辩解。并且，它不仅不解释超自然或不合理因素的不合理性，而且自然地用其推动故事情节和塑造人物形象。例如，本片中黑仔是个"不死"的人物，他不仅可以咬电线、受德军电击酷刑而不死，而且连炸弹在他怀中爆炸也不过是受了点伤而已。这一切的原因如果说片中曾给过解释，便是马高在贬低黑仔抬高自己时对娜塔莉说的"他是一个电工，一个电桩工"。这一极度不符合现实逻辑的解释不仅不能称得上是对其合理性的辩解，甚至可以认为，本片通过这种诡异的逻辑再一次呈现了一种新的不合理。片中另一个超现实段落是尤拉的婚礼。新娘先是乘坐着机械翩然而至，但就在镜头切换之间，新娘身后的机械不见了，她自由地浮在空中，飘过餐桌落在座上，仿佛仙女降临人间。导演没有解释，只是让新娘中邪般时而欢笑又突然哭泣，与彼时疯狂而痛苦的娜塔莉相互映衬。而为寻找尤拉投井而死的新娘在河中与溺水的尤拉相遇，以致最后黑仔、马高、娜塔莉、伊凡及整个乐队全部在水底相遇，这无疑是全片最具魔幻色彩的段落。

充满魔幻色彩的水底相遇

[1] 叶朗：《现代美学体系》，北京大学出版社，1999年，第78页。

浑浊的水、从人们身边静静游过的鱼、仍在演奏的乐队、新娘随水波飘荡的洁白的纱裙……一切意象都那么不可思议。导演依旧不作任何解释地将这两次相遇剪辑到整部电影异常重要的位置：第一次的相遇是尤拉在经历了日光下的一天后，抗拒外界回归地下、回到爱人身边的方式，也是黑仔因为自己的疏忽痛失爱子的转折点；第二次的相遇是经历丧子和丧友后，孤寂怅然的黑仔听到儿子的呼喊而重归家庭的最终解脱，它因取消了一切音响而更如幻象。当与影片开头完全一致的那声号角划破了水中令人窒息的安静，一群牛浮出水面陆续上岸，观众惊愕地发现所有的人在这里"复活"并继续狂欢，此时已经分不清魔幻和现实的差别：它们是如此完美地交织在一起，肆意诉说着导演丰富内心中的一切欢乐、悲痛、思索和哀伤。

延伸阅读>>>

事实上，在库斯图里卡跃入世界艺术电影大师的行列之前，南斯拉夫电影曾经与中国观众保持着密切的关系。60年代中苏关系恶化之后，原先占据了进口片主体的苏联电影逐渐销声匿迹，作为当时中国为数不多的"战友"，南斯拉夫向中国提供了一大批优秀电影，丰富了日渐贫乏的中国银幕。《桥》《瓦尔特保卫萨拉热窝》等经典作品先后经北京电影制片厂等部门译制，并于70年代在中国公开放映。这批影片在一代中国观众心里留下了不可磨灭的印迹，其插曲如《啊，朋友，再见》等传唱不衰。直至今日，中国的观众仍旧能够轻易地找到多达几十部前南斯拉夫出品的完整影片，其生命力令人惊叹。

想要用电影书写一部南斯拉夫的民族的史诗，任何作者都会视其为巨大的挑战。南斯拉夫作为统一的民族国家其存在未长过百年，而它先后经历了一战、二战的洗礼，长期纷乱的内战，以及塞尔维亚、阿尔巴尼亚、克罗地亚、斯洛文尼亚和穆斯林等民族之间不断发生的矛盾冲突，再加上特立独行的铁托社会主义时期，这个国家的动荡与复杂堪称绝无仅有。库斯图里卡天才地运用悲喜剧复沓的形式、结合魔幻现实主义的风格创作了《地下》这部杰出的电影作品，既成功回避了对复杂历史问题的具体解释，又保留了这些问题具备的荒诞而残酷的特性。影片向世界的观众展现出一种带有历史维度的"感受性真实"，令人在纵情欣赏之余拍案叫绝。不必讳言，我们能够理解到的只是这部电影所要表达的一小部

分，那些深藏在影像背后或明或暗的隐喻，唯有经历过那段历史的、曾经属于南斯拉夫这个国家的人们才能体会得更真切。

进一步观摩：

《桥》(1969)、《瓦尔特保卫萨拉热窝》(1973)、《黑猫白猫》(1998)、《亚利桑那之梦》(1993)、《让子弹飞》(2010)

进一步阅读：

1. 关于南斯拉夫的历史及文化，可见秦晖：《民族主义：双刃剑下的血腥悲剧——南斯拉夫-科索沃问题的由来》，《战略与管理》1999年第4期。

2. 关于库斯图里卡的生平及创作，请参《南方人物周刊》2007年第11期、2011年第10期、第13期有关库斯图里卡的文章：《吉普赛魔幻朋克》《〈爸爸出差时〉的恐惧》《宿命的〈流浪者之歌〉》。

思考题 >>>

1. 本片中的魔幻现实主义是如何体现的？
2. 比较《地下》与《让子弹飞》在内容及影像风格上的异同。

（刘胜眉）

《大象》
生命中不能承受之轻

片名：《大象》（*Elephant*）
　　　美国2003年出品，彩色，81分钟
编剧：格斯·范·桑特
导演：格斯·范·桑特
摄影：哈里斯·萨维德斯
主演：阿里克斯·弗罗斯特、约翰·罗宾森、埃里克·德伦
奖项：第五十六届戛纳国际电影节金棕榈奖、最佳导演

影片解读 >>>

　　根据1999年震惊世界的科伦拜恩中学校园枪击案改编的电影《大象》，从镜头语言、叙事态度和叙事模式来看，无疑是世界电影史中不可或缺的一部杰出的作品。它就像一位老者在回首往事时，那样的轻描淡写，那样的暗涌游动，向观众诉说着一日之内的血腥与疯狂。可以说，从来没有一部影片能像《大象》一样，将杀戮与毁灭表现得如此理智冷静，把残酷与敏感还原得如此客观从容。

　　《大象》的导演不是一个电影艺术的制作者，而是一个讲故事的人，他用最简练的镜头语言平静地把诸多生命置入一段时序，不去强调任何渲染。同样，他也不是一个道德家、社会评论家或心理医生。人们观看影片的同时，不禁会思考着：《大象》想说明什么？青春的美丽与残酷、成长的痛与惑、青少年犯罪、教育体制弊端、新纳粹主义、暴力游戏迫害、同性恋、枪支泛滥、校园暴力谁来承担？其实，这些问题的思考无异于"盲人摸象"，导演并没有将谴责和痛恨施加到某一个具体或抽象的对象身上，也并没有深入到社会背景、意识形态层面来挖掘，更没有用生命的逝去来追究个体或群体的责任。相反，他刻意谈话人们思维

定式中的因果联系，只剩下无比冷静的镜头中，诸多生命眼中的故事片段。结论是留白的，任众人分说。

一、视角叙事——生命的共时性与历时性

电影《大象》讲述了发生在美国一所中学的恶性枪击案件的始末。一如往常般平静的校园里，不同的生命轨迹在同一段时序中时而各自展现：约翰逃课未果，艾力亚斯四处拍照，米歇尔在更衣室被人嘲笑，艾里克上课遭到恶作剧；时而各自交错：艾力亚斯、约翰和米歇尔相遇在走廊上，艾里克与约翰彼此对话……以"生命交错"为参照点，显而易见，创作者构筑出一道平行结构，并赋予高度的对称性、周期性：约翰在楼外与狗嬉闹的场景不断出现；米歇尔不断经过艾力亚斯和约翰身边；约翰与艾里克的两次相遇……随着影片的推进，人物一个接一个的轮换，时间却总是停留在那一段时序中。

影片的情节由两条明显的线索交织而成：一条是以展现人物视角、校园生活为主的长镜头，另一条则相对破碎地陈述枪击事件的策划、实施始末。前者是横向的事件情形，后者是竖向的事件流逝，前者偏重交代生命的共时性，而后者则是明显侧重生命的历时性。而连接起两条时间轴的中介，一是贯穿所有人物并为之拍照的艾里克，另一个同样是穿梭于各个人物间的、揭示爱之吻意义的约翰。作为中介，他们俩与所有叙事主体都有交集，他们俩的活动空间恰恰是各个人物参与彼此生活的网络架构。而艾里克作为局内人，自觉地切入到校园生活，从而使观众获得对事件背景更深入的了解。相反，约翰作为局外人，天然地介入事件又回避事件过程，成为观众在观影时的身份投射，这也恰恰构成影片中辩证的叙事态度，即客观的主观者。

初看电影时，跟着影片中的人物不断交错于时空之中，分享各自的视点与视域会让人觉得迷茫和疑惑，但正是巧妙的选择组合出电影独特的魅力所在。如此的时空交错、生命交错，正是创作者抛弃传统的单向线性叙事结构，选择更具革命性的多向板块叙事结构。由此，影片的复杂呈现并不是时间的倒流，更不是简单的重复，而是展现创作者异常清晰的思路——纵然时空交错，但生命都在流动中汇聚到一个点，那就是屠杀游戏的到来。正是这样的交错，显示出创作者的冷静记录态度，诠释着生命之火的历时性与共时性，将影片中迂回曲折的人物单元完美地置入一个既分散又有序的关系网络，同时不失紧凑性和整体感。

时空、生命的交错同时也是紧贴影片的创作的态度，如同一位客观的主观观察者，介入事件又离间开来。导演桑特曾经说过：对这样的恐怖事件我们不做什么特别的解释，我们只想写意地表达，给观众留下几分思考的空间。影片惊人地展现出叙事结构与人物视角的高度融合。每一块状事件都是以每一个人物的视域展开的。同时，借助不同人物视角观察同一时间、统一活动，而又随着人物之间的交汇后，进入到新的视域。多重与有限视角的复合叙事方式，代替单一视角的固执叙述，以及全知全能的神知叙述，虽然这使得对一个事件的描述和审视更佳扑朔迷离，却在影片中的日常流动中浮现出真实的暗涌。

　　"科伦拜恩惨案"发生后，媒体过渡渲染其血腥场面，很多记者、犯罪专家、心理学家和青少年问题研究者大加分析和评论，围绕这起少年惨剧周围的是各种猜测、无端的责备，同时也变成公众的一种消遣。这一切令格斯感到反感，格斯认为这是"美国新闻史上的一次丑闻"，他说："在这个时候，只有拍一部电影才能再现整个事件的真相。"

艾里亚斯视角

约翰视角

米歇尔视角

影片名为"大象"，虽有区域文化的隐喻共识——压力充斥空间，但很容易联想到古老成语中"盲人摸象"。可以说，影片《大象》为了尽可能的还原事件，不以某一个人物的视角通观始末，而是让每一个人都有限地复原全局，让每一位观众都在"看不见的看见世界"中相互推敲，靠着各自拼图式的轮廓走向真相。

二、长镜头游走——随意、内敛

就电影本体来说，叙事的视角与摄影机密不可分，人们往往可以通过摄影机的拍摄机位来确定人物的视线、影片的叙事视角等。如果是线性因果叙事，那么摄影机的存在将促使观众来认同角色，如好莱坞电影里的"英雄主义"电影序列等。而在大部分的非线性叙事影片里，因为影片的叙事结构的先在性，那么视角叙事的问题往往是预设成客观为主，摄影机的存在是为了最大限度地向观众展现丰富的故事线索及不同的人物命运。这在一定程度上打造出全知视角，形成观众与人物之间的间隔，如盖里奇的《两杆大烟枪》《偷抢拐骗》等。但也一些影片介乎两者之间，虽采用多线叙事，但摄影机的存在能够让观众与角色认同，并在适度的距离感里随着叙事的进度促成情感的积蓄与爆发，如《罗拉快跑》等。

《大象》也是如此，相信任何一个人在观看这部电影时，都会注意到镜头运用的与众不同。《大象》的镜头像是自来水笔，在狭小的校园空间中来去变换。影片自始至终都是用流畅的、游动的长镜头配斯坦尼康，以人为单元，构成了一个又一个的空间段落。每当黑幕白字打出人名时，镜头便开始一段新的跟踪拍摄——跟着约翰从电话亭走向校长办公室、从走廊走向楼外；跟着乔丹从操场走向教学楼、走廊和阳台；跟着艾里克在食堂徘徊，继而在校园里肆意屠杀；跟着本尼一步步接近死亡。这些过程都是完整记录，没有一丝一毫地颠簸起伏，时而亲近，时而远离。这一切得益于长镜头的使用。通常来说，长镜头的存在是为了尽可能地客观再现影片中的世界，这是最大限度地使用长镜头的优点——不间断地在银幕画面中保持时空的统一与行为动作的完整，从而让电影的情绪、主题、故事最大限度呈现出来。

当涉及这样的校园犯罪题材时，很容易将影片变为一部说教意味比较明显的电影，而高中生的身份给观众带来的震动过大，也有过于主观或意识形态的嫌疑。范·桑特为了尽量隐藏叙事带来的主观态度，他的摄影机在非线性叙事结构

下,在观众面前建立起一定程度的客观感。在影片里,对于一般观众而言,摄影机显得冗长,它一直跟拍着一个对象——这使得观众既像个偷窥者又像生活在电影中,是一个位于不可能存在位置的当事人。电影中,长镜头还原出走动——交谈——停顿——走动的生活时序,缓慢且枯燥,但异常真实地记录着生活环境不同、性格各异的中学生,有的郁郁寡欢,有的轻松坦然,逃课、运动、上课、恋爱、减肥、八卦、摄影……这种带有纪录风格的镜头语言使得影片具有更加开阔的视野。在一个完整的段落中,影片通过镜头的跟拍、摇移等运动,为展现全方位的校园生活提供了更大的容纳空间。比如在影片第39分钟时,先以近景镜头展现三个女孩对话,接着跟拍女孩们进入餐厅,平移镜头展现点餐。随后镜头移向餐台的尾端,跟着厨师的动作进入后厨,把后厨吸烟行为表现出来,而后又随着一位戴眼镜的厨师走出后厨,重新落到点完餐的女孩们身上。

用时空的完整和单纯串联的片段,用纪录片形式和态度,用画面本身运动的力量感染观众,这使得电影质朴无华,使得镜头语言具有了以下特点。

随意。《大象》的镜头没有目的性,随性地展现任何一个细枝末节、琐碎的地方,跟随学生在不同的环境中停留与穿梭,将百般无聊的生活填补的丰富充实。而镜头漫不经心,也极不安分,很少在一个地方逗留,随时进入新的环境观察周围人物。例如,原本跟随乔丹的镜头,但在走廊上遇到三位女生,镜头如同开小差般,转而关注她们,把乔丹让出画面,后来才又摇回正途,继续跟随乔丹。另外,在镜头常有的缓慢切换和环视一周的方式里,情景的主角们却常游离在镜头之外,音画分离。最明显的是在关于同性恋的讨论会上,镜头一反常规,只管自顾自地扫视每一个人,任由声音从画外传来,时隐时现。而在艾力亚斯冲洗照片的段落中,镜头似乎远离人物情绪和故事走向,固执地对准手部有节奏的转动。

内敛。虽然《大象》采用的长镜头,却并未完全通过景深来显示空间的真实与完整,而是使镜头始终聚焦在人物身上,近似跟踪。在对人物的跟拍中,尤其是从其身后的跟拍中,画面始终是一个沉默的背影和不知通向何处的走廊,连身边的景物也都虚化了,原本宽广的视域陡然被挤压进狭隘空间,完全封闭住了观众的视线——左右都是虚化,唯有向前看,前面却常常背影一道。这样的镜头设计把含蓄内敛的情绪构筑出来,让人倍感压抑和沉闷,却要克制隐忍,生怕探出脑袋来发现血腥游戏的涌动,生怕游动视域离间观众和影片。值得关注的是,镜头通常由正面转向侧面拍摄,最终落在对背影的长时间注视,好似一个人站在原

地注视着别人从眼前走过，又好似别人从这个人身边环视，如果说影片具有主观性的话，那么这里无疑是作者态度的一丝泄漏——审视每个人来比照自己。

正是这样的镜头运用，影片的处理没有故弄玄虚的意图，这些交织在一起的学生群像、重复事件，并不是带动故事发展的情节，而仅仅是日常发生的生活序列，是一群高中生在大多数时间里度过的普通一天。

三、钟情古典——结构、造境、陈情

影片《大象》中，音乐的作用不可忽视，虽然只有两首曲子，但彼此互为结构，并起着重要的作用，或造境，或陈事，或抒情。

起止时间	音乐内容	完整性	声画关系	人物地点	表现内容
8分04秒—13分50秒	贝多芬《月光奏鸣曲》第一乐章	整体呈现	背景配乐	米歇尔、本尼、乔丹等人（运动）	橄榄球运动以及纳汉穿过女孩们，与女友相会
45分50秒—49分24秒	《献给爱丽丝》	部分呈现	情节音乐	艾里克（家中）	艾里克弹琴，亚里克思玩游戏
49分24秒—59分45秒	贝多芬《月光奏鸣曲》第一乐章	部分呈现	情节音乐	艾里克（家中）	艾里克弹琴，房间里只有他一人
片尾	《献给爱丽丝》	整体呈现	片尾曲	无	天空景色

通常来讲，电影音乐具有营造气势、烘托气氛、刻画人物、表述情节、展现风格等多重作用，而在这部影片中，音乐则趋向几种作用：结构人物、营造环境、陈述情绪。《大象》中令人印象深刻的使用《献给爱丽丝》和《月光奏鸣曲》第一乐章，相当于影片的主题音乐。《月光奏鸣曲》第一次在影片中出现大体可归为造境。运动场上不同种族的学生（白种人、黄种人、黑种人）一起进行橄榄球运动，钢琴声缓缓响起，持续的慢板、升c小调的舒柔，使得淡淡的伤感从画面中流淌出来。这种平静的忧伤不免让人起疑，为何欢快激烈的校园运动会出现忧郁的旋律，青春的生命怎么能与月光静静流洒的情景相互对照起来。等到

影片高潮时，观众们才会恍然大悟。而《月光奏鸣曲》的曲式将米歇尔、本尼、纳汉三位故事中心人物串联起来，并跟随着米歇尔的出场转入明亮的大调，配合着米歇尔望天的动作，传递出对美好事物向往的憧憬。《月光》的第二次出现可以被看做陈事与结构的结合。一方面，艾里克沉重地弹奏曲子时，镜头缓缓地扫视着房间，环顾着艾里克喜欢事物的点点滴滴。这里声音更加生硬，速度更加激烈，打破了曲子本身的宁静风格，把一个少年即将行动的心境与已然不能自控的动作隐隐地传递出来。另一方面，《月光》的再次出现与第一次形成鲜明的对比和呼应，把艾里克暗涌的情绪与校园其他人物看似欢快的氛围联系起来，传递出更加戏剧性的效果。而《献给爱丽丝》的第一次出现与《月光》的第二次出现大体类似，《献给爱丽丝》尚未收尾突然转至《月光》。由《献给爱丽丝》到《月光》，艾里克的情绪逐渐表露高涨，至砸琴上升到最高点，预示着艾里克报复行为即将展开。同样的，《献给爱丽丝》也具有结构上的作用，但与《月光》一样，这里不再赘述。

延伸阅读>>>

 独立电影（Independent Films）发端于20世纪60年代前后的美国，最初是一群反对好莱坞大制片体制、反对过分商业利益的创作者，他们以展示个体的艺术特质、自筹资金等方式推动电影创作及电影艺术的发展，以欧洲艺术电影大师们的美学立场和影像风格为榜样。随着电影产业的发展，美国八大电影制片公司也都纷纷成立具有一定独立性质的独立制片公司，加上政府提供各种基金支持，这使得今日的独立电影已经不能从制片体制上来标识出身份意识。在当下的语境里，独立电影更多地被赋予一种"作者电影"的色彩，主要表现为两个方面：要么在电影语言与形式上强烈展现"作者"的艺术风格、实验特性，要么在思想上呈现对探讨诸如宗教、社会、个体等问题的深度和锐度。也就是说，独立电影可以最大程度的保留创作者的个人魅力与创作意志，而不用担心投资人对影片的指手画脚。美国是世界上独立电影创作最为活跃的国家，圣丹尼斯电影节便是世界各地的独立电影制作者学习和交流的重要平台。而自从昆汀·塔伦蒂诺的出现后，美国独立电影的艺术观念遭受到了一定程度的冲击，他的《低俗小说》更成为独立电影创作类型化转向的标志。

进一步观摩:

《半熟少年》(1995)、《心灵捕手》(1998)、《处女之死》(1999)、《吮拇指的人》(2005)、《鱼缸》(2009)

进一步阅读:

1. 关于美国独立电影的现状,见李迅:《当代美国独立电影的类型化转向》,《当代电影》2007年第2期。

2. 关于电影的叙事结构,见燕俊:《高斯·范·桑特的拼图游戏:〈大象〉叙事结构详解》,《电影评介》2009年第22期。

思考题 >>>

1. 《大象》与其他青春题材的电影有何不同?
2. 《大象》在视听语言上的特点与导演一直以来的审美追求有何关联?
3. 如何评价《大象》所反映的"校园枪击"问题?

(李雨谏)

《贫民窟的百万富翁》
贫民窟里的童话

片名：《贫民窟的百万富翁》(*Slumdog Millionaire*)
　　　福克斯探照灯公司2008年出品，彩色，120分钟
编剧：西蒙·博福伊
导演：丹尼·鲍尔
摄影：安东尼·多德·曼妥
剪辑：克里斯·狄更斯
主演：戴夫·帕特尔、芙蕾达·平托、亚尼·卡普、塔奈·切赫达
奖项：第八十一届美国奥斯卡金像奖最佳影片、最佳导演、最佳改编剧本

影片解读>>>

　　英国是一个受保守价值观、君主制影响很大的国家。因而英国文化的一个重要特征或传统是保守主义，这也表现在英国人表达含蓄、保守心态的电影中，如《相见恨晚》中欲越轨却不能的英国中产阶级已婚人士。也许是压抑过深越会扭曲变形，英国电影在保守甚至不免迂腐的电影风格之外，却几乎并行不悖地存在着一种近乎嬉皮的风格形态，这种嬉皮，简直可让观众瞠目结舌。20世纪80、90年代，《猜火车》《浅坟》《两杆大烟枪》《光猪六壮士》等进一步集中呈现出这种新风格。《贫民窟的百万富翁》的导演，就是以《猜火车》一片一鸣惊人、获西雅图影展最佳导演奖，被视作英国90年代新潮电影的杰出代表的丹尼·博伊尔。博伊尔在保持自己原有独特风格的前提下，融入更为观众、市场接纳的"好莱坞"气质，成功地在2008年推出了自己的又一部巅峰之作。

一、迂回的叙事线索

影片有三个线索，分别是贾马尔的成长经历、贾马尔参加答题节目的过程和贾马尔被警察审讯的过程。其中，答题过程无疑是电影的主线，因为正是这一道道的题目将贾马尔的成长经历毫不生硬地贯穿其中，向观众展现了贾马尔十八年的辛酸苦乐。不妨将三条线索看成是倒叙、顺序、插叙的结合。

顺序是指贾马尔受审讯的过程。影片一开始就是贾马尔被羁押，受到询问，警察审讯贾马尔的过程就是重新观看答题过程录影，也就是倒叙的过程。然后贾马尔将自己是如何知道答案的人生经历以插叙的方式展示给警察和观众。当倒叙、插叙持续行进，最终融汇进顺序，观众看到的就是贾马尔在警察面前洗刷尽嫌疑并再次坐在主持人面前答题。在观看这样一部类型电影时，不能过度纠结于情节是否合理的疑问，比如，回答题目的顺序怎么能与贾马尔的成长过程完全符合在一起，即每一道问题恰好对应了贾马尔的一个人生时期，题目的行进也是贾马尔年龄增长的过程。这种疑问也恰恰是导演的高明之处，这种处理可以使人们在被答题过程、审讯过程打断的同时，也能将贾马尔的成长经历串联起来。

细心的人们也许会发现，导演在叙事中进行的时空错位。影片开始时，影片出现了黑底白字"Jamal Malik is one question away from winning 20 million rupees. How did he do it?"（他怎样离巨奖一步之遥），并且给出四个答案供观众选择：A. He cheated；B. He is lucky；C. He is a genius；D. It is written。这个问题像是对于影片主题的设问句，也是警察询问贾马尔的动因。直到电影快要结束时，问题的答案也随之给出，这就是：D命中注定。这个问题出现之后，银幕上间断出现了三个主观俯视镜头，是一只在浴缸里撒钱的手，这个片段在影片开头贾马尔被询问之时实际上并未发生，因为直到影片最后人们才知道，这实际上是哥哥萨利姆在准备与黑帮老大同归于尽之时发生的，即贾马尔再次回到节目现场回答最后一道问题之时。那么，这个开头便出现的撒钱镜头不妨被称为"闪前"。同样的"闪前"还有成年拉提卡穿着黄色上衣站在飞驰的火车前向侧上方凝望，眼神中充满爱意的镜头，这个场景也不可能发生在贾马尔受询问的时候，而是贾马尔赢得奖金之后。所以，电影的时空排列似乎并无逻辑可言，可以不按常理，完全打破时间顺序。

这样的安排，也许是出于一种对于影片隐藏主题——"宿命"的暗示，即是，故事的结局在开头就是已经预定好的，事先给观众一种巧妙的设计感，当最

后"有情人终成眷属"揭示时,观众才对"闪前"的设计恍然大悟。同时,这种看似毫无头绪的设置,也是呼应了丹尼·鲍尔一贯的风格。纵观丹尼·鲍尔的前期作品,打破观众的观影习惯,以突兀的剪辑令观众"咋舌"似乎是他一以贯之的追求,因此,以"闪前"镜头,打断叙事,插入故事的行进,更像是丹尼·鲍尔在进行好莱坞叙事之余不忘在自己的作品上打上一个"丹尼·鲍尔出品"的商标。这种手法在另一位大师的作品中有更登峰造极的运用,亚力桑德罗·冈萨雷斯·伊纳里多在他的作品《21克》里也尝试了"闪前",而且使用的更加频繁。"闪前"在《贫民窟的百万富翁》里的使用还是没有超出一般的观众的理解能力,也没有给他的作品造成晦涩难懂印。

二、好莱坞?宝莱坞?英伦范?

"《贫民窟的百万富翁》延续了丹尼·博伊尔一贯的MTV式的绚丽剪辑,大量的奔跑镜头是导演的最爱,通过倾斜构图、快速剪辑,使影片动感十足。效果上具有写意风格,常常进行冷暖光对比突出环境和人物。使这部影片既具有写实风格,又充满了梦境般的写意风格。"[1] 一直以极端后现代风格知名于世界影坛的丹尼·博伊尔在这部电影中略显"保守",借鉴了好莱坞电影的流畅叙事和美国式故事的童话气质,能够照顾大多数观众的欣赏习惯,因此,大获成功也就不难理解了。

从影片开头,导演将三个条叙事线索交织在一起的精彩剪辑中,依然可以看出丹尼·博伊尔式的导演桥段。

影片开头部分介绍三条线索的拉片表

场景	景别	摄影机运动	画面内容	声音	
警察局	特写	移动镜头	贾马尔的脸	呼吸声	
	特写		胖警察向贾马尔吹气	呼吸声	

[1] 金晓非主编:《中外经典电影欣赏十二讲》,河北大学出版社,2012年,第265页。

(续表)

黑白字幕			问题出现： Jamal Malik is one question away from winning 20 million rupees. How did he do it? A. He cheated B. He is lucky C. He is a genius D. It is written	倒计时的声音	
浴缸	近景		萨利姆的手在撒钱	倒计时的声音、钞票飞舞的声音	闪前
答题现场	近景		贾马尔和主持人的侧脸	倒计时和主持人的介绍	
浴缸	近景		萨利姆的手在撒钱	倒计时和主持人的介绍	闪前
答题现场	特写		（聚光灯强光照射下）主持人的侧脸	主持人问贾马尔	
答题现场的镜头切换……					
浴缸	近景		萨利姆的手在撒钱	倒计时的声音、钞票飞舞的声音、观众掌声	
答题现场	近景		贾马尔和主持人并肩而立	倒计时的声音、主持人介绍、观众掌声	
答题现场的镜头切换……					
警察局	近景		胖警察扇贾马尔耳光并问话	"叫什么？"	
警察局内，警察和贾马尔关于是否作弊的对峙……					
答题现场	近景		贾马尔恍惚的脸	现场欢呼、主持人致谢	
答题现场的镜头切换……					
警察局	特写	仰拍	（水下向上拍摄）贾马尔的脸被强行按进水桶中	水声	
警察局内，警察和贾马尔关于是否作弊的对峙……					
答题现场	近景		主持人询问贾马尔的职业		

(续表)

			答题现场，主持人和贾马尔的正反打镜头不停切换……		
火车站	中景	俯拍，推镜头	拉提卡对着镜头微笑	火车奔驰声	闪前
			警察局内，警察和贾马尔关于是否作弊的对峙……		
贫民窟	中景		小孩穿着印有"贫民富翁"字样的背心，奔跑入镜，引出贾马尔小时候生活的叙事线索	主题音乐、小孩的叫喊声	

　　这一段复杂的蒙太奇剪辑可谓精彩绝伦，警察局和答题现场交叉剪辑，而剪辑的结合点竟是贾马尔被扇耳光后恍惚的脸。这份恍惚，一则是被闪耳光后大脑的顿时空白，二则是一个贫民窟少年第一次站在万众瞩目的舞台上的紧张不安。开始的两条线索交代了故事发生的"导火索"——贾马尔在《谁能成为百万富翁》的有奖竞猜节目中斩获巨额奖金。顺着这根线索，导演为观众勾勒出一个为爱而参加电视节目的爱情故事。贾马尔对于警察是否作弊问题的一一回答，则有条不紊的展开了贾马尔成长的叙事线索。这条线索展示了印度的风土人情，也可以被指认为一种并非特技才能带来的"奇观"。"电影奇观"向来是最吸引观众的噱头，这份陌生化的惊奇不仅仅是《侏罗纪公园》里的恐龙，《阿凡达》里的潘多拉星球，同样也是震惊事件、异域风情。有哪位观众能够否认，喜爱《贫民窟的百万富翁》仅仅是被贾马尔和拉提卡的爱情所感动，而非看到了原汁原味的印度风情？直到成长的叙事线索的渐入尾声，人们才知道贾马尔参加《谁能成为百万富翁》的真实动机不是奖金，而是找到拉提卡，这也进一步向警察证明了自己的答题过程全无作弊的可能，因为大奖只是他寻得美人归的附属品，而非主要目的。

　　贾马尔三条线索，既有英伦电影里的快速剪辑、倾斜镜头等"惊奇"地表达，又有美国电影中清晰、流畅的叙事技巧。到了故事的结束部分，贾马尔和拉提卡在火车站和着典型的印度音乐翩翩起舞，又让人联想到"无片不歌舞"的经典宝莱坞电影。由此，观众才幡然领悟，这就是《贫民窟的百万富翁》，一个夹着美国馅料、印度调味品的"英国派"。

　　《贫民窟的百万富翁》像一个童话：穷小子一夜暴富，终获爱情。熟悉丹尼·博伊尔的影迷也许知道，将巨额金钱作为影片最重要的"麦格芬"是其非常

喜欢和擅长的情节设置。他在《浅坟》《猜火车》《海滩》中都做了如此的处理。金钱，使人们自相残杀，众叛亲离，暴露出人性最阴暗丑恶的一面，揭示了现实世界的虚无和无奈。在《贫民窟的百万富翁》中，博伊尔想要申明的主题似乎从"金钱至上"转变为"爱情至上"。不少观众对其中的一个场景念念不忘，贾马尔对拉提卡说："跟我一起跑吧。"拉提卡反问他："跑？去哪？靠什么生活？"贾马尔回答："爱。"这个温馨隽永的场景本身就是一个童话，因为生活中种种的现实证实，仅仅靠爱是无法活下去的。但是，导演就是为观众编织了这样一个童话，童话里的一切都是已经注定的，爱情也不需要面包，善良执著的人最后赢得金钱和爱情。正是因为现实中充满了金钱的无奈，人们反倒更为美好真诚的爱情所倾倒。

三、印度风情画

《贫民窟的百万富翁》以一个真实的印度为背景，涵盖了印度的阶级结构、伊斯兰教与印度教的教派冲突、泰姬陵、宿命论及大众传媒等元素。

故事发生在印度西海岸城市孟买。它不仅是印度最具现代化气息的大都市，也是印度的商业和娱乐业之都。然而，在其光鲜靓丽的另一面，却是大量贫民窟的存在。电影一开始，就是主人公将回忆带回了在贫民窟的生活场景。男孩贾马尔和伙伴们被警察驱赶着离开"私人领地"，跑回自己在贫民窟里破烂不堪的家。在贫民窟狭窄的街道上，还有豪华小轿车穿梭而行。在孟买，经常可以看到车水马龙的豪华轿车与破旧不堪的人力三轮车同时行驶在闹市里，也经常有一群群衣衫褴褛、面黄肌瘦的孩子伸手向路人乞讨的情景。将故事的发生地点设置在孟买，可以为观众展示一个更加立体的、真实的印度。

贾马尔在参加电视节目时被问到这样一题："教义中描述的罗摩神，他的右手握着的是什么？"这道题让贾马尔回忆起他的母亲在一场印度教和伊斯兰教之间的暴力冲突中丧生。在这场暴乱中贾马尔曾看到一个装扮成罗摩神形象的小孩出现。这个蓝色的罗摩神，被认为是毗湿奴的第七次化身，在印度教中他是一手持弓、身后背箭的形象。据统计，在印度，有82%的居民信奉印度教，作为印度文化的组成部分，在电影中予以展示也是必不可少的，于是，导演便以一个悲剧的宗教矛盾故事嵌入对印度宗教的叙述。作为一个被宗教统治着同时又贫富极度分化的国家，宿命论也许是被统治者安身立命的"法器"，他们乐于承认自己所

兄弟二人在泰姬陵前

拥有的一切来自事先被设置好的命运，这种宿命论恰好与好莱坞最常见的题材模式一拍即合，即"穷小子一夜暴富+有情人终成眷属"。主人公贾马尔在遭受了种种磨难和痛苦后，既得到了财富，又获得了爱情，由此可知导演要表现的并不是穷人的苦难，而是在宣扬某种与生俱来的宿命论。无论是奸诈的主持人、歹毒的黑帮老大，还是凶恶的警察，都不能阻止他追逐梦想的脚步。也就是说，贾马尔之所以受苦的原因正是为了赢得最后的大奖作铺垫，这就等于从侧面论证了贫民窟之所以贫困、穷人之所以受苦的合法性。因此，与其说这是一部反映社会不公与底层疾苦的现实主义巨作，不如说是一出不折不扣的好莱坞娱乐片。它与众不同的地方在于导演的花样翻新，使得如此老套的爱情故事衍生出不少新意和动人之处，从而大获成功。

《贫民窟的百万富翁》像是一本印度风情的图册，打开一角，露出的不仅有混乱的贫民窟、尖锐地宗教矛盾，还有恒河的水、白色圣洁的泰姬陵。我们感慨着编剧导演的聪明，将如此之多的细节全部安排进120分钟的电影，并且还是通过答题过程中贾马尔的回忆。泰姬陵的出现实非偶然，因为观众都清楚泰姬陵对于印度人民及世界人民的重要性，在电影里，贾马尔和萨利姆从火车上偶然中坠落至旅游景区——泰姬陵，也因此开始了传奇的"导游"生涯。甚至导演还调侃了戴安娜王妃在泰姬陵前所照的一张经典照片。这个细节足以说明，电影中的印度不是印度人的印度，而是外邦人眼中的印度。戴妃带给泰姬陵的影响，是一位去势的老牌殖民帝国的落寞，这份落寞印度人自然体会不到，反而是被英国导演安排进入电影。确切说，《贫民窟的百万富翁》是一本外邦人绘制的印度风情画。

《谁能成为百万富翁》是一档来自欧美的益智博彩类的游戏节目，最先起源于英国的《谁想当百万富翁》，后来被美国广播公司仿效，有了有史以来收视率最高的游戏节目——《谁能成为百万富翁》。印度版的《谁能成为百万富翁》自然是是引进来英国的节目创意，作为全球化背景下，大众传媒相互渗透的真实写照。在印度这样一个贫富极度分化，国情民风与欧美发达国家大不相同的国家里，这样一档益智博彩类的游戏节目有其更加深刻的社会影响力。拿贾马尔这样一位最底层的茶水工来说，登上《谁能成为百万富翁》的舞台，首先是一次不平等的对话，一个社会最底层和上层社会的对话。在这个过程中，贾马尔被屡次讥笑挖苦，仿佛是一个不该出现在这样一个璀璨舞台上的人物。其次，贾马尔答题的过程是一个底层人企图颠覆自己命运的博弈，毕竟，一个受过教育的人都未必能将知识面如此广博的竞猜题目答对，何况一个目不识丁的穷小子。最后，当贾马尔在命运的安排下将所有的题目答对时，他不但成为印度底层人民的偶像，也成功将自己从贫民窟中拯救出来。这档可以使人一夜暴富的节目，更像是一场赌博，对于一个第三世界国家的穷苦人有着不同凡响的意义，这也是为什么"所有的人都在看这个节目"的原因。

延伸阅读>>>

英国是文学大国，或者更直接地说是小说大国。文学一直都与英国电影有着千丝万缕的联系。"从文学名著改编，这奠定了英国电影具有深厚内涵的特点，也延续了一种基本可以称之为现实主义的传统。只要我们不纠结于这一术语的原始含义，英国电影的现实主义特色非常明显。比之于美国电影的娱乐性、画面感和奇观化，英国电影对现实的关注，其人文色彩和教化特色尤为明显。而比之于欧洲艺术电影或作者电影传统，英国电影又少了那种超现实风格、宗教的神秘气和经院哲学的玄思色彩。也许可以说，正是这种现实主义精神使得英国电影成为美国电影与欧洲电影之外的'第三种存在'。"[1]

迄今为止，《贫民窟的百万富翁》在整个颁奖季获得105个提名，并拿下79

[1] 陈旭光：《英国电影文化：文学传统、绅士与嬉皮、种族、身份和意识形态》，《杭州师范学院学报（社会科学版）》2007年第4期。

个大奖，真可谓颁奖季的"百万富翁"。影片中的人物形象鲜活生动，具有复杂的个性，跟丹尼·博伊尔之前的所有电影有很大不同，这要归功于编剧赛门·比尔和印度外交官斯瓦鲁普的原著故事《问答》。当初斯瓦鲁普有了小说的初步构思之后，正好在报纸上读到一则关于英国一个军人遭指控作弊的丑闻，加上后来读到一篇报道——印度贫民窟的孩子竟已学会使用计算机上网，于是灵光一闪，决定在小说中让一位没有受过正式教育的贫民窟小子参加难度十分高的"益智问答比赛"，并获得成功。这部小说自2005年出版以来就已畅销并取得了很多国际奖项，至今已被翻译成41种文字在全世界出版。

进一步观摩：

《迷幻列车》(1996)、《同屋三分惊》(1995)、《海滩》(2000)、《魔鬼一族》(1994)、《28天毁灭倒数》(2002)

进一步阅读：

1. 对《贫民窟的百万富翁》的叙事时空与内容的分析，可见余韬：《弱者的武器——〈贫民富翁〉中的叙事时空与内容分析》，《北京电影学院学报》2009年第2期。

2. 《贫民窟的百万富翁》中对的历史阐释的论述参见，《有意味的历史阐释文本。

3. 傅明根：评析〈贫民窟的百万富翁〉，《北京电影学院学报》，2009年第5期。

思考题 >>>

1. 《贫民窟的百万富翁》中共有几个叙事时空，分别讲述了什么故事？
2. 《贫民窟的百万富翁》中怎样通过数个问题来与贾马尔的人生相联系？
3. 《贫民窟的百万富翁》是一部典型的印度宝莱坞电影吗？为什么？

（郭星儿）

《入殓师》
小人物的生死物语

片名：《入殓师》(*Departure*)
　　　日本松竹映画公司2008年出品，彩色，130分钟
编剧：小山薰堂
导演：泷田洋二郎
摄影：浜田毅
配乐：久石让
剪辑：川岛章正
主演：本木雅弘、山崎努、广末凉子
奖项：第三十二届日本电影金像奖；第八十一届美国奥斯卡金像奖最佳外语片；第三十二届加拿大蒙特利尔世界电影节评审团大奖

影片解读 >>>

　　电影《入殓师》又名《送行者：礼仪师的乐章》，在一举拿下第八十一届奥斯卡金像奖最佳外语片奖在内的各项国际电影大奖的同时，其获得的"小金人"为影片也扳回了不俗的票房（电影的周票房暴涨420%）。尽管电影改编于青木新门的《纳棺夫日记》，但趁势推出的同名电影小说《入殓师》，弥补了电影表现人物内心世界丰富情感不足的局限，出现了大段抚慰人心灵的、极富人生哲理的心理剖析与独白，一时成为空前的畅销书。

　　其实，影片本身故事简单，所展现的人物单一（所有场景都有主人公小林大悟在场），事件也缺少外在的动作刺激；但在影像语言表达上，画面含蓄而内敛、构图平和而静谧，极富生活的质感而并无过于外化的视觉冲击与夸张的形式作为噱头。较之所谓的商业大片所应具有的构成元素，影片更体现出一种"低概

念"的特质，即以人物的取向为前提，剧情发展上较软调，而强化人物的故事，戏剧倾向于"情感片"的叙事方式，[1]同时强调人与人、人与环境，以及人与自己的冲突来推进情节发展。因此，影片少了一份死亡的冷峻而多了一份生活的细腻质感。那么，究竟是怎样的内在肌理与情感脉络使这部特殊题材的电影获得了如此甚佳的艺术口碑，继而又转化为巨大的商业利润的呢？无疑，除了通过获取奥斯卡奖来实现票房的翻身外，影片对特殊题材的深入挖掘、人物的塑造，以及通过叙事、影调、影像语言与配乐的有机整合来实现影片情感机制的有效设置，都是有所称道的地方。

一、小人物、大情感，演绎生死物语

看过影片的观众，无不为影片中所饱含的人类的各种情感而为之触动与震撼。在快节奏的时代、在忙碌的生活中、在人与人之间的感情日益稀松与陌生的当下，影片能让人们静下心来，触摸自己早已淡忘或麻木的种种情感神经，面对为不同的逝者所进行的入殓仪式，与主人公一起思考、感悟生命本质的命题。"这部电影是描绘死的，但是也不仅仅是描绘死，它是通过死，来告诉大家，你怎么生活，怎么看待自己现实的生的状态。"[2]影片具有的审美意境穿越情感层面上升到哲学的高度的特质，但这一切又牢牢系在故事本身所承载的主题思想的表达技巧上。影片同时具有叙事层（小林的生活故事）、表意层（面对死亡的宿命，还有什么情感纠葛不能释怀）、象征层（生命的死亡象征着新的生命的开始，生命的宇宙生生不息）三个表达层。影片选材独特、立意深远、形式简单、内容复杂。

第一，一般而言，一个好的故事情节要足够复杂，让观众保持疑问；同时要足够简单，让观众发现导致结局的起因。而电影制作者的表达技巧也必须是简单性与复杂性这两者的令人满意的结合。[3]乐团的大提琴手小林大悟在毫无心理准备的情况下被告知乐团解散而失业（也侧面交代了故事发生的时代背景，即日本还未走出经济萧条的阴霾），所面临的生活窘境是刚花一千八百万日元所买下的

[1] 宋家玲主编：《电影学前沿》，中国传媒大学出版社，2006年，第121页。
[2] 《〈入殓师〉导演泷田洋二郎：我会抚摸死者的脸》，《外滩画报》2010年08月11日。
[3] [美]约瑟夫·M.博格斯、丹尼斯·W.皮特里：《看电影的艺术》，张菁、郭侃俊译，北京大学出版社，2010年，第45页。

一把古典大提琴而欠下的"巨额"债务；同时，面对自己的业务水平，想再在东京的乐团谋到一席，几乎不可能，也即暗示了小林的职业音乐家的梦想被严酷的现实给彻底击碎了。在妻子春美的支持下，夫妻俩决定回到山形乡下母亲留下的老屋（小林幼时父亲开的咖啡店）开始新的生活。小林回到家乡的第一件事便是阴差阳错地接受了入殓师这份工作。从半推半就到犹豫辞职、到决定辞职、再到决定干下去，小林内心冲突这一心理变化来推动情节的发展；同时，还辅以妻子及中学同学对小林工作看法从负面价值到正面价值的转换过程，多以近景、特写等单人镜头而非语言来传递人物的内心世界。

从叙述的视角来看，影片开始到81分钟处，都是通过限制性视角（包括第一人称视角、第三人称视角和客观视角），即小林作为第一人称的叙述者以旁白引导的方式来推进情节发展，此时小林知道的事件比观众多；当情节推进到与影片开始场景重合时，叙述的主观视角转为客观视角，此时，观众和小林知道的一样多。导演通过转换叙述视角、打破线性叙事时序来消减故事叙述方式的单一性，即通过叙事技巧来使简单的故事复杂化，以增强影片的趣味性与观赏性。

从人物的塑造来看，影片对小林这个底层的小人物的塑造是深刻而鲜明的。小林对现实的反应、心理上的自我战胜、采取的行动支撑着整部影片的叙事结构。这也体现出经典好莱坞叙事的基本脉络，即人物遭遇危机事件、平衡的生活被打破（小林失业、音乐梦想破灭）——采取行动（决定回乡下生活、找工作）——与现实抗争、接受入殓师的工作（阴差阳错、特殊的工作与艰难的处境挑战着小林的精神意志）——恢复生活的平衡（旧的价值体系打破、新的价值体系建立、由先前的乐团大提琴手转而成为了一名入殓师）。小林在人生的"鸿沟"面前不断地经历着生活的严峻考验（越怕什么，越来什么）。导演深知，置人物于最艰巨的环境下，人物采取的行动就越能激发出其潜在的本质特征。同时，几个次要人物的设置，都有效地为塑造主人公小林性格的多面性起着不可或缺的催化作用。妻子春美起初对小林工作的不理解，加之小林自身的思想斗争，都几度使其有辞职的想法与行动；而社长则是小林"反动作"（反对小林辞职）的发力者，促成小林最终从思想上克服了自身的心理障碍而重新认识到这份工作的正面价值；与上村的几次谈话，潜移默化地为小林片尾原谅父亲积蓄了情感铺垫，也是小林最终同意为父亲入殓这一行动实施的情感"导火线"。导演的蓄意安排来得如涓涓细流，让观众慢慢地有点意识（父子情感生与死的碰撞，情感之石是贯穿全片的象征符号，是小林不愿承认自己对父亲潜意识地、本能地寻找与

牵挂的物象承载），且期待有所发生。

影片情节的设置不仅有助于完整故事的叙事，而且还完成了对人物丰满性格的塑造。对小林性格的深入刻画正是对日本民族性——刀与菊的折射，即面对目标勇往直前——刚性的刀，当行动受阻又能坦然面对现实屈就——隐忍平和的菊，刀与菊寓意着变与不变的中和之道。小林为追求音乐梦想而远离母亲与故乡独身来到东京，他是一个有理想抱负又不缺浪漫情怀的年轻人；当梦想破灭后，他又能面对现实和自身的处境做出切实的决定，回家乡开始新的生活，寻找一份能养家的工作，这又表现出小林是一个务实而又充满责任感的丈夫；当他阴差阳错地成了入殓师，在一次次不同场景的入殓工作中，从最初心理上的抵触到行动上的排斥、思想上的激烈斗争、努力克服心理障碍、再到精神上战胜世俗的自己，小林完成了对新的人生价值体系的建构，也最终赢得了妻子的认同与世人的礼待。这一复杂的生理、心理、认知及最终到行动上的转变，可以看出小林自身具有一种变与不变的中和之美，以及与生俱有的善良、正直、真诚与隐韧的为人之道。

影片中诸多细节表现小林的这些性格特征，比如与妻子一同放生章鱼的场景，澡堂老板娘同妻子春美谈小林成长经历的场景，以及社长在小林犹豫不决的时候对他说的"这是命运，这份工作是你的天职"这一揭示小林性格深处的某些特点的潜台词等。同时，"心理主观"叙事技巧的使用，如心理独白、闪回、第一人称的旁白等手法的运用，不仅扩展了人物故事的深度，还在极大程度上帮助观众参与到小林内心世界复杂的情感活动中，从而使小林的动作、行为更加真实可信，并对小林的故事世界有所期待。同时，小林一贯的独立行事又使得其性格上更多了一层西方的审美标准。

第二，影片的物理（放映）时间为130分钟。影片故事显现的时间为，主人公小林在东京失业后回到家乡从事入殓师的工作不到一年的时间里的生活变迁轨迹。但是，影片通过小林的旁白、心理独白、闪回，使影片隐形时间贯穿着小林的整个童年与青年的生活（人物的"前生活"）。同时，片尾的场景似乎又让观众看到了小林一家未来的生活：收殓完父亲遗体后，小林回望着妻子那充满情感张力的面部特写，将父亲手里紧握的小石块（幼时的小林送给父亲的情感之石），紧贴在妻子隆起的腹部，将父子的血缘亲情传递给正在孕育中的小生命。由此，电影采用了闪回、旁白、心理独白展现了小林过去、现在、未来的生活，从而丰富了电影叙事的时间维度（包括银幕内与银幕外的时间）。

从时序来看，如果事件的发展顺序为"ABCD"的话，影片讲述故事的时序为"BACD"。影片一开始的画面是小林回到家乡几个月后的一天，他和社长在风雪中正赶往一家帮助逝者入殓，这也是小林作入殓师以来的第一次单独操作。导演将此场景分切悬置，作为倒叙开始的断点：当小林在擦拭逝者身体时，凝重的表情突然异样，此时，悬置事件而闪回到巨大的乐团表演现场中，镜头中出现的是正沉浸在激情演奏中的大提琴手小林，即回到了影片故事讲述的A时序段，开始以"ABCD"的时序进行事件的叙述，到影片的81分钟处，与影片开始的画面重合，继续情节的推进，从而完成了观众对故事次序的逻辑调整。

从时间长度来看，一般而言，叙事电影包括有三种时间长度，即故事长度、情节长度与银幕长度。正如情节长度是从故事长度中筛选出来一样，放映长度也是从情节长度中决定出来的。[1]影片银幕内的故事长度为几个月，放映长度为130分钟。影片集中选择表现了小林平淡无奇的生活中的几天（七天，以妻子回娘家为叙事转折点）细节（生活、工作、谈话、心理活动、情感变化），但这些都是完成叙事有意义的情节组合。在高潮的序曲（为澡堂老板娘入殓）及高潮来临之前（为父亲入殓），导演采用了时间省略，即妻子出走后（对应着小林从想辞职到决定干下去的心理转变）到妻子重返回家，导演只用了4分钟不到、30个镜头组合了一组小林生活、工作、拉琴等场景片段，其间穿插诸多起着转场作用的空镜头，表达出小林在妻子离家出走后的四个月的时间跨度（圣诞节前后到樱花盛开，日历显示4月）的生活与工作片段。加之久石让的配乐Memory所起到的气氛烘托与情绪表达作用，使这些画面的剪辑散发出如诗般时光流逝的韵律，使本是凝重、压抑的主题反倒有了一种情绪层面的释怀怅然之感，影调也渐趋明亮。导演遵循着通过时间的长短（时间膨胀或时间压缩）来表现重要情节与次要情节的主次地位，从而大大增强了画面的情感张力。尤其是影片最后一幕，小林为父亲入殓的场景，导演故意采用了时间膨胀，延展了时间长度，加入了小林对父亲影像逐渐清晰的闪回镜头与现实的来回切换，从而提升了画面情感的饱和度，达到了极佳的煽情效果。

第三，从大的地理空间来看，小林的故事源于东京（失业），但主要展开在故乡山形的乡下。从推进情节发展的空间来看，有小林的家（夫妻交流的场所、

[1] [美]大卫·波德维尔、克里斯汀·汤普森：《电影艺术——形式与风格》，曾伟祯译，世界图书出版公司，2008年，第98页。

儿时生活的记忆及回忆父亲的场所）、NK代理社（对入殓工作的挣扎与感悟之地）、不同入殓者的家（情节拓展的空间）。影片所展现的不同空间，都是推动情节发展的重要场所，同时，由情节引发故事中的其他空间地点，如小林离开家乡后的生活世界（观众想象的空间）；反之，由空间引发影片中诸多并未表现的情节，如咖啡店（母亲留下的家）浓缩了小林对父亲既恨又爱的复杂感情，澡堂的拆迁隐喻着日本传统文化正受到现代化的冲击等。

第四，影片建立了可为互逆的两条因果线，这也是影片叙事值得寻味之处。显现的因果线为：小林失业（为了实现音乐梦想，远离家乡）——决定回到家乡，住在母亲留下的旧屋（母亲过世也未回家，忌恨将之遗弃的不负责任的父亲）——由于被招聘广告误导而成了入殓师（社长是其训道者）——亲自为父亲入殓（报答对父母的生养之恩）。隐形的因果线为：小林因为父亲的私奔而忌恨父亲，母亲过世也未能出席葬礼（依照日本的"报恩文化"，小林埋下了赎罪的因）——回到家乡阴差阳错地成了入殓师（赎罪的工作）——失业（音乐梦想破灭）。可以说，影片中导致小林生活发生重大转变的因既是前生活的果，而现实的果又是前生活的因所导致的。

二、简约的生死质感

影片在时间、空间、因果关系的建构上都体现出了这一特点。影片的主题思想表达出，对于生者而言，人的生存境域是在一种向死的过程中生活着，面对终将死亡的宿命，人与人相处所引发的各种情感纠葛终将虚化为空无，重要的是珍惜当下所拥有的，学会宽容与理解。入殓师在为逝者化妆的过程中，也是家人对逝者再认识的一个过程，或哭，或笑，或宽恕，或悔恨，每一次目睹死亡，也是生者重新认识自己的过程。面对新生的生命，人们总是满怀喜悦的激情迎接其到来；而面对逝者，生者应对生命的消逝，怀着一份平静而庄严的敬畏，作仪式般的送行。

人的一生总是在穿越着不同的门。其实，早在影片铺叙的过程中，就埋下了"寻找父亲"的原始母题，只是导演巧妙而隐秘地借用了"死亡"这一特殊的途径，来帮助小林完成寻父的历程。同时，贯穿影片始终的大提琴与感情石这两个道具，充当着作为大林父亲的情感符号，而现实生活中社长又充当着小林父亲缺位的替代成为小林的"精神导师"。

大量的经典构图与静止镜头，使画面产生一种庄严的仪式感

影片的"故事脊背"串联着丰富的故事内容。除了使用闪回、内心独白、旁白等表现技巧来对小林的生活世界进行纵深挖掘外，影片中澡堂老板娘的故事、上村的故事、社长的故事，以及形形色色的被入殓者的家庭故事，都以小林在场的方式得以巧妙表现，从而极大拓展了影片故事内容空间及叙事范围。影片在一定程度上反映出当下日本社会的一些时代性问题，影片从某种程度上完成了重构日本传统文化中关于"家"的神话，从而进一步提升了影片的审美价值。

影片的影调与所要表现的题材采用的是一种反弹琵琶的策略。一般而言，表现死亡题材的电影都离不开用低调光与冷色调来营造一种阴郁、黑暗与忧伤的基调与情感氛围，而此片的导演发挥了其一贯擅长的平民喜剧电影的艺术风格，通过高调光与暖色调，甚至加入细微的喜剧元素来表现小林帮助不同的逝者入殓的一个个工作场景，全景、中景、长镜头、静止镜头与常规构图表现出画面的仪式感、细腻感与庄重感。比如，影片的结尾部分小林为父亲入殓的场景，太阳光从窗户投向屋里，全景、中景与特写的穿插来表达小林此时的内心情感，特写镜头中的泪水，不同景别的镜头衔接所产生的情感韵律，都渲染出人物此时的情感世界无比地真切、动容与自然。特写镜头不仅赋予了画面充沛的情感饱和度，而低机位的运用，又使观众自然产生一种现场感。本应阴森、恐怖、寒碜的入殓场景被导演演绎得纯净而神圣，从而赋予了影片一股暖暖祥和的、充满生命之爱的人文气息。

影片中，有四首重要的音乐，主题曲Memory、贝多芬的第九交响曲《欢乐颂》、舒伯特的Ave Maria和表现生死的Beautiful Dead不仅仅起着转场、烘托气氛、省略叙事、抒情等作用。其中Memory通过两次变奏的方式为人物营造出极具情感色彩的情绪氛围，恰到好处地传递出人物内心情感的变化，极大弥补了人

穿插在不同景别中的特写镜头，饱含深情地对小林面部表情的变化进行了细微刻画，有效地传递出小林内心深处被长期压抑的强烈的父爱之情，集中的特写镜头充分地呼应了这一高潮段落的情感"井喷"。

物台词或影像画面所无法触及的人物内心深处的情感秘密，以及影片所要传递出的生命如夏花之美与死亡如秋叶般的静谧之美的神韵。

可以简约地将影片的成功归纳为：特殊的题材赋予影片深刻的主题内涵，显化的影像隐匿逻辑严密的情节设置；冷峻而敏感的死亡场景被演绎得诙谐、温情、平和、静谧而又不失艺术的高雅与纯净，同时还透出生活的细腻质感；剪不断、理还乱的父子情感纠葛终将以死亡化为爱与新生命诞生的仪式得以泯恩仇。影片设置的情感机制成功地使观众产生移情认同。

延伸阅读>>>

很难想象，"粉红电影"出身的导演泷田洋二郎能拍摄出如此"通俗"而又不失深刻的电影，但从导演本身的转型历程来看，也就不足为奇了。泷田洋二郎自进军电影界以来，一贯以深邃尖锐的批判视角使其电影独树一帜。导演个人的平民喜剧风格为其赢得了"生活喜剧片能手"的称号，所拍摄的转型之作《不要滑稽杂志！》因以尖锐的视角揭示了当时日本现实社会中的丑陋现象而引起了电

影界的关注。导演擅长用喜剧或幽默的艺术方式表现或揭示严肃的社会现实问题。这就不难理解，《入殓师》这部题材严肃的影片被导演演绎得幽默还夹杂着淡淡的喜感。当然，影片的编剧与主演（本木雅弘一直就想尝试入殓师这一角色，因而有了该片）亦是影片获得成功的重要因素之一。导演所采用的影像语言表达又赋予了影片细腻柔和的审美风格，在充满爱的温情中演绎出死亡的平和与静谧之美。自20世纪90年代以来至今，可以说一直是日本独立制作电影的全盛时代，而其中的喜剧与黑色幽默片是批判日本现实社会最主要的电影类型之一，不管是在艺术表达方式上还是在影片主题的挖掘上都是最值得分析与揣味的。

值得一提的是，这部影片可以作为两个命题的研究案例：其一，奥斯卡最佳外语片奖的商业价值探讨；其二，电影作为媒介文化所具有的建构社会认同的价值观与主体身份认知的社会功能。前者，这部影片在获得奥斯卡最佳外语片奖后，当周票房比上一周猛然提高420%，院线放映时间从原定的两周延续近一年，成为当年日本的票房奇迹，达4000万美元；同时，影片在六十多个国家上映，总计票房超过6000万美元。后者，这部影片影响了"纳棺夫"这个职业在日本的生存境遇，从原来的低微、卑贱到现在得到了社会的尊敬，同时也使更多的人愿意进入这个行业。一部电影带来了一个行业的改变。

进一步观摩：

《不要滑稽杂志！》（1986）、《木村家的人们》（1988）、《去医院吧》（1990）、《我们都还活着》（1992）、《秘密》（1999）、《阴阳师》（2001）

进一步阅读：

1. 对日本电影历史较为全面梳理的研究，可参看吴咏梅：《日本电影》，外语教学与研究出版社，2011。

2. 从文化的视角对《入殓师》解读较为深刻的研究，可参看聂欣如：《日本电影〈入殓师〉中文化主体的博弈》，《上海大学学报（社会科学版）》2009年06期。

3. 较为全面阐释《入殓师》与导演创作历程的研究，可参看赵立：《〈入殓师〉与泷田洋二郎的电影追求》，《外国问题研究》2009年04期。

4. 对导演较为深入的研究，可参看[日]秋本铁次：《导演泷田洋二郎的个性与轨迹》，《世界电影》2009年05期。

思考题 >>>

1. 试分析影片在对小林大悟的性格刻画上所体现出的日本传统文化审美标准与西方审美特征的有机结合。

2. 试分析电影的配乐在刻画人物心理与推进情节发展上所采用的不同艺术处理方式。

<div style="text-align: right;">（胡云）</div>

《阿凡达》
电影3D新纪元

片名：《阿凡达》（Avatar）
　　　20世纪福克斯电影公司2009年出品，彩色，IMAX3D，162分钟
编剧：詹姆斯·卡梅隆
导演：詹姆斯·卡梅隆
摄影：摩洛·斐欧拉
美术：金·辛克莱、瑞克·卡特、罗伯特·斯托姆伯格
视觉特效：乔·莱泰里、斯蒂芬·罗森鲍姆、理查德·贝汉姆、安德鲁·R·琼斯
主演：萨姆·沃辛顿、佐伊·索尔达娜、西格妮·韦弗
奖项：第八十二届美国奥斯卡金像奖最佳艺术指导、最佳摄影、最佳视觉效果

影片解读 >>>

　　立体电影的起源最早可以追溯到19世纪90年代末，发展于20世纪中期。后因其形式大于内容，逐渐退出了大银幕，只在一些游乐场所放映。新千年以来，随着电脑技术崛起，3D动画开始崭露头角。以此为基础的新一代立体电影技术渐渐成熟起来。同时，因为高清电视技术的普及、家庭影院的门槛逐步降低，迫使影院调整战略，IMAX等众多巨幕标准得以出台并普及。伴随着3D技术和IMAX巨幕这两方面技术的成长，电影产业开始寻找新的产业增长点。《阿凡达》就在此时点亮了未来电影产业成长的新方向。

　　2003年起，著名导演詹姆斯·卡梅隆就开始尝试IMAX3D影片，执导了第一部标准长度的IMAX3D影片《深渊幽灵》。2005年，第一部数字3D动画片《四眼天鸡》上映。随后立体影片伴随着新一代的3D技术一同成长。到2009年，《飞屋环游记》《大战外星人》等众多3D制作的动画片都推出了自己的立体拷贝。此

时，导演卡梅隆亦携《阿凡达》一片重返大银幕。该片以高达27亿美元的全球总票房，刷新了导演本人十二年前以《泰坦尼克号》所创下的18.4亿美元的世界票房纪录，荣登全球票房历史第一位。

《阿凡达》的成功，意味着实拍影片的立体技术已经成熟，IMAX与3D技术成为观众新的吸引点，立体电影的美学形式、叙事语言等趋于成熟。该片亦因在3D视野和立体视觉制片上有着诸多创新，被誉为电影制片技术上的一大突破。[1]因此，2009年被很多人称为"3D电影的新元年"。[2]电影产业由此开始了新一轮的转型，迎来了又一次的机遇与挑战。

一、从二维到三维，空间的再建构

影片《阿凡达》的一大特征是其创建了一个完全假定的时空。为此，导演卡梅隆花了十年时间来等待特效技术成熟。片中通过数字绘景、CG特效、3D立体技术的大量应用，共同成就了美轮美奂的"潘多拉"星球。相对于传统电影对于时光的刻画，《阿凡达》的最大优势是其在空间上的完美展现，这自然是得益于3D技术的深入开发，同时还有如美术、摄影等各个部门的通力合作。可以说3D为骨、其他为辅，共同打造了这一完美的视觉飨宴。

立体技术的大量应用使得影片可以直接表现物体的距离感，这一点是对电影视听语言的一大开发。同时，3D技术在带来此优势的时候也给创作带来了很大的局限性。比如，部分人群本身不具有立体视觉，因为影院观看位置的异同对距离的感受也不尽相同等。这些都给艺术家提出了很高的要求，《阿凡达》为此做出了许多工作来克服这些限制。

首先，在镜头焦点的设计上。因为传统电影中观众与银幕的距离是不变的，焦点的变动是影片内部的变动，并不会直接改变观众对银幕距离的判断。这在立体电影中则不同。由于距离感的存在，人眼对于影片内人物的观察是基于该人物的假定距离而非电影的银幕距离。所以立体电影实际上是打通了电影内外两个空间的距离。因此，如果前后两个镜头的焦点距离变动过大，人眼的对焦速度跟不

[1] James Cameron's "Avatar" Film to Feature Vocals, Singer Lisbeth Scott. Newsblaze.com [2010-02-14].
[2] 田长乐、廖祥忠：《3D电影及其发展展望》，《当代电影》2011年04期。

上或过于频繁的话，人就会感到不适和疲劳。这使立体电影的镜头设计显得尤为重要。在《阿凡达》中，每当两个景别大幅跳跃的镜头之间，都会安插一个用于调整的镜头，要么切入一个中间景别镜头，更为常用的则是设计一个运动镜头以平稳过渡焦点距离，从而获得令人舒适的观影体验。

其次是镜头焦距的选择。传统电影中常常通过不同焦距的镜头来表现物体在空间中所处的位置关系，一个客观的广角镜头能拉开物体与被摄物的距离，一个长焦镜头又能让人身处情境之中。焦段与距离的关系很大程度弥补了二维电影无法表现距离感的问题。但是，在立体电影中，这些技巧并非可以直接使用。在焦距的选择上，《阿凡达》为了避免与人眼的生理习惯差异过大，普遍采用的是与人眼相同的50mm焦距进行拍摄。抛弃了通过镜头焦距的变化来表现空间，而是选择使用立体空间中的距离感来表现与被摄物体的远近疏密。

除了焦点和焦距的影响外，画框概念对立体电影的镜头设计也具有相当大的影响。过肩镜头是电影中表现二人关系时的一种惯用镜头语言。由于人眼是没有画框的，人并不习惯一部分前景被切割。所以，如果像以往那样将前景人物用画框分割的话，就会带来观影的不适。《阿凡达》在需要表现二人关系时，大都采用了运动镜头、全景镜头、垂直轴线镜头。在对话中，这种在镜头设计上的优化更为常见。大部分对话采用了内返打——摄影机置于二人内侧，这样自然避免了过肩。一部分过肩镜头，也被设计成没有画面切割。全片有少数几个镜头有画面切割的情况，旨在表现二人亲密关系和内心世界。

虽然这些限制给习惯了传统电影创作的艺术家带来了许多不便，但在成功处理了这些问题后，立体技术的优势便体现了出来。逼真的距离感，极强的沉浸式体验，都是以往影片所不具有的。这些对于空间体验都是十分有益的。

在《阿凡达》中为了利用这些优势，也对镜头进行了优化。不管是丛林上

在两颗水珠合二为一时观众与水珠的距离因立体效果自然拉近

的航拍，还是在漂浮的哈里路亚山脉中的奔走，抑或是在人类基地中大型的运输机。《阿凡达》普遍采用了远景端镜头来体现"潘多拉"世界的壮阔，这样极大地体现了三维电影所独有的立体感，从而构成"沉浸感"，使观众亲身体会到"潘多拉"星球的一草一木。但是，如果被摄物品过于靠近距离的远端，就会与背景融为一体。所以，《阿凡达》的大部分镜头都会在空间内的各个距离上合理的布置上物体。丛林中的植物、哈里路亚山脉的石头和斑溪鸟、基地中往来的机器人，都承担起拓宽空间纵深感的任务。此外，空气感的构造也有助于空间的展现和立体感的呈现，诸如学校中的浮尘、家园树倒塌后空气中弥漫的灰尘，还有空气中不时出现的雾霭、光线穿透所出现的丁达尔现象，以及弥漫在影片中的圣树种子，都在空无一物的空气中占据了一定的空间，以此构建起了空间的立体感，使影片空间更进一步的被拓宽。

三维电影所独具的"探棒式"镜头，通过物品飞向观众，营造极其强烈的立体感。这种杂耍式的镜头几乎已经成为三维电影的一种定式，甚至不管是否需要，都要在影片中使用。《阿凡达》中也存在着这样的镜头，比如锤头巨兽向杰克突击、闪雷兽的出现，还有最后妮特丽向夸里奇上校射出的第二箭都或多或少的使用了该技巧。可以看到，影片对于这种程式化的镜头运用是相当节制的，直接突出屏幕的运动很少，而在仅有的镜头，比如妮特丽向迈尔斯上校射出的第二箭在半途就切到了中箭的镜头，减少了运动出镜所带来的惊吓感对叙事的干扰。

可以说，3D技术虽然是《阿凡达》的核心技术和主要卖点。但是导演对立体技术的应用是十分克制和理性的，并没有一味地追求立体的新鲜感，也没有生搬硬套传统影片的摄制方法，而是因地制宜地为其优化影片，扬其所长避其所短，这才成就了《阿凡达》。

雾霭、尘埃成了表现距离感的重要工具

妮特丽向迈尔斯上校射出的第二箭并未出屏

二、寻觅归属感

《阿凡达》叙述了一个星际间的战争、一个未来拓荒者的故事。影片依旧采用的是好莱坞经典的叙事方式。剧情以主角杰克·萨利为中心而展开,向观众讲述了试图采集超导材料"Unobtanium"矿石的人类与"潘多拉"星球中的原住民纳威人的战争。推动影片叙事的是主角自身的欲望——初期对于双腿的追求、后期保卫"潘多拉"星的诉求;更核心的则是杰克对自身归属感的探寻。

首先,杰克在地球已经丧失了社会人生存的资格。从后来发售的加长版蓝光碟片中可以看到一些院线版没有交代的事情。地球已经被污染,主角虽然是伤残军人却没有资金接受基因疗法(讽刺的是此时电视上正在播放老虎被复生的新闻),英勇的行为所换来的是被驱逐出酒吧。在地球,杰克不论是精神还是肉体都已经被排斥出群体之外。作为非人的存在,杰克选择来到一个崭新的环境来寻找自我定位,这便是以顶替科学家哥哥的位置离开地球。从此可以看到,虽然杰克貌似一直在寻找治愈双腿的方法,但其实只是想寻找到自我的定位。

进入到新环境内的杰克面临着对自我阵营的选择。身为哥哥的替代品,他顺理成章地成为了一名研究人员,但军队出身的背景又让上校对他示意合作。如果将人类一方的人员根据精神力量(例如科学、外交的,理解的、沟通的)和肉体力量(例如军事、征服的,强权的、暴力的)来划分,上校迈尔斯占据了军事与非科学的一方,格蕾丝博士占据科学非军事,企业主管帕克则是非军事与非科学的一方——他并不在意采用什么手段,只需要纳威人撤出矿区,而主角杰克则处于军事且科学的一方——他没有目的却具有外交的身份和征服的力量,这使他成为众多势力的争夺点,也将他推到了与纳威人接触的主要接口。

外星人的形象从梅里爱的《月球旅行记》中月亮上的猴子开始就成了科幻电影中一个永恒的话题。有凶恶如《异形》的外星人,也有如《外星人》中和善的外星人。与未知文明间是对话共存还是武力歼灭,总是人类的议题。卡德在《死者代言人》中将异种文明分为"异族"与"异种"。区别为后者无法沟通、无法共存,如有冲突可进行灭绝。[1] 本片中纳威人和人类互相已学会彼此语言。这与《星河战队》中纯粹的外星入侵者相比,已经大大具有交流的前提,具备了异族的特性。但是,人类的强硬派无法理解纳威人对待自然的方式,影片中迈尔斯与

[1] 王垚:《〈阿凡达〉——西部片与科幻片的升级版》,《艺术评论》2010年3期。

帕克都表示了对纳威人将树木奉为神灵的不屑。在试图将己方的道德价值体系甚至意识形态强加于他人未果后，他们将对方划分为"异种"并决定歼灭之。

伴随着影片的发展，杰克最终找到了属于自我的社会定位。作为深入纳威人学习的杰克，他学会了在"潘多拉"星球中纳威人的处事方法，理解了他们对于自然的理解，一方面这些逐渐使杰克对军方的做法产生质疑，另一方面是杰克在纳威人中赢得了信任与地位，"第二次出生"的仪式使杰克取得了在纳威人中的社会地位，这正是他在人类社会中所缺乏的。虽然杰克回到人类社会中也会治好自己的双腿，同样可以实现影片初期时他的表层动力，但深层次的、杰克试图取得的归属感则无法获得。可以说从仪式之后，杰克对纳威人已不再寻找"异族"或"异种"的定位，而是已经将自己定位于纳威人的族群之中。对于这种归属感的保护是杰克"反叛"人类的一大动因。

影片通过杰克的视点，成功地将观众的立场转移到了纳威人身上。影片通过移情作用，使得族群认同从杰克延伸到了观众身上。再加以艺术化的包装，使观众并没有意识到，实际上影片中的地球自然环境极度恶化，需要对外扩张从太空中开采资源才能支撑地球圈经济，驱逐出"潘多拉"无疑是对地球宣判的死刑，甚至地球军人被纳威人屠杀后所能引发的悲愤情绪都远不及家园树被炸毁。

观众乐得接受影片中人类这样的命运，与影片内在所要表达的理念不无关系。西方对于工业、科技力量从最初的欣喜到后来的恐惧、反思，经历了一个十分巨大的转变。这与原子弹在二战中展现的巨大威力不无关系。从此之后西方就开始不断地反思科技引导下的人类会走向更好的明天还是走向灭亡。这在《阿凡达》中亦有体现，地球已经被科技引领至崩溃边缘。这并不是否定科技，片中最具智慧的人物格蕾丝博士同时也是对自然理解最为深刻的——她第一个提出树木是纳威人的数据库这一概念。如果将科技与自然作为一对因素放入格里马斯符号矩阵中，可以得到如下矩阵：

也就是说，《阿凡达》探讨的意义，是人类是否应当掌握科学技术，以及在先进的科技下应当如何面对自然、对待自然的问题。杰克在片中所做的选择是融入于自然中，他并不拥有格蕾丝的智慧，却拥有超越格蕾丝的行动力。杰克并不排斥科技，他擅长作战、精通武器，同时也很好地理解了纳威人所讲的自然的循环这一概念。这种可持续发展的想法，被好莱坞包装为普世观念，才使影片得以在世界范围内广泛传播。

三、再拓西部

进入新千年之后，陷入"剧本荒"的好莱坞开始向经典寻求突破口。各大卖座影片纷纷拍摄续集，在被CG技术重新加工后以一副崭新的、增强的视觉冲击力重新走上了的银幕。作为好莱坞类型片中的经典——西部片也迎来了它的新章节。可以说《阿凡达》就是崭新面貌的西部片。

多种元素的拼贴是《阿凡达》的一大特点。事实上，将大规模高水平的视觉特效作为卖点，这也同时将影片的叙事挤压到了一个狭窄的角落中。此时再要求影片具有故事深度，从某种意义上来说是对它的苛求。对于《阿凡达》来说，为了保证3D试水的成功，一个能够稳妥回笼资金的具有普世价值观的故事是必须的，多元文化的加入更是打开了国际市场。片名"AVATAR"即来自梵语，意为"从神到人的下凡"。片中部分视觉设定（如纳威人蓝色的肤色）也都借鉴了印度神话。另一方面，可以相互沟通的生态圈，以及整个星球作为一个整体来面对机械武装的外来入侵者，则是从盖亚理论（Gaia Hypothesis）的角度重申了环保议题。因为注重视觉效果，影片的"'故事'和'深度'也主要通过各种元素的移植、拼贴和改装而成，已经不是编剧、导演及其影片最为着力的焦点"[1]。

在这幅拼贴画中，抽丝剥茧后所剩下的，则是站立在星际间的牛仔、荒野和印第安人。未经人类开发的"潘多拉"星球是一片"新西部"，人类在"潘多拉"的基地便是白人的小镇，而这片土地上的原住民——纳威人便成了印第安人的代表。他们都讲着白人听不懂的语言，身体强壮、善于骑射，甚至衣着饰品上也有印第安人的影子。这群人过着与大自然和谐相处的生活，未经启蒙也没有现代技术。同样的，就在他们安居乐业之时，一群自认具有高度文明的人闯入了他

[1] 李道新：《重新发现电影——〈阿凡达〉与21世纪的星际叙事》，《艺术评论》2010年3期。

们的生存空间，掠夺着这片土地上的资源。

　　印第安人的形象在西部片中是流变的。从鲍特的《火车大劫案》开始，西部片经历了经典西部片、成年西部片和心理西部片三个阶段。其主题逐渐从白人英雄向西部进军转向为对开拓西部的反思。印第安人的角色也从初期的凶神恶煞变为了同情的对象。在1970年的影片《小巨人》中，印第安人已经被表现得十分平和，在这一点上甚至超越了1990年的《与狼共舞》。在后者中仍可以看到其描写的印第安人形象依旧是嗜血的、野蛮的。可即便在《小巨人》中，碍于实际历史，印第安人依旧敌不过白人的进攻，其对自然的理解也是朴素的。或者说，并不是因为其具有可持续发展的意识而保护自然，而是因为印第安人生产力本身低下。

　　失败的命运到了《阿凡达》中则不同。既然架空了整个时空，脱离了历史观的故事不免带有些许童话色彩。"潘多拉"星球上的生命体具有的网络式的生态关系。这种关系实际上是大大强化了的盖亚理论，其各物种间的相互影响作用被放大，而生物之间可以跨种族沟通心神、死后精神回归到圣树"夏娃"中的设定更是使纳威人对自然具有超越人类的认知（格蕾丝曾感慨于树木之间的链接数目远远多于人脑的神经元）。于是，纳威人不但过着可持续发展的生态生活，而且知道为何应当这样。虽然是宗教式的传授，但是纳威人确实是了解如此生活的必要性。这点可以从妮特丽说那只被杀的毒狼"并不需要死亡"中看出。如果说白人对印第安人具有压倒性的生存优势的话，在"潘多拉"星球上，罔有先进科技的人类却并不比纳威人更具有优势。事实上，最后在伊娃的领导下，星球联手驱赶地球人，正是星球本身对破坏自然的人类最直接的惩罚，虽发生在"潘多拉"暗指确是地球。

　　可以看出，《阿凡达》对纳威人的描写，不但高于《与狼共舞》中的印第安人，甚至比《小巨人》还要高上一等。这种对少数族裔的重视在影片中并非只此一例。以妮特丽和其母亲为代表的女性角色也是影片的一大亮点。这与美国近年来的国内形势不无关系。以2009年奥巴马当选美国第一位非洲裔总统为代表。美国已经逐渐告别了白人身份的自我认同。现今美国的非洲裔、拉丁裔、华人的比例都在不断攀升。如何处理不同民族、不同文化间的差异成了一个首要问题。在面对不同环境、不同知识构成、不同意识形态的人时，所应采取的立场、态度、方法是一个核心论点。《阿凡达》的故事其实恰如其名所然，从"人下凡入纳威"，"不是我看到你是感受到你"，正如主题曲 *I see you* 的歌名所示，理解才是沟通最好的方式。

延伸阅读>>>

自《泰坦尼克号》惊人的2亿美元预算之后，人们纷纷猜测卡梅隆下一部影片的预算究竟会有多高。最终，在分拆发行权、与融资公司Ingenious Media达成分担财务风险的协议后，《阿凡达》的预算被敲定为2.37亿美元，另有1.5亿美元用于推广。[1]

在这2.37亿美元当中，技术成本占用了一大部分。60%的画面采用电脑动画制作，40%的镜头由真人演出，真人演员仅37人。影片有近3000个特效镜头，平均每格画面耗费4万个人工小时，卡梅隆团队为之耗费了四年时间。据《第一财经周刊》统计，《阿凡达》工作人员达到了惊人的数字1858人，其中800个是特效人员，共有48家公司为阿凡达提供各类特效或其他服务。[2]其独创的虚拟摄影系统更是大大降低了虚拟场景的拍摄难度。为了完成如此浩大的工程，《阿凡达》的各个环节几乎都是全球联合制作的结果。除了之前所说过的全球资本的投资，参与《阿凡达》制作的近30家公司分别来自美国、英国、加拿大、印度、法国、新西兰等，包括Weta、ILM、Hybride、BUF等视效公司。

与此同时，1.5亿美元打造的营销攻势，则为收回投资奠定了基础。影片采取了全球化多角度全方位营销的方式。在宣传之初，《阿凡达》便被奉为一部"典型"的3D电影，这在3D银幕资源稀缺的2009年产生了巨大的"饥渴营销"效应。再加上与IMAX巨幕协同造势，一票难求的现象在中国各地陆续上演。此外，福克斯公司还与"麦当劳"联手开通了上传照片变身为纳威人的网站，利用网站的趣味性达到了"病毒营销"的目的。与LG公司合作，将《阿凡达》的宣传片内置于LG的新品手机BL40中。可口可乐公司也专门出品了一批易拉罐放到易拍网上销售。而与电影相关的iOS游戏牢牢地把握住了以iPhone、iPad为代表的移动终端平台。影片甚至在知名社交网站聚友网（MySpace）上开设了页面，借以利用社交网站的力量进行营销。

在这种天罗地网的营销下，配之以优秀的作品素质、精准的市场定位和崭新的吸引点，《阿凡达》才得以在2009年取得如此惊人的成功。同时，伴随着《阿

[1] 转引自维基百科，Patten, D.. "Avatar's" True Cost-and Consequences. The Wrap. 2009-12-03 [2010-02-18]. "is $237 million, with $150 million for promotion, end of story".
[2] 吴海清、张建珍：《电影的全球产业链与〈阿凡达〉》，《湖南商学院学报》2011年4期。

凡达》的火热上映，3D银幕在各地开始大范围普及。而其之后的影片（尤其以特效片为主）普遍转制了3D版本或改为原生3D拍摄。可见《阿凡达》的出现，逐渐使得3D电影趋于成熟。

进一步观摩：

《泰坦尼克号》（1997）、《泰坦尼克号3D》（2012）、《盗梦空间》（2010）、《与狼共舞》（1990）、《小巨人》（1933）

进一步阅读：

1. 关于3D电影发展历史，参见田长乐、廖祥忠：《3D电影及其发展展望》，《当代电影》2011年4期。

2. 关于3D电影技术，参见贾云鹏、周峻：《作为技术史的艺术史——从〈阿凡达〉看电影技术的变革》，《北京电影学院学报》2010年3期。

3. 关于生态电影角度的分析，参见王积龙：《以生态中心主义反抗人类中心主义——电影〈阿凡达〉生态传播的成功要素剖析》，《现代传播》2010年4期。

4. 国内主要电影艺术家、理论家和批评家对《阿凡达》的讨论，参见边静：《"电影〈阿凡达〉启示与思考座谈会"发言摘要》，《当代电影》2010年2期。

思考题>>>

1. 比较《泰坦尼克号》《泰坦尼克号3D》《阿凡达》在美学上的异同，并思考技术革新对电影特技、电影美学的影响。

2. 对比《阿凡达》的成功，浅谈3D技术对华语电影的影响（可结合《龙门飞甲》等）。

3. 《阿凡达》中自然与文明的冲突表现了现代文明怎样的危机？

（高原）

附录
外国电影精品编年

1895年 《水浇园丁》（法国）

1903年 《火车大劫案》（美国）

1915年 《一个国家的诞生》（美国）

1916年 《党同伐异》（美国）

1920年 《卡里加利博士》（德国）

1922年 《北方的纳努克》（美国）

1925年 《战舰波将金号》（苏联）、《淘金记》（美国）

1926年 《母亲》（苏联）

1927年 《爵士歌王》（美国）

1929年 《一条安达鲁狗》（法国）、《漂网渔船》（英国）

1930年 《西线无战事》（美国）、《蓝天使》（德国）

1933年 《瑞典女王》（美国）、《操行零分》（法国）

1934年 《一夜风流》（美国）

1935年 《39级台阶》（英国）、《叛舰喋血记》（美国）

1936年 《摩登时代》（美国）

1938年 《雾码头》（法国）

1939年 《乱世佳人》（美国）、《关山飞渡》（美国）、《游戏规则》（法国）、《呼啸山庄》（美国）、《绿野仙踪》（美国）

1940年 《大独裁者》（美国）、《蝴蝶梦》（美国）、《魂断蓝桥》（美国）

1941年 《公民凯恩》（美国）、《青山翠谷》（美国）

1943年 《卡萨布兰卡》（美国）

1945年 《罗马，不设防的城市》（意大利）、《相见恨晚》（英国）、《战地钟声》（美国）

1946年 《孤星血泪》（英国）

1948年 《王子复仇记》（英国）、《偷自行车的人》（意大利）

1949年 《第三个人》（英国）

1950年 《罗生门》（日本）

1951年 《欲望号街车》（美国）、《乡村教士日记》（法国）、《流浪者》（印度）

1952年 《温别尔托·D》（意大利）、《正午》（美国）、《罗马11点》（意大利）、《雨中曲》（美国）、《西鹤一代女》（日本）

1953年 《东京物语》（日本）、《两亩地》（印度）

1954年 《后窗》（美国）、《道路》（意大利）、《码头风云》（美国）、《七武士》（日本）

1955年 《无因的反抗》（美国）、《第七封印》（瑞典）、《大路之歌》（印度）

1956年 《第四十一》（苏联）

1957年 《桂河大桥》（英国）、《雁南飞》（苏联）、《野草莓》（瑞典）

1958年 《晕眩》（美国）

1959年 《广岛之恋》（法国/日本）、《一个人的遭遇》（苏联）、《四百下》（法国）、《精疲力尽》（法国）、《西北偏北》（美国）、《士兵之歌》（苏联）

1960年 《处女泉》（瑞典）、《奇遇》（意大利/法国）、《精神病患者》（美国）、《裸岛》（日本）、《青春残酷物语》（日本）

1961年 《长别离》（法国/意大利）、《去年在马里昂巴德》（法国）、《西区故事》（美国）、犹在镜中》（瑞典）

1962年 《朱尔与吉姆》（法国）、《水中刀》（波兰）、《伊凡的童年》（苏联）、《阿拉伯的劳伦斯》（英国）、《秋刀鱼的味道》（日本）

1963年 《八部半》（意大利/法国）、《埃及艳后》（美国）、《群鸟》（美国）

1964年 《窈窕淑女》（美国）、《红色沙漠》（意大利/法国）

1965年 《音乐之声》（美国）、《日瓦戈医生》（英国）、《狂人比埃洛》（法国）

1966年 《放大》（意大利）、《安德烈·鲁勃廖夫》（苏联）、《横贯欧洲的特快列车》（法国）

1967年 《白昼美人》（法国）、《邦妮和克莱德》（美国）、《毕业生》（美国）

1968年 《2001：太空漫游》（美国/英国）

1969年 《Z》（法国/阿尔及利亚）、《午夜牛郎》（美国）

1970年 《巴顿将军》（美国）、《对一个不受怀疑的公民的调查》（意大利）、《陆军野战医院》（美国）

1971年《发条橙子》(英国)、《魂断威尼斯》(意大利)

1972年《教父》(美国)、《这里的黎明静悄悄》(苏联)、《呼喊与细语》(瑞典)、《资产阶级审慎的魅力》(法国)、《马太伊事件》(意大利)、《巴黎最后的探戈》(美国)

1973年《穷街陋巷》(美国)、《远方的雷声》(印度)、《红莓》(苏联)

1974年《华丽的家族》(日本)、《人人为自己,上帝反大家》(德国)、《对话》(美国)

1975年《飞越疯人院》(美国)、《大白鲨》(美国)、《巴里·林登》《印度之歌》(法国)、《镜子》(苏联)

1976年《出租车司机》(美国)、《感官王国》(法国/日本)、《湖畔奏鸣曲》(苏联)

1977年《白比姆黑耳朵》(苏前联)、《星球大战》(美国)、《我父我主》(意大利)、《欲望的隐晦目的》(西班牙)

1978年《猎鹿人》(美国)

1979年《玛丽娅·布劳恩的婚姻》(德国)、《克莱默夫妇》(美国)、《铁皮鼓》(德国)、《现代启示录》(美国)

1980年《远山的呼唤》(日本)、《最后一班地铁》(法国)、《愤怒的公牛》(美国)、《影子武士》(日本)、《莫斯科不相信眼泪》(苏联)

1981年《火的战车》(英国)、《金色池塘》(美国)、《法国中尉的女人》(英国)、《莉莉·玛莲》(德国)、《摩非斯特》(匈牙利/德国/奥地利)

1982年《芬妮和亚历山大》(瑞典)、《甘地》(美国/英国)、《外星人》(美国)、《两个人的车站》(苏联)、《迷墙》(英国)

1983年《楢山节考》(日本)、《圣诞快乐,劳伦斯先生》(英国/日本)

1984年《美国往事》(美国)、《莫扎特》(美国)、《德州巴黎》(德国)、《天国车站》(日本)、《岸》(苏联)

1985年《走出非洲》(美国)、《乱》(日本/法国)、《看得见风景的房间》(英国)、《蜘蛛女之吻》(巴西/美国)、《官方说法》(阿根廷)

1986年《野战排》(美国)、《蓝丝绒》(美国)、《鳄鱼邓迪》(澳大利亚)

1987年《何处是我朋友的家》(伊朗)、《全金属外壳》(美国)、《小信差》(苏联)

1988年《雨人》(美国)、《天堂影院》(意大利、法国)、《末代皇帝》(意大利/英国/中国)、《一条叫旺达的鱼》(英国)、《精神近于崩溃的女人》(西班牙)、《基督最后的诱惑》(美国)、《雾中风景》(希腊)、《欲望的法则》(西班牙)、《杀诫》(波兰/德国)

1989年 《死亡诗社》（美国）、《生逢7月4日》（美国）、《性、谎言和录像带》（美国）
1990年 《与狼共舞》（美国）、《心中狂野》（美国）、《好家伙》（美国）
1991年 《沉默的羔羊》（美国）、《高跟鞋》（西班牙）、《英雄托托》（比利时/法国/德国）、《巴顿·芬克》（美国）、《薇洛妮卡的双重生命》（波兰）、《西尔玛与路易丝》（美国）
1992年 《哭泣的游戏》（英国）、《情人》（法国/英国）、《杀无赦》（美国）、《印度支那》（法国）
1993年 《辛德勒名单》（美国）、《侏罗纪公园》（美国）、《蓝色》（波兰/法国）、《钢琴课》（澳大利亚）、《番木瓜香》（越南）、《纯真年代》（美国）、《悲歌一曲》（韩国）
1994年 《低俗小说》（美国）、《阿甘正传》（美国）、《暴雨将至》（英国/法国/马其顿）、《穿越橄榄树林》（伊朗）、《天生杀人狂》（美国）、《这个杀手不太冷》（法国）
1995年 《勇敢的心》（美国）、《教室别恋》（瑞典）、《情书》（日本）、《地下》（南斯拉夫/法国）、《三轮车夫》（越南）
1996年 《英国病人》（美国）、《猜火车》（英国）、《秘密与谎言》（英国）、《燕尾蝶》（日本）、《闪亮的风采》（澳大利亚）
1997年 《花火》（日本）、《美丽人生》（意大利）、《泰坦尼克号》（美国）、《樱桃的滋味》（伊朗）、《鳗鱼》（日本）
1998年 《中央车站》（巴西）、《拯救大兵瑞恩》《罗拉快跑》（德国）、《八月圣诞节》（韩国）
1999年 《美国丽人》（美国）、《关于我母亲的一切》（西班牙/法国）、《高山上的世界杯》（不丹）、《随风而逝》（伊朗）
2000年 《圆圈》（伊朗）、《黑暗中的舞者》（丹麦）、《角斗士》（美国）
2001年 《美丽心灵》（美国）、《儿子的房间》（意大利）、《季风婚宴》（印度）、《亲密》（法国/英国/德国/西班牙）、《千与千寻》（日本）
2002年 《芝加哥》（美国）、《钢琴师》（法国）、《青楼姊妹花》（英国）、《尘世之间》（英国）、《血腥星期天》（爱尔兰/英国）
2003年 《魔戒第三部：王者归来》（美国）、《大象》（美国）、《回归》（俄罗斯）
2004年 《百万美元宝贝》（美国）、《华氏911》（美国）、《维拉-德雷克》（英国）、《勇往直前》（英国）
2005年 《撞车》（美国）、《卡雅利莎的卡门》（南非）、《断背山》（美国）、《孩子》（比利时/法国）
2006年 《无间道风云》（美国）、《风吹麦浪》（爱尔兰/法国/英国）、《格巴维察》（波黑/

克罗地亚）

2007年 《老无所依》（美国）、《四月三周两天》（罗马尼亚）、《精锐部队》（巴西、荷兰、美国、阿根廷）

2008年 《贫民窟的百万富翁》（英国）、《墙壁之间》（法国）、《摔角王》（美国）

2009年 《拆弹部队》《白丝带》（德国）、《伤心的奶水》（秘鲁/西班牙）、《阿凡达》（美国）

2010年 《国王的演讲》（英国、澳大利亚、美国）、《在某处》（美国）、《蜂蜜》（土耳其）、《能召回前世的布米叔叔》（泰国/英国/法国/德国/西班牙）

2011年 《艺术家》（法国/比利时/美国）、《浮士德》（俄罗斯）、《生命之树》（美国）、《一次别离》（伊朗）

2012年 《逃离德黑兰》（美国）、《圣殇》（韩国）、《爱》（德国/法国）、《凯撒必须死》（意大利）

2013年 《孩子的姿势》（罗马尼亚）、《被解放的姜戈》（美）

后 记

这本《电影课·下：经典外国片导读》与《电影课·上：经典华语片导读》一脉相承，同样与我在北京大学开设全校通选课《影视鉴赏》、艺术学院影视编导专业本科课程《电影概论》《影片导读》《影片分析》等专业基础课相关。正是在教学的过程中感觉到切实的需要，促成我下决心主持编撰这套书，以更好地辅助这些课程的学习。无疑，这些课程也都是全国高校影视专业和非影视专业同学学习的重要基础课或素质教育通选课。还有像《世界电影史》《影片精读》《视听语言》等课程的教学也是同样需要这样的辅助教材的。

本书遵循世界电影史的发展脉络，尽量考虑世界电影的文化、地域等的布局和均衡，精选了50部在世界电影史上产生过重要影响的优秀影片进行深入的分析解读，为读者开掘世界经典电影的艺术奥妙与文化哲理的蕴含，进而举一反三，以点带面，窥一斑而略知全豹，纵览百余年世界影坛之风云沉浮与影像流变。

该书的参撰者主要以我在北京大学的博士研究生和硕士研究生（有的已毕业，有的正在读）为主，我把这次编写视作一次很好的课外教学科研实践。虽是不算太长的六七千字解读文章，但写好它、符合我们的要求并不容易。每一篇导读的写作首先需要写作者反复精读电影，而后依托深厚的电影史知识和电影理论修养，同时在电影分析和研究方法上具有相当的自觉意识，在这样的前提下，才得以展开，才能胜任写作；延伸阅读部分尤其需要立足学术研究的制高点，为不同层次读者的深入性、提高性的"后阅读"规划方向、指点迷津。撰写者与主编、编辑之间一次次不断地来回磨合修改，更是"如切如磋，如琢如玉"而教学相长，彼此均获益不浅。至此，所有写作的艰辛、所有催稿的坚韧固执和所有被催稿的窘迫无奈，均终成今日厚实凝重之正果。

我亦师亦友的以前的硕士、现在中国人民大学任教的青年电影学者苏涛博士继续与我合作主编。他在华语电影卷的成功基础上，与我通力合作，尽心竭力，贡献才智，做了大量具体琐细的工作。他的精益求精、一丝不苟的严谨学术态度，有力地保障了本书的质量。

特于此将各位参与撰写的同学列名如下，一并致谢：胡云、刘胜眉、施鸽、王思泓、周翠、李雨谏、高原、阎立瑞、李蕊、赵立诺、徐之波、卢雪菲等，除此之外，中国人民大学文学院的电影学研究生李频应苏涛之约加盟写作，严谨认真，质量上佳。

本书的编写，还有幸得到北大出版社李东副社长、北大培文高秀芹总经理的关心和指导，得益于电影学博士姜贞编辑高品位的出书理念、精益求精的编辑态度和细致专业的高效工作，他们均在编辑体例、文风、方法、装帧诸方面提出了极为重要宝贵的建议。

特此表示衷心的感谢。

<div style="text-align:right">

陈旭光

2013年7月6日

记于北大中关新园，北大影视戏剧研究中心

</div>